江苏省"优势学科"建设精品教材

# 中外流行音乐基础知识

徐元勇　孙黄澍　编　著

东南大学出版社
SOUTHEAST UNIVERSITY PRESS
·南京·

## 内容提要

《中外流行音乐基础知识》是为适应当前流行音乐教育而编写的一部基础性教材。其核心指导思想，除了思考、系统整理欧美流行音乐的基础知识外，更为重要的是构建中国的流行音乐基础知识体系，把我国自古至今的俗音乐文化传统与我国当代流行音乐文化链接起来。

本书系统整理了中、外流行音乐的基本概念如各种音乐名称、类型等，并概述了中外流行音乐史上具有代表性的人物及其代表作品和在流行音乐发展史上的地位。本书还介绍了中外主要音乐剧及其主要唱段。本书资料全面，详略得当，对于学习、研究流行音乐的人而言不失为一本较好的案头工具书或备查资料。

本书可作为各级各类院校相关专业的教材使用，也可供从事流行音乐研究及教育的社会人士使用。

## 图书在版编目(CIP)数据

中外流行音乐基础知识 / 徐元勇，孙黄澍编著. —3版. — 南京：东南大学出版社，2019.3(2024.12重印)
ISBN 978-7-5641-7894-9

Ⅰ.①中… Ⅱ.①徐… ②孙… Ⅲ.①通俗音乐—世界 Ⅳ.①J605.1

中国版本图书馆CIP数据核字(2018)第171708号

责任编辑：李成思　责任校对：子雪莲　封面设计：王玥　责任印制：周荣虎

### 中外流行音乐基础知识 Zhongwai Liuxing Yinyue Jichu Zhishi

| | |
|---|---|
| 著　　者 | 徐元勇　孙黄澍 |
| 出版发行 | 东南大学出版社 |
| 社　　址 | 南京市四牌楼2号(邮编：210096　电话：025-83793330) |
| 经　　销 | 全国各地新华书店 |
| 印　　刷 | 广东虎彩云印刷有限公司 |
| 开　　本 | 787mm×1092mm　1/16 |
| 印　　张 | 17.5 |
| 字　　数 | 450千字 |
| 版　　次 | 2019年3月第3版 |
| 印　　次 | 2024年12月第3次印刷 |
| 书　　号 | ISBN 978-7-5641-7894-9 |
| 定　　价 | 49.00元 |

本社图书若有印装质量问题，请直接与营销部调换。电话(传真)：025-83791830

# 前言

欧美流行音乐(Popular Music)是我国近现代、当代流行音乐学习、研究的重要内容,是构建中国流行音乐体系的主要参照依据。认清这个现代世界流行音乐的源流,是中国流行音乐研究工作的重要任务,也是本书编写的宗旨。

中国流行音乐是涉及我国现当代音乐文化的新型艺术种类。中国流行音乐,继承的是中国自古以来的俗音乐文化传统,借鉴、吸收的是欧美流行音乐元素,并且在现当代文化、经济背景下,融合了当今中国人新的世俗审美心态和情感。中国流行音乐教育,尤其是高等学校中的流行音乐教育,属于新型的艺术教育种类,需要构建全新的知识体系,树立系统的教育理念、教育思想,进行全新的课程设置,研究、实施科学、合理、有效的教学方法和手段。

中国流行音乐的教育体系,要以中国民族音乐文化为核心进行构建,对流行音乐的教育理念、培养目标、课程设置、教学方法、教材建设等进行全面论证;依据流行音乐自身的特点,依托中国传统文化,坚持从歌唱唱法的视角,从当代流行音乐的技术层面,融入中国民族文化的内核,从具体实践中领会中国文化的精神。从根本上重新认识中国流行音乐是一项艰难的工作:社会上的流行音乐文化会影响到流行音乐教育,而中国流行音乐教育的标准,又能够正面影响、引领社会上流行音乐文化的审美趣味。同时,建立全新的流行音乐教育体系更是一个艰难的课题,需要长期地探索和实践。以上几方面相互作用和制约,影响着我国流行音乐的发展。

基于上述思考，编者总结了十多年来在南京艺术学院、南京师范大学等高校从事流行音乐教育的经验的基础上，编写了《中外流行音乐基础知识》。本教材自首次出版后，反响良好，越来越多的高校和流行音乐研究和教育人士都使用了本教材。在收集和归纳之前两个版次的使用意见的基础上，修订再版，本书为第三版。

《中外流行音乐基础知识》系统地整理了欧、美、日和中国的有代表性的流行音乐乐类及其流变、人物及其代表作品，简述了其对世界流行音乐发展的贡献，颇具参考价值。

《中外流行音乐基础知识》是为适应当前流行音乐教育编写的一部基础性教材。其核心指导思想，除了思考、系统整理欧美流行音乐的基础知识外，更为重要的是构建中国流行音乐的基础知识体系，把我国自古至今的俗音乐文化传统与我国当代流行音乐文化链接起来。本书既可作为高校教材使用，也是流行音乐爱好者、从业人员的必备案头参考书。

本教材已经在南京师范大学、南京艺术学院等高校使用了17年，广受欢迎。由于编者水平有限，时间仓促，教材中难免存在不足之处，敬请同行和各位专家指正。

<div style="text-align:right">

编者
2019.2

</div>

## 外国部分

(一) 基础知识 ·········································· 2

    1. 流行音乐 Popular Music ························· 2

    2. 世界音乐 World Music ·························· 2

    3. 福音歌 Gospel ································ 3

    4. 布鲁斯 Blues ································· 3

    5. 爵士乐 Jazz ·································· 4

    6. 摇滚乐 Rock ·································· 4

    7. 乡村音乐 Country Music ························ 5

    8. 拉格泰姆 Ragtime ····························· 5

    9. 节奏布鲁斯 Rhythm & Blues ····················· 5

    10. 索尔音乐 Soul ······························· 6

    11. 波萨诺瓦 Bossa Nova ·························· 6

    12. 雷鬼乐 Reggae ······························· 6

    13. 迪斯科 Disco ································ 7

    14. 说唱乐 Rap ·································· 7

    15. 嘻哈音乐 Hip-Hop Music ······················· 8

    16. 新世纪音乐 New Age ·························· 8

    17. 摩城音乐 Motown ····························· 8

    18. 芬克音乐 Funk ······························· 9

    19. 古典女性布鲁斯 Classic Female Blues ············ 9

    20. 乡村布鲁斯 Country Blues ····················· 9

    21. 城市布鲁斯 Urban Blues ······················ 10

    22. 三角洲布鲁斯 Delta Blues ···················· 10

    23. 得克萨斯布鲁斯 Texas Blues ·················· 10

    24. 孟菲斯布鲁斯/蓝调 Memphis Blues ·············· 11

    25. 芝加哥布鲁斯 Chicago Blues ·················· 11

26．钢琴布鲁斯 Piano Blues ………………………………… 12
27．跳跃布鲁斯 Jump Blues ………………………………… 12
28．爵士布鲁斯 Jazz Blues ………………………………… 12
29．原声布鲁斯 Acoustic Blues …………………………… 12
30．当代布鲁斯 Contemporary Blues ……………………… 13
31．摇摆爵士乐 Swing ……………………………………… 13
32．迪克西兰爵士乐 Dixieland Jazz ……………………… 13
33．新奥尔良爵士乐 New Orleans Jazz …………………… 14
34．传统爵士乐 Traditional Jazz ………………………… 14
35．芝加哥爵士乐 Chicago Jazz …………………………… 15
36．博普爵士乐 Bop(Be-Bop,Re-Bop) ……………………… 15
37．酷/冷爵士乐 Cool Jazz ………………………………… 15
38．自由爵士乐 Free Jazz ………………………………… 16
39．融合爵士乐 Fusion Jazz ……………………………… 16
40．迷幻爵士乐 Acid Jazz ………………………………… 17
41．交响爵士乐 Symphonic Jazz …………………………… 17
42．强力博普爵士乐 Hard Bop ……………………………… 17
43．第三潮流爵士乐 Crossover,Third Stream Jazz ……… 18
44．调式爵士乐 Modal Jazz ………………………………… 18
45．拉丁爵士乐 Latin Jazz ………………………………… 18
46．轻柔爵士乐 Smooth Jazz ……………………………… 19
47．纳什维尔之声 Nashville Sound ………………………… 19
48．蓝草音乐 Bluegrass Music …………………………… 19
49．早期乡村音乐 Early Country Music …………………… 20
50．西部摇摆乐 Western Swing …………………………… 20
51．小酒馆乡村乐 Honky-Tonk ……………………………… 20
52．贝克斯菲尔德之声 Bakersfield Sound ………………… 21
53．得克萨斯乡村乐 Texas Country Music ………………… 21
54．乡村流行乐 Country Pop ……………………………… 21
55．卡车乡村乐 Truck-driving Country …………………… 22
56．另类乡村乐 Alternative Country ……………………… 22
57．新原音音乐 New Acoustic ……………………………… 22
58．早期摇滚乐 Rock and Roll ……………………………… 23
59．山区乡村摇滚乐 Rockabilly …………………………… 23
60．冲浪音乐 Surf Music …………………………………… 23

- 61. 车库摇滚乐 Garage Rock ·············· 24
- 62. 流行摇滚乐 Pop Rock ·············· 24
- 63. 布鲁斯摇滚乐 Blues Rock ·············· 24
- 64. 民谣摇滚乐 Folk Rock ·············· 25
- 65. 乡村摇滚乐 Country Rock ·············· 25
- 66. 迷幻摇滚乐 Psychedelic Rock ·············· 26
- 67. 硬摇滚乐 Hard Rock ·············· 26
- 68. 前卫摇滚乐 Progressive Rock ·············· 26
- 69. 重金属摇滚乐 Heavy Metal ·············· 27
- 70. 华丽摇滚乐 Glam Rock ·············· 27
- 71. 温和摇滚乐 Soft Rock ·············· 27
- 72. 朋克摇滚乐 Punk ·············· 28
- 73. 新浪潮摇滚乐 New Wave ·············· 28
- 74. 哥特摇滚乐 Gothic ·············· 28
- 75. 垃圾摇滚乐 Grunge Rock ·············· 29
- 76. 流行朋克摇滚乐 Pop Punk ·············· 29
- 77. 另类摇滚乐 Alternative Rock ·············· 30
- 78. 英式摇滚乐 Brit-Pop ·············· 30
- 79. 说唱摇滚乐 Rap Rock ·············· 30
- 80. 情绪硬核摇滚乐 EMO ·············· 31
- 81. 电子摇滚乐 Electronic Rock ·············· 31
- 82. 萨尔萨 Salsa ·············· 31
- 83. 斯卡 Ska ·············· 32
- 84. 桑巴 Samba ·············· 32
- 85. 伦巴 Rumba ·············· 33
- 86. 曼波 Mambo ·············· 33
- 87. 恰恰 Cha Cha ·············· 33
- 88. 探戈 Tango ·············· 34
- 89. 电子音乐 Electrophonic Music ·············· 34
- 90. 环境音乐 Ambient ·············· 34
- 91. 浩室音乐 House ·············· 35
- 92. 布吉乌吉音乐 Boogie Woogie ·············· 35
- 93. 大乐队 Big Band ·············· 35
- 94. 不插电 Unplugged ·············· 35
- 95. 唱片主持人 DJ ·············· 36

| | |
|---|---|
| 96. 版税 Royalty | 36 |
| 97. 专辑、小专辑、单曲 Album、EP、Single | 36 |
| 98. 音乐剧 Musical | 37 |
| 99. 百老汇 Broadway | 37 |
| 100. 约德尔唱法 Yodel | 37 |
| 101. 音乐电视 MTV & MV | 38 |
| 102. 伴奏短句 Vamp | 38 |
| 103. 布鲁斯风格 Blues Genres | 38 |
| 104. 蓝音 Blue Note | 39 |
| 105. 12小节布鲁斯 Twelve-bar Blues | 39 |
| 106. 即兴重复段 Riff | 39 |
| 107. 应答轮唱 Call-and-Response | 39 |
| 108. 田间号子 Field Hollers | 39 |
| 109. 中断华彩 Break | 40 |
| 110. 克里奥尔人 Creole | 40 |
| 111. 斯托利维尔 Storyville | 40 |
| 112. 英伦入侵 British Invasion | 40 |
| 113. 格莱美奖 Grammy Awards | 41 |
| 114. 托尼奖 Tony Awards | 41 |
| 115. 全英音乐奖 BRIT Awards | 42 |
| 116. 奥利弗奖 Olivier Awards | 42 |
| 117. 全美音乐奖 American Music Awards | 42 |
| 118. 亚洲电视音乐大奖 MTV Asia Awards | 42 |
| 119. 美国乡村音乐协会奖 Country Music Association Awards | 43 |
| 120. 英国流行音乐排行榜 UK Charts | 43 |
| 121. 日本公信音乐榜 Oricon | 43 |
| 122.《公告牌》Billboard | 44 |
| 123. 芝加哥布鲁斯音乐节 Chicago Blues Festival | 44 |
| 124. 美国国会图书馆 Library of Congress, United States | 44 |
| 125. WDIA电台 | 45 |
| 126. 切斯唱片公司 Chess | 45 |
| 127. 摇滚名人堂 Rock and Roll Hall of Fame | 45 |
| 128.《美国偶像》American Idol | 45 |
| 129.《美国之声》The Voice | 46 |

（二）人物介绍 ················································· 47

**欧美部分**

1. 斯科特·乔普林 Scott Joplin(1868—1917) ················· 47
2. 威廉·克里斯多夫·汉迪 William Christopher Handy (1873—1958) ··········································· 47
3. 玛米·史密斯 Mamie Smith(1883—1946) ··················· 47
4. 金·奥利弗 King Oliver(1885—1938) ······················ 48
5. 杰罗姆·科恩 Jerome Kern(1885—1945) ··················· 48
6. 查理·帕顿 Charley Patton(1887—1934) ··················· 48
7. 铅肚皮 Leadbelly(1888—1949) ··························· 49
8. 杰利·罗尔·莫顿 Jerry Roll Morton(1890—1941) ········· 49
9. 瓦尔特·本雅明 Walter Benjamin(1892—1940) ············ 49
10. 瞎子莱蒙·杰弗逊 Blind Lemon Jefferson(1893—1929) ································································· 50
11. 贝西·史密斯 Bessie Smith(1894—1937) ·················· 50
12. 埃塞尔·沃特斯 Ethel Waters(1896—1977) ··············· 50
13. 吉米·罗杰斯 Jimmie Rodgers(1897—1933) ··············· 51
14. 西德尼·贝谢 Sidney Bechet(1897—1959) ················ 51
15. 桑尼·威廉森二世 Sonny Boy Williamson Ⅱ (1899—1965) ································································· 51
16. "公爵"艾灵顿 Duke Ellington(1899—1974) ··············· 52
17. 路易斯·阿姆斯特朗 Louis Armstrong(1900—1971) ········ 52
18. 理查德·罗杰斯 Richard Rodgers(1902—1979) ············ 53
19. 桑·豪斯 Son House(1902—1988) ························ 53
20. 比克斯·贝德白克 Bix Beiderbecke(1903—1931) ··········· 53
21. 西奥多·阿多诺 Theodor W. Adorno(1903—1969) ········· 54
22. 劳依·阿克夫 Roy Acuff (1903—1992) ···················· 54
23. 贝西伯爵 Count Basie(1904—1984) ······················· 54
24. 鲍勃·威尔斯 Bob Wills(1905—1975) ···················· 55
25. 莱斯特·杨 Lester Young (1909—1959) ··················· 55
26. 班尼·古德曼 Benny Goodman(1909—1986) ··············· 55
27. T-博恩·沃克 T-Bone Walker(1910—1975) ··············· 56
28. 罗伯特·约翰逊 Robert Johnson(1911—1938) ·············· 56
29. 比尔·门罗 Bill Monroe(1911—1996) ····················· 56

# 目录

30. 比莉·霍利戴 Billie Holiday(1915—1959) …………… 57
31. 马蒂·沃特斯(浊水) Muddy Waters(1915—1983) …………… 57
32. 弗兰克·西纳特拉 Frank Sinatra(1915—1998) …………… 58
33. 艾伦·洛马克斯 Alan Lomax(1915—2002) …………… 58
34. 约翰·李·胡克 John Lee Hooker(1917—2001) …………… 58
35. 迪兹·吉莱斯皮 Dizzy Gillespie(1917—1993) …………… 59
36. 特洛纽斯·蒙克 Thelonious Monk(1917—1982) …………… 59
37. 莱昂纳德·伯恩斯坦 Leonard Bernstein(1918—1990)
 …………… 60
38. 埃拉·菲兹杰拉德 Ella Fitzgerald(1918—1996) …………… 60
39. 阿特·布雷吉 Art Blakey(1919—1990) …………… 60
40. 查理·帕克 Charlie Parker(1920—1955) …………… 61
41. 汉克·威廉姆斯 Hank Williams(1923—1953) …………… 61
42. 吉姆·里夫斯 Jim Reeves(1924—1964) …………… 62
43. 约翰·柯川 John Coltrane (1925—1967) …………… 62
44. 比尔·哈利 Bill Haley(1925—1981) …………… 63
45. 汉克·汤普森 Hank Thompson(1925—2007) …………… 63
46. 比·比·金 B.B.King(1925—2015) …………… 63
47. 迈尔斯·戴维斯 Miles Davis(1926—1994) …………… 64
48. 斯坦·盖茨 Stan Getz(1927—1991) …………… 64
49. 帕蒂·佩姬 Patti Page (1927—2013) …………… 65
50. 小瓦尔特 Little Walter(1930—1968) …………… 65
51. 奥奈特·科尔曼 Ornette Coleman(1930—2015) …………… 65
52. 斯蒂芬·约书亚·桑德海姆 Stephen Joshua Sondheim(1930—)
 …………… 66
53. 乔治·琼斯 George Jones(1931—2013) …………… 66
54. 约翰尼·凯什 Johnny Cash(1932—2003) …………… 66
55. 昆西·琼斯 Quincy Jones(1933—) …………… 67
56. 威利·纳尔逊 Willie Nelson(1933—) …………… 67
57. 埃尔维斯·普莱斯利 Elvis Presley(1935—1977) …………… 68
58. 艾塔·詹姆斯 Etta James (1938—2012) …………… 68
59. 蒂娜·透纳 Tina Turner(1939—) …………… 68
60. 约翰·列侬 John Lennon (1940—1980) …………… 69
61. 赫比·汉考克 Herbie Hancock(1940—) …………… 69
62. 鲍勃·迪伦 Bob Dylan(1941—) …………… 69

63. 吉米·亨德里克斯 Jimi Hendrix(1942—1970) ·················· 70
64. 艾瑞莎·弗兰克林 Aretha Franklin(1942—)
   ································································· 70
65. 保罗·麦卡特尼 Paul McCartney(1942—) ····················· 70
66. 约翰·丹佛 John Denver(1943—1997) ························ 71
67. 康姆·威尔金森 Colm Wilkinson(1944—) ····················· 71
68. 克劳德·米歇尔·勋伯格 Claude Michel Schonberg (1944—)
   ································································· 72
69. 罗德·斯图尔特 Rod Stewart (1945—) ························ 72
70. 埃里克·克莱普顿 Eric Clapton(1945—) ······················ 72
71. 多利·帕顿 Dolly Parton (1946—) ······························ 73
72. 卡麦隆·麦金托什 Cameron Mackintosh(1946—)
   ································································· 73
73. 大卫·鲍伊 David Bowie(1947—) ······························· 73
74. 埃尔顿·约翰 Elton John(1947—) ······························· 74
75. 伊莲·佩姬 Elaine Paige(1948—) ······························· 74
76. 安德鲁·洛伊·韦伯 Andrew Lloyd Webber(1948—) ········ 75
77. 莱昂纳尔·里奇 Lionel Richie(1949—) ························ 75
78. 布鲁斯·斯普林斯汀 Bruce Springsteen(1949—)
   ································································· 75
79. 史蒂夫·旺达 Stevie Wonder(1950—) ························ 76
80. 菲尔·柯林斯 Phil Collins(1951—) ······························ 76
81. 斯汀 Sting(1951—) ··················································· 76
82. 迈克尔·波顿 Michael Bolton(1954—) ························ 77
83. 迈克尔·杰克逊 Michael Jackson (1958—2009) ············· 77
84. 娃娃脸 Babyface(1958—) ········································ 78
85. 麦当娜·西科尼 Madonna Ciccone(1958—) ·················· 78
86. 阿兰·杰克逊 Alan Jackson(1958—) ···························· 78
87. 兰迪·特拉维斯 Randy Travis(1959—) ························ 79
88. 莎拉·布莱曼 Sarah Brightman(1960—) ······················ 79
89. 恩雅 Enya(1961—) ··················································· 80
90. 加斯·布鲁克斯 Garth Brooks(1962—) ······················· 80
91. 惠特妮·休斯顿 Whitney Houston(1963— 2012) ············ 80
92. 戴安娜·克瑞儿 Diana Krall (1964—) ·························· 81
93. 莎妮娅·特温 Shania Twain(1965—) ·························· 81

# 目录

94. 席琳·迪翁 Celine Dion(1966—) ……………………… 81
95. 菲丝·希尔 Faith Hill(1967—) ………………………… 82
96. 凯斯·厄本 Keith Urban(1967—) ……………………… 82
97. 肯尼·切斯尼 Kenny Chesney(1968—) ………………… 83
98. 凯莉·米洛 Kylie Minogue(1968—) …………………… 83
99. 玛丽亚·凯莉 Mariah Carey(1970—) …………………… 83
100. 艾莉森·克劳斯 Alison Krauss(1971—) ……………… 84
101. 蒂朵 Dido(1971—) ……………………………………… 84
102. 布莱德·派斯里 Brad Paisley(1972—) ………………… 84
103. 卡兰·迪伦 Cara Dillon(1975—) ……………………… 85
104. 希雅 Sia(1975—) ………………………………………… 85
105. 夏奇拉·里波尔 Shakira Ripoll(1977—) ……………… 85
106. 约翰·梅尔 John Mayer(1977—) ……………………… 86
107. 亚瑟小子 USher(1978—) ……………………………… 86
108. 诺拉·琼斯 Norah Jones(1979—) ……………………… 87
109. 粉红佳人 Pink(1979—) ………………………………… 87
110. 莎拉·寇娜 Sarah Connor(1980—) …………………… 87
111. 琳恩·玛莲 Lene Marlin(1980—) ……………………… 88
112. 克里斯蒂娜·阿奎莱拉 Christina Aguilera(1980—) …… 88
113. 艾丽西亚·凯斯 Alicia Keys(1981—) ………………… 89
114. 贾斯汀·汀布莱克 Justin Timberlake(1981—)
    ……………………………………………………………… 89
115. 碧昂丝·诺斯 Beyonce Knowles(1981—) ……………… 90
116. 布兰妮·斯皮尔斯 Britney Spears(1981—)
    ……………………………………………………………… 90
117. 凯莉·克拉克森 Kelly Clarkson(1982—) ……………… 90
118. 黎安·莱姆丝 LeAnn Rimes(1982—) ………………… 91
119. 艾米·怀恩豪斯 Amy Winehouse(1983—2011) ……… 91
120. 米兰达·兰伯特 Miranda Lambert(1983—)
    ……………………………………………………………… 92
121. 凯蒂·玛露 Katie Melua(1984—) ……………………… 92
122. 艾薇儿·拉维妮 Avril Lavigne(1984—) ……………… 92
123. 凯蒂·派瑞 Katy Perry(1984—) ……………………… 93
124. 丽昂娜·刘易斯 Leona Lewis(1985—) ………………… 93
125. 玛丽亚·亚瑞冬朵 Maria Arredondo(1985—) ………… 94

126. 布鲁诺·玛尔斯 Bruno Mars(1985—) ……………………… 94
127. 嘎嘎小姐 Lady Gaga(1986—) ………………………… 94
128. 拉娜德雷 Lana Del Rey(1986—) ……………………… 95
129. 蕾哈娜 Rihanna(1988—) ……………………………… 95
130. 阿黛尔 Adele(1988—) ………………………………… 96
131. 泰勒·斯威夫特 Taylor Swift(1989—) ………………… 96
132. 艾德·希兰 Ed Sheeran(1991—) ……………………… 96
133. 萨姆·史密斯 Sam Smith(1992—) …………………… 97
134. 披头士乐队 The Beatles ……………………………… 97
135. 涅槃乐队 Nirvana ……………………………………… 98
136. 滚石乐队 The Rolling Stones ………………………… 98
137. 老鹰乐队 Eagles ……………………………………… 98
138. 后街男孩组合 Backstreet Boys ……………………… 99
139. 阿巴组合 ABBA ……………………………………… 99
140. U2 乐队 ………………………………………………… 99
141. 迪克西兰爵士乐队 The Original Dixieland Jazz Band …… 100
142. 海滩男孩乐队 The Beach Boys ……………………… 100
143. 新兵乐队 The Yardbird ……………………………… 101
144. 齐柏林飞艇乐队 Led Zeppelin ……………………… 101
145. 性手枪乐队 The Sex Pistols ………………………… 102
146. 枪炮与玫瑰乐队 Guns N' Roses …………………… 102
147. 碎南瓜乐队 The Smashing Pumpkin ………………… 103
148. 快乐分裂乐队 Joy Division ………………………… 103
149. 绿洲乐队 Oasis ……………………………………… 103
150. 平克·弗洛伊德乐队 Pink Floyd …………………… 104
151. 卡朋特兄妹 Carpenters ……………………………… 104
152. 皇后乐队 Queen ……………………………………… 105
153. 绿日乐队 Green Day ………………………………… 105
154. 林肯公园乐队 Linkin Park …………………………… 106
155. 卡特家族 Carter Family ……………………………… 106
156. 西蒙与加芬克尔 Simon & Garfunkel ………………… 106
157. 魔力红乐队 Maroon5 ………………………………… 107
158. 黑眼豆豆 The Black Eyed Peas ……………………… 107
159. 娱乐乐队 Fun ………………………………………… 108
160. 酷玩乐队 Coldplay …………………………………… 108

# 目录

日韩部分

1. 筒美京平 Kyohei Tsutsumi(1940—) …… 109
2. 谷村新司 Tanimura Shinji(1948—) …… 109
3. 久石让 Joe Hisaishi(1950—) …… 109
4. 坂本龙一 Ryuichi Sakamoto(1952—) …… 109
5. 中岛美雪 Miyuki Nakajima(1952—) …… 110
6. 喜多郎 Kitaro(1953—) …… 110
7. 松任谷由实 Matsutoya Yumi(1954—) …… 110
8. 玉置浩二 Koji Tamaki(1958—) …… 111
9. 小室哲哉 Komuro Tetsuya(1958—) …… 111
10. 小野丽莎 Ono Lisa(1962—) …… 111
11. PSY(1977—) …… 112
12. 中孝介 Kousuke Atari(1980—) …… 112
13. 张娜拉 Jang Na Ra(1981—) …… 112
14. 郑智薰 Rain(1982—) …… 113
15. 仓木麻衣 Kuraki Mai(1982—) …… 113
16. 宇多田光 Hikaru Utada(1983—) …… 113
17. 中岛美嘉 Mika Nakashima (1983—) …… 114
18. 东方神起组合 …… 114
19. Super Junior 组合 …… 114
20. H.O.T 组合 …… 115

### (三) 经典音乐剧剧目及其唱段 …… 116

1. 《演艺船》Show Boat 1927 …… 116
2. 《波吉和贝丝》Porgy and Bess 1935 …… 116
3. 《酒绿花红》Pal Joey 1940 …… 117
4. 《俄克拉荷马》Oklahoma 1943 …… 117
5. 《锦城春色》On the Town 1944 …… 118
6. 《旋转木马》Carousel 1945 …… 118
7. 《飞燕金枪》Annie Get Your Gun 1946 …… 118
8. 《南海天空》Brigadoon 1947 …… 119
9. 《刁蛮公主》Kiss Me Kate 1948 …… 119
10. 《南太平洋》South Pacific 1949 …… 120
11. 《红男绿女》Guys and Dolls 1950 …… 120

12. 《国王与我》The King and I 1951 …………………… 120
13. 《康康舞》Can-Can 1953 …………………… 121
14. 《窈窕淑女》My Fair Lady 1956 …………………… 121
15. 《西区故事》West Side Story 1957 …………………… 122
16. 《音乐奇才》The Music Man 1957 …………………… 122
17. 《音乐之声》The Sound of Music 1959 …………………… 122
18. 《奥利弗》Oliver 1960 …………………… 123
19. 《异想天开》The Fantasticks 1960 …………………… 123
20. 《她爱我》She Loves Me 1963 …………………… 124
21. 《屋顶上的提琴手》Fiddler on The Roof 1964 …………………… 124
22. 《我爱红娘》Hello Dolly 1964 …………………… 124
23. 《梦幻骑士》Man of La Mancha 1965 …………………… 125
24. 《酒店》Cabaret 1966 …………………… 125
25. 《万世巨星》Jusus Christ Superstar 1970 …………………… 125
26. 《迈可和梅宝》Mack and Mabel 1974 …………………… 126
27. 《群舞演员》A Chorus Line 1975 …………………… 126
28. 《芝加哥》Chicago 1975 …………………… 126
29. 《艾维塔》Evita 1979 …………………… 127
30. 《猫》Cats 1981 …………………… 127
31. 《虚凤假凰》La Cage aux folles 1983 …………………… 128
32. 《悲惨世界》Les Miserables 1980/1985 …………………… 128
33. 《歌剧魅影》The Phantom of the Opera 1986 …………………… 128
34. 《拜访森林》Into the Woods 1987 …………………… 129
35. 《棋王》Chess 1988 …………………… 129
36. 《爱情面面观》Aspects of Love 1989 …………………… 130
37. 《西贡小姐》Miss Saigon 1989 …………………… 130
38. 《蜘蛛女之吻》Kiss of the Spider Woman 1992 …………………… 130
39. 《日落大道》Sunset Boulevard 1993 …………………… 131
40. 《美女与野兽》Beauty and the Beast 1994 …………………… 131
41. 《吉屋出租》Rent 1996 …………………… 132
42. 《妈妈咪呀》Mamma Mia 1996 …………………… 132
43. 《狮子王》The Lion King 1997 …………………… 133
44. 《化身博士》Jekyll and Hyde 1997 …………………… 133
45. 《爵士年华》Ragtime 1998 …………………… 133
46. 《阿依达》Aida 1998 …………………… 134

47.《一脱到底》The Full Monty 2000 …………………………………… 134
48.《罪恶坏女巫》Wicked 2003 ……………………………………… 135
49.《Q 大道》Avenue Q 2003 ………………………………………… 135
50.《晴光翡冷翠》The Light in the Piazza 2005 …………………… 135

## 中国部分

（一）基础知识 …………………………………………………… 138

   1. 流行音乐 …………………………………………………… 138
   2. 俗音乐 ……………………………………………………… 138
   3. 通俗歌曲 …………………………………………………… 139
   4. 流行歌曲 …………………………………………………… 139
   5. 通俗唱法 …………………………………………………… 139
   6. 俗文学 ……………………………………………………… 140
   7. 乐府 ………………………………………………………… 140
   8. 燕乐二十八调 ……………………………………………… 141
   9. 小曲 ………………………………………………………… 141
  10. 宋词 ………………………………………………………… 141
  11. 明清俗曲 …………………………………………………… 142
  12. 郑卫之音 …………………………………………………… 142
  13. 诸宫调 ……………………………………………………… 143
  14. 劳动号子 …………………………………………………… 143
  15. 学堂乐歌 …………………………………………………… 143
  16. 大同乐会 …………………………………………………… 144
  17. 知青歌曲 …………………………………………………… 144
  18. 革命样板戏 ………………………………………………… 144
  19. "西北风"歌曲 …………………………………………… 145
  20. "东南风"歌曲 …………………………………………… 145
  21. "东北风"歌曲 …………………………………………… 145
  22. 中国风 ……………………………………………………… 146
  23. "囚歌" …………………………………………………… 146
  24. 城市民谣 …………………………………………………… 146

25. 台湾校园民谣 …… 146
26. 新曲古词作品 …… 147
27. "大上海流行音乐"流行曲 …… 147
28. "大上海流行音乐"进步歌曲 …… 148
29. 走穴 …… 148
30. 假唱 …… 148
31. 《让世界充满爱》百名歌星演唱会 …… 149
32. 签约歌手制度 …… 149
33. 音乐人 …… 149
34. 大众音乐 …… 150
35. 大众音乐文化 …… 150
36. 台湾民歌运动 …… 150
37. 扒带 …… 151
38. 斜开唱法 …… 151
39. 衬词唱法 …… 151
40. 约德尔唱法 …… 152
41. 无伴奏合唱 …… 152
42. 原生态唱法 …… 152
43. 创作歌手 …… 152
44. 翻唱 …… 153
45. 采样率 …… 153
46. 采样精度 …… 153
47. 音乐茶座 …… 154
48. 上海国立音专 …… 154
49. 中华歌舞团 …… 154
50. 金针奖 …… 155
51. 金钟奖 …… 155
52. HITO 流行音乐奖 …… 155
53. 中国音乐金钟奖 …… 155
54. 台湾"金曲奖" …… 156
55. "金钟奖"流行音乐大赛 …… 156
56. "青歌赛" …… 156
57. 中国歌曲排行榜 …… 157
58. 中国通俗歌曲榜 …… 157
59. 中国流行音乐总评榜 …… 157

60. 全球华语音乐榜中榜 ……………………………… 157
61. 音乐风云榜 …………………………………………… 158
62. 十大中文金曲颁奖音乐会 …………………………… 158
63. 中国唱片总公司 ……………………………………… 158
64. 太平洋影音公司 ……………………………………… 159
65. 电视音乐节目 ………………………………………… 159

## （二）人物及其代表作 …………………………………… 160

### 中国古代俗音乐部分

1. 师延(生卒年待考) …………………………………… 160
2. 师涓(生卒年待考) …………………………………… 160
3. 孔子(前551—前479) ………………………………… 161
4. 秦青(生卒年待考) …………………………………… 161
5. 韩娥(生卒年待考) …………………………………… 161
6. 屈原(前340—前278) ………………………………… 161
7. 韩非子(约前281—前233) …………………………… 162
8. 司马相如(前179—前118) …………………………… 162
9. 李延年(？—前90) …………………………………… 162
10. 蔡邕(133—192) …………………………………… 162
11. 阮籍(210—263) …………………………………… 163
12. 嵇康(223—263) …………………………………… 163
13. 赵耶利(539—639) ………………………………… 163
14. 郑译(540—591) …………………………………… 164
15. 李龟年(698—768) ………………………………… 164
16. 裴神符(生卒年待考) ……………………………… 165
17. 董庭兰(约695—765) ……………………………… 165
18. 薛涛(约768—808) ………………………………… 165
19. 段安节(生卒年待考) ……………………………… 166
20. 李煜(937—978) …………………………………… 166
21. 柳永(约987—1053) ………………………………… 166
22. 姜夔(1155—1221) ………………………………… 167
23. 王灼(1081—1162) ………………………………… 167
24. 李开先(1502—1568) ……………………………… 167
25. 冯梦龙(1574—1646) ……………………………… 167

26. 李香君(生卒年待考) …………………………………… 168
27. 陈圆圆(生卒年待考) …………………………………… 168
28. 魏良辅(1489—1566) …………………………………… 168
29. 许和子(生卒年待考) …………………………………… 168
30. 念奴(生卒年待考) ……………………………………… 169
31. 何满子(生卒年待考) …………………………………… 169
32. 沈阿翘(生卒年待考) …………………………………… 169
33. 张五牛(生卒年待考) …………………………………… 169
34. 汤显祖(1550—1616) …………………………………… 170
35. 孔三传(生卒年待考) …………………………………… 170
36. 李芳园(1850—1901) …………………………………… 170
37. 俞秀山(生卒年待考) …………………………………… 170
38. 顾媚(1619—1664) ……………………………………… 171
39. 董小宛(1624—1651) …………………………………… 171
40. 寇湄(1624—?) ………………………………………… 171

### 近现代流行音乐部分

1. 黎锦晖(1891—1967) …………………………………… 172
2. 沈心工(1870—1947) …………………………………… 172
3. 严工上(1872—1953) …………………………………… 172
4. 曾志忞(1879—1929) …………………………………… 173
5. 李叔同(1880—1942) …………………………………… 173
6. 赵元任(1892—1982) …………………………………… 173
7. 青主(1893—1959) ……………………………………… 174
8. 萧友梅(1884—1940) …………………………………… 174
9. 刘复(1891—1934) ……………………………………… 174
10. 顾颉刚(1893—1980) …………………………………… 175
11. 范烟桥(1894—1967) …………………………………… 175
12. 陈小青(1897—1976) …………………………………… 175
13. 李隽青(1897—1966) …………………………………… 176
14. 郑振铎(1898—1958) …………………………………… 176
15. 田汉(1898—1968) ……………………………………… 176
16. 任光(1900—1941) ……………………………………… 176
17. 薛玲仙(1901—1944) …………………………………… 177
18. 贺绿汀(1903—1999) …………………………………… 177
19. 吴村(1904—1972) ……………………………………… 178

20. 刘雪庵(1905—1985) ······ 178
21. 安娥 (1905—1976) ······ 178
22. 傅惜华(1907—1970) ······ 179
23. 黎锦光(1907—1993) ······ 179
24. 陈蝶衣(1907—2007) ······ 179
25. 陈栋荪(生卒年待考) ······ 180
26. 严折西(1909—1993) ······ 180
27. 黎明晖(1909—2003) ······ 180
28. 许如辉(1910—1987) ······ 181
29. 叶德均(1911—1956) ······ 181
30. 聂耳(1912—1935) ······ 181
31. 严华(1912—1992) ······ 181
32. 叶逸芳(1913—2002) ······ 182
33. 陈歌辛(1914—1961) ······ 182
34. 王人美(1914—1987) ······ 182
35. 黎莉莉(1915—2005) ······ 183
36. 龚秋霞(1916—2004) ······ 183
37. 姚敏(1917—1967) ······ 183
38. 周璇(1920—1957) ······ 184
39. 白虹(1920—1992) ······ 184
40. 关德栋(1920—2005) ······ 184
41. 欧阳飞莺(1920—2010) ······ 185
42. 白光(1921—1999) ······ 185
43. 庄奴(1921—2016) ······ 185
44. 吴莺音(1922—2009) ······ 185
45. 姚莉(1922—) ······ 186
46. 周蓝萍 (1924—1971) ······ 186
47. 李丽华(1924—) ······ 186
48. 王福龄(1926—1989) ······ 186
49. 张伊雯(1927—1955) ······ 187
50. 屈云云(1927—2011) ······ 187
51. 乔羽(1927—) ······ 187
52. 左宏元(1930—) ······ 188
53. 郑秋枫(1931—) ······ 188
54. 铁源(1931—) ······ 188

55. 张露（1932—2009） ……………………………… 189
56. 顾嘉辉（1933—） ………………………………… 189
57. 王酩（1934—1997） ……………………………… 189
58. 谷建芬（1935—） ………………………………… 190
59. 翁清溪（1936—2012） …………………………… 190
60. 刘诗召（1936—） ………………………………… 191
61. 施光南（1940—1990） …………………………… 191
62. 黄霑（1941—2004） ……………………………… 191
63. 刘家昌（1941—） ………………………………… 192
64. 王立平（1941—） ………………………………… 192
65. 李谷一（1944—） ………………………………… 193
66. 赵季平（1945—） ………………………………… 193
67. 黎小田（1946—） ………………………………… 194
68. 付林（1946—） …………………………………… 194
69. 许冠杰（1948—） ………………………………… 194
70. 奚秀兰（1950—） ………………………………… 195
71. 谭咏麟（1950—） ………………………………… 195
72. 杨立德（1951—） ………………………………… 196
73. 苏芮（1952—） …………………………………… 196
74. 雷蕾（1952—） …………………………………… 196
75. 侯牧人（1952—） ………………………………… 197
76. 邓丽君（1953—1995） …………………………… 197
77. 李黎夫（1953—） ………………………………… 198
78. 徐沛东（1954—） ………………………………… 198
79. 陈小奇（1954—） ………………………………… 198
80. 罗大佑（1954—） ………………………………… 199
81. 李海鹰（1954—） ………………………………… 199
82. 费玉清（1955—） ………………………………… 200
83. 张国荣（1956—2003） …………………………… 200
84. 侯德健（1956—） ………………………………… 201
85. 张明敏（1956—） ………………………………… 201
86. 梁弘志（1957—2004） …………………………… 201
87. 苏小明（1957—） ………………………………… 202
88. 毕晓世（1957—） ………………………………… 202
89. 齐豫（1957—） …………………………………… 202

90. 沈小岑(1957—) …………………………………… 203
91. 陈百强(1958—1993) ……………………………… 203
92. 李宗盛(1958—) …………………………………… 203
93. 郑绪岚(1958—) …………………………………… 204
94. 姜育恒(1958—) …………………………………… 204
95. 金兆钧( 1958—) …………………………………… 204
96. 童安格(1959—) …………………………………… 205
97. 张千一(1959—) …………………………………… 205
98. 陈哲(1960—) ……………………………………… 206
99. 齐秦(1960—) ……………………………………… 206
100. 迪克牛仔(1960—) ………………………………… 206
101. 周华健(1960—) …………………………………… 207
102. 费翔(1960—) ……………………………………… 207
103. 甲丁(1960—) ……………………………………… 207
104. 赵传(1961—) ……………………………………… 208
105. 张学友(1961—) …………………………………… 208
106. 庾澄庆(1961—) …………………………………… 209
107. 崔健(1961—) ……………………………………… 209
108. 刘德华(1961—) …………………………………… 210
109. 叶倩文(1961—) …………………………………… 210
110. 郑智化(1961—) …………………………………… 210
111. 林夕(1961—) ……………………………………… 211
112. 郭峰(1962—) ……………………………………… 211
113. 王杰(1962—) ……………………………………… 211
114. 梅艳芳(1963—2003) ……………………………… 212
115. 毛阿敏(1963—) …………………………………… 212
116. 刘欢(1963—) ……………………………………… 212
117. 韦唯(1963—) ……………………………………… 213
118. 郭富城(1965—) …………………………………… 213
119. 张雨生(1966—1997) ……………………………… 213
120. 黄舒骏(1966—) …………………………………… 214
121. 杭天琪(1966—) …………………………………… 214
122. 林忆莲(1966—) …………………………………… 214
123. 田震(1966—) ……………………………………… 215
124. 黎明(1966—) ……………………………………… 215

125. 苏永康(1967—) ·········· 215
126. 孙国庆(1967—) ·········· 216
127. 程琳(1967—) ·········· 216
128. 韩磊(1968—) ·········· 217
129. 三宝(1968—) ·········· 217
130. 李春波(1968—) ·········· 217
131. 陈红(1968—) ·········· 218
132. 孙楠(1969—) ·········· 218
133. 朱桦(1969—) ·········· 218
134. 雪村(1969—) ·········· 219
135. 陶喆(1969—) ·········· 219
136. 王菲(1969—) ·········· 219
137. 高晓松(1969—) ·········· 220
138. 小柯(1971—) ·········· 220
139. 沙宝亮(1972—) ·········· 221
140. 李圣杰(1973—) ·········· 221
141. 阿杜(1973—) ·········· 221
142. 陈奕迅(1974—) ·········· 222
143. 李玟(1975—) ·········· 222
144. 戴爱玲(1975—) ·········· 223
145. 王力宏(1976—) ·········· 223
146. 杨宗纬(1978—) ·········· 223
147. 梁静茹(1978—) ·········· 224
148. 孙燕姿(1978—) ·········· 224
149. 周杰伦(1979—) ·········· 224
150. 蔡依林(1980—) ·········· 225
151. 林俊杰(1981—) ·········· 225
152. 张韶涵(1982—) ·········· 226
153. 李宇春(1984—) ·········· 226
154. 萧敬腾(1987—) ·········· 226
155. Beyond 乐队 ·········· 227
156. 小虎队组合 ·········· 227
157. 唐朝乐队 ·········· 227
158. 五月天组合 ·········· 228
159. 羽泉组合 ·········· 228

160. 飞儿乐队 …………………………………………………… 228

### （三）近现代流行音乐作品 ………………………………… 229

1. 《可怜的秋香》1921 ………………………………………… 229
2. 《毛毛雨》1927 ……………………………………………… 229
3. 《落花流水》1927 …………………………………………… 229
4. 《小小画家》1928 …………………………………………… 230
5. 《玫瑰玫瑰我爱你》1930 …………………………………… 230
6. 《寻兄词》1930 ……………………………………………… 230
7. 《采槟榔》1930 ……………………………………………… 230
8. 《桃花江》1930 ……………………………………………… 231
9. 《渔光曲》1934 ……………………………………………… 231
10. 《铁蹄下的歌女》1935 ……………………………………… 231
11. 《梅娘曲》1935 ……………………………………………… 231
12. 《天涯歌女》1937 …………………………………………… 232
13. 《秋水伊人》1937 …………………………………………… 232
14. 《四季歌》1937 ……………………………………………… 232
15. 《夜半歌声》1937 …………………………………………… 233
16. 《何日君再来》1938 ………………………………………… 233
17. 《不要唱吧》1940 …………………………………………… 233
18. 《明月千里寄相思》1940 …………………………………… 234
19. 《恨不相逢未嫁时》1940 …………………………………… 234
20. 《跟你开玩笑》1940 ………………………………………… 234
21. 《花样的年华》1940 ………………………………………… 234
22. 《春之舞曲》1941 …………………………………………… 235
23. 《莎莎再会吧》1941 ………………………………………… 235
24. 《凤凰于飞》1941 …………………………………………… 235
25. 《蔷薇处处开》1942 ………………………………………… 235
26. 《红豆词》1943 ……………………………………………… 236
27. 《恭喜恭喜》1945 …………………………………………… 236
28. 《哪个不多情》1945 ………………………………………… 236
29. 《香格里拉》1946 …………………………………………… 237
30. 《夜上海》1947 ……………………………………………… 237
31. 《等着你回来》1948 ………………………………………… 237
32. 《如果没有你》1948 ………………………………………… 237

33.《郎是春日风》1949 …………………………………… 238

34.《情人的眼泪》1955 …………………………………… 238

## (四) 华语音乐剧及其主要唱段 …………………………………… 239

1.《芳草心》1983 …………………………………… 239

2.《海峡之花》1984 …………………………………… 239

3.《蜻蜓》1984 …………………………………… 239

4.《台湾舞女》1985 …………………………………… 240

5.《搭错车》1985 …………………………………… 240

6.《小巷歌声》1985 …………………………………… 240

7.《特区回旋曲》1987 …………………………………… 241

8.《公寓·13》1988 …………………………………… 241

9.《雁儿在林梢》1988 …………………………………… 241

10.《请与我同行》1989 …………………………………… 242

11.《征婚启事》1989 …………………………………… 242

12.《日出》1990 …………………………………… 242

13.《山野里的游戏》1990 …………………………………… 242

14.《人间自有真情在》1990 …………………………………… 243

15.《巴黎的火炬》1991 …………………………………… 243

16.《鹰》1993 …………………………………… 243

17.《秧歌浪漫曲》1995 …………………………………… 243

18.《夜半歌魂》1996 …………………………………… 244

19.《芦花白·木棉红》1996 …………………………………… 244

20.《雪狼湖》1997 …………………………………… 244

21.《吻我吧,娜娜》1997 …………………………………… 245

22.《中国蝴蝶》1997 …………………………………… 245

23.《新月》1997 …………………………………… 245

24.《四毛英雄传》1997 …………………………………… 246

25.《白莲》1998 …………………………………… 246

26.《千秋架》1999 …………………………………… 246

27.《未来组合》1999 …………………………………… 247

28.《玉鸟兵站》1999 …………………………………… 247

29.《西施》1999 …………………………………… 247

30.《快乐推销员》2002 …………………………………… 248

31.《香格里拉》2002 …………………………………… 248

32.《五姑娘》2003 ………………………………………………… 248
33.《围屋女人》2003 ……………………………………………… 249
34.《赤道雨》2003 ………………………………………………… 249
35.《酸酸甜甜香港地》2004 ……………………………………… 249
36.《花木兰》2004 ………………………………………………… 250
37.《兵马俑》2004 ………………………………………………… 250
48.《蓝眼睛·黑眼睛》2004 ……………………………………… 250
39.《风帝国》2004 ………………………………………………… 251
40.《地下铁》2004 ………………………………………………… 251
41.《金沙》2005 …………………………………………………… 252
42.《印象·苏丝黄》2005 ………………………………………… 252
43.《蝶》2007 ……………………………………………………… 252
44.《凭什么我爱你》2007 ………………………………………… 253
45.《杨贵妃》2009 ………………………………………………… 253
46.《电影之歌》2010 ……………………………………………… 253
47.《爱上邓丽君》2010 …………………………………………… 254
48.《罗丝湖》2011 ………………………………………………… 254
49.《妈妈再爱我一次》2013 ……………………………………… 254

# 外国部分

- 基础知识
- 人物介绍
- 经典音乐剧剧目及其唱段

# （一）基础知识

## 1 流行音乐 Popular Music

　　流行音乐是由诸多音乐风格组成的现代音乐艺术种类,主要有布鲁斯音乐、爵士乐、乡村音乐、摇滚乐等风格,它们分别产生了诸多的代表流派、人物和作品。流行音乐源于西方,产生于19世纪,在20世纪的前几年得到了迅速发展。尤其是欧美发达国家的流行音乐,已经在世界上占有重要位置。美国是世界上流行音乐最发达的国家,同时它也是流行音乐的主要发源地。第二次世界大战以前,世界上的流行音乐主要集中在美国。其音乐风格以黑人的布鲁斯音乐(Blues)、白人的"叮呼巷"音乐(Tin Pan Alley)、乡村音乐(Country Music)以及黑人文化和白人文化相结合的爵士乐(Jazz)为主。"二战"后,流行音乐开始发展成一种具有世界影响力的音乐形式,尤其是1950年代摇滚乐(Rock)的诞生,彻底改变了世界流行音乐的面貌。从某种意义上讲,是摇滚乐将流行音乐这种形式从美国推向了世界,世界流行音乐的全面发展始于摇滚乐的兴起。1980年代以后,随着传媒业的发展,音乐风格继续演变,如说唱音乐(Rap)、节奏布鲁斯乐(R&B)、新世纪音乐(New Age)等风格延续了以往流行音乐的某些文化特征,又在某些细节上发生了变化。现在的流行音乐随着艺术性的不断提高,其各种音乐类别之间的界限已经相对模糊,而打破了风格界限的流行音乐进入了一个更加自由、更加广阔的发展空间。流行音乐这个名词也被广泛运用于日常交谈中,通常是指一种大众音乐艺术形式,且被众多的未经正式音乐学习的人们所接受。

## 2 世界音乐 World Music

　　世界音乐指的是世界各国的民族音乐,也可称为民族音乐、传统音乐与流行音乐相结合的混合体。自20世纪80年代以来,世界音乐的概念在流行音乐中不断地得到提升,慢慢地它变成了一种国际流行音乐的发展趋势。自"二战"结束以来,世界音乐首先在非洲找到了广阔的天空,而当时美国流行音乐占据着整个世界流行乐坛,但是所有的这些流行音乐形式,实际上大部分是非洲音乐的基因转移,是贩奴时期流传到北美的音乐和节拍的演化。然而当这些原始节奏稍经加工以后以新的形式回到它们的故乡(非洲)时,又影响了曾经孕育它们的文化并促进了世界音乐的生成。20世纪80年代,世界音乐又体现出了对流行音乐的极大影响。世界音乐的发展并不是孤立的,它是一种群体

意识的体现,更是多种文化的结晶。现今世界音乐的形式慢慢变得多元,但是它的概念却因此而变得明确,音乐的时代性、独创性和融合性成了它的标准。

### 3 福音歌 Gospel

福音歌泛指歌词内容反映白人和美国黑人新教教徒个人宗教体验的美国宗教歌曲。这类歌曲最初产生于1850年代的宗教复兴运动,但它们与19世纪最后30年城市里出现的宗教复兴主义的关系更为紧密。20世纪中叶,福音音乐又变成一个独特的流行歌曲种类。在19世纪末,以美国黑人的圣灵歌曲(Spirituals)和种植园曲调以及白人赞美诗歌为基础,出现了一种新型的美国黑人宗教歌曲——福音赞美歌(Gospel Hymn)。美国黑人的福音音乐基本表演风格大约起源于1907年的孟菲斯(Memphis)。1930年代,美国黑人福音歌手经常出现在与宗教无关的音乐会上,但他们称之为"复兴"(Revivals)音乐会。美国黑人的重唱在福音音乐传统——无论是男声四重唱(开始于1910年代)还是其他类型的独唱小组(从1920年代末开始有女声)或是唱诗班合唱(从1931年开始)——中具有重要的地位。福音歌曲的演唱速度一般为慢速或中速,但有一种叫作"吼歌"(Shout)的福音歌曲,它的演唱速度极快。慢歌的特点是独唱者采用很长的装饰句,还不时地穿插唱诗班的伴奏性的演唱。中速歌曲的演唱具有更强烈的震撼力,多数采用"应答轮唱"(Call-and-Response)的方式。

### 4 布鲁斯 Blues

布鲁斯,也可译为"蓝调"。它可能代表一种情绪状态,也可能是对表现这种状态的音乐的描述,也可能是指表演这种音乐的形式或结构,或对某种表演方式的确定。布鲁斯通常指具有上述全部特性或部分特性的表演和歌曲。根据记载,美国黑人自1860年代开始使用布鲁斯这个词描述一种情绪状态,但是直到20世纪,也没有发现这个词有代表歌曲形式的用法,只是当黑人劳动号子(Hollers)和情歌(Ballads)融为一体时,才出现了布鲁斯一词。黑人劳动号子流传于南方的农工当中,是一种由单人自由即兴演唱的歌曲,其作用是为田间劳动伴唱。种植园经济衰退后,群体劳动歌曲被劳动号子所取代。美国黑人的情歌大约盛行于1870至1915年之间,它有时也吸收英裔美国传统的四行诗或八行诗结构,8小节或12小节的长度、一个对句加一个叠句的演唱形式最受青睐。在1900年代,有重复行再加押韵的第三行而组成的三行诗节,变成了通用的标准,它被认为是与布鲁斯最接近的形式。布鲁斯的表演采用4/4拍,长度为12小节,但根据诗节的长度,常常有自由变化,但最常用的是主-下属-属的进行。布鲁斯特有的音色和音调特质中包含了所谓的蓝音(Blue Note)。蓝音是通过降低大调音阶中的第三级和第七级音的半个音(还有其他音级)而获得的。无论是在声乐布鲁斯还是器乐布鲁斯里,弯音(Bend)很常见。吉他弦上的非传统的滑音技巧,以及通过在钢琴上敲击相邻的音高但并不让它们完全同时发音而模仿声乐上的经过音效果,这些都是民间布鲁斯歌手和乐手广泛使用的技巧。

布鲁斯起源于南方边境的乡村地区，布鲁斯的代表人物们通常用吉他、钢琴或口琴自伴自唱，或由一个通常演奏非传统乐器或家造乐器的小乐队担任伴奏。古老的劳动歌曲传统——应答轮唱(Call-and-Response)模式，变成了用乐器演奏回答声乐的旋律。

### 5　爵士乐 Jazz

欧美流行音乐主要形式之一。它是指20世纪初，由美国黑人将欧洲、美国音乐和非洲部落音乐的要素相融合而创造的音乐。爵士乐是一种独特的类型，将它归为民间、流行或艺术音乐均不妥当，因为它包含了上述三种音乐的元素。爵士乐对国际文化有着深远的影响，这一影响不仅源于它的大众性，而且还在于它对许多围绕它而发展起来的流行音乐的形成发挥了重要作用。一直有人说，爵士乐再现了4个世纪的欧洲音乐史——从早期新奥尔良风格的支声复调风格开始，经过20世纪30年代的大乐队浪漫主义，到博普半音主义和1960年后的自由试验形式。尽管这种分析过于简单化，但爵士乐的确显示了一种快速转变的倾向，这种转变植根于年轻人的反叛而且伴随着不同时代演奏者之间的对立。第二个重要趋势是爵士乐的稳步兴起，它从一种放荡不羁的地下文化起步，经历了多种层次娱乐业的发展之后，变成了一种被美国社会广泛接受的艺术形式。爵士乐的起源过程分为三个阶段：第一，18世纪和19世纪，在非洲音乐要素和欧洲—美国人的音乐要素之外的本土美国黑人民间音乐的发展；第二，这种音乐之衍生形式的兴起，主要包括种植园歌曲(Plantain Songs)和拌黑艺人歌曲(Minstrel Songs)、拉格泰姆(Ragtime)和布鲁斯(Blues)；第三，爵士乐本身的出现，它产生于布鲁斯、拉格泰姆和拌黑艺人流行歌曲的融合。虽然不同时期的作家都宣称爵士乐起源于美国的许多地点，但当代的几乎所有记述都把新奥尔良作为它的诞生地。

### 6　摇滚乐 Rock

流行音乐主要形式之一。摇滚乐源自1940年代和1950年代的早期摇滚乐运动(Rock and Roll)及山区乡村摇滚乐(Rockabilly)，此二者是由布鲁斯音乐、乡村音乐及其他音乐形式演变而来的。专门演奏摇滚乐的艺人团体被称为摇滚乐手或摇滚乐队。大部分摇滚乐团包括吉他手、主唱、贝斯手和鼓手，为四人阵容。部分乐队取消了这其中的一个或几个角色或者让主唱同时担负起演奏乐器的任务，由此成为一个二人或三人组合。也有的乐团会增补一个或两个节奏吉他手或者一个键盘手。在比较罕见的情况下，乐队会使用诸如小提琴或大提琴这样的弦乐器，萨克斯管、小号、长号这样的管乐器。摇滚乐不仅唱出人们对爱情、美好生活的追求，还发泄出对现实世界的不满，涉及战争与和平、民主与政治等方面。其种类、风格繁杂，现代摇滚的发展主要基于黑人音乐、地下文化、现代科技以及"后现代"浪潮，形成以重金属摇滚乐(Heavy Metal)、民谣摇滚乐(Folk Rock)、垃圾摇滚乐(Grunge Rock)、前卫摇滚乐(Progressive Rock)、朋克摇滚乐(Punk)等为主要风格的音乐。

### 7  乡村音乐 Country Music

欧美流行音乐主要形式之一。出现于20世纪20年代,它来源于美国南方农业地区的民间音乐,最早受到英国传统民谣的影响而发展起来。那时歌曲的内容除了表现劳动生活之外,还有厌恶孤寂的流浪生活,向往温暖、安宁的家园,歌唱甜蜜的爱情以及失恋的痛苦等。在唱法上,起先多用民间本嗓演唱,形式多为独唱或小合唱,用吉他、班卓琴、口琴、小提琴伴奏。乡村音乐的曲调一般都很流畅、动听,曲式结构也比较简单,多为歌谣体、二部曲式或三部曲式。1924年,哥伦比亚(Columbia)唱片公司发行了第一份乡村音乐目录。维克多(Victor)唱片公司的拉尔夫·皮尔(Ralph Peer)制作的众多唱片也证明了乡村音乐巨大的潜在市场,其中就包括后来被称作"乡村音乐之父"的吉米·罗杰斯(Jimmie Rodgers)和影响深远的"卡特家族"(The Carter Family)的唱片。在20世纪30年代美国大萧条时期,随着表现美国西部旷野浪漫之梦的好莱坞电影的流行,转变为牛仔歌曲的乡村音乐开始流行,牛仔装束成为乡村艺人的首选。20世纪50年代,乡村音乐已成为唱片工业中不容忽视的部分,而纳什维尔也逐渐成为乡村音乐的中心地。如今,乡村音乐拥有包括从粗犷坚毅的酒吧音乐到西部摇摆,从流行音乐趋向的城市乡村到受摇滚乐影响的电声化的"贝克斯菲尔德之声"(Bakersfield Sound)在内的变化多样的音乐风格。乡村音乐正以多种声乐风格和形式进入人们的听觉世界。

### 8  拉格泰姆 Ragtime

拉格泰姆是1890年至第一次世界大战之间盛行的一种美国流行音乐风格,是爵士乐的主要来源之一。拉格泰姆是在黑人音乐的基础上,吸收了欧洲音乐特点而发展起来的流行音乐形式。开始,拉格泰姆是为一种叫作"饼步舞"(Cakewalk)的集体舞蹈伴奏的乐队音乐,后来发展为以钢琴演奏为主。演奏者用左手弹奏有稳定节拍的和弦,右手演奏较快的复杂旋律,音乐带有强烈的切分节奏。在这种钢琴独奏风格之后,拉格泰姆也发展成为包括流行歌曲、乐队作品在内的音乐风格。拉格泰姆的最大特点是复杂的切分节奏和即兴性,是美国流行音乐中第一次出现的真正具有全国影响的音乐形式。拉格泰姆著名乐手有:斯科特·乔普林(Scott Joplin)、汤姆·特平(Tom Turpin)、詹姆斯·斯科特(James Scott)、詹姆斯·P. 约翰逊(James P. Johnson)、勒基·罗伯茨(Luckey Roberts)等。

### 9  节奏布鲁斯 Rhythm & Blues

节奏布鲁斯乐全名是Rhythm & Blues,简称R&B,是20世纪40年代由美国黑人开创的一种流行音乐,是美国黑人的"布鲁斯"音乐发展而成的一个支流。"节奏布鲁斯乐"即在保持"布鲁斯"独特音阶和乐曲结构的同时,加重强调了"节奏"的作用,并以贝斯、电吉他、鼓作为节奏乐器,故被称为节奏布鲁斯乐。《公告牌》杂志于1949年将"种族

唱片榜"更名为"节奏布鲁斯榜",也就是说节奏布鲁斯乐曾经是所有黑人音乐的代名词。除了爵士乐(Jazz)和布鲁斯音乐(Blues)之外,其他黑人音乐都可被列为节奏布鲁斯乐,可见节奏布鲁斯乐的范围是多么广泛。节奏布鲁斯乐作为布鲁斯的发展,对布鲁斯的传播起到了重要的推动作用,它还影响了摇滚乐。作为摇滚乐的来源之一,节奏布鲁斯乐对摇滚乐的诞生产生了重要影响,同时还为索尔音乐(Soul Music)的形成提供了不可或缺的基因。在节奏布鲁斯乐流行时期最具影响力的代表人物有:比·比·金(B. B. King)、马蒂·沃特斯(Muddy Waters)、路易斯·乔丹(Louis Jordan)、约翰·李·胡克(John Lee Hooker)、波·狄德利(Bo Diddley)、博比·布兰德(Bobby Bland)等。

## 10　索尔音乐 Soul

　　索尔音乐又意译为"灵魂乐",主要是指结合了福音音乐要素与节奏布鲁斯乐(R&B)要素的风格音乐。索尔音乐的特点是坚实的节奏部分配以明确的世俗动感及宗教音乐。几乎所有的索尔音乐都以热情、高昂的嗓音作为标志,偶尔也加一些即兴表现。索尔音乐指望它的听众去寻找爱,为爱而宽恕,或者干脆摇尾乞怜地求爱。热情的艺术家们总试图淡化索尔歌手和福音传道士的分界线。索尔音乐几乎可被称作是没有宗教的宗教音乐,也有人将索尔音乐称为"带有福音歌宗教热情的节奏布鲁斯乐",因此,我们可以得出这样一个结论:索尔音乐是福音歌和节奏布鲁斯乐的结合,是福音歌这种宗教音乐形式世俗化、流行化的结果。索尔音乐时期最具影响力的代表人物有:雷·查尔斯(Ray Charles)、萨姆·库克(Sam Cooke)、史蒂夫·旺达(Stevie Wonder)、詹姆斯·布朗(James Brown)、阿莱萨·富兰克林(Aretha Franklin)等。

## 11　波萨诺瓦 Bossa Nova

　　波萨诺瓦起源于巴西,是一种由"曼波"(Mambo)与冷爵士(Cool Jazz)相融合的音乐风格,1960年代流行于美国。波萨诺瓦的很多旋律已经成为爵士乐曲目的重要部分。波萨诺瓦的音乐柔和,它的复杂和声引发了很多精彩的即兴。在典型的乐曲中,一名歌手和一名原声吉他手在二拍子里重叠唱奏出柔和而又精准的三音音型(Tertiary Figures)。萨克斯管乐手或歌手的旋律悠闲,带有轻快的切分,不用颤吟,以使用气声为特色。七和弦、九和弦、快速转调和大小调交替很普遍。歌词一般采用葡萄牙语或英语,多半表现甜蜜的情绪。波萨诺瓦著名乐手有汤姆·乔宾(Tom Jobim)、阿洛伊西奥·德·奥利维拉(Aloysio de Oliveira)、查理·拜尔德(Charlie Byrd)、斯坦·盖茨(Stan Getz)、罗纳尔多·博斯科利(Ronaldo Boscoli)、罗伯托·梅内斯卡尔(Roberto Menescal)等。

## 12　雷鬼乐 Reggae

　　雷鬼乐是大约于1968年起源于牙买加的一种音乐形式,它的主要特点是强调4/4拍里每一拍的后半拍。即使在该风格的其他方面有了发展之后,这种有规律的重音音型

仍保持不变。雷鬼乐基本上是放慢速度的斯卡(Ska)。斯卡是1950年代构想出来的牙买加音乐形式,它基本上是由新奥尔良的节奏布鲁斯乐演变而来,而且采用了美国摇摆大乐队的编制。雷鬼乐和斯卡两种形式的要素,特别是节奏要素,已被爵士乐手采用。如果说斯卡音乐还只是在美国流行音乐的影响下产生的一种拉美流行音乐的话,那么雷鬼乐则已发展成为欧美摇滚乐主流中的一种重要体裁了。雷鬼音乐结合了传统非洲节奏、美国的节奏蓝调及原始牙买加民俗音乐,这种风格包含了"弱拍中音节省略""向上拍击的吉他弹奏",以及"人声合唱"等特点,歌词强调社会、政治及人文的关怀。雷鬼音乐流行时期最具影响力的代表人物有:鲍勃·马雷与伤心者乐队(Bob Marley and the Wailers)、内斯特·兰格林(Eenest Ranglin)、考特尼·派恩(Coutney Pine)、蒙蒂·亚历山大(Monty Alexander)、赫比·汉考克(Herbie Hancock)、罗兰·阿方索(Roland Alphonso)等。

## 13 迪斯科 Disco

迪斯科是1970年代初兴起的一种流行舞曲,音乐比较简单,具有强劲的节拍和强烈的动感。"Disco"这个词是"Discotheque"的简称,原意指"供人跳舞的舞厅",1960年代初源于法国。20世纪60年代,随着音乐设备的更新,各大舞厅不再雇佣乐队来伴奏,而是雇佣一名唱片播放员通过播放唱片来提供伴舞音乐。之后人们把这种由唱片播出来的跳舞音乐称作迪斯科。20世纪60年代中期,迪斯科传入美国,最初只是在纽约的一些黑人俱乐部里流传,20世纪70年代初逐渐发展成具有全国影响的一种音乐形式,并于20世纪70年代中期以后风靡全国。最初,迪斯科舞厅播放的音乐只是一些适合跳舞的摇滚乐和索尔音乐(以"摩城音乐"为主),后来有人开始专门为迪斯科创作歌曲。迪斯科流行时期最具影响力的代表人物有:唐娜·萨莫(Donna Summer)、比·吉斯乐队(Bee Gees)、"阿巴"组合(ABBA)等。

## 14 说唱乐 Rap

"Rap"是一种口语化的押韵词,"Rap"音乐通常靠即兴产生,而且在朗诵时经常以芬克音乐(Funk)或索尔音乐(Soul)风格的音乐为伴奏。它是1970年代末纽约布朗克斯区(Bronx)出现的嘻哈(Hip-Hop)运动的一部分。最开始在黑人音乐圈大为盛行的嘻哈乐和说唱乐都源于节奏布鲁斯乐,并且同时保存着不少节奏布鲁斯乐的成分。说唱乐是美国黑人音乐中的重要组成部分,是街头文化的主要基调。说唱乐的起源可以追溯到黑人音乐根源中吟咏的段落中,到了20世纪70年代说唱乐正式确立了自己的风格,乐手们将黑人当时正在风行的芬克节奏混入流行的迪斯科节奏中,随着那些在现在广为人知的以及唱片主持人(DJ)们普遍应用的"打碟"法的出现,说唱开始在街头黑人文化中流行,并且衍生出相当丰富的分支。尽管早在20世纪90年代初期就有人认为这种絮絮叨叨、满是脏话粗口、叛逆词语的音乐会很快消失,而事实上,在20世纪90年代末,随着一批新进的说唱乐手和以白人为主的说唱摇滚的风行,曾经被黑人抛弃的音乐又重新回到了流行音乐的前端。说唱乐时期最具影响力的代表人物有:埃米内姆(Eminem)、肖恩·卡

特(Shawn Carter/Jay-Z)、李尔·韦恩(Lil Wayne)、坎耶·维斯特(Kanye West)、T.I.、梅西·埃丽奥特(Missy Elliott)、奈力(Nelly)、奎因·拉蒂法(Queen Latifah)、Mc 汉默(Mc Hammer)等。

## 15　嘻哈音乐 Hip-Hop Music

　　嘻哈音乐也称作 Hip-Hop,指的是 1970 年代末出现在纽约的多种美国黑人音乐艺术形式之一。嘻哈文化包括说唱乐(Rap)、唱片主持人(DJ)、涂鸦艺术(Graffiti Art)、街舞(Street Dance)等形式。嘻哈是由众多流派综合当时的流行音乐元素而诞生的新词汇。嘻哈音乐最早发源于美国的黑人流行节奏舞曲,而当今的嘻哈音乐融入了大量电子舞曲的形式,成为流行音乐中的主流势力。在嘻哈文化里和音乐有着密切关系的是唱片主持人(DJ)和麦克风控制者(Micphone Controller)。唱片主持人和麦克风控制者是一起工作的搭档,当唱片主持人用唱机和唱片奏出简单的音乐节奏时,麦克风控制者便念出他所想到的说唱词,内容多为不满情绪的抒发或一些日常生活的琐事。如今嘻哈文化已经成为主流文化中的重要组成部分,且仍在迅速地上升和发展。嘻哈音乐又包含:另类嘻哈(Alternative Hip-Hop)、圣诞嘻哈(Christian Hip-Hop)、喜剧嘻哈(Comedy Hip-Hop)、自由风说唱(Freestyle Rap)、匪帮说唱(Gangsta Rap)、硬核嘻哈(Hardcore Hip-Hop)等风格。

## 16　新世纪音乐 New Age

　　新世纪音乐是一种大量使用电子合成器的音乐风格。新世纪音乐以乐器演奏为主,或是将人声用乐器化的方式加以使用。新世纪音乐更强调内心冥想和神秘感,许多新世纪音乐作曲家从世界民族音乐、宗教音乐甚至自然界的音响中寻找灵感,因而这种音乐的节奏和旋律不是很明显,和声多比较谐和,避免强烈的音响刺激和冲突,速度则较为舒缓。新世纪音乐最早出现在德国,此后很快风行世界。1986 年第 29 届格莱美奖正式设立了最佳"新世纪音乐奖"。这标志着新世纪音乐作为一种新的音乐风格已经发展得较为成熟和稳定了。新世纪音乐既可以使用传统自发声乐器(Acoustic)来演奏,也可以使用电子合成器。无论用何种乐器演奏,新世纪音乐重点是营造出大自然平静的气氛或宇宙浩瀚的感觉,洗涤听者的心灵,令人心平气和。新世纪音乐时期的主要代表乐手和乐队有:恩雅(Enya)、班得瑞音乐项目(Bandari)、乔治·温斯顿(George Winston)、威廉·阿克曼(William Ackerman)、雅尼(Yanni)、喜多郎(Kitaro)等。

## 17　摩城音乐 Motown

　　摩城音乐是一种商业化的索尔音乐,几乎和索尔音乐在 1960 年代同时发展,由于它兴起于"摩托城"(Motor Town)底特律,所以被称为"摩城音乐"。摩城音乐和索尔音乐相比,都是建立在福音歌和节奏布鲁斯乐之上的,但是摩城音乐融入了较多的流行元素,

而索尔音乐相对较为原始。它们之间的主要区别是：摩城音乐失去了即兴,自由发挥的空间很小,它的演唱往往都是事先加工过的,伴奏也是经过精确编配的。有人认为,摩城音乐虽然在商业上取得了巨大成功,但是在音乐上失去了很多黑人音乐的特质。摩城音乐时期最具影响力的代表人物有：史蒂夫·旺达(Stevie Wonder)、戴安娜·罗斯(Diana Ross)、马文·盖伊(Marvin Gaye)、"杰克逊五兄弟"(The Jackson 5)等。

## 18　芬克音乐 Funk

芬克音乐是在1970年代黑人音乐大肆崛起的时候,出现于美国流行乐坛的一种带有节奏布鲁斯乐倾向的黑人索尔音乐。严格来讲,芬克只是索尔音乐的另一种称呼,它和索尔音乐一样,也是福音歌和节奏布鲁斯乐的结合,只不过芬克的节奏性比索尔音乐更加强劲,更具跳跃感;同时芬克还吸收了一些非洲音乐中的复合节奏,有很多切分。从音乐上看,芬克的和声相对简单,但是芬克的低音线条却十分丰富,经常是跳跃性的,给人一种奔腾不息的感觉,这正体现了20世纪60年代黑人奋力进取的顽强精神。芬克的演唱主要采取索尔式的唱腔,有很多即兴和滑音。在芬克的发展过程中,由于受到不同风格的影响,后来体现出了两大倾向：一类是偏向爵士的爵士芬克(Jazz Funk);另一类是偏向迪斯科的迪斯科芬克(Disco Funk)。在很多芬克乐队的音乐中,不同的作品经常会体现出这两种不同倾向,也有些作品将这两种倾向相融合,体现出了多元化的芬克风格。芬克时期最具影响力的代表人物有：库尔一伙(Kool & The Gang)、詹姆斯·布朗(James Brown)、鲁弗斯和恰克·汉(Rufus & Chaka Khan)等。

## 19　古典女性布鲁斯 Classic Female Blues

它是1920年代流行的一种早期的布鲁斯音乐形式,由传统的民谣布鲁斯和城市布鲁斯相融合而成,音乐风格是综艺布鲁斯音乐风格。古典女性布鲁斯通常是由女性歌手和钢琴家或是小型的爵士乐队合奏演出。古典女性布鲁斯乐手玛米·史密斯(Mamie Smith)录制了第一首布鲁斯音乐。早期的女性布鲁斯音乐作品大多比较尖锐而又自信,后期的一些音乐家逐渐在作品中降低了尖锐性,但歌曲同样反映了她们真实的生活。在录音史上,古典女性布鲁斯音乐的歌手大多是先驱者,包括第一位黑人歌手以及第一位有记录的布鲁斯音乐家,她们的音乐同样深受规范的12小节布鲁斯的影响,然而后期的一些女性布鲁斯歌手因受到其他音乐风格的影响而不得不改变了自己的唱法。"雷尼老妈"(Ma Rainey)、玛米·史密斯(Mamie Smith)、贝西·史密斯(Bessie Smith)以及其他的一些具有这种音乐风格的歌手们都对加速布鲁斯音乐的流行与发展产生了深远的影响。

## 20　乡村布鲁斯 Country Blues

乡村布鲁斯指所有以吉他为主要伴奏乐器的布鲁斯音乐,也可叫作民间布鲁斯。乡村布鲁斯音乐通常与福音歌、拉格泰姆和迪克西兰爵士乐相联系。乡村布鲁斯音乐在美

国南部诞生之后迅速风靡全国,并且按照地域的不同延伸出各种不同的布鲁斯音乐分支,如芝加哥布鲁斯、底特律布鲁斯、得克萨斯布鲁斯、孟菲斯布鲁斯、路易斯安那布鲁斯、东海岸布鲁斯等。1960年代早期,许多非裔美国人的音乐喜好开始向灵魂音乐和节奏布鲁斯音乐发展,乡村布鲁斯音乐也开始融入电子吉他而向电子化发展。乡村布鲁斯的代表人物主要有:罗伯特·约翰逊(Robert Johnson)、盲人莱蒙·杰弗逊(Blind Lemon Jefferson)、莱德·贝利(Lead Belly)、查理·帕顿(Charley Patton)等。

## 21 城市布鲁斯 Urban Blues

城市布鲁斯音乐风格更多被关注的是其表演方面,而不仅仅是一些当地的、社会化的文化风格,它必须要去适应更多的、更多样化的观众们的审美需求。布吉乌吉是20世纪30年代末40年代初城市布鲁斯中的一种重要风格。20世纪早期对于城市布鲁斯音乐的描述是为了区分反映在城镇生活的人们的生活形态和情绪的乡村布鲁斯风格。20世纪40年代后期开始用一种较为复杂的布鲁斯音乐形式来描述城市中的生活,因此城市布鲁斯的音乐充分反映了城市人们的生活,并逐渐兼容跳跃布鲁斯以及之后爵士音乐的一些音乐特点。代表人物有:阿尔伯特·金(Albert King)、雷·查尔斯(Ray Charles)等。

## 22 三角洲布鲁斯 Delta Blues

三角洲布鲁斯是早期布鲁斯音乐的风格之一,起源于1920年代的美国密西西比河三角洲地区,也是乡村布鲁斯音乐发展的一个支流。三角洲布鲁斯以吉他和口琴为主要伴奏乐器,吉他则成为最具代表性的伴奏乐器。尽管三角洲布鲁斯音乐以某种形式存在的确切时间是在20世纪,但是早在1920年代就已经有了记录,这些记录主要集中在非裔美国人的一些集会市场之中,通常是由一个歌手唱歌并弹奏一把乐器。大多数三角洲布鲁斯的歌唱家演唱的内容是关于性、旅行的生活方式以及这种生活方式所带来的苦难等。三角洲布鲁斯音乐通常伴随着强劲的节奏和扎实的唱功,歌词简单直接,音乐线条不断重复,而三角洲布鲁斯的这种民间音乐风格激发了英国早期爵士乐的创作,同时影响了英国布鲁斯音乐,并直接导致早期硬摇滚和重金属音乐的诞生。三角洲布鲁斯最具影响力的人物主要有:汤米·约翰逊(Tommy Johnson)、罗伯特·约翰逊(Robert Johnson)、约翰·汉默德(John Hammond)、桑·豪斯(Son House)等。

## 23 得克萨斯布鲁斯 Texas Blues

得克萨斯布鲁斯是布鲁斯音乐的一个分支,它有着各种各样的音乐风格,但相较于其他的布鲁斯音乐风格来说,得克萨斯布鲁斯音乐更为摇摆一些,之后很多早期的摇滚音乐其实就是布鲁斯音乐。得克萨斯布鲁斯音乐常以传统的音乐旋律为基础,并且在很大程度上是从乡村音乐进行过渡,节奏比较松散,往往在拍子后面拖一些,因此也可称为

"得克萨斯拖拍"。得克萨斯布鲁斯起源于1900年代早期非裔美国人工作的油田、牧场和木材营地之中。得克萨斯布鲁斯在乐器的演奏和演唱方面不同于其他的布鲁斯音乐，尤其是它加重了对吉他的应用。20世纪60年代末70年代初，在乡村布鲁斯和摇滚布鲁斯的影响下，得克萨斯布鲁斯开始向电子化蓬勃发展，出现了键盘乐器和电声设备。尽管对电子设备的大量运用直接导致了传统吉他运用的下降，但是传统的得克萨斯布鲁斯的音乐风格仍然被一些歌手所传承，并始终保持了拖拍的音乐节奏。得克萨斯布鲁斯的代表人物有：T-博恩·沃克（T-Bone Walker）、斯蒂芬·雷·沃恩（Stevie Ray Vaughan）等。

## 24　孟菲斯布鲁斯/蓝调 Memphis Blues

孟菲斯布鲁斯可以作为一首歌，也可以作为1910年代布鲁斯音乐中发展出来的一种音乐风格。当它被看成是一首歌时，是由布鲁斯音乐之父W. C. 汉迪发表的一个作品：1909年汉迪为市长竞选者爱德华创作了一首竞选之歌使他顺利当上市长，然而爱德华上任后的第一件事情就是关闭了黑人赖以生存的彼儿大街赌场，汉迪为了表示不满将歌词做了改动，这就是之后著名的《孟菲斯蓝调》。而当它作为一种音乐风格时，这种音乐风格与孟菲斯城的许多娱乐场联系紧密，歌词也大多被用来描述低落的情绪，其音乐形式对于之后电子布鲁斯、摇滚、布鲁斯摇滚以及重金属音乐的发展起着重要的作用。"二战"之后，许多非裔美国人离开了南方的密西西比河三角洲和其他贫困城市，来到了孟菲斯城，并改变了经典的孟菲斯布鲁斯。在之后的十几年中，孟菲斯布鲁斯开始向着电声音乐发展，融入了芝加哥布鲁斯、摇滚等音乐风格，而深受孟菲斯布鲁斯音乐影响的吉他大师比·比·金则真正将传统的原声布鲁斯音乐带入了现代电声布鲁斯音乐的时代之中，并且对后来的"当代布鲁斯"和"城市布鲁斯"音乐有着直接而深远的影响。孟菲斯布鲁斯的代表人物主要有威廉·克里斯多夫·汉迪（William Christopher Handy）、嚎叫野狼（Howlin' Wolf）等。

## 25　芝加哥布鲁斯 Chicago Blues

芝加哥布鲁斯是布鲁斯音乐的一个分支，起源于伊利诺伊的芝加哥，20世纪40年代末50年代初开始盛行，以电音吉他和口琴为主要的伴奏乐器。芝加哥布鲁斯早期的表演场地是在麦斯威尔街的露天市场，大量黑人聚集在这里频繁地购买和销售东西，促使了芝加哥布鲁斯音乐的产生和发展。布鲁斯音乐家们亦经常举行聚会，这也促进了布鲁斯俱乐部的出现。1960年代随着唱片产业的发展，芝加哥布鲁斯俱乐部逐渐成为一个商业性的音乐企业，并将这种新的音乐风格逐渐传播到欧洲和英国，一些年轻的英国音乐家们在芝加哥布鲁斯的影响下倡导了英国的布鲁斯运动。芝加哥布鲁斯音乐对于现代摇滚音乐的产生发展起到了深远的影响。代表人物主要有：桑尼·博伊·威廉森二世（Sonny Boy Williamson Ⅱ）、马蒂·沃特斯（Muddy Waters）、弗雷德·金（Freddie King）、比·比·金（B. B. King）等。

## 26  钢琴布鲁斯 Piano Blues

钢琴布鲁斯是一个广泛的体裁术语,可以用来指代各种各样的布鲁斯音乐风格,这些布鲁斯音乐风格以钢琴为主要乐器,并且坚持以布鲁斯音乐的基础和声结构为基础。钢琴布鲁斯音乐的一些主要风格包括三角洲布鲁斯、跳跃布鲁斯、新奥尔良布鲁斯、圣路易斯布鲁斯以及芝加哥布鲁斯等。布吉乌吉是早期钢琴布鲁斯音乐中最被人们所熟知的一种音乐形式,其他的音乐形式如摇摆乐、节奏布鲁斯乐、摇滚乐以及爵士乐都受到了早期钢琴布鲁斯音乐的影响。著名的钢琴布鲁斯音乐家包括罗斯福·塞克斯(Roosevelt Sykes)、孟菲斯·斯利姆(Memphis Slim)、雷·查尔斯(Ray Charles)等。

## 27  跳跃布鲁斯 Jump Blues

跳跃布鲁斯是一种较为快速的带有爵士气息的布鲁斯音乐风格,通常由一个小型的爵士乐队来进行演奏。跳跃布鲁斯流行于20世纪40年代,并且对节奏布鲁斯乐和摇滚乐的发展起到了先导作用。到20世纪90年代,跳跃布鲁斯成为摇摆乐复兴的主要因素。跳跃布鲁斯不仅吸收了爵士乐当中的摇摆节奏,还吸收了布鲁斯音乐的和声结构。许多黑人艺术家都在跳跃布鲁斯领域取得了巨大的成功,其中最重要、最具流行性的明星是路易斯·乔丹(Louis Jordan)。跳跃布鲁斯其他代表人物还有:乔·里金斯(Joe Liggins)、泰尼·布雷德绍(Tiny Bradshaw)、阿莫斯·米尔博恩(Amos Milburn)、卡米利·霍华德(Camille Howard)等。

## 28  爵士布鲁斯 Jazz Blues

爵士布鲁斯是布鲁斯音乐的一个分支。广义上把所有用爵士乐方式来演奏的布鲁斯音乐统称为爵士布鲁斯音乐。爵士布鲁斯以布鲁斯音乐为根基,同时又吸收了爵士音乐的特点。爵士布鲁斯打破了传统的节奏形式,运用更加先进的和声技术,与此同时爵士布鲁斯音乐家也更加注重音乐中的情感体现。布鲁斯音乐和爵士乐都传承早期的非裔美国人的音乐传统,并且二者的许多音乐元素一直都是相互融合的,因此在爵士乐和布鲁斯音乐之间从未有过一个绝对的界限。爵士布鲁斯代表人物有:莫斯·艾利森(Mose Allison)、朗尼·约翰逊(Lonnie Johnson)、雷·查尔斯(Ray Charles)等。

## 29  原声布鲁斯 Acoustic Blues

原声布鲁斯指使用原声乐器演奏的布鲁斯音乐风格。原声乐器,通俗来说是指不插电的乐器,在原声布鲁斯中指所有演奏布鲁斯音乐的原声乐器,如吉他、班卓琴、口琴等。布鲁斯音乐发展的早期,很多地区都有原声布鲁斯音乐风格的出现,如三角洲布鲁斯、芝加哥布鲁斯、新奥尔良布鲁斯、得克萨斯布鲁斯等。原声布鲁斯音乐的主要代表人物有

莱德·贝利(Lead Belly)、盲人莱蒙·杰弗逊(Blind Lemon Jefferson)等。

### 30　当代布鲁斯 Contemporary Blues

广义上是指当今所有的布鲁斯音乐。狭义上看,主要是指继节奏布鲁斯乐之后出现的一种融合化的布鲁斯音乐风格,有时又称现代电声布鲁斯(Modern Electric Blues)。当代布鲁斯以传统布鲁斯为根基,采用现代化手段,融入大量的流行音乐成分,听来更加接近流行音乐。从音乐上看,当代布鲁斯早已超越了三个和弦的和声框架,曲式结构也不再讲究,和声进行和结构型识也没有太大的限制,但是音乐元素还是以布鲁斯为基础,三连音节奏、Shuffle节奏以及布鲁斯音阶始终都是它的音乐根基。剔除商业成分,当代布鲁斯也可以广泛指那些老布鲁斯艺人在近期推出的一些布鲁斯作品,曲调可能是传统的,但是录音手段以及传播方式都通过当代的高新技术完成。总之,当代布鲁斯是一个笼统的称谓,它可以是现代的,也可以是传统的,也可以是介于两者之间的,只要是在当今乐坛流行的布鲁斯作品,就是当代布鲁斯。当代布鲁斯最具影响力的代表作品有:《重返布格鲁塞》(Back to Bogalusa)、《马术之王》(Riding With the King)等。

### 31　摇摆爵士乐 Swing

摇摆爵士乐是一种爵士乐风格的名称,它的特点是特别强调即兴独奏、大乐队合奏和主要以"叮呼巷"(Tin Pan Alley)歌曲为基础的曲目,每小节里的四拍给予了更平均的力量。因此,这种风格偶尔也被称作"四拍均强爵士乐"(Four-Beat Jazz)。爵士乐节奏的这一重要转变是在1930年至1935年完成的,在这个过程中,大号被低音提琴取代,班卓琴被节奏吉他取代,基本律动由小军鼓转移到踩镲或吊钹。总的来看,摇摆乐的节奏比新奥尔良爵士乐的节奏快了许多,有时候经常是一小节变化两次,而且独奏乐手必须能够在这些"和声序列"(Changes)之上自如地即兴演奏旋律。在这个时期,独奏乐手演奏技巧有了极大的发展。摇摆乐的节奏组成成为"节奏与布鲁斯"的要素之一,因而在早期的"经典摇滚乐"(Rock and Roll)中也成为重要元素。从1930年代末开始,出现了一种主要由小乐队演奏的简洁而放松的摇摆乐风格,这种风格叫作"跳跃"(Jump),即早期的节奏与布鲁斯。摇摆爵士乐时期最具影响力的代表人物有:班尼·古德曼(Benny Goodman)、公爵艾灵顿(Duke Ellington)、贝西伯爵(Count Basie)、莱斯特·杨(Lester Young)、科尔曼·霍金斯(Coleman Hawkins)、埃拉·菲茨杰拉德(Ella Fitzgerald)、比莉·霍利戴(Billie Holiday)、"胖子"沃勒(Fats Waller)、纳特·金·科尔(Nat King Cole)等。

### 32　迪克西兰爵士乐 Dixieland Jazz

迪克西兰爵士乐是爵士乐最初的一种主要形式,有时也叫作"新奥尔良爵士乐"(New Orleans Jazz)或"传统爵士乐"(Traditional Jazz)。一些权威人士认为,新奥尔良爵

士乐或传统爵士乐是从迪克西兰爵士乐中分离出来的风格,但由于它们在形式方面太相似,所以把新奥尔良爵士乐或传统爵士乐看作迪克西兰爵士乐风格的分支。迪克西兰爵士乐作为早期爵士乐,并没有爵士乐即兴演奏,各个声部均通过排练或随着演奏时间的推移而确定下来。音乐中独奏很少,但是其中"中断华彩"(Break)(常为两小节)是这种爵士乐的特色。1917 年 2 月,"原创迪克西兰爵士乐队"(Original Dixieland Jazz Band)在纽约的一家酒店的演出大获成功。这支乐队不久就录制了唱片,这些唱片使迪克西兰爵士乐变成了时尚,成为当时正在流行的社交舞的组成部分。美国各地的音乐家受到这种音乐的鼓舞,纷纷组建了按原创迪克西兰爵士乐队风格演奏的乐队,包括金·奥利弗的"克里奥尔爵士乐队"(Creole Jazz Band)、"新奥尔良节奏之王"(New Orleans Rhythm Kings)和中西部地区的以比克斯·贝德贝克(Bix Beiderbecke)为首的"貂熊"乐队(Wolverines)。

## 33 新奥尔良爵士乐 New Orleans Jazz

新奥尔良爵士乐指的是 19 世纪末 20 世纪初至 20 世纪 20 年代,主要在新奥尔良和芝加哥两地发展起来的爵士乐,属于最早期的传统爵士乐。新奥尔良爵士乐整体感觉比较热烈,速度介于中速与快速之间,讲究集体即兴伴奏,在一定的和声框架中,每位乐手都可根据某一个主题创作出新的乐句,但是他们之间又相互补充与合作,在乐队中每件乐器的功能都是平等的。1917 年开始,新奥尔良爵士乐由南方转移到了北方的芝加哥,其音乐风格基本延续了新奥尔良的特点,只是一件新乐器——萨克斯开始成为爵士乐的重要角色。新奥尔良爵士乐最具影响力的代表人物有:杰利·罗尔·莫顿(Jerry Roll Marton)、路易斯·阿姆斯特朗(Louis Armstrong)、金·奥利弗(King Oliver)、西德尼·贝切特(Sidney Bechet)、厄尔·海恩斯(Earl Hines)、小山羊奥利(Kid Ory)、比克斯·贝德白克(Bix Beiderbecke)等。

## 34 传统爵士乐 Traditional Jazz

传统爵士乐是 1930 年代末出现的一个术语,主要指 19 世纪 20 年代的新奥尔良爵士乐(New Orleans Jazz),以区别于 1930 年代的摇摆乐风格。之后该术语专门指新奥尔良爵士乐的复兴与其乐队。从 1938 年开始,新奥尔良爵士风格开始了它的复兴运动。由西德尼·贝切特(Sidney Bechet)、杰利·罗尔·莫顿(Jelly Roll Morton)和吉米·努恩(Jimmie Noone)等领衔的几位著名黑人爵士音乐家使用传统乐器演奏了传统的爵士曲目并且录制了唱片。另外一些白人音乐家,如特克·墨菲(Turk Murphy)和卢·沃特斯(Lu Watters)等也开始以 1920 年代的新奥尔良爵士乐唱片为样板重新演奏并灌录唱片。许多从未在路易斯安那以外的地方演奏过的老一代黑人新奥尔良音乐家也录制了唱片。对于新奥尔良爵士乐的复兴,传统爵士乐的兴起,市场都给予了极大的响应,传统爵士乐运动赢得了一大批热情的观众。

## 35 芝加哥爵士乐 Chicago Jazz

芝加哥爵士乐是新奥尔良爵士乐(New Orleans Jazz)的一个分支,1920 年代初由芝加哥地区的年轻白人音乐家发展而成。最初,这些芝加哥音乐家只是复制金·奥利弗(King Oliver)和新奥尔良节奏之王乐队(New Orleans Rhythm Kings)的风格,但后来在音乐中加入了更复杂的器乐技巧,其节奏基础也更热烈,此外芝加哥爵士乐还更强调独奏表演。芝加哥爵士乐建立于新奥尔良爵士乐的基础之上,只是改变了新奥尔良爵士乐的基本特征,并没有发展出一种独立的风格。1920 年代末,因为芝加哥地下酒吧文化受到查封,芝加哥爵士乐逐渐开始没落。芝加哥爵士乐风格也影响了 1930 年代的摇摆乐风格。芝加哥爵士乐的代表人物有:吉米·麦克帕特兰(Jimmy Mc-Partland)、戴夫·塔夫(Dave Tough)、班尼·古德曼(Benny Goodman)、吉恩·克鲁帕(Gene Krupa)、埃迪·康登(Eddie Condon)、皮·威·拉塞尔(Pee Wee Russell)、比克斯·贝德贝克(Bix Beiderbecke)等。

## 36 博普爵士乐 Bop(Be-Bop, Re-Bop)

博普爵士乐是爵士乐的主要风格之一,由迪奇·吉莱斯皮(Dizzy Gillespie)、查理·帕克(Charlie Parker)以及其他音乐家在 1940 年代中期创立。在 1950 年代和 1960 年代,博普一词的含义更加广泛,可以指与该原始风格有关的各种分支风格:Cool Jazz(冷爵士乐)、West Coast Jazz(西海岸爵士乐)、Hard Bop(硬博普)、Soul Jazz(心灵爵士乐)以及 Funk(芬克)。"Bop"一词是"Be-Bop""Re-Bop"的简写形式,通常在拟声唱法(Scat Singing)中用作独特的二音节奏的伴奏。博普爵士乐植根于早期爵士乐风格,但它更加复杂。它的发展在当时被视为一场革命。博普爵士乐的主要特点体现在由节奏组创造的多样化的织体方面。在新近的风格里,博普爵士乐的基本拍点由低音提琴手呈示,鼓手用吊钹(Ride Cymbal)和踩镲(Hi-Hat)给予润饰,而头拍(On-Beat)和后拍(Off-Beat)的划分点(Punctuation)由钢琴、低音鼓和小军鼓负责。这些节奏划分对旋律有时起加强作用,有时起补充作用,在即兴独奏中,很大程度上导致了节奏相互影响。博普爵士乐时期最具影响力的代表人物有:迪奇·吉列斯匹(Dizzy Gillespie)、查理·帕克(Charlie Parker)、特洛纽斯·蒙克(Thelonious Monk)等。

## 37 酷/冷爵士乐 Cool Jazz

酷爵士是音译,冷爵士是意译。这种爵士乐指柔和、有节制或情绪冷静的现代爵士乐风格。这种风格包含了一种暗示,即演奏者与他的创造在感情上是分离的。但乐手们常表示并不喜欢这个标签,他们宣称,演奏他们的音乐和演奏其他风格的爵士乐一样需要身心投入,而且绝不缺乏情感。冷爵士从博普爵士乐那种热情似火的表演风格和激进的演奏风格,转为含蓄温和的风格。冷爵士的演奏技巧在于寻找微妙的音色。许多冷爵

士乐的萨克斯管手都是莱斯特·杨(Lester Young)的信徒。扬的模仿者们都试图学会他那自如的节奏感、旋律性的即兴演奏和他那柔和、无渲染(Dry)、轻巧的音色以及慢颤吟。一批冷爵士小号手吸收了迈尔斯·戴维斯的风格,他们几乎不用颤吟,强调简洁与抒情,而且避免使用乐器的高音区。冷爵士鼓手的演奏比其他的现代爵士乐手更朴素和更保守。冷爵士时期最具影响力的代表人物有:迈尔斯·戴维斯(Miles Davis)、斯坦·盖茨(Stan Gets)、克劳德·桑希尔(Claude Thornhil)和吉尔·埃文斯(Gil Evans)、切特·贝克(Chet Bake)等。

## 38 自由爵士乐 Free Jazz

自由爵士乐最初是指1960年代的先锋派爵士乐。它特指在演奏中强调与先锋派艺术音乐风格相联系的音乐,而不是那种和美国黑人源头的音响相联系的音乐。这种音乐的本质体现在它的活力方面,在欧洲(尤其在英国),自由爵士也被简单地叫作"即兴音乐"(Improvised Music)。该名称来源于奥内特·科尔曼(Ornette Coleman)的专辑《自由爵士乐》(Free Jazz)的标题。"自由爵士乐"是一个集合术语,可以代表许多高度个性的风格。这种音乐可以从其否定性特征来确定:缺少调性及预先确定的和弦序进;放弃了爵士乐的传统和声模式,并代之以松散的结构布局,根据预先确定的信号开始集体即兴;回避"冷"(cool)的乐器音色,更喜用"人声化"的音响;标准的划拍音型常常出现停顿而形成自由速度。在1959年代的冷爵士中,人们经历了太多的节制、结构的对称、声部的呼应。对于许多年轻乐手来说,他们感到爵士乐已经深受古典音乐的影响,到了一个山穷水尽的地步。因此,他们对爵士乐提出了新的挑战,旨在打破以往爵士乐的条条框框。自由爵士时期最具影响力的代表人物有:奥内特·科尔曼(Ornette Coleman)、约翰·柯川(John Coltrane)、埃里克·杜非(Eric Dolphy)、塞希尔·泰勒(Cecil Taylr)、艾尔波特·艾乐(Albert Ayler)等。

## 39 融合爵士乐 Fusion Jazz

融合爵士乐是1970年代中期被用来代替"爵士-摇滚乐"(Jazz-Rock)的术语,主要指爵士摇滚乐风格,但也更广泛地指在这种风格之后出现的并且与这种风格有紧密联系的爵士乐与心灵音乐的综合、爵士乐与博普的综合、爵士乐与芬克的综合、爵士乐与轻音乐的综合以及爵士乐与民间音乐的综合。1970年代三个关键要素确立了融合爵士的演奏:第一是扩音和电子乐器的出现,它们的特性音响在某些人看来是这种风格的最明确特征。第二是摇滚乐或芬克节奏的出现,它特别强调弱拍和二分拍句法,不像摇摆乐那样采用三连音八分音符的句法。以二分拍为基础的摇滚节奏型一般比以二分拍为基础的芬克音型简单得多,后者经常涉及复杂的切分。第三是出现在即兴伴奏或伴奏里的爵士乐和声。还有一个不十分关键的要素是摇滚乐和芬克的结构。融合爵士乐最具影响力的经典作品有:迈尔斯·戴维斯的《勇往直前》(Miles Ahead),代表人物有赫比·汉考

克（Herbie Hancock）、奇克·科瑞阿（Chick Corea）、韦恩·肖特（Wayne Shorte）、约翰·麦克拉夫林（John Mclaughlin）、鲍勃·詹姆斯（Bob James）、戴夫·万科尔（Dave Weckl）等。

### 40　迷幻爵士乐 Acid Jazz

迷幻爵士乐也可以称作"酸爵士乐"，产生于1980年代，是一种爵士乐与流行舞曲音乐相融合的形式，即将1960年代的爵士芬克乐加入1980年代的爵士特色的舞曲之中。迷幻爵士乐的明显特征是具有强烈的节奏和迷人的旋律"钩子"（Hook），其配器的特点是使用哈蒙德风琴（Hammond Organ）、康加鼓和其他打击乐器，并以强烈和粗犷的萨克斯管独奏为特色。迷幻爵士乐是早期爵士芬克乐的复兴，这种复兴的出现形成了一种把音乐变得更加商业化的市场现象。尽管迷幻爵士乐只获得了短暂和有限的成功，但很多富于创造性的音乐家依然在进行着探索。迷幻爵士乐也促进了各种舞曲音乐概念的相互吸收。迷幻爵士乐的代表乐队有：新重量商标乐队（Brand New Heavies）、贾米罗库艾乐队（Jamiroquai）等。

### 41　交响爵士乐 Symphonic Jazz

交响爵士乐是1920年代的术语，主要指将爵士乐与古典音乐形式相结合的实验音乐，它是"第三潮流"（Third Stream）术语的前身。在交响爵士乐形成之前，弗雷德里克·戴留斯（Frederick Delius）1896年的作品《阿巴拉契亚》（Appalachia）中就出现将爵士乐与古典音乐结合的趋势。交响爵士乐从乔治·格什温（George Gershwin）1922年的独幕歌剧《忧郁的星期一》（Blue Monday）开始形成，《蓝色狂想曲》（Rhapsody in Blue）是格什温最著名的交响爵士乐作品。其他代表作曲家与作品有：乔治·安太尔（George Antheil）的《爵士乐交响曲》（Jazz Symphony）、费德·格罗菲（Ferde Grofe）的《大都市》（Metropolis）等。

### 42　强力博普爵士乐 Hard Bop

强力博普爵士乐指1950年代和1960年代的一种热烈并且具有强力驱动性的爵士乐风格。强力博普爵士乐在广义上也包含了这个时期的迈尔斯·戴维斯（Miles Davis）、J.J.约翰逊（J.J. Johnson）、索尼·罗林斯（Sonny Rollins）和阿特·法默-本尼·戈尔森爵士六重奏组（Art Farmer-Benny Golson Jazztet）等人演奏的音乐。强力博普爵士乐的一般特性是音色阴郁、厚重、粗陋，并且音高变化具有心灵音乐的特色，采用布鲁斯式的旋律音型，其和声与和弦进行使人联想到神圣教堂的音乐。代表作品有：《华丽布鲁斯》（Sernor Blues）、《献给父亲的歌》（Song for My Father）、《响尾蛇》（The Sidewinder）、《回家，宝贝》（Comin' Home Baby）等。强力博普风格的演奏家多数是美国人，代表人物有贺瑞斯·西尔弗（Horace Silver）、阿特·布莱基（Art Blakey）和坎农鲍尔·阿德利

(Cannonball Adderley)等。

### 43　第三潮流爵士乐 Crossover, Third Stream Jazz

第三潮流爵士乐是冈瑟·舒勒(Gunther Schuller)于1957年在布兰代斯大学(Brandeis University)的一次讲座上提出的,指的是一种即兴演奏或书面作曲的音乐风格,将西方当代艺术音乐的基本特性和技巧与各种民族音乐或地方音乐综合到一起。曾有人试图把爵士乐和西方艺术音乐的要素融为一体,让这两种主流联合而形成"第三潮流",第三潮流爵士乐最初指的就是这种风格。从1950末开始,该术语的应用更加广泛,在兰·布莱克(Ran Blake)的著作里,它可以包含古典音乐和其他民间音乐的融合——如希腊民间音乐、流行音乐以及西班牙、犹太、亚美尼亚、日本和印度传统音乐。和所有的音乐综合体一样,第三潮流往往招致一种给已有的音乐手法加上肤浅的风格创新之面纱的危险,但是,对那些把根基深深地扎在双重传统的音乐家来说,他们的作品已经体现了真正的养分相互吸收。

### 44　调式爵士乐 Modal Jazz

调式爵士乐是在1950年代末形成的一种爵士乐风格,它的和声节奏运动比博普爵士乐、摇摆乐和早期爵士乐风格的和声节奏慢了许多。许多调式爵士乐曲的演奏,是以两个和弦的交替或一个长音为基础。因为不受和声频繁变化的制约,节奏组乐手可以创造一种悠闲和冥想性的感觉。独奏乐手也可以进一步加强这种情调,或与之对比,即采用一些不协和音而与调式化的伴奏形成对比。第一首广为人知的以调式为基础的爵士乐曲是迈尔斯·戴维斯的《里程碑》(Milestones)。1959年戴维斯发行的《几分忧郁》(Kind of Blues)对调式爵士乐的各种可能做了探索,并且成为有史以来最畅销的爵士乐专辑。这一风格的其他艺术家包括杰基·麦克林(Jackie McLean)、约翰·柯川(John Coltrane)、比尔·埃文斯(Bill Evans)以及赫比·汉考克(Herbie Hancock)等。

### 45　拉丁爵士乐 Latin Jazz

拉丁爵士乐是融合古巴、波多黎各、南美洲等拉丁语系的舞蹈、打击乐器节奏元素,用爵士乐即兴演奏的一种音乐类型。拉丁音乐与爵士乐的结合早在1930年代就开始了,但是拉丁爵士乐的真正盛行则是在20世纪60、70年代以后。拉丁爵士乐的特点是在爵士乐的基础上融入了大量的打击乐,同时也将复杂的拉丁节奏渗入到爵士乐之中。从乐队上看,除了爵士乐原有的乐器之外,康加鼓、邦戈鼓、沙锤、牛铃等打击乐器成了乐队的重要配置。从节奏上看,各种复杂的拉丁节奏(如曼波、探戈、伦巴等)和爵士乐的结合使其呈现出更加丰富的节奏色彩。拉丁爵士乐的吸引力主要来自丰富的节奏律动。热情奔放的拉丁人民用他们的聪颖和智慧为爵士乐增添了一道带有热带风情的异域之景。拉丁爵士乐的主要代表人物有:斯坦·盖茨(Stan Getz)、查理·拜尔德(Charlie

Byrd)、乔安·吉尔巴托(Joao Gilberto)、阿斯特鲁德·吉尔巴托(Astrud Giberto)、安东尼·卡洛斯·乔宾(Antonio Carlos Jobim)、巴顿·鲍威尔(Baden Powell)等。

## 46 轻柔爵士乐 Smooth Jazz

轻柔爵士乐是1990年代初出现的一种以器乐为主的爵士乐风格,它是从心灵音乐浪漫的一面发展而来。这种风格在1970年代和1980年代叫作"交叉风格"(Crossover)或"轻松爵士乐"(Jazz Lite)。轻柔爵士乐风格已经产生了多种样式,最典型的特征是使用三到四个和弦的心灵音乐风格的"伴奏短句"(Vamp),在伴奏短句之上,萨克斯管根据有限的自然音阶、五声音阶和布鲁斯句法而产生做作的和精心设计的热情旋律。这种音乐风格常带给人情歌性质的音乐体验。在这种音乐中,萨克斯管、吉他或钢琴代替了人声。这种歌唱性的错觉也受到非爵士乐听众的喜爱。1990年代著名轻柔爵士乐演奏家包括肯尼·金(Kenny King),钢琴家鲍勃·詹姆斯(Bob James)、戴维·伯努瓦(David Benoit),萨克斯管演奏家邦尼·詹姆士(Boney James)、沃伦·希尔(Warren Hill)、理查德·埃利奥特(Richard Elliott),吉他演奏家马克·安托万(Marc Antoine)、彼得·怀特(Peter White)等。

## 47 纳什维尔之声 Nashville Sound

纳什维尔之声是美国乡村音乐的一个分支,20世纪50年代,纳什维尔成了乡村音乐的集中营,著名的乡村音乐家大部分来自这个地区。因此,"纳什维尔之声"也成了乡村音乐的代名词。从音乐风格看,它既具有乡村音乐的乡土特色,同时也带有流行音乐的时代气息。具体来看,纳什维尔之声主要以钢琴、弦乐和背景合音来作为音乐基础,它比传统的用提琴、班卓琴伴奏的传统乡村音乐显得更加流行化,更具商业气息。纳什维尔之声最具影响力的代表人物有:罗伊·阿卡夫(Roy Acuff)、汉克·威廉姆斯(Hank Williams)、帕特西·克莱茵(Patsy Cline)等。

## 48 蓝草音乐 Bluegrass Music

蓝草音乐是美国民谣之一,也是乡村音乐分支之一。蓝草音乐综合了乡村舞曲和乡村宗教音乐的因素。乐队中采用班卓琴、提琴、曼陀铃、低音提琴等传统民间乐器。乡村音乐中没有架子鼓的特点也在蓝草音乐中得到了保留。蓝草音乐的演唱一般都是多声部的,除主旋律声部之外,往往在上方用假声叠置一个和声声部,有时还在主旋律下方加一两个低音声部。蓝草音乐一般速度都较快,每分钟160~330拍。蓝草音乐在发展过程中受爵士乐影响,常在器乐段落中出现比较华丽的即兴独奏,20世纪70年代后当其他乡村音乐普遍采用电声乐器的时候,蓝草音乐仍然采用传统乐器演奏。代表人物有比尔·门罗(Bill Moroe)、蓝草男孩乐队(Bluegrass Boys)、奥斯本兄弟(Osborne Brothers)、约翰逊山脉男孩(The Johnson Mountain Boys)、纳什维尔蓝草乐队(The

Nashville Bluegrass Band)等。

## 49  早期乡村音乐 Early Country Music

早期乡村音乐是 20 世纪 20 年代初起源于美国南部乡村和阿巴拉契亚山区的一种流行音乐形式,与美国南部 18、19 世纪大不列颠移民带来的传统民歌民谣一脉相承。1920 年代初期,许多阿巴拉契亚的群众来到亚特兰大的工厂里务工,并且带来了他们的音乐。一些唱片公司看准了这些群众的需求,于是第一批乡村艺人和乡村唱片出现了,这时期的乡村音乐也被称为山区音乐(Hillbilly)。早期的美式乡村乐曲调大多简单流畅,动听而易唱,乐器组成以弦乐为主,包括班卓、吉他、提琴、口琴等。到了 1920 年代末期,出现了早期乡村音乐史上举足轻重的音乐家:一位是被称作"乡村音乐之父"的吉米·罗杰斯(Jimmie Rodgers),另一个是音乐生涯延续了八十余年的合唱团卡特家族(The Carter Family)。前者对于乡村音乐最大的贡献就是把布鲁斯音乐、爵士音乐、福音音乐形式真正融入了当时的山区音乐中,并加入白人山区音乐特有的约得尔(Yodel)唱法,创作了一首单曲销量超过百万的《蓝色约德尔》(Blue Yodel);后者被称为"乡村音乐第一家庭",他们音乐的主题大多是描写乡村、家园、家庭和信仰,他们的音乐中也有着更多的福音音乐元素。早期乡村音乐代表人物除了吉米·罗杰斯、卡特家族以外,还有德福特·贝利(Deford Bailey)、弗农·达哈特(Vernon Dalhart)等。

## 50  西部摇摆乐 Western Swing

西部摇摆乐是乡村音乐的一个分支,起源于 20 世纪 20 年代末期的西部和南部地区的弦乐队。西部摇摆乐是一种带有快节奏的舞蹈音乐,30 年代至 40 年代末在得克萨斯、俄克拉荷马以及加利福尼亚的夜总会和舞厅里十分盛行。西部摇摆乐很大程度上受爵士乐的影响,与吉卜赛爵士乐(Gypsy Jazz)的风格相似,是波尔卡(Polka)以及民歌(Folk)的大融合。西部摇摆乐的乐队形制不同于传统的乡村音乐,而更接近于爵士乐中的大乐队(Big Band),乐队中也常常使用电吉他,并且在音乐中会加入电吉他的失真音效。像爵士乐一样,西部摇摆乐在演出时也有很多个人或者团体的即兴表演。代表人物有鲍勃·韦尔斯(Bob Wills)、米尔顿·布朗(Milton Brown)、斯贝德·库里(Spade Cooley)等。

## 51  小酒馆乡村乐 Honky-Tonk

Honky-Tonk 是小酒馆的代名词,同时也是乡村音乐的分支之一。小酒馆乡村乐是由恩斯特·特伯(Ernest Tubb)和汉克·威廉姆斯(Hank Williams)催生的一种早期乡村音乐形式。它是一种自由进行且喧闹的音乐,根植于西部摇摆音乐,吸收了一些墨西哥音乐和南方黑人灵魂乐的元素。这种音乐产生于战后南方的酒吧,那里聚集了许多听众,兴奋地听着快节奏音乐,酒精、喧闹和乐器声使得酒吧成了当时人们放松心情的好去

处。小酒馆乡村乐流行于较贫穷的白人中间，主要使用吉他、贝斯和鼓等乐器。在那里，表演者的歌词往往反映出现代蓝领工人艰难冷酷的现实状况。汉克·威廉姆斯迷人的演出风格和十分受欢迎的歌曲使 Honky-Tonk 这种形式在1940年代初成为乡村音乐的主流，因此这种音乐也被称作小酒馆乡村乐。代表人物有恩斯特·特伯（Ernest Tubb）和汉克·威廉姆斯（Hank Williams）等。

## 52 贝克斯菲尔德之声 Bakersfield Sound

贝克斯菲尔德之声是乡村音乐的分支之一，产生于20世纪50年代末期的加利福尼亚州的贝克斯菲尔德地区。肯·尼尔森（Ken Nelson）领导下的国会唱片公司（Capitol Records）制作了很多这类风格的作品。贝克斯菲尔德之声与采用弦乐为主的纳什维尔之声是相对的，贝克斯菲尔德之声多使用插电乐器，如电吉他、电贝斯等，风格在小酒馆乡村乐和西部摇摆乐的基础上还加入摇滚乐的节奏。贝克斯菲尔德之声对摇滚乐史上重要的"英伦入侵"（British Invasion）也产生了一些重要的影响，例如披头士乐队和滚石乐队的一些作品中的歌词都会提到贝克斯菲尔德。代表人物有巴克·欧文斯（Buck Owens）、汤米·柯林斯（Tommy Collins）、梅尔·哈嘉德（Merle Haggard）等。

## 53 得克萨斯乡村乐 Texas Country Music

得克萨斯乡村乐是乡村乐中一个快速发展的分支，有时与起源于俄克拉荷马的红土乡村乐（Red Dirt）共用一个名称。得克萨斯乡村乐产生于20世纪60年代末期，以直言不讳的歌词、自由的精神融合传统的乡村乐而著称。这种形式的音乐的特色是歌词真实而简单，表演滑稽而诙谐，并且有忠实的歌迷捧场。得克萨斯乡村乐常用民谣吉他演奏，有时候也会使用电吉他等电声乐器，同时一些传统的乡村音乐乐器如班卓琴、口琴等都会在作品中出现。得克萨斯乡村乐也是一种与纳什维尔之声相对的音乐，因为很多音乐家都不是得克萨斯当地人，例如来自肯塔基的克里斯·奈特（Chris Knight）、来自阿拉巴马的亚当·胡德（Adam Hood）等。

## 54 乡村流行乐 Country Pop

乡村流行乐又叫轻流行乐，是1970年代后兴起的乡村音乐的分支之一，产生于20世纪70年代。乡村流行乐源自城市乡村乐和温和摇滚乐，虽然起初被归类为乡村音乐，但现在的乡村流行音乐比较像是融合了成人抒情乐的音乐。早期乡村音乐第一次融合流行乐是在1960年代，即纳什维尔之声，由欧文·布拉德利（Owen Bradley）和切特·阿特金斯（Chet Atkins）创立，这是故意让乡村音乐歌手在流行音乐里能够取得更大的成功，以便销售他们的专辑。到了20世纪70年代晚期和20世纪80年代，因为多位流行歌手如约翰·丹佛（John Denver）等都有热门歌曲上了乡村音乐排行榜，乡村流行音乐开始被广泛接受。1977年，肯尼·罗杰斯（Kenny Rogers）推出了单曲《露西尔》（Lucille），把

乡村流行乐推至极盛时期，并把他在乡村音乐的影响力扩大至流行音乐里。接下来的几年，乡村电台也更多地播放那些非传统乡村乐的作品，使得许多传统乡村音乐的歌迷持续地焦躁不安。20世纪90年代是乡村流行音乐复苏的时候，领导者是加斯·布鲁克斯（Garth Brooks）、仙妮亚·唐恩（Shania Twain）等人。乡村流行乐的支持者声称已经有很多新的歌迷喜爱这种音乐类型，另一些人（特别是旧式乡村音乐歌手和歌迷）比较接受传统模式，认为乡村流行乐太过商业化，特别是那些90年代制作的歌曲太过于接近主流流行音乐。乡村流行乐代表人物有：加斯·布鲁克斯（Garth Brooks）、约翰·丹佛（John Denver）、肯尼·罗杰斯（Kenny Rogers）、仙妮亚·唐恩（Shania Twain）、泰勒·斯威夫特（Taylor Swift）、黎安·莱姆丝（LeAnn Rimes）等。

### 55　卡车乡村乐 Truck-driving Country

卡车乡村乐是乡村音乐分支之一，是一种融合了酒吧音乐、乡村摇滚和贝克斯菲尔德之声的音乐。音乐主要是口语化的歌词伴随着乐器演奏，它的歌词主要描述卡车司机的生活与情感等。卡车乡村乐最初只是口述卡车货运的经历，但是由于美国铁路运输业的变化等社会经济的变化，其逐渐演变成乡村乐的一种。科技的发展对音乐产业与货运业都带来了很大的影响，同时也为卡车乡村乐带来了许多改变。代表艺人包括戴夫·杜德利（Dave Dudley）、瑞德·苏维尼（Red Sovine）以及韦伦·斯彼得（Waylon Speed）等，其中杜德利被称为"卡车乡村乐之父"。

### 56　另类乡村乐 Alternative Country

另类乡村乐是乡村音乐的一种类型，产生于20世纪90年代，主要是指那些避开纳什维尔之声等主流乡村乐，创作具有低保真音响的乡村乐。这些乡村乐乐队和音乐家们将传统乡村乐与摇滚乐、蓝草音乐、小酒馆音乐、另类摇滚乐甚至朋克摇滚乐结合起来，颠覆主流的乡村乐，歌词经常是黯淡的，关注社会现实。1990年图珀洛叔叔乐队（Uncle Tupelo）的黑胶专辑《无忧无虑》（No Depression）被认为是第一张另类乡村乐专辑。其他代表乐队有蓝山乐队（Blue Mountain）、血橙乐队（Blood Orange）、卡车驾驶司机乐队（Drive-By Truckers）等。

### 57　新原音音乐 New Acoustic

新原音音乐是蓝草音乐与爵士乐的混合物，各种民族乐器，比如曼陀铃、提琴、班卓琴、原声吉他在新原音音乐中扮演着重要角色，音乐家们的精湛技巧是新原音音乐中的重要元素，他们充满着激情的即席演奏与爵士乐和声赋予了新原音音乐无穷的魅力。代表人物有安迪·麦基（Andy McKee）、神秘园乐队（Secret Garden）等。

## 58 早期摇滚乐 Rock and Roll

早期摇滚乐特指 1940 年代末至 1950 年代初的摇滚乐，是一种结合了当时流行的美国黑人的布鲁斯音乐(Blues)、爵士乐(Jazz)、福音音乐(Gospel)，以及白人的西部摇摆乐(Western Swing)和乡村音乐(Country Music)的音乐形式。1951 年，美国俄亥俄州克利夫兰电台的主持人阿兰·弗里德(Alan Freed)把这样的音乐称作"摇滚乐"。在 1920 年代的布鲁斯音乐和 1930 年代的爵士乐中已经能听到摇滚乐的元素，但摇滚乐直到 1950 年代才形成它最初的模样。在最早的摇滚乐中，钢琴和萨克斯是主要的乐器，但到了 1950 年代中期，吉他逐渐取代了它们的地位。摇滚乐的节奏与同时代的布鲁斯音乐节奏相似，是用小军鼓来强调小节的第二、第四拍(Backbeat)。早期摇滚乐常使用一把或两把吉他来演奏（一把主音吉他和一把节奏吉他），另外还有低音贝斯（或电贝斯）以及一套架子鼓。虽然早期摇滚乐在 1950 年代末到 1960 年代初呈现衰退趋势，但摇滚乐的力量已经远远超出这种音乐形式，它对人们生活方式、时尚品位、处事态度甚至语言上的影响是广泛而深刻的。早期摇滚乐的代表人物有查克·贝里(Chuck Berry)、"猫王"埃尔维斯·普莱斯利(Elvis Presley)、杰瑞·李·李维斯(Jerry Lee Lewis)、小理查(Little Richard)、巴迪·霍利(Buddy Holly)等。

## 59 山区乡村摇滚乐 Rockabilly

山区乡村摇滚乐是早期摇滚乐的一种形式，诞生于 1950 年代的美国南部地区，也是第一种由白人音乐家来演奏的音乐形式。这种音乐形式融合了美国民间音乐(American Folk Music)与美国西部音乐(Western Musical Styles)的元素。"Rockabilly"是复合词，由"rock"和"hillbilly"组成。"Rock"指的是摇滚乐，"hillbilly"指的是给山区乡村摇滚乐风格带来了很大影响的乡村音乐。其他对山区乡村摇滚乐带来重要影响的音乐形式还有西部摇摆乐(Western Swing)和布吉乌吉音乐(Boggie-Woogie)。山区乡村摇滚乐的特征包括强烈的节奏、带有鼻音的唱腔，以及常用磁带回声(Tape Echo)技术。到了 20 世纪 60 年代后，山区乡村摇滚乐的热潮逐渐退去，但是在 70 年代末期 80 年代初期，类似于流浪猫(Stray Cats)一样的乐队的出现，使得山区乡村摇滚乐再度复活。山区乡村摇滚乐是摇滚乐发展的引导者，深深影响了诸如朋克摇滚乐(Punk Rock)等摇滚乐形式的发展。代表人物人物有：比尔·哈利(Bill Haley)、埃尔维斯·普莱斯利(Elvis Presley)、卡尔·佩金斯(Carl Perkins)和杰里·李·刘维斯(Jerry Lee Lewis)等。

## 60 冲浪音乐 Surf Music

冲浪音乐是 1950 年代末在美国加州发展起来的与冲浪文化紧密联系的音乐类型，1961 年至 1966 年是冲浪音乐发展的黄金时期。冲浪音乐有两种形式：一种是器乐演奏的冲浪摇滚形式，在电吉他和萨克斯演奏的主旋律中加入由吉他手迪克·戴尔(Dick

Dale)首创的模拟海浪的吉他声;另一种是在纯器乐的形式中加入演唱的冲浪流行音乐,是冲浪歌曲和舞曲音乐的结合。许多著名的冲浪乐队作品同时具有这两种风格,所以尽管冲浪音乐形式很多,但通常被认为是一种音乐形式。冲浪音乐主要依靠电吉他产生不同的声音效果。由于冲浪音乐是和冲浪文化紧密相连的,所以冲浪音乐的主题多为阳光与海滩、摩托车与女孩。冲浪音乐从 1961 年开始取得了巨大的成功,成为美国 1960 年代前半叶相当受欢迎的音乐形式之一,并且对之后的摇滚乐有着重要的影响。冲浪音乐的代表乐队及人物有:海滩男孩乐队(The Beach Boys)、迪克·戴尔(Dick Dale)等。

### 61 车库摇滚乐 Garage Rock

车库摇滚乐是一种原始的摇滚乐形式,在 1963 年至 1967 年间流行于美国和加拿大。车库摇滚乐的名称来源于年轻人们排练的地点——家中的车库。这种音乐的特点在于具有比当时商业流行音乐更直白、更具侵略性的歌词,以及大量使用吉他的失真效果。车库摇滚乐起源于 1958 年,它的发展受到冲浪摇滚乐的影响。1964 年至 1966 年的"英伦入侵"运动,英国摇滚乐队取得的成功也对车库摇滚乐乐队有着重要的影响,激励了许多美国和加拿大人组建起车库摇滚乐乐队,并且创作出许多受欢迎的曲目,横扫各大排行榜。从 1968 年开始,车库摇滚乐的身影逐渐从排行榜上消失。车库摇滚乐在 20 世纪 60 年代并没有被看作是一种音乐形式,也没有固定的名字,直到 20 世纪 70 年代,一些评论家追述这种风格为"朋克摇滚"(Punk Rock)。为避免和 1970 年代的朋克摇滚乐混淆,这种音乐形式后来被称作车库摇滚乐或者 60 年代朋克摇滚(1960s Punk)。呼啸乐队(The Wailers)的歌曲《肮脏的强盗》(Dirty Robber)和金斯曼乐队(The Kingsmen)的《路易,路易》(Louie, Louie)被看作是最早的车库摇滚乐歌曲。其他代表的乐队有:种子乐队(The Seeds)、超音速乐队(The Sonics)、骑士的影子乐队(The Shadows of Knight)、巧克力手表乐队(Chocolate Watch Band)等。

### 62 流行摇滚乐 Pop Rock

流行摇滚乐是一种流行音乐(Pop)与摇滚乐的混合音乐流派,以吉他摇滚为基础,同时带有平易近人的流行风格以及朗朗上口的歌词。对于流行摇滚乐有着很多不同的定义,如《美国流行音乐》(American Popular Music)一书定义流行摇滚乐为"积极乐观的摇滚乐"。但是也出现许多反对的声音,比如把流行摇滚乐认为是华而不实、不如摇滚乐真实的商业产品。代表人物有:埃尔顿·约翰(Elton John)、比吉斯乐队(Bee Gees)、"阿巴"乐队(ABBA)、霍尔与奥兹合唱团(Hall&Oates)、小红莓乐队(The Cranberries)、凯莉·克拉克森(Kelly Clarkson)等。

### 63 布鲁斯摇滚乐 Blues Rock

布鲁斯摇滚乐是一种具有 12 小节的布鲁斯即兴演奏形式,融合了布吉即兴爵士乐

(Boggie Jam)与摇滚乐风格的音乐流派。这种音乐流派发源于1960年代中期的英国和美国，通常用电吉他、钢琴、贝斯和爵士鼓来演奏。布鲁斯摇滚乐采用的乐器组合以及扩音器同早期摇滚乐形式一样，吉他手经常弹奏较重的即兴段落；又类似传统的芝加哥布鲁斯风格，而不同之处则在于经常使用快节奏。早期的布鲁斯摇滚乐侧重于像爵士乐一样大段演奏即兴的内容，1970年代的布鲁斯摇滚乐曲风变得更重以及有更多的节奏重复。1970年代开始，布鲁斯摇滚乐与硬摇滚乐之间的界限不再那么明显；但到1980和1990年代，布鲁斯摇滚乐又开始回到其最初的形式。代表性乐队有英国的滚石乐队(The Rolling Stones)、新兵乐队(The Yardbirds)和动物乐队(The Animals)等及美国的巴特菲尔布鲁斯乐队(Butterfield Blues Band)等。代表人物有：埃里克·克莱普顿(Eric Clapton)、杰夫·贝克(Jeff Beck)、吉米·佩吉(Jimmy Page)等。

### 64　民谣摇滚乐 Folk Rock

民谣摇滚乐是一种将民谣音乐和摇滚乐结合而成的音乐流派。这种音乐流派起源于1960年代中期的美国与英国，音乐上有清晰的人声和声以及不带失真效果器的吉他伴奏，音乐简单直接，带有强烈的摇滚节奏。民谣摇滚乐最早是由美国洛杉矶的飞鸟乐队(The Byrds)开始演奏并演唱的一些民间音乐。在此基础上，由于受到披头士等英国乐队的影响，鲍勃·迪伦(Bob Dylan)将许多摇滚乐器加入这种音乐中来。民谣摇滚乐一词最早是由美国记者于1965年6月描述飞鸟乐队的音乐时使用的，同年飞鸟乐队首张专辑也开始发行，该唱片的热销引发1960年代中期民谣摇滚乐的爆发。鲍勃·迪伦也是民谣摇滚乐重要的代表人物之一。他采用电吉他的摇滚乐队形式录制的唱片《全部带回家去》(Bringing It All Back Home)、《重返61号公路》(Highway 61 Revisited)和《金发女郎》(Blonde on Blonde)是非常具有代表性的民谣摇滚乐专辑。迪伦于1965年7月25日在纽波特音乐节上的演出被认为是民谣摇滚乐发展的一个重要时刻。民谣摇滚乐代表人物有：飞鸟乐队(The Byrds)、鲍勃·迪伦(Bob Dylan)、西蒙和加芬克尔(Simon & Garfunkel)、杰弗森飞机(Jefferson Airplane)等。

### 65　乡村摇滚乐 Country Rock

乡村摇滚乐是流行音乐的类型之一，同时吸收了摇滚乐和乡村音乐元素，同时由摇滚乐手创作发展起来。这个词通常指1960年代末和1970年代初一些摇滚音乐家们创作出的带有乡村风格的作品。这些作品都采用乡村乐的主题、演唱方式和传统乐器，如大量使用踏板电吉他(Petal Steel Guitar)。乡村摇滚乐先驱格兰·帕森斯(Gram Parsons)起初是将乡村乐与摇滚乐、布鲁斯音乐以及民谣融合在一起，创造出一种"宇宙的美国音乐"(Cosmic American Music)，之后乡村摇滚乐在加利福尼亚十分盛行，陆续产生了许多演奏乡村摇滚乐的乐队。到了1970年代，乡村摇滚乐在商业上取得了巨大的成就。代表人物有：格兰·帕森斯(Gram Parsons)、飞鸟乐队(The Byrds)、爱美萝·哈

里斯（Emmylou Harris）、老鹰乐队（The Eagles）等。

## 66　迷幻摇滚乐 Psychedelic Rock

迷幻摇滚乐是一种摇滚乐流派，起源于1960年代中期的迷幻文化。这种音乐流派多使用大量模糊的电吉他声音、反馈噪音、电子合成器声音以及高分贝声音，音乐中加长独奏的篇幅，并且加入许多非西方的音乐元素，例如加入印度拉加琴（Ragas）与西塔琴（Sitars）的演奏。1967年至1969年是迷幻摇滚乐发展的鼎盛时期。迷幻摇滚乐也影响了迷幻流行乐和迷幻灵歌的产生，同时也是早期布鲁斯摇滚乐、民谣摇滚乐发展到前卫摇滚乐、华丽摇滚乐和硬摇滚乐的纽带，也对重金属摇滚乐的发展起着潜移默化的作用。酸性摇滚乐（Acid Rock）有时也被看作是迷幻摇滚乐的一部分，代表乐队有：铁蝴蝶乐队（Iron Butterfly）、奶油乐队（Cream）、吉米·亨德里克斯体验乐队（The Jimi Hendrix Experience）、大门乐队（The Doors）、平克·弗洛伊德（Pink Floyd）等。

## 67　硬摇滚乐 Hard Rock

硬摇滚乐也被称作重摇滚乐（Heavy Rock），经常用来形容任何一种音量大的、激进的摇滚音乐，例如1960年代的车库摇滚乐、布鲁斯摇滚乐和迷幻摇滚乐。典型的硬摇滚乐常常使用激进喧闹的唱法、扭曲失真的电吉他，同时还有贝斯和鼓，有时候也加入键盘的伴奏。硬摇滚乐的演唱的声音往往是咆哮刺耳的，甚至常用尖叫版的假音。电吉他在硬摇滚乐中不仅是演奏各种复杂节拍的节奏乐器，也同样是主要旋律的演奏乐器。硬摇滚乐中的鼓主要用来表现驱动性的节奏，底鼓的鼓点落在通常的弱拍上。贝斯与鼓同时进行，提供低音的支撑，不过偶尔也会演奏一些即兴段落，硬摇滚乐在1970年代发展成主要的流行音乐形式，出现了许多著名的乐队，并且直到1980年代，这些乐队依然广受欢迎。在硬摇滚的基础上发展出的华丽金属摇滚乐（Glam Metal）、垃圾摇滚乐（Grunge）以及1990年代末期的英式摇滚乐（Brit-Pop）都取得了很大的成功。硬摇滚乐代表乐队有：谁人乐队（The Who）、齐柏林飞艇乐队（Led Zepplin）、皇后乐队（Queen）、黑色安息日乐队（Black Sabbath）、深紫乐队（Deep Purple）、史密斯飞船（Aerosmith）、KISS乐队、AC/DC乐队、范·海伦乐队（Van Halen）等。

## 68　前卫摇滚乐 Progressive Rock

前卫摇滚乐是1960年代末期到1970年代初期发展起来的一种摇滚乐流派，起源自迷幻摇滚乐（Psychedelic Rock）。前卫摇滚乐队的乐手们致力于把摇滚乐创作成同爵士乐、古典音乐一样具有复杂的配器或作曲形式的音乐。前卫摇滚乐的作品受到交响乐的影响，通常有20至40分钟，音乐主题也更加丰富，并且具有复杂的管弦乐配器。1970年代是前卫摇滚乐的繁荣时期，尤其在1970年代中期，出现了许多很有影响的乐队，如平克·弗洛伊德（Pink Floyd）、Yes乐队等。前卫摇滚乐还影响了许多其他流派的摇滚乐，

如德国前卫摇滚（Kraut Rock）的后朋克摇滚乐（Post-Punk），同时前卫摇滚乐也吸收了其他音乐元素，发展出如新古典金属（Neo-Classical Metal）和前卫金属（Progressive Metal）等流派。

### 69　重金属摇滚乐 Heavy Metal

是一种盛行于20世纪70年代的摇滚乐风格。吉他作为这种音乐的主要元素，在演奏时比通常响一点，更具复仇感。贝斯的位置也前移了，它已经变得和演唱一样重要；与普通流行音乐相比，鼓打得更重、更快，这给听众造成一种冲击。在音乐中，歌手让听众体验到被死亡、性、毒品或酒精和其他新生事物冲击的情绪和感觉，并使那些在流行音乐中出现过的主题显得更真实可信，也可能更骇人。重金属风格的源头可以追溯到1960年代中的"硬摇滚"风格（Hard Rock）。重金属继承了硬摇滚的特点，并进行了极端的发展，变得更叛逆、更强硬、更猛烈。重金属风格的音乐非常简单，旋律、节奏、和声变化极少，常常将一个乐曲片段重复演奏多遍。乐队音乐被放大到了震耳欲聋的地步，并运用电声设备得到扭曲失真的效果。这种通俗易懂、极具煽动力和挑衅性的摇滚乐风格，特别受到当时20岁左右的青少年的喜爱。从1980年代至今，原来被许多评论家认为会昙花一现的重金属风格却表现出极强的生命力，它不断结合新的元素，以各种面貌出现在乐坛。重金属摇滚风格时期最具影响力的代表人物有：齐柏林飞艇乐队（Led Zeppelin）、范·海伦乐队（Van Halen）、枪炮与玫瑰乐队（Guns N' Roses）、邦·乔维（Bon Jovi）、金属乐队（Metallica）等。

### 70　华丽摇滚乐 Glam Rock

华丽摇滚乐，又称作闪烁摇滚乐（Glitter Rock），是1970年代早期在英国发展起来的一种摇滚乐的流派，也是硬摇滚的一个分支。华丽摇滚乐的音乐是与众不同的，既可以非常简单，也可以像制作得相当复杂的艺术摇滚乐一样。华丽摇滚乐的特点是歌手们在演出时穿着奇异服饰，特别是平底靴以及带有闪光的元素，化妆和发型也非常独特。华丽摇滚乐最独特的地方在于歌手的模糊的性别以及雌雄同体的装扮。华丽摇滚乐在1970年代中期迎来了它的鼎盛时期，出现了许多著名歌手和乐队，例如英国的大卫·鲍伊（David Bowie）、T.雷克斯（T. Rex）、美国的纽约小妞乐队（New York Dolls）、卢·里德（Lou Reed）等。

### 71　温和摇滚乐 Soft Rock

温和摇滚乐，又称轻摇滚乐（Light Rock），产生于1960年代末。温和摇滚乐使用摇滚乐的特点去创作一种较为轻柔、缓和的音乐。温和摇滚乐通常被认为是从民谣摇滚乐发展而来的，用原声的乐器来演奏，而电吉他通常只演奏很微弱的高音部分。温和摇滚乐更加注重旋律与和声，内容多以爱情、日常生活为主。温和摇滚乐的早期代表作品有

1970年卡朋特乐队(The Carpenters)的热门歌曲《靠近你》(Close to You)、面包乐队(Bread)的《与你在一起》(Make It With You)。20世纪70年代中晚期是温和摇滚乐的巅峰时期，代表人物有卡特·史蒂文斯(Cat Stevens)、尼尔·扬(Neil Young)、卡朋特乐队、空气补给者乐队(Air Supply)等。

### 72 朋克摇滚乐 Punk

朋克摇滚乐是兴起于1970年代英国的一种反对当时传统摇滚、商业摇滚的音乐力量。他们的装扮夸张怪异、举止粗野，在歌曲中激烈抨击上至女王下至商业化的流行音乐等一切他们看不惯的东西。他们的音乐比重金属简单，有更多的重复，演唱像是愤怒的嘶吼，演奏技术则较为粗糙，并十分鄙视在艺术技巧上进行探索的音乐，认为那种音乐失掉了摇滚的原始性本质。尽管朋克运动仅维持了短短数年，但朋克运动的主张却成了后来出现的许多较具试验性、商业色彩较为淡薄的新浪潮、另类摇滚乐队的精神力量源泉。朋克摇滚乐时期最具影响力的代表人物有："性手枪"乐队(Sex Pistols)、"碰撞"乐队(The Clash)、"诅咒"乐队(Damned)、"果酱"乐队(The Jam)、"黑旗"乐队(Black Flag)等。

### 73 新浪潮摇滚乐 New Wave

新浪潮摇滚乐是1970年代末1980年代初紧随着朋克摇滚乐产生的摇滚乐形式的总称。起初，还没有新浪潮摇滚乐这个名称的时候，它是被当作具有电子乐、实验音乐、迪斯科等类型的朋克摇滚乐的一种形式。新浪潮摇滚乐也发展出了如新浪漫摇滚乐(New Romantic)和哥特摇滚乐(Gothic Rock)等一系列流派。新浪潮摇滚乐不同于最初的朋克摇滚乐，尽管新浪潮摇滚乐使用了很多朋克摇滚乐的因素，但是其更加接近流行音乐，也不像后朋克摇滚乐那样充满艺术性和复杂性。新浪潮摇滚乐共同的特点，除了受到朋克摇滚乐的影响，还包括大量使用合成器、电子设备。20世纪80年代新浪潮摇滚乐已经是一种重要的音乐形式了，20世纪80年代中期其他一些音乐流派与新浪潮摇滚乐间已经很难划分界限了。20世纪90年代和21世纪初期有小范围的新浪潮摇滚乐的复兴，但是这种音乐流派还是被更多的音乐流派所融合。代表乐队有金发女郎乐队(Blondie)、雷蒙斯乐队(Ramones)等。

### 74 哥特摇滚乐 Gothic

Gothic通常指"哥特摇滚"，一种摇滚乐风格。哥特文化作为一场现代文化运动，始于20世纪70年代中后期的朋克摇滚音乐浪潮，当后者渐渐退去的时候，哥特文化作为一种边缘的后朋克文化幸存下来，并由视觉艺术、文学、音乐和服装构成一套完整的美学体系。最早在摇滚乐中使用"哥特"这个术语的是英国广播电视台的DJ安东尼·H.威尔逊(Anthony H. Wilson)，同时他也是"快乐小分队"乐队的经理人。作为哥特摇滚的教父，"快乐小分队"(Joy Divison)以他们阴冷、偏执、强迫性的自省音乐和歌词为哥特摇

滚的基本结构奠定了基础。"包豪斯"乐队（Bauhaus）则赋予哥特摇滚以生命，使之成为一种真正的摇滚形式并流行起来。1980年代末，最初的哥特运动已不复存在，但是这种音乐变异成了新的形式并继续影响了很多黑暗金属流派。1990年代后半期，还可以看见哥特的影响力突然出现在重金属中：一个新的改革黑暗金属乐队模仿了很多哥特的音色和风格，一些另类金属乐队也沿袭了哥特的视觉效果（玛丽莲·曼森就是其中的典型）。哥特摇滚具有极其强烈的个性和异常的特殊魅力，抑郁厌世的情调、冰冷刺骨的音符既带有精细的美感，但又同时在音域层面上大量使用偏离旋律线的不协调音，穿插着对于传统忧郁的反制。诗歌般敏感和浪漫文学般的华丽歌词描述了人类心灵深渊中诡异的乐趣和黑暗的美感：肆虐的淫欲、死亡的悲伤、禁忌的爱和彻底的痛苦。

## 75 垃圾摇滚乐 Grunge Rock

垃圾摇滚乐是兴起于20世纪末的一种摇滚乐风格形式，属于重金属（Heavy Metal）与朋克摇滚乐（Punk）相结合的摇滚乐。垃圾摇滚乐所具有的激情宣泄和音乐抨击来自于朋克摇滚乐，尤其是受到1980年代早期美国硬核（Hardcore）音乐独立思想的影响。20世纪90年代中前期，这种音乐在广播和音乐电视的播放率上占据了统治性的地位。不少垃圾摇滚乐队都称自己玩的是朋克摇滚乐，其实垃圾摇滚和朋克摇滚乐之间的确有共同点，可以说垃圾摇滚是朋克摇滚乐在1990年代的一种表现形式。虽然垃圾摇滚的走红是在1990年代，但早在1980年代中期垃圾摇滚乐就已出现，讨厌鬼乐队（Melvins）、格林河乐队（Green River）都是垃圾摇滚的奠基人。垃圾摇滚的特点从歌词内容上看，多是描写社会阴暗面的，以愤怒、讽刺、抨击或是无奈的态度来表达自己的感情。歌词也基本上没什么艺术可言，有时甚至是脏话连篇，不过这也不是绝对的。从音乐形式上看垃圾摇滚的编曲较简单，用一些简单的和弦作为伴奏的主体。垃圾摇滚的鼓点又快又重但变化不多；歌手的嗓音并不华丽；还有就是垃圾摇滚的吉他独奏比较失真。垃圾摇滚乐时代最具影响力的代表人物有：涅槃乐队（Nirvana）、爱丽丝囚徒乐队（Alice in Chains）、珍珠果酱乐队（Pearl Jam）、音园乐队（Soundgarden）、碎南瓜乐队（The Smashing Pumpkins）等。

## 76 流行朋克摇滚乐 Pop Punk

流行朋克摇滚乐是一种结合了朋克摇滚乐与流行音乐的摇滚乐流派。这种音乐的表现通常为流行的旋律伴随着快速的朋克摇滚乐的节奏、和声以及加大音量的吉他声音，歌词上多以表达青少年的爱、恨以及许多个人情绪、态度和思想为主。在1970年代中期的时候，许多国家的朋克摇滚乐都开始融入流行音乐元素。到1980年代早期，一些摇滚乐队开始结合硬核朋克（Hardcore Punk）与流行音乐，去创造一种更新、更快的流行朋克音乐。流行朋克摇滚乐在美国加利福尼亚兴盛起来，在这里有许多独立唱片公司通过DIY的方式来录制音乐。在1990年代中期，一些流行朋克摇滚乐队唱片销量过百万，

许多作品在电视与电台不断播放;到了 1990 年代末期,流行朋克摇滚乐成为一种主流的摇滚形式;直到如今流行朋克摇滚乐依然占有一定的市场。代表乐队有绿日乐队(Green Day)、眨眼-182 乐队(Blink-182)、光宗耀祖乐队(New Found Glory)等。

## 77 另类摇滚乐 Alternative Rock

另类摇滚乐主要是指具有反对商业包装、强调作品思想性、追求音乐个性等特点的摇滚乐。另类摇滚乐一般都是先经过"地下"发展,然后再进入"主流"行列的。美国的另类摇滚乐开始只限于一些小型俱乐部,虽然是一种"地下音乐",但是很多乐队不断地巡回演出,制作一些低成本的专辑,慢慢地另类摇滚乐开始拥有了自己的听众,并占有了一定的市场份额。英国的另类摇滚乐比起美国要显得更加流行,具有较强的旋律性,而且英国的另类摇滚乐队能够较好地吸收舞曲音乐和俱乐部文化,使得另类摇滚在英国有了很好的发展。从 1995 年开始,英美两地的另类摇滚乐开始互相吸取对方的成功经验,逐渐消除彼此的界限。另类摇滚时期最具影响力的代表乐队有:REM 乐队、史密斯乐队(The Smiths)、山羊皮乐队(Suede)等。

## 78 英式摇滚乐 Brit-Pop

严格意义上的英式摇滚乐不是一种音乐类型,而是指 1993—1997 年间在英国爆发的一次摇滚乐浪潮,那次浪潮从山羊皮乐队(Suede)开始,经绿洲乐队(Oasis)和污点乐队(Blur)的"世纪大战"到达顶峰,至 1997 年逐渐衰弱,同期涌现出一大批出色的摇滚乐队,成为当时英国乃至世界流行音乐的焦点(其间绿洲乐队还继披头士乐队之后代表英国乐队又一次成功打入美国市场)。这些乐队尽管风格各异,但史上统称"Brit-Pop",同时也是英伦乐坛对美国 Grunge 潮的一个回应,主要是以乐队形式出现。从曲风上看,英式摇滚继承了披头士时代以来的吉他流行风格,又吸纳了 20 世纪 60 年代晚期的田园之声,20 世纪 70 年代的迷幻摇滚乐、朋克摇滚乐和新浪潮摇滚乐,还有另类摇滚音乐;从内容上看,英式摇滚大多演唱同时代英国青年自己的生活,色彩多以黯淡、颓靡、桀骜为主,也由此在短时期内迅速风靡英伦三岛。英式摇滚时期最具影响力的代表乐队有绿洲乐队(Oasis)、污点乐队(Blur)、山羊皮乐队(Suede)、电台司令乐队(Radiohead)等。

## 79 说唱摇滚乐 Rap Rock

说唱摇滚乐是一种跨流派的音乐形式,从 1980 年代中期发展至今,将嘻哈音乐的人声和器乐元素与多种摇滚乐形式融合,其中具有重金属摇滚乐风格和硬核朋克摇滚乐(Hardcore Punk)风格的说唱金属摇滚乐(Rap Metal)和说唱核(Rapcore)最为流行。最早我们可以在碰撞乐队(The Clash)的作品《七豪杰》(The Magnificent Seven)中发现,这是一首融合了新浪潮摇滚乐、嘻哈音乐和芬克摇滚乐的作品。说唱摇滚乐主要使用大量摇摆的节拍以及非常激烈的吉他即兴,演唱时多用说的形式而不是唱,其节奏更多的是

受嘻哈音乐、芬克音乐的影响，而不是硬摇滚乐。说唱摇滚乐的主题是多种多样的，有大胆戏剧性并且幽默的描写青少年的焦虑、自省的；也有反映政治或社会问题的主题。代表乐队有林肯公园乐队(Linkin Park)、软饼干乐队(Limp Bizkit)等。

### 80 情绪硬核摇滚乐 EMO

情绪硬核摇滚乐是摇滚乐的一种形式，主要特点是具有朗朗上口的旋律和自我反省式的歌词。这种音乐形式起源于美国华盛顿 1980 年代中期的硬核朋克摇滚乐(Hardcore Punk)运动，先锋乐队有春之祭乐队(Rites of Spring)和拥抱乐队(Embrace)等。1990 年代早期美国一些当代朋克摇滚乐队将流行摇滚乐和独立摇滚乐元素加入朋克摇滚乐中，1990 年代中期，这种新的音乐形式在美国中西部也发展了起来，许多独立唱片公司也广泛推广这种音乐。新世纪初期情绪硬核摇滚乐成为一种主流文化。EMO 除了指音乐上的一种类型以外，也常用来表示一种生活。代表乐队有我的化学罗曼史乐队(My Chemical Romance)、帕拉莫尔乐队(Paramore)、打倒男孩乐队(Fall Out Boy)等。

### 81 电子摇滚乐 Electronic Rock

电子摇滚乐是摇滚乐的一个流派，有时也被称为合成器摇滚乐(Synth Rock)、泰克诺摇滚乐(Techno-Rock)或者数字摇滚乐(Digital Rock)。电子摇滚乐使用电子乐器，并且高度依赖技术设备发展，特别是合成器的发明与改进、MIDI 数字技术以及计算机技术的发展。早在 1960 年代末期，音乐家们就开始使用电子乐器，如使用电子琴(Mellotron)去发掘更多的声音。十年后，一些前卫摇滚乐队在音乐中大量使用穆格合成器(Moog Synthesizer)。朋克运动之后，电子摇滚乐更加流行起来，促使音乐家们开始用电子设备或电子乐器来创作、演奏音乐。20 世纪八九十年代电子摇滚乐开始变得商业化，之后随着技术的发展、录音软件的发展，产生出了如电子撞击乐(Electroclash)、新锐舞音乐(New Rave)等流派，代表乐队有赶时髦乐队(Depeche Mode)、正义乐队(Justice)等。

### 82 萨尔萨 Salsa

萨尔萨包括了古巴、波多黎各和西班牙语加勒比海地区的不同音乐风格，还包括从 1960 年代开始吸收了节奏布鲁斯乐、流行音乐和爵士乐元素并且蔓延成一个世界性的运动发展之后的音乐风格。虽然萨尔萨是生活在纽约的波多黎各人的一种音乐，但它的音乐深层根源是古巴的"索翁"(Son 系西班牙语，泛指民间音乐)。从 1940 年代开始，爵士乐开始受到古巴和波多黎各音乐的影响，但是萨尔萨一词只是从 1960 年代开始流行。到 1970 年代中期，萨尔萨已经被广泛用于爵士乐。但是，活跃在非洲—古巴爵士乐领域的乐手反对使用该术语，他们认为萨尔萨的商业化已经背离了它的真正民族源头。的确，古巴音乐和萨尔萨没有明确的界限：从 1930 年代开始，它们就相互影响着。"克拉弗"(Clave)节奏概念是所有与萨尔萨风格有关的音乐的基础。这种节奏有时用响棒

(Claves)突出地奏出。更常见的是,它并不奏出,而是由乐队的各个乐器声部的编配暗示出来。旋律的节奏和伴奏音型、中断华彩(Breaks)以及即兴独奏的节奏,都要和这种暗示的节奏基础融为一体。"克拉弗"节奏根据场合有多种变化的形式,它们均起源于不同的非洲风格。"索翁克拉弗"(Son Clave)和"伦巴克拉弗"(Rumba Clave)是萨尔萨里最通用的两种形式。这种音乐经常使用"应答轮唱"(Call-and-Response)的手法,可以表现为主歌和副歌之间的交替,也可以是常见的对话形式。萨尔萨音乐的著名歌手有:奇克·科里亚(Chick Corea)、路易斯·博尼利亚(Luis Bonilla)、约翰·柯川(John Coltrane)、约翰·桑托斯(John Santos)、杰里·冈萨雷斯(Jerry Gonzalez)、米歇尔·卡米罗(Michel Camilo)、蒙蒂·亚历山大(Monty Alexander)、艾迪·帕米埃里(Eddie Palmieri)、约翰·帕切科(Johnny Pacheco)等。

## 83 斯卡 Ska

斯卡是一种于20世纪50年代末产生于牙买加,由当地的"门托"(Mento)和"巴伦"(Burron)节奏与新奥尔良的"节奏与布鲁斯"(R&B)相结合产生的音乐风格。早在1950年代中期,美国的节奏布鲁斯乐通过迈阿密、新奥尔良、孟菲斯等地的广播电台传入牙买加后,当地的一些音乐家便将其与牙买加当地的传统民间音乐"门托"和"巴伦"相融合,并混杂了美式灵歌的演唱,逐渐形成了斯卡音乐。斯卡音乐的速度较快,感觉更轻易让人随之舞动蹦跳起来,更加活泼跳跃,节奏强调反拍的重音。乐队中除了采用传统的门托音乐的乐器(如木吉他、各种拉美打击乐器)外还加入了铜管乐、电吉他、电贝斯和键盘等乐器,并突出铜管的华丽色彩,而电吉他的反拍切分演奏技巧也更是体现了斯卡音乐的特性,更轻易将其与其他音乐区别开来。斯卡乐在1960年代初逐渐在牙买加流行起来,成为当地青年所热衷的音乐。在斯卡乐流行初期涌现了大批艺术家。很多斯卡乐队在1960年代末都转型做了雷鬼音乐。斯卡乐时期的著名歌手和乐手有:德斯蒙德·德克尔(Desmond Dekker)、萨卡塔里特斯乐队(The Skatalites)、斯卡之王乐队(Ska Kings)、灵魂贩子乐队(Soul Vendor)等。

## 84 桑巴 Samba

桑巴是一种起源于巴西和非洲的舞蹈,该术语的延伸含义是指为这种舞蹈伴奏的音乐和任何带有这种风格特点的音乐。这种音乐采用两拍子,速度欢快,它的特点是在旋律和伴奏中包含了连续切分。桑巴最早是在1930年代和1940年代进入美国。桑巴舞本身是在1939年的纽约世界博览会上被介绍到美国的,在随后的20年里,通过歌手和舞蹈家卡门·米兰达(Carmen Miranda)的电影,桑巴舞广为流传。但是在1950年代之前,美国的爵士乐并没有广泛地采用桑巴的手法。直到1950年代末,巴西乐手开始使用一种叫作"波萨诺瓦"(Bossa Nova)的演奏风格,这种风格比通常给桑巴伴奏的音乐更缓慢、更安静,而且使用更长的主题和更精致的爵士化的和声。这种风格在美国风行一时,

许多博普乐手将巴西的节奏和旋律吸收到他们的音乐里。到了 1960 年代末,桑巴和波萨诺瓦已经变得不太流行,但爵士乐队在演出和录制唱片时一般都会用到它们。此外,爵士乐手有时也把非拉丁风格的乐曲转变成桑巴和波萨诺瓦。

## 85　伦巴 Rumba

伦巴是拉丁舞项目之一,源自 16 世纪非洲黑人歌舞的民间舞蹈,流行于拉丁美洲,后在古巴得到发展,所以又叫古巴伦巴。它的特点是较为浪漫、舞姿迷人、性感与热情;步伐曼妙有爱、缠绵,讲究身体姿态;舞态柔媚,步法婀娜,若即若离地挑逗,是表达男女爱慕情感的一种舞蹈。伦巴是拉丁音乐和舞蹈的精髓和灵魂,引人入胜的节奏和身体表现使得伦巴成了舞厅中最为普遍的舞蹈之一。它 19 世纪初出现于古巴,于 20 世纪初发展并流行起来。1930 年代初,伦巴传入美国及欧洲各国,同时融入爵士乐成分,风靡一时。伦巴的音乐节拍是 4/4 拍,重音在第一和第三拍,并采用沙球、响棒、康加鼓等拉美打击乐器加强节奏,后来也出现快速的 2/4 拍的伦巴。

## 86　曼波 Mambo

曼波是由伦巴(Rumba)与爵士乐中的摇摆乐(Swing)相结合而成的一种舞曲,形成于 1940 年左右,并在 1940 至 1950 年代风靡世界。加勒比海岛国古巴的音乐是曼波舞音乐的基础,演奏曼波音乐的乐队一般规模较大。乐队中有铜管、萨克斯管、钢琴、贝斯等摇滚乐队中的常用乐器,也加入沙球、响棒、康加鼓等拉美打击乐器。音乐的构成常以固定低音及和弦序列为基础。而最初的曼波舞是以摇摆舞的形式产生的,因为它带有很强的刺激性,能够让人们释放自己的热情,对于当时在宗教影响下的拉丁美洲的人们来说无疑是一个非常吸引人的舞种。

## 87　恰恰 Cha Cha

恰恰是拉丁舞中的新秀,这种舞是在 1950 年代初期美国的舞厅里首次出现的,从一种名叫曼波舞的舞蹈发展而来。继伦巴、曼波等拉丁舞曲之后,恰恰于 20 世纪 50 年代中后期在欧美各国风靡一时。它的音乐比曼波舞稍慢一点,节奏也更简单明快。恰恰带给人一种快乐、轻松、逗趣,还有点聚会的氛围。恰恰乐源自古巴的民间音乐恰朗加斯(Charangas)。其基本节奏型是 4/4(|××××× |),演奏时用沙球、响棒等拉美打击乐器来加强最后的三个重音。最著名的恰恰舞曲是山姆·库克(Sam Cooke)演唱的《每个人都喜欢跳恰恰》(Everybody Loves to Cha Cha Cha)。此外还有许多根据现成的曲调改编而成的,如《我想快乐恰恰》(I Want to Be Happy Cha Cha)和《鸳鸯茶恰恰》(Tea for Two Cha Cha)等。

## 88  探戈 Tango

探戈是一种阿根廷双人舞蹈,起源于阿根廷,后来受到弗拉明戈和意大利舞蹈的影响,于 19 世纪时盛行于南美洲。伴奏音乐为 2/4 拍,通常由两个段落构成,第一段为小调式,第二段为大调式。一般采用顿挫感非常强烈的断奏式演奏方式。演奏时,将每个四分音符化为两个八分音符,使每一小节有四个八分音符。目前探戈是国际标准舞大赛的正式项目之一。一般探戈的演奏乐队由小提琴、手风琴、钢琴、低音提琴等乐器组成,而按钮式手风琴是探戈乐队中不可缺少的一种乐器。目前人气最高也是最有名气的一首探戈舞曲是《只差一步》(Por Una Cabeza)。该曲由阿根廷探戈无冕之王卡洛斯·加德尔(Carlos Gardel)创作。这是一首在电影《辛德勒名单》《闻香识女人》《真实的谎言》和《国王班底》中都出现过的著名探戈舞曲。这首探戈风格的曲子,曲式为 ABAB,首段呈现慵懒以及幽默的口吻,进入到 B 段转小调,转而呈现激情的感觉,接着又转回大调,由小提琴和口琴做对位和声的表现。两个部分那种前后矛盾而又错落有致的风格充分地展现了探戈舞中两人配合的默契。

## 89  电子音乐 Electrophonic Music

电子音乐就是以电子合成器、音乐软件、电脑等所产生的以电子声响来制作的音乐。电子音乐范围广泛,在电影配乐、广告配乐、流行歌中都有体现,不过电子音乐最常见的形式是电子舞曲。电子音乐中也融入了摇滚乐(Rock)、爵士乐(Jazz)、布鲁斯音乐(Blues)等多种不同类型的音乐元素。电子音乐的类型多种多样,包括浩室音乐(House)、泰克诺音乐(Techno)、环境音乐(Ambient)、迷幻舞曲(Trance)、碎拍(Breakbeat)、英式摇滚乐(Brit-Hop)、大节拍乐(Big-Beat)、迷幻说唱乐(Trip-Hop)、以鼓和贝斯为主的电子舞曲(Drum'n Bass)、丛林音乐(Jungle)、打击(Dub)、冷却(Chill Out)、极简派艺术(Minimalism)等。

## 90  环境音乐 Ambient

环境音乐源于 1970 年代艺术家们的一种实验性的电子合成音乐,同时也具有 1980 年代迷幻舞曲风格。环境音乐是一种有足够空间让人发挥的,有着声波结构的电子音乐,不受作词或作曲的束缚。对于偶然一听的听众来说,环境音乐只是不断地在重复和没有变化的声音,但是艺术家在创作环境音乐时是有着许多明显的差异以及融入了不同的理念的,如球体乐队(The Orb)和艾菲克斯双胞胎乐队(Aphex Twin)的环境音乐家们,在 1990 年代早期,使环境音乐成为一种令人痴迷的音乐。环境音乐其他代表人物有布莱恩·伊诺(Brian Eno)、发电站乐队(Kraftwerk)、哈罗德·巴德(Harold Budd)等。

## 91 浩室音乐 House

浩室音乐是 1980 年代沿迪斯科音乐发展出来的舞厅伴舞音乐。早期将流行金曲制作成迪斯科舞曲的做法在 1980 年代已经不能满足当时听众的需要,人们需要更有深度、更原始、更具有刺激翩翩起舞欲望的旋律。为了满足人们的需求,唱片主持人创作出一种特制的加入打击乐器的唱片,这便是浩室音乐的雏形。绝大部分的浩室音乐是由鼓声器所组成 4/4 拍子,一拍一个鼓声,配上简单的旋律并伴随着厚实的低音声线(Bassline),常有高亢的女声歌唱,在这层基础之上再加入各种电子乐器制造出来的声音和取样(Sample),比如爵士乐、布鲁斯或合成器流行乐(Synth Pop)。浩室音乐目前已经发展出非常多种分支类型,有迷幻浩室音乐(Acid House)、深度浩室音乐(Deep House)、硬核浩室音乐(Hard House)、史诗浩室音乐(Epic House)等。

## 92 布吉乌吉音乐 Boogie Woogie

布吉乌吉音乐是钢琴布鲁斯音乐中常用的一种敲击性风格,该风格追求音量和动力,由酒吧、舞厅和出租聚会(Rent-Party)的钢琴手创立。该术语最初一直是指一种由钢琴伴奏的舞蹈,而它的广泛使用则起因于一张演奏这种舞曲的唱片说明,该唱片名为《派因·托普的布吉乌吉》(Pine Top's Boogie Woogie;1928),演奏者是派因·托普·史密斯(Pine Top Smith)。布吉乌吉流行的时间不长但却十分普及。到 20 世纪 50 年代,布吉乌吉又回归了布鲁斯乐,它变成了所有布鲁斯钢琴家演奏的典型要素,而且对杰里·李·刘易斯(Jerry Lee Lewis)和早期摇滚乐(Rock'n Roll)产生了影响。虽然它对爵士乐的实用性已经下降,但却是布鲁斯最有生命力的一个方面,也是大部分芝加哥布鲁斯语汇的基础。

## 93 大乐队 Big Band

"大乐队"一词是用来形容 1930 年代和 1940 年代的摇摆乐队的术语,主要指以公爵艾灵顿(Duke Ellington)为代表的爵士乐风格。大乐队一般由 15 件乐器组成,其风格不只兴盛在 1930 年代中期及摇摆乐时期,1940 年代中期的博普爵士乐手迪兹·吉莱斯皮(Dizzy Gillespie)、1950 年代的酷爵士乐手吉尔·艾文斯(Gil Evans)、改良博普爵士乐手杰罗·威尔森(Gerald Wilson)、1960 年代的自由爵士乐手桑若(Sun Ra)、1970 年代爵士摇滚及融合音乐乐手唐·伊尔斯(Don Ellis)、梅纳·佛格森(Maynard Ferguson),乃至 1980 年代的后现代博普爵士乐手克劳斯·柯尼(Klaus Konig)等的作品中都可找到它的踪迹。

## 94 不插电 Unplugged

不插电一词的原意为"不使用(电源)插座",现在专指不使用电子乐器,不经过电子

设备的修饰加工的现场化的音乐表演形式,也可以指对以多轨录音和电子音响合成技术制作出来的高度人工雕琢化的音乐的一种反叛,意在保持音乐纯朴、真实的艺术灵性,崇尚高超精湛的现场表演技艺。"不插电"并不是完全不用电声设备,像话筒、爵士电风琴(Jazz Organ)、颤音琴(Vibraphone)和空心电吉他等"电动"(Electric,又称"电扩音")乐器和设备还是使用的,而电子合成器,带有各种效果器的电吉他、电子鼓、MIDI设备,数字式调音台等电子(Electronic)乐器和设备则禁用。不插电是电声乐器发展到饱和期的产物,是对目前"多轨录音和电子音响合成技术"的一种反抗。相对于经过电子设备修饰加工后的失真音响,"不插电"音乐人尽可能用本真的声部和钢琴、木吉他、木贝斯或人的掌声等原生乐器来保持音乐的纯朴性。

## 95 唱片主持人 DJ

唱片主持人 DJ 的 D 是"Disc(唱片)"的简称,J 是"Jockey(操作者)"的简称,DJ 是 Disc Jockey 的缩写。唱片主持人是随迪斯科音乐发展起来的一种新职业的称谓。最早的唱片主持人是舞厅的音乐播放者,现在的唱片主持人活跃于不同的工作场所。譬如,在电视台或广播点唱节目里,或者在其他一些聚会中表演,比如舞厅、仓库舞会或高中舞会等,因此唱片主持人有许多不同的类型,以符合不同的表演场合和不同的听众。一个唱片主持人的表演风格和表演技巧必须反映出这些需求。比如说,结婚典礼上的唱片主持人除了播放音乐外,他们也必须扮演典礼主持人的角色,要去介绍新人、带领大家跳舞或者邀请来宾玩游戏等。跳舞派对中的 DJ 则必须在他们的表演中呈现出较多的放歌技巧,好让现场的气氛和能量维持在一定的高度。

## 96 版税 Royalty

一张唱片销售后,在唱片公司所得利润中,需要按照一定的比例支付给歌手、歌曲作者、制作人的报酬称为版税。版税的比例一般都在事先签订的合同中确定,其总额取决于唱片销售量的大小。一张唱片被电台、电视台、歌舞厅等场所做商业性使用,唱片中的歌曲被其他人重新灌录,亦须向唱片中歌曲的版权所有者支付版税。

## 97 专辑、小专辑、单曲 Album、EP、Single

专辑是现代音乐的基本发行方式,通常一张完整的专辑应包括 4 至 15 首歌。专辑是一张完整的经过歌手和唱片公司规划过的唱片。从选曲、歌曲的顺序编排、封面内页的设计到发行后伴随的宣传等都有一系列完整的策划。EP 是 Extended Play 的缩写,原意为慢速唱片。如今慢速唱片主要指的是激光唱片(CD)的一种,播放设备亦与普通激光唱片一样,没什么特殊要求。慢速唱片与激光唱片又略有区别,每张慢速唱片所含曲目量较少,一般有 2~3 首歌,最多也不会超过 5 首歌,价位比一般激光唱片低。有很多歌手在还没被公司挖掘之前,都会自己录一些歌曲送到唱片公司去,一般只有一两首或两

三首,这就是小样。后来很多公司在给一个歌手或乐队出专辑前也会发一张慢速唱片,收录两至三首歌曲,顶多五首,算是投石问路,看看市场反应如何,因为慢速唱片的歌比较少,价钱相对要便宜。Single 是指单曲,通常由歌手的一两首得意作品组成,这些歌曲通过各种媒体反复播放来刺激销量。

## 98 音乐剧 Musical

音乐剧是音乐、歌曲、舞蹈和对白相结合的一种戏剧表演。著名的音乐剧剧目有:《俄克拉荷马》《音乐之声》《西区故事》《悲惨世界》《西贡小姐》《猫》《歌剧魅影》等。演出最频密的地方有美国纽约市的百老汇和英国的伦敦西区等。主要作曲家有:英国作曲家安德鲁·洛依·韦伯、匈裔法国作曲家克劳德·米歇尔·勋伯格、美国作曲家理查德·罗杰斯等。

## 99 百老汇 Broadway

在英文中 broadway 是"大道"或"大街"的意思。美国几乎各大城市都有这个街名,而纽约市曼哈顿区的这条百老汇大街有着特殊的意义。由于这条大街的中段一直是美国商业性戏剧娱乐的中心,因此"百老汇"就成为美国戏剧活动的同义语以及娱乐业的代名词。许多经典音乐剧剧目都是在此地上演。这条大道早在 1811 年纽约市进行城市规划之前就已存在。这条纽约市中以巴特里公园为起点,由南向北纵贯曼哈顿岛,全长 25 公里的长街两旁分布着几十家剧院。在百老汇大街 44 街至 53 街的剧院称为内百老汇,而百老汇大街 41 街和 56 街上的剧院则称为外百老汇,内百老汇上演的是经典的、热门的、商业化的剧目,外百老汇演出的是一些实验性的、还没有名气的、低成本的剧目。不过,这种区分近年来越来越被淡化,于是又出现了"外外百老汇",其戏剧观和视野也就相对更加新颖和前卫,每年都有几百万的来自世界各地的游客到纽约欣赏百老汇的歌舞剧。

## 100 约德尔唱法 Yodel

约德尔唱法是来自围绕阿尔卑斯山几个国家的一种很具个性的歌唱方法。这种唱法的特点是在演唱开始时在中、低音区用真声唱,然后突然用假声进入高音区,并且用这两种方法迅速交替演唱,形成奇特的效果。它基本上是没有歌词的,但有时候采用一些没有意义的字音来演唱,如"依""哦""咿呀哦呀咿呀"等是最常用的。另外,在约德尔旋律进程中,音程中的大跳也是非常常见的。约德尔歌唱家用这种发声方法和即兴式的装饰手段,在朴素的曲调中自由、淋漓尽致地表达欢乐、渴望、怀乡、爱情等发自内心的情感。约德尔歌曲既有独唱的,也有合唱的,也有多声部的,或者一个人独唱、众人应和,形式多样,但是唱法是统一的。传统的约德尔演唱时一般不用乐器伴奏或只用牛铃伴奏。由于地区的差异,传统约德尔的演唱风格也不尽相同,每个地区甚至两座山谷中都有差

别(其中最重要的差别是在速度和节奏方面),形成了所谓的约德尔方言。约德尔唱法及其歌曲最早产生于阿尔卑斯山北麓的瑞士德语区,后来传播到全瑞士和奥地利及德国南部,是欧洲民间音乐中的一朵奇葩,是这一地区的重要文化传统。电影《音乐之声》中《孤独的牧羊人》一曲的风格就源自约德尔,还有不少流行音乐中也加进了约德尔的因素。约德尔调也常用在美国的乡村音乐中。

### 101 音乐电视 MTV & MV

MTV本来是电视台的一个称呼,是指1981年美国传媒业巨子罗伯特·皮特曼创建的MTV全球音乐电视台。其播放的内容都是通俗歌曲,由于节目制作精巧,歌曲都是经过精选的优秀歌曲,因此观众人数直线上升,很快就达到数千万。之后,英、法、日、澳大利亚等国家的电视台也相继开始制作播放类似节目,即用最好的歌曲配以最精美的画面,使原本只是听觉艺术的歌曲,变为视觉和听觉结合的一种崭新的艺术样式。MV这一称呼最早源自中国香港及澳门地区,即Music Video,现今所说的影视层面上的音乐电视作品,亦应该称作MV。对于MV较权威的定义则是:MV指把对音乐的读解同时用电视画面呈现的一种艺术类型。MV就音乐电视的概念而言,它应该是利用电视画面手段来补充音乐所无法涵盖的信息和内容。要从音乐的角度创作画面,而不是从画面的角度去理解音乐。MV是宣传歌曲和歌手的载体。杰出的MV视觉造型包括两个方面:诠释音乐,展示歌手。MV最经典的案例是1982年迈克尔·杰克逊的专辑《颤栗》(Thriller),它标志着MV的诞生。

### 102 伴奏短句 Vamp

伴奏短句指节奏与和声比较简单的短句,其作用是为独奏乐手的进入做准备。它一般可以自由重复,直到独奏乐手做好准备,因此会有"vamp till ready"(反复伴奏短句直至做好准备)的提示用法。该术语指在独奏之前或之间演奏固定音型的技巧,进一步引申,也可以指独奏当中或之后演奏固定音型的技巧。例如,在迈尔斯·戴维斯(Miles Davis)的唱片《总有一天我的王子会来到》(Someday My Prince Will Come)中,温顿·凯利(Wynton Kelly)即兴演奏了精巧的钢琴固定音型,直到戴维斯的旋律进入,在该乐曲的末尾,乐队也重复演奏了该伴奏短句。虽然"伴奏短句"与"固定音型"(Ostinato)几乎可以视为同义词,但它还有另外的一层含义,即时值可以由独奏乐手自行决定。在爵士摇滚乐、拉丁爵士乐和其他爵士乐与流行音乐的融合风格里,特别是在调式爵士乐里,整首乐曲可以建立在开放的伴奏短句之上。从不同类型的民族音乐借用的素材,也以伴奏短句的形式进入了爵士乐。

### 103 布鲁斯风格 Blues Genres

布鲁斯音乐可以根据地域的不同、演奏乐器的不同等分为各种不同的音乐流派。按

照地域来说,布鲁斯可以分为芝加哥布鲁斯(Chicago Blues)、得克萨斯布鲁斯(Texas Blues)、路易斯安那布鲁斯(Louisiana Blues)、东海岸布鲁斯(East Coast Blues)、底特律布鲁斯(Detroit Blues)等;按照乐器的不同来分有电子布鲁斯(Electric Blues)、口琴布鲁斯(Harp Blues)、钢琴布鲁斯(Piano Blues)、原声布鲁斯(Acoustic Blues)等。但是无论什么风格,它都有一个固定的和弦进行的形式,即Ⅰ—Ⅳ—Ⅴ—Ⅰ。

## 104 蓝音 Blue Note

蓝音又叫忧虑之音(Worried Note),是指在爵士和布鲁斯音乐中,为了表现忧郁的情绪,演唱或演奏一个稍低于正常音阶的音符。通常这个变化只是一个半音甚至更少的变化,这主要取决于不同的音乐风格。

## 105 12小节布鲁斯 Twelve-bar Blues

12小节布鲁斯指的是布鲁斯音乐中的一个固定和声套路,它在歌词、和弦的结构构成方面具有独特的发展形式。12小节布鲁斯是布鲁斯音乐中最基本也是最重要的形式,其特点是一共12个小节,4小节为一句,每句开头和弦都不相同,每句都有不同的和声节奏,但是和弦主要以Ⅰ—Ⅳ—Ⅴ—Ⅰ为基础,在结尾由布鲁斯终止。布鲁斯音乐可以在任何一个音上来进行发展,12小节布鲁斯的形式也是爵士乐发展的一个重要因素。

## 106 即兴重复段 Riff

即兴重复段指的是在不断变化的音乐中一小段重复出现的短暂的旋律和节奏,主要由几个和弦反复进行。即兴重复段主要是音乐作品中的伴奏部分,常用一些节奏乐器来独奏。这种形式在金属乐中用得比较多,是金属乐的一个重要的特点。不过即兴重复段运用的范围比较广,不仅仅是金属乐,在早期的爵士乐、古典音乐中就有即兴重复段的出现。在大量经典的通俗音乐中,这种形式也是一个不可缺少的特点,最为著名的当属滚石乐队(The Rolling Stones)的《满足》(Satisfaction)。

## 107 应答轮唱 Call-and-Response

应答轮唱是指演唱者和听众之间相互配合的一种音乐互动。在非洲传统文化中,应答轮唱是一种非常常见的民众参与公共集会的音乐形式,在一些宗教礼仪中通常以声乐或器乐的形式出现。正是由于宗教的传播,即使是在孩子们的童谣中都有应答轮唱这种形式。尽管音乐有各种不同的形式,如布鲁斯音乐、爵士乐、嘻哈音乐、福音音乐等,但应答轮唱仍然是最普遍的一种音乐形式。

## 108 田间号子 Field Hollers

田间号子是一种与劳动歌曲联系非常紧密的音乐风格,它通常与非洲黑人音乐和南

北战争前夕美国的灵歌音乐相关,除此之外,它在美国南部的白人圈子中也非常流行。田间号子被认为是布鲁斯音乐的前身,尽管反过来它还会受到一些布鲁斯录音的影响,20世纪30年代之前都没有号子之类的录音的存在,但是一些布鲁斯音乐的录音却展示了其与传统田间劳动号子音乐之间的联系。

## 109 中断华彩 Break

中断华彩是伴奏中断时出现的简短独奏经过句,通常一至二小节长,而且保持着乐曲内在的节奏与和声,中断华彩常出现在结构单位或多主题乐曲乐句尾部。中断华彩可能是铜管乐队音乐和即兴爵士乐之间的进化,也可能是对艺术音乐华彩段的模仿。在20世纪20年代的爵士乐中,音乐家们很重视中断华彩乐段的即兴创作,还有一些音乐家们将中断华彩作为作曲手段,发挥的是织体对比的作用。到了1930年代,作为作曲手法,中断华彩已不再流行,但作为即兴手段仍很普遍,它经常被用来引出一个独奏变奏段。爵士乐大师路易斯·阿姆斯特朗(Louis Armstrong)演奏的125个中断华彩已被记录成乐谱并于1927年出版。1946年,查利·帕克(Charlie Parker)在《突尼斯之夜》(A Night in Tunisia)中一段特别动人的中断华彩被单独出版,名为《著名的中音萨克斯管中断华彩》(The Famous Alto Break)。使用中断华彩手法创作的著名音乐家有杰利·罗尔·莫顿(Jerry Roll Morton)、金·奥利弗(King Oliver)、路易斯·阿姆斯特朗(Louis Armstrong)、查利·帕克(Charlie Parker)等。

## 110 克里奥尔人 Creole

克里奥尔人是指具有欧洲或黑人血统的混血儿。在南北战争前克里奥尔人和白人享有同等的地位,接受良好的教育,条件较好的家庭还将孩子送到欧洲学习音乐,以古典音乐为主。1894年,新奥尔良颁布了一条新的种族隔离法,"克里奥尔人"也被划分到了隔离范围之内,从此黑人音乐和克里奥尔人的古典音乐得到了良好的结合,这为爵士乐的诞生埋下了重要伏笔。

## 111 斯托利维尔 Storyville

斯托利维尔被认为是爵士乐的发源地之一。1896年一位名叫西德尼·斯托里(Sidney Story)的新奥尔良议员提出了一项市政规划,把红灯区限制在临运河街的38个街区地段内。很显然,该地区后来被称为"斯托利维尔"时,斯托里先生感觉受到了侮辱。在海军1917年取缔斯托利维尔之前,该地区为爵士乐的初创做出了重要贡献。

## 112 英伦入侵 British Invasion

"英伦入侵"是指20世纪60年代,英国的摇滚乐、流行音乐以及英国的文化在美国

流行起来的一种现象。引发并站在这种现象前列的乐队有披头士乐队(The Beatles)、奇想乐队(The Kinks)、滚石乐队(The Rolling Stones)、谁人乐队(The Who)。1950年代末,美国摇滚乐、布鲁斯音乐那些叛逆的音调、形象在英国流行起来,与此同时美国摇滚乐商业化并没能成功进行,随着传统爵士乐的发展,噪音爵士乐(Skiffle)流行,加上自给自足的精神,是之后英国乐队敲开美国大门的起点。1962年,许多年轻的英国乐队将本土音乐和美国音乐形式相融合,形成默西之声(Merseybeat)的音乐形式,并且有的作品登上了《公告牌》年度单曲榜(Billboard Hot 100),同年披头士乐队的首张专辑《真的爱我》(Love Me Do)开始发行。从披头士乐队的专辑发行后,英国产生了"披头士热",并持续整个1963年。第二年(1964年2月),披头士在美国进行了第一次巡演,把这股热潮带到了美国,取得了空前的成功。在这次成功演出之后,许多英国乐队开始纷纷效仿,并向美国市场进军。另一方面,不同于披头士乐队风格的乐队如滚石乐队,以演奏节奏布鲁斯音乐为主,以一种叛逆的"坏"形象也在美国受到热烈的欢迎。"英伦入侵"运动对流行音乐形态的产生有着深远的影响,有助于摇滚乐发展的国际化,确定了这种英国流行音乐产业是可行的并且极具创造力的,同时也为这些音乐人们带来了巨大的成就。"英伦入侵"鼓舞了美国当时的许多车库摇滚乐乐队,给他们带来光明的前景与希望,促使他们去排练与创造。

### 113 格莱美奖 Grammy Awards

格莱美奖是美国国家录音与科学学会(The National Academy of Recording Arts & Science)举行的一个年度大型音乐评奖活动,是美国录音界与流行音乐界最重要的、被誉为"音乐界奥斯卡"的音乐大奖。"Grammy"是英文 Gramophone(留声机)的变异谐音。以它命名的音乐奖迄今已有约60年历史,其奖杯形状如一架老式的留声机。该奖具有权威性、公正性、广泛影响性。格莱美的所有奖项每年都由录音学会选举出的代表颁发给那些在录音艺术和技术方面做出突出贡献的人。格莱美大奖和其他奖项的不同之处在于它所有奖项的评比都不受销售和排行榜的影响,而是完全取决于在技术和艺术方面的贡献。一年一度的格莱美大奖也可以算是一次盛会,它吸引了全世界所有最优秀的音乐人和唱片界专业人士。除了传统的格莱美大奖之外,唱片学会同时还颁发其他的补充奖项。这些奖项弥补了格莱美大奖的一些空缺,这些奖项包括终身成就奖、最佳格莱美技术奖以及格莱美传奇奖等。

### 114 托尼奖 Tony Awards

托尼奖是世界上最著名和最大型的戏剧和音乐剧大奖,全名是"安托尼特·佩里奖"(Antoinette Perry Award),是以女演员及制作人安托尼·佩里(Anthony Perry,1888—1946)命名的。这个一年一度的奖项由美国剧院协会于1947年成立,旨在褒扬在百老汇戏剧及音乐剧中表现优异以及在戏剧方面做出杰出贡献的人士。奖项包括最佳男女主

角、最佳男女配角、最佳导演、最佳词曲、最佳戏剧、最佳音乐剧、最佳改编剧本、最佳音乐剧改编剧本、最佳编舞、最佳布景及最佳服装等21个奖项。每年由美国戏剧协会、剧作家协会、演员协会等机构的700多名成员投票选出。自1956年以来,托尼奖每年的颁奖大会都会进行现场直播。

### 115　全英音乐奖 BRIT Awards

全英音乐奖始于1977年,一年举办一次,有"英国的格莱美"之称,是英国最有影响力的音乐奖项。该音乐奖所有奖项由英国音像工业协会评出,评委是音乐产业中各个环节的参与者,比如唱片公司代表、媒体代表、销售代表、电台唱片主持人等,通过投票选出最终结果。和"格莱美"相比,全英音乐奖不按音乐类型细分奖项,而是将所有歌手、组合放在一起比较评选。披头士乐队曾在一届大奖中拿走了"最佳英国乐队"和"年度最佳专辑"两项大奖。从那时起,全英音乐奖颁奖礼就成了音乐界的一大盛事,不同年代的伟大艺人在这里获得了荣誉,包括迈克尔·杰克逊(Michael Jackson)、皇后乐队(Queen)、谁人乐队(The Who)、埃尔顿·约翰(Elton John)、埃里克·克莱普顿(Eric Clapton)等。

### 116　奥利弗奖 Olivier Awards

奥利弗奖是英国设立的重要戏剧及音乐剧大奖。1976年由"西区剧院奖"(The Society of West End Theatre Awards)协会和劳伦斯·奥立弗爵士(Laurence Kerr Olivier,1907—1989)共同设立,并于1986年正式更名为劳伦斯·奥利弗奖(Laurence Olivier Award)。1991年和运通公司合作后,其影响更加巨大。该奖主要是为了奖励在伦敦西区剧院取得杰出艺术成就的人,是目前伦敦最受青睐的戏剧方面的奖项,包括最佳戏剧奖、最佳女演员、最佳男演员、最佳音乐剧奖、杰出音乐剧制作奖等。该奖每年1月份公布提名名单,2月份颁奖,同时由英国广播公司(BBC)向全球播放。

### 117　全美音乐奖 American Music Awards

全美音乐奖简称AMA,它是美国极负盛名的音乐颁奖礼之一,由迪克·克拉克创办于1973年,与格莱美奖、《公告牌》音乐奖一起被称为美国三大颁奖礼。由于它评审方式的特殊性,它被认为是最能代表主流音乐的商业指标。获得全美音乐奖最多的组合是"阿拉巴马",他们获得过22座奖杯,而获得奖项最多的歌手则是惠特妮·休斯顿,共获得23座奖杯。2018年歌手泰勒·斯威夫特获得年度艺人等奖项,并追平惠特妮·休斯顿的记录,并列成为AMA史上获奖最多的歌手。

### 118　亚洲电视音乐大奖 MTV Asia Awards

亚洲电视音乐大奖是亚洲歌坛最大的年度盛事和至高荣誉,覆盖音乐、电影、流行、

时尚等领域,由亚洲各国乐迷自由票选,涵盖 10 个亚洲地区。以年轻流行为主轴,颁发的 20 个奖项中,包括 10 个地区最受欢迎音乐人奖、6 个国际最受欢迎音乐奖、1 个时尚奖、1 个电影奖、1 个启发精神奖。其中,启发精神奖是表扬对年轻流行文化启蒙有重大影响的个人,或是对亚洲青年的整体改善有明显贡献的团体组织,因此不经票选。第一届在 2002 年举行,亚洲电视音乐大奖相当于 MTV 欧洲大奖(EMA)和美国的格莱美奖。

### 119  美国乡村音乐协会奖 Country Music Association Awards

美国乡村音乐协会奖简称 CMA,创立于 1966 年,被誉为乡村音乐中的奥斯卡,该奖项目的在于关注歌手的演唱实力以及其音乐是否具有乡村乐的传统本质。第一次颁奖大典于 1967 年在纳什维尔举行,并于每年年底举行颁奖大典,该奖项已经成为年度最大的乡村音乐颁奖盛事,获奖则代表着当今乡村乐坛内部最高级别的嘉奖和荣誉。乡村音乐协会奖有年度最佳艺术、最佳男女歌手、最佳演唱组、最佳单曲、最佳专辑、最佳新人等 12 个奖项。文斯·基尔(Vince Gill)、玛蒂娜·麦克布莱德(Martina McBride)、凯斯·厄本(Keith Urban)等歌手都拿到过 3 次或 3 次以上的最佳演唱人奖。能否在乡村音乐奖上"封帝封后",已经成为乡村歌王和乡村歌后的最终标尺。正是由于多年来乡村音乐奖一直坚守自己高规格的颁奖标准,因此造就了绝大多数得奖作品都是最为优秀和经典的乡村作品。乡村音乐奖以自己最为高雅的品位和最为挑剔的选择,一直推进着乡村音乐向着更好更优秀的方向发展。

### 120  英国流行音乐排行榜 UK Charts

英国流行音乐排行榜最早诞生于 1952 年,最初只有单曲榜。1969 年,英国广播公司(BBC)和录音传播者(Record Retailer)公司联手创建了一个比较专业的 Top 50 排行榜,1978 年,单曲榜由 Top 50 增加到了 Top 75。1987 年,英国单曲榜的发展已经和现在基本上一样,每周六停止销量的统计,每周日下午出榜。最早的专辑榜则由 Record Mirror 杂志在 1956 年 7 月 28 日创办,最初的榜单只有 Top 5。之后《旋律制造商》(The Melody Maker)杂志开始每周刊登出一份 Top 10 榜单。1960 年 3 月 12 日后,官方的英国流行音乐专辑榜正式启用,两周之后,榜单由 Top 10 增为 Top 20,1966 年 4 月 16 日,榜单增加到了 Top 30,同年年底,专辑榜单已经增为 Top 40。和单曲榜一样,英国流行音乐专辑榜也是直到 20 世纪 80 年代末才开始稳定下来。代表乐队主要有石玫瑰乐队(The Stone Roses)、污点乐队(Blur)、山羊皮乐队(Suede)、绿洲乐队(Oasis)、电台司令乐队(Radiohead)。

### 121  日本公信音乐榜 Oricon

每周更新的日本最权威的唱片销量榜。这种体制保证了日本唱片的音乐质量,同时为很多歌手保持了知名度。日本公信音乐排行榜的单曲榜几乎全是日本偶像歌手,而专

辑榜就大多是一些老而弥坚或全球知名的艺人发行的专辑。值得注意的是日本存在一种名为"单曲辑"(Single Collection)的专辑,这种专辑是歌手的单曲精选,它收录的是歌手作为单曲发行的唱片中的精华作品,可谓是真正的超级精选。像这种唱片一般也能在公信榜专辑榜上得到很好的名次。另外,作为日本文化重要组成部分的动漫和电视剧,其原声大碟也很受日本听众的欢迎。

### 122 《公告牌》Billboard

《公告牌》是一本创办于1894年的美国杂志,内容包含许多音乐种类的介绍与排行榜,尤其热衷流行音乐排行榜,长久以来都是美国最具权威性的公信榜。《公告牌》于1894年11月1日创刊。1897年,唐纳德森买下了亨宁汉的股份,将月刊转变为周刊,在纽约、芝加哥设立办公室。杂志内容则逐步娱乐化:增添唱片界的新闻与广告、电影介绍、歌曲评论、专栏专区等。1913年,《公告牌》出现首份榜单"上周最畅销的前十名流行歌曲",这使其成为第一本拥有排行榜的杂志。1954年后,《公告牌》已经掌控了整个美国流行乐界,包括各类流行项目的榜单信息与名次的排行统计专业职权。

### 123 芝加哥布鲁斯音乐节 Chicago Blues Festival

芝加哥布鲁斯音乐节是世界最大的免费布鲁斯音乐节,也是芝加哥众多音乐节中相当吸引人的音乐节之一。音乐节于1984年创办,每年在芝加哥市区、毗邻密歇根湖的格兰特公园举行,为期3天。音乐节平均每年吸引来自世界各地的布鲁斯音乐爱好者多达50万人,汇集了世界各地及当地的布鲁斯艺术的精英。音乐家们分别在6个不同的舞台上进行演出,以满足布鲁斯爱好者的需求。布鲁斯音乐大师雷·查尔斯(Ray Charles)、比·比·金、巴迪·盖伊(Buddy Guy)等都曾在芝加哥布鲁斯音乐节上亮相。

### 124 美国国会图书馆 Library of Congress, United States

世界上最大的图书馆,也是全球最重要的图书馆之一,成立于1800年4月24日,创始人为美国总统杰弗逊。图书馆为读者提供美国国会的史料、会议记录、宪法等重要资料,供读者查阅。国会图书馆设立了5个研究室——法律研究室,教育研究室,公共福利研究室,环境与自然科学研究室,美国政府外交、国贸与国防研究室。除去正常书籍,图书馆内还为盲人设立专门书册以供阅读。20世纪,早期布鲁斯音乐搜集者艾伦·洛马克斯(Alan Lomax)在父亲的带领下第一次为美国国会图书馆搜集音乐文史资料,艾伦总是来到社会的最底层,将当时的音乐民俗文化记录下来,保留最传统的文化。之后艾伦被任命为美国国会图书馆民俗音乐馆馆长,任职期间更加注重对传统朴素音乐的发掘。正因如此,民俗音乐馆为热爱音乐、研究早期布鲁斯音乐的音乐学者提供宝贵的参考依据。

## 125　WDIA 电台

WDIA 电台是美国第一家由黑人主持,专门播放给非裔听的电台。电台创建于 1940 年代,早期主要播放乡村和西部音乐、古典和轻音乐,基本上与其他电台没有两样。1948 年 10 月 25 日,该电台首次雇佣黑人播音员播放黑人布鲁斯音乐,其独特的音乐风格迅速引发爆炸般的反响。经过 80 多年的经营,目前已赢得"明星制造者电台""善意电台""社区电台""即兴演出电台"等一系列美誉。

## 126　切斯唱片公司 Chess

切斯唱片公司是一个总部设在芝加哥的专门制作布鲁斯音乐的公司,以其充满新意的眼光签下一批音乐上音响强烈、节奏跳跃的城市布鲁斯艺人,一扫多年来乡村布鲁斯缓慢沉闷的陈旧风气,开创了以城市听众为主的新的布鲁斯市场,为 1950 年代中期摇滚乐的出现开辟了道路。其公司云集了许多大牌明星,如艾塔·詹姆斯(Etta James)、马蒂·沃特斯(Muddy Waters)、查克·贝里(Chuck Berry)等。

## 127　摇滚名人堂 Rock and Roll Hall of Fame

摇滚名人堂是位于美国俄亥俄州克利夫兰博物馆的研究机构,它致力于记录一些最知名和最有影响力的摇滚艺术家、制作人和其他对唱片工业有重大影响的人物。摇滚名人堂基金会成立于 1983 年 4 月 20 日,由大西洋唱片公司创始人和董事长艾哈迈德·厄特岗(Ahmet Ertegun)创办,第一届颁奖仪式于 1986 年举行。按照规定,要想取得入主摇滚名人堂的资格,首先要有距离发表第一张专辑或单曲 25 年以上的岁月,另外还需对摇滚乐发展做出一定的贡献,由专家公布提名名单,再由 700 位摇滚乐专家进行投票。已入选的艺术家有埃里克·克莱普顿(Eric Clapton)、涅槃乐队(Nirvana)、披头士乐队(The Beatles)等。

## 128　《美国偶像》American Idol

美国偶像是福克斯广播公司(Fox)从 2002 年起主办的美国大众歌手选秀比赛,每年举办一次,是英国电视节目《流行偶像》(Pop Idol)的美国版。《美国偶像》是发掘新一代美国歌手的比赛,亦是歌手迅速成名的好机会,比赛评委由音乐制作人或当红歌手组成。决赛胜出的人会获得 100 万美元的唱片公司合约,没有胜出的可以和《美国偶像》的经纪公司签约,获得出唱片的机会。《中国梦之声》是中国版的《美国偶像》,在 2013 年播出,反响也十分热烈。通过参与《美国偶像》节目而获得很大名气、专辑热销的歌手有凯莉·克拉克森(Kelly Clarkson)、凯莉·安德伍德(Carrie Underwood)、珍妮佛·哈德森(Jennifer Hudson)、亚当·兰伯特(Adam Lambert)等。

## 129 《美国之声》The Voice

　　《美国之声》是全美广播公司(NBC)播出的一档音乐竞赛类电视真人秀节目,该节目源于荷兰版的《荷兰之声》,国内热播的《中国好声音》也是同系列的节目。节目以"导师"取代真人秀中常见的"评审"一职,为选手的发展提出建议和指导;另一大特色是在节目开始阶段,导师仅凭声音对选手做出判断,此阶段选手的外形对导师评审没有影响。节目中四位导师负责评价选手的表演,每位导师组建自己的队伍,并在比赛中对自己队员的比赛进行指导。每队队员之间也会进行较量和淘汰,最终由观众选出冠军。

## （二）人物介绍

### 欧美部分

**1　斯科特·乔普林 Scott Joplin（1868—1917）**

美国最高产的拉格泰姆音乐作曲家，受过正规的训练，出版了大约50首拉格泰姆音乐作品，有人说他共创作了约600首拉格泰姆，被誉为"拉格泰姆之王"。最著名的一首就是《枫叶拉格泰》（Maple Leaf Rag）。乔普林出生在得克萨斯一个音乐家庭，父亲是小提琴手，母亲会弹班卓琴，两个哥哥一个擅长小提琴和钢琴，一个有一副好歌喉。乔普林在小时候就学会了弹钢琴。在邻居一位德国音乐家的免费教授下，乔普林学会了乐理和记谱，并在童年时就接触到了欧洲音乐大师们的作品。因为乔普林去世的时间太早，他并没有留下唱片录音，而是像很多古典音乐家一样只留下了曲谱。乔普林还留下了几曲在纸带钢琴上的录音，即使我们如今把它还原，也听不到当年乔普林的全部感情，这不得不说是一种遗憾。代表作品有：《枫叶拉格泰》（Maple Leaf Rag）、《演艺人》（The Entertainer）、《简单的赢家》（The Easy Winners）、《爵士舞》（Ragtime Dance）等。

**2　威廉·克里斯多夫·汉迪 William Christopher Handy（1873—1958）**

布鲁斯历史上最著名的黑人作曲家，被称为"布鲁斯之父"。汉迪出生在美国亚拉巴马州。他把布鲁斯与拉格泰姆结合起来，使当时熟悉拉格泰姆的听众也都能接受原来只在黑人圈子中流传的布鲁斯音乐。他在1909年写下了《孟菲斯布鲁斯》（The Memphis Blues）来作为政治竞选歌曲。曲名中带有"布鲁斯"一词的《孟菲斯布鲁斯》和《圣路易斯布鲁斯》（St. Louis Blues）是汉迪最为著名的两首歌曲。汉迪也证明了谱写和出版布鲁斯旋律也是一种生财之道。

**3　玛米·史密斯 Mamie Smith（1883—1946）**

首位录制布鲁斯音乐唱片的黑人女歌手。1920年，玛米在欧克唱片公司（Okeh Records）的录音棚录了第一张唱片并获得了惊人的销量。她那首《疯狂布鲁斯》（Crazy Blues）几乎扭转了整个唱片工业的乾坤。《疯狂布鲁斯》发行之后，在美国，几乎每个黑人街区都能听到从某个窗户里传出这首歌的旋律。不少黑人家庭是在购买这张唱片的同

时买了第一台留声机。在这之后,各大唱片公司都开始制作发行黑人女歌手的唱片,布鲁斯的第一个黄金年代由此开启。但是从20世纪20年代末期开始,黑人女歌手的经典布鲁斯逐渐失去了种族唱片的市场,取而代之的是以盲人莱蒙·杰弗逊为代表的布鲁斯男歌手。在她死后,人们称她为"布鲁斯的第一夫人",也有人称之为"布鲁斯王后"。代表作主要有《疯狂布鲁斯》(Crazy Blues)等。

### 4  金·奥利弗 King Oliver(1885—1938)

在爵士乐之中,总有某位音乐家被其他同行称为"国王"(King)。他通常是一名小号手。金·奥利弗是最后一个被称为"国王"的小号手。很难找到能够体现1920年以前流行的确切的乐队编制与演奏手法的录音(1917年以前的器乐爵士乐没有任何录音)。当奥利弗走进录音室的时候,他的风格已经或多或少受到了芝加哥运动的影响。尽管如此,他在1923年前后录制的唱片(总共37张)仍被视为传统爵士乐的基石。代表作品有:《西区布鲁斯》(West End Blues)、《钟声布鲁斯》(Chimes Blues)、《昨天你在哪里过夜的》(Where Did You Stay Last Night)等。

### 5  杰罗姆·科恩 Jerome Kern(1885—1945)

美国音乐剧历史上最伟大的作曲家之一,被称作是"现代美国音乐剧之父"和美国剧场音乐的先驱。他的戏剧音乐为19世纪的轻歌剧演化成20世纪的美国音乐剧提供了桥梁;他的歌曲为美国的表演歌曲提供了样板,为许多歌曲作家提供了灵感。他一生创作了近千首歌曲,为117部音乐剧和电影配过乐。杰罗姆·科恩的主要代表作品有:《英国女子戴西》(An English Daisy)、《威克汉的威克斯先生》(Mr Wix of Wickham)、《银拖鞋》(The Silver Slipper)、《演艺船》(Show Boat)、《白菊花》(The White Chrysanthemum)、《兰花》(The Orchid)、《挤奶女工》(The Dairymaids)、《哦,男孩》(Oh, Boy!)、《怀念1917》(Miss 1917)、《好好埃迪》(Very Good Eddie)、《哦,夫人!夫人!》(Oh, Lady! Lady!)、《萨丽》(Sally)、《晴朗》(Sunny)、《两只小蓝知更鸟》(Two Little Bluebirds)等。

### 6  查理·帕顿 Charley Patton(1887—1934)

20世纪30年代初布鲁斯乐坛的代表人物。帕顿从小体弱多病,个子矮小,因此人们将他称为"矮子帕顿"。帕顿自学作曲,从自己的生活环境中吸取养分,创作各种歌曲。他在音乐上对传统进行改革,强化自己的个性,他的歌曲多半与自己的经历有关,布鲁斯的伤感的主题在他的音乐中无处不在。1929年,帕顿开始录制唱片,在女布鲁斯歌手铺天盖地的声浪中,他却低吟浅唱,别具一格。到1934年他去世为止,5年时间录制了60张唱片。帕顿瘦弱的身躯、浑厚的男低音、精湛的吉他技艺、大量的唱片、短暂的艺术生涯,这一切使他成为布鲁斯历史上的一个传奇人物。代表作主要有:《小马布鲁斯》(Pony

Blues)等。

### 7  铅肚皮 Leadbelly(1888—1949)

"铅肚皮"出生于路易斯安那州,原名胡迪·威廉·莱德拜特(Huddie William Ledbetter),从小学习吉他。20世纪三四十年代陆续为民歌唱片公司录制了上百个样带,其中包含了各种音乐风格,比如布鲁斯音乐、民谣、舞曲还有黑人民歌,且这些歌曲都是由他的十二弦吉他伴奏的。胡迪早期的生活十分穷困潦倒,1917年因杀人而被关进了监狱。在监狱里他给政府写了一首歌,这首歌使他被提前释放。1930年他又因试图谋杀他人而被关进监狱,在那里,他遇到了正在南方为国会图书馆采集民谣和民间歌曲的学者兼民谣乐手艾伦·洛马克斯(Alan Lomax),洛马克斯最为丰富的采集来源之一就是监狱的犯人,记录和收集黑人民间音乐中的典型元素。他用原始的录音设备录下了胡迪粗犷的演唱和粗犷的吉他弹奏,作为后来一些曲子的原型。这其中就包括日后成为经典曲目的《晚安,艾琳》(Goodnight Irene)。出狱后他开始叫自己为"铅肚皮",并与美国录音公司(ARC)签订了一系列的录音协议。尽管ARC公司着重挖掘他的布鲁斯曲目,但其唱片卖得并不好,不过他也为国会图书馆留下了不少录音。除此之外他的主要代表作有《昨晚你在哪里休息》(Where Did You Sleep Last Night)、《你不懂我的心思》(You Don't Know My Mind)等。

### 8  杰利·罗尔·莫顿 Jerry Roll Morton(1890—1941)

杰利·罗尔·莫顿是美国爵士乐作曲家、钢琴家,1890年10月20日出生于路易斯安那州的新奥尔良,是爵士乐历史上最早的巨人之一,然而由于他喜欢夸大自己对于爵士乐的贡献,因此常产生负面的效果。他甚至曾夸口说自己在1902年时发明了爵士乐。谎言给乐迷留下了极坏的印象,这也是他长期为人所不齿的重要原因。青年时期在新奥尔良等地弹奏钢琴谋生,后来在芝加哥得到了发展,在RCA唱片公司留下一系列优秀的录音。他编排的《黑底跺脚舞曲》(Black Bottom Stomp)、《祖父的咒语》(Grandpa's Speels)、《爵士博士》(Doctor Jazz)等曾风靡一时。1930年代,受经济大萧条的冲击,爵士进入低潮,莫顿也开始沦落,甚至不得不在华盛顿的地下酒吧里弹琴。莫顿自称是爵士乐的创始人,虽然未被人们公认,但仍不可否认其是早期爵士最重要的音乐家,是拉格泰姆(Ragtime)和爵士钢琴转型期的关键性人物,在爵士乐的形成和完善方面有着关键性的贡献。1993年百老汇曾上演音乐剧《杰利的最后困境》,描绘了他一生的起落。他对拉格泰姆向爵士乐的转变,以及推动爵士乐的即兴演奏都起到了很大的作用,对爵士乐的诞生产生了重要的影响。代表作品有:《大脚演员》(Big Foot Ham)、《完美拉格》(Perfect Rag)等。

### 9  瓦尔特·本雅明 Walter Benjamin(1892—1940)

德国马克思主义文学评论家、哲学家,法兰克福学派的代表人物之一,现被视为20

世纪前半期德国最重要的文学评论家。出生于柏林,与法兰克福学派的批判理论联系密切,并受到布莱希特的马克思主义理论和肖德姆(Gershom Scholem)犹太神秘主义理论的影响。瓦尔特·本雅明的主要作品有《机械复制时代的艺术作品》(The Work of Art in the Age of Mechanical Reproduction)。

### 10  瞎子莱蒙·杰弗逊 Blind Lemon Jefferson(1897—1929)

瞎子莱蒙·杰弗逊是1920年代最受欢迎的布鲁斯歌手,为1920年代布鲁斯的发展打开了另一扇门,自此之后布鲁斯男歌手开始受到人们的关注。杰弗逊也是第一位使用撕吉他录音的艺人,善用各种酒瓶、刀片和其他不寻常的物品来弹奏吉他,因此撕吉他也成了三角洲布鲁斯中的重要部分。杰弗逊的热门单曲《火柴盒布鲁斯》(Matchbox Blues)真实地描写了一位布鲁斯艺人的艰辛生活,将故事融入音乐倾诉出来,他的歌曲反映了听众的希望、苦难、愤怒和失意。雷蒙演唱的是比较传统的农村布鲁斯,他的风格比较清淡,吉他与歌声相呼应。他的歌词比较讲究格调,没有粗鄙的用词。经过唱片公司的推广,雷蒙很快就成了家喻户晓的风云人物,同时也赢得了巨大的财富。但是他把大量的钱财用来寻欢作乐。1929年的一个冬夜,由于司机没来接他,他冻死在回家的途中,终年32岁。代表作品有:《火柴盒布鲁斯》(Matchbox Blues)、《看我如此洁净的坟墓》(See That My Grave is Kept Clean)等。

### 11  贝西·史密斯 Bessie Smith(1894—1937)

贝西是1920年代最著名的女性歌手,被称为"布鲁斯女皇",是一位主要录制唱片的布鲁斯歌手和爵士歌手,在这两个领域都做出了巨大的贡献,同时也被认为是最有魅力和力量的歌手之一。她的首张唱片《心灰意冷布鲁斯》(Downhearted Blues)一发行,贝西就成了歌唱界的名人。在整个1920年代,贝西成了美国最红的歌手。尽管如此,贝西仅仅只在黑人娱乐界成为首屈一指的大明星,其他听众对于她几乎是一无所知,白人听众完全依靠唱片才知道了她的名字。而此时布鲁斯却逐渐由于经济形势一天天变糟,以至于不流行。1935年后,贝西得到机会参加立约翰·穆罕默德的演出,似乎一切都好起来,贝西又找回了成功的感觉。然而就在此时,贝西在南方的密西西比遭遇车祸,原本她的伤势并不致命,但由于在种族歧视盛行的南方,黑人不会得到白人的公正对待,因而贝西最终失去了生命。她的代表作有《心灰意冷布鲁斯》(Downhearted Blues)、《此刻发生了什么事》(What's the Matter Now)、《咸水布鲁斯》(Salt Water blues)等。

### 12  埃塞尔·沃特斯 Ethel Waters(1896—1977)

埃塞尔·沃特斯在1920年代初期因录制唱片以及在黑人夜总会演出而出名,她的演唱风格从布鲁斯扩展到爵士乐乃至后来的流行歌曲。她与班尼·古德曼(Benny Goodman)和多尔西兄弟(Dorsey Brothers)等人的摇摆乐队合作录音,成功主演了百老

汇音乐剧,其身影还出现在电影和电视节目中。她的演唱风格影响了米尔德里德·贝利(Mildred Bailey)、康妮·波斯韦尔(Connee Boswell)、埃拉·菲兹杰拉德(Ella Fitzgerald)、珀尔·贝利(Pearl Bailey)、莉娜·霍恩(Lena Home)和萨拉沃恩(Sarah Vaughan)等人。代表作品有《我忧郁吗?》(Am I Blue?)、《风雨交加的天气》(Stormy Weather)、《黛娜》(Dinah)等。

## 13 吉米·罗杰斯 Jimmie Rodgers(1897—1933)

乡村音乐的第一位偶像巨星,被誉为"乡村音乐之父"。他的音乐融合了山区音乐、布鲁斯音乐、拉美音乐等多种风格,感情质朴真诚,内容贴近普通人的生活,真假声结合的唱法更是别具一格。这些特点影响了无数歌者,成为乡村音乐最珍贵的传统。吉米·罗杰斯原名詹姆斯·查尔斯·罗杰斯(James Charles Rodgers),生于美国南部密西西比州的一个铁路工人家庭。由于家境贫寒,他14岁就开始打工挣钱。在漂泊的日子里,他接触到了各地的民间音乐,并自学演奏吉他和班卓琴。1927年,他组建了自己的乐队"吉米·罗杰斯表演队"(Jimmie Rodgers Entertainers)。在维克托唱片公司,罗杰斯录制了多首反响不错的歌曲,并在唱片公司的安排下进行了巡回演出。罗杰斯一生共录制了100多首歌曲,代表作品有《在山上》(Away out on the Mountain)、《战士的心上人》(The Soldier's Sweetheart)、《忧郁约德尔》(The Blue Yodel)、《等火车》(Waiting for a Train)、《父亲和家》(Daddy and Home)、《当仙人掌开花时》(When the Cactus is in Bloom)、《囚歌》(In the Jaihouse Now)等。

## 14 西德尼·贝谢 Sidney Bechet(1897—1959)

第一位以吹奏高音萨克斯管而成名的爵士乐艺术家。他的音乐就是他自己,他为音乐而活,无论去哪里,音乐都主宰着他。他到世界各地演出,让观众在其萨克斯管以及单簧管的演奏中深刻地认识他。他那丰满的音色和厚实的颤音增强了其音乐的创造力,影响了在他之后的这两种乐器的所有演奏者。作为一名出自新奥尔良极重要的独奏即兴演奏家,贝谢与阿姆斯特朗的实力不相伯仲。他于1897年出生于新奥尔良,1903年便开始职业性的演奏。他与"国王"奥利弗合作并于1919年搬到纽约。1924年与"公爵"艾灵顿合作,然后回到欧洲。1928年他在巴黎加入诺布尔·西斯尔乐队(Noble Sissle)并断断续续与其合作演奏长达10年。在停止演出2年之后,他又继续在夜总会和音乐会演奏,并且在纽约和巴黎录制唱片。他的游历给他带来了当时音乐家鲜有的复杂性,不过这也同样使他脱离了当时正在纽约发展着的爵士乐中心。他的代表作品有《得克萨斯牢骚布鲁斯》(Texas Moaner Blues)、《亲爱的老南方》(Dear Old Southland)、《埃及幻想》(Egyptian Fantasy)等。

## 15 桑尼·威廉森二世 Sonny Boy Williamson II (1899—1965)

原名亚历克·福特·米勒(Aleck Ford Miller),布鲁斯传奇人物,罗伯特·约翰逊、

埃里克·克莱普顿等大师都和他合作过。他所谱写、演奏、吟唱的布鲁斯均成为传世之作。20世纪50年代初为唱片公司录制了第一张唱片《最渴求之吻》(Eyesight to the Blind)，在经过多年磨炼后，无论是演唱、器乐演奏还是作词、作曲都趋于完美，也称得上是威廉森的经典之作。1955年威廉森在切斯唱片公司(Chess)的第一首单曲《别让我张嘴说话》(Don't Start Me to Talkin')在"节奏与布鲁斯"榜上取得了不错的成绩。1963年威廉森前往欧洲参加"美国民歌布鲁斯节"，成为最抢眼的表演者并深受英国人们喜爱。1965年5月25日因心脏病发作去世，1980年入选"布鲁斯先辈名人堂"。代表作有《帮帮我》(Help me)、《我要在伦敦安家落户》(I'm Trying to Make London My Home)、《最渴求之吻》(Eyesight to the Blind)、《别让我张嘴说话》(Don't Start Me to Talkin')等。

### 16 "公爵"艾灵顿 Duke Ellington(1899—1974)

艾灵顿是美国著名作曲家、钢琴家，爵士乐史上的重要人物。一生共创作了近2000首作品，录制发行唱片数百张，在近半个世纪的时间里始终是美国乃至欧洲最具知名度、最受欢迎的爵士乐手。艾灵顿原名爱德华·肯尼迪·艾灵顿(Edward Kennedy Ellington)，出生于华盛顿，父亲是白宫的管家，从小就受到良好的教育，7岁开始学习钢琴。18岁时，艾灵顿举办了首次个人音乐会。20世纪20年代，艾灵顿在不同的乐队演奏，由于气质优雅、风度翩翩，人们都称他为"公爵"(Duke)。艾灵顿建立起一种独特的"丛林风格"，即用乐器演奏出非洲原始丛林中的效果，引来无数效仿者。1943年，艾灵顿在卡内基音乐厅召开专场音乐会，同时还率领乐队到欧洲巡演。1974年，他因癌症过世。艾灵顿一生共获13次格莱美大奖，曾获得普利策奖、法国骑士勋章。1959年获专门颁发给有杰出成就的美国黑人的史宾纲奖；1966年获格莱美终身成就奖；1969年被授予总统自由勋章(Presidential Medal of Freedom)；1970年进入美国艺术暨文学学会(National Institute of Arts and Letters)，成为有史以来当选为该学会成员的少数流行音乐艺术家之一；1986年成为美国纪念邮票人物；2008年，成为美国硬币上的第一位非洲裔美国人主角。艾灵顿的主要代表作品有《克里奥尔狂想曲》(Creole Rhapsody)、《靛蓝色的情绪》(Mood Indigo)、《寂寞》(Solitude)、《缎子洋娃娃》(Satin Doll)、《远东组曲》(The Far East Suite)、《久经世故的女郎》(Sophisticated Lady)、《你就别再出现啊》(Don't Get Around Much Any More)、《节奏中的摇摆》(Rockin' in Rhythm)、《沙漠商队》(Caravan)等。

### 17 路易斯·阿姆斯特朗 Louis Armstrong(1900—1971)

路易斯·阿姆斯特朗是美国爵士乐大师，被誉为"爵士乐之父"。阿姆斯特朗出生在新奥尔良西区的一个黑人贫民窟中，由母亲抚养长大。少年时在教改院的乐队中学习吹奏短号，离开教改院后，开始了职业演奏员的生活。1922年加入金·奥利弗的乐队"克里奥尔人"(The Creole)，担任短号手。1924年秋天，加盟纽约人弗莱彻·亨德森(Fletcher Henderson)领导的爵士乐队"大乐队"(Big Band)。1925年，阿姆斯特朗回到芝加哥，录

制了他最重要的代表作《热五》(The Hot Five)、《热七》(The Hot Seven)。此后不久,阿姆斯特朗开始吹奏小号,并开始演唱。他的歌喉沙哑,演唱中时常夹杂着喊叫,听起来有浓厚的布鲁斯韵味。1928 年,阿姆斯特朗在演出中尝试减弱长号和短号的分量,而将小号和钢琴放在突出的位置,这对后来的爵士乐发展有着很深的影响。从 20 世纪 20 年代至 60 年代,不论爵士乐的风格如何变迁,阿姆斯特朗凭借出神入化的小号演奏技巧、沙哑却韵味十足的歌喉、嬉笑滑稽的表演,总使自己立于不败之地。阿姆斯特朗的经典代表作品有《西域蓝调》(West End Blues)、《我沉浸在爱的情绪中》(I'm in the Mood for Love)、《多么精彩的世界》(What a Wonderful World)、《中国城,我的中国城》(Chinatown, My Chinatown)、《肉体和灵魂》(Body and Soul)、《你好,多莉》(Hello Dolly)等。

### 18  理查德·罗杰斯 Richard Rodgers(1902—1979)

美国作曲家,是 20 世纪四五十年代百老汇最为耀眼的明星作曲家。他出生于美国的一个中产阶级家庭,曾到纽约音乐艺术专科学院学习作曲。后进入百老汇,与歌词作家奥斯卡·哈默斯坦二世(Oscar Hammerstein Ⅱ)建立了合作关系,成为著名的"R&H"组合,两人获得了巨大的成功,被誉为百老汇的黄金搭档。理查德·罗杰斯的作品更多继承欧洲传统,在音乐与戏剧的结合上更有成就。他的主要代表作品有:《俄克拉荷马》(Oklahoma!)、《旋转木马》(Carousel)、《南太平洋》(South Pacific)、《国王与我》(The King and I)、《音乐之声》(The Sound of Music)、《我和朱利叶》(Me and Juliet)、《管道之梦》(Pipe Dream)、《灰姑娘》(Cinderella)、《花鼓歌》(Flower Drum Song)等,这些作品都是百老汇音乐剧的经典。

### 19  桑·豪斯 Son House(1902—1988)

桑·豪斯是三角洲布鲁斯音乐的奠基人之一,滑棒吉他大师,美国民间艺术的代表人物之一。他倡导了一种革新的风格,特别是强有力的重复的节奏,通常用滑棒去演奏吉他。他的唱腔通常带有美国南方福音歌曲和教堂圣歌的特点。人们通常把他、查理·帕顿(Charlie Patton)、威利·布朗(Willie Brown)称为早期三角洲布鲁斯音乐的代表。但由于 1930 年代美国经济的大萧条,桑·豪斯的专辑卖得并不是很好,直到 1964 年美国民间布鲁斯音乐的复兴他才重新出山。他的音乐影响了很多音乐家,包括罗伯特·约翰逊(Robert Johnson),还有约翰·罕默德(John Hammond),艾伦·威尔逊(Alan Wilson)等。他的代表作品有:《前进布鲁斯》(Walking Blues)等。

### 20  比克斯·贝德贝克 Bix Beiderbecke(1903—1931)

白人爵士音乐家,擅长演奏短号和作曲。他创作的乐曲的最大特点是具有强烈的和声感觉。他的小号演奏在音色上也更为轻柔、纯净。贝德贝克毕生从事黑人音乐的创作

和演奏,赢得了黑人同行的尊敬,但他一生短暂,死时才 28 岁(1903 年生于艾奥瓦的达文波特;1931 年卒于纽约)。1921 年入莱克福里斯特音乐学院学习,但因常去芝加哥聆听、演奏爵士乐被开除。1924 年在芝加哥带领黑獾乐队(The Wolerines)录制唱片。1925 年与萨克斯演奏家弗兰克·特朗博尔(Frank Trumbarer)结伴,并一起加入让·戈德凯蒂的舞厅乐队,直至 1927 年乐队解散。1927—1929 年在保罗·怀特曼乐队。尽管酗酒毁了他的健康,但仍与汤米·多尔西(Tommy Dorsey)和班尼·古德曼(Benny Goodman)在纽约演奏。他的音色独特而鲜明,可在 1927 年的录音《唱着布鲁斯》(Singin'the Blues)和《我来了,弗吉利亚》(I'm Coming, Virginia)中听到。他的代表作品有:《唱着布鲁斯》(Singin'the Blues)、《我来了,弗吉尼亚》(I'm Coming, Virginia)、《在卡洛琳的摇篮里》(There's a Cradle in Caroline)、《三只瞎老鼠》(Three Blind Mice)等。

## 21 西奥多·阿多诺 Theodor W. Adorno(1903—1969)

德国哲学家、音乐理论家、社会学家,法兰克福学派的杰出代表,流行音乐理论研究者。他的主要著作有:《启蒙的辩证法》《美学理论》《论流行音乐》。他提出的"文化工业"概念,已经成了当代西方文化批评理论中的一个经典概念。《论流行音乐》中提出了三个著名的观点:其一,流行音乐的标准化和伪个性化特征;其二,流行音乐刺激的是被动消费;其三,流行音乐是社会的黏合剂。70 多年过去了,阿多诺对流行音乐的分析仍对当今流行音乐有着深远的影响。

## 22 劳依·阿克夫 Roy Acuff(1903—1992)

美国乡村歌手,因曲风真诚而受到大众喜爱。他对整个 20 世纪乡村音乐的发展起到了巨大的推动作用,做出了难以磨灭的贡献。20 世纪 30 年代阿克夫开始了自己的音乐生涯,因为《瓦巴西炮弹》(Wabash Cannonball)和《大斑鸠》(The Great Speckled Bird)这两首歌而被人熟知。1940 年代是阿克夫的辉煌时期,他沿着卡特家族的路子发展乡村歌曲,唱腔纯朴,成了一名全国知名的乡村艺人。之后,当逐渐开始接触到音乐制作方面的内容时,他意识到在音乐制作方面所潜藏的巨大利润空间,便出版发行了有关于他的乡村音乐的书籍。这本书的总销售数量超过了 10 万本,这在当时是一个令人瞠目的数字。1987 年,他获得全美唱片艺术与科学学会颁发的终身成就奖,1991 年,老布什总统向他颁发了全美艺术奖章。他的代表作品有:《我可以原谅你,但是我不会忘记》(I'll Forgive You But I Can't Forget)、《浪荡子》(The Prodigal Son)、《田纳西华尔兹》(Tennessee Waltz)等。

## 23 贝西伯爵 Count Basie(1904—1984)

贝西伯爵是摇摆乐时期最重要的黑人指挥家之一,亦是一位钢琴演奏家,多次获得格莱美奖。1930 年代摇摆乐盛行时,贝西伯爵经常带领乐团以堪萨斯市为中心四处表

演。甚至在景气低迷的时期,他们仍马不停蹄地每晚演出。进入50年代,他的乐团经由电台的助力,声名远播至全国各地。因此,纽约便成为贝西伯爵登上世界舞台的跳板。典型的15人编制,加上特殊的编曲,该团可谓爵士乐常青乐团。他的代表作品有:《每一天我都拥有布鲁斯》(Every Day I Have the Blues)、《巴黎春晓》(April in Paris)、《一点钟的跳跃》(One O'Clock Jump)等。

## 24 鲍勃·威尔斯 Bob Wills(1905—1975)

美国歌手、作曲家,1905年出生于得克萨斯。他是西部摇摆乐代表人物,有"西部摇摆乐之王"的称号。他将20世纪30年代的爵士乐与乡村管弦乐结合,创造了鲍勃·威尔斯风格的西部旋律。1934年同吉他手赫曼·昂斯派杰(Herman Arnspiger)组建"得克萨斯花花公子"乐队(The Texas Playboys)。鲍勃喜欢像爵士乐一样的编排,所以他的乐队人数在1940年时多达18人。整个20世纪40年代是乐队最风光的时期,他们的作品一直位于排行榜的前列。1963年,鲍勃由于心脏病不得不离开了乐队,之后进行了一些个人的演出。鲍勃分别在1968年和1975年入驻乡村名人堂和摇滚名人堂,得克萨斯州特别嘉奖他为美国音乐做出的贡献。他的代表作品有:《新圣安东尼奥玫瑰》(New San Antonio Rose)、《水面上的烟雾》(Smoke on the Water)、《我坐在世界之巅》(I'm Sitting on Top of the World)等。

## 25 莱斯特·杨 Lester Young (1909—1959)

冷爵士风格次中音萨克斯管手的典范,他的演奏为爵士乐语言带来了解放。20世纪30年代,他在堪萨斯城日臻成熟,那里的爵士乐即兴演奏交流会使他为未来所有的竞争做好了准备。他最早受到人们的关注是在他与贝西伯爵(Count Bessie)乐队合作的时候,但是,一开始他的演奏遭到一些人的反对。与科尔曼·霍金斯(Coleman Howkins)相比,杨的音色显得轻松明快。不过他的音色却给较年轻的乐手尤其是贝西本人留下了更深刻的印象。小节线的存在毫不影响他的线性句子把旋律思维贯穿到底。他与贝西伯爵乐队合作录制了许多独奏唱片,这些唱片现在还在重新发行。不过被他的大批乐迷珍藏的绝大部分却是由爵士乐小组录制的唱片,其中包括为比莉·霍利戴(Billie Holiday)伴奏的唱片。杨的演奏与他的性格很相称——温和而不张扬。他的代表作品有:《你是这个世界上独一无二的人》(There will Never be Another You)、《这需要两人配合》(It Takes Two to Tango)、《灵与肉》(Body and Soul)、《爱人回到我身边》(Lover Come Back to Me)等。

## 26 班尼·古德曼 Benny Goodman(1909—1986)

班尼·古德曼是美国爵士乐手,有"摇摆之王"的称号。古德曼生于芝加哥,11岁开始学习单簧管,一年后就公开演出。1929年,他与"五便士乐队"录制了许多唱片,并举办

了多场演唱会。1934年,古德曼组织了自己的乐队,并在一个极受欢迎的广播节目《让我们跳舞吧》中演奏,这成为古德曼乐队走红的开始。1935年,古德曼与钢琴手泰迪·威尔森(Teddy Wilson)、鼓手基尼·克鲁帕(Gene Krupa)组成三重奏组。同年8月21日,古德曼及其乐队在洛杉矶帕罗马舞厅演出。疯狂的听众几乎酿成一场骚乱,这场演出掀开了爵士乐"摇摆时代"的序幕。直到第二次世界大战之前,他的乐队一直是最受欢迎的乐队之一。1938年,乐队在卡内基音乐厅举办了专场演出,一种出身于黑人区低级酒吧的音乐终于得以在"高雅"的音乐厅演出,这成为爵士乐历史上具有特殊意义的一幕。古德曼的主要代表作品有:《让我们跳舞吧》(Let's Dance)、《唱,唱,唱》(Sing Sing Sing)、《恒河上的月亮》(Moonlight on the Ganges)等

### 27  T-博恩·沃克 T-Bone Walker(1910—1975)

T-博恩·沃克可以被称为现在电吉他布鲁斯的始祖,同时也是最伟大的得克萨斯吉他手。1940年他开始向公众推广这种风格华丽的布鲁斯,并由此引发了一场布鲁斯革命,影响至今。可以说沃克是现代布鲁斯音乐的创始人之一,是布鲁斯吉他演奏家的精英,影响了"二战"后几乎所有主要的吉他演奏家。1942年,沃克与唱片公司签约并录制了《刻薄旧世界》(Mean Old World)和《我得以喘息!宝贝》(I Got a Break Baby),这是沃克的首批作品。20世纪50年代中期是他创作的最盛时期,沃克录制了很多首使他成为吉他传奇乐手的歌曲,以及他的一首具有里程碑意义的歌曲《称它暴风周一》(Call It Stormy Monday)。1970年沃克发行了《感觉良好》(Good Feeling),尽管这不能算是沃克最好的作品,却为他赢得了一项格莱美奖。尽管沃克很早就来到了西海岸,他的吉他风格的根源依然是得克萨斯布鲁斯传统。他对于布鲁斯音乐的巨大影响无法用语言来描述。他的代表曲目有:《刻薄旧世界》(Mean Old World)、《我得以喘息!宝贝》(I Got a Break Baby)、《感觉良好》(Good Feeling)等。

### 28  罗伯特·约翰逊 Robert Johnson(1911—1938)

罗伯特·约翰逊是布鲁斯历史上最值得纪念的人物之一,尽管他的一生只录制了29首歌曲,但作为一个吉他手,他有着"来自魔鬼"的演奏技术,他那巨大的手能按出对一般人来说是不可能组合起来的和弦,以至于后来的很多吉他大师,如马蒂·沃特斯(Muddy Waters)等,都受到了他的影响。约翰逊不只唱出内心的感动,且影响了后来的乡村蓝调和摇滚乐的发展。他影响了大不列颠的许多年轻人,这些人正是日后的埃里克·克莱普顿(Eric Clapton)、吉米·佩吉(Jimmy Page)、基斯·理查德(Keith Richard)等人。他最著名的代表作是《甜蜜的家芝加哥》(Sweet Home Chicago)。

### 29  比尔·门罗 Bill Monroe(1911—1996)

20世纪40年代"蓝草音乐"的创始人。他具有高超的曼陀铃演奏技法和独一无二的

嘹亮嗓音,是乡村音乐史上最受尊敬的人物之一。门罗生于肯塔基州的一个农场,自幼生活在一个充满音乐的环境中。1934年,门罗与哥哥查理·门罗组成了"门罗兄弟"(Monroe Brothers)二重唱组,颇受欢迎。4年后,门罗独立发展,在亚特兰大组建了"蓝草少年"(The Blue Grass Boys)乐队。20世纪40年代中期以后,"蓝草少年"已经形成了与当时流行的酒吧音乐迥然不同的音乐风格。评论家们将他们演奏的新风格的乡村音乐叫作"蓝草音乐"。"蓝草少年"迅速走红,他们不断地进行巡回演出,录制了多首蓝草音乐的重要代表作品。由他在60年代中期创建的比尔·门罗豆花音乐节(Bill Minroe Bean Blossom Festival)成为规模最大、水平最高的蓝草音乐节之一。1969年,门罗入选乡村音乐名人堂,1993年,他被授予格莱美终身成就奖。门罗的主要代表作品有:《雪地里的脚印》(Foorprint in The Snow)、《肯塔基的蓝月亮》(Blue Moon of Kentucky)、《玩具心》(Toy Heart)、《当你孤单时》(When You are Lonely)等。

### 30　比莉·霍利戴 Billie Holiday(1915—1959)

比莉·霍利戴是爵士乐坛的天后级巨星。若论演唱技巧,比莉比不上另一位天后级的爵士歌手埃拉·菲兹杰拉德(Ella Fitzgerald),但从诠释歌曲深度方面来说,确实无人能与其相比。听比莉唱歌,很少有人不被感动到落泪的。与其说她是在唱歌,还不如说她是在娓娓道出令人心碎的故事来得更确切。她的音域虽不宽广,但却渗透出生命幻灭的悲壮,令她在离开多年后,仍被无数歌手视作最崇敬的对象。在比莉有生的日子里,生活却是动荡不安的,鲜少安定。十几岁在酒吧里唱歌的比莉,当时收入极为菲薄,20岁正式开始自己的音乐事业,并录制了爵士专辑后,开始有了名气的她因为肤色的缘故一直受着不平等的待遇,以致她吸过毒,坐过监狱,又酗酒。在经过了1939—1949年这10年的鼎盛时期,于1959年孤独地离开人世。她的代表曲目有《奇异果》(Strange Fruit)、《上帝保佑小孩》(God Bless the Child)、《黑色星期天》(Gloomy Sunday)等。

### 31　马蒂·沃特斯(浊水) Muddy Waters(1915—1983)

原名麦金利·摩根菲尔德(McKinley Morganfield),布鲁斯歌手、吉他演奏家。他是介于传统的罗伯特·约翰逊、汤米·约翰逊、查理·帕顿和后来的比·比·金之间最伟大的艺人之一。因他曾在泥水中玩耍,得到了"泥泞"(Muddy)这个绰号,因此他也被人们称为"浊水"。早年受到桑·豪斯和罗伯特·约翰逊的影响,成为滑音吉他大师,发行的第一张专辑是《最好的》(Best of),后来改名为《航行》(Sail on)。在之后的十余年,相继发行了《我不知足》(I Can't Be Satisfied)、《滚石》(Rolling Stone)、《蜜蜂》(Honey Bee)、《我准备好了》(I'm Ready)等节奏与布鲁斯的热门歌曲,并产生了深远的影响。从1950年起,几乎所有的芝加哥布鲁斯明星都参加过他的乐队,他对于黑人和白人、城市和乡村音乐的影响难以估计。随着布鲁斯的发展,传统的"浊水"时代逐渐淡出美国人们的视线,但在英国乃至其他国家仍然有着大批听众,"浊水"再次成了60年代最具影响力的艺人。1971年发行的专辑《他们叫我"浊水"》(They Call Me Muddy

Waters)使他获得了第一个格莱美奖。他的代表作主要有:《最好的》(Best of)、《我不知足》(I Can't Be Satisfied)、《滚石》(Rolling Stone)、《蜜蜂》(Honey Bee)、《我准备好了》(I'm Ready)等。

### 32 弗兰克·西纳特拉 Frank Sinatra(1915—1998)

弗兰克·西纳特拉,是美国著名男歌手和奥斯卡奖得奖演员,被公认为20世纪最优秀的美国流行男歌手。弗兰克·西纳特拉的音乐生涯始于摇摆乐时代,最初曾与其他歌手合作演出,直到1940年成为独唱歌手,并由此获得了巨大的成功。但在1950年初,西纳特拉的音乐事业却一度陷入低谷,不过在1953年获得奥斯卡最佳男配角后事业东山再起。西纳特拉在与Capitol唱片公司签约时,发行了几张广受好评的专辑,有《在下半夜》(In the Wee Small Hours)、《与我飞翔》(Come Fly with Me)、《摇摆恋人之歌》(Song for Swingin' Lovers)、《只有孤独》(Only the Lonely)。不过之后他离开了这家公司,自立门户创立了重奏(Reprise)唱片公司,发行了著名唱片 Ring-A-Ding-Ding,《西纳特拉在金沙》(Sinatra at the Sands)等。在1965年,西纳特拉发行了一套对自己作品回顾的专辑 September of My Years,其中《陌生人之夜》(Strangers in the Night)和《我的方式》(My Way)成为热门金曲。西纳特拉在后期尝试创作发行贴近乐坛转变的作品,虽然一些作品曾用作电影音乐,但是在市场上却未取得广泛好评。1973年在休息了两年后,西纳特拉重新复出,重新发行唱片,其中《纽约纽约》(New York New York)最为著名。他的代表作品有:《陌生人之夜》(Strangers in the Night)、《我的方式》(My Way)、《纽约纽约》(New York New York)等。

### 33 艾伦·洛马克斯 Alan Lomax(1915—2002)

民俗音乐学者,作家,田野录音师,电台DJ,民俗音乐出版家,美国国会图书馆民歌档案馆馆长。1933—1995年的60余年间,艾伦足迹遍布美国南方、巴哈马、海地、东加勒比海等地区,收集了成千上万的音乐作品,出版了不计其数的田野录音唱片。没有艾伦,就没有完整的现代美国传统音乐史,也没有现场录音(Field Recording)的最初雏形。他对于民俗音乐学、音乐人类学乃至音乐史做出了极其伟大的贡献。通过艾伦的录音"走出去"的明星也层出不穷,包括有"黑人布鲁斯之父"之称的桑·豪斯(Son House)。艾伦使来自俄克拉荷马州的农民歌手伍迪·格思里(Woody Guthrie)成为传奇。他谱写的《这是你的土地》(This Land is Your Land)被称为美国第二国歌。而被誉为"现代美国民歌之父"的皮特·西格(Pete Seeger)当年就是艾伦·洛马克斯(Alan Lomax)手下的图书管理员,是在洛马克斯的影响下才开始创作的。

### 34 约翰·李·胡克 John Lee Hooker(1917—2001)

约翰·李·胡克,美国极具影响力的布鲁斯音乐家、吉他手。1917年出生于密西西

比州,在第二次世界大战后的几年中,他一直生活在底特律,并成为那里布鲁斯圈中的顶尖高手。起初,他以演唱黑人福音歌为主,但不久便被布鲁斯音乐所吸引,并且独创了一种融合了民谣音乐和乡村音乐的"说话布鲁斯"风格。他的音乐非常自由。20 世纪 60 年代他将布鲁斯先后与舞曲、摇滚乐等风格相结合,原有的布吉乌吉元素逐渐地在他身上消失。20 世纪 70 年代他的风格转向摇滚路线,他与比·比·金一样,将各种音乐元素与布鲁斯相融合,为布鲁斯音乐的繁荣做出了不可磨灭的贡献。20 世纪 90 年代以后这位"布鲁斯之王"开始淡出舞台,在家中安度晚年,偶尔参加一些社交活动。胡克最为人们所熟知的三首歌曲为《布吉的孩子》(Boogie Chillen)、《我的心情》(I'm in the Mood)、《蹦蹦》(Boom Boom),其中前两首歌更是登上了《公告牌》节奏布鲁斯乐排行榜榜首。他的代表作主要有:《布吉的孩子》(Boogie Chillen)、《我的心情》(I'm in the Mood)、《蹦蹦》(Boom Boom)等。

## 35 迪兹·吉莱斯皮 Dizzy Gillespie(1917—1993)

被誉为使人"眩晕"的小号手,是对博普爵士乐有最大贡献的人之一,迪兹·吉莱斯皮是博普爵士乐的宗师,是拉丁爵士的创始者,是位兼具喇叭手、编曲、乐队经理及歌手等多重身份于一身的爵士乐界巨人。由于他和许多乐手的努力,爵士乐在具有传统的新奥尔良风格以及摇摆乐之外,也可以有更多不同的前景。风趣的个性、鼓胀的双颊与向上倾斜 30 度角的小号,是迪兹的标记。吹奏时,他经常很轻易地让两个脸颊肿胀到像牛蛙一样。一次演出中的意外使得他的小号被压弯了,但是他觉得这把小号的音色更优,之后他还特别定做一支这样独特造型的小喇叭。迪兹·吉莱斯皮为爵士乐的发展做出过巨大贡献,他是爵士乐历史上最伟大的小号演奏家。吉莱斯皮是一位非常复杂的音乐家,有才华,有风格,有个性。在 1970 年代约·法蒂斯出现之前,迪兹的风格是小号演奏的典范,成功地模仿他的演奏似乎是成功的唯一模式。某种程度上,迪兹的才华是引人瞩目的,他能够使每一个错误的音符变得合理而和谐,这种即兴演奏的水平在 1940 年代达到了顶峰,几乎无人能及。他的主要代表作品有:《突尼斯之夜》(A Night in Tunisia)、《咸花生》(Salt Peanuts)、《一个音符的桑巴》(One Note Samba)、《温室》(Hot House)等

## 36 特洛纽斯·蒙克 Thelonious Monk(1917—1982)

爵士钢琴演奏家、作曲家,和迪兹·吉莱斯皮、查理·帕克并称"博普"三巨头,对博普的形成产生了重要影响。蒙克 6 岁时开始学习钢琴演奏,11 岁时开始接受正规的钢琴教育,有时也在教堂演奏管风琴。1930 年代后期,他与一个福音乐团巡演,随后开始在俱乐部演奏,之后辗转于尼·克拉克(Kenny Clarke)的乐队、柯曼·霍金斯(Coleman Hawkins)的六重奏乐队以及迪兹·吉莱斯皮(Dizzy Gillespie)的大乐队之中演出。1947 年他开始领导自己的乐团。柯曼为他提供了首次录音的机会,细心的人可以发现在乐曲《飞翔的鹰》(Flyin' Hawk)中有蒙克的一段精彩的独奏。然而,直到 1947 年蓝音唱片公司的一组唱片发行才使他成为众所周知的人物。特洛纽斯·蒙克具有一种独一无二的

能力,能将精致、令人惊讶的和声转接以及古怪的节奏融进芬克味十足的即兴重复段(Riff)中,他的作品实际上比其他人的更有穿透力,对爵士乐来讲,这是种最高的赞扬。主要代表作品有:《午夜时分》(Round Midnight)、《我亲爱的露比》(Ruby My Dear)、《好吧,你不需要》(Well You Needn't)、《我爱的人》(The Man I Love)等。

## 37 莱昂纳德·伯恩斯坦 Leonard Bernstein(1918—1990)

美国著名指挥家、作曲家、演奏家、教育家、理论家。生于美国马萨诸塞州的劳伦斯,1935年入哈佛大学,1939年毕业后入费城柯蒂斯音乐学院学习指挥。1941年任波士顿交响乐团助理指挥。1958年成为纽约爱乐乐团有史以来第一位土生土长的音乐总监。他指挥的曲目十分广泛,几乎无所不包,尤以阐释匹兹堡、马勒、拉威尔、西贝柳斯、斯特拉文斯基的早期作品见长。行家评论"他的每次演出,都犹如一首新作问世",这表明伯恩斯坦的艺术富于创造美。伯恩斯坦的三大音乐剧《镇上》《康狄德》《西区故事》更是堪称经典之作,在百老汇久演不衰。1969年,伯恩斯坦因为对世界音乐做出了杰出贡献而被美国政府授予"桂冠指挥"的称号。伯恩斯坦的主要代表作品有:音乐剧《在小镇上》(On the Town)、《天真汉》(Candide)、《美妙的小镇》(Wonderful Town)、《西区故事》(West Side Story),其他类型音乐有交响曲《耶利米》(Jeremiah),芭蕾舞剧《自由的想象》(Fancy Free),电影配乐《在水边》(On the Water Front),钢琴和乐队曲《焦虑的年代》(The Age of Anxiety)等。

## 38 埃拉·菲兹杰拉德 Ella Fitzgerald(1918—1996)

她是爵士乐历史上最著名的歌唱家之一,是爵士乐"拟声吟唱"(Scat Singing)的重要代表人物。曾和大乐队广泛合作,成为摇摆乐中的一位重要代表歌手。人们总是习惯于拿比莉与埃拉相比,不但是因为她们相同的地位及身世,更因为她们几乎来自同一个时代。埃拉比比莉多唱了两个时代,或者说埃拉幸福地唱到了"守得云开见月明"的大好年代,并以"爵士乐第一妇人"的身份光荣引退。人们还发现比莉与埃拉的不同之处在于前者的表现手法是写实,而后者运用的则是反衬,比莉倾其一生地歌颂着痛苦,而埃拉却不厌其烦地用欢乐覆盖着悲伤。当埃拉在台上摇晃着宽厚的身体走进爵士乐欢乐的田园时,人们吃惊的是她那巨大的铁肺中怎么会发出如此轻盈奔放的声音。代表作有:《他们无法从我这里夺走》(They Can't Take That Away from Me)、《雨点不断落在我头上》(Raindrop Keep Falling on My Head)、《这不是美好的一天吗?》(Isn't This a Lovely Day)等。

## 39 阿特·布雷吉 Art Blakey(1919—1990)

爵士乐史上最重要的鼓手,他是强力博普爵士乐的先驱和精神领袖。他具有非凡的技艺,更重要的是他带领很多乐手,造就了一批爵士的爱好者和爵士艺人,他同时是许多

乐手的重要指导者和合作者。阿特·布雷吉不论是在大乐队或是小的团体,都有很好的表现。他击鼓纯粹是自学成材。他选择一些著名鼓手的音乐,细细体味,认真揣摩。他击鼓的速度十分巧妙,非常擅长运用大鼓与对鼓缘的敲打造成音色上的变化;他打鼓好像雷击,而且力道强劲。阿特·布雷吉对于非洲音乐的节奏有极大的兴趣,他还在1949年亲自造访非洲。他吸取了一些非洲音乐的演奏技法,这包括了叩击鼓的边缘,在手鼓上用肘部敲击以改变音高。他另外一项知名的技法就是每秒和四次击后都戏剧性地关闭踩钹。1954年阿特·布雷吉组成一个五重奏乐团,命名为"爵士乐信使"(Jazz Messengers)。这个乐团被公认为强力博普爵士乐队的原型和典范,他们演奏的音乐以活泼的布鲁斯音乐为基础,同时加入了大量活跃的、令人兴奋的博普音乐素材。他的代表作品有:《抱怨》(Moanin')、《贝蒂出现了》(Along Came Betty)、《你是真的吗》(Are You Real)等。

### 40  查理·帕克 Charlie Parker(1920—1955)

查理·帕克是博普爵士乐的开山鼻祖和领导者,爵士乐史上最伟大的音乐家。帕克生于美国堪萨斯城,14岁就开始参加演奏会。他听了大量贝西伯爵、莱斯特·杨等人的吹奏,模仿他们的技法和即兴演奏。1937年,帕克加入杰·麦克沙恩(Jay Mcshann)的乐队,成为一名职业乐师。1939年来到纽约发展并于1940年录制了首张唱片。在"明顿"俱乐部的演出中,帕克与吉莱斯皮、克拉克等年轻乐师们切磋交流,由此造就了一种全新的音乐风格——"博普"(Be-Bop)。帕克凭借精湛的技艺和杰出的音乐才能成了这群乐师中的领头人。1945年是帕克演奏生涯的转折点,他和吉莱斯皮加入了比利·艾克斯汀(Billy Eckstine)乐队。他们在全国各地巡演,甚至把博普带到了好莱坞。他的作品一改摇摆爵士乐以旋律即兴为主的习惯,而是以和弦为基础即兴、速度飞快、节奏复杂、音色也不像摇摆乐般圆润,许多年轻人为之欢呼喝彩。查理·帕克的主要代表作品有:《鸟类学》(Ornithology)、《可可》(Koko)、《帕克的情绪》(Parker's Mood)等。

### 41  汉克·威廉姆斯 Hank Williams(1923—1953)

美国著名乡村乐歌手。威廉姆斯出生于亚拉巴马州,幼年的威廉姆斯接触了很多宗教音乐。他继承了酒吧乡村音乐的传统,又将之与黑人音乐、欧洲民间音乐相融合,对乡村音乐跻身美国流行音乐的主流起到了极大的促进作用。他的音乐风格以及牛仔帽加衬衫的装扮影响了几代乡村歌手,他所演唱的许多歌曲直到今天仍在世界范围内流传,被人们誉为"乡村音乐之王"。1937年,年仅14岁的威廉姆斯就组成了一支名叫"漂泊牛仔"(Drifting Cowboy)的乐队,开始了演出生涯。首张唱片《再向前》(Move It on Over)的发行,让人们发现他演唱的乡村歌曲既继承了厄尔尼斯·塔布的粗犷洒脱、罗伊·阿库夫的朴实抒情,又融入了黑人布鲁斯的韵味,显得格外与众不同。其后,威廉姆斯接连不断地创作、录制了大量优秀的歌曲,其中《什锦菜》(Jambalaya)更是在许多人心目中成了乡村音乐的化身,被无数次翻唱。汉克·威廉姆斯的主要代表作品有:《再向前》(Move

It on Over)、《我听见你在梦中哭泣》(I Heard You Crying in Your Sleep)、《相思布鲁斯》(Lovesick Blues)、《寂寞得想哭》(I'm So Lonesome I Could Cry)、《什锦菜》(Jambalaya)等。

### 42 吉姆·里夫斯 Jim Reeves(1924—1964)

吉姆·里夫斯是"纳什维尔之声"的最典型代表。他的歌曲不仅在美国范围内流传,而且在美洲其他国家、欧洲都很受欢迎。里夫斯从1949年开始音乐事业,录制了一些酒吧音乐风格的歌曲,但没有引起什么影响。1953年,歌曲《墨西哥人乔》(Mexican Joe)一经推出便大受欢迎,冲上了排行榜冠军的宝座,成为他歌唱事业的转机。其后的《女人》(Bimbo)等歌曲又频频取得好成绩。1955年,里夫斯成为美国著名唱片公司RCA的签约歌手。20世纪50年代中期,摇滚乐的兴起对乡村音乐产生很大冲击,里夫斯也在寻求音乐风格的突破。在著名音乐制作人彻特·阿特金斯的帮助下,里夫斯的音乐逐渐褪去了乡土气息,而更有流行的感觉,配器中用电吉他取代了乡村风味的小提琴,在管弦乐中加入了电钢琴等乐器,演唱也更加醇美动人。这些特点也对将乡村音乐推向世界起到了很大作用。1964年7月,名声正响的里夫斯在一次空难中不幸丧生,给歌迷留下了永久的遗憾。1967年,里夫斯被选入了"乡村音乐名人堂"。里夫斯的主要代表作品有:《四堵墙》(Four Walls)、《他不得不走》(He'll Have to Go)、《墨西哥人乔》(Mexican Joe)、《女人》(Bimbo)、《忧郁的男孩》(Blue Boy)等。

### 43 约翰·柯川 John Coltrane(1925—1967)

约翰·柯川是最为杰出的自由爵士乐大师。柯川是爵士乐史上最为锐意进取的改革家之一。在他的演奏生涯中,演奏风格进行了多次转变,每一次转变都给当时的爵士带来了巨大的冲击。柯川出生于北卡罗来纳州,父亲是个音乐家。1955年当时已经享有盛誉的迈尔斯·戴维斯邀请他加入自己的五重奏组。此外,他还与当时已经成名的次中音萨克斯大师索尼·罗林斯录制了专辑《疯狂的次中音》(Tenor Madness),二人之间的高水平咆哮式的萨克斯演奏更是让人耳目一新。在加入特洛纽斯·蒙克的乐队后,柯川的个人演奏风格迅速成熟。他创造了一种能够同时演奏出好几个音的技法,使萨克斯发出轰鸣般的音响,并发展了一种速度飞快、运用大量和弦的长时间即兴演奏。1958年他重返戴维斯的乐队,共同录制了《里程碑》和《忧郁的类型》两部极为畅销的作品。1960年,柯川发行了自己的第一张个人专辑《巨人的脚步》(Giant Steps),这代表了他硬博普(Hardbop)风格的最高成就。乐曲使用了数量惊人的和弦,其卓越的技法和构思被许多年轻的萨克斯乐手奉为萨克斯演奏的经典范例。1964年,将传统爵士和自由爵士糅合在一起的专辑《至高无上的爱》大受欢迎,赢得两项格莱美奖,成为柯川最畅销的专辑。从此,在柯川的音乐中,旋律、调性的地位被整体的音响效果所代替。而在1965年的专辑《耶稣升天》(Ascension)中,他又采用了一种大气磅礴的史诗般的风格。1967年7月,柯川因肝癌突然离世,留下大量未发表的作品。柯

川的主要代表作品有:《蓝色列车》(Blue Train)、《印象》(Impressions)、《里程碑》(Milestone)、《巨人的脚步》(Giant Steps)、《耶稣升天》(Ascension)、《太阳船》(Sun Ship)、《沉思》(Meditation)等。

## 44 比尔·哈利 Bill Haley(1925—1981)

摇滚乐史上第一位令人崇拜的偶像,被人称作"摇滚乐之父"。他的音乐风格涉及乡村音乐、节奏布鲁斯乐和博普三个方面,也正好说明了1950年代中期摇滚乐产生的三个源头。比尔·哈利生于美国底特律,青少年时代的哈利沉醉在乡村音乐中,辗转于各个乐队进行巡回演出。20世纪50年代,他开始在自己的音乐中加入节奏布鲁斯风格。1953年哈利创作并录制了《疯狂的人》(Crazy Man),这首歌曲带有乡村风格,节奏却强劲有力。1954年,哈利录制了那首让他一举成名的《昼夜摇滚》(Rock Around the Clock)。1955年电影《黑板丛林》使用《昼夜摇滚》作为主题曲,歌曲的喧闹不羁与影片的叛逆、反抗结合得天衣无缝,《昼夜摇滚》一时风光无限。比尔·哈利成为乐坛最耀眼的明星,摇滚乐统领流行乐坛的时代就此到来。哈利主要代表作品有:《昼夜摇滚》(Rock Around the Clock)、《点燃蜡烛》(Burn the Candle)、《再见鳄鱼》(See You Later, Alligator)、《疯狂的人》(Crazy Man)、《摇滚、嘈杂和滚动》(Shake、Rattle and Roll)等。

## 45 汉克·汤普森 Hank Thompson(1925—2007)

汉克·汤普森是一位演艺生命力长久的乡村音乐代表人物。汉克·汤普森的音乐特点是将小酒馆音乐(Honky-Tonk)和西部摇摆乐(Western Swing)很好地结合在一起,并且将提琴、民谣吉他和电吉他等乐器也融合在一起。汉克具有独特温柔的男中音,并且他的音乐中会使用摇摆乐的节奏以及乐器来突出他的嗓音,而不是像其他乡村艺人一样突出乐器独奏的部分。"汉克·汤普森之声"(Hank Thompson Sound)经常在乡村乐排行榜上超越鲍勃·威尔斯。尽管后来汉克的作品不再像以前那样出名,但是他一直坚持他的音乐事业直到80岁,音乐生涯长达70年。他的代表作品有:《不是上帝造就了小酒馆的天使》(It Wasn't God Who Made Honky-Tonk Angels)、《生命中狂野的一面》(The Wild Side of Life)、《俄克拉荷马的山》(Oklahoma Hills)、《醒来吧,艾琳》(Wake Up, Irene)等。

## 46 比·比·金 B. B. King(1925—2015)

电声吉他大师,布鲁斯音乐之王,是一位表现力超群的歌手,善于使用不同的曲调演唱同一句歌词,而且经常变化唱法——颤声、假声或是真假声轮唱。1946年,金遇到了乡村布鲁斯吉他手布卡·怀特(Bukka White)。金曾经受到布鲁斯大师T-博恩·沃克的音乐的影响并慢慢延伸出自己的音乐风格。20世纪50年代是金在布鲁斯领域的辉煌时期,他精巧的吉他技术影响了许多后来人。在1951—1985年间曾74次进入《公告牌》节

奏布鲁斯排行榜,并成为少数拥有巨大热门单曲的布鲁斯艺人。2000年,金与埃林顿·克莱普顿合作了专辑《马术之王》(Riding with the King),获得了第43届格莱美"最佳布鲁斯专辑"奖。他一共发行了超过50张脍炙人口的经典专辑,光荣进入蓝调名人堂与摇滚名人堂,并获颁格莱美奖"终生成就奖"。他的代表作品有:《激情已逝》(The Thrill is Gone)、《甜蜜的16岁》(Sweet Sixteen)、《今早醒来》(Woke up This Morning)、《你知道我爱你》(You Know I Love You)、《请爱我》(Please Love Me)、《当我心如锤般跳动》(When My Heart Beats Like a Hammer)等。

### 47 迈尔斯·戴维斯 Miles Davis(1926—1994)

迈尔斯·戴维斯是冷爵士和融合爵士的开创者,爵士乐史上的重要音乐家。戴维斯生于圣路易斯州的一个殷实家庭,9岁时就开始学习小号。1944年高中毕业后,戴维斯凭借优异的成绩进入茱莉亚音乐学院学习。戴维斯喜欢泡在第52街的各个爵士乐俱乐部中,聆听各种各样的爵士乐,并最终从茱莉亚音乐学院辍学,正式成为一名职业爵士乐手,并于1947年加入了帕克的五重奏乐队,频频进行演出。1948年,戴维斯自组了一个九人乐队,并发行了乐队处女作《冷漠的诞生》,这被公认为冷爵士风格诞生的标志。1954年,他在新港爵士音乐节上演出了歌曲《午夜时分》(Round about Midnight),赢得极佳反响,人们重新认识到戴维斯的才华。1958年,戴维斯又组建了一支六重奏乐队,并录制了《里程碑》(Milestone)等爵士乐史上脍炙人口的佳作。从1968年开始,戴维斯又率先将在摇滚乐中广泛使用的电声乐器引入到爵士乐中,开创了融摇滚乐、爵士乐于一体的"融合爵士"风格,他用这种风格录制的《以一种沉默的方式》(In a Silent Way)等歌曲畅销一时,这也是戴维斯艺术生涯中最为重要的作品。1991年,在加拿大蒙特利尔音乐节,戴维斯以长达两小时的精彩演奏受到万人喝彩,仅仅两个月后,他就逝世于加州。戴维斯的主要代表作品有:《冷漠的诞生》(Birth of the Cool)、《泼妇酿酒》(Bitches Brew)、《欧雷欧》(Oleo)、《午夜时分》(Round about Midnight)、《勇往直前的迈尔斯》(Miles Ahead)、《以一种沉默的方式》(In a Silent Way)等。

### 48 斯坦·盖茨 Stan Getz(1927—1991)

美国爵士作曲家、演奏家,出生于宾夕法尼亚的费城,擅长冷爵士乐、波萨诺瓦、后博普爵士乐,主要演奏乐器是次中音萨克斯管。斯坦·盖茨音乐生涯很富于传奇性,大约1940年代中期起,他曾先后与杰克·蒂加登(Jack Teagarden)、斯坦·肯顿(Stan Kenton)、班尼·古德曼(Benny Goodman)等世界著名爵士乐团和乐手合作;不到20岁时,他已灌录了自己的第一张唱片,并因之声名远扬到欧洲,不过,那时他关注最多的还是当时盛行的。从20世纪50年代末到60年代初,斯坦·盖茨来到哥本哈根一呆就是3年,等到他1962年回到美国,又与一群巴西乐手掀起一股拉丁爵士乐的热浪,他的名字从此广为人知。从记载显示,斯坦·盖茨一生中共获得17次年度最佳次中音萨克斯风乐手,到他1991年6月6日去世,共留给世人近百张经典的演奏录音。他的代表作品有:

《伊帕尼玛女郎》(The Girl From Ipanema)、《情变》(Desafinado)、《只相信你的心》(Only Trust Your Heart)等。

### 49  帕蒂·佩姬 Patti Page(1927—2013)

美国最有名的传统流行音乐歌手之一,生前售出超过一亿张唱片,20世纪50年代最受欢迎的女歌手。帕蒂有别于其他流行歌手的地方在于,她的大部分歌曲都具有乡村音乐的元素,许多歌曲是乡村音乐排行榜的常客。1950年,帕蒂的单曲《睁大眼做梦》(With My Eyes Wide Open, I'm Dreaming)成为她第一支售量超过百万张碟片的单曲,到1965年,她已经有15支单曲销量超过百万。另一首歌曲《田纳西华尔兹》(Tennessee Waltz)成为20世纪最畅销的单曲之一,也成为田纳西州的官方歌曲之一。2013年帕蒂去世后,格莱美追赠予她终身成就奖。她的代表歌曲有:《睁大眼做梦》(With My Eyes Wide Open, I'm Dreaming)、《田纳西华尔兹》(Tennessee Waltz)、《橱窗里的小狗多少钱》(How Much Is That Doggie in the Window)、《我所有的爱》(All My Love)等。

### 50  小瓦尔特 Little Walter(1930—1968)

小瓦尔特出生于美国路易斯安那州,电声口琴的革命性人物(有人称他是蓝调口琴之王)。小瓦尔特确立了现代电声布鲁斯演奏风格跟摇滚口琴的风格,影响了那一代和现在的几乎所有的布鲁斯巨星。1952年小瓦尔特加入"浊水"乐队,并且发行了第一首歌曲《绕树》(Juke),该首歌曲也登上了《公告牌》节奏布鲁斯榜单的第一位,同样也是至今唯一登上《公告牌》榜首的口琴布鲁斯音乐。在1952年到1958年这6年间,小瓦尔特又先后多次登上《公告牌》排行榜前十。他的代表作主要有:《绕树》(Juke)、《我的宝贝》(My Babe)等。

### 51  奥内特·科尔曼 Ornette Coleman(1930—2015)

奥内特·科尔曼是自由爵士大师,他将自由爵士发展到了极致。他大胆而似乎毫无拘束的即兴演奏,让很多人都目瞪口呆。科尔曼生于得克萨斯州,少年时开始自学中音萨克斯和次中音萨克斯,并将博普大师查理·帕克(Charlie Parker)奉为自己的偶像。其间他曾参与了当地许多爵士乐队的演奏,由于演奏风格过于前卫,科尔曼与许多合作者相处得不算愉快。科尔曼演出时手持一支白色塑料萨克斯,演奏方式极为自由随意,几乎完全不考虑爵士乐长期以来形成的和声、结构等即兴的基本规则,引起很多争议。不过也有学者认为科尔曼前卫的思想和观念能够给爵士乐以新的启迪。而许多传统风格的爵士乐演奏家则认为科尔曼完全没有掌握基本的演奏技巧,只是在愚弄听众。从1959年开始,科尔曼录制了一系列唱片,其中最著名的就是1960年的专辑《自由爵士》(Free Jazz)。这张专辑是现场演奏录音,由8位乐手演奏。科尔曼把乐师分为两个四重奏组,事先没有经过任何排练,也没有任何统一的曲调、调式、和弦以及乐曲结构,乐师们只凭

现场的协调配合完成了这张专辑。专辑的推出宣告了1960年代自由爵士潮流的兴起。它激励爵士乐手们在更广阔的范围内探索爵士乐的发展。他的代表作品有:《孤独的女人》(Lonely Woman)、《最终》(Eventually)、《杰恩》(Jayne)、《和平》(Peace)等。

### 52 斯蒂芬·约书亚·桑德海姆 Stephen Joshua Sondheim(1930—)

美国百老汇著名音乐剧词曲作家。他二十几岁时就成为伯恩斯坦音乐剧《西区故事》的主创人员,好莱坞著名音乐剧《玫瑰舞后》(Gypsy)中的美妙歌曲均出自他的笔下。他曾经获得奥斯卡最佳原创歌曲奖,7次获托尼奖,以及托尼奖戏剧终生成就奖。他被誉为"美国音乐剧界最重要及最具知名度的人物"。1973年至1981年桑德海姆担任美国剧作家协会的主席。他包办作曲及作词的著名音乐剧有:《理发师陶德》(Sweeney Todd)、《春光满古城》(A Funny Thing Happened on the Way to the Forum)、《伙伴们》(Company)、《富丽秀》(Follies)、《乔治花园的星期天》(Sunday in the Park with George)、《拜访森林》(Into the Wood)等,而负责作词的音乐剧则有:《西区故事》(West Side Story)以及《玫瑰舞后》(Gypsy)等。

### 53 乔治·琼斯 George Jones(1931—2013)

乔治·琼斯是美国著名乡村音乐歌手,小酒馆乡村乐(Honky-Tonk)风格的代表人物,1931年9月12日出生,自1950年代开始享誉美国流行乐坛,一生中有150多首乐曲登上美国乡村音乐榜,于1992年入选乡村音乐名人堂,2012年获格莱美终身成就奖。乔治·琼斯的声音能够把很平庸的歌词唱出不一般的韵味,从1959年作品《白色闪电》(White Lightening)开始,无论节奏舒缓,充满乡村抒情风格的作品,还是节奏明快的作品都受到美国人民的喜爱。他与第二任妻子汤米·薇奈特(Tommy Wynette)合作的许多二重唱作品也很受欢迎,但是酗酒、殴打妻子等恶劣的行为对他的事业造成了巨大的伤害,70年代末他不得不接受治疗。乔治是一位多产的艺人,仅在美国和英国就发行了近450张唱片。他的代表作品有:《白色闪电》(White Lightning)、《从今天起他不再爱她》(He Stopped Loving Her Today)、《上面的窗户》(The Window Up Above)等。

### 54 约翰尼·凯什 Johnny Cash(1932—2003)

约翰尼·凯什乡村音乐乃至流行音乐史中的重量级人物。他的音乐生涯横跨半个多世纪,取得了辉煌的成绩。从20世纪50年代到90年代,他录制的歌曲多达1500多首,其中48首进入《公告牌》,100多首进入乡村音乐单曲榜。他先后获得了11项格莱美奖,并成为少数同时入选乡村音乐和摇滚音乐名人堂的歌手。1955年,凯什浑厚低沉的嗓音吸引了太阳唱片公司的老板,他为凯什录制了一系列歌曲。这些歌曲风格简洁、粗犷而长于叙事,与当时流行的纳什维尔风格和酒吧音乐都有所不同,显得别具一格而受到歌迷的热烈欢迎。1965年,与"卡特家族"(Carter Family)成员琼·卡特组成了二人演

唱组,发行了《爸爸唱低音》(Daddy Sang Bass)等热门歌曲,获得了第十届格莱美最佳乡村演唱组奖。其后还与歌手鲍勃·迪伦合作了乡村摇滚的经典作品《从北方乡村来的女孩》(Girl From the North Country)。1999年,凯什荣获格莱美终生成就奖。凯什的主要代表作品有:《我走钢丝》(I Walk The Line)、《一个名叫苏的男孩》(A Boy Named Sue)、《爸爸唱低音》(Daddy Sang Bass)、《少女皇后之歌》(Ballad of a Teenage Queen)、《不要带枪进城》(Don't Take Your Guns to Town)、《从北方乡村来的女孩》(Girl From the North Country)、《黑衣人》(Man In Black)、《流浪者》(The Wanderer)等。

### 55　昆西·琼斯 Quincy Jones(1933—)

美国首位在大型音乐录制公司担任高级管理人员的非洲裔美国人和首位重要的非洲裔电影音乐创作人。昆西不仅是一位负有盛名、成就卓越的黑人音乐艺术家、唱片制作人、作词作曲家、企业家,还是人权运动活动家,关心全球弱势民族和群体的慈善家。1985年,昆西·琼斯发起了被誉为流行音乐史上非常有意义的活动——"为了非洲"(USA for Africa)。同年,迈克尔·杰克逊召集45位当红歌星为非洲饥荒灌录的不分肤色、不分种族、不分曲风派系的《四海一家》(We Are The World)堪称20世纪最有意义的一首歌,其800万张的发行量至今无人超越。他还曾策划制作了首部在月球播放的歌曲。昆西·琼斯共获得过79项格莱美提名、27个格莱美奖,为斯皮尔伯格导演的影片《紫色》创作的配乐获得奥斯卡奖。他为迈克尔·杰克逊、巴巴拉·史翠珊等歌手录制的专辑,在流行音乐排行榜上一直居高不下。昆西·琼斯是好莱坞最有影响力的音乐家,他曾为33部电影作曲,其中7部获奥斯卡金像奖的提名。同时他还是26项美国最权威的音乐大奖格莱美奖的得主,被提名79次,这样的记录至今无人能及。

### 56　威利·纳尔逊 Willie Nelson(1933—)

美国乡村音乐代表歌手、吉他演奏家、歌曲创作家。1933年4月出生于得克萨斯。他是乡村音乐中一位不可或缺的人物。20世纪70年代中期,纳尔逊成为"乡村-摇滚运动"带头人。他代表了乡村音乐的主流,是美国的音乐偶像和乡村音乐传奇人物。2000年获得格莱美终身成就奖。他创作、演唱的乡村音乐十分流行,因其旋律优美,演唱风格质朴,因而受到主流音乐爱好者的欢迎。他的很多歌曲综合了摇滚乐和传统乡村音乐的元素。1978年推出的专辑《星尘》(Stardust)当中有《我的佐治亚》(Georgia on My Mind)、《蓝天》(Blue Skies)、《我的一切》(All of Me)等著名单曲。1984年,纳尔逊与胡里奥·伊格莱西亚斯共同录制了歌曲《我曾经爱过的女孩》(To All The Girls I've Loved Before),并同时受到流行音乐爱好者与乡村音乐爱好者的喜欢,促进了这两个群体的交流。除此之外,纳尔逊还出演多部影视作品。1988年出版自传,2001年出版回忆录。他的代表作主要有:《蓝眼睛在雨中哭泣》(Blue Eyes Crying in the Rain)、《善心的女士》(Good Hearted Woman)、《疯狂》(Crazy)、《永在我心中》(Always on My Mind)等。

### 57　埃尔维斯·普莱斯利 Elvis Presley(1935—1977)

摇滚乐大师,被誉为"猫王",是早期摇滚乐最重要的代表人物。他的音乐超越了种族以及文化的疆界,将乡村音乐、布鲁斯音乐以及山区摇滚乐融会贯通,形成了具有鲜明个性的独特曲风,强烈地震撼了当时的流行乐坛,并让摇滚乐如同旋风一般横扫了美国以及世界乐坛。1954年,普莱斯利发行了单曲唱片《没关系,妈妈》(That's Alright Mama)。这首布鲁斯老歌立刻在孟菲斯地区引起强烈反响,一颗巨星就此诞生。其后普莱斯利发行了多张唱片,单曲《宝贝,让我们去剧院吧》(Baby, Let's Play House)、《我左边、你右边、她走开》(I'm Left, You're Right, She's Gone)跻身《公告牌》排行榜十佳单曲,《神秘火车》(Mystery Train)、《我忘了是否记得》(I Forgot to Remember to Forget)名列乡村音乐排行榜榜首。1955年,普莱斯利加入了RCA唱片公司,他以叛逆的歌声、俊美的脸庞、性感的双唇和富于挑逗性的扭摆臀部的动作赢得了青少年的狂热崇拜,成为最受欢迎的青春偶像。1958年正值事业巅峰的普莱斯利应征入伍,此时他已经拥有了12张金唱片。1960年重返歌坛的普莱斯利录制了一些抒情歌曲,继续获得成功。1977年8月16日,猫王终因心脏衰竭而辞世。他的代表作品有:《伤心酒店》(Heartbreak Hotel)、《想你,需要你,爱你》(I Want You, I Need You, I Love You)、《猎犬》(Hound Dog)、《温柔地爱我》(Love Me Tender)、《没关系,妈妈》(That's Alright Mama)、《监狱摇滚》(Jailhouse Rock)、《今夜你是否孤独》(Are You Lonesome Tonight)、《现在还是永远》(It's Now or Never)等。

### 58　艾塔·詹姆斯 Etta James(1938—2012)

美国著名歌手,擅长蓝调、福音歌、R&B、灵魂乐、爵士乐等,被誉为灵魂乐黄金时代最重要的女歌手,R&B歌手的先驱,是同时被选入摇滚乐名人堂和节奏布鲁斯音乐名人堂的歌手。1960年发行节奏蓝调专辑 At Last,成为至今最为知名的经典。1967年,录有单曲《我宁愿瞎了眼》(I'd Rather Go Blind),因此登上了畅销榜前23名。1960年后期,转向灵魂乐,此时有教堂布鲁斯《我只能哭泣》(All I Could Do Is Cry)。到了1990年,艾塔开始尝试跨越各个领域,一首"I Just Wanna Make Love To You",被可口可乐电视广告作为插曲采用,使她挤进英国畅销榜前十。2003年格莱美授予她终身成就奖。她的代表作品有:《最后》(At Last)、《两面》(Two Sides)、《有什么抓住了我》(Something Got a Hold on Me)、《我宁愿瞎了眼》(I'd Rather Go Blind)等。

### 59　蒂娜·透纳 Tina Turner(1939—)

蒂娜·透纳是一位美国歌手,以摇滚音乐而知名,以"大嗓门"而出名,在舞台上有"咆哮母狮"之称。蒂娜·透纳曾经8次获得格莱美奖的肯定,是当之无愧的"摇滚女王"。她于1984年推出的专辑《独自跳舞》(Private Dancer)曾风靡全球,创下了500万张

的销量。她积极参加公益事业,与迈克尔·杰克逊、莱昂纳尔·里奇等人为公益事业献唱。2000年,有"歌坛常青树"之称的62岁歌坛老将蒂娜在英国伦敦的温布利体育场举行最后一次巡演,从此正式退出歌坛。40年的音乐之路,蒂娜坚持用自己永不停息的歌声带给人们数十载不变的美好激情以及绝不屈服的摇滚精神。蒂娜·透纳的主要代表作品有:《典型男人》(Typical Male)、《最好的》(The Best)、《我不想失去你》(I Don't Wanna Lose You)等。

## 60 约翰·列侬 John Lennon(1940—1980)

著名摇滚乐队披头士(The Beatles)的灵魂人物,摇滚史上最伟大的音乐家之一。出生于英国利物浦,是披头士乐队的创始人之一,列侬和保罗·麦卡特尼(Paul McCartney)的组合也是最成功、最有影响力的歌曲创作组合之一,他们共同创作出了历史上最著名的摇滚歌曲。在披头士乐队解散之后,列侬成了一名出色的独唱歌手,在此期间,他发行了《让我们给和平一个机会》(Give Peace a Chance)和《幻想》(Imagine)等著名歌曲。经过1976到1980年的短暂隐退,列侬带着他的全新专辑复出。但是,一个月之后,他于1980年12月8日在纽约被伪装成歌迷的杀手枪杀。列侬的主要代表作有:《心理游戏》(Mind Games)、《嫉妒的家伙》(Jealous Guy)、《爱》(Love)、《让我们给和平一个机会》(Give Peace a Chance)、《想象》(Imagine)、《女人》(Woman)、《露西在缀满钻石的天上》(Lucy in The Sky with Diamonds)、《纽约城》(New York City)等。

## 61 赫比·汉考克 Herbie Hancock(1940—)

美国钢琴家、乐队指挥和作曲家。他的音乐有着爵士、现代古典音乐风格。1940年4月12日,Herbie Hancock出生于芝加哥的一个音乐之家。汉考克七岁开始学习钢琴,两年以后就开始他的第一次公开演出。尽管首演时他弹的是古典作品,但汉考克的兴趣大部分还是在爵士乐上。真正使汉考克声名鹊起获得广泛承认的是他加入迈尔斯·戴维斯的五重奏以后。他与戴维斯共事5年多。在与戴维斯合作的后期,乐队开始演奏爵士摇滚(Jazz Rock)的风格。汉考克对这种风格十分喜爱,1968年他自己组建了一个六重奏乐队追求自己的演奏观念,乐队成为1970年代早期最受欢迎和最具影响力爵士摇滚乐队。之后乐队风格开始转向爵士方克风格,这种风格在迪斯科市场上广受欢迎。汉考克一直活跃在爵士乐界,更为许多电影写了配乐。他的代表作品有:《西瓜人》(Watermelon Man)、《变色龙》(Chameleon)、《哈密瓜岛》(Cantaloupe Island)等。

## 62 鲍勃·迪伦 Bob Dylan(1941—)

是有重要影响力的美国唱作人,民谣歌手,音乐家,诗人,有"美国民谣摇滚之父"的称号。迪伦成名于1960年代,并被广泛认为是美国1960年代反叛文化的代言人。他的一些歌曲成为在反战抗议和民权运动中被广泛传唱的曲目。直到今天他仍然是非常有

影响力的艺人。他的歌词包含了政治抗议、社会评论、哲学和诗歌。除了在音乐形式上的探索以外,他也继承了美国传统的民谣、摇滚乐、乡村和蓝调音乐,甚至包括爵士和摇摆乐。迪伦的主要代表作品有:《答案在风中飘》(Blowing in The Wind)、《大雨将至》(A Hard Rain's Gonna Fall)、《隐蔽的思乡布鲁斯》(Subterranean Homesick Blues)、《像一块滚石》(Like A Rolling Stone)等。

## 63 吉米·亨德里克斯 Jimi Hendrix(1942—1970)

美国著名音乐人兼创作歌手,被公认为是流行音乐史上最重要的电吉他演奏家之一,摇滚名人堂把他称作"摇滚音乐史上最伟大的演奏家"。亨德里克斯出生于美国西雅图,15岁时开始演奏吉他。1966年去往英国,在伦敦他创立了吉米·亨德里克斯经验乐队(Jimi Hendrix Xperience),这支乐队几乎一夜成名,亨德里克斯更是引起英国流行乐界的极大关注,接下来3年亨德里克斯推出的几张专辑都大受欢迎,并被称为激情摇滚吉他手的鼻祖,爵士乐大师迈尔斯·戴维斯(Miles Davis)甚至预言他将成为一名伟大的爵士乐吉他手。亨德里克斯的演奏具有很浓的实验色彩,他把电吉他的技巧和功效发挥到了不可思议的地步。1970年9月18日,他因过量服用安眠药而死。作为一名吉他手,亨德里克斯受到众多布鲁斯和节奏布鲁斯吉他前辈的影响,并在此基础上做出了伟大的革新,是第一位将反馈(Freedback)、失真(Distorsion)等效果作为整体表现手法的吉他手。他的代表作品有:《嘿,乔》(Hey Joe)、《紫雾》(Purple Haze)、《机关枪》(Machine Gun)、《星条旗永不落》(The Star-Spangled Banner)等。

## 64 艾瑞莎·弗兰克林 Aretha Franklin(1942—)

美国著名流行歌手、音乐人,被称为"灵魂乐第一夫人"和"灵魂歌后"。1966年签约大西洋唱片公司,于次年推出首支单曲《我从没有爱过人》(I Never Loved A Man),并由此进入美国流行榜前十,拿下了R&B榜的冠军。1967年,推出第二首单曲《尊重》(Respect),不久之后这首歌成为黑人世界的国歌之一。人们以在1968年的专辑名称Aretha:Lady Soul称她为"灵魂乐第一夫人"。1987年,入选摇滚乐名人堂,成为第一位进入摇滚乐名人堂的女性艺人。2005年获得美国总统自由勋章。2008年《滚石》评选她为"史上最伟大的百名歌手"的榜首。艾瑞莎·弗兰克林共获得19座格莱美奖,其中8次获得"最佳R&B女歌手",2次获得格莱美特别奖以及终身成就奖等。她的代表作品有:《我从没有爱过人》(I Never Loved a Man)、《尊重》(Respect)、《为你祈祷》(I Say a Little Prayer)等。

## 65 保罗·麦卡特尼 Paul McCartney(1942—)

20世纪最顶尖的音乐人之一,歌手、作曲家、演奏家。生于英格兰的利物浦(Liverpool),受父亲影响,从小就喜爱音乐,14岁开始弹吉他,1957年与列侬相识加入乐

队Quarrymen,后与列侬一起组建披头士乐队,并发行了一系列金曲,1964年将"披头士热"影响扩展到美国。在披头士时代,麦卡特尼创作的包括《嘿,茱德》(Hey Jude)、《艾琳·卢比》(Eleanor Rigby)、《昨天》(Yesterday)以及《顺其自然》(Let It Be)等都被列为流行音乐史上最经典的歌曲,而《昨天》(Yesterday)更是音乐史上被翻唱次数最多的歌曲。在披头士时代结束后,麦卡特尼的事业仍是成功的。麦卡特尼在他的70年代"翅膀"乐队(Wings)里总共有30首歌曲进入英国和美国十大歌曲榜,代表作品包括《也许我震惊》(Maybe I'm Amazed)、《你死我活》(Live and Let Die)、《漫游乐队》(Band on the Run)、《愚蠢的爱情之歌》(Silly Love Songs),以及与史蒂夫·旺达(Stevie Wonder)合奏的《黑檀木和白象牙》(Ebony and Ivory)。

### 66 约翰·丹佛 John Denver(1943—1997)

约翰·丹佛是一位具有国际声誉的巨星,是乡村音乐史上的重要人物。他在世界范围内拥有为数众多的歌迷,拥有14张金唱片和8张白金唱片。他获得过乡村音乐协会的最佳演员奖、美国最佳录音艺术家等多项荣誉。20世纪60年代中期,"米切尔"三重唱乐队选聘歌手,丹佛从200多人中脱颖而出,成为主唱。1969年,丹佛离开乐队独自发展,在RCA公司发行了一系列歌曲。1971年,他的歌曲《乡村路带我回家》(Take Me Home,Country Road)轰动一时,销售量达到百万张,在流行音乐榜和乡村音乐榜上都占据醒目位置。20世纪80年代,丹佛唱了不少合唱歌曲,其中与著名歌唱家多明戈(Domingo)合作的《也许爱情》(Perhaps Love)很受好评。此外,他还不断举办世界范围的巡回演唱会,《上海的微风》(Shanghai Breezes)便是他专门为上海之行创作的一首优美歌曲。丹佛的主要代表作品有:《乡村路带我回家》(Take Me Home,Country Road)、《阳光洒在我的肩上》(Sunshine on My Shoulder)、《又回到家》(Back Home Again)、《诗歌、祈祷与承诺》(Poems,Prayers and Promises)、《我猜他宁愿待在科罗拉多》(I Guess He'd Rather Be in Colorado)、《带我到明天》(Take Me to Tomorrow)、《跟随我》(Follow Me)等。

### 67 康姆·威尔金森 Colm Wilkinson(1944—)

音乐剧歌唱家,出生于爱尔兰。1972年康姆得到了平生第一个上台表演音乐剧的机会,在都柏林扮演《万世巨星》(Jesus Christ Superstar)中的犹大。6个月后他来到伦敦西区继续出演此剧长达两年半。1985年康姆在音乐剧《悲惨世界》(Les Misérables)的伦敦版首演中塑造了灵魂人物冉·阿让(Jean Valjean)这一角色,受到了观众与评论界的一致赞誉,从此与音乐剧《悲惨世界》结缘。1987年他又参加了百老汇版《悲惨世界》的演出,令人难忘的舞台风采与震撼人心的嗓音再次征服了美国的观众。1995年10月,康姆·威尔金森应邀参加了在英国皇家阿尔伯特大厅举办的庆祝著名的伦敦版《悲惨世界》演出10周年音乐会之夜。康姆·威尔金森还领衔主演了安德鲁·洛伊·韦伯(Andrew Lloyd Webber)的音乐剧《歌剧魅影》(The Phantom of the Opera),连演将近5

年。他还作为特邀大牌明星加盟韦伯的音乐会演出。康姆主演的剧目还包括：《摇滚乐的诞生》(Rock Nativity)、《亚当和夏娃》(Adam and Eve)、《火天使》(Fire Angel)、《声音》(Voices)等。

## 68  克劳德·米歇尔·勋伯格 Claude Michel Schonberg(1944—)

匈裔法国作曲家。勋伯格最早是个歌手，以唱歌开始其音乐生涯，同时也自己写作和制作流行歌曲。不过，胸怀远大抱负的勋伯格并不甘心只写简单的流行歌曲，而是意图在当时风靡英美的音乐剧领域做出一番成就。1973年开始与阿兰·鲍伯利(Alain Boublil)合作写了《法国大革命》(La Revolution Française)，从此开始了俩人多年的合作。他们合作的作品包括《悲惨世界》(Les Misérables)、《西贡小姐》(Miss Saigon)、《马丁·盖尔》(Martin Guerre)。勋伯格与麦金托什、韦伯并称音乐剧的"三驾马车"。他是当今最负盛名的音乐家作曲家，他的作品具有史诗般的气魄，旋律流畅出色，一气呵成。

## 69  罗德·斯图尔特 Rod Stewart(1945—)

英国摇滚乐歌手、作曲家，以独特的磁性嗓音著称，被称作"摇滚铁公鸡"。他是1960年代"英伦入侵"时的代表性人物，他的唱片在全球有1亿张的销量。他的唱片、单曲多次登上世界各地排行榜的前列。2007年罗德·斯图尔特被英国白金汉宫授予司令勋章(CBE)。罗德·斯图尔特出生成长在英国伦敦，受家人的影响，斯图尔特从小就会演奏吉他，是爵士乐手艾·乔森(Al Josen)的忠实粉丝。斯图尔特的音乐事业开始于其离开学校以后，他开始和一些民谣歌手在四处巡演，但真正让斯特尔特音乐事业得到发展的是加入了杰夫·贝克(Jeff Beck)的乐队担任主唱。1966年至1969年，乐队在英美两地大受欢迎，乐队解散后，他加入小脸乐队(Faces)继续担任主唱。同时，斯图尔特也在发行自己的个人专辑，专辑《每张图片都在讲述一个故事》(Every Picture Tells A Story)在英美两国都夺得冠军，也成为其日后辉煌事业的代表作。1975年后斯图尔特退出了小脸乐队，移居美国，专心发展自己的个人事业。他的代表作品有：《启航》(Sailing)、《我衰老的心》(This Old Heart of Mine)、《你说我性感吗？》(Do Ya Think I'm Sexy?)、《我最近是否告诉过你》(Have I Told You Lately)等。

## 70  埃里克·克莱普顿 Eric Clapton(1945—)

英国音乐家、歌手、词曲创作人，也是唯一一位3次入选摇滚名人堂的摇滚乐手，同时他也被认为是有史以来最有影响力的吉他演奏家之一。克莱普顿出生于英国，15岁时开始学习演奏吉他。由于从小受布鲁斯音乐的影响，克莱普顿开始用大量的时间专研吉他演奏，18岁时加入了"新兵"乐队(The Yardbirds)。这是一支深受布鲁斯音乐影响的摇滚乐队。由于克莱普顿精湛的吉他演奏技术以及独树一帜的风格，乐队声名鹊起，他自己也成为最受关注的吉他手。20岁时克莱普顿离开了乐队，几经周折组建了"奶油"乐队

(Cream),克莱普顿带领乐队发行了三张专辑,取得很大的成功,成为世界上最著名的乐队之一,但是由于乐队人员之间的矛盾,在1969年乐队最终宣告解散,之后这位炙手可热的吉他手先后创立了"盲目诺言"乐队(Blind Faith),加入了"德莱尼和邦妮以及朋友们"乐队(Delaney and Bonnie and Friends)以及"德雷克和多米诺"乐队(Derek and the Dominos)。他的代表作品有:《泪洒天堂》(Tears in Heaven)、《美妙的夜晚》(Wonderful Tonight)、《莱拉》(Layla)等。

### 71 多莉·帕顿 Dolly Parton (1946—)

美国乡村音乐常青树,小酒馆乡村乐代表歌手,1946年出生于美国田纳西州。1971年初,多莉·帕顿以一曲《约书亚》(Joshua)夺得第一个乡村榜冠军。她的畅销曲绝大多数都是由她自己创作的,并且质与量兼具。在其30多年的职业生涯里,她演绎了无数乡村音乐的经典名曲,被誉为"乡村歌坛第一才女"。多莉·帕顿拥有超过50张的畅销专辑、22首乡村排行冠军歌曲、10张金唱片与白金唱片销售纪录、6座格莱美奖。除了在音乐创作方面,她还主演过多部电影,并曾担任过数次大型颁奖典礼的主持人。帕顿在演艺事业上的多元化发展证明了她少有人及的多才多艺。多莉·帕顿在舞台上表演时的形象,已成为歌坛独特的风景,喜欢使用假发、亮闪闪的服装等华丽的东西。她的代表作主要有:《我记得》(I Remember)、《乡村小路》(Country Road)、《与我相爱》(Love with Me)等。

### 72 卡麦隆·麦金托什 Cameron Mackintosh(1946—)

英国乃至世界音乐剧界头号制作人,当代四大音乐剧名作的制作人。他是近百年人类音乐剧历史上业绩和成就巨大以及对音乐剧发展做出重大贡献的音乐剧制作人,被誉为"戏剧制作沙皇"。麦金托什生于英格兰。大学毕业后从最底层的舞台经理助理做起,学习音乐剧制作的各种技巧。麦金托什的音乐剧有其独特的风格:巨资投入打造的舞台场景壮观精美,情节浪漫而充满戏剧性,旋律优美而富于激情,在表演形式上以歌唱为主,对白和舞蹈相对较少,这些也成了英国音乐剧的主要特点。麦金托什的代表作品有:《歌剧魅影》(The Phantom of the Opera)、《猫》(Cats)、《西贡小姐》(Miss Saigon)、《奥立弗》(Oliver)、《俄克拉荷马》(Oklahoma!)、《歌与舞》(Song and Dance)、《悲惨世界》(Les Misérables)等。

### 73 大卫·鲍伊 David Bowie(1947—)

英国的音乐家、词曲创作人、唱片制作人以及演员。鲍伊是1940年代流行音乐界最重要的一位人物,对整个乐坛起着开创性的作用,而他在1970年代所做出的探索尤为突出。鲍伊在1969年7月以他的作品《奇异空间》(Space Oddity)登上英国单曲榜的前五,引起了人们的注意。之后经过3年的实验探索后,他在1972年以外表华丽和雌雄同体

的形象 Z 字星尘(Ziggy Stardust)出现,并以流行单曲《星星小子》(Starman)和专辑《从 Z 字星尘上来的沉浮和火星上来的蜘蛛人》(The Rise and Fall of Ziggy Stardust and the Spiders from Mars)宣告华丽摇滚乐时代的到来。1975 年,鲍伊凭借单曲《名声》(Fame)和专辑《年轻的美国人》(Young Americans)在美国首获成功;接下来鲍伊再次尝试创新,于 1977 年发行简约主义专辑《低》(Low)。这张专辑是鲍伊最有影响力的专辑之一,大量电子合成器的使用给当时主流音乐带来不小的冲击,充满实验革命性,并获得持久的赞誉。20 世纪 80、90 年代至 21 世纪初鲍伊相继推出的专辑都在商业上取得了巨大的成功,也与许多乐队合作创作了许多热门单曲,同时他在音乐风格上继续进行探索与实验。2003 年以后,鲍伊开始逐渐减少巡演与现场演出,在 2013 年推出了全新专辑《第二天》(The Next Day)。除了在音乐上有卓越的表现外,鲍伊也曾参与电影的演出。他的音乐代表作品有:《英雄》(Heroes)、《陶瓷般的女孩》(China Girl)、《出卖世界的人》(The Man Who Sold the World)、《跳舞吧》(Let's Dance)等。

### 74　埃尔顿·约翰 Elton John(1947—)

英国流行乐手、作曲家和钢琴家,是流行音乐史上成功的独唱歌手之一。他在 1997 年为纪念戴安娜王妃而录制的单曲《风中之烛》(Candle in the Wind)为大众所熟悉。他登上乐坛已有近 40 年。1970 年代,埃尔顿是摇滚乐世界最主要的商业力量,他的唱片在美国唱片榜上连续 7 次登上第一位。他以钢琴为基础的音乐,使钢琴在吉他主导的时代得以立足。埃尔顿·约翰的主要代表作品有:《难以开口说抱歉》(Sorry Seems to Be the Hardest Word)、《风中之烛》(Candle in the Wind)、《今夜你是否感受到爱》(Can You Feel the Love Tonight)等。

### 75　伊莲·佩姬 Elaine Paige(1948—)

英国著名歌手、演员及著名音乐剧名伶,现代音乐剧史上的重要人物。1968 年的摇滚音乐剧《发》(Hair)是佩姬初次在西区剧院登台演出的作品。接下来的 10 年,在饰演了一连串的角色后,佩姬雀屏中选,在 1978 年音乐剧《艾薇塔》的首次演出中饰演伊娃·贝隆,这给佩姬带来了更为广大的关注。佩姬以此赢得了奥立佛奖年度最佳音乐剧演出奖。1981 年,她演出了《猫》中葛莉兹·贝拉一角,剧中历久不衰的《回忆》(Memory)一曲挤进热门歌曲前十名。1985 年,佩姬与芭芭拉·迪克森合作,为音乐剧《棋王》(Chess)发行专辑《我如此了解他》(I Know Him So Well),其至今仍保持着最畅销女声二重唱的唱片纪录。佩姬随后演出了音乐剧《棋王》,主演并参与制作了音乐剧《百无禁忌》(Anything Goes)。佩姬于 1996 年以《日落大道》(Sunset Boulevard)初登百老汇舞台,担任主角诺玛·黛丝蒙,获得舆论的一致好评。2000 年到 2001 年间,佩姬演出了《国王与我》(The King and I),6 年后再以《半醉伴护》(The Drowsy Chaperone)重返西区剧院。佩姬除了五度被提名奥立弗奖之外,也获得了许多其他奖项的肯定,因而有"英国音乐剧第一夫人"的美誉。她发行了 20 张个人专辑,其中 8 张是金唱片,另有 4 张是白金唱

片。佩姬也参与制作了7张音乐剧唱片,并于世界各地举办演唱会。2004年起,佩姬开始在英国广播电台第二台主持她自己的节目《伊莲·佩姬的星期天》。

## 76 安德鲁·洛伊·韦伯 Andrew Lloyd Webber(1948—)

英国作曲家,世界音乐剧创作的殿堂级人物,他创作的每一部作品几乎都获得世界范围内的成功。韦伯生于伦敦的一个音乐世家。1967年他与蒂姆·莱斯(Tim Rice)合写了《约瑟夫的神奇彩衣》(Joseph and the Amazing Technicolor Dreamcoat),1971年与蒂姆再次合写的《万世巨星》(Jesus Christ Superstar)在纽约上演,获7项托尼奖。1976年又与蒂姆·莱斯创作了以阿根廷贝隆夫人生平为题材的《艾薇塔》(Avita)。韦伯于1981年创作的作品《猫》在英国伦敦的新伦敦剧院首演,现在已经成为音乐剧历史上最卖座的作品。1986年他根据法国小说改编的音乐剧作品《歌剧魅影》又创造了其在音乐剧界的神话。此后不久他又创作了自己最钟爱然而风评不佳的《爱情面面观》。1992年他改编好莱坞电影,创作了《日落大道》,并于1993年在伦敦上演。1996年他为巴塞罗那奥运会创作会歌。韦伯高居《戏剧周刊》评选的"对美国戏剧界影响最大的100人"之首。韦伯在欧洲被认为是当代的舒伯特。他的作品融合了古典音乐、摇滚乐、乡村音乐、爵士乐等多种因素,既通俗易懂,又具有激动人心的独特魅力。韦伯主要代表音乐剧作品有:《万世巨星》(Jesus Christ Superstar)、《艾薇塔》(Avita)、《猫》(Cats)、《歌剧魅影》(The Phantom of the Opera)、《日落大道》(Sunset Boulevard)、《爱情面面观》(Aspects of Love)等。

## 77 莱昂纳尔·里奇 Lionel Richie(1949—)

美国黑人摇滚歌星,五获格莱美奖。作品《说你说我》(Say You Say Me)不但成为经典电影《白夜》的片尾曲,更为他赢得了第一座奥斯卡小金人。里奇的专辑《慢不下来》(Can't Slow Down)在世界各地的总销售量仅次于迈克尔·杰克逊的《颤栗》(Thriller)。他还担任了肯尼·罗杰斯(Kenny Rogers)最畅销单曲《女士》(Lady)的制作,同时制作并与戴安娜·罗斯(Diana Ross)合唱了畅销单曲《无尽的爱》(Endless Love)。里奇还是两次奥斯卡电影歌曲得主。里奇的主要代表作品有:《说你说我》(Say You Say Me)、《你好》(Hello)、《无尽的爱》(Endless Love)、《只给你》(Just for You)、《我的命运》(My Destiny)、《如此爱一个人》(To Love A Woman)等。

## 78 布鲁斯·斯普林斯汀 Bruce Springsteen(1949—)

美国1970年代初以来最富有号召力的摇滚音乐家。他不仅是一流的舞台表演家,也是天才的和极具想象力的作曲家。从高中开始,斯普林斯汀便开始组建乐队,不过在组建了E街乐队(E Street)后,他觉得自己的前途在于成为一名个人音乐家,所以便离开了刚成立几个月的乐队。1972年同唱片公司签订合约以后,斯普林斯汀开始发行专辑。

尽管第一张专辑没能取得很好的反响,但第二、三张专辑奠定了他在摇滚乐的位置。1980年的专辑《河》(River)进一步证明了他是美国现代摇滚乐界仅有的几位真正的国际级音乐家之一。他的代表作品有:《摔跤手》(The Wrestler)、《生来善跑》(Born to Run)、《天堂》(Paradise)、《饥渴的心》(Hungry Heart)等。

## 79　史蒂夫·旺达 Stevie Wonder(1950—)

史蒂夫·旺达,原名史蒂夫兰·哈达威·莫里斯(Stevland Hardway Morris),是一位美国黑人音乐家、创作歌手、唱片制作人以及器乐演奏家。他是20世纪末最富有创造力,最受瞩目的音乐表演家,他也是一个神童。旺达先天性双目失明,在11岁时就签约了摩城唱片公司(Motown)。他的作品至少有30次进入美国音乐排行榜的前十名,获得了21次格莱美奖,也是迄今为止获奖次数最多的男艺人。旺达也积极参与政治活动,例如为一些总统竞选活动助唱等。2009年,旺达被任命为联合国和平组织大使。他的代表作品有:《迷信》(Superstition)、《杜克先生》(Sir Duke)、《你是我生命中的阳光》(You Are the Sunshine of My Life)、《我只是想告诉你我爱你》(I Just Called to Say I Love You)等。

## 80　菲尔·柯林斯 Phil Collins(1951—)

英国著名流行歌手,19岁时加入摇滚乐队创世纪(Gensis)做鼓手。当时乐队已成立了两三年,深受好评。1974年是这支乐队的巅峰时期,他们的摇滚歌剧《百老汇的祭祀羔羊》上演后观众反映十分强烈。1981年,柯林斯正式开始个人的发展,首张专辑名为《脸面的价值》(Face Value),其中单曲《今晚夜空中》(In the Air Tonight)获排行榜亚军,专辑列排行榜首,第一张专辑也成为白金唱片。1984年,菲尔·柯林斯为电影《困难重重》(Against All Odds)创作主题曲,该曲在美国连获3周排行榜冠军,并获当年奥斯卡电影最佳插曲奖的提名。1985年专辑《不需夹克》(No Jacket Required)推出后在美国连获7周冠军,单曲《再给我一个夜晚》(One More Night)也蝉联2周第一名。1989年推出的单曲《天堂里的又一天》(Another Day in Paradise)在英美迅速夺冠,专辑《郑重其事》(Be Seriously)在英国连续10星期高居榜首。1991年,已过不惑之年的菲尔·柯林斯同时荣获美国音乐奖最佳摇滚艺术家和格莱美最佳单曲、最佳个人专辑奖。他的代表作品有:《今晚夜空中》(In the Air Tonight)、《再给我一个夜晚》(One More Night)、《天堂里的又一天》(Another Day in Paradise)等。

## 81　斯汀 Sting(1951—)

英国歌手,曾为"警察"乐队(Police)的主唱,开拓了新浪潮摇滚乐风潮,同时这种音乐风格也影响了他之后的单飞音乐生涯。1977年斯汀组建了"警察"乐队,乐队发行了5张热卖专辑,获得了6座格莱美奖杯和2项全英音乐奖。1983年,斯汀开始了自己的个

人音乐生涯,将热情投入到了爵士乐的演唱上,并组建了一支爵士乐队。1987年,斯汀解散了爵士乐队,开始发行个人专辑,至今发行了10张个人专辑。正是由于接触了各种各样的音乐,所以他的音乐中包含多种多样的风格,有摇滚乐、爵士乐、古典乐、新世纪音乐等。斯汀还参与过多部电影的拍摄,为电影创作和演唱主题歌,甚至还参加过百老汇音乐剧的演出。斯汀近年来还为一些公益慈善活动献出自己的力量。他的代表作品有:《心之形》(Shape of My Heart)、《你的每一次呼吸》(Every Breath You Take)、《金色原野》(Fields of Gold)等。

### 82  迈克尔·波顿 Michael Bolton(1954—)

原名迈克尔·波罗丁,1980年代中期崛起的一位重要的摇滚歌手。1970年代中期,他与RCA唱片公司签约,其粗哑的嗓音颇似乔·科克(Joe Cocker),白人化的灵歌歌曲和翻唱作品没能引起唱片消费者与乐评人的注意。20世纪70年代末到80年代初,他在一支重金属乐队"黑杰克"(Blackjack)中担任主唱,该乐队推出过两张专辑。1983年,他改名为迈克尔·波顿,与哥伦比亚(Columbia)唱片公司签约并开始在事业上取得成功。迈克尔·波顿用略带沙哑却磁性十足的金嗓子,以一曲《说我爱你却是谎言》(Said I Love You But I Lied)如泣如诉般演绎出痛彻入心的思念,短暂离别而渴望相见的焦躁、无奈。他曾荣获2次格莱美最佳男歌手奖、6座全美音乐奖。迈克尔·波顿沙哑的嗓音塑造出令人刻骨铭心的铁汉柔情,成为全世界公认的情歌圣手之一,同时叱咤辉煌乐坛于1980和1990年代。波顿的主要代表作品有:《当一个男人爱上一个女人》(When a Man Loves a Woman)、《钢筋》(Steel Bars)、《爱情如此美丽》(A Love So Beautiful)、《灵魂供应者》(Soul Provider)、《最好的爱》(The Best of Love)、《我灵魂中的灵魂》(Soul of My Soul)等。

### 83  迈克尔·杰克逊 Michael Jackson(1958—2009)

迈克尔·杰克逊是一名在世界各地都极具影响力的流行音乐歌手、曲作家、词作家、舞蹈家、演员、导演、唱片制作人、慈善家、时尚引领者,被誉为流行音乐之王(King of Pop)。1979年,21岁的迈克尔·杰克逊和著名制作人昆西·琼斯首次合作,推出了个人专辑《方寸大乱》(Off the Wall),获得了极大成功。1982年,一张在摇滚史上创造了多项纪录的专辑《颤栗》(Thriller)问世了。这是一张融合了索尔、爵士乐、摇滚乐等风格的独特作品。1995年,他的最新精选和最新歌曲双张唱片《历史》(History)推出,在榜首停留两周,歌曲《你不是一个人》(You Are Not Alone)夺得排行榜冠军。杰克逊的音乐曲风完美融合了黑人节奏布鲁斯与白人摇滚而形成了独特的乐风。他魔幻般的舞步更是让无数的明星效仿。他是20世纪下半叶获奖最多的流行音乐家,领导欧美流行歌坛长达20多年。后因其私人医生莫里违规操作注射过量镇静剂导致他心脏病突发逝世,终年50岁。杰克逊主要代表作有:《这女孩是我的》(The Girl is Mine)、《你不是一个人》(You are Not Alone)、《满足之前别停止》(Don't Stop Until You Get Enough)、《她离开了我的

生活》(She's Out of My Life)、《四海一家》(We are the World)、《危险之旅》(Dangerous)、《温暖这个世界》(Heal the World)、《打它》(Beat It)、《比利·珍》(Billie Jean)、《我将在那里》(I'll be There)、《黑与白》(Black and White)等。

## 84 娃娃脸 Babyface(1958—)

流行音乐界炙手可热的词曲创作者与制作人兼歌手,原名肯尼思·埃德蒙(Kenneth Edmonds),早期是从美国中部辛辛那提崛起的歌手,但由于他的才华出众,他在很短时间内就取得了为当时许多女歌手制作唱片的机会。进入1990年代之后,Babyface不仅开始出版自己个人的专辑,而且也因为他所制作的专辑都获得商业上的成功,他的名气在制作圈内益发响亮。1989年,他的一张《温柔情人》(Tender Lover)唱片跨界流行榜而获得200万张的销售成绩,许多畅销单曲可说都是那时候完成的,而且再加上他在1995年开始为许多大牌艺人担纲制作重任,一时间成为非常炙手可热的超级制作人。其在短短的数年内,便已为自己与其他艺人造就了115首流行与R&B榜的畅销曲,同时,也为自己赢得了9座格莱美音乐奖的肯定与荣耀。他的主要代表作品有《白色圣诞》(White Christmas)、《你在那》(You were There)、《寂静的夜晚》(Silent Night)、《圣诞之歌》(The Christmas Song)、《午夜显现》(It Came Up on a Midnight)、《冬季仙境》(Winter Wonderland)等。

## 85 麦当娜·西科尼 Madonna Ciccone(1958—)

麦当娜是美国流行音乐天后,流行的象征、时尚的符号,深深影响了流行乐的发展,流行天后成了麦当娜的专有名词,也许有人说她不是最伟大的,不是最优秀的,但也不得不承认她是最红、最成功的歌手之一。身为"摇滚女王",麦当娜给摇滚乐注入了新的活力,全世界无数次为她疯狂,直到现在,麦当娜的巨星光芒依然不减,无论时代如何在变,麦当娜证明了她的流行并不是红极一时,而是超越时间的经典。麦当娜已在20世纪和21世纪的流行乐史上烙下了深深的印记。她的主要代表作品有:《物质女孩》(Material Girl)、《像个祈祷者》(Like a Prayer)、《阿根廷别为我哭泣》(Don't Cry for Me Argentina)、《每个人》(Everybody)、《肉体的吸引》(Physical Attraction)、《假日》(Holiday)、《边界》(Borderline)、《宛若处女》(Like a Virgin)、《珍爱》(Cherist)等。

## 86 阿兰·杰克逊 Alan Jackson(1958—)

是继加斯·布鲁克斯(Garth Brooks)之后1990年代最著名的乡村音乐男歌手。他擅长自主创作并演唱歌曲,唱法朴实自然,音乐富有深意。他谦逊、生气勃勃和平易近人的性格,同样备受歌迷喜爱。1989年31岁的杰克逊成为正式的签约歌手。1990年,阿兰·杰克逊的处女专辑《这真实的世界》(Here in the Real World)面世之后便受到了人们的关注。次年第二张专辑《别点唱机》(Don't Rock the Jukebox)专辑中的几首冠军单

曲成为他的代表作。1992年他发行了最著名的一张专辑——《关于生活(以及一点点爱)》[A Lot About Livin'(And a Little Bout Love)],他本人也成为乡村音乐界顶尖的歌手之一。1993年发行专辑《酒吧圣诞》(Honky-Tonk Christmas)之后他休整了一年,于1994年带着新专辑《我是谁》(Who I Am)复出乐坛。新专辑连续两周蝉联乡村专辑的冠军,并诞生四首冠军单曲。1995年他推出了第一张精选集《冠军单曲精选集》(The Greatest Hits Collection),收录了以前所有金曲,销量超过300万张。此后,他1996年的专辑《我所爱的一切》(Everything I Love)在乡村专辑榜上夺得了四连冠;1998年的《高里程》(High Mileage)不但在乡村榜上名列榜首,还"杀入"《公告牌》专辑榜,取得第四名。2002年的专辑《快车道》(Drive)是杰克逊事业的巅峰之作,他第一次摘得了《公告牌》200专辑榜的冠军桂冠,其中纪念"9·11"事件的单曲《你在哪里(当世界停止转动)》[Where were You(When The World Stopped Turning)]还获得了第45届格莱美年度最佳乡村歌曲奖。他的代表作主要有:《我是谁》(Who I Am)、《好时光》(Good Time)、《你在哪》(Where were You)等。

### 87  兰迪·特拉维斯 Randy Travis(1959—)

新传统主义代表人物,格莱美最佳乡村男歌手,生于1959年。兰迪的父亲一直希望他成为一名乡村歌手,在兰迪10岁之前,他和他的兄弟组成了二重唱,在西部(包括小提琴协会、私人派对)以及各处他们可以吸引人群的地方表演。兰迪带有磁性的嗓音震惊了人群,并且这种回归到艺术性和音乐性比形象更重要的时代的音乐风格格外吸引人。自1985年出道以来,他发行了十多张专辑,其中30多支单曲进入乡村单曲排行榜,更有16支位居榜首。他的代表歌曲有:《放手去爱》(Look Heart,No Hands)、《水上漂》(He Walked on Water)、《轻声说我的名字》(Whisper My Name)等。

### 88  莎拉·布莱曼 Sarah Brightman(1960—)

英国跨界音乐女歌手和演员。她曾在迪斯科初试啼声,再因为演绎安德鲁·洛伊·韦伯的音乐剧而闻名于世。最初她饰演《猫》中的白猫杰米玛,引起了韦伯的注意。创作《歌剧魅影》时,女主角克莉丝汀的音乐就是根据她的音域而作。莎拉·布莱曼和剧中饰演魅影的迈克尔·克劳福德(Michael Crawford)皆一炮而红。后来莎拉·布莱曼也演唱了许多韦伯的歌曲,并收录到专辑里。她还在1992年巴塞罗那奥运会上与男高音演唱家何塞·卡雷拉斯(José Carreras)演唱了《永远的朋友》(Friends for Life)一曲,并与中国歌手刘欢同唱2008年北京奥运会主题歌《我和你》(You and Me)。她与意大利盲人歌手波切利(Andrea Bocelli)合作的歌曲《永相随》(Time to Say Goodbye)更是一首将古典与流行音乐相融合的绝佳作品。她的嗓音嘹亮,被誉为天籁之声。莎拉·布莱曼的主要代表作品有:《斯卡布罗集市》(Scarborough Fair)、《忧郁的周日》(Gloomy Sunday)、《永相随》(Time to Say Goodbye)、《七月之冬》(Winter in July)、《忧郁之子》(Hijo De La Luna)、《这份爱》(This Love)、《回忆》(Memory)等。

### 89 恩雅 Enya(1961—)

著名爱尔兰女歌手,音乐家、作曲家、音乐制作人,新世纪音乐的代表人物之一。恩雅出生于一个音乐氛围浓厚的家庭。恩雅的第二部作品《水痕》(Watermark)(1988)震惊世界,其中的单曲《奥里诺科河》(Orinoco Flow)在英国成为排行榜冠军。该专辑全世界销量超过 400 万张。《水痕》的发行是恩雅成为世界音乐巨星的开始。1991 年的专辑《牧羊人之月》(Shepherd Moons)甚至超过了《水痕》,全世界销量达到千万张。1995 年,恩雅的专辑《树之回忆》(Memory of Trees)面世,第一年销量就超过 200 万张。1997 年又发行了年度精选专辑《恩雅精选集:星空彩绘》(Paint the Sky with Stars: The Best of Enya)。2002 年,她受邀为系列电影《指环王》制作的单曲《但愿如此》(May It Be)大获成功,并随着电影的全球热映,为世界听众所知晓。恩雅的主要代表作品有:《奥里诺科河》(Orinoco Flow)、《加勒比海的忧郁》(Caribbean Blue)、《我怎能不歌唱》(How Can I Keep from Singing)、《但愿如此》(May It Be)、《中国玫瑰》(China Roses)、《野孩子》(Wild Child)等。

### 90 加斯·布鲁克斯 Garth Brooks(1962—)

20 世纪 90 年代以来最重要的乡村歌手,美国最畅销的艺人之一,1962 年出生于俄克拉荷马州塔尔萨,至 2013 年年底共发行 19 张专辑,其中 9 张为冠军专辑,6 张获钻石唱片认证(RIAA),全美唱片销量近 7000 万张,全球销量超过 2 亿张。2012 年入选乡村音乐名人堂。他的第二张专辑《另类乡村》(No Fences)在乡村音乐榜上夺冠,并最终创下了销量超过 1700 万张的记录。该张专辑使他成为一名超级巨星,其中代表单曲《患难兄弟》(Friends in Low Places)最受欢迎,在它发行的前十天内就售出了 70 万张。1990—1991 年期间,加斯的这张专辑里有一系列的歌曲登上了乡村音乐排行榜的榜首,包括《悬而未决的祈祷》(Unanswered Prayers)、《天生一对,工作在浪漫满屋》(Two of a Kind, Workin' on a Full House)和《雷声滚滚》(The Thunder Rolls)。之后的一张专辑《拉拢风》(Ropin' the Wind)第一次登上了流行音乐唱片排行榜,多次占据排行榜榜首。代表作主要有:《如果没有明天》(If Tomorrow Never Comes)、《舞蹈》(The Dance)、《不包括你》(Not Counting You)、《患难兄弟》(Friends in Low Places)等。

### 91 惠特妮·休斯顿 Whitney Houston(1963—2012)

美国 R&B 女歌手、演员、电影制作人,获得过格莱美奖。惠特妮·休斯顿是全球最负盛名及最成功的女歌手之一。浑厚的嗓音、极宽的音域使她演唱的歌曲都气势磅礴,感人肺腑。她模特般的外形和深厚的演唱功力,使她在初踏歌坛时就技惊四座。1985 年首张专辑一经推出便售出了 1300 万张,在乐坛引起了轰动,并使她成为吉尼斯世界纪录上记载的有史以来首张专辑销售量最大的女歌手。专辑中的三首歌相继登上英国和美

国音乐排行榜的冠军宝座。在这之后的十几年中,惠特妮·休斯顿取得了一连串令人惊叹的成绩,不但多首单曲成为排行榜冠军,更获得了数不清的音乐奖项,仅格莱美奖她就获得了7项。惠特妮·休斯顿的专辑数量虽然很少,但张张都是精品,尤以1992年她初涉影坛的作品《保镖》(The Bodyguard)的原声专辑成绩最为惊人。该原声碟在全球的销量超过了3400万张,主题曲《我会一直爱着你》(I Will Always Love You)更是雄踞《公告牌》单曲榜冠军位置长达14周,创下了又一项骄人纪录。惠特妮·休斯顿的主要代表作品有:《我会一直爱着你》(I Will Always Love You)、《给你所有的爱》(Give You Good Love)、《为你保留我所有的爱》(Saving All My Love for You)、《我想与某人跳舞》(I Wanna Dance with Somebody)、《破碎的心去哪里》(Where Do Broken Hearts Go)、《今晚我是你的宝贝》(I'm Your Baby Tonight)等。

## 92 戴安娜·克瑞儿 Diana Krall(1964—)

加拿大著名爵士乐女歌手,1995年发行第三张个人专辑 All for You,这张专辑在《公告牌》传统爵士排行榜上停留了70周。1997年发行的第四张专辑 Love Scenes 成功成为加拿大历史上第一张销量突破白金的爵士唱片。1998年发行的第五张专辑 When I Look in Your Eyes 更是连续52周蝉联《公告牌》爵士专辑榜冠军,在加拿大实现了突破200万张的双白金销量,并获得了3项格莱美奖提名,最终拿到了2项大奖。2002年她发行现场专辑 Live in Paris,并凭此在第45届格莱美奖上获得了最佳爵士演唱专辑奖。她的代表作品有:《诱惑》(Temptation)、《在另外房间的女孩》(The Girl in the Other Room)、《只相信你的心》(Only Trust Your Heart)、《安静的夜晚》(Quiet Nights)等。

## 93 莎妮娅·特温 Shania Twain(1965—)

加拿大女歌手和作曲家,在乡村音乐及流行音乐方面非常成功,是演唱乡村音乐风格的流行歌曲最为优秀的女歌手。早在1993年独立出片时,特温就凭着自创自唱的歌谣引起乐坛注意,1995年推出专辑《我心中的女人》(The Woman in Me)和单曲《我的男人》(Any Man of Mine)成功进入各大音乐排行榜前列。莎妮娅的歌声感性而深厚,轻柔婉转中带点慵懒,饱含着浓郁的情感。她的事业在1998年下半年至1999年初登上高峰,专辑《过来》(Come on over)打入美国《公告牌》排行榜并获得冠军,共销售600万张,多首单曲皆成为《公告牌》单曲版亚军。特温更凭此张专集荣获5项全美音乐奖和6项格莱美提名。最终她获得全美音乐奖的最佳乡村女歌手奖,并在格莱美中一举夺得最佳乡村女歌手奖和最佳乡村单曲奖。她的主要代表作品有:《我的男人》(Any Man of Mine)、《此时此刻》(From This Moment on)、《你仍是我的唯一》(You're Still the One)。

## 94 席琳·迪翁 Celine Dion(1966—)

加拿大流行天后,著名法语和英语女流行歌手。作为全球最畅销的女歌手之一,席

琳·迪翁在全球的专辑销量已经超过了2亿张,首度以英语专辑《水乳交融》(Unison)登陆全球市场后,其中的单曲《我的心跳在何方》(Where Does My Heart Beat Now)一举荣获全美排行第四名。她是一位获得过格莱美奖、朱诺奖、奥斯卡奖的流行歌手,并参与作品的创作。在她1999年宣布暂时退出娱乐圈之前,她推出了许多英语和法语的冠军歌曲,包括《我是你的天使》(I'm Your Angel)、《我心永恒》(My Heart Will Go On)等作品。2002年迪翁带着全新专辑《真爱来临》(A New Day Has Come)重新回到了音乐圈当中。2004年她赢得了世界音乐奖的钻石奖,表彰她成为作品在全球最畅销的女艺人。其主要代表作品有:《真爱来临》(A New Day Has Come)、《十天》(Ten Days)、《因为你爱我》(Because You Love Me)、《爱的力量》(The Power of Love)、《告诉他》(Tell Him)、《我心永恒》(My Heart Will Go On)、《有你相依》(There You'll Be)、《我是你的天使》(I'm Your Angel)等。

## 95 菲丝·希尔 Faith Hill(1967—)

希尔是美国乡村女歌手,首张乡村音乐专辑在1993年推出,十分畅销,主打单曲《狂野的人》(Wild One)登上了乡村音乐榜。希尔于1998年出品的专辑《信念》(Faith),更加偏向主流的流行音乐。而2000年发行的专辑《呼吸》(Breathe)让她的声望迅速地提高到一个新的高度,同名主打单曲成了年度最受欢迎电台曲目,同时也成为希尔标志性的歌曲,特别值得一提的是她在这首歌中展现了出色的低音,这张专辑为希尔赢得了包括最佳乡村音乐专辑在内的3项格莱美大奖。她为电影创作的歌曲《圣诞节你在哪里》(Where are You, Christmas?),成了2000年代美国电台最喜欢在假日中播放的歌曲。她还为电影《珍珠港》录制了十分著名的插曲《你会在那里》(There You'll Be)。在2001年年末,希尔推出了她的第一张精选集《你会在那里》(There You'll Be),这张专辑在全世界达到了近100万张的销量。菲丝的主要代表作品有:《这个吻》(This Kiss)、《这对我很重要》(It Matters to Me)、《密西西比州女孩》(Mississippi Girl)、《彩虹之上》(Over The Rainbow)、《你会在那里》(There You'll Be)等。

## 96 凯斯·厄本 Keith Urban(1967—)

澳大利亚乡村音乐代表歌手、音乐人。1990年,与百代唱片公司签约。2001年,获得第36届乡村音乐学院奖"最佳男歌手奖",第15届澳大利亚唱片工业协会音乐奖"杰出成就奖",第35届乡村音乐协会奖"年度新人奖"。2002年,发行的第四张录音室专辑《金色大道》(Golden Road),产生了4首《公告牌》乡村榜冠军歌曲,由此,他成了该年乡村电台歌曲点播率最高的艺人。2004年,发行个人专辑《在这里》(Be Here),首周卖出14.8万张,获《公告牌》乡村专辑榜冠军、综合类专辑榜季军。曾4次获得格莱美"最佳乡村男歌手",8次获得乡村音乐学院奖。代表作品有:《过山车》(Rollercoaster)、《你会想起我》(You'll Think of Me)、《笨小孩》(Stupid Boy)、《美好的事物》(Sweet Thing)、《为你》(For You)等。

## 97　肯尼·切斯尼 Kenny Chesney(1968—)

美国著名乡村音乐歌手,在音乐生涯里获得了无数乡村音乐奖项。切斯尼从小就接受乡村乐和摇滚乐的熏陶,之后组建了蓝草音乐乐队,并开始自己创作歌曲。切斯尼发行的前两张专辑虽然有一定的销量,但没有让他取得巨大的名声,直到第三张专辑《我和你》(Me And You)发行,他音乐生涯才获得突破。之后发行的第四、第五张专辑成绩也越来越好,在经历了6年的不懈努力后,切斯尼终于成了一名优秀的乡村音乐歌手。他的代表作品有:《当我闭上眼睛》(When I Close My Eyes)、《她得到了所有》(She's Got It All)、《一见钟情》(You Had Me From Hello)、《永远的感觉如何》(How Forever Feels)等。

## 98　凯莉·米洛 Kylie Minogue(1968—)

澳大利亚流行女歌手、作曲家、演员,拥有英国官佐勋章头衔(OBE)。1987年凯莉凭借澳大利亚热播电视剧《家有芳邻》(Neighbours)的出色表演而名震全国。2000年,她凭借富有挑逗性的音乐录影带及斥资昂贵的演唱会再次征服观众,成为名副其实的"流行公主"。凯莉在家乡澳大利亚被誉为"国宝级"人物。2007年11月27日,凯莉带着她的个人第10张录音室专辑《X》回归,同年底英国王室因其对音乐事业做出的杰出贡献而授予她"英国官佐勋章",并于2008年7月3日在伦敦白金汉宫正式由查尔斯王子颁发奖章。在2008年2月20日的全英音乐奖上,凯莉获得最佳国际女艺人大奖。2008年5月5日,凯莉在巴黎被法国文化部授予骑士勋章。凯莉的唱片在全球总销量超过8000万张。在英国,她的唱片销量在所有女歌手里仅次于麦当娜,达到1000多万张。凯莉的主要代表作有:《不能把你忘却》(Can't Get You out of My Head)、《先见之明》(Better the Devil You Know)、《天旋地转》(Spinning Around)、《在像这样的晚上》(On a Night Like This)、《请留下》(Please Stay)等。

## 99　玛丽亚·凯莉 Mariah Carey(1970—)

美国流行歌坛超级天后巨星,世界流行歌坛的神话。凯莉因其1亿8000万张的唱片销量和无数的音乐榜单记录,以及5个八度的高亢音域和洛可可式的演唱技巧闻名于世。凯莉也被世界媒体誉为1990年代至今的跨世纪天后歌手之一。凯莉从4岁起就开始接受音乐课程的专业训练,无论是歌剧、民谣、灵魂乐和节奏布鲁斯,乃至教堂福音音乐都对她产生了深厚的影响,但真正对她日后的演唱风格有决定性影响的当属美国1970年代以宽阔音域而闻名的灵魂乐歌手蜜妮·莱普顿(Minnie Riperton)。凯莉非常羡慕莱普顿的高音风格并开始不断模仿练习,而事实证明这种练习对日后她音域的扩张和独特演唱技巧的形成是大有裨益的。凯莉不仅是一名歌手,同样是一位才华横溢的词曲作家和唱片制作人。凯莉自出道起8次获得美国作曲家协会颁发的词曲作家奖,12次获得

美国广播音乐有限公司颁发的流行歌曲作者奖,2006年她更是凭《我们属于彼此》(We Belong Together)一歌获得该公司颁发的都市音乐奖年度创作人奖。凯莉的主要代表作有:《英雄》(Hero)、《失去你》(Without You)、《我的一切》(My All)、《我们属于彼此》(We Belong Together)、《我依然相信》(I Still Believe)、《当你相信时》(When You Believe)、《梦想》(Fantasy)、《某天》(Someday)、《爱需要时间》(Love Takes Time)、《我不想哭》(I Don't Wanna Cry)等。

### 100  艾莉森·克劳斯 Alison Krauss(1971—)

艾莉森是美国蓝草音乐的领军者,从走上音乐道路时就是乡村音乐界最耀眼也最被期待的明星。蓝草音乐是美国民间音乐的一种,从20世纪20年代出现并开始发展。因艾莉森这样优秀蓝草歌手的不断革新,蓝草音乐焕发出更为迷人的气质。艾莉森的歌曲之所以吸引人是因其个人演唱魅力和她所创作的精致、纯正的蓝草音乐。艾莉森的歌曲中使用的乐器依然是小提琴、曼陀铃、木吉他这样标准的蓝草乐器,编曲配器也绝少矫饰,没有任何世俗渲染的音乐配上艾莉森·克劳斯清泉般透彻的歌声,使得蓝草音乐愈加发扬光大。艾莉森发行了11张专辑,参与演出众多原声带。她的原声带作品多获好评,拥有26座格莱美奖杯。艾莉森的主要代表作品有:《尽在不言中》(When You Say Nothing At All)、《红潮》(The Scarlet Tide)、《每当你说再见》(Every Time You Say Goodbye)、《简单的爱》(Simple Love)、《期望仍将你拥有》(Wish I Still Hold You)等。

### 101  蒂朵 Dido(1971—)

英国著名创作歌手,英国四人超级电子乐队"无信念"乐队(Faithless)中的女主唱。曾多次获全英音乐奖。属于创作型才女,被誉为"21世纪的天后接班人"。在1995年,蒂朵开始录制一些样带,1999年正式发行首张专辑《无天使》(No Angel)。唱片公司和她选择了专辑中的《陪伴我》(Here With Me)作为首支主打单曲。该单曲在MTV的播出,使得她在全欧洲得到了极大关注。著名电影《双面情人》(Sliding Doors)的音乐制作人也选择了她的作品《谢谢你》(Thank You)作为电影配乐。蒂朵后来相继发行了《漂泊的心》(Life for Rent)和《我心归处》(Safe Trip Home)两张专辑。她的主要代表作品有:《感谢你》(Thank You)、《为爱投降》(White Flag)、《漂泊的心》(Life for Rent)、《和我在一起》(Here With Me)、《猎人》(Hunter)、《你想要的》(All You Want)、《别离开家》(Don't Leave Home)、《鞋中沙》(Sand in My Shoes)、《别相信爱情》(Don't Believe in Love)、《失去一切》(Everything to Lose)等。

### 102  布莱德·派斯里 Brad Paisley(1972—)

美国乡村音乐代表歌手、词曲作者,乡村音乐吉他手,1972年10月28日出生在美国西弗吉尼亚州。他的风格跨越传统乡村音乐和乡村摇滚。他的歌曲中既有传统乡村音

乐的深沉而真实,又有乡村摇滚配合电吉他的不羁,目前已成为新生代男乡村音乐歌手的中流砥柱。1999年布莱德签约阿里斯塔(Arista)唱片公司后发行了第一张个人专辑《谁还需要相片》(Who Needs Pictures)。这张风格多样的专辑中诞生了2首冠军单曲《他不曾拥有》(He Didn't Have to Be)和《我们起舞》(We Danced)。派斯里也获得了格莱美最佳新人奖的提名。他外形英俊,因此拥有大量女性歌迷,在2001发行了他的第二张专辑《第二部分》(Part Ⅱ)。这张专辑中一共有4首单曲名列《公告牌》单曲榜前5名。2003年,派斯里的第三张专辑《轮胎上的泥泞》(Mud On the Tires)正式上市。这张专辑在发行首周就登上了《公告牌》200排行榜第8名,并且在前100名内坚持了近百周的时间,美国地区销量突破了200万张。他的代表作主要有:《他不曾拥有》(He Didn't Have to Be)、《我们起舞》(We Danced)、《寻找自己》(Find Yourself)等。

## 103 卡兰·迪伦 Cara Dillon(1975—)

北爱尔兰民谣女歌手,英国国籍,天主教徒。14岁的时候,卡兰·迪伦就赢得了全爱尔兰传统歌唱比赛冠军。在开始她自己喜欢的事业之前,她和她的伙伴山姆·莱克曼和一家唱片公司签约,想做流行歌手,可之后他们发现自己并不喜欢做流行音乐。于是他们于2001年首次发行了一张凄美的民歌专集《卡兰·迪伦》(Cara Dillon),获得了令人惊讶的评论和众多听众的好评。2004年,迪伦获得享有盛誉的爱尔兰流行音乐奖最佳女性歌手奖。迪伦似乎只用了几年的时间就征服了整个国家。她天生的性格使她拥有罕见的让人无法抗拒的魅力,她能够把宏大的故事融入歌曲当中,摄人心魄,她那包罗万象的品质跨越了国家、文化,甚至是语言的界限。迪伦的主要代表作有:《克雷吉山》(Craigie Hill)、《邦尼,邦尼》(Bonny, Bonny)、《云雀在晴空歌唱》(Lark in the Clear Air)、《像星星陨落》(Falling Like a Star)。

## 104 希雅 Sia(1975—)

澳大利亚创作型女歌手,2001年加入英伦旅行摇滚新贵乐队Zero7,在专辑中其个性的嗓音成为亮点。同年,发行专辑Healing is Difficult,专辑中的Taken for Granted在一周内迅速火爆,在各大电台播放。后改签环球唱片旗下公司,于2002年获得APRA音乐奖的最近突破歌手。在2002年到2007年间,创作的歌曲多用于电影原声带。2008年推出个人第四张专辑Some People Have Real Problem,并由此进入《公告牌》前30。2009年推出DVD"TV is My Parent",并在同年的ARIA音乐奖上获得最佳音乐DVD的称号。她的音乐富有多样性,同时又有极具辨识度的独特嗓音。代表作品有:《我的归属》(Where I Belong)、《我的呼吸》(Breathe Me)、《我在这里》(I'm in Here)、《吊灯》(Chandelier)、《撒了盐的伤口》(Salted Wound)等。

## 105 夏奇拉·里波尔 Shakira Ripoll(1977—)

著名流行女歌手,以演唱和创作拉丁风格的歌曲著称,出生于哥伦比亚。从20世纪

90年代中期开始夏奇拉就在拉丁美洲的流行音乐界有着相当显著的地位。2001年,其发行的专辑成功地打入英语市场,并在全世界销售超过1500万张。夏奇拉曾2次获得格莱美奖,8次获得拉丁格莱美奖。她同时也是哥伦比亚籍唱片销售量最多的艺人。根据BMI的调查数据显示,她已在全世界销售超过5000万张唱片。她也是唯一一位来自南美洲并能成功站上《公告牌》百强单曲榜、澳大利亚艾瑞排行榜(Australian ARIA Chart)、英国歌手排行榜(UK Singles Chart)等音乐排行榜的艺人。夏奇拉的主要代表作品有:《无论何时何地》(Whenever Wherever)、《像你一样的眼睛》(Eyes Like Yours)、《为爱伤神》(La Tortura)、《不》(No)、《别麻烦了》(Don't Bother)、《难以抗拒》(Hips Don't Lie)等。

### 106 约翰·梅尔 John Mayer(1977—)

约翰·梅尔是一位美国歌手,音乐制作人,毕业于伯克利音乐学院。他于2001年和2003年发行的两张专辑《房间的平方》(Room for Squares)和《更重的东西》(Heavier Things)获得了多白金的销量,并且凭借单曲《你的身体是个仙境》(Your Body Is a Wonderland)赢得了2003年最佳男性流行声乐表演大奖。在约翰·梅尔事业刚刚开始起步时,他主要是演奏、创作一些原声摇滚乐,直到2005年和比·比·金、埃里克·克莱普顿(Eric Clapton)等布鲁斯音乐大师合作后,梅尔的音乐风格开始向布鲁斯音乐转变,并且组建乐约翰·梅尔三重唱乐队(John Mayer Trio)。他在2005年和2006年发行的专辑《尝试》(Try!)和《连续》(Continuum)便体现了明显的布鲁斯音乐风格。在第49届格莱美颁奖礼上,约翰·梅尔凭专辑《连续》获得了最佳流行声乐专辑,《等待世界被改变》(Waiting on the World to Change)获得了最佳男性流行表演奖。2009年、2012年和2013年,约翰·梅尔继续发行了三张专辑,都取得了很好的成绩。在音乐之外,约翰·梅尔还在喜剧、平面设计、电视主持以及写作上有所建树。他的代表作品有:《你的身体是个仙境》(Your Body is a Wonderland)、《女儿》(Daughters)、《等待世界被改变》(Waiting on the World to Change)等。

### 107 亚瑟小子 USher(1978—)

美国著名的R&B歌手、音乐人。1994年,发行第一张专辑《亚瑟》(USher),专辑单曲《想起你》(Think of You)进入《公告牌》排行榜前十。2001年发行第三张专辑《8701》。同年,凭借专辑单曲《你使我想起》(U Remind Me)获得第44届格莱美最佳R&B男歌手奖,并在2002年,凭单曲《你不必电话》(U Don't Have to Call)蝉联。2004年发行第四张专辑《爱的告白》(Confessions),其中专辑单曲《耶!》(Yeah!)连续12周获得《公告牌》排行榜冠军,最终销量突破100万张。2012年该专辑获得了"钻石唱片"称号。迄今为止,共获得8座格莱美奖、8座全美音乐奖、4座世界音乐大奖。代表作品有:《耶!》(Yeah!)、《想起你》(Think of You)、《巅峰》(Climax)、《燃烧》(Burn)等。

**108　诺拉·琼斯 Norah Jones(1979—)**

美国 21 世纪新派女爵士创作歌手、键盘手、吉他手、演员。出生于纽约,成长于得克萨斯。2000 年秋签入美国著名爵士乐加工厂蓝音公司(Blue Note),成为该公司中最年轻的女歌手。她以在 2002 年发行的首张专辑《远走高飞》(Come Away With Me),揭开了音乐生涯的序幕,并以这张带着悲伤色彩的成人抒情人声爵士专辑夺得了 5 项格莱美奖,其中包括年度唱片及最佳新人 2 项大奖。琼斯随后在 2004 年发行了第二张专辑《回家》(Feels Like Home)。2007 年,她发行了第三张专辑《诺言》(Not Too Late)。她在美国、全球分别拥有超过 1600 万张与 3600 万张的专辑销售量,琼斯成为 2000 年代最畅销的女爵士乐歌手。她近来亦进军影坛,并获香港著名导演王家卫赏识,于他首部英语电影《蓝莓之夜》首次担任女主角。琼斯的主要代表作有:《不懂》(Don't Know Why)、《远走高飞》(Come Away with Me)、《冷酷的心》(Cold Cold Heart)、《宝贝,外面很冷》(Baby, It's Cold Outside)、《最美之处》(The Best Part)、《我们重新来过吧》(Here We Go Again)等。

**109　粉红佳人 Pink(1979—)**

美国著名流行女歌手,14 岁时使用艺名"粉红佳人"(Pink)。16 岁时成立组合"选择"(Choice),1998 年组合解散。2000 年粉红佳人正式推出专辑《别带我回家》(Can't Take Me Home),取得了不俗的成绩,尤其受到年轻乐迷的喜爱。2001 年,粉红佳人与克里斯汀娜·阿奎莱拉(Christina Aguilera)、米娅(Mya)以及丽娅·基姆(Lil'Kim)合作翻唱电影《红磨坊》(Moulin Rouge!)的歌曲《果酱夫人》(Lady Marmalade),成为美国历史上最成功的单曲,同时也是粉红佳人的第一支单曲,这支单曲也为粉红佳人赢得了她的第一座格莱美奖杯。在第二张专辑《误会大了》(Missundaztood)中的单曲《舞会就要开始》(Get the Party Started)一举拿下美国、英国等多个国家各排行榜前五的好成绩。之后发行的专辑《你试试看》(Try This)也取得了良好的反应。在休息了 3 年后,粉红佳人以《我还没死》(I'm Not Dead)宣告复出,歌曲《愚蠢的女孩》(Stupid Girls)讽刺了许多当红女明星,而《亲爱的总统先生》(Dear Mr. President)则是给总统的一封公开信。2008 年,粉红佳人推出专辑《摇滚乐园》(Funhouse),依然以犀利大胆的风格唱出她的个性与特点。2012 年,粉红佳人带来了她的最新专辑《爱的真谛》(The Truth about Love),发行第一周便摘得《公告牌》排行榜的冠军。她的代表作主要有:《果酱夫人》(Lady Marmalade)、《舞会就要开始》(Get the Party Started)、《那又怎样》(So What)、《举起你的酒杯》(Raise Your Glass)等。

**110　莎拉·寇娜 Sarah Connor(1980—)**

德国流行音乐女歌手,具有新奥尔良血统,音乐受到全面的布鲁斯音乐及灵魂乐的

熏陶,用甜美的嗓音、深入魂魄的音乐动感和非凡的演唱实力征服了欧洲乐坛。2001年,蔻娜凭借3张单曲在德国取得骄人销量,同时以性感的灵魂乐魅力征服欧洲听众。蔻娜于2002年推出首张个人专辑《嫉妒的灵魂乐》(Green Eyed Soul),大获成功,她由此获得德国乐坛最高荣誉回声音乐奖(Echo)最佳流行摇滚女歌手大奖。2003年蔻娜进军国际乐坛的大碟《不可思议》(Unbelievable)展露了她多样化的流行节奏布鲁斯风情,收放自如的情感唱腔征服了所有听众。莎拉·蔻娜的主要代表作品有:《最后一支舞》(Just One Last Dance)、《爱是盲目》(Love is Color blind)、《为你而活》(Living to Love You)、《我在这里等你》(Wait Till you Here from You)、《法式接吻》(French Kissing)、《来自萨拉的爱》(From Sarah with Love)、《他难以置信》(He's Unbelievable)、《美丽》(Beautiful)等。

### 111 琳恩·玛莲 Lene Marlin(1980—)

挪威创作型女歌手,出生在挪威北部城镇特罗姆瑟。首支单曲《不可饶恕的罪人》(Unforgivable Sinner)于1998年10月12日在挪威发行,横扫北欧,成为挪威音乐历史上销售速度最快的单曲唱片。她的第二支单曲《我坐在这里》(Sitting Down Here)在1999年升到英国单曲榜的第一名位置,并被收入她的第一张专辑《自由自在》(Playing My Game)中,该曲也被林忆莲所翻唱。琳恩·玛莲在1999年获得过4次音乐大奖,分别是最佳独唱流行歌手、最佳单曲、最佳新人和年度歌手。同时她还获得过爱尔兰都柏林的MTV欧洲最佳北欧艺人奖。之后相继发行了《另一天》(Another Day)、《瞬间迷失》(Lost In A Moment)、《真情告白》(Twist The Truth)3张录音室专辑。她所创作的众多成功歌曲,都源自她的故乡挪威,她用更深层、更神秘的方式表达出自己的音乐。琳恩的主要代表作品有:《天堂若比邻》(A Place Nearby)、《我坐在这里》(Sitting Down Here)、《我的幸运日》(My Lucky Day)、《会怎样》(How Would It Be)、《当你在身边》(When You were Around)、《从不知道》(Never to Know)、《瞬间迷失》(Lost in a Moment)等。

### 112 克里斯蒂娜·阿奎莱拉 Christina Aguilera(1980—)

著名流行女歌手、作曲人及作词人,出生于美国纽约,是一位坐拥5座格莱美奖和6首冠军单曲的超级巨星。克里斯蒂娜在主唱迪士尼卡通电影《花木兰》的主题曲《倒影》(Reflection)后和唱片公司RCA Records签约,凭借首张同名专辑的浑厚嗓音和靓丽外表走红。2001年,克里斯蒂娜参与录制了瑞奇·马丁的专辑《先声夺人》(Sound Loaded)和电影《红磨坊》的原声带,其中《果酱女孩》(Lady Marmalade)是2001年最大卖的单曲,使她在2002年赢得一项格莱美奖。克里斯蒂娜推出第二张专辑《裸》(Stripped)创下惊人的销售量,使克里斯蒂娜赢得2004年格莱美奖最佳女歌手奖。克里斯蒂娜第三张专辑《天生歌姬》(Back to Basics)于2006年发行,专辑空降全球二十几个国家和地区的销量榜冠军位置。2008年,克里斯蒂娜入选《滚石》杂志"史上100名最伟大歌手",是榜单中唯一低于30岁的歌手。2010年11月15日,克里斯蒂娜在好莱坞星光大道拥有了一颗属于自己的星。她高亢音质所演唱的绝大多数流行歌曲,都是那种抒情优美的情歌,且富

有强烈的节奏感和时代气息。她的演唱融入了摇滚、电子、爵士乐、蓝调和灵魂乐等。克里斯蒂娜演唱的代表性的歌曲有：《为你改变》(I Turn to You)、《伤害》(Hurt)、《瓶中精灵》(Genie in a Bottle)、《非你莫属》(Ain't No Other Man)、《回来我身边》(Come on Over)、《美丽的》(Beautiful)等。

### 113　艾丽西亚·凯斯 Alicia Keys(1981—)

美国创作型流行音乐女歌手，当代节奏与布鲁斯歌手，唱片制作人，演员，MV 导演，作家。媒体评价她是"直击灵魂深处的歌星"。艾莉西亚·凯斯的处女专辑《极微之歌》(Song in A Minor)以在全球售出 1200 万张的成绩取得了商业上的巨大成功。她以此成了 2001 年度最畅销的新人和最畅销节奏布鲁斯歌手。2002 年，艾莉西亚·凯斯凭借处女专辑赢得了 5 座格莱美奖。其中《深陷情网》(Fallin')一曲获得格莱美最佳年度歌曲奖。2003 年，她的第二张录音室唱片《琴韵心声》(The Diary of Alicia Keys)畅销全球，也再次为她赢得了 4 座格莱美奖杯。2007 年专辑《平凡如我》(As I Am)发行并在全球范围内售出 600 万张。艾莉西亚·凯斯以此又拿下了 3 座格莱美奖杯。之后相继发行了《无限元素》(The Element of Freedom)、《热情燃烧的女孩》(Girl on Fire)等专辑。艾莉西亚·凯斯在其歌唱生涯中赢得了许多奖项，专辑全球大卖，成为同时代最畅销的艺人之一。艾丽西亚·凯斯主要代表作品有：《如果没有得到你》(If I Ain't Got You)、《没有人》(No one)、《女超人》(Superwoman)、《堕落》(Falling)、《当真爱来临》(When You Really Love Someone)、《为爱燃烧》(Heartburn)等。

### 114　贾斯汀·汀布莱克 Justin Timberlake(1981—)

贾斯汀·汀布莱克是美国创作歌手，演员，音乐制作人。小时候贾斯汀就是个小童星，之后在 N'Sync 男子合唱团里面担任过主唱。组合解散后，贾斯汀在 2002 年发行了个人专辑《对齐》(Justified)，从中诞生了《河上的爱情》(Cry Me a River)、《摇滚你的身体》(Rock You Body)等热门歌曲。第二张专辑《未来性/爱发现》(Future Sex/Love Found)(2006)登上《公告牌》最佳 200 张专辑榜首，并且创作出《公告牌》最热 100 首单曲排名第一名的《回归性感》(Sexy Back)、《我的爱》(My Love)、《善有善报》(What Goes Around... Comes)。这两张大碟在全球均卖出超过 700 万张，贾斯汀也成为最具商业价值的艺人之一。2007 年至 2012 年，他将工作的重心转移到戏剧上，直到 2013 年，他才重返乐坛，发行了第三张专辑"The 20/20 Experience"。这张复出的专辑成为当年销量最好的专辑之一，并且有《镜子》(Mirrors)、《西服和领带》(Suits & Ties)等热门单曲。贾斯汀在他的音乐生涯中，共获得了 9 项格莱美大奖，他在戏剧事业上也获得了 4 座艾美奖杯。他的代表作品有：《河上的爱情》(Cry Me a River)、《摇滚你的身体》(Rock You Body)、《回归性感》(Sexy Back)等。

### 115 碧昂丝·诺斯 Beyonce Knowles(1981—)

碧昂丝是美国著名 R&B 女歌手,过去是三重唱女子团体"天命真女"(Destiny's Child)的主音及队长。当团体沉寂之时,她在 2003 年推出的首张个人专辑《危险爱情》(Dangerously In Love)成为当年最成功的专辑之一、英美排行榜之冠,还为碧昂丝赢得 5 项格莱美奖。团体于 2005 年解散之后,碧昂丝在 2006 年发行第二张专辑《生日快乐》(B'Day),专辑包括许多畅销曲。她的第三张专辑《双面碧昂丝》(I Am Sasha Fierce)在 2008 年推出,此专辑为她赢得了 6 座格莱美奖,打破格莱美奖以来同一届里赢得最多奖项的女歌手的纪录。碧昂丝的演员生涯于 2001 年开始,接演音乐剧电影。2006 年,她领衔演出改编自 1981 年的音乐剧同名作品《梦幻女郎》(Dream Girl),并获得金球奖的提名。2009 年 12 月 11 日,《公告牌》将碧昂丝列为 2000 年代最成功的且点播率最高的女性歌手。2010 年 2 月,美国唱片业协会将她列为 2000 年代获协会最高肯定的歌手。她的主要代表作品有:《听》(Listen)、《哈罗》(Halo)、《美丽谎言》(Beautiful Liar)、《单身女郎(定情戒)》[Single Ladies(Put a Ring on It)]《如果我是男孩》(If I were a Boy)、《亲爱男孩》(Baby Boy)、《疯狂爱恋》(Crazy in Love)、《无可替代》(Irreplaceable)等。

### 116 布兰妮·斯皮尔斯 Britney Spears(1981—)

美国流行音乐女歌手,昵称"小甜甜",被誉为美国流行音乐文化方向标式的歌手。她在 1998 年发布的首张专辑《宝贝再来一次》(Baby One More Time)使她跻身为国际明星,其中同名首支单曲在《公告牌》排名首位。布兰妮于 2000 年推出了她的第二张专辑《糟糕!我又来了》(Oops! I Did It Again),这张专辑同样非常成功。第三张专辑《布兰妮》(Britney)和第四张专辑《流行禁区》(In The Zone)分别在 2001 年和 2003 年发行。《流行禁区》这张专辑中的单曲《毒药》(Toxic)使布兰妮赢得第一个格莱美奖。之后布兰妮发行了一张精选集,因婚姻而进入一段短暂的休假期。经历一连串风波后,在 2007 年布兰妮发行了睽违 4 年的专辑《晕眩风暴》(Blackout)。2008 年 12 月 2 日,布兰妮于 27 岁生日当天发行第 6 张专辑《马戏团》(Circus)。布兰妮在世界范围内保持着 1 亿 3500 万张的唱片销量。刚出道以甜美清纯形象走红的布兰妮,迅速成为全球少男少女的头号偶像。中国媒体一般昵称她为"小甜甜布兰妮"。她演唱风格多样,具有很优秀的音乐天赋,被喻为 20 世纪最后一位明星,是美国青年流行音乐的复苏者。布兰妮的主要代表作品有:《宝贝再来一次》(Baby One More Time)、《每时每刻》(Every time)、《我爱摇滚》(I Love Rock'n'Roll)、《幸运儿》(Lucky)、《天生为你快乐》(Born to Make You Happy)、《我的宝贝》(My Baby)、《我将永远爱你》(I Will Still Love Yo)、《镜子里的女孩等》(Girl in the Mirror)

### 117 凯莉·克拉克森 Kelly Clarkson(1982—)

凯莉·克拉克森是美国流行女歌手,演员兼词曲创作者。2002 年她参加福克斯广播

公司(Fox)的选秀节目《美国偶像》(American Idol)并赢得第一季《美国偶像》比赛的冠军,成为新世代的"美国偶像"。她的冠军歌曲也是她的第一支单曲《此时此刻》(A Moment Like This)一经推出便成为《公告牌》冠军歌曲,也成为年度最畅销单曲。2003年成功发行个人首张录音室大碟《感谢》(Thankful),此专辑发行首周便以惊人的销量登上《公告牌》专辑榜冠军的宝座。之后,凯莉开始向摇滚乐转型,凭借第二张专辑《远走他乡》(Breakaway),凯莉赢得了当年两项格莱美大奖。接下来推出的两张专辑《我的十二月》(My December)和《我一直想要的》(All I Ever Wanted)均取得了不俗的成绩。2011年发行的第 5 张专辑《坚强》(Stronger)再次获得了当年格莱美年度最佳流行演唱专辑。凯莉是第一位两次获得该项殊荣的艺人。接下来两年推出了首张精选集《第一章》(Chapter One)和年度最畅销假日专辑的圣诞歌曲集《沉浸在红色中》(Wrapped in Red)。凯莉凭借她富有创造性的声音和宽广的音域征服了全球无数歌迷,在近十年的职业生涯中,卖出 2000 万张专辑。她的代表作品有:《此时此刻》(A Moment Like This)、《自从你离去》(Since U Been Gone)、《远走高飞》(Breakaway)、《因为有你》(Because of You)等。

### 118 黎安·莱姆丝 LeAnn Rimes(1982— )

美国乡村音乐女歌手,出生于密西西比,是最受欢迎的美国乡村音乐女歌手之一。首张单曲专辑《忧郁》(Blue)发行时,她仅有 13 岁。原先只是一个小女孩初试啼声的作品,岂料推出后,全美乐迷都喜欢上黎安·莱姆丝丰沛的情感和转音技巧演绎的歌曲。1997 年黎安的歌唱事业一帆风顺,先是出版老歌重唱专辑《奔放的旋律:早年的岁月》,再发行《你照亮我的生活:励志歌曲》,两张都是首周发行即登上流行专辑榜冠军的作品,后者的主打歌《我该怎么活》(How Do I Live)从 1997 年 6 月进入全美流行榜以来,以停留 69 周的纪录,成为《公告牌》杂志史上停留周数最长的单曲,超过 300 万张的销量和 4 周亚军堪称 1990 年代乐坛最经典作品,为黎安的歌唱生涯再造高峰。此外,黎安·莱姆丝曾经获得美国音乐大奖、2 次格莱美奖、3 次乡村音乐学院奖及 12 次《公告牌》音乐大奖。黎安的主要代表作有:《爱情制胜》(Love is an Army)、《我需要你》(I Need You)、《意外》(Suddenly)、《我该怎么活》(How do I live)等。

### 119 艾米·怀恩豪斯 Amy Winehouse(1983—2011)

英国灵魂乐、爵士乐和 R&B 歌手,是一位很有艺术个性的流行音乐女歌手,她曾经获得过"英国最佳女歌手"的称谓。由于她的嗓音具有很独特的个性,又追求复古风格的音乐韵味,因此,倾听她演唱的歌曲会有一种古典与浪漫的双重感受。艾米·怀恩豪斯的第一张专辑《弗兰克》(Frank)2003 年在英国发行,获得了评论界的一致好评与商业上的成功。这张专辑得到当年水星奖的提名。2006 年艾米的第二张专辑《回到黑色》(Back to Black)获得 6 项格莱美奖提名,最后摘取其中 5 项格莱美大奖,并使艾米成为第一个获得 5 项格莱美大奖的英国歌手。2011 年 7 月 23 日,由于戒酒、戒毒速度过快引起身体产生毒素而死于家中。艾米·怀恩豪斯的代表作品有:《复兴》(Rehab)、《叫醒孤独》

(Wake Up Alone)、《爱情是一个不能玩的游戏》(Love is a Losing Game)、《看护着我》(He Can Only Hold Her)、《你知道我不好》(You Know I'm No Good)等。

### 120 米兰达·兰伯特 Miranda Lambert(1983—)

美国著名乡村女歌手,1983年出生在得克萨斯州的一个音乐家庭。2003年参加纳什维尔之星(Nashville Star)获得季军之后签约艾匹克唱片公司(Epic Records),之后米兰达带着她的处女作品《我和查理的谈话》(Me and Charlie Talking)登台,这是她2005年发行的第一张专辑《煤油》(Kerosene)中的第一首单曲。这张专辑获得了美国的铂金认证,同时专辑内的歌曲《让我消沉》(Bring Me Down)、《煤油》(Kerosene)、《新的字符串》(New Strings)均获得了《公告牌》最热乡村音乐排行榜前40名。与艾匹克唱片公司解约后,米兰达加入了哥伦比亚唱片公司(Columbia Records),并于2007年发行了第二张专辑《疯狂的前女友》(Crazy Ex-Girlfriend),专辑中的3首歌曲《著名的小镇》(Famous in a Small Town)、《火药与铅》(Gunpowder & Lead)、《更喜欢她》(More Like Her)冲进了最热排行榜榜单前20名。2009年9月米兰达发行第三张专辑《改革》(Revolution)。米兰达同时还是格莱美奖、乡村音乐奖和乡村音乐协会奖的获奖者。她的代表作主要有:《我和查理的谈话》(Me and Charlie Talking)、《著名的小镇》(Famous in a Small Town)、《让我消沉》(Bring Me Down)等。

### 121 凯蒂·玛露 Katie Melua(1984—)

英国创作女歌手,她于2003年出道,在第一张单曲推出后,并未获得广播电台的强力放送,直到制作人保罗·沃尔特斯(Paul Walters)听到了这张单曲,开始在受欢迎的节目中播放。随着知名度逐渐上升,玛露与唱片公司签约。2003年,19岁的玛露发行她的首张专辑《停止漂泊》(Call off the Search),专辑发行后立刻成为热门专辑,在2004年1月登上英国专辑榜冠军。第二张专辑《真情剪影》(Piece by Piece)于2005年一举登上英国专辑榜冠军。2006年,凯特·玛露成为英国及欧洲最受欢迎的女艺人。第三张专辑《真情写真》(Pictures)于2007年10月发行被认证为白金唱片。凯特的主要代表作品有:《靠近疯狂》(The Closest Thing to Crazy)、《为你哭泣》(I Cried for You)、《遥远之声》(Faraway Voice)、《徐行攀峰》(Crawling up a Hill)、《又到这条路》(On the Road Again)、《夜晚的布鲁斯》(Blues in the Night)、《幽灵镇》(Ghost Town)、《玩具收集》(Toy Collection)等。

### 122 艾薇儿·拉维妮 Avril Lavigne(1984—)

加拿大流行乐女歌手、歌曲创作者,以歌曲《滑板男孩》(Skate Boy)出名。第一张专辑《展翅高飞》(Let Go)是一张包含数首摇滚歌曲的流行音乐专辑,于2002年在美国发行并位列排行榜第2位,同时在澳大利亚、加拿大和英国的排行榜上迅速攀升。这张专

辑在不到 6 个月的时间里获得了唱片工业协会(RIAA)的 4 次白金认证。第二张专辑《酷到骨子里》(Under My Skin)在美国发行的第一周就售出了 38 万张。第三张专辑《美丽坏东西》(The Best Damn Thing)于 2007 年发行，随着首支单曲《女朋友》(Girlfriend)的推出，唱片公司除了制作原本的英语版外更特别录制了 8 种其他语言版本。2011 年和 2013 年又相继推出《再见摇篮曲》(Goodbye Lullaby)和同名专辑《艾薇儿·拉维妮》。其主要代表作品有：《复杂》(Complicated)、《滑板男孩》(Skate Boy)、《我的幸福结局》(My Happy Ending)、《怎么回事》(What The Hell)、《谁知道》(Who Knows)、《当你离去的时候》(When You're Gone)、《我可以做得更好》(I Can Do Better)、《逃跑》(Runaway)、《别告诉我》(Don't Tell Me)等。

### 123 凯蒂·派瑞 Katy Perry(1984— )

凯蒂·派瑞，原名嘉芙琳·伊丽莎白·哈德森(Katheryn Elizabeth Hudson)，是美国著名创作歌手。她出生于加利福尼亚的圣巴巴拉，在小时候就展露出过人的音乐天赋，在 2001 年发行了她首张录音室专辑《凯特·哈德森》，但并不成功。在这之后派瑞离开家乡前往洛杉矶寻求新的发展。在洛杉矶，派瑞跟随制作人格伦·巴拉德(Glen Ballard)学习创作与乐器演奏，虽然也签约了哥伦比亚唱片公司，但是一直未被公司重用。2006 年一首自嘲式的歌曲《再见》(Goodbye for Now)成为派瑞事业的转机，她开始得到唱片公司老板的赏识，再加上一首幽默歌曲《你好像同性恋》(Ur So Gay)的音乐录影带在网络上的广泛传播，人们逐渐开始认识这位富有才华的年轻女孩。2008 年，派瑞的专辑《花漾派对》(One of the Boys)发行，专辑第一主打歌曲《我吻了一个女孩》(I Kissed a Girl)一推出便在全球掀起流行热潮。2010 年发行的专辑《少男少女之梦》(Teenage Dream)中有 5 首单曲登上了排行榜的冠军，这也是继迈克尔·杰克逊(Michael Jackson)之后有此成就的歌手。2013 年，派瑞推出又一力作《棱镜》(Prism)。派瑞的代表作品有：《我吻了一个女孩》(I Kissed a Girl)、《忽冷忽热》(Hot'N'Cold)、《烟火》(Firework)、《加州女孩》(California Girls)等。

### 124 丽昂娜·刘易斯 Leona Lewis(1985— )

英国女歌手，英国歌手选秀节目 X Factor 第三季冠军。她 5 岁就进入艺术院校学习音乐。12 岁开始创作歌曲，15 岁拥有了自己第一张 Demo 录音样带。第一张单曲《此情此景》(A Moment Like This)于 2006 年 12 月发行，创造了在 30 分钟内被下载超过 5 万次的世界纪录。2007 发行了第二张单曲《蔓延的爱》(Bleeding Love)，成为当年英国最佳销量单曲，并进入国内超过 30 个单曲排行榜，另外在 2008 年 8 月和 2008 年 4 月分别登上法国和美国的单曲排行榜榜首。丽昂娜第一张专辑《心灵深处》(Spirit)于 2007 年 11 月在欧洲发行，这让丽昂娜成为第一个凭第一张专辑登上歌曲榜首位的英国歌手。丽昂娜·刘易斯的专辑热销于全世界，也令她成为最成功的电视选秀节目的选手。2009 年，她为电影《阿凡达》演唱的主题曲《我看见你》(I See You)随电影红遍全球。她超强的歌

唱实力,不仅在英国为人们所知晓,而且凭借非凡的歌唱实力赢得了世界声誉,被誉为"玛利亚·凯莉和惠特妮·休斯顿的综合体"。丽昂娜演唱出名的歌曲很多,主要代表作有:《此情此景》(A Moment Like This)、《蔓延的爱》(Bleeding Love)、《往昔》(Yesterday)、《我看到你》(I See You)、《无家可归》(Homeless)、《我将会》(I Will Be)等。

### 125 玛丽亚·亚瑞冬朵 Maria Arredondo(1985—)

北欧挪威女歌手,从很小的时候便显露了过人的音乐天赋。她的第一张同名专辑发行于2002年,这张专辑在挪威最大的报纸的音乐版上获得了很高的评价,并获得白金销量。她也成功成为挪威最知名的艺术家,并被许多人称为"挪威天后"。2007年推出专辑《霎时之间》(For a Moment),其中单曲《简明美观》(Brief and Beautiful)也成为2004年以来在挪威最受欢迎的歌曲。2008年,玛丽亚参与演出了舞台剧《音乐之声》并发行了新专辑《音乐剧之声》(Sound of Musicals)。这首专辑中以翻唱经典为主,但却融入了玛丽亚自己独特的风格,使人耳目一新,有一种使经典重生的感觉。她翻唱的歌曲能给人带来一种不同于原唱的听觉感受,故广受欢迎。她可以唱各种各样的歌,从慢而深情到疯狂有力的快歌,是个跨过古典和流行界限的歌手。玛丽亚的主要代表作品有:《燃烧》(Burning)、《穿过每一条河流》(Cross Every River)、《我愿意》(I Do)、《与天使相爱》(In Love with an Angel)、《一千个夜晚》(A Thousand Nights)等。

### 126 布鲁诺·玛尔斯 Bruno Mars(1985—)

美国创作歌手,音乐制作人,起初玛尔斯为他人创作歌曲,但在摩城唱片公司时期并未取得成功,直到2009年他签约了亚特兰大唱片公司,演唱的由B.O.B创作的歌曲《与你无关》(Nothin' on You)和崔维·迈克柯伊(Travie McCoy)创作的《亿万富翁》(Billionaire)在世界上引起广泛关注,使得玛尔斯成为一位独唱歌手。他的第一张录音室大碟《情歌正传》(Doo Woops & Hooligans)于2010年发行,在《公告牌》最佳200张专辑排到第三位,其中诞生了排名第一的热门歌曲《只是你这样》(Just the Way You Are)和《手榴弹》(Grenade),另一首单曲《懒惰之歌》(The Lazy Song)也很受欢迎。玛尔斯于2012年发行的第二张专辑《非正统的点唱机》(Unorthodox Jukebox)在美国、英国等国家均取得排行榜第一的成绩,并且获得当年格莱美最佳流行声乐专辑,催生出《已锁定的天堂》(Locked Out of Heaven)、《当我成为你的男人》(When I was Your Man)、《宝》(Treasure)等热门歌曲。玛尔斯现在已经是全球最红的艺人之一,他以复古的造型和多变的音乐和舞台风格著称。他可以演奏多种乐器,跳各种类型的舞蹈,他的音乐涵盖了雷鬼乐、灵魂乐等。他的代表作品有:《只是你这样》(Just the Way You Are)、《已锁定的天堂》(Locked Out of Heaven)、《当我成为你的男人》(When I was Your Man)等。

### 127 嘎嘎小姐 Lady Gaga(1986—)

美国著名女歌手和作曲家,美国籍意大利人,出生于纽约州。她初踏入业界时纯粹

担任幕后作曲者,曾为布兰妮、菲姬、小野猫、街头顽童合唱团和阿肯等知名歌手作曲。后被阿肯发现签约到自己的唱片公司旗下,自此开始筹备首张个人专辑。2008年,开始和一个名为"Haus of GaGa"的集团合作,同时发布了自己的首张个人专辑《超人气》(The Fame),这张专辑在英国和加拿大等国家取得巨大成功,同时获得评论界的一致好评。这张专辑催生了单曲《舞力全开》(Just Dance)和《无动于衷》(Poker Face),两首歌曲均登上《公告牌》单曲榜冠军。2009年11月23日,推出改版加新歌专辑《超人气女魔头》(The Fame Monster),首波主打歌《罗曼死》(Bad Romance)更在美国《公告牌》百大单曲排行榜位列第二名,此歌曲在全世界创下疯狂热潮,此歌曲的热销使得她在世界各地更加知名。在第52届格莱美奖上,她获得了5项提名,最后抱回两项大奖,而她在颁奖典礼现场与埃尔顿·约翰的演出,更被媒体评为格莱美最佳演出之一。她所演唱的流行歌曲,音乐风格和表演形式独到、前卫,被喻为"电音小天后"。嘎嘎的主要代表作有:《无动于衷》(Poker Face)、《罗曼死》(Bad Romance)、《舞力全开》(Just Dance)、《电话》(Telephone)、《天生如此》(Born This Way)、《在黑暗中漫步》(Dance in the Dark)、《爱情游戏》(Love Game)、《午夜之嫁》(Marry the Nights)、《政府胡克》(Government Hooker)等。

### 128 拉娜德雷 Lana Del Rey(1986—)

拉娜德雷是一位美国独立创作歌手,原名伊丽莎白·乌尔里奇·格兰特(Elizabeth Woolridge Grant),她的嗓音既富有磁性的高音,又有迷人而富有感情的低音。因为深受美国20世纪五六十年代流行文化的影响,她的音乐中具有美国五六十年代的流行元素。起初德雷发行几支单曲,但是并未造成热烈反响,反而是她将自己的作品发表在Youtube网站上后,被陌生人唱片公司(Stranger Records)所发掘,并于2011年发行了她的第一支单曲《电子游戏》(Video Games)。凭借这首歌德雷被英国Q杂志冠以"明日之星"(Next Big Thing)的称号,同时这首歌也获得了当年埃佛诺维洛奖的最佳当代歌曲(Best Contemporary Song)。2012年,德雷发行专辑《难逃一死》(Born to Die),尽管争议不断,但是这张专辑依然取得了不俗的成绩。她的音乐常被电影与电视剧用作背景音乐。在演唱之余,德雷还参与时尚杂志的拍摄,参与品牌的代言。她的代表作品有:《电子游戏》(Video Games)、《难逃一死》(Born to Die)、《夏日悲伤》(Summertime Sadness)、《绝代芳华》(Young & Beautiful)等。

### 129 蕾哈娜 Rihanna(1988—)

拉丁美洲岛国巴巴多斯女歌手,拥有极佳的歌唱天赋。她的音乐风格多样,包含了舞厅舞曲、雷鬼乐、节奏布鲁斯乐和索尔音乐等众多风格。她在2008年荣获第50届格莱美奖,是首位获格莱美奖的巴巴多斯女歌手。蕾哈娜主要代表作品有:《愚蠢的爱》(Stupid in Love)、《谢幕》(Take a Bow)、《雨伞》(Umbrella)、《百听不厌》(Pon de Replay)、《暂时停止》(Break It Off)、《恐怖社区》(Disturbia)、《坏男孩》(Rude Boy)、《音

乐不要停》(Don't Stop the Music)、《太阳之歌》(Music of the Sun)、《娜妹好坏》(Good Girl Gone Bad)、《限制级》(Rated R)、《娜喊》(Loud)等。

### 130　阿黛尔 Adele(1988—)

英国流行女歌手,词曲唱作人。起初阿黛尔的朋友将她的作品发到网上,很快得到了唱片公司的赏识。她的首张专辑《19》在2008年发行,一经发行便获得了巨大的成功。专辑在英国卖出四白金的销量,在美国也获得了双白金的不俗成绩。阿黛尔通过在美国综艺节目《周六夜现场》(Saturday Night Live)的表现,在美国也广受欢迎,2009年一举荣获最佳新人奖(Best New Artist)和最佳流行女歌手奖(Best Female Pop Vocal Performance)两项格莱美大奖。2011年,阿黛尔发行了第二张专辑《21》,这张专辑超越了她的首张专辑,获得6座格莱美大奖,同时还获得了2项全英音乐大奖和3项全美音乐大奖。2013年,阿黛尔发行了第三张专辑《烈雨焚情》(Set Fire to the Rain),同名主打歌也成为她在美国的第三首热门单曲。她是历史上第一位同时在《公告牌》百强单曲榜(Billboard Hot 100)前十位里拥有3首单曲的女艺人。她的代表作品有:《内心翻腾》(Rolling in the Deep)、《像你一样的他》(Someone Like You)、《爱情迷踪》(Chasing Pavements)、《烈雨焚情》(Set Fire to the Rain)、《天降》(Skyfall)等。

### 131　泰勒·斯威夫特 Taylor Swift(1989—)

美国乡村音乐创作型女歌手,1989年出生于美国宾夕法尼亚州。2006年,泰勒与独立唱片公司大机(Big Machine)签约并推出了首支单曲《蒂姆麦格劳》(Tim McGraw),紧接着推出了首张同名专辑《泰勒·斯威夫特》(Taylor Swift),并获得美国唱片业协会的5倍白金唱片认证。第二张专辑《无所畏惧》(Fearless)于2008年11月11日发行,在《公告牌》200强专辑榜上一共获得11周冠军,并被美国唱片业协会认证为6倍铂金唱片,与此同时收获无数格莱美奖项。首支单曲《爱的故事》(Love Story)在《公告牌》百强单曲榜排名第四,成为美国史上第二畅销的乡村单曲,同时该专辑获得第52届格莱美"年度专辑"的最高荣誉。2009年,泰勒被《公告牌》杂志评选为年度艺人,同年泰勒在《福布斯》名人榜位列第69位。她的代表作主要有:《无所畏惧》(Fearless)、《爱的故事》(Love Story)等。

### 132　艾德·希兰 Ed Sheeran(1991—)

英国著名歌手、创作人,2011年签约大西洋唱片公司,并于同年推出首支单曲《一个团队》(The A Team),初次亮相就取得了英国单曲排行榜第三名的成绩。同年9月,发行首张专辑《+》,并于次年在美国发行豪华版,同时登上了美国专辑冠军的宝座。曾获得2次格莱美奖,包括年度单曲、最佳流行歌手,以及2次全英音乐奖,包括最佳英国专辑、最佳英国男歌手,1次全美音乐奖(最受欢迎流行/摇滚男歌手)。他的代表作品有:

《你需要我，我不需要你》(You Need Me, I Don't Need You)、《你的形状》(Shape of You)、《自言自语》(Thinking Out Loud)等。

## 133 萨姆·史密斯 Sam Smith(1992—)

英国创作型男歌手，2012年10月凭借合作单曲《门闩》(Latch)(获得英国单曲排行榜11位)而开始活跃于乐坛。2013年5月凭借合作单曲《啦啦啦》(La La La)首次进入单曲排行榜第一位，在英国广播公司"年度之声"中获得冠军；同年2月获得"第37届全英音乐奖"评论选择奖；5月推出首张录音室专辑《孤独之时》(In the Lonely Hour)，其中单曲《拜金主义》(Money on My Mind)成为他的第二个英国单曲排行榜首榜歌曲。专辑中第三首歌曲《与我相随》(Stay with Me)获得了国际性的成功，同时登上了英国排行榜的第一位和美国《公告牌》的第二位；专辑中的第四首歌曲《不仅有我》(I'm Not the Only One)也登上了两个排行榜的前五。2015年2月在第57届格莱美奖中获得了四项大奖：包括年度新人、年度歌曲("Stay with Me")、年度制作与最佳流行专辑奖("In the Lonely Hour")；同年在第35届全英音乐奖中获得最佳突破艺人大奖和全球成就奖；在2015年《公告牌》音乐奖中获得了最佳男艺人奖、最佳新人奖和最佳广播歌曲艺人奖。他的音乐成就还使他两次进入世纪吉尼斯纪录。他的代表作品有:《陪我们》(Lay Me Down)、《拜金主义》(Money on My Mind)、《与我相随》(Stay with Me)等。

## 134 披头士乐队 The Beatles

披头士乐队，又译甲壳虫乐队，是流行音乐历史上最有影响力、最为成功的摇滚乐队。创造了许多至今无人打破的纪录。乐队成员有：约翰·列侬(John Winston Lennon)、保罗·麦卡特尼(James Paul McCartney)、乔治·哈里森(George Harrison)和林戈·斯达尔(Ringo Starra)。1960初，披头士在利物浦、汉堡等许多低级夜总会演出，音乐类型主要是模仿查克·贝利、普莱斯利等美国早期摇滚乐手。1962年，利物浦一家唱片公司老板爱普斯坦发现这些年轻人身上所蕴含的巨大潜力，成为他们的经纪人。同年10月发行的单曲《爱我吧》(Love Me Do)进入英国排行榜前20。此后的众多歌曲都占据了排行榜的醒目位置，披头士乐队迅速成为英国超级流行乐队，所到之处受到热烈欢迎。1964年，披头士来到美国，发行的单曲《我想握住你的手》(I Want to Hold Your Hands)一炮打响，获得美国排行榜冠军。长达6年的披头士风暴就此掀起。1965年6月"披头士"获得了英国女王伊丽莎白二世颁发的不列颠帝国勋章。披头士乐队的主要代表作品有:《我想握住你的手》(I Want to Hold Your Hands)、《米歇尔》(Michelle)、《昨天》(Yesterday)、《嘿，朱迪》(Hey Jude)、《爱我吧》(Love Me Do)、《请让我快乐》(Please Please Me)、《从我到你》(From Me to You)、《她爱你》(She Loves You)、《你不能买我的爱情》(Can't Buy Me Love)等。

### 135　涅槃乐队 Nirvana

美国著名的摇滚乐队，是第一支让出版界认识到"另类摇滚"价值的乐队，他们的成功带动了一大批地下摇滚乐队浮出水面。涅槃乐队于 1987 年由库尔特·柯班（Kurt Cobain）和克里斯特·诺沃斯里克（Krist Nocoselic）在华盛顿州的阿伯丁组建。1988 年发行了首张专辑《漂泊》（Bleach），这张低成本的唱片出人意料地受到了不少地下乐队和学生的欢迎，在各大校园电台被频繁播出。1991 年发行了他们的第二张专辑《别介意》（Nevermind），引起了轰动式的效应，几周之内就售出了 5 万张，还将迈克尔·杰克逊的专辑拉下冠军宝座。专辑里的《锂》（Lithium）和《少年心气》（Smells Like Teen Spirit）两首作品打入美国主流音乐。由于当时主流媒体的不友好，他们所处的音乐流派被称为垃圾摇滚乐（Grunge Rock）。涅槃乐队把大众的焦点聚集到垃圾音乐上来，使垃圾音乐在 20 世纪 90 年代中前期在广播和音乐电视的播放率上占据了统治性的地位。1993 年，他们推出了最具挑衅的新专辑《回到子宫》（In Utero），由著名制作人史蒂夫·埃尔贝尼担任制作。这张专辑很快成为排行榜冠军，销量达到双白金。1993 年底乐队开始在全国和欧洲巡演。涅槃乐队的主要代表作品有：《爱情嗡嗡》（Love Buzz）、《少年心气》（Smells Like Teen Spirit）、《心形盒子》（Heart-shaped Box）、《关于一个女孩》（About a Girl）等。

### 136　滚石乐队 The Rolling Stones

1960 年代英国最著名的摇滚乐乐队。一开始滚石组合了不同的美国音乐而创造了一种新的大众音乐。乐队成立开始时期他们演奏自己改编的布鲁斯音乐、节奏布鲁斯乐、乡村音乐和摇滚乐。他们一开始的唱片是改编查克·贝里、罗伯特·约翰逊（Robert Johnson）、马迪·沃特斯（Muddy Waters）和汉克·威廉姆斯（Hank Williams）等的歌。虽然乐队成员米克·贾格尔（Mick Jagger）和凯斯·理查兹（Keith Richards）被公认为大众乐史上最有成果的作曲家和作词家组合之一，但是滚石也始终没有停止从其他音乐形式获得新的灵感。在他们的音乐中他们吸收了雷鬼音乐、朋克摇滚乐和舞曲的成分。滚石乐队的主要作品有：《同情恶魔》（Sympathy for the Devil）、《（我无法）满足》[（I Can't Get No）Satisfaction]《你不会总得到你想要的》（You Can't Always Get What You Want）、《大街上战斗的人》（Street Fighting Man）《当我的眼泪流过》（As Tears Go By）等。

### 137　老鹰乐队 Eagles

美国乡村摇滚乐的代表，是美国乃至世界最杰出的摇滚乐队之一，由歌曲作家、主唱兼鼓手唐·亨利（Don Henley）和歌手兼键盘手格伦·弗雷（Glen Frey）于 1971 年组建。他们把摇滚、流行和乡村音乐很好地结合在一起，他们的音乐符合各个层次的欣赏者，成了名副其实的"大众偶像"。1972 年发行乐队首张专辑，其中《别紧张》（Take It Easy）成为他们第一首进榜单曲。其后的几年，老鹰飞上了事业的顶峰，连续推出了 4 张冠军专

辑,其中大批脍炙人口的歌曲牢牢巩固了他们英美超级乐队的地位。歌曲《加州旅馆》(Hotel California)和《镇上的新小子》(New Kid in Town)先后成为冠军歌曲。1978年专辑《加州旅馆》赢得格莱美年度最佳唱片奖。1979年末,乐队宣布解散。1994年,老鹰乐队在无数歌迷的期盼中重新聚在一起,出现在著名的MTV频道"不插电"音乐会中,一口气表演了十几首歌曲。同年推出的专辑也再次获得格莱美奖。老鹰乐队的主要代表作品有:《加州旅馆》(Hotel California)、《至爱》(The Best of My Love)、《说谎的眼睛》(Lyin'Eyes)、《使其复原》(Get Over It)、《别紧张》(Take It Easy)、《直到极限》(Take it to the Limit)、《今夜的心痛》(Heartache Tonight)、《我无法告诉你为什么》(I Can't Tell You Why)等。

### 138　后街男孩组合 Backstreet Boys

美国流行乐组合,1993年于美国佛罗里达州奥兰多市成立,其成员分别为:尼克·卡特(Nick Carter)、霍伊·多罗夫(Howie Dorough)、布莱恩·莱特尔(Brian Littrell)、A.J.迈克林(A.J. McLean)和凯文·理查德森(Kevin Richardson)。成立之初5位成员都不过十几岁。5个才华横溢的少年,不仅舞跳得好、长相俊美、更重要的是他们个个是充满音乐天分的奇才。由于他们的唱片在美国销量不佳,1994年他们在英国推出了第一盘同名专辑,迅速在英国蹿红,勇夺英国各大排行榜首位,他们以令人耳目一新的歌和优美的和声,成为无数少男少女的偶像。至今为止他们已经在美国销售了3800万张唱片,全球销量近9000万张,是自1990年代中期以来最受欢迎的男生组合。后街男孩的主要代表作品有:《我再也不会伤你的心》(I'll Never Break Your Heart)、《只要你爱我就好》(As Long As You Love Me)、《每个人》(Everybody)、《今晚我需要你》(I Need You Tonight)等。

### 139　阿巴组合 ABBA

1970年代"迪斯科热潮"席卷整个欧洲而迅速成长取得突出成绩的瑞典乐队。成立于1971年,乐队名字取自每个人名的第一个字母。1972年,他们迅速在瑞典走红,同年,他们代表瑞典参加了欧洲歌曲大赛,获得第三名。1974年,他们又以一首英文歌曲《滑铁卢》(Waterloo)在欧洲歌曲大赛中获奖,并获得英国单曲排行榜冠军,进入美国单曲排行榜前十名,并且通过电视台转播成为家喻户晓的演唱组合。此后,他们取得了非凡的成功:连续18首歌曲进入英国单曲排行榜前十名,8张专辑达到排行榜第一名。1977年,他们进行了第一次世界性巡回演出,1979年进行全美巡回演出。1982年,他们进行了告别演出,随即解散。他们的主要代表作品有:《滑铁卢》(Waterloo)、《费尔南多》(Fernando)、《舞蹈皇后》(Dancing Queen)、《知我,知你》(Knowing Me, Knowing You)、《给我一次机会》(Take a Chance on Me)、《钱,钱,钱》(Money, Money, Money)、《齐格蒂塔》(Chiquitia)等。

### 140　U2乐队

20世纪80年代最受瞩目的乐队,1976年成立于爱尔兰都柏林,由主唱波诺·沃克

斯(Bono Vox)、吉他手艾吉(Edge)、贝斯手亚当·克莱顿(Adam Clayton)以及鼓手拉里·穆伦(Larry Mullen)组成。1980年和1982年美国的"岛屿"(Island)唱片公司制作了他们的专辑《男孩》(Boy)和《十月》(October)。专辑中的乐曲具有朋克音乐特点,同时又节奏明快,优美动听,极具煽动性,获得评论界的认可。1983年乐队的第三张专辑《战争》(War)登上了英国排行榜榜首。在推出众多优秀唱片的同时,乐队还为各种公益活动募捐演出等。1987年的专辑《乔舒娅树》(The Joshua Tree)成为乐队的一个里程碑,获得了巨大成功。从1991年的专辑《阿克顿宝贝》(Achtung Baby)起,乐队引入了更多的电声乐器,音乐融入舞曲风格,变得更为轻快。两年后的专辑《欧共体动物园》(Zoorope)深化了这种风格。其后乐队一度濒临解散。2000年,U2卷土重来,发行了《所有你不能留下的》(All That You Can't Leave Behind),回到以前乐观激昂的风格,受到普遍好评。他们的主要代表作品有:《血腥的星期天》(Bloody Sunday)、《是否与你同在》(With or Without You)、《不知我的所求》(I Still Haven't What I'm Looking For)、《新年》(New Year's Day)、《欲望》(Desire)、《苍蝇》(The Fly)、《所有你不能留下的》(All That You Can't Leave Behind)等。

### 141 迪克西兰爵士乐队 The Original Dixieland Jazz Band

迪克西兰爵士乐队是历史上第一个灌录爵士乐唱片的白人五重奏乐团,它的5位原始成员全部出生在新奥尔良。迪克西兰爵士乐队在芝加哥逐渐窜起后转到纽约发展,并在当地造成轰动。但是乐队缺乏创造力,只迎合大众口味的乐风,很快地遭到新一辈天才爵士乐手们的挑战,并于20年代中期解散,走进爵士乐的历史。乐队的代表作品有《马房布鲁斯》(Livery Stable Blues)、《玛吉》(Margie)、《百老汇玫瑰》(Broadway Rose)、《圣路易斯布鲁斯》(St. Louis Blues)等。

### 142 海滩男孩乐队 The Beach Boys

海滩男孩乐队是一支成立于1961年美国加利福尼亚的摇滚乐队。乐队最初是由威尔逊(Wilson)三兄弟以及他们的表哥和另一位朋友组成,他们的首支单曲《冲浪》(Surfin')发行后,便在全国排行榜上小有名气。1962年,与国会唱片公司(Capitol)签约后,发行了首张专辑《冲浪旅程》(Surfin' Safari)。专辑同名单曲也超越了以往的成就,进入了排行榜前二十。1963年底,海滩男孩乐队已经灌录了3张专辑,不但是排行榜前十名的常客,其间还在不停地进行巡回演出。1964年,《我会绕开》(I Get Around)成为乐队的第一首冠军单曲,同年末发行的专辑《海滩男孩音乐会》(Beach Boys Concert)占据冠军位置长达四周。在之后的专辑制作上,海滩男孩都达到了一个全然不同的境界,在披头士的专辑《橡胶灵魂》(Rubber Soul)的影响下,于1966年发行《宠物之声》(Pet Sound)专辑。这张专辑在摇滚乐史上被视为有史以来制作最精良,最有影响力的专辑之一。海滩男孩乐队的灵魂人物布莱恩·威尔逊(Brain Wilson)一度试图与披头士乐队抗衡,但他因逐渐沉溺于药物不能自拔,也一再与乐队成员产生矛盾,之后的大量作品开始走下坡路,不再受到之前狂热的追捧。尽管1966年之后的作品多受贬抑,但是1970年

的《太阳花》(Sunflower)还是一张伟大的专辑。代表作品有:《这不是很好吗》(Wouldn't It Be Nice)、《美好感受》(Good Vibrations)、《冲浪女孩》(Surfer Girl)等。

### 143  新兵乐队 The Yardbird

新兵乐队(又译雏鸟乐队)是英国 1960 年代中期的摇滚乐队,乐队先后由摇滚乐史上最伟大的 3 位吉他手担任主音吉他,分别是:埃里克·克莱普顿(Eric Clapton)、杰夫·贝克(Jeff Beck)和吉米·佩吉(Jimmy Page)。新兵乐队是一支以布鲁斯音乐为基础的乐队,在电吉他技术上有许多革新的创造,例如反馈(Feedback)、失真(Distortion)的使用以及对放大器的改进。乐队最初是从金斯顿艺术大学一支名叫大主教布鲁斯四重唱(Metropolitan Blues Quartet)乐队发展而来,在 1963 年观看了滚石乐队(The Rolling Stones)的演出后,大受启发。随后,埃里克·克莱普顿加入乐队,替代了原有的主音吉他手的位置,并推出了乐队的第一张专辑《五个充满活力的新兵》(Five Live Yardbirds),这张布鲁斯风格的专辑虽然没有上榜歌曲,但在英国节奏与布鲁斯乐界赢得了极大的声望。1965 年乐队录制了三首单曲《为了你的爱》(For Your Love)、《充满灵魂的心》(Heart Full of Soul)和《邪恶铭刻你的心》(Evil Hearted You),成功晋升排行榜前三名,并取得了巨大的商业成就。贝克对电子效果的追求使得乐队在美国被人称为"迷幻摇滚"的先锋。1966 年,吉米·佩吉加入乐队。这时乐队有了两名主音吉他手,他们交替对应的独奏极其激动人心,但在 6 个月之后,贝克也退出了乐队。乐队于 1968 年解散。

### 144  齐柏林飞艇乐队 Led Zeppelin

英国摇滚乐队,乐队在硬摇滚乐(Hard Rock)和重金属摇滚乐(Heavy Metal)发展过程中占有相当重要的地位,同时也是 20 世纪最为流行和拥有巨大影响力的摇滚乐队之一。齐柏林飞艇乐队成立于 1968 年,他们致力于用喧闹的革命性手法对英国的布鲁斯摇滚乐进行改革,并在音乐中完美融合了布鲁斯音乐、乡村摇滚乐、灵歌、芬克音乐、英国传统民谣以及中东、印度、拉丁音乐。乐队由著名吉他手吉米·佩吉在新兵乐队的基础上组建,与大西洋唱片公司(Atlantic)签约后,发行了爆炸性的首张同名专辑,这成为英国硬摇滚/布鲁斯的代表作。佩吉的才华同主唱罗伯特·普兰特(Robert Plant)极富表现力的嗓音结合,在第二张专辑《齐柏林飞艇Ⅱ》(Led Zeppelin Ⅱ)结出硕果。专辑中的许多经典歌曲奠定了乐队在世界乐坛上的领导地位。翌年,乐队发行的没有确定名称的专辑使得乐队的音乐事业更加灿烂辉煌,其中歌曲《通向天堂的阶梯》(Stairway to Heaven)被认为是乐队最为出色的作品。与此同时,乐队去美国演出,拍摄电影,成立唱片公司。1975 年乐队发行专辑《肉体涂鸦》(Physical Graffiti)。这是张具有硬摇滚乐和迷幻实验性摇滚乐风格的专辑,乐队在其中充分自由发挥出全部才能。之后乐队遭遇了许多生离死别的重创,于 1980 年正式解散。齐柏林飞艇乐队在商业上取得了毋庸置疑的成功,他们如今被高度评价为摇滚时代最具影响力的乐队之一,他们的作品仍在激励着一代又一代的后辈摇滚音乐家们。代表作品还有:《你需要爱》(You Need Love)、《移

民之歌》(Immigrant Song)等。

### 145 性手枪乐队 The Sex Pistols

性手枪是英国最有影响的朋克摇滚乐队之一，1975年11月6日他们首次在伦敦郊区的一所学校表演，可是演出刚进行10分钟，扩音器的电源插座就被拔了，演出就此结束。1976年早期，乐队领导人马尔科姆·麦克拉伦(Malcolm McLaren)开始亲自教导他们如何成为朋克时代的领导力量。而他们的这种音乐理念也影响了1970年代众多的朋克乐乐队。最初出版商和唱片商都根本不注意这支乐队，但1976年夏天他们就不得不关注他们了。11月百代唱片公司(EMI)和乐队正式签约，12月乐队的首张专辑《英国的无政府主义》(Anarchy in the U.K)发行，因为乐队在一次接受电视采访时使用了粗鲁的词汇，导致了原本预定的演唱会地点纷纷与公司解除预约，为此唱片公司和乐队解除了协约。1978年四月乐队和维京(Virgin)唱片公司签约并发行了自己的第二张专辑God Save the Queen，而他们也根本不考虑这年6月就是英国女皇登基25周年大典。同名单曲马上就在英国各广播电台禁止播放。但无论如何这也不能影响这首单曲成为单曲排行榜的榜首。专辑《别介意那些胡话，这就是性手枪》(Never Mind the Bollocks, Here's the Sex Pistols)无疑是乐队对世界摇滚乐历史的最大贡献。这张专辑被认为是摇滚乐历史上最伟大的专辑，它完全真实，毫无做作，充满漫骂。它向传统的摇滚乐文化以至现代社会文化发出了挑战，这种思想在《上帝保佑女王》(God Save The Queen)得到了很好的体现。尽管性手枪乐队被很多评论看为只是一个时代的"麻醉剂"或者"传话筒"，但无论如何也正是这支乐队为朋克音乐点亮了前进的明灯。他们是一个伟大时代的"揭幕者"，揭幕了日益蓬勃的朋克摇滚乐时代。1978年秋，乐队解散。

### 146 枪炮与玫瑰乐队 Guns N' Roses

枪炮与玫瑰乐队(常缩写为"枪花")是一支1985年成立于好莱坞的美国硬摇滚乐队，他们至今仍保持着全美音乐史上首张专辑最高销售纪录。枪炮与玫瑰乐队在20世纪80年代中期至90年代早期处于巅峰时期，有评论家认为："他们带来了一个极端享乐主义的叛逆并复兴了硬摇滚乐界的朋克态度，让人想起早期的滚石乐队。"枪炮与玫瑰乐队的音乐是布鲁斯硬摇滚乐，是当时美国特别盛行的流行金属的一种，这种音乐是一种具有肮脏、暴力和颓废特征的音乐。而他们的音乐则具有喧嚣出色的旋律，同时具有旋律非常出色的乐器演奏，特别是主音吉他手史莱许(Slash)和节奏吉他手兼乐队核心创作者伊兹·斯特拉丁(Izzy Stradlin)的吉他演奏，无论是riff段落还是史莱许的独奏都成为歌迷们追捧的对象，而主唱埃克索尔·罗斯(Axl Rose)华丽的外形，以及高亢极致的嗓音更是为乐队征服无数女歌迷的心，再加上长相帅气个性特立独行的贝斯手以及放纵不羁的鼓手，正是这些综合元素使得这支乐队迅速走红全世界，再随着乐队的成功商业化包装，成为世界流行金属乐界在1980年代末最具标志性的乐队之一。代表作品有:《别哭》(Don't Cry)、《十一月的雨》(November Rain)、《我甜美的孩子》(Sweet Child O'Mine)等。

### 147　碎南瓜乐队 The Smashing Pumpkin

　　碎南瓜乐队成立于1989年的芝加哥，是为数不多的未受到传统地下摇滚影响的另类摇滚乐队之一。这支乐队的音乐非常独特，它包容了前卫摇滚乐、重金属摇滚乐、哥特摇滚乐、迷幻摇滚乐和梦幻流行乐（Dream Pop），通过主流摇滚创造出自己另类的声音。乐队主唱兼吉他手比利·柯根（Billy Corgan）于1989年组建了这支标准的4人组合，1990年推出的首张单曲《我是唯一》（I Am One）在芝加哥卖得很好，之后发行的单曲《特里斯特莎》（Tristessa）开始受到大型唱片公司的关注。乐队在这时非常明智且迅速地从地下转入主流世界，签约维京唱片公司，很快，1991年发行的专辑《吉什》（Gish）成了校园和现代摇滚乐的宠儿，与此同时，大批独立摇滚乐迷对乐队主流化的发展尤为不满。在之后的巡演中乐队成员间产生了许多矛盾，此时柯根为了转移矛盾的注意力，带领乐队再次走进录音棚。1993年《暹罗之梦》（Siamese Dream）宣告完成，其中许多单曲反响热烈，乐队也由此确立了巨星的地位。但是乐队在1998年发行的专辑《崇拜》（Adore）却没能取得之前的成就。2000年乐队解散。2007年乐队重组并发行了专辑《时代精神》（Zeitgeist）。代表作品有：《1979》（1979）、《今天》（Today）、《给玛莎》（For Martha）、《今夜，今夜》（Tonight, Tonight）等。

### 148　快乐分裂乐队 Joy Division

　　快乐分裂乐队是英国1970年代后朋克摇滚乐队中极具影响力的一支乐队，成立于1977年。该年乐队录制了4首新歌，乐队的名气越来越大，1979年乐队出现在了英国国家电台上，使得他们很快被公众所熟悉。1979年6月，乐队第一张专辑《未知的快乐》（Unknown Pleasure）发行，评论反映良好，卖得也相当不错。但这是一张前所未有的低调作品：冷漠、黯淡且沉重。主唱伊恩·科蒂斯（Ian Curtis）深沉的嗓音在简练的吉他背景乐中缓缓唱着献给残酷青春的挽歌，其中《她失去控制》（She's Lost Control）被认为是最震撼的作品。乐队在接下来的时间里不断地进行演出，伊恩·科蒂斯的现场演出给观众留下深刻的影像。但随着科蒂斯越来越频繁发作的癫痫病，乐队只能断断续续地录制一些作品，其间诞生了乐队另一首经典作品《爱会拆散我们》（Love Will Tear Us Apart）。第二张专辑《偷心》（Closer）也同样是一张叫人想自杀的作品，专辑中处处可见科蒂斯那颗黑色心灵的伤痕。在这年的5月18日，科蒂斯结束了自己的生命。

### 149　绿洲乐队 Oasis

　　绿洲乐队是1991年成立于曼彻斯特的英国摇滚乐团。1994年绿洲乐队发行了他们首张专辑《绝对可能》（Definitely Maybe），开启了英式摇滚乐风潮。虽然他们乐队成员内部总是有着矛盾，但是绿洲乐队依然在1995年发行了历史销售量达到1900万张的专辑《晨光荣耀》（What's the Story Morning Glory?），并且与同期的污点乐队（Blur）成为竞争

对手。1997年绿洲的第三张专辑《全体集合》(Be Here Now)发行,专辑冲向英国排行榜冠军、美国排行榜亚军,并且也成为英国排行榜历史上销售量最快速的专辑。2000年录制的第四张专辑《站在巨人的肩膀上》(Standing on the Shoulder of Giants)和2002年发行的第五张专辑《异类效应》(Heathen Chemistry)均获得商业上的成功和乐迷们的认同。2005年录制他们的第六张专辑《真实的谎言》(Don't Believe the Truth),这张专辑成为他们最近十年来销售最好和最被认同的专辑。2008年10月7日发行了全新专辑《灵魂解放》(Dig Out Your Soul)。代表作品有:《迷墙》(Wonderwall)、《别再哭得那么难过了》(Stop Crying Your Heart Out)、《站在我身边》(Stand by Me)、《别为过去的事而愤怒》(Don't Look Back in Anger)等。

## 150  平克·弗洛伊德乐队 Pink Floyd

平克·弗洛伊德乐队是一支英国摇滚乐队,乐队从成立的那一天起,就成为摇滚乐史上最受争议的乐队之一。乐队最初是个地道的节奏与布鲁斯风格的组合,他们为了找寻自己的音乐方向,多次尝试接触摇滚乐、布鲁斯音乐、乡村音乐、民谣音乐、电子音乐和古典音乐等不同的音乐形式,在主场西德·巴雷特(Syd Barret)和嬉皮经理人的影响下,乐队逐渐转向迷幻风格。1967年他们出版了第一张专辑《破晓门前的吹笛人》(Piper at the Gates of Dawn),乐队的才能深深打动了许多前卫电影制作者,纷纷邀请他们为电影配乐。乐队在创作新音乐的同时,接着发展了他们场面壮观的现场演出中的戏剧性成分,还对电子音像系统做了改进。1973年,乐队发行的专辑《月之暗面》(Dark Side of the Moon),是乐队登峰造极之作,也是摇滚乐历史上最出色的专辑之一。1978年的专辑《迷墙》(The Wall),在演唱会上乐队采用了一个戏剧化的舞台效果,用一系列概念性很强的歌曲,讲述了一个完整的故事,演出中一堵墙的模型在舞台上被推倒。作为摇滚乐历史上的传奇性乐队,平克·弗洛伊德的音乐大部分采用器乐形式,但是他们充分利用了音响的空间,人们在欣赏音乐的同时并未感到冗长、拖沓。代表作品有:《希望你在这里》(Wish You were Here)、《继续闪耀吧,疯狂钻石》(Shine on You Crazy Diamond)。

## 151  卡朋特兄妹 Carpenters

"卡朋特兄妹"二重唱是美国1970年代流行乐坛上最成功的组合之一,由妹妹凯伦·卡朋特(Karen Carpenter,1950—1983)和哥哥理查德·卡朋特(Richard Carpenters,1946—)组成。1969年到1981年,他们共发行了17张专辑,每张专辑的销量均超过百万张,19首单曲进入《公告牌》排行榜前十名。他们以特有的软摇滚风靡全球,曾被《娱乐周刊》评价为"70年代早期酿造反战主张和迷幻摇滚的有力解毒剂"。1969年发行的首张专辑《给予》(Offering),其中的主打歌《车票》(Ticket to Ride)成为热门歌曲。悦耳的声音、出色的编曲和一流的制作使他们的歌曲获得广大年轻人的喜爱,二重唱风格成为流行音乐里男女和声及"轻音乐"的最初蓝本。超负荷的唱片录制和巡回演出让"卡朋特兄妹"在70年代获得了巨大成功。1971年,他们为自己赢得了属于自己的电视系列节

目——《做你自己的音乐》(Make Your Own Kind of Music)。1974年，他们还应邀到白宫演出。卡朋特兄妹演唱组的事业蒸蒸日上，不断有佳作问世。但好景不长，凯伦因减肥患慢性厌食和神经过敏于1983年2月4日死在深爱她的父母怀中，而凯伦其实并不胖。她死时只有32岁。卡朋特兄妹的主要代表作品有：《我们还只是开始》(We've Only Just Began)、《车票》(Ticket to Ride)、《巨星》(Superstar)、《正如我们所知》(For All We Know)、《多雨天和星期一》(Rainy Days And Mondays)、《相互伤害》(Hurting Each Other)等。

## 152 皇后乐队 Queen

皇后乐队是1970年代的一支英国四人乐队，乐队风格主要是前卫摇滚和重金属摇滚，他们创造了一种庞大的伪歌剧式的音响。皇后乐队是20世纪70年代中期全世界最流行的乐队之一，尽管他们有着庞大的听众群，但皇后乐队从来没有被严肃的评论界所认可。1971年，乐队正式成立，于1973年推出首张专辑《皇后》(Queen)。整个乐队中最引人注目的是主唱弗雷迪·墨丘里(Freddie Mercury)尖锐的嗓音和吉他手华丽的吉他风格。随着第二张和第三张专辑的发行，皇后乐队很快成为欧洲最受听众欢迎的乐队。1975年的专辑《歌剧院的一夜》(A Night at the Opera)中那首著名的《波希米亚狂想曲》(Bohemian Rhapsody)连续占据英国排行榜长达9周时间，成为英国有史以来销量最大的单曲之一。到20世纪70年代中后期，乐队继续扩大他们的声誉，推出许多白金销量的唱片。20世纪80年代至90年代初，乐队陆续推出一系列专辑，均取得不俗的反响，但在1991年11月22日，主唱墨丘里发表声明证实自己已染上艾滋病，两天后便去世了。1992年春，乐队其他成员举办了一场纪念音乐会，包括大卫·鲍伊、埃尔顿·约翰等著名歌星均参加了演出。乐队代表作品有：《我们是冠军》(We are the Champions)、《我要摇滚你》(We Will Rock You)、《波希米亚狂想曲》(Bohemian Rhapsody)等。

## 153 绿日乐队 Green Day

绿日乐队是一支1987年组建的美国朋克摇滚乐队。乐队在成立之初通过独立唱片公司发行专辑，直到1994年，他们第一张最重要的唱片《渣滓》(Dookie)由滚石唱片公司发行后，乐队获得了空前的成功，成功卖出千万张专辑。绿日乐队接下来的三张专辑《失眠》(Insomniac)、《猎人》(Nimrod)、《警告》(Warning)虽然销量不错，但并未取得如第一张专辑的成就。2004年，乐队发行摇滚歌剧《美国白痴》(American Idiot)，使乐队重获知名度，仅在美国专辑就达到500万张的销量，并且获得第47届格莱美最佳摇滚专辑奖。乐队在2009年发行的第8张录音室专辑《21世纪大瓦解》(21st Century Breakdown)是迄今为止发行得最好的一张专辑，该张专辑分成三部分发行。绿日乐队一支是全球专辑销量最好的乐队之一，已经在全球卖出7500万张专辑。乐队共获得5次格莱美奖，包括最佳摇滚专辑、最佳另类专辑等重要奖项。2010年，《美国白痴》被改编成百老汇音乐剧，被提名了3项托尼奖：最佳音乐、最佳舞台设计和最佳灯光设计。代表作品有：《美国傻

瓜》(American Idiot)、《碎梦大道》(Boulevard of Broken Dreams)、《九月逝时,唤我醒来》(Wake Me Up When September Ends)、《废人》(Basket Case)等。

### 154　林肯公园乐队 Linkin Park

林肯公园是一支来自美国加州的摇滚乐队。林肯公园在2000年以首张专辑《混合理论》(Hybrid Theory)在主流音乐市场上获得成功,该专辑销售量超过2400万张,接下来发行的《天空之城——美特拉》(Meteora)专辑也取得成功,在2003年的美国《公告牌》200专辑榜(Billboard 200)上排名第一。最新专辑《末日警钟 毁灭·新生》(Minutes to Midnight)不再是新金属的风格,而走向主流,但仍然受到了歌迷的喜欢。林肯公园最关键的成功之道在于通过双主音演唱交错演绎下,同时精准地加入DJ手法以及Hip-Hop Groove而形成了一种能够同时讨好多种类型乐迷的模式;另一方面,歌曲中副歌旋律所蕴含的不流俗的商业潜质,又能在不经意间俘获一般乐迷的心。和过去的一些重型说唱乐队不同的是,年轻的林肯公园从不以发泄为借口而滥用粗俗字眼,专辑中的歌曲大部分都能感受到其中的积极意义。乐队主唱查斯特·贝宁顿(Chester Bennington)于2017年7月20日自杀身亡,年仅41岁。乐队代表作品有:《麻木》(Numb)、《最后》(In The End)、《我属于的地方》(Somewhere I Belong)等。

### 155　卡特家族 Carter Family

卡特家族是美国乡村乐组合,在1927年到1956年录制了许多音乐。他们的音乐影响了蓝草音乐、乡村音乐、南方福音音乐、流行音乐和摇滚乐,以及20世纪60年代的美国民歌复兴运动。他们是第一个成为乡村音乐明星的声乐组合,他们的作品也成了当时乡村乐的标准。卡特家族来自弗吉尼亚州,由阿尔文·普莱森特·卡特(Alvin Pleasant Carter)创立,其他成员包括他的妻子和弟媳。卡特家族在吉他演奏方面也做出了许多贡献,特别是在吉他的拨片技巧上。卡特家族在1970年入选乡村名人堂,被冠以"乡村第一家庭"的美誉。代表作品有:《但愿生死轮回永不停止》(Will the Circle be Unbroken)、《森林野花》(Wildwood Flower)、《让生活充满阳光》(Keep on the Sunny Side)等。

### 156　西蒙与加芬克尔 Simon & Garfunkel

西蒙与加芬克尔是一个来自美国的二人组合,由创作歌手保罗·西蒙(Paul Simon)和阿特·加芬克尔(Art Garfunkel)组成。二人在1957年以汤姆与杰瑞(Tom & Jerry)的组合出现,就已小有名气。1965年,二人将组合名字改为"西蒙与加芬克尔"并且凭借经典电影《毕业生》(The Graduate)的主题歌《寂静之声》(The Sound of Silence)迅速蹿红。1970年,二人发行了他们的最后一张专辑《忧愁河上的桥》(Bridge over Troubled Water),由于两人不稳定的关系以及不同的意见,导致这张专辑一拖再拖,也使得二人关系最终破裂,不过这张难产的专辑最成功,也是他们销量最多的专辑。二人在1981年

"中央公园演唱会"(The Concert in the Central Park)重新携手的演出,吸引了50万观众。西蒙与加芬克尔是1960年代最受欢迎的流行组合之一,他们最突出的特色是他们动人的和声。除了《寂静之声》外,西蒙与加芬克尔还有许多其他热门单曲,如《我是一块岩石》(I am a Rock)、《斯卡布罗集市》(Scarborough Fair)、《忧愁河上的桥》(Bridge over Troubled Water)等。他们多次荣获格莱美奖,并且在1990年入驻摇滚名人堂。

## 157 魔力红乐队 Maroon5

魔力红乐队是一支成立于美国洛杉矶的摇滚乐队,在1994年成立时,乐队名是卡拉之花(Kara's Flowers),签约滚石唱片公司发行了专辑《第四世界》(The Fourth World),不过这张专辑却只是不温不火的状态。2001年这支乐队重组,经过人员变动,也将乐队名改为现在的魔力红。乐队签约Octone唱片公司,在2002年发行了第一张大碟《关于简的歌》(Song About Jane)。专辑主打歌曲《无法呼吸》(Harder to Breathe)通过电台广泛传播,打响了乐队的知名度。其他主打歌曲《这就是爱》(This Love)和《她将坠入爱河》(She Will Be Loved)打入《公告牌》最热100首单曲前五。2005年乐队获得格莱美最佳新人奖。之后几年,乐队进行了全球巡演,并录制了两张现场专辑。2007年乐队发行了第二张专辑《不会太久》(It Won't Be Soon Before Long),该专辑成为当年《公告牌》最佳200张专辑首位,其中主打歌曲《见证奇迹》(Makes Me Wonder)也成为乐队第一支排行榜第一的歌曲。乐队第三张专辑《遍布双手》(Hands All Over)(2010)也取得了不错的成绩。2011年,乐队与克里斯蒂娜·阿奎莱拉合作的单曲《尽情舞动》(Moves Like Jagger)一经推出便攀至排行榜首位,也成为全球销量最好的单曲之一。第四张录音室专辑《曝光过度》(Overexposed)于2012年发行,位列《公告牌》第二名,其中单曲《公用电话》(Payphone)和《一个晚上》(One More Night)双双成为热门金曲。乐队代表歌曲有:《这就是爱》(This Love)、《见证奇迹》(Makes Me Wonder)、《尽情舞动》(Moves Like Jagger)等。

## 158 黑眼豆豆组合 The Black Eyed Peas

黑眼豆豆是美国一支嘻哈音乐组合,音乐风格还包括节奏与布鲁斯音乐、流行音乐和舞曲音乐等。黑眼豆豆成立于1995年,在2003年发行的第三张专辑Elephunk使他们成为世界著名组合。专辑热门单曲《爱在哪里》(Where is the Love?)在全球13个国家都取得了排行榜第一的位置。他们的第四张专辑Monkey Business《骗人把戏》发行,使他们取得了更大的名声,得到更加广泛的关注。其中有四首热门单曲《别耍我的心》(Don't Phunk with My Heart)、《不要撒谎》(Don't Lie)、《我的线条》(My Humps)和《火热》(Pump It Up)。2009年,单曲《砰砰炮》(Boom Boom Pow)和《我要的感觉》(I Gotta Feeling)同时占据《公告牌》单曲榜的首位和次位,《我要的感觉》(I Gotta Feeling)同时成为英国第一支销量超过百万的单曲。第52届格莱美颁奖礼上,黑眼豆豆获得了6项提名,最终获得了其中3项大奖。2010年,他们发行了第六张专辑,专辑主打歌曲《时间》(The Time)和《这还不够》(Just Can't Enough)在各国排行榜上再次取得第一的成绩。

代表作品有:《爱在哪里》(Where is the Love?)、《别耍我的心》(Don't Phunk with My Heart)、《不要撒谎》(Don't Lie)、《我的线条》(My Humps)、《火热》(Pump It Up)等。

### 159　娱乐乐队 Fun

来自美国纽约的独立流行乐队,现任乐队成员有键盘手安德鲁·道斯特(Andrew Dost)、吉他手杰克·安通诺夫(Jack Antonoff)和乐队主唱内特·卢瑟(Nate Ruess)三人。其首张专辑《鱼鲸向海》(Aim and Ignite)于2009年8月25日发行,第二张录音室专辑《某些夜晚》(Some Nights)发行于2012年2月21日。娱乐乐队最著名的作品是《我们正年轻》(We Are Young)。主打歌《我们正年轻》(We Are Young)在《公告牌》单曲榜上取得第一名的好成绩,同样也蝉联英国单曲榜冠军。第二首单曲《某些夜晚》(Some Nights),在《公告牌》单曲榜上取得第三名,成为乐队第2支登上《公告牌》前十名的单曲,奠定了娱乐乐队在美国乐坛的地位。2012年12月5日,娱乐乐队获得第55届格莱美的7项提名,包括年度最佳制作奖、年度最佳歌曲奖、年度最佳专辑奖、年度最佳新人奖、年度最佳单曲奖、年度最佳流行组合奖和年度最佳流行专辑奖。2013年2月10日,第55届格莱美颁奖典礼在美国加州洛杉矶斯台普斯中心上演。娱乐乐队登台献唱乐队第三首单曲《继续》(Carry on),同时娱乐乐队也摘得第55届格莱美最佳单曲奖和最佳新人奖。代表作品有:《某些夜晚》(Some Nights)、《我们正年轻》(We Are Young)、《继续》(Carry on)等。

### 160　酷玩乐队 Coldplay

英国著名摇滚乐队,1996年由主唱兼键盘手克里斯·马汀(Chris Martin)和吉他手强尼·巴克兰(Jonny Buckland)在伦敦大学建立,起初被命名为Pectoralz,在盖伊·贝瑞曼(Guy Berryman)加入后,改名为Starfish,其后随着威尔·查平(Will Champion)的加入,在1998年,正式命名为"Coldplay"。2000年,推出首张专辑《降落伞》(Parachutes),并在欧洲取得了巨大的成功,同年这张专辑获得了英国水晶音乐奖。2002年发行第二张专辑《心血来潮》(A Rush of Blood to The Head)并获得了第45届格莱美最佳另类专辑奖。2005年发行的第三张专辑《X&Y》,销量达830万张,成为国际唱片工业联合会年度全球销量冠军。乐队共获得7次格莱美奖,包括年度单曲、最佳另类音乐专辑、最佳摇滚乐队/团体演唱等重大奖项,以及10次全英音乐奖,包括最佳英国单曲、最佳现场表演等。代表作品有:《生命万岁》(Viva La Vida)、《在我这里》(In My Place)、《降落伞》(Parachutes)、《音速飞行》(Speed of Sound)等。

# 日韩部分

### 1  筒美京平 Kyohei Tsutsumi(1940—)

筒美京平,1940年生于东京都新宿区,毕业于青山学院大学经济学部,是日本流行乐超级巨匠,日本流行音乐(J-POP)的创始人,同时也是日本流行曲史上销量最高的作曲家。1967年正式开始职业创作生涯,历经40余年,作品总数超过2 500首。1971到1985年间先后10次成为日本作曲家销量冠军。共有超过200首作品进入日本最权威的公信榜前10位,冠军歌达到39首,并且从1960年代一直到21世纪。销量方面一枝独秀,专业方面亦无人能及。1971年为尾崎纪世彦创作的《直到我们见面》及1979年为翁倩玉写的《附魔》两次拿到全日本音乐最高奖"唱片大赏"。1969到1979年间,5次拿到"唱片大赏"作曲奖,是日本音乐史上获得该奖项最多的作曲家。

### 2  谷村新司 Tanimura Shinji(1948—)

日本音乐家及歌手,在日本以及亚洲音乐界享有盛名并具有影响力。1981年举行了世界巡回演唱会,演出地点包括了韩国、新加坡、泰国以及中国北京和中国香港。谷村的歌曲《星》最为人所熟悉,并深受各国人民的喜爱,亦被改编成不同的语言版本,成为不朽的经典。一些歌坛巨星亦演唱过许多他的作品,其中有邓丽君、张学友、罗文、谭咏麟、梅艳芳、关正杰、徐小凤、张国荣、郭富城、黎明等人。1992年开始,为《三国志》动画电影三部曲制作主题曲《风姿花传》。2004年出任上海音乐学院教授,同年参与中国歌手毛宁专辑《我》的制作。2010年在中国上海世界博览会开幕式上演唱人们熟知的《星》。

### 3  久石让 Joe Hisaishi(1950—)

本名藤泽守,日本作曲家、歌手、钢琴家。出生于长野县中野市,国立音乐大学作曲科毕业。久石让以担任电影配乐为主,特别是宫崎骏导演的作品,参与《风之谷》至《崖上的波妞》24年间所有长篇动画电影的音乐制作,成为宫崎作品中不可欠缺的人物。其他配乐的作品还有动画电影《阿里安》《机器人嘉年华》《仔鹿物语》《水之旅人》《寄生前夜》等。

### 4  坂本龙一 Ryuichi Sakamoto(1952—)

一位在西方国家有影响力的日本音乐家、作曲家、音乐制作人、演员。音乐风格涵盖电子合成乐、融合爵士、氛围音乐、古典音乐,最擅长在音乐中营造出一幅幅充满异域情境又深刻感人的心灵之音。坂本龙一出生于东京都中野区,自小就学习古典音乐,毕业于东京艺术大学。主修电子音乐及民族音乐。最早组建乐团YMO,该乐队在1980年代晚期和1990年代早期对迷幻浩室和泰克诺(Techno)运动有着开创式的影响,1992年,

坂本龙一与纽约音乐怪客 DJ Spooky 为超过10亿观众通过电视收看的巴塞罗那奥运会开幕仪式谱曲。同时他还为多部电影配乐。1987年,他为柏纳多·贝托鲁奇的影片《末代皇帝》所作的音乐获得了奥斯卡奖。他还为佩德罗·阿尔莫多瓦的影片《高跟鞋》(High Heels)以及奥利佛·史东的《野棕榈》(Wild Palms)作曲。在日本乐坛中,他是所有流行制作人与音乐人无限尊崇的大师。

### 5 中岛美雪 Miyuki Nakajima(1952—)

日本创作型女歌手,出生于日本北海道札幌市,成长于带广市。于1975年出道,1980年代受到极大欢迎,在日本流行音乐界有着举足轻重的地位,是跨越四个年代的常青歌手。代表作主要有舞台剧《夜会》。除了是职业歌手外,中岛美雪还是作词家、作曲家、作家、广播主持人、演员。中岛美雪的音乐广泛吸收流行、民谣等多种元素,尝试各种创作风格,大胆多变。她"燃烧生命式"的唱腔和细腻的歌词在日本流行乐坛独树一帜,曲调千回百转,适宜她时而豪迈、时而低沉、时而稚气的广阔的音域和多变的声线。她的大部分歌词从容、大气,给人以坚定的力量和信念,并且富于哲理,随着不同的心境可以在不同歌曲中找到寄托。此外,在她500余首的原创作品中有近百首是给其他歌手所作的歌曲,如:研直子、樱田淳子、柏原芳惠、工藤静香、药师丸博子等人。时至今日,仍然有不少偶像歌手争相邀请她为自己写歌,而在中国亦有很多歌手喜欢翻唱中岛美雪的歌,据统计,她有70余首原创歌曲被中国歌手所翻唱。

### 6 喜多郎 Kitaro(1953—)

日本的新世纪音乐作曲家,原名高桥正则(Masanori Takahashi),出生于爱知县丰桥市。喜多郎于1977年开始在日本发展他的音乐事业。他发展初期录制了两张专辑——Ten Kai 和《大地》,并吸引了很多支持新纪元运动的乐迷。他的第一场演奏会于东京新宿区举办,在这次演奏会中,喜多郎是全球第一位使用混响器模仿40多种乐器的作曲家。日本最具影响的公共传媒机构 NHK 使用他的歌曲原声带作为纪录片"丝绸之路"系列的主题曲,使他的国际知名度不断增加。1986年,喜多郎打破了格芬唱片(Geffen Records)全球发行编排量;1987年,他与其他乐队协作制作唱片,销售量高达1 000万张。之后他先后两次被提名格莱美奖,并在1993年凭电影《天与地》获得金球奖最佳原创音乐奖。喜多郎于1992年负责为 Beyond 乐队演绎《长城》的前奏,歌曲收录于同年 Beyond 乐队发行的专辑《继续革命》。喜多郎最大的音乐成就是他凭个人专辑《你的思念》于2001年获得格莱美奖。

### 7 松任谷由实 Matsutoya Yumi(1954—)

日本歌手,作曲家,作词家,生于日本东京都八王子市。松任谷由实是日本20世纪后半最成功和最有影响力的歌手之一,常被称为"新音乐女王"。由1973年第一张专辑

「ひこうき云」起,所有的专辑都进入了公信榜前 10 名。唱片销量已超过 3800 万张,居日本史上第六,冠军专辑数更达 21 张,居日本史上第二。代表作品有:《春天来了》《卒业写真》等。

## 8 玉置浩二 Koji Tamaki(1958—)

音乐家、演员。出生于日本北海道旭川市神居町,摇滚乐团(Rock Band)安全地带的歌手。实力魅力独树一格的"玉置式"唱腔,以气声、假音混合迷幻你的听觉,让舒服的乐曲荡漾耳际,像《月半弯》《李香兰》《情不禁》等名曲,全部来自玉置浩二和"安全地带"。主要作品有:《梦的延续》《轻闭双眼》《告别忧伤》《痴情意外》《朝阳中有你》《酒红色的心》《恋爱预感》《夏末的和声》《伟大的爱》等。

## 9 小室哲哉 Komuro Tetsuya(1958—)

日本音乐制作人、作词家、作曲家、键盘手、乐团地球(Globe)创立人。他将电子舞曲发扬为 1990 年代中期日本流行音乐主流,掀起被特称为"小室狂热"的社会现象,并担任许多著名歌手的大部分乐曲制作,如 TRF、华原朋美、铃木亚美及一代天后安室奈美惠等,公认为 90 年代对日本音乐界影响最巨大者之一。他的单曲唱片总销量已经突破 7000 万(历代作曲家中第二名),其作词之单曲唱片总销量已经突破 4200 万,而由他制作之唱片总销量在日本国内已经突破空前的 1 亿 7000 万。1988 年第 39 次日本放送协会(NHK)红白歌会出场。小室哲哉作为作曲家也为其他众多歌手写歌,如渡边美里、冈田有希子、荻野目洋子、福永惠规、中山美穂、松田圣子、小泉今日子、宫泽理惠、观月亚里莎、牧瀨里穗、中森明菜等。1995 年开始连续 4 年获得日本唱片大奖。1996 年 4 月 15 日公布的 Oricon 单曲周榜前五位,其词曲创作全部为小室一人所独占,是全世界公信榜前所未见的纪录。小室哲哉的主要代表作品有:《无锦标》(No Titlist)、《我相信》(I Believe)、《我骄傲》(I'm Proud)、《出发》(Departures)、《在一起》(Be Together)、《独自待在房间》(Alone in My Room)、《别哭泣》(Don't Wanna Cry)、《爱》(Lovin' It)、《你能庆祝?》(Can you Celebrate?)、《想你》(Missing You)、《生命颂歌》(A Song is Born)等。

## 10 小野丽莎 Ono Lisa(1962—)

日本女爵士乐歌手,出生于巴西圣保罗。自从 1989 年出道以来,便以其自然的歌声,充满节奏感的吉他音乐,在日本拓展波萨诺瓦曲风。她曾与波萨诺瓦之代表人物安东尼奥·卡洛斯·若宾(Antonio Carlos Jobim)和爵士桑巴乐的巨匠乔·多纳托(Joa Donato)等共同创作不少作品,以及在纽约、巴西以及亚洲等地举行演唱会。她的曲风深受埃拉·菲茨杰拉德(Ella Fitzgerald)、法兰克·辛纳屈(Frank Sinatra)、斯坦·盖茨(Stan Getz),以及迈尔斯·戴维斯(Miles Davis)影响,混合了桑巴、爵士乐、诗歌、独特吉他节奏的炽热风格,被誉为日本波萨诺瓦界的第一乐手。她的主要作品有:《蓝色夏威

夷》《卡瑞欧卡巴西爵士》。

### 11　PSY(1977—)

原名朴载相,韩国著名的嘻哈乐歌手,常被人们称为"鸟叔"。PSY 就读于美国的伯克利大学音乐系,2001 年正式出道。其独特的词曲作风使其一出道便受到大众的欢迎。2006 年获 Mnet 亚洲音乐最佳音乐录影带奖,2010 年获 Mnet 亚洲音乐制片人奖,2011 年获首尔音乐最佳专辑赏。2012 年创作的《江南 Style》一经推出便红遍大江南北,包揽各项大奖,并且成为首个登上 iTunes MV 排行榜首的韩国歌曲。《江南 Style》以其特有的骑马舞为招牌动作,风靡全球后几乎无论男女老少都热衷于其中。2012 年《江南 Style》连续两周获得 KBS 音乐银行第一位,连续三周获得 Ment 和 KMTV 音乐电视台 M! Countdown 第一位。除此之外,PSY 的代表曲目还有:《冠军》(Champion)、《绅士》(Gentleman)等。

### 12　中孝介 Kousuke Atari(1980—)

日本歌手,1980 年出生于日本奄美大岛,高中时期因受到女性岛歌演唱者元千岁的影响,开始自学岛歌演唱。因独特的唱腔与嗓音具有抚慰心灵的魔力,奠定了乐坛疗伤系的音乐风格。中孝介在琉球大学社会人类系学习时期,在 2000 年的奄美民谣大奖赛获得新人奖,同年获得日本民谣协会奄美联合大会的综合冠军。他在地下时期就已经发行了 4 张唱片,并且多次参演琉球节日的 Live 表演。2000 年获得奄美民谣大奖之最佳新人奖。2005 年获得独立厂牌音乐榜之年度排行第 5 名。2006 年 3 月发行首张单曲《各自远飏》。他的真假声温柔且充满透明感,并且带有"岛歌"特有转音的稀有歌声,他最吸引人的就是把岛歌的唱法毫不掩饰地用于流行唱法中。代表作主要有:《花》《各自远洋》《播种的日子》等。

### 13　张娜拉 Jang Na Ra(1981—)

韩国炙手可热的人气"小天后",2001 年 5 月,便推出第一张个人专辑《第一支故事》(First Story),从此以独特的风格正式步入演艺圈。专辑《第一支故事》曲风多样,除抒情歌曲外,还有多首拉丁风格的音乐。该专辑凭借新人的冲击力,一炮而红,面市不久,便创下销售量超过 30 万张的纪录,并一举拿下 2001 年 SBS 的歌谣大奖"最佳新人奖",以及 MBC 的"十大歌手金唱片奖"。2004 年以后事业步入巅峰,唱歌、影视表演、主持、广告模特多方面发展,不但 4 张韩语唱片销量惊人,数部收视率极高的电视剧更让很多观众误以为唱歌只是她的"副业"。2005 年的全新中文专辑《一张》是张娜拉第一次用中文诠释整张唱片,而且唱片中的全部词曲也都是中国内地音乐人的原创作品,在韩国歌手中这还是首开先例。张娜拉的主要代表作品有:《双鱼座》《美梦》《幸福的天堂》《功夫》《烦着呢》《甜美的梦》《天边》《梦飞翔》《爱上你全部》《蜗牛》《一点点》《对不起不爱你》

《告白》《飞不起来》《好朋友》《可能是爱情》《出乎意料》《我要你崇拜》等。

## 14  郑智薰 Rain(1982—)

原名郑智薰,艺名 Rain,堪称韩国首位国际级影视歌三栖巨星。2009 年 11 月 27 日在 16 届亚运会闭幕式"仁川 8 分钟"的表演里,Rain 在第二部分演唱了《唯雨独尊》《嘻哈歌》《朋友》三首歌,让现场的气氛再次火爆起来。Rain 的主要代表作品有:《坏男人》《伤心探戈》《呼风唤雨》《爱的故事》《手记》《唯雨独尊》《我愿意》《我来了》《躲避太阳的方法》《无法习惯》《代替说再见》《朋友》等。

## 15  仓木麻衣 Kuraki Mai(1982—)

仓木麻衣,1982 年生于日本千叶县船桥市,日本女歌手。从 4 岁开始学习电子琴,小学、初中期间开始接触惠特妮·休斯顿、迈克尔·杰克逊等人的歌曲。高中时期,仓木麻衣将自己的演示磁带送到吉萨工作室(Giza Studio),与吉萨工作室签约。1999 年 10 月,16 岁的她在美国出道,以 Mai-K 的名义在美国推出首张英文单曲《宝贝我喜欢》(Baby I Like)。仓木麻衣擅长节奏布鲁斯乐(R&B)曲风,1999 年刚出道就成为平成三大歌姬之一。当年 12 月推出单曲《爱到明天过后》(Love Day after Tomorrow)。2000 年又凭借《美味之路》(Delicious Way)获得了 2000 年度销量冠军。2001 年至 2008 年间,部分歌曲被选为动画《名侦探柯南》的主题曲。2009 年,仓木麻衣发行第八张专辑《触摸我》(Touch Me!),在公信榜上排名第一。2010 年,仓木麻衣获日本讲谈社广告赏"最佳角色奖"。2012 年,仓木麻衣为电影《通往明日的爱》创作主题曲。2013 年,仓木麻衣创作真人版电影《魔女宅急便》主题曲《唤醒我》(Wake Me Up)。代表作主要有:《宝贝我喜欢》(Baby I Like)、《美味之路》(Delicious Way)、《唤醒我》(Wake Me Up)等。

## 16  宇多田光 Hikaru Utada(1983—)

原名宇多田ヒカル,日裔美国女歌手、作词家、作曲家、音乐制作人,日本平成三大歌姬之一。出生于美国纽约市。除唱歌外,她的乐曲的作词、作曲也都由本人完成。1998 年 12 月 9 日,她以宇多田光的名义在日本发行了出道单曲《时间证明一切》(Automatic/Time Will Tell),首周销量仅 4 万余张唱片,最终销量却达到 206 万张,成为日本史上女歌手销量第二单曲。1999 年 2 月 17 日,第二张单曲《没有你,居无定所》(Movin' on without You)发表,销量再破百万张。同年 3 月,16 岁的宇多田光发表首张日文专辑《初恋》(First Love),首周销量 202 万张,日本总销量 765 万张,打破历史纪录,成为日本史上销量最高专辑。从 2004 年到 2010 年宇多田光来回于日本和美国之间,作为一名歌手,获得了巨大的成功。2010 年 8 月 9 日,在官方网志撰文《久违的重要通知》,表示将在 2011 年起暂停音乐事业。宇多田光的主要代表作品有:《初恋》(First Love)、《自动机械》(Automatic)、《时间证明一切》(Automatic/Time Will Tell)等。

### 17　中岛美嘉 Mika Nakashima(1983—)

日本流行乐坛的著名歌手、演员,出生于日本鹿儿岛县日置市伊集院町。中岛美嘉在 2001 年以主演日剧《新宿伤痕恋歌》及演唱单曲《星》(Stars)时出道。中岛美嘉的歌曲以曲风多元著名,诸如摇滚乐、雷鬼乐、爵士乐等曲风,再加以她独特的唱腔及裸足演唱的习惯,在日本乐坛独树一格。她的作品中又以情歌最为著名,无论是在日本,或是亚洲各地,皆获得众多好评。中岛美嘉的主要作品有:《星》(Stars)、《希望》(Will)、《雪花》《樱花》。2007 年末获选进入好莱坞摇滚名人堂(Hollywood's Rockwalk)并留下手印,成为亚洲首位获得此殊荣的艺人,与许多经典乐手如比·比·金、埃尔维斯·普雷斯利(猫王)及范·海伦并列其中。

### 18　东方神起组合

是韩国五人男子团体,成员包括:郑允浩、沈昌珉、金俊秀、金在中、朴有天。东方神起的英文缩写是:TVXQ,原本是 Tong Vfang Xien Qi;他们的日本团名是 TOHOSHINKI,中文团名是东方神起。2003 年 12 月 26 日,在中韩两国歌迷的苦苦期盼中,东方神起终于站到了广大歌迷面前,2003 年 12 月 26 日,东方神起在 SBS 电视台的新年"特别企划"(Special Show)中与宝儿(BoA)和布兰妮同台演出,演唱了圣经歌谣中的《啊~神圣之夜》(OH~Holy Night)。东方神起不仅在韩国国内,在全亚洲地区都有很高的人气。东方神起在 2004 年以《拥抱》(Hug)出道后就获得了极高的人气,被视为是 SM 公司继 HOT 之后推出的最成功的男子组合,不仅在韩国国内一直占据着顶尖的地位,而且还进军日本,多次在日本公信榜取得了第一名的成绩,成为历史上连续获得公信榜冠军次数最多的国外歌手。他们的主要代表作品有:《旭日东升》(Rising Sun)、《水平线》(Purple Line)、《一步一步》(Step By Step)、《你的方式》(The Way You Are)、《美丽生活》(Beautiful Life)、《拥抱》(Hug)、《爱你》(Loving You)、《永远的爱》(Forever Love)、《彩虹》(Rainbow)、《黑暗中的眼睛》(Darkness Eye)、《天空》(Sky)、《你是我的奇迹》(You're My miracle)、《我的命运》(My Destiny)等。

### 19　Super Junior 组合

由 SM Entertainment 精心策划面向全亚洲娱乐市场的由 13 人组成的韩国男子组合。成员有队长利特、韩庚、希澈、艺声、强仁、神童、晟敏、银赫、东海、始源、厉旭、起范、圭贤。Super Junior 跟其他组合不同,他们有着亚洲明星的代表性。Super Junior 组合是从韩国各个地区以歌手、演员、笑星、作曲家、模特、MC 等方面发掘的 13 名新人。2005 年 11 月,Super Junior 正式开始演出活动,组合中的每个成员将展现自己最特别的才华。2008 年 4 月中旬,由 Super Junior 中国籍成员韩庚(队长)为主,除始源、圭贤、东海、厉旭之外,还新加入了中国成员 Henry 和周觅组成了 SJ—M。M 是普通话英文 Mandarin 的

首字母缩写,它也表示着 SJ-M 将以华语乐坛为舞台翱翔展翅的伟大抱负。SJ－M 以中国大陆为首发站开展活动,并发行了首张中文专辑《迷》。其主要代表作品有:《对不起,对不起》(Sorry Sorry)、《超级女孩》(Super Girl)、《你》(U)、《砰 砰》(Boom Boom)、《是你》(It's You)、《与你结婚》(Marry U)、《我唯一的女孩》(My Only Girl)、《你是唯一》(You are the One)、《美好的一天》(One Fine Spring Day)、《天才少年》(Wonder Boy)、《相信》(Believe)、《无尽的时刻》(Endless Moment)、《可爱的一天》(Lovely Day)等。

## 20 H.O.T

由五名高中生共同组成的青少年演唱组合,于 1996 年 9 月 7 日成立。而组合名 High-five of Teenagers 取自"五位活力充沛的青少年"之意,也意味着五位年轻的新生代少年会在音乐上有更加突出的表现。组员有队长文熙俊、张佑赫、安胜浩、安七炫、李在元。刚出道的 H.O.T 就以他们新潮、时尚、前卫的形象吸引了韩国众多青少年的眼光。随着《战士的后代》《狼和羊》等专辑的先后发行,H.O.T 创造了一个又一个歌坛神话,同时也成为韩国 1990 年代后期最具代表性的"文化商品",主导了韩国演唱舞蹈组合的发展方向,而五名各具特色的成员也成为韩国歌坛上一道独特的风景线。在 H.O.T 的歌曲中,充满了青少年对青春的希望和不想受到束缚的心情,更希望用自己的双手及不服输的想法去战胜大人制式又独裁的刻板行为,创造出属于新世代青少年的新世界。H.O.T 的主要代表作品有:《战士的后代》《糖果》《幸福》《狼和羊》《我们就是未来》《希望》《我们的誓言》《一家之主》《孩子呀》《斗志》《城堡之外》《夫人的歌》《神秘》等。

## （三）经典音乐剧剧目及其唱段

**1** 《演艺船》*Show Boat* 1927

杰罗姆·科恩(Jerome Kern)作曲，奥斯卡·小汉莫斯坦(Oscar Hammerstein Ⅱ)编剧，改编自女作家艾德纳·费尔伯(Edna Ferber)的小说《老人米尼克》(Old Man Minick)，是第一部真正意义上的美国音乐剧，于1927年11月25日在华盛顿的国家剧院试演，27日在百老汇正式首演。这部剧作一改以往音乐剧香艳刺激、娱乐至上的面貌，通过一个流动乐团几十年的悲欢离合的故事，表现了不同种族人们之间的亲情、爱情、友情，主题严肃，感情复杂深刻。特别引人注目的是剧中描述了当时美国普遍存在的种族歧视，剧中的白人和黑人在同一个舞台演出。这部音乐剧具有很高的观赏性，剧中配以大量旋律优美的歌曲，使人在不知不觉沉浸其中，心情随着剧中人物的命运跌宕起伏。《演艺船》成为美国音乐剧历史的转折点，它建立了一个标杆，确立了音乐剧以后的发展方向。音乐剧中的经典唱段《老人河》(Old Man River)表现胸无点墨，却充满人生智慧的河上工人老黑乔，将苍茫无际的密西西比河唤作自己的老兄弟。虽然此曲问世以来被赋予了很多政治、文化等方面的意义，但其实当年这首歌的用意只是用宏大的男声合唱来遮掩大幕布背后换景时所发出的声音。《不能不爱他》(Can't Help Loving That Man of Mine)是首"只有黑人知道的歌曲"，剧中由白人少女茱莉和木兰分别两次演唱。《比尔》(Bill)是茱莉在餐厅为了不被开除而演唱，演唱凄美无比，将茱莉多年的奔波和凄惨经历演绎得真切动人，其他经典唱段有:《假装》(Make Believe)、《我为什么爱你》(Why Do I Love You)等。

**2** 《波吉和贝丝》*Porgy and Bess* 1935

乔治·格什温(George Gershwin)作曲，改编自杜波斯·海华德(Dubose Heyward)的畅销小说《波吉》(Porgy)。这出爵士乐音乐剧，赢得了"黑人音乐的林肯"之美誉。此剧于1935年在波士顿试演，获得了观众长达15分钟的热烈掌声。同年10月10日，在百老汇的阿尔文(Alvin)剧院举行了盛大首演。该剧描述一对黑人青年男女波吉(Porgy)与贝丝(Bess)的爱情故事，以及追求自由解放的经历。格什温将爵士和蓝调音乐的风格谱入传统的舞台剧中，在整出剧中让我们看到1920年代美国南方黑人在贫困和现实的压迫下，如何寻找他们生命中的彩虹和希望。音乐剧中的经典曲目:《夏日时光》(Summertime)是全剧的开场曲，黑人母亲抱着小孩在夏日的黄昏缓缓地吟唱着。这首

歌曲属于早期"收敛型"声乐表演的代表作,在演唱时要着重刻画夏日里母亲对孩子的关爱之情。《我一无所有》(I Got Plenty of Nothing)、《贝丝,现在你是我的女人》(Bess, You are My Women Now)、《我爱你波吉》(I Love You Porgy)等也是该剧的经典唱段。

### 3 《酒绿花红》Pal Joey 1940

是作曲家理查德·罗杰斯(Richard Rodgers)和词作家劳伦斯·哈特(Lorenz Hart)的经典作品。《酒绿花红》是音乐剧发展历程上相当重要的一部作品。英文剧名 Pal Joey 是以男主角乔伊(Joey)为核心,原著小说里,乔伊以老友"Pal"的名义发了一系列的书信给其他友人,最后这一连串的书信故事就被改写成了《酒绿花红》音乐剧。这是一部以非传统正面人物为第一主角的"反英雄"尝试;乔伊绝不是传统作品中具备高尚素质的英伟男子,他凭借着男人的本钱靠女人过活,在大城市的角落里打混,还不忘做着"想拥有自己的夜总会"的梦。乔伊粗犷、迷人,而且最重要的是他真实。凭着这样真实的"存在感",《酒绿花红》把长期浸淫在粉妆玉琢空中楼阁里的音乐剧场,一夜之间推进了成人的世界。音乐剧中的经典曲目《我能写本书》(I Could Write a Book)是剧中一场男女调情戏,之后改为男生或者女生独唱版本,于夜总会圈子、爵士流行乐坛等流传至今。《意乱情迷》(Bewitched, Bothered and Bewildered)是女主角游走在肉欲和爱情之间的写照。剧中这首歌曲的歌词长达四五段之多,文辞冶艳,性感而露骨。其他经典唱段有:《我已不知现在是何时》(I Didn't Know What Time It Was)、《我风趣的情人》(My Funny Valentine)等。

### 4 《俄克拉荷马》Oklahoma 1943

由作曲家理查德·罗杰斯(Richard Rodgers)和词作家奥斯卡·汉莫斯坦二世(Oscar Hammerstein Ⅱ)联合完成,改编自里恩·瑞格斯(Lynn Riggs)的话剧《绽放的紫丁香》(Green Grow the Lilacs)。《俄克拉荷马》描写了20世纪初时发生在美国西部原印第安人居住地的爱恨情仇。剧中女主角和她的两个倾慕者牛仔、农夫之间的周旋,其实就是当时当地牛仔与农民的矛盾的最好写照。1943年出品的《俄克拉荷马》可是说是音乐剧史上的一个里程碑,也是第一个运用了音乐和舞蹈来刻画人物和发展故事的音乐剧,因此它也被称为是首部有剧情的音乐剧。这部剧曾获得美国文学界相当重要的普利策大奖(Pulitzer Prize)的最佳剧本奖。其中的经典唱段有:《啊,多么美的早晨!》(What a Beautiful Morning)。创作者在全剧开场回避了古老式歌舞开场程序化的集体歌舞,而以最接近戏剧本体的方式,直接切进故事的核心人物,用朴实的笔触勾勒出整幅田园诗情。其他的唱段有:《带花边顶篷的四轮马车》(The Surrey with a Fringe on the Top)。此曲是男女主角打情骂俏之时,男主角杜撰了一辆漂亮的马车,以博取女主角欢心。歌曲轻松明快,将主角美善又不失调皮的性格刻画得惟妙惟肖。每次这个段落呈现出来,观众都被这微笑却又甜蜜至极的纯真所感动。《孤独的房间》(Lonely Room)也是经典唱段,该曲是剧中反面人物的内心独白,透过这段独白,我们能发现就算是反面角色也有其

值得同情的一面,也有深刻的内心世界。《俄克拉荷马!》(Oklahoma!)、《日月常新》(Many a New Day)等也是该剧经典唱段。

### 5 《锦城春色》On the Town 1944

该剧由莱昂纳德·伯恩斯坦(Leonard Bernstein)作曲,贝蒂·康登(Betty Comden)和亚道夫·格林(Adolph Green)编剧。这部号称是创作者"献给纽约市的爱情献礼"的《锦城春色》,以3个水手为主线人物,他们有24小时的假期能好好探索纽约市,3个年轻人在一天之中各自找到了女伴,逛遍了纽约,然后收假回船。然而,现代观众可能无法想象这部作品首演时的背景:1944年,"二战"仍在继续,热血美国青年时时刻刻在海外战场上抛头颅洒热血,这三位水手的24小时假期,其实恰恰是当时美国青年男女的最佳缩影。该音乐剧经典唱段《幸运的我》(Lucky to be Me)是一首抒情情歌,是剧中的一位水手唱出的爽朗情歌。

### 6 《旋转木马》Carousel 1945

理查德·罗杰斯(Richard Rodgers)作曲,奥斯卡·汉莫斯坦二世(Oscar Hammerstein Ⅱ)作词、编剧,根据匈牙利剧作家弗伦克·莫尔纳(Ferenc Molnar)的话剧《利利翁》(Liliom)改编。原剧是一部主题相对黑暗的作品,音乐剧把故事从匈牙利天主教区转移到19世纪末美国新英格兰的清教区小渔村,并彻底改变了原剧本绝望的结局,而是赋予角色一个并不确定也不绝对光明,但充满希望的归属。《旋转木马》于1945年4月19日在纽约百老汇首演,共演出了近千场。该剧讲述了一个社会下层人纱厂女工茱莉的辛酸生活和悲剧。《旋转木马》强化音乐剧探讨社会偏见问题的功能,它是第一部严肃探讨了美国不同阶层差异等社会问题的音乐剧。音乐剧中经典唱段有:《斯诺先生》(Mister Snow),这一段选曲是茱莉的好友凯莉小姐的待嫁心声。她本是一个性格活泼、略带神经质的女孩子,可当她爱上斯诺先生时,她变了。再如《假如我爱你》(If I Loved You)。这首歌曲是男女主角公初见的时候唱的,可不同于一般情歌的直接表达,这首歌曲以"如果"的方式表现了那女主人公心中狂热的爱情。原长12分钟的对手戏,男女主角互相兜着圈子,试探对方心意,音乐与对话、歌词与台词,几番交缠,熔铸成为醉人的整体。其他经典唱段还有:《孩子们睡着了》(When the Children are Asleep)、《你是一个奇怪的人,朱丽·乔丹》(You're a Queer One, Julie Jordan)、《狂欢华尔兹》(A Carousel Waltz)等。

### 7 《飞燕金枪》Annie Get Your Gun 1946

由艾尔文·柏林(Irving Berlin)作词作曲,赫伯特·菲尔兹(Herbert Fields)和多罗茜·菲尔兹(Dorothy Fields)编剧,根据神枪手安妮·奥克利(Annie Oakley)与其丈夫弗兰克·巴特勒(Frank Butler)真实生平改编。原本计划创作该剧的杰罗姆·科恩

(Jerome Kern)病逝后,艾尔文·柏林(Irving Berlin)接过这项计划。剧中经典唱段《我是个坏男人》(I'm A Bad, Bad Man)这首歌是安妮心中仰慕的男子神枪手出场时的自我介绍。骄傲自满的德行,毫不顾忌夸下海口的模样,提供了表演者绝妙的素材来塑造这个饱满的人物形象。从歌曲风格来说,这是典型的百老汇剧场音乐,需要用传统百老汇音乐剧唱腔演绎这首抒情而诙谐趣的歌曲。其他经典唱段还有:《无与伦比的演出行业》(There's No Business Like Show Business)、《老式婚礼》(An Old-Fashioned Wedding)等。

### 8 《南海天空》*Brigadoon* 1947

创作于20世纪40年代,是拥有录音版本最多的音乐剧,由弗雷德利克·洛威(Frederick Loewe)作曲,阿兰·杰·雷纳(Alan Jay Lerner)作词、编剧。该剧根据德国作家弗雷德利奇·格斯塔克尔(Friedrich Gerstäcker)的小说改编而成,故事讲的是苏格兰高地一个美丽的神话故事。Brigadoon这个村子受到诅咒,每隔100年才出现一次,村民的每一天实际就是人间的100年。两位来自纽约的白领青年度假打猎时误入这个村子,并与村中的少女展开了一段梦幻而又短暂的爱情故事。音乐剧中经典唱段《走近我,靠近我》(Come To Me, Bend To Me)中,两位主角误入村子的当天村里有一个婚礼,这是新郎在新娘窗前隔窗诉情的唱段,《山丘上的石楠花》(The Heather On The Hill)中,新娘姐姐总认为纽约青年常缠着她,让她烦不胜烦。直到她手提竹篮,准备到山上采摘婚礼用的石楠花,纽约青年恳切地向她表示好感,两人的情谊才有了新的进展。这一唱段原本是两人应答的妙段,一般流传的都是男高音独唱版本。该剧其他经典唱段还有:《等待我的至爱》(Waiting for My Dearie)、《我要和宝贝简回家》(I'll Go Home with Bonnie Jean)、《我一生挚爱》(The Love of My Life)等。

### 9 《刁蛮公主》*Kiss Me Kate* 1948

由科尔·波特(Cole Porter)作词、作曲,贝拉·斯皮瓦克(Bella Spewack)和萨缪尔·斯皮瓦克(Samuel Spewack)担任编剧。音乐剧根据莎士比亚著名喜剧《驯悍记》改编,用戏中戏形式展现了巴尔的摩某剧院上演《驯悍记》时台前幕后的趣闻,台前幕后冲突笑料不断,是音乐喜剧的经典之作。剧中讲述的是自负的导演决定将莎士比亚的经典喜剧《驯悍记》改编成百老汇音乐剧的过程中,以及导演与前妻、男二号与女二号的情感纠葛,不过最终两对情人终成眷属。音乐剧经典唱段《如此相爱》(So in Love)中,已经离婚一年的明星夫妻,因为演出需要而重聚在戏院里,女明星回忆起往事种种,发现自己仍然深深爱着前夫。在全剧后段男明星也重唱了这首歌曲。《我恨男人》(I Hate Men)这首歌是戏中戏里,由悍妇凯瑟琳发出的独白心声,歌词幽默富有趣味。其他经典唱段还有《我的生活走向何方?》(Where is the Life That Late I Led?)、《我们为爱歌唱》(Cantiamo D'Amore)等。

**10 《南太平洋》South Pacific 1949**

由理查德·罗杰斯（Richard Rodgers）和奥斯卡·汉默斯坦二世（Oscar Hammerstein Ⅱ）合力打造的经典音乐剧，改编自《南太平洋故事集》(Tales of the South Pacific)这本短篇小说里的两个故事《我们的女英雄》(Our Heroine)和《请付钱》(Fo' Dolla')。该剧于 1949 在纽约百老汇首演，连续演出 1925 场，将近 5 年之久。该剧几乎囊括了 1950 年第 4 届托尼奖的 8 项奖，也成为第二部获得普利策戏剧奖的音乐剧。故事讲述了美军驻军的某南太平洋小岛上的一段浪漫恋情。音乐剧经典唱段《迷离之夜》(Some Enchanted Evening)是饱经沧桑的法籍农庄主人向年轻活泼的美国随军护士表白的不朽爱情段落。《少年胜春日》(Younger Than Springtime)是一首很单纯的情歌，是音乐剧副线故事的浪漫脚注。《斗鸡眼的乐天派》(A Cockeyed Optimist)是小护士在向农庄主人自我介绍时，谈起她自己的信念以及对善良人性的坚定信心，特别是在烽火连天的"世界大战"背景之前，她仍然固守自己这颗黄金般的心，永远相信"希望"就在不远的前方。《完美先生》(A Wonderful Guy)中，小护士在几经挣扎、内心反复徘徊之后，终于接纳了农场主人的感情，此曲是音乐剧场艺术里的经典之作。

**11 《红男绿女》Guys and Dolls 1950**

由法兰克·莱瑟(Frank Loesser)作词作曲。该剧号称史上最精彩的歌舞戏剧，并有一个精彩的副标题：《百老汇的歌舞寓言》(Musical Fable of Broadway)。该剧叙述了在纽约时报广场周围，有一个由赌徒、浪子、哥姬、站街女郎组成的地下社会。音乐剧经典唱段《如果我是一只铃》(If I were a Bell)中，道貌岸然的莎拉·布朗小姐在迷离的夜色下，不小心喝醉了酒，大闹歌厅之后与蓝天哥哥奔逃到小院，莎拉·布朗小姐敞开心扉向其倾诉。《阿德莱德哀叹》(Adelaide's Lament)是美国音乐剧史上最具代表性的谐趣歌曲。阿德莱这个歌舞女郎，她最厌恶人赌博，但又偏偏爱上了个不赌不能活的活赌鬼，并且等他 14 年，如此这般到最后疑心生暗鬼，不安心的心理状态化成了生理病灶，只要一提起婚姻大事就喷嚏不止。《幸运女神》(Luck Be a Lady)是第二幕的歌舞高潮，蓝天大哥与沙拉小姐结下很深的误会，为挽回芳心，并遵守自己的诺言，他单枪匹马勇闯地下赌场，以一己之力单挑全场所有赌徒。歌曲将伴随赌徒的幸运之神比作女友，希望女友专心专情，不要和别的男士眉目传情，幸运只留给自己。

**12 《国王与我》The King and I 1951**

由理查德·罗杰斯(Richard Rogers)和奥斯卡·汉莫斯坦二世(Oscar Hammerstein Ⅱ)共同创作，是最著名的音乐剧作品之一。音乐剧改编自玛格丽特·兰登（Margaret Landon)的小说《安娜与暹罗王》(Anna and the King of Siam)。该剧于 1951 年 3 月 29 日在百老汇詹姆斯剧院公演，神秘的东方故事、国王与安娜之间真挚而又一波三折的恋

情吸引了一大批观众。1999年这部音乐剧改编为电影《安娜与国王》，香港著名演员周润发和好莱坞明星朱迪·福斯特(Jodie Foster)主演了此片。故事讲述了19世纪中叶暹罗（即今泰国）的四世王励精图治进行西化，自新加坡聘请了一位英国军官的遗孀——安娜夫人担任皇室家庭教师，同时襄赞政务，使得泰国在印度和越南之间不但能够保持独立的国际地位，还达成一种微妙的势力平衡。女教师安娜与泰国国王之间由互不理解到最后相知相爱。音乐剧经典唱段《你好，年轻的情侣》(Hello, Young Lovers)透过一个年长妇女的角度，回身看着眼前年轻的爱侣，以满怀祝福之情侧面描写爱情的永恒与不朽。其他经典唱段有:《开始了解你》(Getting to Know You)、《我们跳个舞好吗》(Shall We Dance)、《我们在暗影中亲吻》(We Kiss in Shadow)等。

### 13　《康康舞》Can-Can 1953

由科尔·波特(Cole Porter)作词作曲，于1953年5月7日在百老汇首演，富有动感的舞蹈在百老汇风行一时。该剧讲述了19世纪末的巴黎，因为舞蹈中有让女演员掀起裙子的色情动作，康康舞是被严格禁止的。但是西蒙夫人仍然每天晚上在自己的夜总会里表演康康舞。她的姑娘们用自己的魅力，让执法者对她们视而不见，甚至还来主动欣赏她们的舞蹈。但是野心勃勃的年轻法官菲利普·弗瑞斯特决定要把康康舞彻底封杀。西蒙夫人为阻止法官设计了一系列糖衣陷阱。结局自然是皆大欢喜、一同歌舞的团圆场面。音乐剧经典唱段《我爱巴黎》(I Love Paris)中，夜总会女主人萌生退意，准备从良和爱人去过平凡幸福的生活，黄昏时分她在夜总会的顶楼，谱出这首歌曲，而这首主题曲也为此永远流传开来。其他经典曲目有:《决不放弃》(Never Give Anything Away)、《我恋爱了》(I am in Love)、《我无所谓》(It's All Right with Me)等。

### 14　《窈窕淑女》My Fair Lady 1956

由作家阿兰·杰·莱纳(Alan Jay Lerner)和作曲家弗雷德利克·洛威(Frederick Loewe)合作完成，改编自英国著名作家萧伯纳的话剧《皮革马利翁》(Pygmalion)。1956年3月15日，《窈窕淑女》在百老汇首演，引起极大轰动，观众如潮。20世纪60年代，该剧翻拍成电影，由电影明星奥黛丽·赫本(Audrey Hepburn)主演。这出剧刻画了20世纪初期，英国社会中各阶级间的鸿沟，讲述了一个语言教授把粗俗的卖花女伊莱莎改造成上流社会淑女的故事。音乐剧中的经典唱段《准时送我到教堂》(Get Me to the Church on Time)采用了英国Music Hall的酒馆互动表演风格，这首歌体现出了男主人公虽然已经西装革履，打扮成"中产阶级"，但粗俗之风仍然不减，诚所谓江山易改，本性难移。全曲洋溢着独特的讽世幽默，这种互动应答式的演唱，是整个段落最精彩的戏剧张力所在。《在你住的街上》(On the Street Where You Live)这首歌是全剧最动人的情歌之一。当故事发展到后来，伊莱莎蜕变成一位淑女，弗雷德对她一见钟情，送上鲜花。从卖花到送花，这点转折，值得细细品味。其他经典唱段还有:《我跳个通宵》(I Could Have Danced All Night)、《我只是看惯了她的脸》(I've Grown Accustomed to Her Face)、《这难道不惬

意》(Wouldn't It be Lovely)、《你住的街》(On the Street Where You Live)等。

### 15 《西区故事》West Side Story 1957

由莱昂纳德·伯恩斯坦(Leonard Bernstein)担任作曲,杰罗姆·罗宾斯(Jerome Robbins)任编舞和导演,改编自莎士比亚著名的爱情悲剧《罗密欧与朱丽叶》,描写两位相互爱恋却身处敌对团体的少男少女如何试图跨越鸿沟却又不幸失败的故事。伯恩斯坦将大量的拉丁和爵士音乐素材糅合到严肃音乐的精致配器和复杂结构中,让人耳目一新又值得反复品味。剧中的舞蹈也成了后来音乐剧推崇的典范。罗宾斯在剧中为每个演员编排了大量技巧复杂的舞蹈动作,演员们用舞蹈和歌唱来表达人物个性,这样就保证了剧情的发展不因舞蹈的出现而中断。音乐剧中的经典唱段有:《玛利亚》(Maria)。这首歌的戏剧背景是托尼和玛利亚在舞会上有如触电般被对方打动,炽热的爱情使这对年轻人自然而然地靠近在一起,玛利亚告诉了托尼自己的名字,于是分别之后托尼一路梦呓般吟唱着她的名字来到玛利亚所住的地方。《奇迹要出现》(Something's Coming)原是《西区故事》的编剧按照莎士比亚原作仿写而成的托尼长篇独白,经由词曲作者妙手改写成这首歌。其他经典唱段还有:《今夜》(Tonight)、《阿美利加》(America)、《西区故事》(West Side Story)等。

### 16 《音乐奇才》The Music Man 1957

又译"乐器推销员",由梅洛迪斯·威尔逊(Meredith Wilson)编剧、作词、作曲,于1957年在百老汇上演,并成为百老汇剧坛的经典杰作。该剧具有极度浓郁的美国中西部农村艺术的影响力,在上演后广为流传。故事描述了一个推销员以"筹组男孩鼓号队"为借口,四处行骗,却在这个镇上因为真正燃起民众的希望,不但赢得友谊、爱情,还找到了人性里最可贵的信心。音乐剧经典唱段《七十六只长号》(Seventy-Six Trombones)表面上看来是男主角向大家宣扬音乐的魅力,实则是吸引所有的青少年都来学习乐器演奏,希望用音乐的力量来改变这个没有艺术氛围的小镇。《晚安吾爱》(Goodnight, My Someone)是女主人公面对寂寥深闺自解自嘲的心声。《我的白马骑士》(My White Knight)这首歌在剧中是女主角感情发酵的巅峰,她引经据典地表达了自己对于未来另一半的期许,不再是原来的躲躲闪闪、自我开脱。

### 17 《音乐之声》The Sound of Music 1959

是理查德·罗杰斯(Richard Rogers)和奥斯卡·汉莫斯坦二世(Oscar Hammerstein Ⅱ)合作推出的最后一部作品,为二人长达16年的合作画上了圆满的句号。剧本根据玛丽娅·冯·特拉普(Maria Von Trapp)的自传体小说《冯·特拉普家的歌手们》(The Story of the Trapp Family Singers)改编,讲述的是一个家庭教师把爱和音乐带给她丧母的学生们,并和这家的男主人产生美好爱情的故事。汉莫斯坦的剧本含蓄深沉,饱含浓

浓爱情、亲情和爱国热情,有时又有轻松幽默的小插曲。罗杰斯在剧中的音乐简洁优美、充满活力。1965年,由著名演员朱莉·安德鲁斯主演的电影版在世界各地产生了广泛影响。音乐剧中的经典唱段《爬每一座山》(Climb Every Mountain)表现了在上校家中任职家庭教师的见习修女玛利亚,发现自己爱上了冯崔普上校,不顾一切逃回修道院,院长知悉此事后鼓励她勇敢地追求自己的理想。这首歌曲带有浓厚的宗教歌曲的博爱和出世情怀。其他代表唱段还有:《雪绒花》(Edelweiss)、《哆、咪、咪》(Do Re Mi)、《音乐之声》(The Sound of Music)、《孤独的牧羊人》(The Lonely Goatherd)等。

## 18 《奥利弗》Oliver 1960

又译《孤雏泪》《苦海孤雏》等,由里昂·巴特(Lionel Bart)作词、作曲,是《猫》《歌剧魅影》等作品大行其道之前,英国最具国际知名度的音乐剧作品。该剧改编自英国大文豪狄更斯的名著《雾都孤儿》,故事讲述孤儿奥利弗因不能忍受孤儿院的恶劣环境及不人道待遇偷走出来,逃到伦敦街头后遇上一扒手,其后更被臭名远扬的恶棍拐去,被迫加入"扒手党"以偷窃为生。"扒手党"的偷窃活动,以及那些对奥利弗母亲遗物虎视眈眈的人,通过各种不法手段,来达到目的,最终更酿成血案。音乐剧经典唱段有《男孩出售》(Boy for Sale)。这是一场贩卖男孩的戏,清冷严酷甚至不带感情的饱满男高音,宛如黑白无常、冷面死神一般沿街兜售着活生生的热血小男孩,还不忘讨价还价,甚至对小孩摆出一副高高在上的"施恩"姿态,冷血而荒诞,这首歌曲同时也是小孤儿生命的转折点。另外,《只要他需要我》(As Long As He Needs Me)表现了一个沉浸在爱情中的盲目女子对情人毫无保留的爱,这首歌曲也成为音乐剧的经典爱情歌曲之一。奥利弗以滑稽的曲调讲述了有问不完的问题的故事,而孤独恐惧的奥利弗提出的感人问题《爱在哪里》(Where is Love)长久以来更为深深打动着听众的心。另外《我能做任何事》(I'd Do Anything)、《想想你自己》(Consider Yourself)等歌曲同样能给观众带来无与伦比的享受。

## 19 《异想天开》The Fantasticks 1960

1960年外百老汇首演的《异想天开》,改编自法国剧作家埃德蒙·罗斯坦(Edmund Rostand)的《死马的乐趣》(Les Romanesques),以其朴素的外貌、深刻的内容,描摹了一幅清澈如水的成长图志。该剧由哈维·施密德(Harvey Schmidt)作曲,汤姆·琼斯(Tom Jones)作词。其上演时间之长,创下美国舞台剧史至今无人超越的记录。另外,该剧也是中国首度引进的两部西方音乐剧之一。音乐剧经典唱段《愿你还记得》(Try to Remember)是全剧的开场和收场歌曲,在剧中是吟游诗人形象的说书人带着神秘的微笑对观众诵出的引言和收场语。经典唱段《快下雨了》(Soon It's Gonna Rain)、《你们好比他们》(They were You)等一直传唱不衰。

## 20 《她爱我》She Loves Me 1963

由杰瑞·鲍克(Jerry Bock)作曲,谢尔顿·哈尼克(Sheldon Harnick)作词,描绘了大城市里的一家小商店中两个店员之间阴差阳错通过书信往来结下的爱情。音乐剧经典唱段有《她爱我》(She Loves Me)。这首主题歌曲是男主角他得知自己心仪的笔友竟是店里最惹他嫌恶的女店员后精彩的独白戏。在《香草冰淇淋》(Vanilla Ice Cream)中,男主角已经知道真相,与女主角大吵一架后带了一盒香草味的冰淇淋上门探望,但仍旧没有告诉女主角他就是她"亲爱的笔友"。《亲爱的笔友》(Dear Friend)中,男女主角作为笔友相约见面,男主角缺席,女主角苦候至咖啡店关门,既担心自己无意间触怒了男主角,又怀疑可能是自己其貌不扬无法得到男主角青睐。百折千回的心情,使这曲《亲爱的笔友》成为相当动人的第一幕结尾歌曲。

## 21 《屋顶上的提琴手》Fiddler on The Roof 1964

由杰瑞·鲍克(Jerry Bock)作曲,谢尔顿·哈尼克(Sheldon Harnick)作词,约瑟夫·斯特恩(Josef Sternberg)编剧,该剧根据犹太小说家沙拉姆·阿列切姆(Sholom Aleichem)的短篇小说《维特与他的女儿们》改编,描写了在沙俄时期犹太人遭到大规模迫害的背景下,乌克兰的一个小村落中犹太人维特和他的3个女儿的故事。剧中对话和台词幽默而引人深思,将一个犹太家庭的悲欢离合展现在观众面前,让观众从一个家庭透视出整个犹太民族的命运,体味他们的坚韧自尊和自强。音乐上鲍克则从东欧犹太民间曲调中选取素材,创作出了清新动人的旋律。音乐剧中的经典唱段有:《日出日落》(Sunrise Sunset)、《致生活》(To Life)、《如果我是个有钱人》(If I were a Rich Man)、《你爱我吗?》(Do You Love Me?)、《背井离乡》(Far From the Home I Love)等。其中《如果我是个有钱人》是商人胖老爹幻想自己成为有钱人的长篇独白。值得一提的是,犹太民族传统中批判男子的标准其实除了钱,更重要的是知识和文化。胖老爹幻想自己有钱后同样也能让其他人承认自己有过人的知识和文化,因此才会想象他有钱后能与有智慧的人交流,能在教堂里有特殊的保留座位。

## 22 《我爱红娘》Hello Dolly 1964

由杰利·赫曼(Jerry Herman)作词作曲。该剧是20世纪60年代豪华艳丽歌曲大戏的重要代表作,改编自索腾·怀德(Thornton Wilder)的经典话剧《媒人》(Matchmaker)。1969年,《我爱红娘》被改编成电影,由芭芭拉·史翠珊(Barbra Streisand)和沃尔特·马绍(Walter Matthau)主演,荣获7项奥斯卡提名,并获得包括最佳电影音乐在内的3项大奖。故事讲述了一个以替人做媒为生的中年寡妇决心在众多客户中为自己觅一段良缘,由此引发了一连串的男女配对的逗趣喜剧。音乐剧经典唱段《在游行队伍离去之前》(Before the Parade Passes By)是丽华夫人下定决心的精彩内心独白。她立誓要在游行

结束之前、在自己完全老去之前重新加入人群,抓住自己青春的尾巴,更祈祷上苍,希望她挚爱的亡夫能助她一臂之力,把自己嫁出去,其中《需要一个女人》(It Takes a Woman)、《穿上你周日的衣服》(Put on Your Sunday Clothes)等也是该剧经典唱段。

## 23 《梦幻骑士》Man of La Mancha 1965

米契·李(Mitch Leigh)作曲,乔·达利安(Joe Darion)作词。该音乐剧改编自米格尔·德·塞万提斯的小说《堂吉诃德》。这出独幕剧把整个冒险故事的场景放在监牢中,把小说作者化身为该剧的主角,让被囚禁的塞万提斯,发现监牢俨然就是个独立的地下社会,而大头目要求塞万提斯把自己的作品说给大家听,并扬言如果不满意就要毁掉他的手稿,于是,整个堂吉诃德的故事就变成了一班犯人在塞万提斯的引导下而演出的全部故事。音乐剧经典唱段《不可能的梦》(The Impossible Dream)是一首早已超越戏剧的框架。代代传唱的流行单曲。这首歌是一种简单而且直接的诉求,既有圣歌的心理内涵,又有进行曲的前进动力。《一切都一样》(It's All the Same)、《我只想着他》(I'm Only Thinking of Him)、《小鸟小鸟》(Little Bird, Little Bird)、《我,堂吉诃德》(I, Don Quixote)等都是该剧经典唱段。

## 24 《酒店》Cabaret 1966

由约翰·坎德(John Kander)作曲,佛列德·艾柏(Fred Ebb)作词。这部作品又一次改写了音乐剧的发展历程,它的变革在于导演积极参与了戏剧文本(包括剧本、台词、歌词、音乐)的创作过程,将舞蹈、设计等表现性更强的元素与文本融为一体。该剧改编自《柏林故事集》。全剧以自称作家的美国青年来到纳粹党即将崛起的柏林市为开端,至青年离开,纳粹得势,整体风风火火。音乐剧经典唱段《酒店》(Cabaret)中,剧情发展到沙利波尔斯意外怀孕,美国青年决定带着小孩离开这个濒临疯狂、遍地皆陷入政治狂热的地方。沙利波尔斯在面临离去或留下的重大抉择之际,走到了酒店舞台的聚光灯下。在《酒店》这首主题曲当中,我们不但看到了夜总会三流歌星的表演,更完全感受到沙利波尔斯在众目睽睽下卖笑卖唱的心理活动。这既是一首歌、一段戏剧独白,还是一段主人公的心路历程。《别告诉妈妈》(Don't Tell Mama)、《明天将属于我》(Tomorrow Belongs to Me)、《我为何无法醒来?》(Why Shouldn't I Wake Up?)、《如果我可以见到她》(If You Could See Her)等也是该剧经典唱段。

## 25 《万世巨星》Jesus Christ Superstar 1970

是著名音乐剧作曲家安德鲁·洛伊·韦伯(Andrew Lloyd Webber)和作词人蒂姆·莱斯(Tim Rice)一起合作的第三部音乐剧,也是他们携手获得空前成功的第一部音乐剧。该剧于1971年10月12日在百老汇首演。该剧以圣经中的耶稣受难故事为引子,编写成这套摇滚音乐剧,结合了英国流行乐界的新生力量,搭配美国先锋剧场的前卫派

导演,把圣经故事重新演绎,赋予其极强的现代色彩。音乐剧经典唱段《我不知道如何爱他》(I Don't Know How to Love Him)中,妓女玛莉一方面将耶稣作为一个凡人来爱着,一方面又对耶稣隐约展现的神性感到困惑和不安。其他经典唱段还有:《他们心中的天堂》(Heaven on Their Minds)、《皮特的回绝》(Peter's Denial)、《我们能再次开始吗?》(Could We Start Again, Please)、《犹大之死》(Judas' Death)、《派雷特的审判》(Trial by Pilate)、《超级巨星》(Superstar)等。

### 26 《迈可和梅宝》Mack and Mabel 1974

由杰利·赫曼(Jerry Herman)作词作曲。该剧讲述的是好莱坞导演迈可·塞内特(Mack Sennet)与从布鲁克林来的女服务员梅宝·诺曼德(Mabel Normand)在成为大明星过程中的爱恨纠葛。音乐剧经典唱段《我不送玫瑰花》(I Won't Send Rose)中,梅宝着迷于迈可的才华,自愿投怀送抱,事业心极强的迈可以这首歌回绝了她。音乐剧其他唱段有:《不管他是不是》(Wherever He Ain't)、《时间可以治愈一切》(Time Heals Everything)等。

### 27 《群舞演员》A Chorus Line 1975

又译《歌舞线上》,由爱德华·卡莱本(Edward Kleben)作词,马文·海姆利(Marvin Hamlisch)作曲,迈克尔·贝纳特(Machlie Bennett)任导演和编舞,是20世纪70年代一部横扫百老汇票房的经典剧作。这部作品是在十几个舞蹈演员真实生活的基础上改编而成的,有着细腻的情节和令人信服的真实感。音乐剧中的经典唱段《废物》(Nothing)是一段独角戏,糅合了说白和歌唱,是一出年轻女演员狄安娜自述求学过程的精彩好戏。《为爱奉献》(What I Did for Love)是《群舞演员》剧中17位演员在甄选即将结束时,被导演问起"当有一天你被告知永远不能跳舞的时候,你有什么感想"的回答:"我们的才华本来就应该奉献出来,其实,好像我们从一开始就已明白,而且我永远不会忘记,我为爱所奉献的一切。"诚恳付出,争取最佳表现,这就是《群舞演员》。经典唱段还有:《我希望被选上》(I Hope I Get It)、《我能行》(I Can Do It)等。

### 28 《芝加哥》Chicago 1975

约翰·坎德(John Kander)作曲,佛列德·艾柏(Fred Ebb)作词,1976年在百老汇首演。描写了20世纪20年代发展阶段的芝加哥,这时的芝加哥以爵士乐和黑帮著称,该剧讲述了两个犯谋杀罪的女舞蹈演员的故事。音乐剧以独特的戏剧结构、亮丽夺目的场面调度和舞蹈编排,把旧时综艺舞台的形式和写实的叙事戏剧内容相结合,让剧中每个人物出场时都有主持人报幕,再加上人物本身自报家门的歌舞表演。音乐剧代表唱段《我关心的一切》(All I Care About)是剧中风流律师出场时自报家门的歌曲。爵士乐是这部作品主要的音乐风格,因此在具体演唱时需要把握好这种音乐特有的风格。《爵士

春秋》(And All That Jazz)是全剧的开场歌舞。此时舞台剧的演绎基调就应经确立下来。整出戏剧是以类似歌舞综艺节目的方式构成。每位主要人物出场时,都会有主持人报幕,引他们登场。《当你对妈妈好》(When You are Good to Mama)是剧中女典狱长魔顿妈妈出场时自报家门的主题歌曲。剧中人物以中性装束登场,在妖艳、淫秽的潜台词之外,多添了一层性别倒错、扑朔迷离的效果。

## 29 《艾维塔》Evita 1979

又译《贝隆夫人》,由安德鲁·洛依·韦伯(Andrew Lloyd Webber)和蒂姆·莱斯(Tim Rice)根据阿根廷总统夫人艾维塔的传奇人生合写的一部音乐剧。该剧获7项托尼奖和纽约戏剧评论界最佳音乐奖,1979年9月25日音乐剧版本在伦敦上演,引起极大轰动。1996年,英国导演阿伦·帕克(Alan Parker)将《艾维塔》拍成电影,由美国明星麦当娜出演艾维塔。韦伯和莱斯携手为电影写的新歌《你必须爱我》(You Must Love Me)获得当年的奥斯卡最佳原创歌曲奖。音乐剧中的经典唱段《阿根廷别为我哭泣》(Don't Cry for Me Agentina)原是贝隆夫人患癌逝世之前,最后一次对全国国民公开广播时的内容,要大家打起精神,好好过日子。她操劳一生,心意满满,希望大家不要为她哭泣。剧中导演把整个阳台演说的段落,处理成近似仪式化的一次政治演说。贝隆夫人在演说里刻意放大的点状事实,到最后成为一场巨大的政治谎言,连自己都相信而愿意臣服其下,为之深深感动。《天涯漂泊》(Another Suitcase in Another Hall)是被贝隆夫人赶走的情妇在街头徘徊时的心声独白,充满寓言的警示警喻。其他唱段如《振翅高飞》(High Flying, Adored)、《金钱滚滚来》(Money Rollin on)等依然广泛流传。

## 30 《猫》Cats 1981

音乐剧经典剧目,是英国作曲家安德鲁·洛伊·韦伯(Andrew Lloyd Webber)的代表作。由卡麦隆·麦金托什(Cameron Mackintosh)担当制作,改编自T. S. 艾略特的长诗《老负鼠的心经》(Old Possum's Book of Practical Cats)。此剧于1982年5月在伦敦首演,一炮走红。1982年10月在百老汇上演,同样引起轰动。此剧堪称当今最受瞩目的音乐剧,创造了许多辉煌的纪录。该剧从猫的视角讲述了一个童话般的故事:杰里科猫每年都要举行一次部落聚会。在聚会上,猫的首领会挑选出一只猫让它升上天堂,获得重生。这天,大家等待杰里科猫的领袖——老杜克罗内米猫的到来。老杜克罗内米猫终于来了,于是所有的猫都粉墨登场,尽情地表现自己。最后登场的是当年风采照人而如今邋遢肮脏的"魅力猫"格瑞泽贝拉。她在痛苦和悲伤的情绪下,深情地唱出了《回忆》(Memory)。这首歌打动了所有的猫,大家一致推选她升入天堂,全剧结束。音乐剧中的经典唱段《回忆》的歌词是该剧导演特雷沃尔·努恩根据T. S. 艾略特未发表过的散稿而写成,旋律则是直接援用自法国著名作曲家拉威尔的波丽路舞曲,节奏有所改动。其他经典曲目有:《杰里科猫族之歌》(The Song of the Jellicles)、《猫的命名》(The Naming of Cats)、《快乐时光》(The Moments of Happiness)、《踏上云外之路》(Journey to The

Heavenside Layer)等。

### 31 《虚凤假凰》La Cage aux folles 1983

杰利·赫曼(Jerry Herman)作词、作曲,改编自法国著名的喜剧电影。该剧在大环境趋向保守、回归家庭价值的20世纪80年代,以近似童话的笔触,写出一对相守超过20年的爱人同志,面对亲生儿子即将与心爱的女友步上红地毯所开展的一连串事件。音乐剧以诙谐的方式探讨人性,探讨最基本的生存权利,幽默又温馨的处理,使"同性恋"从发烧话题被淡化,而提炼出故事里真正的普世价值。音乐剧经典唱段《我就是我》(I Am What I Am)第一幕结尾的《我就是我》是同性恋者争取自我生存权利的怒吼,这首歌曲是一个表明男主角对自己身份认同的唱段,是对不满儿子隐瞒自己身份的情感爆发。《男子气概》(Masculinity)、《朝哪儿看》(Look over There)、《最好的时光》(The Best of Times)等也是该剧经久不衰的唱段。

### 32 《悲惨世界》Les Miserables 1980/1985

音乐剧经典剧目,是匈裔法国作曲家克劳德·米歇尔·勋伯格(Claude-Michel Schoenberg)的代表之作,是根据法国大文豪雨果的著名同名作品改编而成。此剧开创了一种强调戏剧张力和深刻人文精神的风格。1985年10月8日,英语版的《悲惨世界》在伦敦首演,其弘扬人道主义精神的主题、栩栩如生的人物、慷慨激昂的旋律、宏大逼真的巴黎巷战场面使这部剧产生了让人震撼的艺术魅力,让观众为之倾倒。两年后该剧进军纽约百老汇,同样获得了轰动的效应。该剧讲述的是主人公冉·阿让在多年前遭判重刑,假释后计划重生做人,改变社会,但却遇上种种困难的故事。音乐剧中的经典唱段《春梦无痕》(I Dreamed a Dream)中,美丽的芳汀为抚养私生女,将之寄养在小镇上的客栈,请主人夫妇照管,自己到大城市打工,按月寄钱。一开始她生活适意,工作勤劳,收获颇丰,但她的美貌使她受到同侪嫉恨,将之"放浪形骸"的荒唐过去揭穿,芳汀因此被开除,流落街头,想起逝去的春梦,伤痛不已。《引他回家》(Bring Him Home)是冉·阿让的祈祷歌,祈求上帝保佑养女的心上人马吕斯,甚至愿意牺牲自己的生命来维护他安全。《繁星》(Star)中,警探沙威因为一直没有抓到冉·阿让,仰望苍天,对繁星发誓,一定要让自己心中的正义得到伸张。庄严的旋律有着浓厚的宗教氛围,歌词里反复出现的星辰运转意境,也十分契合这位笃信上帝、笃信法律的男子,符合原著小说所呈现出的形象。其他经典唱段有:《独自一人》(On My Own)、《一场小雨》(A Little Fall of Rain)、《我是谁》(Who am I)等。

### 33 《歌剧魅影》The Phantom of the Opera 1986

音乐剧经典剧目,是英国作曲家安德鲁·洛伊·韦伯(Andrew Lloyd Webber)的撼世杰作。该剧改编自法国作家加斯东·勒鲁(Gaston Leroux)的同名小说,是一部融惊险

悬疑的情节和扑朔迷离的爱情故事于一体的作品。1986年10月,《歌剧魅影》在伦敦首演,场场爆满,1988年在百老汇的演出同样极受欢迎。音乐剧讲述的是:剧院幽灵埃利克凭借着超人的天赋,帮助克里斯汀一夜走红,同时深深地爱上了她。但是克里斯汀早就心有所属。于是,幽灵在舞台上当众劫走了她,从而演绎了一段人与"鬼"的爱情悲剧。音乐剧中的经典唱段《思念我》(Think of Me),在最终的舞台定版里是以戏中戏的方式呈现的。年轻而无经验的芭蕾舞女克里斯汀因缘际会得以代替首席女高音演出歌剧,这首《思念我》就是该剧里的选段。《希望你曾降临》(Wishing You were Somehow Here Again)是克里斯汀夜探坟场,在父亲的墓园前悲泣的段落。在短短的几秒钟内,漆黑幽森的舞台随着主题曲响起,显现出一座巨大的十字架。远处教堂的钟声引得墓园缓缓亮起。克里斯汀在墓园思念父亲,泣不成声。《夜曲》(The Music of the Night)这首歌是幽灵在自己的地下宫殿对心上人表达爱意时所唱的:"只要有你,我写的歌就能飞扬,帮帮我,帮我完成这夜晚的音乐。"其他经典唱段还有:《歌剧魅影》(The Phantom of The Opera)、《乐之天使》(Angel of Music)等。

### 34 《拜访森林》Into the Woods 1987

由史蒂芬·桑坦(Stephen Sondheim)作词作曲,詹姆斯·拉派(James Lapine)编剧。桑坦和拉派两人根据《杰克与魔豆》《灰姑娘》《小红帽》《长发姑娘》四个伴随人们成长的脍炙人口的故事与角色,并套上讽刺剧的面纱而组成一个"成人童话故事",其中蕴涵的"教育"意味均以故事中的经验教训带出,且不时出现令人爆笑的对话。该剧音乐有着复杂的节奏变换,曲调变换,以及大量不同的音乐主题变奏和发展。音乐剧经典唱段《苦恼》(Agony)这场戏,是两位王子——莴苣姑娘的追求者和灰姑娘的追求者彼此大吐苦水的谐趣段落。这首曲子着力于童话式的剧情,体现出其诙谐幽默的风格。其他经典唱段有:《你好,小姑娘》(Hello, Little Girl)、《跟我在一起》(Stay with Me)、《森林里的时刻》(Moments in the Wood)、《没人是孤独的》(No One is Alone)等。

### 35 《棋王》Chess 1988

这部戏根据1970年代的世界棋坛真实事件改编:1974年的世界象棋锦标赛上,世界冠军、美国象棋大师鲍比·费舍尔在迎接苏联特级大师阿那托利·卡尔波夫的挑战时放弃了比赛,结果使卡尔波夫成为第一位不战而胜的世界冠军。《棋王》的故事就是在剧中的美国棋手佛雷德里希和苏联棋手阿那托利,以及美国棋手的匈牙利女助手佛洛伦斯之间而展开。音乐剧经典唱段《祖国在我心》(Anthem)是男主角在接受无知记者访问,提起敏感政治话题时,满怀不平的情绪,侃侃而谈。演唱时要把男主角的那种睿智表现出来。《我太了解他了》(I Know Him So Well)、《象棋的故事》(The Story of Chess)、《高山二重唱》(Mountain Duet)、《曼谷一夜》(One Night in Bangkok)等都是该剧经典唱段。

### 36 《爱情面面观》Aspects of Love 1989

安德鲁·洛伊·韦伯(Andrew Lloyd Webber)作曲,唐·布拉克(Don Black)和查尔斯·哈特(Charles Hart)作词,改编自小说家大卫·嘉尼特(David Garnett)所撰写的同名作品。这部剧一改韦伯之前的风格,不使用任何的特殊效果,完全用剧情和音乐来表现和吸引观众。1989年在伦敦首演,并于第二年在纽约百老汇首演,不过一年半之后停演,不久后在伦敦也停止了。《爱情面面观》的剧情曲折复杂,有些地方甚至可以说是匪夷所思。虽然该剧剧情怪异,但是在音乐方面却是无懈可击的。韦伯的曲调悠扬动听,而且与他先前的作品不同,《爱情面面观》从开始到结束,所有的歌曲融为一体,而没有明显的歌与歌之间的空档。韦伯的所谓三段式歌曲,在该剧的名曲《爱能改变一切》(Love Changes Everything)里得到最大的发挥。此曲在音乐剧还没公演的时候就已经在英国排行榜上上升至第二位。这首歌曲旋律上口,简单而一再反复,在很多时候可以脱离戏剧独立存在,被当作晚会歌曲四处传唱。此外还有许多经典唱段,如《最先想起的那个人》(The First Man You Remember)、《卧室之外》(Outside the Bedroom)、《人生之旅》(Journey of a Lifetime)、《与孤独相伴》(Anything but Lonely)等。

### 37 《西贡小姐》Miss Saigon 1989

音乐剧经典剧目,是匈裔法国作曲家克劳德·米歇尔·勋伯格(Claude-Michel Schoenberg)的代表之作。由阿兰鲍勃利编剧、卡麦隆·麦金托什Cameron Mackintosh担当导演。是一部以《蝴蝶夫人》为蓝本,法国作家皮埃尔·罗迪的小说《菊子夫人》为基础而创作的音乐剧作品。西贡神秘的东方风情、乱世中人性的善恶、主人公的凄婉爱情和母子的生离死别使该剧显示出了强大的戏剧魅力,牢牢吸引着观众的注意力,让观众有身临其境之感。该剧前半段讲述的是美国大兵和越南娼妓之间的浪漫爱情故事,后半段则是美军撤退后,于西贡、美国、泰国曼谷三地同时发展的故事。音乐剧中的经典唱段《美国梦》(The American Dream)是全剧灵魂人物——绰号"工程师"的皮条客有感而发的长篇玄想。梦里豪华歌舞连场,简单的节奏律动营造出俗艳但精神抖擞的"美式印象",一再重复的关键词"The American Dream"也成为剧中人的内心呼告,趣味十足。《我始终相信》(I Still Believe)、《我将把我的生命给你》(I'd Give My Life for You)、《世界的最后一夜》(The Last Night of the World)等都是该剧经典唱段。

### 38 《蜘蛛女之吻》Kiss of the Spider Woman 1992

由约翰·坎德(John Kander)作曲,佛列德·艾柏(Fred Ebb)作词,改编自1986年奥斯卡同名获奖影片。《蜘蛛女之吻》最早的版本在纽约大学首演,演出后,坎德和艾柏进行了调整和修改,并增加了8首新歌。1992年改头换面的《蜘蛛女之吻》先后在加拿大多

伦多和伦敦西区公演。全剧以南美某动荡不安的国度的男子监狱为背景,主要情节是革命党重要领袖人物被捕,当局为探听其党羽活动,利诱因风化案件入狱服刑的同性恋艺术家,以较优越的生活条件为交换让艺术家和革命党青年同住一室,命其暗中通报相关线索。艺术家独特的人生哲学,一开始让革命青年深觉恶心,但随着他对酷刑、高压、死亡及未知岁月的恐惧逐渐加深,艺术家的梦呓反而不时能为他带来一点点人性的温暖和光辉。音乐剧经典唱段《光荣之日》(The Day after That)是革命男青年自述成长经过的长段独白,可以体现出剧中人物对社会改革的激情和雄心。《蜘蛛女之吻》(Kiss of the Spider Women)是在全剧结束之时的唱段。蜘蛛女,这个象征死亡的女神终于现身台上,在灯光幻影和囚室钢栏所纠结成的蜘蛛网里,提出她致命的警告:你能躲能藏,但永远逃不出我的网。该剧经典唱段还有:《她是个女人》(She's a Woman)、《妈妈,是我》(Mama, It's Me)、《你永远不能羞辱我》(You Could Never Shame Me)等。

### 39 《日落大道》Sunset Boulevard 1993

又译《红楼金粉》,由安德鲁·洛伊·韦伯(Andrew Lloyd Webber)作曲,克里斯托弗·汉普顿(Christopher Hampton)和唐·布拉克(Don Black)作词。该剧是永垂不朽的好莱坞经典名片,讲述的是在好莱坞的日落大道边,有一个荒废的豪宅,院子里的游泳池里发现了作家卓伊利斯的尸体,故事就由这具尸体展开。音乐剧版本于20世纪90年代中期搬上舞台,成绩平平,但留下几段经典动听的旋律。音乐剧经典唱段《一个眼神》(With One Look)是剧中默片女王回忆,在有声电影出现之前,有的演员只要凭借一个眼神就可以创造出一切奇迹。其他经典曲目有:《最闪亮的明星》(Greatest Star of All)、《新梦想之路》(New Ways to Dream)、《完美的新年》(Perfect Year)、《爱太深》(Too Much in Love to Care)、《仿佛我们从未说再见》(As If We Never Said Goodbye)等。

### 40 《美女与野兽》Beauty and the Beast 1994

该剧由亚伦·孟肯(Alan Menken)作曲,霍华德·爱许曼(Howard Ashman)作词,题材来源于著名的法国民间故事,改编自迪士尼动画长片,再搬上迪士尼乐园的歌舞舞台,最后登上百老汇。该剧的动画版本是迪士尼历史上首次与流行音乐的结合,并获得了巨大成功。1994年4月18日,音乐剧《美女与野兽》在百老汇上演,创作者为该剧重新创作了7首新歌。然而这部动画片形式的音乐剧却被评论界嗤之以鼻,托尼奖没有给它以更多的青睐。但是《美女与野兽》占有了市场很大份额,胜利的呼声很快就盖过了那些"权威性"的评价。2002年8月4日,《美女与野兽》在演出场次上超过了另一部优秀剧目《油脂》,成为百老汇音乐剧场次排行榜的第8名。在百老汇有300多万观众曾亲临现场观看过该剧。音乐剧经典唱段《美女与野兽》(Beauty and the Beast)是原作者精心打造的主题曲,朴素雅致、诗意盎然:"泰然恒久,如日东升,千年的传说,永恒的歌谣,美女与

野兽。"《若我不能爱她》(If I Can't Love Her)是野兽陷入矛盾的独白,这首歌并没有在电影版里出现,只有在舞台剧中我们才能欣赏到。剧中让主人公抽丝剥茧地探索自己的心绪及思想,层层递进,进入连自己的理智无法把持住的深层情绪。其他经典唱段有:《我的家》(Home)、《恢复人形》(Something There)、《战斗》(The Battle)等。

### 41 《吉屋出租》Rent 1996

《吉屋出租》由乔纳森·拉尔森(Jonathan Larson)作词、作曲,改编自普契尼的歌剧《波希米亚人》,首次公演于 1996 年 1 月 26 日,同年 4 月 29 日转战百老汇。到 21 世纪初,已经上演超过 2000 场,囊括了托尼奖、普利策奖、奥林匹克金像奖等十几个大奖,堪称全美百老汇音乐界 90 年代的辉煌传奇,并且成为百老汇保留剧目之一。有评论家称《毛发》将摇滚乐带进了音乐剧,而真正使之成为一种流派的却是这部《吉屋出租》。《吉屋出租》是百老汇音乐剧中率先将同性恋、双性恋及跨性别等议题搬上舞台的。该剧讲述的是生活在底层的一群穷困潦倒的艺术家们,在穷困和病魔的魔爪下仍然努力生活的故事。该剧中主要唱段《爱的季节》(Season of Love),由全体演员演唱,在电影版中这首歌作为剧情开始前的一个铺垫,舞台剧版则是放在中场和最后。这首歌充分地向观众表达了作者对爱的理解,也是本剧的主题之一。《一首光荣的歌》(One Song Glory)是该剧少有的独唱之一,由该剧的男主角 Roger(罗杰)演唱。这首歌浓缩地将罗杰的过去与未来表现了出来:从一名光荣的摇滚歌手到一名一无所有的艾滋病人。其他经典唱段有:《波希米亚生活》(La Vie Bohemia)、《点燃我的蜡烛》(Light My Candle)、《我会照顾你》(I'll Cover You)、《接受我或离开我》(Take Me or Leave Me)等。

### 42 《妈妈咪呀》Mamma Mia 1996

是一部描写浪漫爱情的音乐剧,一部典型的百老汇风格商业音乐剧,颇有概念音乐剧的特质,由本尼·安德森(Benny Andersson)和比约恩·乌瓦山德(Bjorn Ulvaeusand)共同创作完成。1996 年在纽约百老汇首演,一举成功。2011 年中文版的《妈妈咪呀》成为全球第 14 个语言版本。《妈妈咪呀》通过十多个与爱情有关的场景片段,加上各种跳跃的非线性片段,反映了男人和女人从相识到相爱、从恋爱到婚姻、从年轻到年老、从激情到平淡的过程,讲述了男女关系中的各种状态,描绘了现代人对爱情各种不同的态度,细致入微地刻画了约会、婚礼、孩子、家庭乃至葬礼上的黄昏恋等无所不有的生活场面。整场戏一共 18 首歌曲,糅合了各种音乐风格。音乐剧经典唱段《我有一个梦》(I Have a Dream),在剧中既是开场,也是结尾。《钱钱钱》(Money, Money, Money)原曲发表于 1976 年,由瑞典流行乐团 ABBA 创作,1999 年,经剧作家新编故事,串联成剧,便成为音乐剧《妈妈咪呀》。这首流行金曲在剧中成了妈妈这个角色一出场时自报家门的歌曲。其他经典唱段有:《游戏的名字》(The Name of the Game)、《给我机会》(Take a Chance On Me)等。

**43** 《狮子王》*The Lion King* **1997**

音乐剧经典剧目,由英国作曲家约翰·埃尔顿(Elton John)作曲,蒂姆·莱斯(Tim Rice)作词。1997年公演后,成为当年美国托尼奖的最大赢家,获得了包括最佳音乐剧、最佳导演奖在内的6项托尼大奖。该音乐剧脱离了《狮子王》动画作品的限制,融入了很多非洲元素,音乐也添加了很多新曲目。音乐剧中还有各种具有吟咏风格的歌曲,这些都是母狮在草原上狩猎或长途跋涉时的背景音乐。音乐剧经典唱段《暗影大地》(Shadowland)是故事进行到坏心的叔父篡位成功,荣耀石国王变成了暗影大地,民不聊生,母狮娜娜决意出走,以寻求一线生路时的内心独白。这首独白是舞台剧版本新添加的歌曲,为全剧增添了不少张力。《万世长存》(They Live in You)中,狮王辛巴回忆起亡父,而星空之下,这首歌曲的旋律徐徐扬起,超越时空限制的父子情怀油然而生,感人万分。其他经典曲目有:《今晚你感受到爱了吗》(Can You Feel the Love Tonight)、《我急不可耐地要登上宝座》(I Just Can't Wait to Be King)、《做好准备》(Be Prepared)、《没有烦恼忧虑》(Hakuna Matata)等。

**44** 《化身博士》*Jekyll and Hyde* **1997**

法兰克·怀德洪(Frank Wildhorn)作曲,李斯廉·布里克斯(Leslie Bricusse)作词,改编自著名作家史蒂文的小说《化身博士》(The Strange Case of Dr. Jekyll & Mr. Hyde)。在音乐剧中,主创者除了制造出一种恐怖的悬疑气氛外,加入了浪漫的爱情以及史诗般荡气回肠的善恶争斗,赋予了小说新的生命。音乐剧讲述受人尊敬的科学家杰寇医生给自己注射了一种试验用的药剂,晚上化身成邪恶的海德先生四处作恶。他终日徘徊在善恶之间,其心灵的内疚和犯罪的快感不断冲突,令他饱受折磨。这种貌似荒诞无稽的故事其实蕴含了最深刻的人性命题:到底是简简单单、黑白分明、一成不变的非善即恶,还是既善亦恶,时善时恶。音乐剧经典唱段《迷失在黑暗中》(Lost in the Darkness)表现了杰寇医生面对自己已经失去知觉的父亲,深感自己迷失在黑暗中,并且下定决心永远不放弃拯救父亲的希望。《曾在梦里》(Once Upon a Dream)在登上百老汇之前,就是小有名气的流行单曲。《没人知道我是谁》(No One Knows Who I Am)表现了全剧的重点:杰克医生因活体药物实验后而产生双重人格:正直的杰克以及邪恶的海德先生。该剧其他经典唱段有:《时刻到来》(This is the Moment)等。

**45** 《爵士年华》*Ragtime* **1998**

史蒂芬·法拉荷提(Stephen Flaherty)作曲,琳·艾伦(Lynn Ahrens)作词。此剧号称美国音乐剧在20世纪末的压卷之作,改编自普利策获奖同名小说,以20世纪初美国族群融合的故事为基本元素,讲述了功成名就的爵士钢琴师追悔风流往事,决意迎娶爱

人莎拉,并计划与莎拉已经诞下的自己的儿子共组三人家庭,开着汽车远走到加州共创全新人生路上所遭遇的各种经历。整部音乐剧以拉格泰姆这种由黑人发明,融合欧洲、非洲、犹太与黑人旋律的新音乐形式贯穿全剧。剧中各民族的舞蹈,越来越多不和谐的音乐,冲击着美国民族熔炉的图像,同时也代表着3条相交与分离的故事脉络。音乐剧经典唱段《故事代代传》(Make Them Hear You)是一首哀怨而充满温馨的歌曲,也是全剧最动人的歌曲之一。其余经典歌曲还有:《你父亲的儿子》(Your Daddy's Son)以及全剧最美的歌曲《梦想的车轮》(Wheels of a Dream)等。

### 46 《阿依达》Aida 1998

由英国作曲家埃尔顿·约翰(Elton John)作曲,提姆·莱斯(Tim Rice)作词。故事源于威尔第的同名歌剧,该剧在原歌剧的忠诚以及背叛、爱情与勇气的主题上进行了发挥。故事从一个现代博物馆的埃及文物展览室里开始,一对陌生的男女不约而同走进展室,而当他们发现对方、四目交投时,一种神奇的力量产生了。古埃及一位女法老安娜·丽丝的灵魂复活了,随着她那带着哀愁的歌声缓缓唱出,时间仿佛回到了古埃及时代,一段不朽的真爱传奇由此重现。音乐剧《阿依达》于1998年9月在美国亚特兰大举行首演,当时剧名叫《阿依达的生命传奇》(Elaborate Lives:The Legend of Aida),到1999年正式确定在美国各大城市进行盛大巡演,同年11月首先在芝加哥拉开了序幕,而剧名也正式改成了《阿依达》。音乐剧经典唱段《往事已成灰》(The Past is in Another Land)中,努比亚的主人阿依达在国家灭亡后被埃及人俘虏,她不希望埃及人知道她自己的公主身份而隐姓埋名当了女奴,当被问起身世,"往事已成灰"就是她的回答。《我知道真相了》(I Know the Truth)中,大将军对阿依达产生感情后,他的未婚妻埃及公主一直被蒙在鼓里,与此同时,女奴阿依达又成为埃及公主的唯一闺中密友,也只有阿依达才能体会高高在上、身为公主的那份孤寂。当埃及公主最终得知自己的英雄爱人和自己的唯一知己竟发生感情时,冰冷的现实和继承王位的责任压在她身上。其他经典唱段有:《铭刻在星空》(Written in the Stars)、《如生活般简单》(Easy as Life)、《脚步太快》(A Step Too Far)等。

### 47 《一脱到底》The Full Monty 2000

又译《脱线舞男》,由大卫·亚兹贝克(David Yazbek)作词作曲。该剧根据同名电影改编而成:6个失业、生活不得志的男人决定去跳脱衣舞扭转人生困境。音乐剧经典唱段《与我同行》(You Walk with Me)中,六人中最温文尔雅的一位在人生彷徨无助时突遇丧母,在母亲的葬礼上,他静静唱起这首圣歌。《河上轻风》(Breeze off the River)中,单亲爸爸杰利面对儿子酣甜的睡姿,杰利第一次感悟到身为父亲的责任感,忍不住流下男子汉的眼泪。《男子汉》(Man)是剧中最提纲挈领的插曲。单亲爸爸杰利意外闯进镇上女士疯魔不已的裸男艳舞俱乐部,得到灵感,力邀他的胖子好友一同跳脱衣舞赚钱。胖子

好友讥讽他为疯子,他俩一个骨瘦如柴,一个圆滚滚,怎样都不能成为性感舞星。这首就是他俩激烈争辩时的对话。该唱段诙谐幽默,颇具爵士风格。经典唱段还有:《这是女人的天下》(It's a Woman's World)、《你统治了我的生活》(You Rule My World)等。

## 48 《罪恶坏女巫》Wicked 2003

史蒂芬·舒瓦兹(Stephen Schwarz)作词作曲,故事取材于格雷戈里·马圭尔的同名小说,故事的主角是童话《绿野仙踪》中"奥兹国的两个女巫"。由于讲述的是桃乐丝来到奥兹国之前的故事,所以这个曲折而又充满奇幻色彩的故事又被称为《绿野仙踪前传》。音乐剧经典唱段《享乐人生》(Dancing Through Life)在舞台原作里不是一首单曲,而是一段长达10分钟的好戏。《真完美》(Wonderful)中,大法师借由这段歌曲向绿女巫揭示自己对奥兹王国的贡献。在这个段落里,创作者特别选用了《绿野仙踪》故事里的许多典故,再一语双关点出大法师自认平庸,却禁不住众人吹捧、飘飘欲仙的情态。《受欢迎》(Popular)这场戏发生在女生寝室里,白女巫想将绿女巫变身为受欢迎的人物,就像她自己一样。其他经典唱段有:《我不是那种女孩》(I'm Not That Girl)、《谢天谢地》(Thank Goodness)等。

## 49 《Q大道》Avenue Q 2003

劳勃·罗培兹(Robert Lopez)和杰夫·迈可斯(Jeff Marx)作词作曲。《Q大道》上演之后立即赢得了观众的认可和评论界的赞誉,一时间一票难求,档期更是先后数度延长。在2004年的托尼奖颁奖典礼上,该剧风光夺下最佳音乐剧、最佳音乐剧编剧和最佳音乐剧词曲三项大奖,直到今天,仍然在纽约百老汇以及伦敦西区长期演出,并被改编成十多种语言的版本,在全世界的舞台上演。故事发生在纽约一条并不存在的"Q大道"上,刚从大学毕业的普林斯顿(Princeton),拿着英语学士学位,跟所有心比天高、命比纸薄的大学毕业生一样,人穷气短。他为了图便宜,搬进了Q大道的一间公寓,结识了住在这里的一群奇奇怪怪的租客,开始了社会人的角色……尽管逗趣,但是《Q大道》犀利且深刻地揭示并讽刺了一些社会问题:大学生就业、年轻人的奋斗与迷茫、种族隔离、同性恋身份等,是一出笑过之后又能引发观众同理心和更深的思考的作品。音乐剧经典唱段《如果你是同性恋》(If You Were Gay)是剧中一段逗趣的小品。放浪、邋遢、外向活泼的年轻男子好意劝说自己的室友——保守、拘谨、有洁癖而且尚未出柜的白领青年应向好友们坦白自己的性倾向。整个段落以对话的形式构成。其他经典曲目有:《谁都会有点歧视》(Everyone's a Little Bit Racist)、《实现》(Come True)、《我想重回校园》(I Wish I Could Go Back to College)等。

## 50 《晴光翡冷翠》The Light in the Piazza 2005

由亚当·葛透(Adam Guettel)作词作曲,改编自同名中篇小说。故事讲述的是美国

富家太太带着容貌美丽却患有残疾的女儿来到意大利的千年古城、百花之都佛罗伦萨,追寻一个可能从来不曾存在的梦。广场上一阵清风吹起,把女儿的帽子扬到空中,被一位当地的意大利青年拾起,进而引发的一段浪漫似诗的爱情故事。音乐剧经典唱段《这正是爱》(Love to Me)是戏剧即将迈上结尾最高潮的精彩段落。女儿精神崩溃,在满是晴光、无边无际的空间里狂奔痛哭,而这位意大利青年在短短的几个月相处期间,竟从剧首看似浪荡不羁的 20 岁小弟弟,成长为值得让人托付终身的可靠、成熟男子,以他那蹩脚、不通,却饱含情意与责任心的灵魂声音,搂着浑身颤抖的美国女孩,诉说"那阵清风扬起了帽子,正是上天为了要让我去追它,正是缘分为了要让我出现在你面前,多说无用,这就是爱"。其他经典唱段有:《克莱尔的插曲》(Clara's Interlude)、《我们走吧》(Let's Walk)、《美国舞蹈》(American Dancing)等。

# 中国部分

- 基础知识
- 人物及其代表作
- 近现代流行音乐作品
- 华语音乐剧及其主要唱段

# （一）基础知识

## 1　流行音乐

　　流行音乐是指：① 19世纪上半叶随着欧洲近代工业文明和工业化城市的兴起而发展起来的时尚、前卫、世俗的大众音乐，包括爵士乐、摇滚乐、布鲁斯音乐、乡村音乐等。② 中国流行音乐，即吸收借鉴了欧美流行音乐元素，承继了中国自古以来的俗音乐文化传统，融合了当今中国人新的世俗审美形式的音乐。③ 所有流行的音乐。"流行"一词早在春秋战国时期已有使用。《孟子·公孙丑上》载孔子之言："德之流行，速于置邮而传命。"任何时代都有为大众所接受的流行音乐文化，我们完全可以把流行音乐这个名词，理解为"流行"与"音乐"的复合。如果能够对流行音乐用汉语专有名词加以界定，便能很容易地理解流行音乐的内涵，有利于认识、研究我国过去的和当代的流行音乐，以及两者间的渊源和关系。从这个意义上讲，流行音乐的意思绝非 Popular Music 所能完全包含。外来的 Popular Music 只是中国流行音乐发展史的一个阶段，是现当代流行音乐的组成部分。中国流行音乐除内含欧美 Popular Music 的内容外，还包括我国自古至今固有的流行音乐。流行音乐的性质是大众的、世俗的、通俗的。对于当代流行音乐的认知应该是历史性的，甚至上升到其所包含的民族意识高度，只有这样，称谓的使用才具有时代性，约定俗成也才会有实际意义。

## 2　俗音乐

　　对于我国类似现代流行音乐概念下的古代音乐种类的称谓，主要包括通俗、民俗、世俗三个方面。通俗音乐的四大艺术特征是抒情优美、通俗易懂、平易近人、亲切自然。对于通俗音乐诸如演唱、演奏、创作等各方面都可以采用这四点加以判断和评价。民俗音乐是指用中国传统乐器以独奏、合奏等形式演奏或伴奏的民间传统音乐。民俗音乐的根本属性是模式化、类型性，并由此派生出一系列其他属性。模式化必定不是个别的，自然是在一定范围内共同的，这就是民俗音乐的集体性。民俗音乐是群体共同创造或接受并共同遵循的。模式化必定不是随意的、临时的、即兴的，而通常是可以跨越时空的，这就是民俗音乐具有传承性、广泛性和稳定性的前提。另一方面，民俗音乐又具有变异性。民俗音乐是生活的文化，而不是典籍文化，它没有一个文本权威，主要靠耳濡目染、言传身教的途径在人际和代际传承。一代人或一个时代对以前的民俗音乐都会有所继承，有所改变，有所创新，这种时段之间的变化就是民俗音乐的时代性。世俗音乐就是指世间

不知变通的、拘泥的、非宗教音乐或是民间流行的平常的音乐。

### 3　通俗歌曲

我国早就有了"通俗"和"歌曲"词语的用例。《辞源》对于"通俗"的释义是："浅显易懂"，并举例了"通俗"用例的文献："【汉】服虔有：《通俗文》。【清】翟灏有：《通俗编》；《京本通俗小说·冯玉梅团圆》；'话需通俗方传远,语必关风始动人。'"自明代起，"通俗"一词也被广泛运用于小说、笔记等文化著作中。《辞源》的"歌曲"释义是："乐歌与词曲。"所举例的"歌曲"用例文献有：《史记·乐书》中有"复次以为《太一之歌》。歌曲曰：'太一贡兮天马下。今安匹兮龙为友。'"王充《论衡·讲端》："歌曲弥妙,和者弥寡。"《辞海》释歌曲为"能唱的诗"之意义。如果对"通俗歌曲"进行定义，则可以用四句话进行概括，也可以称为通俗歌曲及其唱法的四大艺术特征：①抒情优美；②通俗易懂；③平易近人；④亲切自然。无论是对通俗歌曲的歌词内容、音乐旋律、词曲结合，还是唱法特征等，都可以采用这四点加以判断和评价。在把作为我国固有名词和根据我国历史文献界定的"通俗歌曲"这个纯粹的学术词翻译成英文的时候，如果翻译回"Popular Song"很显然已经不能完全包括上述意思，但是鉴于经过过去长时间的积淀及人们的认知，在这里仍以 Popular Song 来指称。

### 4　流行歌曲

"流行歌曲"这个称谓在大众世俗音乐文化的发展史上的确曾经存在过。另外，今天许多人仍然继续使用着这一称谓，加之，这一称谓的确有其复杂的内涵。因此，对其做一个学术的界定十分必要。对于"流行歌曲"可以做如下解释。首先从广义和狭义两个方面。广义地，泛指所有不同类型和性质的歌曲，由于受到欢迎而为大众所熟悉，在社会上很流行，称为"流行歌曲"。其实，这一定义已经不是把其作为一个音乐种类在进行界定，而是对一种音乐文化现象进行的评价。从某种意义上讲，这个"流行歌曲"，其实就是"流行的歌曲"的意思。狭义"流行歌曲"的主要内容则主要针对"爵士歌曲""摇滚歌曲""蓝调歌曲""说唱歌曲"等外来歌曲，同时，也包含在我国大地上衍生的这些类型歌曲的"流行歌曲"，实际上所指内容就是英文的"Popular Song"。

### 5　通俗唱法

即演唱"通俗歌曲"的方法。"唱法"，属于声乐艺术研究学科，从生理、学理上自然存在着许多与其他声乐艺术的共性。"唱法"之称谓，我国自古有之。清代学者徐大椿所著《乐府传声》书中就多次出现"平声唱法""上声唱法""去声唱法""底板唱法"等。称谓通俗歌曲的演唱既然被称为"唱法"，自然既要具有与其他唱法相通的一些共性，同时，又要具有该唱法本身的个性特征，具有该唱法理论的内涵与外延。由于"通俗唱法"在依靠电器扩音设备的基础上才能发挥其最好的艺术效果，因此，"通俗唱法"在气息的运用、声音

的位置、声音的共鸣、咬字的过程等许多发声生理组织机能方面,以及对于歌唱"美"的要求上都有自身的个性特征,有其独特的规律。当今世界范围内的通俗歌曲演唱,已经完全步入大雅之堂,与世界音乐发展的大潮流融为一体。

## 6 俗文学

郑振铎曾为俗文学下过这样一个定义:"俗文学"就是通俗文学,就是民间文学,也就是大众文学。俗文学由两大部分组成,即一般理解的民间文学(如民歌、故事等)和由文人创作或经过专门加工的介于雅文学和民间文学之间的那一部分(如《西厢记》《牡丹亭》《水浒传》《西游记》《三国演义》《红楼梦》等)。后者在今天是雅文学,但在明代却是俗文学。明代中期,俗文学兴盛并和雅、俗传统混融。这一时期,顺应着市民阶层文艺需求的增长,出版印刷业出现空前的繁荣。《水浒传》和《三国志通俗演义》等小说在嘉靖时期开始广泛地刊刻流传,戏曲作家也陆续增多。主要从事诗文的作家也普遍重视通俗文学,并从中得到启发。李梦阳倡论"真诗在民间",已表达了对文人文学传统的失望和另寻出路的意向;唐寅在科举失败以后的诗歌创作,在很大程度上摆脱了典雅规范而力求"俗趣"。郑振铎把俗文学的"特质"归纳为六个:①是大众的,出生于民间,为民众所写作,为民众而生存;②是无名的;③是口传的;④是新鲜的,但是粗鄙的;⑤其想象力往往是奔放的,并非一般正统文学所能梦见,其作者的气魄往往是很伟大的,也非一般正统的文学的作者所能比肩,但也有种种坏处,如黏附着许多民间的习惯和传统的观念;⑥勇于引进新的东西,即我们今天常讲的"开放性"和"包容性"。同时郑振铎按内容将俗文学分为五大类,即①诗歌——民歌、民谣、初期的词曲;②小说——专指话本;③戏曲;④讲唱文学;⑤游戏文章。

## 7 乐府

乐府是始创于秦、重建于汉初的音乐机构,李延年任协律都尉。乐府的主要任务是采集民间音乐。乐府的工作任务除了采集民歌、加工配器外,还有创作并填写歌词,创作和改编曲调,研究音乐理论,进行音乐演唱、演奏等工作。乐府是汉代建立的管理音乐的一个宫廷官署。乐府最初始于秦代,到汉时沿用了秦时的名称。公元前112年,汉王朝在汉武帝时正式设立乐府,其任务是收集编纂各地民间音乐、整理改编与创作音乐、进行演唱及演奏等。根据《汉书·礼乐志》记载,汉武帝时,设有采集各地歌谣和整理、制订乐谱的机构,名叫"乐府"。后来,人们就把这一机构收集并制谱的诗歌,称为乐府诗,或者简称乐府。到了唐代,这些诗歌的乐谱虽然早已失传,但这种形式却沿袭下来,成为一种没有严格格律、近于五七言古体诗的诗歌体裁。唐代诗人作乐府诗,有沿用乐府旧题以写时事,以抒发自己情感的,如《塞上曲》《关山月》等,也有即事名篇,无复依傍,自制新题以反映现实生活。

## 8 燕乐二十八调

又称俗乐二十八调,是我国隋唐音乐调式理论体系,是各族乐工在互相学习、互相协作的音乐实践中,共同创造的一套记谱法和一套宫调系统。龟兹琵琶家苏祗婆等对传授龟兹乐调理论和乐谱起了重要作用。燕乐二十八调的宫调系统理论观念一方面继承了中原汉族从相和歌、吴声、西曲到清商乐中的传统宫调观念,另一方面又吸收了西域传入的主要是龟兹的乐调观念。二十八调中有几个调沿用了龟兹调名,如沙、般涉、鸡识。后者经演变写作"乞食",又分大小,简称"大食""小食"。至于龟兹调名的来源,尚有争论,有人认为主要受印度文化影响,有人认为传承了西亚古文明,也有人认为是汉代中原乐理术语的龟兹语意译。

## 9 小曲

唐代俗曲。隋唐两代,政权统一,特别是唐代,政治稳定,经济发达,统治者奉行开放政策,不断吸收他方文化,加上魏晋以来已经孕育着的各族音乐文化融合的基础,终于萌发了以歌舞音乐为主要标志的音乐艺术全面发展的高峰。唐代宫廷宴享的音乐,称作"燕乐"。隋、唐时期的七部乐、九部乐就属于燕乐。它们分别是各族以及部分外国的民间音乐,主要有清商乐(汉族)、西凉(今甘肃)乐、高昌(今吐鲁番)乐、龟兹(今库车)乐、康国(今乌兹别克撒马尔罕)乐、安国(今乌兹别克布哈拉)乐、天竺(今印度)乐、高丽(今朝鲜)乐等。其中龟兹乐、西凉乐更为重要。燕乐还分为坐部伎和立部伎演奏,根据白居易的《立部伎》诗,坐部伎的演奏员水平高于立部伎。风靡一时的唐代歌舞大曲是燕乐中独树一帜的奇葩。它继承了相和大曲的传统,融合了九部乐中各族音乐的精华,形成了散序—中序或拍序—破或舞遍的结构形式。《教坊录》著录的唐大曲曲名共有46个,其中以《霓裳羽衣舞》最为著名,此曲为唐玄宗所作,又兼有清雅的法曲风格,为世人所称道。著名诗人白居易写有描绘该大曲演出过程的生动诗篇《霓裳羽衣舞歌》。在唐代的乐队中,琵琶是主要乐器之一。它已经与今日的琵琶形制相差无几。现在福建南曲和日本的琵琶在形制上和演奏方法上还保留着唐琵琶的某些特点。受到龟兹音乐理论的影响,唐代出现了八十四调、燕乐二十八调的乐学理论。唐代曹柔还创立了减字谱的古琴记谱法,一直沿用至近代。唐代末年还盛行一种有故事情节,有角色和化妆表演,载歌载舞,同时兼有伴唱和管弦伴奏的歌舞戏。大面、踏摇娘、拨头、参军戏等已经是一种小型的雏形戏曲。文学史上堪称一绝的唐诗在当时是可以入乐歌唱的。当时歌伎曾以能歌名家诗为快;诗人也以自己的诗作入乐后流传之广来衡量自己的写作水平。唐代音乐文化的繁荣还表现为有一系列音乐教育的机构,如教坊、梨园、大乐署、鼓吹署以及专门教习幼童的梨园别教园。这些机构以严格的考绩造就着一批批才华出众的音乐家。

## 10 宋词

宋词是宋代盛行的一种中国文学体裁。宋词句子有长有短,便于歌唱。因是合乐的

歌词,故又称曲子词、乐府、乐章、长短句、诗余、琴趣等。它始于梁代,形成于唐代而极盛于宋代。《旧唐书》上记载:"自开元(唐玄宗年号)以来,歌者杂用胡夷里巷之曲。"按长短规模分,词大致可分小令、中调和长调。一首词,有的只有一段,称为单调;有的分两段,称双调,有的分三段或四段,称三叠或四叠。按音乐性质分,词可分为令、引、慢、三台、序子、法曲、大曲、缠令、诸宫调九种。按拍节分,常见有四种:令,也称小令,拍节较短的;引,以小令微而引长之的;近,以音调相近,从而引长的;慢,引而愈长的。按创作风格分,大致可以分为婉约派和豪放派。词有词牌,即曲调。有的词调又因字数或句式的不同有不同的"体"。比较常用的词牌约 100 个,如《水调歌头》《念奴娇》《如梦令》《菩萨蛮》《西江月》《蝶恋花》《忆秦娥》《忆江南》《踏歌词》《浪淘沙》等。

**11 明清俗曲**

明清时期的俗音乐。简单地说就是明清时期的通俗音乐、通俗歌曲。俗曲的歌词内容,主要反映城镇社会生活。由于专业艺人的加工,曲调细腻流畅,节奏规整,结构谨严,并配置有若干乐器伴奏,如琵琶、三弦、月琴、筝、四胡、坠琴、檀板、八角鼓等。有的篇幅较长,甚至近于说唱和戏曲的结构。俗曲存在着相当大的弱点。市民阶层在意识形态上和封建阶级有着千丝万缕的联系,小生产者的狭隘性、软弱性、对文艺作品产生消极影响。因此,俗曲的内容大量是爱情婚姻、游婿思妇的闺情等,题材范围相当狭窄。少数作品宣扬金玉满堂、天命迷信,甚至在政治上诬蔑农民起义等。就是爱情题材也常常沾染甚至完全陷入庸俗、放纵情欲的低级趣味。因此,俗曲曾受到另一派意见的批评。例如,明代沈德符就认为它"不过写淫媟情态,略具抑扬而已"(《万历野获编》卷二十五"词曲")。明代,南北各地俗曲流传的盛况,在沈德符上述著作中有相当具体的记载,提及曲牌达 19 个之多,其中如《傍妆台》《驻云飞》《寄生草》《银纽丝》《打枣竿》等,久久不衰。明清时期,印刷业有很大发展,俗曲资料传世者不少,但大多为歌词,如清代《太古传宗》《借云馆曲谱》之附有曲谱者极罕见。20 世纪 20 年代以来,一些学者对俗曲甚为重视。刘复和李家瑞曾辑录凡 6044 种歌词。郑振铎曾搜集达 12000 余种歌词(可惜全毁于 1932 年"一·二八"的战火之中)。这两种数字包括了明清至民国年间的作品。杨荫浏仅据 15 种材料的部分统计,明代民歌小曲歌词约有 1000 首,清代民歌小曲歌词有 1700 余首。但这些数字均不过一斑,远非全豹。

**12 郑卫之音**

又称郑声,这是指郑、卫地区(今河南新郑、滑县一带)的民间音乐。春秋时期,在"礼崩乐坏"的文化气候下,流行于民间的这种郑声影响十分巨大并有冲击和取代雅乐的趋势,所以,"子曰:恶紫之夺朱也,恶郑声之乱雅乐也,恶利口之覆邦家者。"郑、卫两国保存了丰富的民间音乐。《诗经·国风》凡 160 篇,郑风、卫风合为 31 篇,约占五分之一。各国"风"诗,多是短小歌谣,"郑风""卫风"中却有一些大段的分节歌,可以想见其音乐结构的繁复变化。在一些反映民俗生活的诗篇中,常有对男女互赠礼物(《诗经·郑风·溱

侑》)、互诉衷肠的爱情场面的描写,隐隐透露出一股浪漫气息,产生了很强的艺术感染力。正是因为这特色,有人才能从铿锵鸣奏的"金石之乐"中听出钟律不齐。精通音乐的魏文侯,对孔子门徒子夏说了下面一段话:"吾端冕而听古乐,则唯恐卧;听郑卫之音,则不知倦。敢问古乐之如彼,何也？新乐之如此,何也？"较魏文侯稍晚的齐宣王则说得更坦率:"寡人今日听郑卫之音,呕吟感伤,扬激楚之遗风。""寡人非能好先王之乐也,直好世俗之乐耳。"他们的评价,代表了新兴地主阶级对僵化凝固的雅乐的厌弃和对活泼、清新的俗乐的热爱。相反,维护并力求恢复雅乐的儒家代表人物孔子则"恶郑声之乱雅乐也"(《论语·阳货第十七》)。系统反映儒家音乐思想的《乐记》里也说:"郑卫之音,乱世之音也。"正由于儒家思想在漫长的封建社会中居于极特殊的地位,"郑卫之音"便始终成为靡靡之音的代名词。

### 13 诸宫调

宋代大型说唱形式,创始人为孔三传。音乐特点在于宫调的多样性。诸宫调是宋、金、元时流行的说唱体文学形式之一,它取同一宫调的若干曲牌联成短套,首尾一韵,再用不同宫调的许多短套联成长篇,来说唱长篇故事,因此称为"诸宫调"或"诸般宫调"。又因为它用琵琶等乐器伴奏,故又称"弹词"或"弦索"。诸宫调由韵文和散文两部分组成,演唱时采取歌唱和说白相间的方式,基本上属叙事体,其中唱词有接近代言体的部分。据研究者的意见,南诸宫调伴奏乐器主要是笛子,北诸宫调则是琵琶和筝。《董解元西厢记》就是北诸宫调,所以又称为《弦索西厢》;南戏《张协状元》中有一段诸宫调曲词即是南诸宫调。现代诸宫调作品保存最为完整者为金人董解元的《西厢记诸宫调》,残缺不全者为《刘知远诸宫调》。诸宫调的出现,为后世戏曲音乐开辟了道路。

### 14 劳动号子

北方常称"吆号子",南方常称"喊号子",是伴随劳动而歌唱的一种常带有呼号的歌曲。先秦《吕氏春秋·审应览》中"今、举大木者,前呼舆謣,后亦应之"便是劳动号子的最早记载。宋代高承《事物经原》:"今人举重出力者,一人倡则为号头,众皆和之曰打号。"说明号子是一人领唱,众人齐声应和,起着指挥劳动、协调动作、鼓舞劳动热情、解除疲劳的作用。多种多样的生产劳动,产生多种多样的劳动号子。如农事劳动有栽秧号子、车水号子、打场号子等;建筑劳动有打夯号子、打硪号子等;搬运劳动有装卸号子、挑担号子等;水上劳动有摇橹号子、拉纤号子、捕鱼号子、排筏号子等;林区劳动有伐木号子、拉木号子等;作坊劳动有榨油号子、擀毡号子、竹麻号子等。每一种劳动号子的音乐都和这种劳动动作的特点紧密联系,因而产生不同的曲调、节奏、曲式结构和歌唱形式。同类的劳动,各地的号子也不相同。歌唱形式除一领众和外,也有齐唱和独唱的形式。

### 15 学堂乐歌

学堂乐歌指清末民初学校里的音乐课所教唱的歌曲。20世纪初,随着资产阶级新文

化同封建旧文化的斗争,废科举,办新学蔚然成风。当时所建的新学通称"学堂","学堂"里开设有"乐歌"课,教唱新歌曲。其大多数是依乐填词歌曲,内容宣传资产阶级爱国、民主和提倡科学文化思想,是我国近代民主主义音乐文化的重要开端。曲调主要来自日本及欧美国家,因而使得西洋音乐文化广泛传入我国,为近现代新音乐的发展奠定了基础。早期教育家有:沈心工、李叔同、曾志忞等,代表作品有《送别》等。

### 16　大同乐会

1920年创立于上海的一家国乐社团,前身是由古琴家郑觐文创办、主持的琴瑟乐社,聘请汪昱庭、苏少卿、陈道安、程午加、柳尧章等为教师,向入会的会员传授中西音乐的知识和技艺,并进行有关中国古乐的仿制和民乐的改革。郑觐文先生在《中国音乐史》中写道:"……及今整理大小雅俗,一律公开,可以收拾者尚有四十八体,乐器尚有一百二十余种。伟大乐曲总在一千操以上,重行编制,设一大规模之乐团,征求海内音乐专家,共同负责,酌古斟今,彻底研究,造成有价值之国乐,以与世界音乐相见,安知固有文化不能复兴?……"著名合奏曲《春江花月夜》就是由其创作,此外《霓裳羽衣曲》也出于此。日本侵华后,大同乐会无法开展正常活动,濒于解散。

### 17　知青歌曲

知青歌曲创作、流行于1969年至1979年间,是知识青年自编自唱、表达自己思想感情的歌曲。1966年至1968年,受城市人口增多而资源有限的影响,城市里待业青年增加,而物资供应又较紧张,因此一大批知识青年"上山下乡"。这些知识青年们背井离乡,难舍故土,并且在农村的劳作生活中发现学到的知识毫无用武之地,感到生活失去了意义,所以诞生出了一批咏叹故乡的美丽、父母的亲情、朋友的离情别绪、青春的美好、人生的希望、生活的艰辛内容的歌曲,这些歌曲被称为知青歌曲。这些歌曲表达了知识青年们复杂的青春期感受——难以言说的思念之情、惆怅之情、哀怨之情,苦中作乐的自我调侃等。知青歌曲歌词虽然文采较少,略显肤浅,但是苍凉真挚、哀婉动人。一般套用现成的曲调,改填歌词;也有少数知青自己作词谱曲的原创作品。知青歌曲传播途径基本为口头传唱,故有较强的地域性,各地都有自己各具特色的知青歌,如《南京知青之歌》、《年轻的朋友你来自何方》(重庆知青歌)、《广州知青之歌》等。一些契合知青心情的中外抒情歌曲,如《莫斯科郊外的晚上》《小路》《深深的海洋》《红河谷》等,也在知青中广为流行。1992年底左右,一些音像公司出于商业动机,利用怀旧题材热,录制、推出了一批以知青歌为题材的唱片。不过由于采用电声乐器配曲,使得知青歌特有的悲凉感荡然无存,改变了知青歌的原汁原味,所以流行的时间并不长。

### 18　革命样板戏

革命样板戏指1967至1976年间,由官方通过《人民日报》、新华社认定的一批在"文

化大革命"中定稿,主要反映当时中国共产党政治立场的舞台艺术作品。1967年5月23日纪念毛泽东《在延安文艺座谈会上的讲话》发表25周年当天,样板戏在北京各剧场同时上演。上演的八个革命样板戏为:京剧《智取威虎山》《海港》《红灯记》《沙家浜》《奇袭白虎团》,芭蕾舞剧《红色娘子军》《白毛女》,交响音乐《沙家浜》。样板戏之所以至今仍然成为焦点话题,主要归结于其在"文化大革命"中举足轻重的影响力。正是因为有着这样的影响力,所以我们要正确对待革命样板戏,不管它涉及何种动因或其他任何原因,它仍然是中国音乐史上一种重要的艺术形式。

## 19 "西北风"歌曲

作品风格多以内陆西北地区传统文化为根基,歌唱黄土情结。由于深厚的民族文化内涵,加之摇滚节奏的配乐,摇滚或流行歌手的现代唱法等处理演绎,西北风歌曲成为家喻户晓、风靡海内外的流行风潮,其中以崔健的《一无所有》,胡月的《黄土高坡》《走西口》,那英的《山沟沟》,范琳琳的《我热恋的故乡》,杭天琪的《信天游》最为突出。虽然过去许多年,这些经典的西北风歌曲依然为广大歌迷深深喜爱和传唱。西北风是20世纪80年代中国歌坛的一个辉煌纪录,是大陆原创歌曲前所未有的发展高峰,也涌现了一批真正有代表性的作品和实力歌手。"西北风"的盛行、兴起不是一种偶然现象,它是中国内地流行音乐发展到一定时期,本土文化和外来文化的一次良好结合,同时它也是中国本土文化受到流行音乐影响后的一种自然爆发,是一种凝聚已久的传统文化在流行音乐中的自然流露。随着"西北风"的盛行,中国内地音乐开始和港台歌曲形成强烈对抗。"西北风"的代表作品有:《黄土高坡》《妹妹你大胆地往前走》《心中的太阳》等。

## 20 "东南风"歌曲

"东南风"指的是20世纪八九十年代通过东南地区长驱直入的港台流行音乐,以及在港台流行音乐力量影响下由内地音乐家创作的作品。从1985年开始至1988年,许多港台音乐以引进版的形式,逐渐向内地传播,比如从中国台湾传入的齐豫与潘越云的《回声》(1985)、庾澄庆的《第一种声音》(1987)、童安格《跟我来》(1987)等,不过这些作品并不能与当时反响热烈的"西北风"相媲美。相比台湾歌曲的不温不火,来自国际大都市香港的精致粤语流行歌曲此时却赢得了极大的关注度。谭咏麟、梅艳芳、张国荣、张学友,加上稍后的陈百强、陈慧娴,形成了粤语歌的规模效应。处在"东南风"风口的李海鹰和陈小奇更早意识到港台流行音乐的力量,分别创作了《弯弯的月亮》和《涛声依旧》这样的"东南风"音乐。这类作品不仅具有传统的民族特色,也将其与时代潮流紧紧融合在一起,所以这类作品相比"西北风"歌曲具有更加优美温和的力量,也比激昂的"西北风"流行得更持久。

## 21 "东北风"歌曲

在"西北风"席卷歌坛之后不久,"东北风"又开始吹起来,其代表人物是词作家张藜

和作曲家徐沛东。在短短几年内,两人联袂创作了《世界需要热心肠》《篱笆墙的影子》《苦乐年华》等作品。其间,徐沛东又与词作家孟广征合作,创作了《我热恋的故乡》一歌。这些歌曲的音调在吸取东北地区民间音乐素材的基础上对其加以提炼和升华,并对节奏、乐队编配和演唱等方面进行流行化的处理,使之具有时代气息,旋律爽朗明快,风格乐观刚健,深得听众喜爱,因此迅速传遍大江南北。此后,许多类似作品便在1980年代中后期的歌坛上兴盛一时,形成一股强劲的"东北风"。

## 22 中国风

所谓"中国风"就是多采用我国特有的民族调式,在音乐的编曲上大量运用中国乐器:如二胡、古筝、萧、琵琶等,唱腔上借鉴了中国民歌或戏曲的声腔,题材上运用了中国的古诗或传说故事,是一种用中国化的旋律,配上R&B等现代节奏、现代唱法、现代乐器的既传统又新颖的音乐风格。从"中国风"的流行,可以看到中国流行音乐的自我觉醒,众多音乐人开始认识到中国本土音乐元素的精髓,只有通过深挖中国元素,才能走出中国流行音乐自己的道路。"中国风"的出现也说明了中国流行音乐概念的进一步成熟。代表作品有:《东风破》《千里之外》《青花瓷》《花田错》《江南》《曹操》《在梅边》等。

## 23 "囚歌"

"囚歌"演唱的是劳改犯的心声,带有典型的亚文化色彩,多以思念亲人、惆怅、失意和怀旧为题材,具有浓厚的俚俗性。它的盛行始于迟志强的专辑《悔恨的泪》,该专辑一经上市,便在社会上引起了强烈的反响,从而带动了一大批俚俗歌曲的诞生。《葡萄皮》《大冲击、大流行》等磁带相继推出,一时间,内地歌坛被市井歌曲和俚俗小调笼罩,《铁窗泪》《愁啊愁》《钞票》《啤酒雪茄顶呱呱》《十不该》《过大风》等歌曲在社会上广泛流传。"囚歌"的风行虽然在一定的时间内掀起了一阵狂潮,但是它那俚俗的亚文化属性,决定了它的命运,它不可能长时间地成为流行音乐的主流。但是,在那个时期,它影响甚广,成为内地流行音乐本土风格的一种代表。

## 24 城市民谣

是指从不同角度描述城市生活及生活状态的歌曲,在1990年代中期至1990年代末期开始成为流行音乐的主流。1992年,艾敬的《我的1997》掀开了城市民谣的序幕;随后几年,李春波的《一封家书》、谢东的《笑脸》、何勇的《钟楼鼓》等都使城市民谣受到了人们的关注。同类作品还有:《小芳》《流浪歌》《走四方》《阿莲》等。

## 25 台湾校园民谣

1975年台湾民歌运动开始兴起吸引了大批年轻人的参与,到1979年,校园民谣已经成了当时台湾民歌的主流。1977年至1981年举办的五届金韵奖民歌大赛,在很大程度

上丰富了民歌的表现形式,并使更多的年轻人尤其是大学校园中的青年学生以及餐厅驻唱的民歌手得以参与到流行音乐的改造中,壮大了民歌音乐的力量。此时的民歌作品已在杨弦时代风格的基础上,融入了更多的学院气息,成为新一代的校园民谣。台湾校园民谣在音乐上受到西方民歌,尤其是美国民歌的影响,但其内容和同时期的美国民歌不同,不具有反抗精神却反映了浪漫的田野与个人主义情怀。台湾校园民谣歌手中的大部分人未受过正规的专业训练,但始终是以一种诚恳的态度来告诉人们一些他们自己的想法,所以这些发自内心的歌很容易就会引起年轻人的共鸣。台湾校园民谣给陶醉于伤感、爱情、离愁别绪的台湾歌坛注入了一股清新的空气,不但提高了当时流行歌曲的整体层次,也带动了日后歌坛的发展。台湾校园民谣代表作品有:《橄榄树》《乡间的小路》《龙的传人》《一样的月光》等。李泰祥、叶佳修、罗大佑、齐豫、苏芮等是台湾校园民谣的代表人物。

## 26 新曲古词作品

新曲古词作品是指流行歌曲吸收和借鉴传统文学,最明显的就是直接选用旧体诗词曲作为歌词。这类作品在流行歌曲总体中所占的比重并不大,但也要多于新诗入曲的情况。20世纪三四十年代的作品中有:《淡白梅花》(清·纳兰性德《眼儿媚·咏梅》)、《长亭柳》(包含纳兰性德两首《临江仙·寒柳》)、《湘江忆君》(唐·卢全《有所思》)、《离思》(元·张小山《殿前欢·离思》)、《良宵曲》(包含唐·温庭筠四首《更漏子》)、《金缕衣》(唐·无名氏《金缕衣》)、《长相思》(宋·晏几道《玉楼春》)等。内容大抵不出相思相恋之温柔细腻的情思,其中大部分都集中于现代流行歌曲的第一阶段,反映了以黎锦晖为首的第一代词人面对匮乏的新诗资源以及自身并不成熟的创作能力,不得不转而向深厚的古代传统文学寻求支持。因此在现代流行歌曲诞生之初,如何自然而娴熟地运用古代资源,将其融入新的歌曲形式就成为作者面临的一大课题。通过考查我们发现:唐诗、宋词、元曲、明清时调都频繁地以不同形式出现在现代流行歌曲之中,其中犹以词和时调运用最广。除了古代作品的直接利用之外,仿作也层出不穷。前者代表的是雅致委婉,后者则体现出泼辣直接的风格,两者构成了现代流行歌曲两种比较主要的风格特征。此外,古代流行歌曲本身就是符合市民口味的娱乐性歌曲,和市民有着天然的亲缘性。虽然时代发生了变化,现代都市带上了国际化的色彩,市民本身的观念和情感也发生了变化,但在商业化都市孕育的市民阶层还是有很多古今相通的内容,尤其是在审美趣味上,总是求趣、求新、求尽情尽兴。古代流行歌曲在表现手法、题材开拓上的各种努力都为现代流行歌曲提供了可以借鉴的经验。

## 27 "大上海流行音乐"流行曲

20世纪20年代,随着有声电影在中国的出现及普及,电影插曲的需求量急剧增长,这就为流行音乐的出现提供了充分的市场条件,而上海作为娱乐和文化中心,更是为流行音乐的发展壮大提供了肥沃的土壤。当时的上海正处于半殖民地半封建社会,受到西

方文化的强烈入侵,这一时期的流行音乐主要以欧美音乐风格为主,并将"十里洋场"的上海滩生活作为主要题材,注重对个人情感的描述与刻画,创作手法主要以西方流行音乐为蓝本,音乐风格主要有民族化和中西结合两种趋向。此时,本土的音乐人如雨后春笋,纷纷涌现。其中,黎锦晖的一曲《毛毛雨》被公认为我国第一首流行歌曲。除此之外,刘雪庵、陈歌辛、姚敏、周璇等一批音乐创造者成为这一洪流中的中流砥柱。这时期主要代表作品有:《毛毛雨》《桃花江》《特别快车》等。这些歌曲虽然广受老百姓欢迎,但是在那个面临亡国的社会背景下,由于它脱离了社会大环境,显得和当时的社会背景有点格格不入,因此遭到了许多进步人士的批评和指责,于是中国流行音乐便从此戴上了一顶"靡靡之音"的帽子。

## 28  "大上海流行音乐"进步歌曲

主要代表人物有聂耳、冼星海等,内容以人民要求抗日救亡、向往光明等题材为主,创作手法主要以西方进行曲和民歌为参照,音乐风格主要有民歌化和进行曲化两种趋势。主要代表作品有:《毕业歌》《渔光曲》《大陆歌》《铁蹄下的歌女》《义勇军进行曲》《大刀进行曲》等。进步歌曲虽然不完全具备流行音乐的典型特征,但是在那个特殊的时代中,在特定的社会背景下,正好迎合了当时的社会心理,它在群众中自发流行,其流行程度之广,远远超过了流行歌曲,因此,它是那个时代最流行的音乐形式之一。

## 29  走穴

走穴原是相声界用语,清末民初时相声演员所在表演场地被称为"穴口",而到其他地方的穴口表演就被称为"走穴"。如今"走穴"已是音乐界商业演出的代名词,一般都是以小有名气的歌星为招牌,由演出老板(即"穴头")组织演出,并为演员提供报酬。1979年,北京地一些歌星就已经私下组团,首开"走穴"之先河。1983年,由于许多文艺团体、演出单位试行承包制,在经济利益的直接驱动下,导致走穴之风兴盛,到1980年代中后期形成狂潮。甚至许多艺术院校的教师、学生也出于经济利益的考虑而加入走穴潮流之中,走穴成为了中国大陆流行音乐发展初期的一种极有时代特色的演出方式。在走穴活动中,演唱的绝大部分歌曲都是港台流行歌曲及内地作者的模仿之作。这样的演出活动与录音带的销售和普及,共同培育出一个完整的流行音乐环境。

## 30  假唱

假唱也叫作夹口型、对口型,指歌手于现场表演时播放预录歌曲,并以实际上未发声的唇型配合。根据《营业性演出管理条例实施细则》第三十一条,假唱是指演员在演出过程中,使用事先录制好的歌曲、乐曲代替现场演唱的行为。这是20世纪80年代后国内文艺舞台上出现的一种不正常现象。

### 31 《让世界充满爱》百名歌星演唱会

1986年5月9日,由来自全国的100多名歌手参与的《让世界充满爱》百名歌星大型演唱会在北京体育馆上演。通过媒体的传播,主题曲《让世界充满爱》迅速在全国传开。全体歌手同声高唱《让世界充满爱》,这在中国流行音乐史上留下了令人难忘的一笔,也是中国内地流行乐坛第一次向社会集中展现自己的流行音乐力量。当时较有影响的歌星几乎都参加了这次演出,其中包括成方圆、孙国庆、胡月、张蔷、常宽、付笛声、屠洪刚、韦唯等。这首由郭峰创作的流行套曲成为中国流行音乐史上的一个重要标志,更是在社会上广泛流行,至今传唱不衰。"百名歌星演唱会"对于中国摇滚乐也有着重要意义。在演唱会上,"中国摇滚乐之父"崔健第一次在公开场合亮相,他身穿旧军装,两个裤腿一高一低的形象,和其他歌星的靓丽服饰形成了鲜明对比。在演唱会上,崔健演唱了《一无所有》,正式将中国摇滚乐推向了社会,"喊"出了中国摇滚的第一声。从此,中国摇滚乐正式浮出水面,并在日后迅速成为内地流行音乐中的重要组成部分。"第一届百名歌星演唱会"的成功举办,对内地流行音乐的发展具有重要意义,它是内地流行音乐复兴以来的一次重大转折。演唱会成功举办不仅标志着内地流行音乐开始全面崛起,同时也宣告了中国当代流行音乐"创作繁荣时期"的到来。

### 32 签约歌手制度

20世纪90年代初的广东流行音乐市场,一个比较具有典型意义的发展趋势就是"签约制"的逐渐成形。签约制,是指商业化的歌手培养机制或制作程序,也叫"明星制"和"明星包装制"。当音像唱片公司发现值得培养的人才后,与之签约合作,由创意人员、宣传人员、制作人员和歌手本人共同营造一种能为市场接受、听众欢迎的艺术风格,再聘专业人员为歌手专门创作、录制唱片,同时开展广泛的宣传工作为歌手唱片的推出做准备,最终达到歌手成名、公司获得高额利润的商业目的。实行"签约制"是中国流行音乐的一个重要举措,是中国流行音乐终于意识到要与国际惯例接轨,按照流行音乐市场的运作规律办事。例如广州新时代影音公司成功地推出签约歌手杨钰莹,并为其进行风格"包装",在港台和内地歌手的多种门派、风格中,闯出一条"甜歌"的歌路。1991年,杨钰莹也成为"签约制"后第一个获得巨大成功的歌手。"金童玉女"毛宁、杨钰莹成为内地流行乐坛的新一代偶像。《轻轻地告诉你》《我不想说》《心雨》《涛声依旧》等作品迅速走红。中唱广州公司签下歌手甘萍,并成立中国流行音乐第一个企划部。至此,"签约制"在中国南北全面启动。"签约制"的实行为中国内地流行乐坛注入了强化剂,为流行音乐界的全国大签约打下了基础。

### 33 音乐人

能够基本独立制作音乐及众多相关制作行业的从业人员均统称为音乐人。音乐人

必须要有深厚的音乐功底,最基本的要懂得乐理知识与精通乐器,最难掌握的要数音乐制作、录音及处理母带效果。一般来说音乐人包括专业的录音师与配乐师,当然也少不了词曲创作者与演唱者。代表性的音乐人有李宗盛、李广平、小柯、罗大佑、高晓松等。

## 34  大众音乐

凡是音乐的内容吻合一定历史时期绝大多数群众的心理需求,曲调流畅简洁并富于民族特色,并易于被社会大众接受和广泛传播的音乐就是大众音乐。无论这些歌曲在历史上承担过何种社会使命,发挥过何种社会功能,无论学者专家们对它施行何种方式的分类(比如各种分类称谓:郑卫之音、民歌、说唱、戏曲音乐、学堂乐歌、救亡歌曲、时代曲、革命历史歌曲、流行歌曲、艺术歌曲、校园歌曲等),只要它们确实具有上述的条件,都应当列入大众音乐的范围之内。

## 35  大众音乐文化

新时期的大众音乐文化,和历史上的大众音乐文化有相似之处,但也有新的特点:民间歌曲、戏曲说唱等明清时期的社会高峰期大众艺术、社会支配型艺术已由前台退居二线。这就是说,对于这些大众音乐,民间自发的创作生产、传播、消费的黄金时代已经过去,在20世纪后半叶特别是八九十年代以后,铺天盖地的城市大众音乐的生存竞争,已使明清时期的大众音乐在当代民间失去了支配地位。过去的艺术只能作为一种优秀的民族音乐文化传统而被弘扬和被宣传。新时期的大众音乐,在高科技时代大众传播媒体的推波助澜下,已成为社会高峰型和支配型的东西了。我们所讨论的通俗音乐,或流行音乐,就是当代大众音乐的主流。我们所见到的明星制、追星族、明星崇拜潮,就是全球性的大众音乐现象在中国当代社会音乐生活中的缩影。

## 36  台湾民歌运动

1975年6月6日,杨弦等人在台北举办了中国现代民歌发布会,以"唱自己的歌"为口号,旨在对抗传统流行歌曲和外国歌曲的影响,试图创造出一种全新的、具有时代气息和本土特色的歌曲风格。"民歌"的称呼并不准确,歌坛至今仍对此有众多争议,称之为"民谣"或许更为恰当。这次运动带有浓厚的人文色彩,体现了台湾音乐人对世界的思考和对民族未来的关怀,产生了《月琴》《少年中国》《亚细亚的孤儿》《之乎者也》等充满反思和批判精神及时代使命感和爱国情怀的歌曲。另一方面宁静可爱的田园风光和校园美景也成为流行歌曲的描绘对象,出现了《赤足走在田埂上》《蜗牛与黄鹂鸟》《童年》等简单清新、优美上口、真诚朴实的歌曲。这些朴实清新又充满人文关怀的歌曲为乐坛带来了新鲜的空气,有别于旧上海时代歌曲柔靡的风格。民歌运动还把一批知识分子引领进流行歌曲创作的领域,提升了流行歌曲的文化品质,培养了侯德健、罗大佑、李宗盛、蔡琴、齐豫等日后支撑起台湾流行歌曲乐坛的词曲作者和演唱者。总而言之,这次民歌运动是

整个台湾流行音乐发展史上的一次复兴,它以清新诚挚的风貌带领台湾大众音乐摆脱历史阴影,也突破了台湾流行乐长期以来被20世纪三四十年代旧上海风格的流行歌曲独霸天下的局面,同时提升了创作队伍本身的文化素质,成为日后台湾歌坛得以和香港与大陆争雄的最雄厚资本。此外需要提及的是,一向谨慎的中国大陆官方媒体,第一次正式介绍的港台流行歌曲就是民歌运动的作品。

## 37  扒带

港台歌曲在内地的最早传播很大一部分都是依赖"扒带"的方式,也就是将听到的港台歌曲记谱,然后由内地的歌手模仿演唱,最后由音像公司投放市场。毕晓世、李海鹰等人在这个领域有重要代表性,太平洋影音公司早期的大量磁带都出自他们的手。"扒带"既是对港台流行音乐的模仿学习,也是早期内地流行音乐创作的主要途径。这一过程中,大陆歌坛培养出自己的流行歌手,如王洁实、谢莉斯、张行、程琳、成方圆等,众多歌手都是依靠翻唱邓丽君、刘文正、齐豫、罗大佑等台湾歌手的歌曲而成名的。不过"扒带"是侵犯版权的。

## 38  斜开唱法

斜开唱法是通俗歌曲演唱方法之一,是徐元勇教授依据中国人的歌唱生理结构,依据中国文字发音特点,利用我国大量的通俗歌曲作品,并参考中国众多学生从歌唱理念、理论到教学实践的实际工作所提出的斜开唱法体系,从字面上可看出是相对于传统声乐竖状开口方式的一种斜向的开口方式,而斜开唱法最重要的技巧也是在斜开的状态上。斜开唱法的技巧是嘴角向两边同时斜开,通过这样的打开嘴角的方式避免过多的头腔共鸣,使声带得到最大的震动。在声音的运用上,斜开唱法追寻强真声的运用。在歌曲强弱的处理上,斜开唱法强调"强爆破,弱演唱"的原则。徐元勇教授的斜开唱法体系中不排斥任何科学的发声和歌唱方法,没有孰是孰非的问题,尊重任何具有实践意义的歌唱理论和学说。他编著的《通俗歌曲演唱教程》一书,通过百首通俗歌曲实例做斜开唱法的指导,为推进我国民族声乐艺术理论的研究尽一份力量。

## 39  衬词唱法

衬词唱法是爵士乐的一种唱法,也是我国传统民歌的一种形式。衬词是在民歌的歌词中,除直接表现歌曲思想内容的正词外,为完整表现歌曲而穿插的一些由语气词、形声词、谐音词或称谓构成的衬托性词语。衬词大都与正词没有直接关联,多是无意的词语,但通过和正词配曲歌唱,表现出鲜明的情感,成为整个歌曲不可分割的有机组成部分。衬词不但可以突出歌曲的民族风格和地方特色,同时在渲染歌曲气氛、活跃歌者情绪、加强歌唱语气、烘托歌声旋律等方面,都起着十分重要的作用。在我国传统民歌中,常用衬词丰富音乐形象,加深感情的表现;有些衬词用在句子内部做垫字或做落尾字,以加强节

奏,加强语气,使音乐形象生动、有趣。典型作品是德国作曲家老锣创作、中国歌者龚琳娜演唱的歌曲《忐忑》,整首歌没有一句实际意义上的歌词,只有"啊哦诶""哎咿呀""滴个带""带个刀"等衬词,歌者根据演唱时的心境尽情发挥。歌曲通过衬词唱法表现出老旦、老生、黑头、花旦等多种音色,在极其快速的节奏中变幻无穷,独具新意。

### 40 约德尔唱法

约德尔唱法起源于瑞士阿尔卑斯山区,是采用无意义的衬词演唱,并快速重复地进行胸音到头音转换的大跨度音阶的歌唱形式。陈汝佳是中国原创流行歌曲最早的演唱者之一,在他1988年的作品《黄昏放牛》中,首次加入了约德尔唱法,在当时引起了热潮。这首歌之后也被多人翻唱。不过这种特殊的演唱方式在中国流行乐坛上属"另类"唱法。由于唱法的特殊性,也常被人戏谑成为"驴叫"。在2011年中央电视台《我要上春晚》的节目中,歌手陆通再次翻唱了《黄昏放牛》,视频在网络上广泛传播,并且受到一致称赞。

### 41 无伴奏合唱

无伴奏合唱是指仅用人声演唱而不用乐器伴奏的多声部音乐表演方式,也包括为此写作的声乐曲。无伴奏合唱源于欧洲中世纪天主教堂的唱诗班,自文艺复兴后期才渐渐成为世俗音乐演唱形式。西方的无伴奏合唱发展出了如理发店派(Barbershop)、街角派(Doo-Wop)、学院派等多种形式。1990年代开始,港台流行音乐中也陆续推出一些无伴奏合唱作品,香港乐坛的如张学友的《偷闲加油站》、曾庆瑜的《真爱是谁》、林忆莲的《走在大街的女子》等,台湾地区有江蕙的《再会啦心爱的无缘的人》、陶喆的《望春风》等。

### 42 原生态唱法

原生态唱法这个名词通过青歌赛已被众多人所熟知,它包括我国丰富多彩、形式繁多的民间音乐类型。除了民间歌曲外,还有民间戏曲演唱、民间曲艺(说唱)演唱等,总体上说是最接近民族、民间的,没有经过太多修饰的一种唱法,它是民族唱法的雏形和起源。原生态唱法有自己的一套发声技巧、发声理论,在我国各民族不同的文化背景下保持原汁原味、浑然天成、自然直观的表现各民族的风格、特点的唱法。原生态民歌具有很大的即兴性,歌词结构短小,通俗易懂。音乐语言凝练,往往是用极为简单的音乐素材来表达深刻的思想感情。同时原生态歌曲直接表达人们对真、善、美的追求,不加修饰地追求歌人合一。原生态唱法演唱语言是本地方言,歌唱嗓音圆润明亮,演唱的旋律优美动听。原生态唱法的代表人物有阿宝、沙日娜等。

### 43 创作歌手

创作歌手又称唱作人,是指在流行乐坛能够独立进行词曲创作,具备一定演唱实力、并能参与音乐制作,演唱的音乐作品以自己原创作品为主的歌手。创作歌手所强调的是

他们创作时的素材和原料，而不是演唱风格或者音乐背景等其他因素。歌曲的音乐和编配都是作为单独的部分被最先创作出来，而不是等到完整成型时乐队才去记录。创作歌手大都会弹奏乐器，普遍是吉他与钢琴，代表人物有李泉、王力宏、周杰伦等。

## 44 翻唱

翻唱是指歌手将作者已经发表并由他人演唱的歌曲根据自己的风格重新演绎的一种行为。在内地流行音乐刚刚起步时期，人们对流行音乐认识不足，创作尚处于摸索阶段，加上版权概念在内地尚未深入人心，因此翻唱港台歌曲成为一种热门，如程琳曾以模仿邓丽君而著称，朱明瑛曾翻唱邓丽君的《回娘家》，谢莉斯、王洁实以翻唱台湾校园歌曲为主，东方歌舞团的牟玄甫曾翻唱日本歌曲《北国之春》等。在制作上，由于大量翻唱专辑需要重新编曲和录音，很多音乐人开始凭借自己的听力进行"扒带"，把音乐的总谱记录下来后，再找乐手进行重新录制，毕晓世、李海鹰等人在这个领域有重要代表性，太平洋影音公司早期的大量磁带都出自他们的手，同时，像金友中、丁家琳等最早的一批录音师也活跃于制作领域。

## 45 采样率

采样频率，也称为采样速度或者采样率，定义了每秒从连续信号中提取并组成离散信号的采样个数，它用赫兹(Hz)来表示。采样频率的倒数是采样周期或者叫作采样时间，它是采样之间的时间间隔。通俗地讲采样频率是指计算机每秒钟采集多少个声音样本，是描述声音文件的音质、音调，衡量声卡、声音文件的质量标准。采样频率只能用于周期性采样的采样器，对于非周期性采样的采样器没有规则限制。采样频率常用的表示符号是 fs。采样频率越高，采样的间隔时间越短，则在单位时间内计算机得到的声音样本数据就越多，对声音波形的表示也越精确。采样频率与声音频率之间有一定的关系。根据奈奎斯特理论，只有采样频率高于声音信号最高频率的两倍时，才能把数字信号表示的声音还原成为原来的声音。这就是说采样频率是衡量声卡采集、记录和还原声音文件的质量标准。

## 46 采样精度

采样精度决定了记录声音的动态范围，它以位(Bit)为单位，比如 8 位、16 位。8 位可以把声波分成 256 级，16 位可以把同样的声波分成 65 536 级的信号。可以想象，位数越高，声音的保真度越高。采样精度样本大小是用每个声音样本的位数 bit/s(即 bps)表示的，它反映度量声音波形幅度的精度。例如，每个声音样本用 16 位(2 字节)表示，测得的声音样本值是在 0～65535 的范围里，它的精度就是输入信号的 1/65536。样本位数的大小影响到声音的质量，位数越多，声音的质量越高，而需要的存储空间也越多；位数越少，声音的质量越低，需要的存储空间越少。

## 47　音乐茶座

1978年,五星级的广州东方宾馆获得广州市委宣传部和广州市文化局的批准,在花园餐厅首开全国第一家以演唱流行歌曲为主的音乐茶座。这标志着长期以来以各种渠道在民间流传的港台流行音乐,开始名正言顺地登上"大雅之堂",这也被人们视为中国文化娱乐市场重新兴起的一个标志。音乐茶座在广州的兴起,客观上起到了推动港台流行音乐在内地传播的作用。在当时音乐传播媒体还不十分发达的情况下,音乐茶座无疑成为广大听众,尤其是青年接受流行音乐的重要场所。而且,音乐茶座也起到了培育大众音乐消费观念的作用,促进了流行音乐消费市场的形成。音乐茶座的乐队一般由专业艺术团体提供,也有经在文化行政部门注册的非专业艺术团体的艺员组合,还有音乐茶座自办的乐队。有些乐队还配有为歌唱伴舞的艺员。音乐茶座的兴起,也为培养内地第一代流行音乐演唱、演奏人才起到了不可低估的作用,刘欣如、陈浩光、吕念祖、李华勇、张凤、张燕妮等一大批广东歌手脱颖而出。随后几年,内地多个城市都相继出现了这种形式的音乐茶座。音乐茶座是为市民夜生活燃点的第一道霓虹,为中国老百姓的夜生活带来了全新的理解和体验。晚饭后除了可以在家中度过,还可以边享受茶点,边观看乐队、演员的现场歌舞表演。

## 48　上海国立音专

我国第一所高等音乐教育机构,原名国立音乐院,成立于1927年11月,由萧友梅南下在上海筹建,经当时的国民政府教育部长蔡元培批准。学校的办学宗旨是"培养音乐专门人才,一方输入世界音乐,一方从事整理国乐,期趋向于大同,以培植国民'美'与'和'的神志及其艺术"。"国立音专"师生的创作、论著、演出,在当时社会都有较大的影响,促进了中国音乐事业的发展,是中国所有音乐院校中历史最为悠久的一所。在"国立音专"成立之前,中国近代专业音乐教育的创建经历了将近一个世纪漫长的探索之路。"国立音专"的成立标志着中国正式建立起近代历史上的第一所高等音乐学府,揭开了中国专业音乐教育史的新页,开辟了由高等音乐学校来培养音乐专门人才的道路。"国立音乐"首任院长是蔡元培先生,最早提出创立音乐学院的是萧友梅。他是学院工作的实际主持者,当学院成立后,萧友梅任教授兼教务主任,代表作品有萧友梅的《普通乐学》《和声学》,黄自的清唱剧《长恨歌》、歌曲集《春思》《爱国合唱歌曲集》,青主的《大江东去》等。"国立音专"为我国的专业音乐教育培养了大批具有较高修养的音乐人才,如贺绿汀、钱仁康、吕骥、江定仙、刘雪庵、冼星海、陈田鹤、谭小麟、喻宜萱、周小燕、丁善德等。

## 49　中华歌舞团

1928年5月为赴南洋群岛巡回演出而组建。这是黎锦晖领导的中国第一个出国演出的民间歌舞团体,是明月歌剧社(简称明月社)的前身。组建时主要团员有黎明晖、王

人艺、王人美、黎莉莉（钱蓁蓁）、徐来、薛玲仙、黎锦光等人。到明月歌剧社时增添了聂耳、白虹、周璇、杨枝露、黎明健、于立群等团员。中华歌舞团曾到南洋各地巡回演出，节目有黎锦晖早期儿童歌舞剧的代表作和小型歌舞表演《收沧沧》《蝴蝶姑娘》《小小画眉鸟》以及以戏曲舞蹈编成的《火花舞》《浪里白条》和外国的《西班牙舞》《海军舞》《天鹅舞》等，受到南洋侨胞的热烈欢迎。1929年，中华歌舞团改称明月歌剧社（明月歌舞团），涌现出了周璇、王人美、黎莉莉、白虹、胡笳等一大批大歌星，还有聂耳、黎锦光等才华横溢的年轻作曲家。1931年，"明月歌剧社"在北方各大城市公演，受到青年学生的赞赏。

## 50　金针奖

金针奖是由香港电台举办的十大中文金曲奖所评选出的乐坛最高荣誉大奖，以表扬个别音乐行业从业者在流行音乐领域的卓越成就和贡献。奖项于1981年第一次颁发，但不固定每年颁奖，只待有够资格者才会不定期地在十大中文金曲颁奖典礼上颁发。金针奖被业内认为是香港地区音乐奖项的最高荣誉，权威性备受尊重。在众多金针奖获奖者中，有歌手、作曲人、填词人、制作人、唱片公司经理以及乐团，其中包括过世多年者。主要获奖者有：陈蝶衣、顾家辉、邓丽君、张学友、林夕等。

## 51　金钟奖

金钟奖是中国台湾地区传播媒体的最高奖项，也是台湾传播媒体业界一年一度的盛事，创始于1965年。金钟奖设奖之初，是以奖励广播事业为主，1965年金钟奖设新闻节目、音乐节目、广告节目等奖项，1971年始将电视纳入奖励范围，自此金钟奖正式以广播及电视为奖励对象，目前共分为广播金钟奖、电视金钟奖等两大部分。

## 52　HITO流行音乐奖

2003年起，Hit Fm联播网于每年年初举办"HITO流行音乐奖颁奖典礼"，成为中国台湾地区最重要音乐奖项之一，与金曲奖并驾齐驱。"HITO流行音乐奖"所有奖项根据Hit Fm全年度52周（统计时间：前一年12月至当年11月）的"HITO排行榜"总积分来计算。"HITO排行榜"依据唱片行销售量、数位音乐下载，以及Hit Fm联播网AIR PLAY（听众点播、网站票选和电台播出率等）排行，为最具公信力的榜单成绩，兼具市场公信力与音乐电台专业评比。此外，每周五、六、日都有专属的报榜节目"HITO排行榜"，周周掌握最新最快的排行榜实况。

## 53　中国音乐金钟奖

中国音乐"金钟奖"由中国文联和中国音乐家协会共同主办，是与戏剧"梅花奖"、电视"金鹰奖"、电影"金鸡奖"并列的国家级艺术大奖。该奖项共设器乐、大型交响乐合唱作品奖、声乐作品奖、突出贡献老一辈音乐家和新时期中国艺术比赛奖4个奖项。"金钟

奖"标志为我国古编钟造型,取其"黄钟大吕""振聋发聩"之意。该奖项每两年评选一次,设荣誉奖、单项成就奖及必要时设立的特别奖。首届"金钟奖"的评选内容为:①近年来创作的优秀声乐、器乐作品(大、中、小型);②"新时期中国艺术歌曲演唱比赛"中成绩突出的优秀中、青年演员;③历年来为推动中国音乐事业的发展做出卓越贡献、德高望重的老一辈音乐家。评选的办法为,前两项均由各地音协及总政宣传部文艺局、中直文艺院团和中央音乐学院负责推荐,报送"金钟奖"评委会进行评审。其中优秀中青年演员的评选则通过"新时期中国艺术歌曲演唱比赛"选拔,要求年龄在18岁至45岁之间,并将进行复赛和决赛。而老一辈音乐家的评选则由评委会提出人选,经组委会确认后授予。组委会由中国文联和中国音乐家协会领导及有关人士组成,而评选委员会则由组委会聘请艺术界、音乐界的领导和著名音乐专家、学者担任。获奖者将被授予相应的奖章、证书和奖金,荣誉奖获得者将被授予"终身荣誉勋章",同时获得荣誉证书。

## 54　台湾"金曲奖"

是中国台湾地区规模最大的音乐奖,也是华人世界中最有影响力的音乐奖项之一,与"金马奖""金钟奖"并称台湾三大娱乐颁奖典礼。"金曲奖"源起于1986年台湾当局新闻主管部门推广的"好歌大家唱"活动,目的是征选优良词曲来激励台湾音乐市场与音乐人,获得传播媒体广泛报道与社会热烈回响。近年来更由于民间团体的参与主办,各大唱片公司及有声出版业者的共襄盛举,这个一年一度的金曲活动盛会成为颇受重视与鼓励有声出版与音乐创作的活动,也让台湾地区逐渐成为亚洲华人音乐市场的重镇。

## 55　"金钟奖"流行音乐大赛

该比赛是"中国音乐金钟奖"的子项赛事,也是中国唯一的由业内人士组织的流行音乐大赛。流行音乐大赛由中国文学艺术界联合会、中国音乐家协会、中共深圳市委宣传部共同主办,深圳广播电影电视集团与中国音协流行音乐学会承办,深圳市文化局、深圳市文学艺术界联合会、深圳报业集团、深圳市音乐家协会为联合制作单位。中国音乐"金钟奖"流行音乐大赛的设立,旨在促进我国流行音乐事业与产业的发展,促进流行音乐人才的成长,提升音乐人国际化水平;通过比赛的方式,遴选出优秀的青年演唱人才,进行表彰和奖励,为选拔人才、鼓励原创原唱、促进流行音乐繁荣发展创造良好平台。

## 56　"青歌赛"

全国青年歌手电视大奖赛,简称"青年歌手大奖赛"或"青歌赛",是原国家广播电影电视总局主办、中国中央电视台承办、各省(自治区、直辖市)电视台协办的声乐比赛节目,自2000年起成为中华人民共和国国家政府奖声乐大赛。该赛事自1984年开始举办,每隔2年举行一届。该比赛曾选拔出众多著名歌唱家和歌星。1986年举办的第二届全国青年歌手电视大奖赛首次区分了民族、美声、通俗三种唱法,各唱法分别进行比赛。

通俗唱法这一称谓即由此次大赛确定。

## 57　中国歌曲排行榜

"中国歌曲排行榜"是北京音乐广播 1993 年创建的历史最长、业界及听众心中最具权威度和公信力的华语流行音乐排行榜；多年来耕耘、扶持原创乐坛，推出海内外众多著名歌手和脍炙人口的歌曲；365 天在全国 26 大城市播出，覆盖 4 亿人口；年度颁奖盛典"北京流行音乐典礼"星光耀眼、万众瞩目，领跑全年音乐竞逐。中国歌曲排行榜始于1993 年，1994 年 8 月，在首都体育馆举行了首次颁奖典礼，开创了流行演唱会的新样式。此后几年颁奖晚会未能如期举行，但排行榜的影响和声势正在逐步壮大。2000 年"中国歌曲排行榜"终于重新站在了整装一新的首体舞台上，当晚近两万名歌迷迎来了一个久违的"中国流行音乐节"。这年首次推出了由京城十大著名媒体参与的关注中国歌坛最有潜质的新人新音乐的全新奖项——传媒推荐大奖，体现了"中国歌曲排行榜"对音乐的前瞻性和权威性。2001 年,（全国）卫星音乐广播协作网诞生，全国 20 家省市音乐电台联合推出"中国歌曲排行榜"节目，真正把原创音乐在第一时间介绍给全国听众。

## 58　中国通俗歌曲榜

原名中国歌曲榜，是由中国文娱网和中央人民广播电台文艺调频联合主办的网上"中国歌曲榜"节目,1997 年 1 月 1 日开播，每周选取 30 首上榜歌曲，每年年度根据周评积分和专家推荐产生季度和年度上榜歌曲，其中十大金曲奖由听众从上年荣登榜首的歌曲中投票选出，各专业奖项则由 50 位来自音乐界、唱片公司和媒体的评委会分别评出最佳男女歌手奖、最佳新人奖、最佳对唱歌曲奖、最佳乐队奖、最佳作词奖、最佳作曲奖、最佳唱片奖。

## 59　中国流行音乐总评榜

原名"中国原创歌曲排行榜"，创立于 1997 年，是在中华人民共和国文化部领导下，由中国轻音乐学会、《音乐生活报》联合全国 200 余家各省市主要电台共同推出的季、年度评选活动。经过 20 多年的成功举办，目前"中国流行音乐总评榜"已经成为中国最高规格和最具权威性且汇集明星最多的流行音乐排行榜，是规格最高、明星最多的国家级音乐排行榜颁奖典礼。

## 60　全球华语音乐榜中榜

享誉全球的华语歌坛盛事"全球华语音乐榜中榜"创立于 1994 年，并于 1998 年起开始在中国内地举办，作为 Channel V 一年一度的大型活动，"全球华语音乐榜中榜"（CMA）云集了全球最受欢迎的华语流行歌舞巨星，是在中国举办的最早、最权威的针对全球华语歌曲的年度颁奖盛会。2001 年有超过 500 万 Channel V 的热心观众通过传真

投票、电话投票、在线投票、邮件投票以及地面宣传活动的现场投票等形式,选出他们心目中最佳的年度歌曲及艺人。"全球华语音乐榜中榜"颁奖典礼的播出每年在全国多家电视台均创下出色的收视纪录。2002年,Channel V和中央电视台、上海文广传媒集团携手合办一年一度享誉全球的华语歌坛盛事"第九届全球华语音乐榜中榜",三大世界性电子媒体首次合作推出最具权威性的"第九届全球华语音乐榜中榜颁奖大典"。一年一度的"全球华语音乐榜中榜"评选及颁奖活动已成为一项达到国际水平的音乐盛事,已成为华语乐坛的权威符号。

### 61  音乐风云榜

音乐风云榜是中国最早的全华语音乐节目,以打造"中国的格莱美奖"为目标。该节目由北京光线电视制作,在全国100多家电视台每日同步播出以来,受到广大听众和音乐人的好评,成为华语歌曲推广传播的流行前沿阵地。举办音乐风云榜颁奖典礼是排行榜大举进军华语乐坛的重要举动。颁奖活动的年度入围歌手、年度候选歌曲,均选自前一年《音乐风云榜》的节目,有着近3亿的收视人口。而颁奖典礼阵容之强大、制作之精良也很少见。下设年度最受欢迎的10首中国台湾地区、香港和大陆的金曲及年度最佳流行男女歌手奖、年度最受欢迎男女歌手奖、年度最佳专辑奖、年度制作人奖、最佳音乐录影带奖等分类奖项。

### 62  十大中文金曲颁奖音乐会

是香港最重要的流行音乐颁奖项目之一,亦是历史最悠久的华语流行音乐颁奖活动。自1978年开始举行,由香港电台主办,以推动本地创意工业,鼓励音乐创作,对香港乐坛过去一年作整体回顾,嘉许当中表现出色的台前幕后音乐人。在各个香港乐坛颁奖典礼中,"十大中文金曲颁奖音乐会"见证着香港乐坛的兴衰。其颁发的"金针奖"更是香港流行音乐歌手巨星地位的象征以及见证。"十大中文金曲"由公众及音乐专业团体参与选出。选举过程委托独立机构进行市场意见调查,并透过公众投票选出至爱,最后邀请各界专业乐评人投票。各国及海外华语电台共同参与,致力令选举能充分反映乐坛真相,表扬成就出众的音乐人。

### 63  中国唱片总公司

原隶属国家广播电影电视总局,现隶属中央大型企业工委。其总部设在北京,是中国规模最大、历史最悠久的国家级音像出版机构。60多年来,中国唱片总公司肩负着国家唱片业导向的神圣职责和庄严使命,依托先进的专业技术设备和优秀的艺术技术人才,为700多家文艺团体、4000多位艺术家录制了唱片、录音带、录像带、光盘类节目计53000多片(盒)号,总销量达10亿张(盒),产品销售遍布全国(含港、澳、台地区)。记录和传播了大量优秀的音乐、歌曲、戏曲、曲艺等作品,积累和珍藏了12万唱片模板(母

版),包括一批极具历史价值的旷世孤品和艺术典藏。中国唱片总公司主办的"金唱片奖",是国内行业内颇具影响的奖项,已有百余位艺术成就精湛、社会影响广泛的中外著名艺术家和一批艺术团体获奖,社会各界特别是文化艺术界乃至海外反响热烈。

## 64 太平洋影音公司

太平洋影音公司于1979年在广州正式成立,宣告了中国音像业的启动,开创了新时期流行音乐产业的先河。太平洋影音公司以娱乐和利润最大化为优先经营原则,是第一家脱离计划经济体制的新型音像公司。太平洋影音公司录制、生产、出版、发行了全国第一盒立体声录音带《蔷薇处处开》,出版了全国第一批"云雀"牌盒式音带,是全国第一家拥有整套国际先进水平,全新录音录像设备和音像制品生产线的音像制作、出版、发行企业,是全国第一家出版盒式立体声录音带的出版单位。太平洋影音公司是中国流行音乐梦工场的鼻祖,推出了全国最早的一批流行歌曲以及流行歌手。太平洋影音公司捧红了程琳、沈小岑、朱晓琳等歌手,同时也是20世纪80年代中期第一个推出海外歌手费翔的音像公司。太平洋影音公司的成立意味着中国音乐艺术传播的彻底革命,不但带动了全国各省市音乐制作企业迅速步入现代化的音乐制作领域,更全面促进、推动了中国立体声器材的研究、生产、消费,最终彻底改变了人们的音乐欣赏习惯。

## 65 电视音乐节目

"电视音乐节目"是指一种以音乐为表现内容、以歌唱为表达方式、以电视为传播载体、以比赛为竞争手段,选拔优秀音乐人才的节目类型。主要有:《超级女声》《中国达人秀》(China's Got Talent)、《中国好声音》(The Voice of China)、《中国梦之声》《激情唱响》《一声所爱·大地飞歌》《中国最强音》《我是歌手》《最美和声》《全能星战》《我型我秀》《梦想中国》《绝对唱响》《天籁之声》《中国新声代》《声动亚洲》《中国好歌曲》等。

## （二）人物及其代表作

### 中国古代俗音乐部分

**1  师延**（生卒年待考）

中国商代纣王时期的乐师，擅作曲，中国流行音乐的鼻祖。师延精通阴阳，晓明象纬，自伏羲以来，历世均居乐官之职。商时，总修"三皇五帝"之乐。能抚一弦琴，令地只上升，吹玉律使天神下降。其考察各国音乐，即预知其国之得失兴衰。纣王穷奢极侈，整日歌舞作乐，他令师延作些艳曲助兴，师延没法，只好作了"北里之舞、靡靡之乐"，即现在所谓的黄色音乐，这种音乐令人神魂颠倒，迷魂夺魄，纣王大为欢喜，终日沉迷其中。后来武王伐纣，纣王自焚于鹿台，师延惧祸东逃，后投濮水自杀。他所创作的音乐在历史上产生了深远的影响，他是传说中"靡靡之音""濮上之音"等音乐的创造者。其关于符合大众音乐性质的记载也是最早的。把师延尊推为我国流行音乐鼻祖的理由有两点：其一被认为是师延所创作的音乐作品（或者叫音乐种类）在我国历史上产生了广泛、深入的影响。不管这种影响的褒贬如何，至今仍是人们议论的话题，"靡靡之音""濮上之声"等都是人们熟知的词汇。其二是在我国历史记载中，有关师延及其他符合大众音乐文化性质的记载最早、最详尽、最有影响性。我们还没有发现其他音乐记载和音乐人能够与之相比。有关师延的最早记载，见于《韩非子·十过》："此师延之所作，与纣为靡靡之乐也。"《史记·殷本纪》及《太平广记》等文献对师延的音乐也多有描述。从儒家思想而论，师延的这些音乐当然都是颓废、低级趣味之作，在儒家思想意识占统治地位的古代，它最终丧失了应有的地位。我们从近现代流行音乐受到排挤、排斥、歪曲的事实推断，师延的音乐乃至类似靡靡之乐性质的音乐，也许就是我国音乐中最为人性化、最具艺术魅力和最受人们喜爱的作品。

**2  师涓**（生卒年待考）

我国古代卫国著名俗音乐家，擅长创作"新声"的作曲家。活动于卫灵公（约前540—前493年）在位期间。师涓以弹琴著称，记忆超群，听力非凡，曲过耳而不忘。一次随卫灵公出访晋国，经过一个名叫濮水的地方，夜里偶闻琴声，卫灵公觉得此音非常动人，便要师涓记下此曲，师涓同样也被此曲所动，便"端坐援琴，听而写之"，第二天又待了一晚，边听边练此曲，待天刚明，便演奏给卫灵公听，灵公听到的正和前晚听到的一模一样。

师涓的音感特别好,晋国铸大钟时,晋国乐师师旷说钟音不准,晋平公不以为然,后请师涓证实确实如此。

### 3 孔子(前551—前479)

我国古代思想家、教育家、儒家学派创始人,名丘,字仲尼。孔子也是一位音乐家,热爱并精通传统音乐,用音乐作为教育课程六艺之一。对音乐要求既美且善,曾评论说:"《韶》,尽美矣,又尽善也。""《武》,尽美矣,未尽善也。"对于音乐的美,曾说:"开始时盛大而丰富,继续发展时,和谐鲜明,条理清楚。""师挚之始,《关雎》之乱,洋洋乎盈耳哉!"对于音乐的善,曾说:"人而不仁,如礼何?人而不仁,如乐何?""礼云礼云,玉帛云乎哉?乐云乐云,钟鼓云乎哉。"即音乐要为"仁"服务,乐要配合礼达到教化的目的。还曾说过:"兴于诗,立于礼,成于乐。"音乐要和诗、礼同样起修养的作用。

### 4 秦青(生卒年待考)

古代传说人物,战国时秦国人善歌以教歌为业。《列子·汤问》有载:"薛谭学讴于秦青,未穷青之技,自谓尽之,遂辞归。秦青弗止,饯于郊衢。抚节悲歌,声振林木,响遏行云。"其意是说薛谭随秦青学唱,可能是觉得自己学得差不多了的时候,就向老师告辞回家。秦青也不说什么,就在郊外为他饯行,其间演唱一首离别曲。秦青的演唱"抚节悲歌,声振林木,响遏行云",结果薛谭口服心服,可见学无止境矣。

### 5 韩娥(生卒年待考)

战国时韩国一个善于歌唱的女子。一次韩娥经过齐地,没了盘缠,店住不成,吃饭也成了问题,极尽凄苦。不得已,韩娥就在齐国的雍门卖唱,歌声圆润婉转,神态凄美动人,感动了无数路人。她不但容貌美丽,嗓音优美,而且她的歌声感情浓郁,有着强烈的感染力,使听到她的歌声的人都深深地陶醉。

### 6 屈原(前340—前278)

战国时期楚国人,芈姓,屈氏,名平,字原,以字行;又在《离骚》中自云:"名余曰正则兮,字余曰灵均"。出生于楚国丹阳(今河南西峡或湖北秭归),是中国最早的浪漫主义诗人,是楚武王熊通之子屈瑕的后代,中国文学史上第一位留下姓名的伟大的爱国诗人。他的出现,标志着中国诗歌进入了一个由集体歌唱到个人独唱的新时代。《九歌》是楚国南部的民间祭祀歌舞套曲经屈原加工、编辑整理而成的歌舞作品。全曲由十一首祭祀歌组成。命名为九歌是言其多的意思。《楚辞集注·九歌第二》小序:"昔楚南郢之邑,沅、湘之间,其俗信鬼而好祀;其祀必使巫觋作乐,歌舞以娱神。"

### 7　韩非子(约前281—前233)

中国古代著名的哲学家、思想家,政论家和散文家,法家思想的集大成者,后世称"韩子"或"韩非子",中国古代著名法家思想的代表人物。他比较各国变法得失,继承和发展了荀子的法术思想,同时又吸取了他以前的法家学说,提出"以法为主",法、术、势结合的理论,成为法家的集大成者。他多次上书韩王变法图强,不见用,乃发愤著书立说,以求闻达。秦王政慕其名,遣书韩王强邀其出使秦国。在秦遭李斯、姚贾诬害,在狱中逝世。今存《韩非子》五十五篇。《韩非子十过》记录了最早俗音乐家师延家族的情况。

### 8　司马相如(前179—前118)

西汉俗文学、俗音乐家,与李延年是词曲搭档。"文章西汉两司马",这是班固对司马相如文学成就的评价。鲁迅曾加以评述指出:"武帝时文人,赋莫若司马相如,文莫若司马迁。"汉赋经过他糅合各家特色,加上他自己的创造建立起固定的散体大赋,成为后来诗赋的典范。其代表作品为《子虚赋》。作品辞藻富丽,结构宏大,使他成为汉赋的代表作家,后人称之为赋圣。主要作品有:《美人歌》《凤求凰》等。

### 9　李延年(？—前90)

西汉宫廷乐官,官居协律都尉,是汉武帝时期造诣很高的俗音乐家。出身倡家,父母兄弟姐妹均通音乐,都是以乐舞为职业的艺人,他自己也被封为协律都尉,负责乐府的管理工作。李延年年轻时因犯法而被处腐刑,以"宦官"名义在宫内管犬。他"性知音,善歌舞",是著名的阉人歌唱家。李延年不但善歌习舞,且长于音乐创作。他的作曲水平很高,技法新颖高超,且思维活跃。他曾为司马相如等文人所写的诗词配曲,又善于将旧曲翻新。他利用张骞从西域带回的《摩诃兜勒》编成28首"鼓吹新声",用来作为乐府仪仗之乐,是我国历史文献上最早有明确记录的用外来音乐进行加工创作的音乐家。他为汉武帝作《郊祀歌》19首,用于皇家祭祀乐舞。李延年把乐府所搜集的大量民间乐歌进行加工整理,并编配新曲,广为流传,对当时民间乐舞的发展起了很大的推动作用,对汉代音乐风格的形成及我国后世俗音乐的发展,做出了卓越的贡献。主要作品有:《北国有佳人》《郊祀歌十九章》等。

### 10　蔡邕(133—192)

西汉末琴家,字伯喈,陈留国(今河南杞县)人。因琴艺闻名,被召赴京都,中途托病而归,同时写了一篇《述行赋》,表示对权佞当道的不满和对人民疾苦的同情,以后因避祸,"亡命江海,远迹吴会"十二年,这时创作了著名的蔡氏五弄,包括:《游春》《绿水》《幽思》《坐愁》《秋思》。他在《琴赋》中所提供的曲目是琴曲源于民歌的可贵史料。传为他所撰的《琴操》一书是早期最丰富的琴学专著,其中包括五十首琴曲的解题及歌词。《后汉

书·蔡邕列传》中说:"吴人有烧桐以爨者,邕闻火裂之声,知其良木,因请而裁为琴,果有美音,而其尾犹焦,故时人名曰'焦尾琴'焉。"现存《秋月照茅亭》《山中思友人》等曲亦传为他的作品。

## 11 阮籍(210—263)

"竹林七贤"之一。阮籍不但在文学上取得了重要成就,在音乐上也独步当时。受其父阮瑀影响,阮籍是一名弹琴能手,其《咏怀》诗曰:"夜中不能寐,起坐弹鸣琴",表现了他在司马氏黑暗统治下坚决不与之合作所产生的苦闷忧伤。作为有个性特征的文学创作,阮籍的诗歌表现得隐晦曲折,"言在耳目之内,情寄八荒之表",但作为音乐作品,阮籍则可以这种足以抒发感情的形式表现内心的无限情感。相传他创作的《酒狂》就淋漓尽致地表现了阮籍在司马氏大肆杀戮、排斥异己的黑暗统治下,且恐且忧、且怒且避的真实心态。据朱权《神奇秘谱》解题谓:"是曲也,阮籍所作也。籍叹道之不行,与时不合,故忘世虑于形骸之外,托兴于酗酒以乐,终身之志。其趣也若是,岂真嗜于酒耶,有道存焉。妙在于其中,故不为俗子道,达者得之。"这段话道出了阮籍《酒狂》的真实底蕴。《酒狂》采用三拍子的节奏,这在古琴音乐中是罕见的。歌曲的音乐主题是一个不断向上跳进又渐次下行的乐句:这一主题的特点是将调式主音和属音等稳定音作为每拍首尾的支点,中间嵌入大跳音程,从而造成节拍轻重颠倒的效果,刻画出饮酒者醉意朦胧、步履蹒跚的神态。之后,两小节反复的过渡句以强调不稳定的调式音和变节奏为特征,表达了作者内心的绝望与痛苦。全曲通过五个段落的循环变奏,使感情不断深化,将主人公对黑暗现实强烈不满而又找不到出路的矛盾心理,借醉酒者的形象表达得非常充分。乐曲手法简练,形象丰满,思想深刻,这也正是文人高度的文化修养在音乐中的反映。《酒狂》称得上是我国古代音乐中的珍品。

## 12 嵇康(223—263)

魏晋时期的著名音乐家、文学家、思想家、政治家,字叔夜,"竹林七贤"之一。嵇康可谓魏晋奇才,精于笛,妙于琴,还善于音律,尤其是他对琴及琴曲的嗜好,为后人留下了种种迷人的传说。主要音乐作品有:《广陵散》;主要音乐著述有:《声无哀乐论》。他提出"心之与声,明为二物"之主张,认为音乐本身没有欢乐、忧伤之分,肯定了音乐的娱乐作用、美感作用,否定了音乐的教化、道德作用。

## 13 赵耶利(539—639)

初唐琴师,曹州济阴(今山东曹县)人,因其琴艺绝伦,世人尊称为"赵师"。赵耶利"所正错谬五十余弄,削俗归雅,传之谱录",这五十余弄其中就包括《蔡氏五弄》《胡笳五弄》,用当时的文字谱记录,现存于唐代手录的《幽兰》卷子中。《唐志》中列有他所撰的《琴叙谱》九卷、《弹琴手势图谱》一卷,《宋志》中又有他的《弹琴右手法》一卷,今均已散

佚。谱序中称他"弱年颖悟,艺业多通。束发自修,行无二遇。清虚自处,非道不行。笔妙穷乎钟、张,琴道方乎马、蔡"。他所传的弟子均为一代名手,有宋孝臻、公孙常、濮州的司马氏等。赵耶利对当时的琴派艺术有深刻的认识,他曾总结说:"吴声清婉,若长江广流,绵延徐逝,有国土之风;蜀声躁急,若急浪奔雷,亦一时之俊。"这些话至今仍符合吴、蜀两派的特点。在演奏技法上,赵耶利认为若仅用指甲,则"其音伤惨",仅用指肉则"其音伤钝",主张"甲肉相和,取音温润。"这种技法为后世广为采用。对于减字记谱法,在清程允基《诚一堂琴谱》中记有:唐曹柔有"减字指法,赵耶利修之",即曹氏创造了减字谱,赵耶利则进行修订。

### 14 郑译(540—591)

中国古代音乐学家,字正义,荥阳开封人(今河南省)。郑译以旧恩在北周宣帝时任内史上大夫,封沛国公。杨坚掌握北周朝政后,郑译为上柱国、相府长史。入隋,曾出任隆州刺史、岐州刺史。郑译作为周、隋之际的一位音乐理论家,对乐律学并不十分精通,但善弹琵琶,并能躬亲务实。学术思想上虽然颇守汉以来的经师陈说,但也能介绍当时尚属新说的龟兹乐调与八十四调理论。虽与守旧派苏夔等人合作,却能力何妥等废除旋宫转调的极端保守的乐议。因而,他能在冗长的"开皇乐议"中,留下了史书中少见的较为详尽的若干乐律学重要史料。郑译撰有:《乐府声调》3卷(一称8篇。《隋书·音乐志》所记郑译著述即为此书,则为"二十余篇")。今存有关论述,均见于《隋书·音乐志》,主要涉及两晋南北朝以来太乐乐府钟乐音阶的实际情况(即所谓"三声并戾");苏祇婆及其龟兹乐调理论(五旦七声);被看作汉以来的七始、八音之说(七声音阶的合法地位之争与"应声"说);以五弦琵琶为据的八十四调旋宫学说。这些材料都是很宝贵的乐律学史料。

### 15 李龟年(698—768)

唐玄宗时乐工,当时李龟年、李彭年、李鹤年兄弟三人都是文艺天才,李彭年善舞,李龟年、李鹤年则善歌,李龟年还擅吹筚篥,擅奏羯鼓,也长于作曲等。他们创作的《渭川曲》特别受到唐玄宗的赏识。他们在东都洛阳建造宅第,其规模甚至超过了公侯府第。"安史之乱"后,李龟年流落到江南,每遇良辰美景便演唱几曲,常令听者泫然而泣。杜甫也流落到江南,在一次宴会上听到了李龟年的演唱,就写了一首《江南逢李龟年》:"岐王宅里寻常见,崔九堂前几度闻。正是江南好风景,落花时节又逢君。"李龟年后来流落到湖南湘潭,在湘中采访使举办的宴会上唱了王维的五言诗《相思》:"红豆生南国,春来发几枝?愿群多采撷,此物最相思。"又唱了王维的一首《伊川歌》:"清风明月苦相思,荡子从戎十载余。征人去日殷勤嘱,归燕来时数附书。"表达了希望唐玄宗南幸的心愿。李龟年作为梨园弟子,多年受到唐玄宗的恩宠,与玄宗的感情非常人能及,有一次唱完后他突然昏倒,只有耳朵还有是热气,其妻不忍心殡殓他。四天后李龟年又苏醒过来,最终郁郁而死,后人称李龟年为"乐圣"。

**16　裴神符**（生卒年待考）

西域音乐家。琵琶最早被称之为"批把",源于西域。它从西域传入中原两千多年来,一直是我国民族乐队中的主奏乐器。它丰富的表现力,常常给人以美的享受。然而在演奏技巧上的卓绝完美却有西域疏勒(今新疆喀什)音乐家裴神符(又名裴洛儿)的功劳。唐贞观年间,有一次太宗令众琵琶乐师在宫中献技。乐师们都是横抱琵琶,用木制或铁制的拨子弹奏,与演奏古瑟的方法相似,而且奏的大多是恬淡婉转、柔弱无力的宫廷雅乐。轮到年轻乐师裴神符演奏时,他用与众不同的技法表演了自己创作的乐曲《火凤》。只见他把琵琶直立怀中,改拨子演奏为手指弹奏。左手持颈,抚按律吕,右手的五指灵活地在四根弦上疾扫如飞,这种指弹法是前所未有的演奏方法。《火凤》旋律起伏跌宕、节奏奔放豪迈。乐曲到高潮时,他的左手还加进了推、带、打、拢、捻等技巧,音乐形象刚劲淳厚、虎虎有生气,仿佛是一支乐队在合奏。一曲奏罢,众乐师大惊,并为之倾倒,唐太宗也连声叫绝,封裴神符为"太常乐工"。《火凤》也被誉为一绝,在唐代曾长期流行。直到两百年后,诗人元稹还高度赞扬裴神符:"《火凤》声沉多咽绝"。裴神符在音乐上的贡献,特别是在琵琶演奏上的革新和突破,载入了中国音乐史册,成为传统的演奏方式。

**17　董庭兰**（约695—765）

盛唐开元、天宝时期的著名琴师,陇西人。董庭兰早年曾从凤州(今陕西境内)参军陈怀古学得当时流行的"沈家声、祝家声",并把其擅长的《胡笳》整理为琴谱,董庭兰后来的声望已超过了沈祝两家,百年后,元稹在诗中仍赞道:"哀笳慢指董家本",今存的《大胡笳》《小胡笳》两曲,相传就是他的作品,另有《神奇秘谱中》收有他作的《颐真》一曲,据说此曲是他隐居山林,过着"寡欲养心,静息养真"的道家生活的反映。董庭兰在唐代享有很高的声誉,如高适的《别董大》就写道:"莫愁前路无知己,天下谁人不识君。"当时众多的诗人都与他有交往,并在诗中描写了他的琴艺,最为著名的就是李颀的《听董大弹胡笳声》,诗中对他的出色琴技进行的详尽生动的描述。董庭兰编写的谱集,当时的善赞大夫李翱为之作序。董庭兰一生清贫,高适曾在诗中说他:"丈夫贫贱应未足,今日相逢无酒钱。"薛易简也说:"庭兰不事王侯,散发林壑者六十载",在他六十岁以前,几乎都是在其家乡陇西山村中度过的。天宝末年,应宰相房琯之请,在其门下当过清客,为此曾遭到世人的非议。董庭兰的学生中,郑宥听觉敏锐,调弦"至切",尤善沈声、祝声,另一弟子杜山人也被戎昱称为"沈家祝家皆绝倒。"

**18　薛涛**（约768—808）

唐代女诗人,字洪度,长安(今陕西西安)人。薛涛姿容美艳,性敏慧,8岁能诗,洞晓音律,多才艺,及她到十六岁时,诗名已遐迩皆闻。因其有姿色,通音律,善辩慧,工诗赋,迫于生计,遂入乐籍,成为当时著名的女诗人。脱乐籍后终身未嫁,后定居浣花溪。薛涛

的诗,不仅有世所传诵的《送友人》《题竹郎庙》等篇,以清词丽句见长,还有一些具有思想深度的关怀现实的作品。

### 19 段安节(生卒年待考)

唐代著名的音乐理论家,齐州临淄(今山东淄博)人。他所撰《乐府杂录》一书,记述了唐代以前的音乐情况,对后世影响很大。《乐府杂录》所记载的音乐内容,除了少数属于太常乐外,其余大部分都是俗乐。这是段安节所撰《乐府杂录》一书的突出贡献。此书所记载的这些材料,可以补《教坊记》一书所记的不足。由于受西域各民族音乐的影响,唐代的俗乐采用了弦乐器琵琶来定律,这样一来,在音律方面便有了很大的发展。《序》中谈到他撰作《乐府杂录》的宗旨在于"吁天降神""移风易俗""重翻曲调",说他自己"以幼少即好音律,故得生少宫商,亦似闻见数多,稍能记忆。尝见《教坊记》,亦未周详,以耳目所接,编成《乐府杂录》一卷。自念浅拙,聊且直书,以俟博闻者之补兹漏焉。"

### 20 李煜(937—978)

五代十国时南唐国君,著名词人,字重光,初名从嘉,莲峰居士,彭城(今江苏徐州)人,南唐元宗李璟第六子,于宋建隆二年(961年)继位,史称李后主。开宝八年,国破降宋,被俘至汴京,被封为右千牛卫上将军、违命侯,后被宋太宗毒死。李煜艺术才华非凡超群:精书法、善绘画、通音律,诗和文均有一定造诣,尤以词的成就最高。李煜的词,往往通过具体可感的个性形象来反映现实生活中具有一般意义的某种境界。"小楼昨夜又东风,故国不堪回首月明中"(《虞美人》)、"流水落花春去也,天上人间"(《浪淘沙》)、"自是人生长恨水长东"(《乌夜啼》)、"离恨恰如春草,更行更远还生"(《清平乐》)等名句,深刻而生动地写出了人生悲欢离合之情,引起后世许多读者的共鸣,被称为"千古词帝"。

### 21 柳永(约987—1053)

人称"白衣卿相",原名三变,字景庄,后改名永,字耆卿,排行第七,又称柳七,崇安(今福建武夷山)人。北宋词人,婉约派最具代表性的人物,代表作有《雨霖铃》。宋仁宗朝景祐进士,官至屯田员外郎,故世称柳屯田。由于为人放荡不羁,仕途坎坷、生活潦倒,他由追求功名转而厌倦官场,耽溺于旖旎繁华的都市生活,在"倚红偎翠""浅斟低唱"中寻找寄托。因此,其词多描绘城市风光和歌妓生活,尤长于抒写羁旅行役之情。词作流传极广,"凡有井水饮处,皆能歌柳词"。死时靠妓女捐钱安葬。作为北宋第一个专力作词的词人,他不仅开拓了词的题材内容,而且制作了大量的慢词,发展了铺叙手法,促进了词的通俗化、口语化,在词史上产生了较大的影响。其描写羁旅穷愁的,如《雨霖铃》《八声甘州》,以严肃的态度,唱出不忍的离别,难收的归思,极富感染力,但仅有《乐章集》一卷作品流传至今。

## 22  姜夔(1155—1221)

字尧章,号白石道人,是南宋词坛最讲究音律的词人和音乐家,音乐词曲风格自成一派。一生中屡试不第,终生不仕,病死杭州。其作品集为《白石道人歌曲集》,集中有词体歌曲17首,旁缀俗字谱(工尺谱前身),其中14首是自度作品,如:《石湖仙》《暗香》《疏影》《扬州慢》《杏花天影》等,是流传至今的唯一完整的宋词乐谱资料。另有祀神曲《越九歌》10首,旁缀律吕字谱;琴歌《古怨》1首,旁缀减字谱。在宋词注释上音乐的"旁谱"是他对宋词音乐的贡献。

## 23  王灼(1081—1162)

字晦叔,号颐堂,四川遂宁人,宋代著名科学家、文学家、宋代歌曲研究者。其著作今存《颐堂先生文集》五卷、《颐堂词》一卷、《碧鸡漫志》五卷、《糖霜谱》一卷、佚文十余篇。他以亲身参与的俗音乐、俗歌曲活动为基础,编撰了《碧鸡漫志》,把每天从市井倾听来的俗音乐歌曲加以考证和研究,论述了上古至唐代歌曲的演变,考证了唐乐曲得名的缘由及其与宋词的关系,品评了北宋词人的风格流派,是从音乐方面研究词调的重要资料,也是研究古代俗歌曲的重要文献之一。

## 24  李开先(1502—1568)

明代俗音乐研究者,戏曲作家,字伯华,号中麓子。他推崇与正统诗文异趣的戏曲小说,主张戏曲语言"俗雅俱备""明白而不难知"。他还非常推崇民歌,认为"真诗只在民间",先后编刻《烟霞小稿》《傍妆台小令》等民歌集。因抨击时政,被削职,回到章丘故居。在家修建亭园,结词社,征歌度曲,搜集戏曲及民间文学作品。他利用当时民间小曲的形式,写成《中麓小令》100首,流传很广。曾改定元人杂剧数百卷,用金元院本形式定成杂剧《园林午梦》等6种,撰有戏曲理论著作《词谑》。主要俗音乐著作有:《一笑散》《春艺词话》《红绣鞋》等。

## 25  冯梦龙(1574—1646)

明代俗音乐研究者、戏曲家、通俗文学家,字犹龙,又号墨憨斋主人,长洲(今属江苏苏州)人。明末曾任寿宁知县。清兵渡江,他参加抗清活动,后死于故乡。其思想受市民意识影响,重视小说、戏曲和通俗文学。所编选作品对礼教持轻视态度,但仍宣扬封建思想,往往流于秽亵。辑有话本集《喻世明言》《警世通言》《醒世恒言》,世称"三言",并编有时调集《挂枝儿》《儿歌》,散曲集《太霞新奏》,笔记《古今谈概》等,并改写小说《平妖传》《新列国志》。戏曲创作有传奇剧本《双雄记》,并修改汤显祖、李玉、袁于令诸人作品多种,合称《墨憨斋定本传奇》。冯梦龙编选的"三言"代表了明代拟话本的成就,是中国古代白话短篇小说的宝库。"三言"各40篇,共120篇,约三分之一是宋元话本,三分之二

是明代拟话本。"三言"中较多地涉及市民阶层的经济活动,表现了小生产者之间的友谊;也有一些宣扬封建伦理纲常、神仙道化的作品;其中表现恋爱婚姻的占很大比例,《杜十娘怒沉百宝箱》是其中最优秀的一篇,也是明代拟话本的代表作。

## 26 李香君(生卒年待考)

明末清初南京秦淮艺妓,又名李香,南京人,为秣陵教坊名妓,"秦淮八艳"之一。自幼跟人习得艺家诸艺,音律诗词、丝竹琵琶无不精通。她尤擅南曲,歌声甜润,自孔尚任的《桃花扇》于1699年问世后,其遂闻名于世,深得四方游士追慕。

## 27 陈圆圆(生卒年待考)

明末清初南京秦淮艺妓。陈圆圆本姓邢,名沅,字畹芬。陈圆圆母亲早亡,从姨父姓陈,能歌善舞,色艺冠时,时称"江南八艳"之一。崇祯时外戚周奎欲给皇帝寻求美女,以解上忧,后来田畹将陈圆圆献给崇祯。其时战乱频仍,崇祯无心逸乐。陈圆圆又回到田府,后被吴三桂纳为妾。相传李自成攻破北京,手下刘宗敏掳走陈圆圆,吴三桂遂引清军入关。诗人吴梅村为她作《圆圆曲》:"恸哭六军俱缟素,冲冠一怒为红颜。"清人陆次云在《虞初新志》里描写她时称,"声甲天下之声,色甲天下之色。"

## 28 魏良辅(1489—1566)

明代戏曲家、戏曲改革家,字尚泉,豫章(今江西南昌)人。魏良辅精通音律,先习北曲后改南曲。在明代,他的家乡南昌盛行弋阳腔,不喜欢这种唱腔的他来到了江苏太仓,在这里,他以曲会友,结识了许多当时的南曲名家如过云适、张野塘等人。后来,他在这些人的协助下,将当时流行的海盐腔、余姚腔与太仓、昆山一带的土腔进行了梳理和融合,创造出"启口轻圆、收音纯细",讲究"转喉押调""字正腔圆",唱出"曲情理趣"的"水磨腔",也就是今天所谓的"昆剧""昆曲",时称"吴中新乐"。除此之外,他也对伴奏乐器进行了改革,在原来单调的弦索、彭板伴奏中,加入了笛、箫、笙和琵琶等乐器,使得昆腔的发展更加成熟、完备。魏良辅被后人奉为"立昆之宗",有"曲圣"的美誉,著作有:《南词引正》。

## 29 许和子(生卒年待考)

中国唐代宫廷歌唱家,艺名永新。她的艺术生涯极盛于安史之乱以前。五代王仁裕《开元天宝遗事》载:"宫妓永新者善歌,最受明皇宠爱。每对御奏歌则丝竹之声莫能遏。帝尝谓左右曰,此女歌直千金。""安史之乱"之后永新流落民间,曾嫁一仕人。唐段安节《乐府杂录》载:"开元中,内人有许和子者,本吉州永新县乐家女也。开元末选入宫,即以永新名之,籍宜春院,既美且慧,善歌,能变新声,韩娥、李延年殁后千余载,旷无其人,至永新始继其能。"许和子的歌唱艺术备受赞赏。《乐府杂录》载"一日赐大于勤政楼,观者

数千万众,宣华聚语,莫得闻鱼龙百戏之音。上怒,欲罢宴。中官高力士奏请命永新出楼歌一曲,必可止宣。上从之。永新乃撩鬓举袂,直奏曼声,至是广场寂寂若无一人,喜者闻之气勇,愁者闻之肠绝。"唐代音乐家韦青曾与许和子相识,颇有怜才之意。这说明许和子的歌唱,上至帝王,下至众庶,中及士人,广获赞赏。

### 30 念奴(生卒年待考)

唐天宝年间著名歌女,歌声激越清亮。王灼《碧鸡漫志》卷五引《开元天宝遗事》曰:"念奴每执板当席,声出朝霞之上。"明汤显祖《荆钗记·折柳阳关》记载:"你红粉楼中一念奴。"念奴歌声激越清亮,被玄宗誉为"每执行当席,声出朝霞之上,邠二十五郎吹管也盖不过其歌喉"(邠二十五郎即邠王李承宁,以善吹管笛而闻名宫内)。相传《念奴娇》词调就由她而兴,意在赞美她的演技。

### 31 何满子(生卒年待考)

何,也作河,唐玄宗时歌者,擅长作曲,沧州(今河北省沧县东南)人。歌声婉转,为当时著名歌手之一,后因故被唐玄宗处死。临刑时作曲赎死,竟不得免,后即名此曲为《何满子》。据《杜阳杂编》及《古今词话》,直到九世纪此曲还在宫廷中演唱或被用作舞曲。白居易、元稹均写有《何满子》诗记其事。

### 32 沈阿翘(生卒年待考)

淮西节度使吴元济家中的艺伎,舞姿优美,歌声清脆,善跳《何满子》,很受吴元济宠爱。吴元济与唐王朝相对抗,割据一方,唐王朝派李朔平灭吴,沈阿翘也被俘虏,送到宫中当了一名宫女。唐文宗时期,朝政大权落在宦官手,唐文宗任用李训、郑注铲除宦官,却不料消息走漏,导致"甘露之变",大量朝官被宦官所杀,唐文宗则被宦官钳制,心情非常郁闷。一日,唐文宗在园中赏牡丹时流泪,沈阿翘正在园中,见文宗伤神不已,就上前请求为他跳舞。她跳了一曲《何满子》,边唱边跳,声调流畅,舞姿翩翩,舞毕,文宗赏赐给她金臂环。不久,沈阿翘又将吴元济赏给她的一架白玉方响献给唐文宗,方响制作精妙,光亮皎洁,可照几十步之远,其支架是用云檀木制作,刻有花纹云霞,芳香持久,用犀槌敲击,凡有东西发声在犀槌中都有反响。唐文宗让沈阿翘用这架方响演奏《凉州曲》,清亮激扬,听者无不动肠,都说是天上的音乐,唐文宗感于沈阿翘之才,就让她在宫中执教。

### 33 张五牛(生卒年待考)

中国宋代唱赚创始者。南宋初在都城临安(今杭州)取北宋时期流行的缠令、缠达为基础,吸收了慢曲、曲破、大曲、嘌唱、耍令、番曲、叫声等腔调,创造了唱赚这一新的曲体。唱赚比缠令、缠达更活泼,唱腔更丰富。它的曲体结构对宋、金的诸宫调和元杂剧的形成与发展都有重要影响。唱赚的曲词只在《事物广记》中保存下《圆社市语》一篇。有史料

记载张五牛曾创作诸宫调《双渐苏卿》一种,这篇作品未传于世。

## 34 汤显祖(1550—1616)

中国明代末期戏曲剧作家、文学家,字义仍,号海若、清远道人,晚年号若士、茧翁,江西临川人。他不仅颇精于古文诗词,而且通晓天文地理、医药卜筮诸书。26岁时刊印第一部诗集《红泉逸草》,次年又刊印诗集《雍藻》(未传),第三部诗集名《问棘邮草》。28岁时作第一部传奇《紫箫记》,得到友人的合作,但未完稿,10年后改写为《紫钗记》。汤显祖多方面的成就中,以戏曲创作为最,其戏剧作品《还魂记》(一名《牡丹亭》)、《紫钗记》《南柯记》和《邯郸记》合称"临川四梦",又称"玉茗堂四梦",其中《牡丹亭》是他的代表作。这些剧作不但为中国历代人民所喜爱,而且已传播到英、日、德、俄等很多国家,被视为世界戏剧艺术的珍品。此外,汤氏的专著《宜黄县戏神清源师庙记》也是中国戏曲史上论述戏剧表演的一篇重要文献,对导演学起到了拓荒开路的作用。汤显祖同时还是一位杰出的诗人。其诗作有:《玉茗堂全集》四卷、《红泉逸草》1卷、《问棘邮草》2卷。中华人民共和国成立后,有关部门对汤显祖的作品进行了全面认真的搜集整理,出版了《汤显祖集》。

## 35 孔三传(生卒年待考)

北宋泽州艺人,是古代韵律宫调的发明者,堪称中国古代的音乐大师。孔三传首创了一种以唱为主的讲唱艺术,叫诸宫调。诸宫调在演唱时,不再限于一支曲子,也不再限于一个宫调了。它是根据故事情节的需要来选择、连缀不同的宫调、曲子。宫调曲子的更替,依循着故事起伏的脉络,以故事为音乐的命脉,用音乐渲染故事,这样,诸宫调就成为以故事为重心的文学——音乐组合体。可以说,这是讲唱艺术的高级形态,它把故事与音乐相结合的整体性带给了戏剧,最著名的如董解元的《西厢记诸宫调》。孔三传创造的宫调对当时的大曲演唱形式是一个突破性发展,不仅在当时北方的学艺界有很高的声誉,而且在京都汴梁及宫廷演出也极负盛名,他对元代杂剧的兴起和中国曲艺及戏剧的繁荣,都有着不可磨灭的历史功绩。

## 36 李芳园(1850—1901)

琵琶演奏家,又名祖菜,浙江平湖人,以经商为业,来往于平湖与上海之间。自其高祖李廷森,曾祖李煌,祖父李绳墉,父李其柱,至李芳园,前后五代都弹奏琵琶。其传派称平湖派,在江、浙一带有较大影响。曾编印《南北派十三套大曲琵琶新谱》。

## 37 俞秀山(生卒年待考)

苏州评弹艺术家,活动于清嘉庆、道光年间,艺名俞声扬,江苏吴县(今苏州)人。擅唱《楼袍》《白蛇传》《玉蜻蜓》等书,与陈遇乾齐名。他的唱腔被称作"俞调",演唱时多用小嗓,抑扬委婉,九转三回,有较强的音乐性,与陈遇乾的"陈调"、马如飞的"马调"并称,

为苏州评弹唱腔最早的三大流派。

**38　顾媚（1619—1664）**

字眉生，又名顾眉，号横波，人称横波夫人，上元（今南京）人，"秦淮八艳"之一。"秦淮八艳"中，顾横波是地位最显赫的一位，受诰封为"一品夫人"。《板桥杂记》记载，顾横波"庄妍靓雅，风度超群。鬓发如云，桃花满面；弓弯纤小，腰肢轻亚"。她通晓文史，工于诗画，所绘山水天然秀绝，尤其擅长画兰花。

**39　董小宛（1624—1651）**

名白，号青莲，苏州人，歌妓，名隶南京教坊司乐籍，与柳如是、陈圆圆、李香君等同为"秦淮八艳"。董小宛曾经学过一段时间绘画，能够画小丛寒树，笔墨楚楚动人。她15岁时画的《彩蝶图》现收藏在无锡市博物馆，上有董小宛题词，并有二方图章印记，还有近人评价很高的题诗。董小宛的画传世绝少，该图是一幅难得见到的佳作。

**40　寇湄（1624—?）**

寇白门又名寇湄，金陵人，"秦淮八艳"之一。寇家是著名的世娼之家，她是寇家历代名妓中佼佼者，余怀称她"风姿绰约，容貌冶艳"。"今日秦淮总相值"，是钱谦益对寇白门的才与貌的赞誉。《板桥杂记》曰："白门娟娟静美；跌宕风流，能度曲，善画兰，相知拈韵，能吟诗，然滑易不能竟学。"

# 近现代流行音乐部分

**1　黎锦晖(1891—1967)**

中国流行音乐的奠基人,我国近现代流行音乐先行者,素有"中国流行音乐之父"的称号。他在20世纪20年代后期创作了中国第一批"家庭爱情歌曲"(即当时的流行歌曲)。他的音乐创作和音乐活动为中国流行音乐的发展奠定了重要基础。1927年,他创办了"中华歌舞学校",后又组建"中华歌舞团"。1929年组织"明月歌舞团",并到全国各地巡回演出。为响应"五四"时期中国文化教育界提出的口号,黎锦晖萌发了创作"平民音乐"的念头,他的音乐活动从编创儿童歌舞音乐到创作爱情歌曲,都体现了他那面向大众的"平民音乐"理念,其中最充分体现他"平民化"思想的就是其开创了"时代曲"的创作之风。在音乐素材上,黎锦晖的流行歌曲大多数都带有中国民间音乐的影子,民族色彩浓烈,尽管后来融入了很多爵士乐和西方流行音乐的素材,但是从旋律来看,中国化特征依然十分明显,如《毛毛雨》《特别快车》《人面桃花》等歌曲均具有中国民间小调的色彩。他将西方爵士乐与中国本土民族音乐相结合,把中国流行音乐推广出了国门,影响到了东南亚,使中国音乐向国际化发展。主要作品有:儿童歌舞剧《小小画家》《葡萄仙子》,流行歌曲《毛毛雨》《桃花江》《特别快车》《何日君再来》等。

**2　沈心工(1870—1947)**

中国音乐教育家,学堂乐歌的代表人物之一,上海人。他从日本学校的音乐教育中得到启发,一生致力于音乐教育,曾经在日本留学生中组织了"音乐讲习会"研究乐歌创作,所编歌曲题材广泛,内容浅显易懂,是最早使用白话文进行歌词写作的音乐教育家。其代表作有歌曲《体操—兵操》(又名《男儿第一志气高》)、《黄河》等,出版乐歌集《学校唱歌集》等;此外,沈心工还创设唱歌课,并且多处教授、推广。他是中国近代普通学校音乐教育初创时期最早的音乐教师,一生作有乐歌180余首,多数是采用外国歌曲的曲调,少数采用中国传统民歌填词或专门作曲,为学堂乐歌运动做出了突出贡献。1904年,由杨度作词、沈心工作曲的《黄河》问世,这是第一首由中国人自己作曲的学堂乐歌,也是中国现代音乐史上的第一首"自度曲",由此标志着中国音乐人走上了独立创作现代歌曲词曲的道路。

**3　严工上(1872—1953)**

中国著名作曲家,安徽歙县人,与黎锦光、陈歌辛、姚敏、梁乐音并称为"中国流行歌曲五人帮"。他文学根基深,能诗善文,精通中西音乐,能唱昆曲,对交谊舞也挺在行,早年曾留学日本并懂得十多种方言。作为电影音乐作曲家,曾经为天一影片公司摄制的《一夜豪华》创作插曲,1938年后为新华、华成、国华、华新等影片公司摄制的影片作曲。

由他作词、谱曲的影片插曲,如《自由之花》《空谷兰》《夜来香》(胡蝶首唱、王乾白作曲,与黎锦光创作同歌名由李香兰演绎的不同)、《木兰从军》(欧阳予倩词)、《西施》《红歌女忙》、电影《压岁钱》的插曲《新年歌》等都极受大众欢迎。

**4　曾志忞(1879—1929)**

中国近现代音乐家、音乐教育家。1902 年参加沈心工发起组织的"音乐讲习会",1903 年于东京编印出版的《江苏》杂志上连续发表《乐理大意》和《唱歌及教授法》。其中以五线谱和简谱对照刊印了《练兵》《游春》等 6 首歌曲,这是目前能见到的最早公开发表的学堂歌曲,也是现在能见到的中国人正式使用简谱的最早记录。曾志忞在《教育歌唱集》卷首《告诗人》中阐明:"(学堂乐歌)与其文也宁俗,与其曲也宁直,与其填砌也宁自然,与其高古也宁流利。"

**5　李叔同(1880—1942)**

我国近代著名音乐家、戏剧活动家,是中国话剧的开拓者之一。他从日本留学归国后,担任过教师、编辑之职,后剃度为僧。1905 年他编辑出版的《国学唱歌集》,被当时的中小学用作教材。他创作的歌曲内容广泛,形式多样,主要分三类。一是爱国歌曲,如《祖国歌》《我的国》《哀祖国》《大中华》等;二是抒情歌曲,如《幽居》《春游》《早秋》《西湖》《送别》等;三是哲理歌曲,如《落花》《悲秋》《晚钟》《月》等。李叔同的歌曲大多曲调优美,歌词朗朗上口,因此传布广且影响大。1906 年主编中国第一本音乐刊物即《音乐小杂志》,介绍西洋音乐和自己创作的歌曲到国内发行,是中国第一位将西方通俗音乐介绍到国内的音乐家。他填词的《送别》传唱百年至今。他是中国第一个用五线谱作曲的音乐人,最早在中国推广西方"乐器之王"钢琴,曾经在浙江一师讲解和声、对位,是西方乐理传入中国的第一人,还是"学堂乐歌"的最早推动者之一。1915 年起又兼任南京高等师范学校音乐教师,谱曲南京高等师范学校校歌。李叔同是中国现代歌史的启蒙先驱。接受了欧洲音乐文化的李叔同,把一些欧洲歌曲的现成曲调拿来,由他自己填写新词。他的《送别》是流传至今最著名的学堂乐歌之一,它的曲调就来自美国流行音乐作曲家约翰·奥德维的《梦见家和母亲》。歌词优美典雅又易懂易唱,表达的是具有普遍性、共通性的离愁别绪,至今仍广为传唱,先后被电影《早春二月》《城南旧事》成功地选作插曲或主题歌。李叔同一生留存的乐歌作品 70 余首,代表作品有《送别》《忆儿时》《梦》《西湖》等。

**6　赵元任(1892—1982)**

中国近现代著名学者、语言学家、音乐家。原籍江苏武进,1892 年生于天津。赵元任学识渊博,从小受到民族音乐的熏陶,少年时学习钢琴,在美国留学时曾选修作曲和声乐,并广泛涉猎西欧古典音乐和现代音乐。他在从事语言学研究过程中,曾到中国各地调查方言,接触了不少民歌、民谣等民间音乐,对中国社会下层生活也有所了解。五四运

动以后。他陆续谱写了约100多首作品。他的不少作品具有鲜明的爱国思想与民主倾向,在艺术上勇于创新。在音乐领域,自学堂乐歌之后,萧友梅、赵元任等现代音乐领军人物均为学院派人士,在理论研究和器乐创作之外,他们也进行歌曲的创作,其中一些优秀的歌曲也曾广为传唱,尤其是赵元任的《教我如何不想他》有四个以上的演唱版本,后来基本被纳入流行歌曲的体系之中。赵元任的歌曲作品音乐形象鲜明,曲调优美,富于抒情性,既善于借鉴欧洲近代多声音乐创作的技法,又不断探索和保持中国传统文化和音乐的特色。他十分注意歌词声调和音韵的特点,讲究歌词字音语调与旋律音调相一致,使曲调既富于韵味,又十分口语化,具有独特的风格。代表作有《教我如何不想她》《海韵》《厦门大学校歌》《卖布谣》《劳动歌》《呜呼三月一十八》《也是微云》《西洋镜歌》《老天爷》以及合唱曲《海韵》等。

### 7  青主(1893—1959)

本名廖尚果,中国音乐理论家,广东惠阳县府城人。1928年,他在上海经营一间以出版乐谱为主的书店,出版了他的作品《大江东去》《清歌集》等。1929年,他应萧友梅之邀任上海国立音乐专科学校教授,并担任校刊《音》和《乐艺》季刊的主编。他在《乐艺》上发表的著译和作品共有60多篇,还编写出版了两本音乐美学著作《乐话》和《音乐通论》,以及他与华丽丝合作的歌曲集《音境》等。1934年以后,他基本脱离了音乐界,以教书终老,曾任教于同济大学。中华人民共和国成立后,在复旦大学及南京大学教授德语,曾译过梅雅尔及丽莎的音乐论著。廖尚果的歌曲创作除了取法舒伯特之外,还受沃尔夫的影响。在照顾字音的自然平仄的同时,特别留意字义的轻重,依照朗诵的原则考虑旋律的进行。他的歌曲作品几乎全是抒情独唱曲目,代表作有《我住长江头》《大江东去》等。

### 8  萧友梅(1884—1940)

中国现代音乐史上开基创业的一代宗师,中国近现代作曲家,为中国音乐文化的建设与发展做出了不可磨灭的历史性贡献,在音乐史上享有崇高的地位。1920年任教主持我国第一所音乐机构:北大音乐传习所。1927年筹办"国立音乐学院"并任院长。除了音乐教育活动之外他还创作了许多歌曲,大部分歌曲描写自然生活、学校生活以及向学生进行教育等。他的歌曲与当时的学堂乐歌不同之处在于所有歌曲都是自己创作的,均配有钢琴伴奏,广泛运用各种演唱形式,改变了学堂乐歌的"依曲填词",标志着我国近代通俗流行音乐文化的发展已向前迈进一大步,代表作品有《问》《南飞之燕语》《新雪》《杨花》等。

### 9  刘复(1891—1934)

中国现代著名诗人、杂文家和语言学者,又名刘半农,是音乐家刘天华、刘北茂的兄长。1920年9月在英国伦敦的刘半农写了一首《教我如何不想她》的著名情诗,推广了

"她"字(并非首创,"她"字《康熙字典》有收录),第一次将"她"字入诗。1925年秋开始任北京大学国文系教授,讲授语音学。主要著作有诗集《扬鞭集》《瓦釜集》(汇集的民歌集)、《半农杂文》,语言学著作《中国文法通论》《四声实验录》《比较语音学概论》,编著《中国俗歌曲总目稿》等。

### 10　顾颉刚(1893—1980)

中国现代历史学家、民俗学家,民国时期"中央研究院"院士。江苏苏州人。古史辨派代表人物,也是中国历史地理学和民俗学的开创者之一。顾颉刚受胡适在新文化运动中倡导的"整理国故"思想的影响,从1920年代起即从事中国历史和古代文献典籍的研究和辨伪工作,主张用历史演进的观念和大胆疑古的精神,吸收近代西方社会学、考古学等方法,研究中国古代的历史和典籍,与钱玄同等发起并主持了古史辨伪的大讨论,又广集当时的研究成果编成《古史辨》八册,形成了"古史辨"派。顾颉刚在其研究中提出了"层累地造成的中国古史"的观点,认为时代越后传说的古史期越长。他以疑古辨伪的态度考察了孔子与六经的关系,指出孔子的"正乐"与社会上没有关系,批评梁启超把孔子说得太完美,断定六经绝非孔子"托古"的著作,六经没有太大的信史价值,也无哲理和政论的价值,否定了儒家利用六经(尤其是利用《尚书》)编成的整个古史系统。他一生著述颇丰,除所编《古史辨》之外,重要的尚有《汉代学术史略》《秦汉的方士与儒生》《尚书通检》《中国疆域沿革史》《史林杂识》《吴歌甲集》等。

### 11　范烟桥(1894—1967)

中国近代文学家,学名镛,字味韶,号烟桥,别署含凉生、万年桥,吴江同里人,出生于同里漆字圩范家埭的书香门第。后移居苏州温家岸。父亲范葵忱为江南乡试举人。父亲在范烟桥年幼时,嘱其读经书,但范烟桥不喜经文,却爱读母亲严云珍藏的弹词和小说。范烟桥多才多艺,小说、电影、诗、小品文、猜谜、弹词无不通谙,还善书画、工行草、写扇册、绘画等,是红极一时的"江南才子"。1947年,所撰电影剧本《陌上花开》,经修改,由香港大中华影业公司摄制,易名《长相思》;他还曾经为周璇演唱、陈歌辛谱曲的作品,创作歌词,就是那首著名的歌曲《夜上海》。代表作《西厢记》《秦淮世家》《三笑》等拍成电影后,连连叫座,周璇主演的《西厢记》,主题歌《拷红》《月圆花好》在国内流行特广。

### 12　陈小青(1897—1976)

中国近代文学家,中国现代侦探小说"第一人",是"东方的柯南道尔",安徽安庆人。他笔下的霍桑是中国版的福尔摩斯。其作品有《险婚姻》《血手印》《断指团》等中短篇小说。这些小说均以侦探故事为题材,内容丰富,故事情节曲折,人物刻画生动,是中国现代侦探小说中的杰出作品。他也是一位杰出的电影人,1939年,为国华影片公司改写了剧本《夜明珠》《杨乃武》《董小宛》等,其中《夜深沉》由程小青根据张恨水同名小说改编,

国华影片公司出品,周璇主演。

**13 李隽青(1897—1966)**

上海人,毕业于上海大同大学,中国早期著名流行音乐艺术家,有许多优秀的作品问世。李隽青的歌词很接近口语,文字浅白之极,但感情深邃,深入浅出,歌词充满了现实主义风格以及讽刺意味。他曾为多部电影写词,如《鸾凤和鸣》的《真善美》《不变的心》,电影《一夜风流》中的《三年》,《莫负青春》中的《小小洞房》等。1949年李隽青由上海到香港发展,作品有电影《歌迷小姐》中的《诗情画意》《好花不常开》,《金莲花》中的《早生贵子》《妈妈要我嫁》等,并作有时代曲《农村交响曲》《送郎拉住郎的手》《河上相思》等,同时他也为黄梅戏作词。

**14 郑振铎(1898—1958)**

中国现代杰出的爱国主义者和社会活动家,著名作家、学者、文学评论家、艺术史家。文学概念倡导者,开创了我国俗文化研究。原籍福建长乐,生于浙江永嘉。历任文物局局长、考古研究所所长、文学研究所所长、文化部副部长、中国民间研究会副主席等职。曾创办《儿童世界》《民主周刊》《文艺复兴》等刊物,曾在复旦大学、暨南大学、清华大学、燕京大学等多家名校讲学。郑振铎一生著述丰富,主要著作有:《文学大纲》《中国文学史》(插图本)、《中国俗文学史》《中国版画史图录》《中国文学研究》《俄国文学史略》《近百年古城古墓发掘史》《基本建设与古文物保护工作》以及散文、小说集如《佝偻集》《欧行日记》《海燕》《山中杂记》《桂公塘》《取火者的逮捕》等。此外还有许多译作,出版有《郑振铎文集》。他的《中国文学研究》收有他所发现的重要戏曲作品集《脉望馆古今杂剧》,所编纂的《清人杂剧初集》《清人杂剧二集》《古本戏曲丛刊》搜集了大量戏曲珍本。他著的《中国俗文学史》专设"明代的民歌"与"清代的民歌"两章讨论明清俗曲的情况并进一步明确了时调作品的价值。这些书中,他写有序言或题记、跋语,考索古代戏曲作家生平,阐发古代戏曲发展的源流,是研究中国戏曲史的重要参考资料。

**15 田汉(1898—1968)**

中国近现代话剧作家、戏曲作家、电影剧本作家、小说家、诗人、歌词作家、文艺工作领导者。原籍湖南长沙,出生在"戊戌变法"的1898年。中国现代戏剧的奠基人。早年留学日本,1920年代开始戏剧活动,写过多部著名话剧,是现代话剧的开拓者和戏曲改革的先驱,中国戏剧运动的奠基人。成功地改编过一些传统戏曲。他还是中华人民共和国国歌《义勇军进行曲》的词作者。

**16 任光(1900—1941)**

中国近现代革命音乐家,"民族的号手"。1900年生于越剧之乡浙江省嵊州市。从小

喜爱民间音乐,入中学读书时已学会拉二胡、吹铜号、弹风琴,有"小音乐家"之称。1929年,在田汉、夏衍、蔡楚生等帮助下,从事进步文化运动。"九·一八"事变以后,与聂耳、冼星海等一起,发起组织剧联音乐小组和中国新兴音乐研究会,创作《渔光曲》而一举成名。1936年创作《打回老家去》等救亡歌曲,流传甚广。次年8月,再度去法国,进巴黎音乐师范学校进修,组织领导巴黎华侨合唱团,出席有24个国家代表参加的反法西斯侵略大会。所作《中国进行曲》被辑入《世界革命歌曲选》。抗日战争爆发后,他投身于轰轰烈烈的抗日救亡音乐活动中,创作了《月光光》《新莲花落》《大地行军曲》《打回老家去》《高粱红了》等40余首极有影响的抗日救亡歌曲与电影歌曲。此外,还创作过歌剧《台儿庄》等。任光一生创作歌曲上百首,流传较广的还有:《新凤阳歌》《彩云追月》《王老五呀王老五》《别了,三年的皖南》等。

## 17 薛玲仙(1901—1944)

中国近现代知名歌舞、电影明星,著名作曲家严折西第一任妻子。1929年参加了黎锦晖在北平组建的"明月歌舞团",随剧团在各地演出,备受好评,与王人美、黎莉莉及胡笳被称为团中"四大天王"。1931年,"明月歌舞团"被联华实业吸纳,薛玲仙成为联华名下"联华歌舞团"的成员。1932年"一·二八"事变之后,歌舞团停办,她与40余名老团员决定自力更生,自组"明月歌舞剧社",到江南各大城市演出。在黎锦晖文艺团队的几年间,薛玲仙出演过多部风靡一时的歌舞剧和歌舞表演曲,成为当时颇有名望的歌舞演员,与明月歌舞团的其他三位女星王人美、黎莉莉、胡笳并称为"歌舞四大天王"。1933年前后,薛玲仙正式进军电影界,短短几年,便主演了《粉红色的梦》《南海美人》《薄命花》等5部电影,并且灌录了《南海美人》及《薄命花》等多首电影插曲。在此期间,还推出了《喜讯多》《说爱就爱》等单曲。20世纪30年代前期,薛玲仙的个人演艺事业达到了巅峰,成为享誉歌坛、影坛的明星,代表作品有《葡萄仙子》《月明之夜》《春天的快乐》《可怜的秋香》等歌舞剧。

## 18 贺绿汀(1903—1999)

中国著名作曲家、音乐理论家、音乐教育家,湖南省邵东人,出生于湖南邵阳。1931年考入上海国立音乐专科学校,跟从著名音乐家黄自学习作曲理论,师从查哈罗夫、阿克萨科夫学习钢琴。后进入电影界,先后为20多部影剧配乐。他配乐的电影有:《风云儿女》《十字街头》《马路天使》等。半个世纪以来,贺绿汀共创作了3部大合唱、24首合唱、近百首歌曲、6首钢琴曲、6首管弦乐曲、十多部电影音乐以及一些秧歌剧音乐和器乐独奏曲,并著有《贺绿汀音乐论文选集》。音乐上,贺绿汀精通乐理,对民间曲调了解很深。他创作了许多优秀作品,音乐的民族性极强,堪称"中国音乐不灭之火"。1934年所作钢琴曲《牧童短笛》和《摇篮曲》在亚历山大·齐尔品举办的"征求中国风味的钢琴曲"评选中获第一奖。歌曲《游击队歌》被评为"20世纪华人音乐经典"。他一直担任上海音乐学院院长,并创办了上海音乐学院附中和附小,为国家培养了大量的优秀音乐人才。这期

间,他还创作了大量音乐作品,并且写下《我对戏曲音乐改革的意见》《论音乐的创作》《民族音乐问题》等文章,为中国音乐事业的建设做出了不可磨灭的贡献。他的歌曲《游击队歌》《垦春泥》《嘉陵江上》在抗日战争期间流传海内外,至今仍是音乐会和歌咏活动中的必唱曲目。他的主要代表作品有:《摇船歌》《背纤歌》《春天里》《怨别离》《天涯歌女》《四季歌》《游击队之歌》《嘉陵江上》《牧童短笛》等。

## 19 吴村(1904—1972)

20世纪30年代上海著名电影人,原名吴世杰,福建厦门人。年轻时经常演"文明戏"(话剧),于厦门大学毕业后自1921年开始发表作品,1930年被上海复旦影业公司看中,前往上海任导演,编导了《血花泪影》等无声电影,1931年,吴村自编自导了处女作《血花泪影》,揭露军阀的罪恶。吴村还是一名出色的词作者。凭着多年的音乐素养,吴村作词无数。他的词简洁明快、朗朗上口。在1937至1941年间,吴村将创作重点放在电影歌曲上,前后拍摄了《歌声泪痕》《天涯歌女》《黑天堂》《苏三艳史》等歌舞片,吴村除了任编导外,还创作了大量脍炙人口的词曲,其中《天涯歌女》中的插曲《玫瑰玫瑰我爱你》是截至目前唯一一首走向世界并风靡全球的中国原创歌曲,传唱至今。

## 20 刘雪庵(1905—1985)

原名廷玳,中国著名作曲家、音乐教育家,四川(今重庆)铜梁人。幼时受其兄影响爱好音乐。1929年,求学于陈望道创办的中华艺术大学,受教于欧阳予倩、洪深等文艺名流。1931年考入上海国立音专主修理论作曲,师从黄自以及俄籍教师吕维钿夫人学习钢琴,从朱英学琵琶,从吴伯超学指挥,从龙榆生学中国韵文及诗词,从李维宁学赋律和自由作曲,与贺绿汀等被称为"黄自四大弟子"。曾在中央航空学校、上海音乐艺文社《音乐杂志》任教或做编辑。抗战时期创办抗战音乐刊物《战歌》,并先后担任中央训练团音乐干部训练班教员、国立音乐学院理论作曲组副教授、国立社会教育学院教授、《音乐月刊》主编。中华人民共和国成立后,先后在苏南文化教育学院、江苏师范学院、华东师范大学、北京艺术师范学院、中央音乐学院任教。20世纪30年代创作了钢琴曲《中国组曲》和抗日歌曲《出发》《前进曲》《前线去》《长城谣》等,并创作了《中华儿女》《保家乡》等电影歌曲,同时为军队创作了《海军军歌》《空军军歌》。1941年为郭沫若的历史剧《屈原》谱写全部插曲。1956年,根据古曲《平沙落雁》创作了钢琴曲《飞雁》。其他代表作还有歌曲《飘零的雪花》《采莲谣》《红豆词》,及《音乐与个人》《音乐中的民族形式问题》等文章。

## 21 安娥(1905—1976)

中国著名剧作家、作词家、诗人、记者、翻译家、社会活动家。1905年10月11日出生在一个书香之家。在百代唱片公司工作期间和著名作曲家聂耳为同事。1934年,安娥为田汉的歌剧《扬子江暴风雨》作插曲,聂耳谱曲。1933年至1937年,她在上海参加进步文

艺运动,曾任百代唱片公司歌曲部主任,与作曲家任光合作创作了大量旋律悦耳、意境优美的歌曲。作品有歌剧《洪波曲》《战地之春》《孟姜女》《武训传》《青年近卫军》等,为《卖报歌》《三个姑娘》《女性的呐喊》《天安门前的骄傲》《节日的晚上》《北京之歌》等歌曲填词。

## 22 傅惜华(1907—1970)

中国戏曲研究家、俗文学研究专家和藏书家,满族,富察氏。他出生后不久,辛亥革命爆发。社会的动荡使傅氏家族的生活每况愈下,所以,傅惜华在北京蒙藏专门学校毕业之后,未继续升学,而是走向了社会。他从学生时代养成的博览群书和刻苦钻研的习惯,为其以后从事艺术研究奠定了良好的基础。他有一个书斋曰"碧蕖馆",藏书精良,部分学者因工作需要而借图书,傅惜华大都能满足他们的要求,只是必须得留下借据。1931年,傅惜华在梅兰芳等人创办的北平国剧学会任编辑部主任,代理事长,并参与主编了《国剧画报》《戏剧丛刊》。傅惜华曾在北京大学讲授中国文学、戏曲。中华人民共和国成立后,在中国戏曲研究院任研究员、图书馆馆长等。他的名作有《缀玉轩藏曲志》《中国小说史略补编》,编有《戏曲选》《中国古典戏曲总录》《子弟书总目》《元代杂剧全录》《北京传统曲艺总录》《中国古典文学版画选集(上下)》《白蛇传集》,参加编校《中国古典戏曲论著集成》。

## 23 黎锦光(1907—1993)

中国早期流行音乐家,湖南湘潭人。1927年到上海,脱离部队,加入黎锦晖任团长的中华歌舞团,成为"黎派"歌曲最重要的传人。黎锦光与陈歌辛被认为是中国流行乐坛成熟期最杰出的代表,分别有"歌王"与"歌仙"之誉。1939年,任百代唱片公司音乐编辑,为上海各电影公司作曲。黎锦光写曲速度快,质量高,《满场飞》《夜来香》《香格里拉》(1946年电影《莺飞人间》插曲)、《拷红》《采槟榔》《五月的风》《叮咛》《慈母心》《疯狂世界》《星心相印》《相见不恨晚》等数百首流行歌曲皆为其作品。其中由李香兰原唱的《夜来香》一曲深受日本作曲家服部良一的欣赏,将歌词翻译成日语后,流行于日本,代表作品有《哪个不多情》《香格里拉》(电影《莺飞人间》插曲)、《少年的我》《心灵的窗》(电影《苦恋》插曲)、《黄叶舞秋风》(电影《长相思》插曲)、《人人都说西湖好》(电影《忆江南》插曲)等,其中《香格里拉》(陈蝶衣词)影响最广。

## 24 陈蝶衣(1907—2007)

中国著名出版家、作家,中国最早的流行歌曲作家、著名词作家,原名陈元栋,江苏常州武进人。一生为3000余首歌曲填词,多与作曲家姚敏合作,周璇、姚莉、邓丽君、蔡琴、费玉清、张惠妹等人都唱过他的作品。1952年移居香港。他还是电影剧作家,电影作品有:《小凤仙》《秋瑾》《桃花江》等。1988年获香港电台颁发第十届十大中文金曲"金针

奖"。1996年获香港创作人协会终身成就奖。陈蝶衣是中国的一代流行歌曲之王,从20世纪30年代开始创作,写下无数至今都令人耳熟能详的流行歌曲,仅歌词创作就已经有3000多首,人们尊称他为"三千首"。几十年来,中国流行音乐史上一代又一代歌星都演唱过他的歌,代表作有:《南屏晚钟》《情人的眼泪》《我的心里只有你没有他》《凤凰于飞》《爱神的箭》《春风吻上我的脸》《我有一段情》等。

## 25 陈栋荪(生卒年待考)

中国早期流行歌坛著名作词者。陈栋荪自1930年代末,直至时代曲阵营南迁前,在流行乐坛上留下了大量的好作品。上海滩几大歌星,以及20世纪40年代中后期涌现出的众多后进,都曾唱过他的创作。他与姚敏、姚莉兄妹在20世纪40年代中期可以说是流行乐坛的绝佳组合,像姚莉的《金丝鸟》《人隔万重山》《南海之晨》《喜临门》《跟你开玩笑》《芳华虚度》《秦淮河畔》《红娘》《泪洒相思地》《玫瑰我为你陶醉》等均为陈栋荪的作品,而姚莉也是演唱陈栋荪作品最多的歌手。

## 26 严折西(1909—1993)

中国近代著名作曲家、词作家、漫画艺术家。安徽歙县人。父亲严工上早年在歙县新安中学教英文,后来改行从事电影表演和音乐创作,被誉为"中国流行歌曲五人帮"之一。早年跟随黎锦晖参加"明月歌舞团"的演出活动,在乐队中担任萨克斯演奏。严折西有音乐创作和演奏、编导等多面的才能,创作风格独树一帜,才华横溢,作品流传广泛。音乐风格主要偏向西洋曲风,写有很多爵士风格的作品。他常用的笔名有庄宏、陆丽、严宽等。他是不朽长青老歌《如果没有你》《一个女人等候我》等的创作者,《贺新年》《人海飘航》《月落乌啼》《醉人的口红》的撰词人,《人隔万重山》《知音何处寻》《断肠红》的谱曲者,一生创作约300多首流行歌曲,代表作品有:《如果没有你》《细雨催相思》《再来一杯》《同是天涯沦落人》《别说再见》《啼痕》《东风落桃叶》《人隔万重山》《知音何处寻》《断肠红》《重逢》等。

## 27 黎明晖(1909—2003)

中国早期影星,也是中国最早的流行歌手。她的父亲是1920年代著名作曲家、明月歌舞团的主办人黎锦晖。她在上海长大,自幼能歌善舞,儿时曾主演过歌剧《葡萄仙子》和《可怜的秋香》,非常轰动。她12岁就登台唱歌,演唱的《毛毛雨》《人面桃花》等歌曲在20世纪二三十年代风行一时。1925年到1928年,她主演了《小厂主》《透明的上海》《可怜的秋香》《美人计(上下)》《意中人》《柳暗花明(前后集)》等影片,并于1927年在百代公司灌录了中国第一张流行歌曲唱片《毛毛雨》。1937年之后,她开始淡出演艺圈。她演唱的代表作品有:《毛毛雨》《人面桃花》《可怜的秋香》《月明之夜》《葡萄仙子》等。

## 28　许如辉(1910—1987)

中国近现代著名作曲家,中国民族乐派音乐家,古典音乐功底深厚,曾用名"许如煇"等。上海大同乐会会员,中国戏剧家协会会员。出生于浙江嵊县,幼年家境贫困,新昌尚素公学毕业后,即到浙江余姚学徒。之后,舅父将他带到上海。1925年,许如辉15岁时加入上海大同乐会,成为会内最小的会员,师从国乐大师郑觐文,学习吹奏民族乐器,参与整理并演奏古乐《国民大乐》和《春江花月夜》等,摄有电影和灌有唱片。许如辉精通乐器百余种,1920年代末成为中国流行歌曲先驱者之一,作品多描写社会底层平民生活,有《永别了我的弟弟》《卖油条》《缝穷婆》《翡翠马》《女权》《劫后桃花》等百余首作品。

## 29　叶德均(1911—1956)

中国近代著名戏曲史家和理论家,现代学术史上著名的古代文学家。叶德均一生主要从事戏曲、小说和民间文学等所谓的"俗文学"研究,他是江苏淮安人,毕业于复旦大学中文系,曾任湖州中学教师、湖南大学教授、云南大学教授。在研究方法上,他主要运用清代乾嘉学派治经史时校勘、辑佚的方法来研究戏曲和小说,如他对于古代戏曲剧目的钩沉和戏曲目录的整理,对于古代小说来源的考察等。叶德均的这一研究,在我国戏曲史、小说史的初创时期是必需的、不可替代的,也是20世纪上半叶治戏曲史、小说史者经常采用的一种方法,著有《戏曲论丛》《宋元明讲唱文学》等书。他的遗著曾被赵景深、李平先生校订,连同已经出版的二书,重新编纂为《戏曲小说丛考》。其他主要著作有:《淮安歌谣集》《曲品考》《宋元明讲唱文学》等。

## 30　聂耳(1912—1935)

人民音乐家,云南玉溪人。1912年2月14日生于昆明,从小家境贫寒,他创作了数十首革命歌曲,他的一系列作品正是共产党领导的人民革命的产物。聂耳开辟了中国新音乐的道路,是中国无产阶级革命音乐先驱。聂耳是中华人民共和国国歌《义勇军进行曲》的作曲者。聂耳从小喜爱音乐,小学时候就利用课余时间自学了笛子、二胡、三弦和月琴等乐器,并开始担任学校"儿童乐队"的指挥。在抗日救亡运动中,聂耳创作的歌曲,产生了广泛深远的影响。他的音乐创作具有鲜明的时代感、严肃的思想性、高昂的民族精神和卓越的艺术创造性。他的音乐创作为中国无产阶级革命音乐的发展指明了方向,树立了音乐创作的榜样。他的代表作有:《义勇军进行曲》《大路歌》《码头工人》《新女性》《毕业歌》《飞花歌》《铁蹄下的歌女》《卖报歌》《梅娘曲》等。

## 31　严华(1912—1992)

中国近代知名作曲家,原名严文新,江苏南京人,作曲家、歌手,因与周璇对唱《桃花江》一曲,被誉为"桃花王子"。早年与妹妹严斐跟随黎锦晖参加"明月歌舞团"的演出活

动,在此期间跟随黎锦晖学习作曲,并自学乐理、钢琴。1930年代,他曾和当时的妻子周璇合作,录制了一批作品,其中较有影响的有《桃花江》《叮咛》《扁舟情侣》等。20世纪30年代末40年代初他发表了一系列创作歌曲,有时署名嘉玉。主要作品有《孟姜女》《李三娘》《三笑》《董小宛》《西厢记》《七重天》等影片的配乐和插歌。1949年以后,他进入"中唱上海"任编辑。在创作上,严华的音乐风格以民族曲风为主,带有浓郁的小调色彩。他的代表作品有:《月圆花好》《苏三采茶》《难民歌》《春花如锦》《梦断关山》《心愿》《长相思》《飘渺歌》《扁舟情侣》《卖相思》《银花飞》等。

### 32 叶逸芳(1913—2002)

中国近代著名词作家,笔名易方,1913年11月12日出生于宁波,20世纪30年代在上海开始从事电影工作,1956年到香港。编剧代表作品有李萍倩导演的《三笑》、王天林导演的《啼笑夫妻》、朱石麟导演的《小月亮》、岳枫导演的《金衣大侠》、吴家骧导演的《爱情的代价》、其子叶荣祖导演的《黑店》等;词作品有《怀念》《假正经》等。

### 33 陈歌辛(1914—1961)

原名陈昌寿,我国近现代流行音乐先行者,作曲家、作词家、诗人。出生于上海。与黎锦光同被认为是中国流行乐坛成熟期最杰出的代表。他是一位受过专门音乐教育的音乐家,曾师从法兰克、施洛斯和丢庞等旅沪外国音乐家学习作曲、指挥、配器和声乐。一生创作歌曲200多首,还多次指挥交响乐团和举办个人独唱音乐会。他的创作风格主要有两大倾向:欧美化流行歌曲和艺术化流行歌曲。他的作词别具一格,既通俗易懂,又具有文学性。陈歌辛在20世纪30年代被人誉为音乐才子,40年代被人赞为歌仙,50年代初则被推为中国的杜那耶夫斯基。抗战时期,他创作了一大批爱国作品,如歌曲《度过这冷的冬天》《风雨中的摇篮歌》,舞剧《罂粟花》等。他的创作融合了爵士乐和我国民族音乐的元素。代表作有《玫瑰玫瑰我爱你》《夜上海》《恋之火》《蔷薇处处开》《凤凰于飞》《花样的年华》《苏州河边》《桃李争春》《不变的心》《恭喜恭喜》《永远的微笑》《初恋女》等。其中,《玫瑰玫瑰我爱你》是中国第一首被译成英文并在全世界流传的华语歌曲。

### 34 王人美(1914—1987)

中国电影演员,原名王庶熙,昵称"小野猫",我国近现代流行音乐歌手。出生于湖南长沙,曾是"明月歌舞团"的主要演员之一。1928年加入中华歌舞团,与黎莉莉、薛玲仙、胡笳被称为明月歌舞团的"四大天王"。1931年涉入影坛,曾先后出演了《夜玫瑰》《共赴国难》《芭蕉叶上的诗》《都会的早晨》《渔光曲》等影片,当中最为知名的演出是在蔡楚生执导的《渔光曲》里,这部影片是中国第一部在国际上获奖的电影。其中由她主唱的《渔光曲》同名主题歌在社会上广泛流传。1935年,她出演了电影《风云儿女》,并演唱了其中的插曲《铁蹄下的歌女》。2005年,王人美入选中国电影百年百位优秀演员。1950年,她

从香港回到上海,在北京电影制片厂相继参演《两家春》《青春之歌》等影片。她演唱的代表作有:《渔光曲》《特别快车》《桃花江》《新毛毛雨》《舞伴之歌》《铁蹄下的歌女》《梅娘曲》《春花秋月》《雁群》等。

## 35　黎莉莉(1915—2005)

中国早期电影演员,安徽桐城人,生于北京。原名钱蓁蓁,1926年出演处女作《燕山侠隐》,素有"甜姐儿"之称。代表作有《小玩意》《体育皇后》《大路》《狼山喋血记》等。黎莉莉擅长舞蹈,王人美则在歌唱上很突出,明月社鼎盛时期,黎莉莉与王人美、薛玲仙、胡笳并称"四大天王"。1932年,她主演了孙瑜导演的《火山情血》,同年还与王人美合演了《芭蕉叶上的诗》,1933年她主演了《天明》,参加了《小玩意》的拍摄。后来孙瑜专为她写了几个剧本,如《体育皇后》和《大路》,在这两部影片中,她以活泼、健康、富有时代性的形象征服了观众,颇受当时学生及青年人的欢迎。

## 36　龚秋霞(1916—2004)

中国著名电影演员,我国近现代著名歌手、电影演员。她的歌喉甜润婉转,有"银嗓子"的美誉("金嗓子"是周璇,另外一位"银嗓子"是姚莉),与周璇、白虹、白光、姚莉、李香兰、吴莺音齐名,并称为1940年代上海七大歌星。1933年,参加上海梅花歌舞团,在该团遍历大江南北,远涉东南亚,进行歌舞表演,成为本团台柱——著名的"五虎将"之一。代表歌曲作品有《祝福》《蔷薇处处开》《是梦是真》《秋水伊人》《欢迎新年》《梦中人》《春》《莫忘今宵》《春恋》《女工歌》《春风野草》《丁香树下》《落难的人》《白兰花》《溜冰曲》《我在呼唤你》《初阳》《摇妈妈》《船歌》《四季花开》《宵之咏》《思乡曲》《何处不相逢》《莫负今宵》等。

## 37　姚敏(1917—1967)

原名姚振民,笔名梅翁,中国20世纪三四十年代著名作曲家。祖籍宁波,出生于上海,是当时上海滩红透半边天的歌星姚莉的孪生哥哥。他从小喜音乐,聪明好学,学会了拉胡琴、唱京戏。一个偶然的机会,结识日本作曲家服部良一,跟随其学习作曲。与孪生胞妹姚莉等人常到电台演唱,之后进百代唱片公司开始作曲生涯。姚敏既能谱曲、填词又能演唱,被公认是"歌坛不倒翁",创作歌曲从民间小调到西洋爵士都有,体裁广泛、风格多样、旋律优美,主要作品有《天长地久》《大地回春》《诉衷情》《我是浮萍一片》《喜临门》《蔷薇花》《良夜不能留》《月下佳人》《恨不相逢未嫁时》等。这些歌曲流行一时,姚敏成为后起之秀中的佼佼者。20世纪50年代中后期是他事业的巅峰期,创作了许多大众耳熟能详的作品如《三年》《情人的眼泪》《总有一天等到你》《我要为你歌唱》《兰闺寂寂》《春风吻上我的脸》《江水向东流》《我有一段情》《神秘女郎》《站在高岗上》《庙院钟声》《等待》改编自《良夜不能留》《雪山盟》《第二春》等,至今仍被后辈歌手广为翻唱,其中《第二

春》还被英国舞台剧《苏丝黄的世界》改编成英文歌曲,流传欧美。1959年和1961年,姚敏分别获得亚洲影展最佳音乐奖及"金马奖"最佳音乐奖等,成为当时香港炙手可热的首席流行歌曲作曲家。姚敏的歌唱红了几代歌星,从周璇到李香兰、葛兰、静婷、潘秀琼,再到邓丽君、丽莎、奚秀兰、凤飞飞、费玉清等。

### 38　周璇(1920—1957)

我国近现代流行音乐歌手,中国最早的两栖明星。原名周小红,江苏常州人,在中国近现代音乐史上独特的艺术地位几乎无人可以替代。一生共出演了40多部影片,并主唱过电影主题曲和插曲100多首。作为一代歌后,被誉为"金嗓子"。她拥有一副名副其实的好歌喉,不仅音色甜美,音质细腻,而且吐字清晰,表演生动自然。1931年参加上海明月歌舞团,参演救国进步歌剧《野玫瑰》,终场时高唱主题曲《民族之光》,其中一句歌词"与敌人周旋于沙场之上"深得赞赏,黎锦晖便提议把周小红改名为周璇,之后因主演歌舞《特别快车》而崭露头角。1937年其在电影《马路天使》中饰演女主角小红,并在影片中主唱两首插曲《四季歌》和《天涯歌女》,成为人们心中永远的银幕偶像。作为中国第一代歌星,她演唱的歌曲历经几十年而不衰,在东南亚以及其他地区的华人中也颇有影响。1941年,周璇及其主演的《马路天使》皆荣膺"中国电影世纪奖"。周璇一生共出演了40多部影片,并主唱过电影主题曲和插曲100多首。她演唱的代表作品有《天涯歌女》《四季歌》《何日君再来》《拷红》《夜上海》《花样的年华》《五月的风》《采槟榔》《月圆花好》《永远的微笑》《凤凰于飞》《襟上一朵花》《不变的心》《爱神的箭》《渔家女》《难民歌》《天堂歌》《银花飞》《爱的归宿》等。

### 39　白虹(1920—1992)

中国近代著名歌唱家、电影及歌舞剧演员,原名白丽珠,曾与周璇、龚秋霞齐名,被誉为"三大歌后"之一,有"京腔歌后"的称号。1931年成为明月歌舞团成员,1934年在《大晚报》举办的广播歌星竞选中获得最多选票,成为中国流行音乐史上第一位"歌唱皇后"。1945年举办歌唱大会,是中国第一位举办个人演唱会的流行歌星。白虹音域宽广,曲风多变,感染力很强,擅长演唱爵士风格的歌曲,是20世纪30年代后期"三大歌后"及40年代"上海七大歌星"之一。作为电影明星,白虹与白光、白杨并称"北平三白",主演过《孤岛春秋》《美人关》等影片。白虹曾主演《上海之歌》等舞台剧、歌剧以及多部话剧,是旧上海时期的影剧歌三栖红星。她一生在歌唱、演艺上都有不俗的成就。演唱的代表作品有《恼人的夜雨》《爱情与黄金》《雨不洒花花不红》《别走得这么快》《船家女》《醉人的口红》《郎是春日风》《春之舞曲》《春之降临》《蔷薇花》《春之花》《卖汤圆》《人海漂航》等。

### 40　关德栋(1920—2005)

中国著名俗文学家、敦煌学家和满学家,满族镶黄旗人,1920年7月生于北京。1939

年考入北京大学文学院中国语言文学系。大学毕业后,先后任北京中国佛教学院讲师、沈阳博物院档案编整处满文档案翻译组组长、上海佛学院教授、上海无锡国学专修学校副教授、上海美术专科学校讲师。建国后先后担任兰州大学少数民族语文系副教授、福建师范学院中文系教授兼系主任、福州大学中文系教授兼系主任,1953年调任山东大学中文系任教授。关先生还是山东大学民间文学和民俗学研究的开拓者著有《曲艺论集》。

## 41 欧阳飞莺(1920—2010)

中国近现代著名歌手、演员,本名吴静娟,欧阳飞莺是艺名,江苏吴县(今苏州市)人。受过西洋传统唱法的正规声乐训练,延续了李香兰一脉的特色。抗战胜利后,电影公司恢复生机。导演方沛霖着手筹拍歌舞片《莺飞人间》。片中共有《雨蒙蒙》《春天的花朵》《创造》等12首歌曲。方沛霖原准备邀请大歌星周璇担任女主角,但是当欧阳飞莺试镜后,周璇竟意外出局。欧阳飞莺首次登上银幕,挑起女主角的大梁。除了活跃在银幕和歌坛上,欧阳飞莺也常常演出舞台剧。上世纪60年代初,台湾艺术家王蓝将自己的小说《蓝与黑》搬上舞台,欧阳飞莺参加了演出。其演唱的代表作品有《花月之歌》《怀想》《东风多情》等。

## 42 白光(1921—1999)

原名史永芬,从小喜欢演戏,曾在多个业余话剧团体中扮演小角色。她出演了几十部电影,演唱的电影主题曲也非常流行。20世纪40年代她因妖艳的形象、慵懒的声音而被称为"一代妖姬"。她音质浑厚,感情丰富,歌声在豪放中混合着万缕柔情,缠绵中带有沧桑,具有独特的韵味,演唱的代表作有《恋之火》《如果没有你》等。

## 43 庄奴(1921—2016)

原名黄河、王晨曦,词作家,出生于北京,毕业于北平中华新闻学院,曾做过记者、编辑等工作,也演过话剧。1949年,他初到台湾,在一家小报社做副刊编辑,空闲时也会写一些散文、短篇小说。偶然一次机会,他的词作被《绿岛小夜曲》的曲作者周蓝萍谱成歌曲,由此激发了他的创作热情。后来台湾电影崛起,在东南亚一带备受欢迎,歌曲的需求量也开始加大,因此他便一发不可收拾。50年来,庄奴创作了3000多首歌词,对台湾流行音乐发展产生了重要影响。其主要代表作品有《小城故事》《垄上行》《甜蜜蜜》《又见炊烟》《冬天里的一把火》《泪的小雨》《海韵》《情人的关怀》《踏浪》《海鸥飞处》等。

## 44 吴莺音(1922—2009)

20世纪40年代上海著名影星、歌星,出生在上海一个高级知识分子家庭,原名吴剑秋。1946-1948年间是吴莺音的黄金时代。她与周璇、姚莉、白光、白虹、龚秋霞等齐名,是上海滩家喻户晓的红歌星。她擅长演唱幽怨抒情的歌曲,她的歌声爽朗中带有浓厚的

鼻音,有如莺啼呢喃,别具一格,因此歌坛称之为"鼻音歌后",演唱的代表作有《红灯绿酒夜》《夜莺曲》《大地回春》《侬本痴情》《我想忘了你》等。

### 45  姚莉(1922—)

原名姚秀云,上海人,是作曲家姚敏的妹妹,1930年代中期开始在广播电台演唱,40年代加入哥哥创办的"大同社",并在电台走红。16岁开始,姚莉便在歌舞厅驻唱。1950年,姚莉全家移居香港,在百代公司录制了大量唱片,因此有"银嗓子"的称号。她演唱的代表作品有《玫瑰玫瑰我爱你》《得不到的爱情》《风雨交响曲》《秋的怀念》《哪个不多情》《卖相思》《蕾梦娜》《金丝鸟》《我爱妈妈》《恭喜恭喜》《人隔万重山》《跟你开玩笑》《带着眼泪唱》《白香兰》等。

### 46  周蓝萍(1924—1971)

湖南湘乡人,作曲家,毕业于上海音乐专科学校,1949年他到了台湾,在广播公司担任作曲。50年代开始,他在香港和台湾两地发展,创作的歌曲主要以"上海时期"风格为基础,同时融入了一些台湾民谣的元素。周蓝萍先生创作了一大批脍炙人口的作品,是当时影响力最大的作曲家之一。他的《绿岛小夜曲》不仅在中国台湾流行,还在东南亚各地流行,被译成多语种歌词。其主要代表作品有《绿岛小夜曲》《高山青》《月光小夜曲》《回想曲》《一朵小花》《山前山后百花开》《愿嫁汉家郎》《碧兰村的姑娘》《昨夜你对我一笑》《我有一份怀念》《山歌姻缘》《姑娘十八一朵花》《昨夜我为你而眠》《山歌恋》等。其中作品《绿岛小夜曲》由潘英杰作词,紫薇(胡以衡)首唱。歌词中的"绿岛"指的是台湾岛,创作于1954年。当年创作《绿岛小夜曲》的缘由很简单,1954年盛夏某夜,周蓝萍和潘英杰在单身宿舍聊天,谈到外国有许多脍炙人口的小夜曲,但华人尚缺。喜爱文学的潘英杰建议以"抒情优美取胜"的小夜曲来创作一首流行歌,得到周蓝萍的应和,遂合作创作了这首经典歌曲。

### 47  李丽华(1924—)

中国近现代著名演员,出身梨园世家,父母都是我国的京剧名角。原籍河北,1924年出生于上海。1940年,16岁的李丽华进入上海艺华影片公司,同年主演了电影《三笑》,并因此一举成名,后在艺华影片公司主演过《千里送京娘》等17部影片。1948年,李丽华前往香港拍戏,1983年息影。先后拍摄了120多部影片,其中与石挥主演的喜剧片《假凤虚凰》很受欢迎,有"影坛常青树"之誉。她演唱过不少流行歌曲,如《西湖春》《天上人间》《魂断蓝桥》等,代表作品还有:《杨贵妃》《故都春梦》《万古流芳》等。

### 48  王福龄(1926—1989)

作曲家,上海人,曾就读于上海音乐专科学校,1950年代开始从事歌曲创作,曾为

"飞利浦"公司旗下歌手创作了许多作品,也曾和百代公司合作。20世纪60年代,他主要投入电影配乐和电影歌曲写作,其中较有影响的电影歌曲有《不了情》等,直到20世纪80年代,他还一直坚持创作,其中于1982年创作的《我的中国心》(黄霑词)在华人中产生了广泛影响。其主要代表作品有:《今宵多珍重》《脸儿甜如蜜》《我的一颗心》《南屏晚钟》《不了情》《痴痴地等》《蓝与黑》《问白云》《船》《我的中国心》等。其中由陈蝶衣作词、崔萍演唱的《南屏晚钟》是一首旋律清新、流畅,节奏轻快,带有摇摆特征的歌曲,是一首非常流行的商业化音乐作品,是"香港时期"的经典代表作品之一。

## 49 张伊雯(1927—1955)

中国近现代著名歌手,她的嗓音糅合了白虹、欧阳飞莺、吴莺音的音色,清脆嘹亮。1950年,她南下香港后,灌录了颇多唱片,《遥远寄相思》和与柔云合唱的《故乡》堪称其经典名曲,这时期她的嗓音逐渐接近张露和姚莉。1963年她因病小别歌坛,若干年年后康复而重返歌台。大约1960年代末签约美亚、文华等唱片公司,灌录了多首其他歌手的歌曲及民歌,歌路转广。张伊雯在上海只灌录过一张粗纹唱片,其余歌曲都在香港录制,其中一首很著名的歌曲《一水隔天涯》本为粤语歌,为1966年同名电影主题曲,韦秀娴原唱,张伊雯以国语的形式照搬演唱。代表作品有《遥远寄相思》《故乡》《一水隔天涯》等。

## 50 屈云云(1927—2011)

中国近现代著名歌手,本名屈文洁,又名屈云云,苏州人,在上海长大。她与欧阳飞莺同是上海时期的花腔女高音,是"上海音专"声乐系主任舍利凡诺夫的高足,属西洋传统唱法(俗称美声)的流行歌星。早期曾在"仙乐斯舞厅"唱过一个时期,而1945年她与欧阳飞莺于上海兰心戏院举行了混合了陈歌辛、梁乐音、黎锦光等作曲家的时代曲作品及传统西洋古典歌曲演唱会,深受欢迎。1946年末出版首张78转唱片,演唱了陈歌辛的作品《三轮车上的小姐》并因且而声名大噪。1946年至1948年间,她灌录了9张78转留声唱片。1949年她到香港登台并且继续灌录唱片,1952年就曾为陈云裳主演的电影《月儿弯弯照九州》主唱了同名主题曲。演唱的代表作品有《月亮光》《牛郎织女》《月儿弯弯照九州》《生命之火》《教我怎能不爱你》《傻大姐》《北国风光》等。

## 51 乔羽(1927—)

中国著名词作者,剧作家,北京大学歌剧研究院名誉院长。由于小时苦读,乔羽很早便懂得了格律诗、乐府和古今民歌,这些为他的歌词写作夯实了基础。乔羽青年时立志,写作小有名气。几十年的人生经历给了他最大的学问,他常说,写作时的许多感受都来自生活。他将自己的才华用于写歌,但是在他眼里,写歌词并不是高贵神圣的创作。乔羽经常说:"我一向不把歌词看作是锦衣美事、高堂华屋。它是寻常人家一日不可或缺的家常饭、粗布衣,或者是虽不宽敞却也温馨的小小院落。"乔羽的代表作《难忘今宵》是在

1984年中央电视台春节联欢晚会排练现场临时接到通知写成的。乔羽仅仅花了两小时便一气呵成。耗时最长的一首歌词是《思念》，乔羽从萌动写作念头到构思、完成，用了整整26年，代表作《我的祖国》是电影《上甘岭》主题歌，写于1956年夏天，由郭兰英唱出的"一条大河波浪宽，风吹稻花香两岸"，红遍中国。其他代表作品有《让我们荡起双桨》《爱我中华》《牡丹之歌》《人说山西好风光》等。

## 52　左宏元（1930—）

笔名古月，中国台湾地区早期流行音乐创作人，是一位科班出身的作曲家。早年为中国广播公司创作多首儿童歌曲，如《大公鸡》《郊游》等。20世纪60年代中期开始从事电影作曲配乐，进入流行音乐界，1965年正式参与电影配乐工作，多次参与琼瑶电影的谱曲配乐，作品如《彩云飞》的插曲《千言万语》等。他对演唱者有敏锐独特的鉴赏力，培养了刘家昌、邓丽君这样的大牌明星。由邓丽君演唱的多首由他制作的琼瑶电影主题曲，深深打动了人心，间接使20世纪70年代琼瑶电影热播。左宏元的歌曲接连在歌坛上掀起高潮，当时的文艺片商争相邀请他作曲。左宏元也以"古月"等笔名创作许多流行歌曲，为歌手邓丽君、凤飞飞、高胜美、锦绣二重唱、许如芸、孟庭苇等创作歌曲并制作唱片，更为许多电视连续剧（如《新白娘子传奇》等）创作出美妙的乐章。左宏元的创作擅长用台湾传统歌谣的元素以及中国民族五声音阶，具有浓郁的小调色彩，为台湾流行乐坛开辟了一条有别于欧美和日本的流行音乐风格，创造了一条真正属于自己的音乐道路，为台湾流行音乐的发展做出了重要贡献。其主要代表作品有《海韵》《千言万语》《我怎能离开你》《你可知道我爱谁》《一见钟情》《情人不要哭》《风儿踢踏踩》《夕阳不要走》《如果你是一片云》《一片深情》《一段小回忆》等。

## 53　郑秋枫（1931—）

辽宁丹东人，著名作曲家，1947年参加革命工作，先后毕业于中南军区部队艺术学院音乐系、中央音乐学院作曲系干部进修班，1967年起从事音乐创作。多年来他以饱满的激情创作了大量歌颂党、歌颂祖国、歌颂美好生活的音乐作品，如《我爱你，中国》《帕米尔，我的家乡多么美》等作品已成为经典之作。他以独特的旋律风格拥有了中国音乐创作的一席之地，其中经典作品《我爱你，中国》，被流行歌手平安翻唱。

## 54　铁源（1931—）

原名石铁源，一级作曲家，原沈阳军区前进歌舞团艺术指导。1947年参加革命，1950年起从事部队文化工作，作有《我为伟大祖国站岗》《在那桃花盛开的地方》《十五的月亮》《永久的纪念》等耳熟能详的经典作品，其中《十五的月亮》是献给边防战士的歌曲，描写了边防军人与妻子对月相思、互勉互励的典型情节，1985年被选为"当代青年喜爱的歌"第一名，次年《十五的月亮》获得"第二届中国人民解放军文艺奖"，当年在部队结婚典礼

上新郎与新娘都以《十五的月亮》互相祝愿,它也流传到海外,受到许多华侨的喜爱,以此来抒发热爱祖国、思念故土的情感。歌曲《在那桃花盛开的地方》创作初期曾借鉴了邓丽君的流行曲调,不过最终考虑到是描写战士的歌曲而未采用,而《永久的纪念》这首歌是战士歌曲与通俗歌曲的融汇。

## 55 张露(1932—2009)

原名张秀英,生于江苏苏州。张露是1940年代至1950年代上海著名的国语女歌手,有"中国歌后"之美誉。抗战胜利后,张露就开始在上海歌坛崭露头角。刚到上海时,她的演唱风格基本上延续了"上海时期"的轻柔曼妙,《迎春花》《容易记起你》《鱼儿哪里来》等歌曲就是该时期的代表作品。过了几年,她的演唱风格日益成熟,逐渐形成了独特的轻松、爽朗风格,开始演唱一些活泼、俏皮的歌曲,同时张露也是演唱"西曲中唱"作品最多的歌星之一。20世纪60年代,她和一位葡萄牙籍鼓手结婚,生有两子(二儿子是香港当代歌星杜德伟),60年代末淡出歌坛,后移居美国。其演唱的主要代表作品有《你真美丽》《给我一个吻》《小巷春》《关不住》《窈窕女郎》《蜜语重重》《小小羊儿要回家》等。

## 56 顾嘉辉(1933—)

香港资深作曲家、音乐制作人,是粤语流行曲(CantoPop)最重要的创作人之一,有香港乐坛教父之称。顾嘉辉原籍江苏吴县(即现在苏州),1931年生于广州,1948年举家迁至香港并定居。1962年毕业于美国波士顿伯克利音乐专科学校。回香港后,在邵氏兄弟影业公司、国泰公司任作曲及配乐。1968年起任香港电视广播有限公司音乐主任。1981年赴美国洛杉矶狄克·格罗夫音乐工作室深造。顾嘉辉1974年创作的《啼笑姻缘》中式小调流行曲,堪称粤语歌曲的开山之作,由叶绍德作词、顾嘉辉作曲、仙杜拉演唱,正式揭开全球独有的中式小调流行曲音乐类型,配合电视剧的热播,顾嘉辉在之后十多年创作了一系列丰硕的中式小调流行曲作品,席卷全国、东南亚及其他华人社会,其他音乐人争相加入,缔造了香港乐坛七八十年代的黄金期。他共创作了超过千首歌曲,许多观众耳熟能详的港台电视剧主题曲、儿歌、广告歌、流行曲,都出自他的笔下。主要代表作品有《万水千山总是情》《上海滩》《啼笑姻缘》《书剑恩仇录》《倚天屠龙记》《小李飞刀》《强人》《狮子山下》《抉择》《绝代双骄》《楚留香》《万般情》《两忘烟水里》《忘尽心中情》《铁血丹心》《一生有意义》《桃花开》《千愁记旧情》《肯去承担爱》《当年情》等。

## 57 王酩(1934—1997)

上海人,国家一级作曲家,毕业于上海音乐学院,毕业后入中央乐团从事创作工作,主要为电影配乐,而电影中的歌曲《妹妹找哥泪花流》《边疆的泉水清又纯》《绒花》等深受广大群众喜爱,广为传唱。这些电影主题歌对于中国人来说意味着一个时代,它们成为新时期第一批原创流行歌曲,它们的诞生打破了港台歌曲红极一时的局面,它们的演唱

者中走出了中国第一批流行乐手。王酩是中国最早开办通俗音乐培训班的音乐家之一。1987年他创办的由中国音乐学院代培的通俗音乐培训班走出了年轻一辈歌手,如孙浩、李殊、胡晓晴等。《青春啊青春》《难忘今宵》《知音》等作品至今仍然广受欢迎,传唱度很高。

## 58 谷建芬(1935— )

当代著名女作曲家,祖籍山东威海,生于日本大阪。1955年毕业于沈阳音乐学院作曲系,曾任中央歌舞团作曲。谷建芬的创作对于中国大众音乐起到了一个承前启后的开拓作用,她的作品数次在国内外获奖,也是中国通俗音乐作品首次在国际上获奖,而她举办的"谷建芬声乐培训中心",为中国流行乐坛培养出的一批批优秀歌手,包括苏红、毛阿敏、李杰、解晓东、那英、孙楠等,为中国流行音乐的繁荣奠定了坚实的基础。主要代表作品有《年轻的朋友来相会》《妈妈的吻》《歌声与微笑》《采蘑菇的小姑娘》《校园的早晨》《清晨,我们踏上小道》《烛光里的妈妈》《思念》《今天是你的生日,中国》《滚滚长江东逝水》《兰花与蝴蝶》《我多想唱》《十月是你的生日》《世界需要热心肠》《思念》《绿叶对根的情意》《那就是我》《历史的天空》《二十年后再相会》《青青世界》等。其中作品《校园的早晨》创作于1981年,由男女声二重唱谢丽斯、王洁实演唱,在校园内外均获得了相当程度的欢迎,成为改革开放时期我国校园歌曲的开山之作,持续流传了相当长的时间。《思念》创作于1987年,由毛阿敏在中央电视台春节联欢晚会上演唱后即引起广泛关注,传唱者更是难计其数,独特的艺术品位使其在新时期的流行歌曲作品中独占一席。《那就是我》由陈晓光作曲,刘欢演唱,是一首因雅俗共赏、艺术性强而广受推崇的名作,是内地早期艺术化通俗歌曲的代表作。

## 59 翁清溪(1936—2012)

艺名汤尼,作曲家,被誉为乐坛的"幕后金手指"及"1960年代群星会萃时期的音乐教父",是一位无师自通到达音乐事业顶峰的大师。23岁时便进入美军俱乐部演唱,28岁自组Tony大乐队,1971年更筹组华视乐团担任团长暨指挥。曾经前后三次出国深造,最早期是到欧洲学习古典的管弦技法,第二次是1973年进入伯克利音乐学院进修爵士乐,第三度赴美是前往南加州大学研读电影配乐。其主要代表作品有《月亮代表我的心》《无情荒地有情天》《小城故事》《原乡人》《难忘的一天》《原乡情》《胜利的歌声》《小路》《春风满小城》《爱不完的你》《十七岁的梦》《花吹醒情人梦》《昨日雨潇潇》《烟波江上》《花非花》《西风的故乡》《秋水长天》《我歌我泣》等,其中作品《月亮代表我的心》由孙仪作词,邓丽君演唱,是一首经典的爱情歌曲。邓丽君用极为甜美的嗓音,细致的演唱处理,不仅表现出恋人的窃窃私语、柔情似水、委婉含蓄,也表达出幸福爱情的极度陶醉和如梦如幻的感觉。这首歌无论从节奏、结构、旋律等方面似乎都不需要使用太多的笔墨,但就是这首看上去简单的歌曲人人都能脱口而出,并成为华语翻唱和演绎版本之最。

## 60  刘诗召（1936—）

河南开封人，著名作曲家，1954年投身海军的文艺工作，先是担任小提琴手，后又转吹笛子，最后又转向作曲创作，创作了许多耳熟能详的作品，如《军港之夜》《幸福不是毛毛雨》《海风啊海风》《妈妈我们远航回来了》等，特别在1989年"春晚"上由韦唯演唱的《爱的奉献》，因其旋律优美、感情真挚，成为风靡20世纪的华人音乐的经典之作。另一首由苏小明演唱的《军港之夜》，凭借苏小明特有的低浑中音，以及声情并茂的演绎在大陆风靡一时，也成为改革开放之初通俗歌曲的先驱。《军港之夜》作为通俗歌曲的探索作品，冲破了"文革"以来革命歌曲一统江山的单一局面，在通俗歌曲的演唱和发展上迈出了第一步，在我国通俗歌曲的发展史上占有重要地位。

## 61  施光南（1940—1990）

祖籍浙江金华，出生于重庆，被称为"时代歌手"，是新中国成立以来我国自己培养的新一代作曲家。1964年毕业于天津音乐学院，创作了许多优美清新的作品，具有浓厚的民族风味，受到广大群众的欢迎，如《打起手鼓唱起歌》《赶着马儿走山乡》等。1976年"四人帮"粉碎后，施光南以一首《祝酒歌》表现了自己内心以及亿万人民群众的喜悦，这首歌也成为一代颂歌，且被联合国教科文组织编入世界性的音乐教材。在调入中央乐团工作后，他的创作灵感尽情喷发，先后创作了《生活是多么美丽》《月光下的凤尾竹》《吐鲁番的葡萄熟了》《在希望的田野上》等上百首歌曲。他的歌曲旋律既有浓郁的民族风味，又有着鲜明的时代特征；既有较高的艺术性，又具有通俗性，可谓"雅俗共赏"，深受广大人民群众的喜爱，如《是母亲给我》便是抒情歌曲与通俗歌曲的结合。

## 62  黄霑（1941—2004）

原名黄湛森，英文名J. S. Wong，香港著名作家、词曲家。1941年出生于广州，1949年随父母移民香港，被冠以"流行歌词宗匠"，是香港流行文化的代表。1961年进入电视圈时开始填写歌词，但直到70年代末那些电视剧主题曲才让他的名字家喻户晓，之后他的经典作品一直延伸到整个八十乃至九十年代，演绎过他作品的歌手不计其数，从70年代末、80年代初的罗文、关正杰、叶振棠、叶丽仪，到80年代中后期的张国荣、林子祥、叶倩文，甚至在2004年还为香港歌手梁汉文和广州创作歌手张敬轩写歌，与金庸、倪匡、蔡澜一起被称为"香港四大才子"，又与倪匡、蔡澜一同被称为"香港三大名嘴"，写出2000多首歌曲，其作品可用"侠歌""民歌"和"情歌"三个词来概括。主要代表作品有《上海滩》《沧海一声笑》《狮子山下》《问我》《我的中国心》《两忘烟水里》《万水千山纵横》《倚天屠龙记》《中国梦》《晚风》《黎明不再来》《让一切随风》《忘尽心中情》等，其中作品《我的中国心》由王福龄作曲，是爱国题材歌曲的代表作。1984年香港歌星张明敏应邀回大陆参加中央电视台举办的春节联欢晚会，为几亿电视观众演唱了《我的中国心》，歌声一下子打

动了无数炎黄子孙的心,引起了中华同胞的强烈共鸣。黄霑运用了"长江长城,黄山黄河"这样具有象征性的中华名胜来传达爱国之情。整首歌是以海外游子直抒胸臆的语气切入,把一个壮阔的题材写得自然而然,从而征服了所有人,同年《我的中国心》获中国音乐协会歌曲编辑部颁发的第三届"神钟奖"。

## 63 刘家昌(1941—)

祖籍山东,作曲家,在20世纪七八十年代曾垄断台湾歌坛20余年之久,创作了2000多首作品,其中《中华民族》《梦驼铃》《梅兰梅兰我爱你》《庭院深深》《一帘幽梦》等200余首歌曲在海峡两岸传唱,为歌迷所熟知的邓丽君、凤飞飞、刘文正、费玉清、甄妮、黄莺莺、陈淑桦、蔡幸娟等很多华语流行乐坛巨星级的人物,都曾经是刘家昌栽培、提携过的弟子,其作品中贯穿着的孤独感,漂泊感和对温暖、归属、家园、幸福的追索,成为一个时代的象征和映射。这个人称"鬼才"的大师,除了作词、作曲外,还能拍电影,而且都是有获奖级水准的。从他创作的第一首歌《月满西楼》以来,他的歌曲就成了票房保证。刘家昌的作曲曲风很有个人特色,辨识度很高,以抒情擅长,早期他也是琼瑶电影的指定作曲家,《月满西楼》《庭院深深》《一帘幽梦》都堪为当时的代表作,创作的《往事只能回味》一曲在大街小巷流行,更将他的成功推向了高峰。刘家昌的作品时常带着一种浪漫主义情调,擅长创作借景抒情的词作,字里行间常透露出对秋天的赞叹,如《深秋》《秋诗篇篇》《烟雨斜阳》等。其主要代表作品有《梅兰梅兰我爱你》《天真活泼又美丽》《梦驼铃》《往事只能回味》《月满西楼》《海鸥》《秋歌》《庭院深深》《诺言》《云河》《我是中国人》《小雨打在我身上》《只要为你活一天》《在雨中》《一帘幽梦》等。其中作品《往事只能回味》由林煌坤作词、尤雅演唱。这首作品一经推出,就传遍大街小巷,并将刘家昌的事业推向了高峰。对时光穿梭的感叹,一逝永不回;对旧时光的回味,童年时青梅竹马,两小无猜日夜相随;更道出了时光难回,只有在梦里相依偎的浪漫情调。

## 64 王立平(1941—)

吉林长春人,国家一级作曲家,毕业于中央音乐学院作曲系,先后在中央新闻纪录电影制片厂、北京电影乐团从事电影电视音乐创作。王立平多年来创作了大量影视音乐作品,具有浓厚的民族风格和鲜明的个性,且词曲兼长,所创作的许多歌曲优美动听、情深意切,富于哲理和文化品味,雅俗共赏,广为流传,经久不衰。代表作品《太阳岛上》《浪花里飞出欢乐》是1978年为电视片《哈尔滨的夏天》所创作的歌曲,分别由郑绪岚与关贵敏演唱。电视片播出后,这两首歌曲便迅速传唱,且历时长久,其清新的抒情风格在新时期的歌曲创作中具有开拓性意义。《驼铃》是为1980年电影《戴镣铐的旅客》所写的插曲,由吴增华演唱,受广大普通听众的喜爱,流传甚广。《大海啊,故乡》是1982年由北京电影制片厂摄制的故事片《大海在呼唤》的主题歌,由朱明瑛演唱。由于音域不宽,适应性强,问世后就被不同年龄层次的人们所喜爱,演唱者众多,传唱持久。《牧羊曲》《少林,少林》为故事片《少林寺》的插曲与主题歌。影片上映后歌曲便广为传唱,一直到现在仍然

魅力依旧。《枉凝眉》是1985年播放的电视连续剧《红楼梦》的主题歌。由于作者在音乐创作上的刻意求新,加之对作品完成后的所有环节包括演唱等的精心把握,其一经播出,便获得各方面一致好评,在30余年后的今天,依然在不断征服着不计其数的听众。

## 65　李谷一(1944—)

著名歌唱家,享有"通俗唱法第一人"美称。出生于云南,15岁考入湖南艺术专科学校。1961年至1974年,作为湖南省花鼓戏剧院主要演员,成功地塑造了20多个不同时代、不同性格的年轻姑娘形象,因主演《补锅》一剧拍成电影而成名,曾受到毛泽东、周恩来的亲切接见。1974年至1984年,在中央乐团担任独唱演员。她演唱的40多首歌曲在海内外广泛流传,如《知音》《乡恋》等。1986年创建中国轻音乐团并担任团长,其艺术再攀高峰,《难忘今宵》等歌曲在国内外颇具影响,为我国声乐艺术做出重大贡献。曾以中国艺术家身份十几次出访美国、法国、荷兰、日本、新西兰、澳大利亚并演出,深受欢迎和好评。1978年受到美国总统卡特的接见。1985年在法国巴黎和荷兰阿姆斯特丹、鹿特丹等地举办了独唱音乐会,获得极大成功,是中国内地第一位在这些国家举办独唱音乐会的歌唱家。曾多次参加日本、德国、南斯拉夫、哈萨克斯坦等国家和地区的流行乐坛大赛和国内中央电视台、文化部等政府以及民间举办的各类音乐比赛的评选工作。1988年,被具有权威性的美国传记协会列入《世界杰出人物录》。其主要代表作品有《难忘今宵》《浏阳河》《我和我的祖国》《故乡是北京》《前门情思大碗茶》《刘海砍樵》《边疆泉水清又纯》《妹妹找哥泪花流》《乡恋》《知音》《心中的玫瑰》《珊瑚颂》《洁白的羽毛寄深情》《年轻的朋友》《祖国春常在》《迎宾曲》等,其中作品《乡恋》由马靖华作词,张丕基作曲,创作于20世纪70年代末,是电视片《三峡传说》的插曲。她曾在1983年的中央电视台春节联欢晚会上演唱。这首歌由于历史原因也一度被列入禁歌。2008年"全国流行音乐盛典暨改革开放30年流行金曲授勋晚会"上,《乡恋》等30首歌曲获得改革开放30年流行金曲勋章。

## 66　赵季平(1945—)

1970年毕业于西安音乐学院作曲系,曾先后任陕西省戏曲研究院副院长、陕西省文联主席、陕西省音乐家协会主席、《音乐天地》主编及西安音乐学院院长,中国音乐家协会第五、六届副主席等,2009年起为中国音乐家协会主席。创作电视剧《大秦腔》《水浒传》《好男好女》《天下粮仓》《乔家大院》等的音乐以及民族器乐曲《长安社火》《乔家大院》等。代表作品《女儿歌》是1984年由西安电影制片厂摄制的故事影片《黄土地》的主题歌,由女高音歌唱家冯健雪演唱,是典型的陕北民歌,旋律委婉动听,让人过耳难忘。《妹妹你大胆地往前走》是1987年由西安电影制片厂摄制的故事影片《红高粱》的主题歌与插曲,由影片主演姜文首唱。由于通俗上口,影片播出后此歌随即传唱八方,一时间街头巷尾到处可以听到,足见其流行之广。《好汉歌》是赵季平为1997年播放的电视连续剧《水浒传》创作的主题歌,经刘欢演唱后,立刻在群众中口耳相传,其辐射面之广,为20世纪末

期的歌坛所罕见。代表作品有电影音乐《黄土地》《红高粱》《菊豆》《秋菊打官司》《大红灯笼高高挂》《孔繁森》《大阅兵》等。

## 67 黎小田（1946—）

原名黎田英，香港流行音乐作曲家兼任编曲。1970年代，与薛家燕组成"家燕与小田"组合，当时极受欢迎。1973年夺得香港无线电视第一届"作曲邀请赛"季军，从而开始作曲及编曲。1980年代转投无线旗下之华星娱乐有限公司并先后捧红梅艳芳、张国荣、吕方等歌手，创作过大量出色的流行曲、电影电视主题曲和插曲。1989年，创建"世纪"唱片公司，与罗文等歌手签约。1988年获得香港十大奇才奖；1989年获第八届香港电影金像奖最佳编曲——《胭脂扣》；2006年获得香港音乐成就大奖。其主要代表作品有：《万里长城永不倒》《问我》《大地恩情》《戏剧人生》《侬本多情》《旧欢如梦》《胭脂扣》《我愿意》《烟雨凄迷》《心肝宝贝》《谁知我心》《分手》《偷天》《迷路》《变色龙》《意乱情迷》等。其中作品《万里长城永不倒》由黎小田作词，卢国沾作曲，叶振棠演唱。1982年，徐小明编剧、导演、监制的电视剧《大侠霍元甲》一鸣惊人，在香港掀起了疯狂的收视率，又像旋风一样席卷了马来西亚、新加坡、广东等地，改写了武打片没有灵魂和格调的历史。1983年3月，该剧历史性地获准在广东电视台播出，成为香港最早一批进入内地的电视剧集。该剧的主题曲《万里长城永不倒》以及霍大侠的"迷踪拳"一下子红遍了大江南北。此曲因为用粤语演绎，让当时内地非粤语地区的观众深感神秘和好奇，从而对这种方言歌曲产生了最初的兴趣。

## 68 付林（1946—）

词曲作家，出生于黑龙江富锦城，1968年毕业于解放军艺术学院音乐系，曾任海政歌舞团演奏员、副团长、艺术指导等职，兼任中国音乐家协会理事及音协发展委员会副主任、中国轻音乐学会副主席等职。曾担任中央电视台青年歌手大奖赛评委，中宣部"五个一工程"奖评委，MTV音乐赛事的评委，曾代表文化部出国担任国际音乐赛事评委，创办《歌迷大世界》杂志并任总编，曾任北京现代音乐学院院长、明日之星学校艺术总监。近40年来，付林创作了上千首曲风朴实、旋律优美、脍炙人口作品。代表作品有歌曲《太阳最红毛主席最亲》《妈妈的吻》《小螺号》《小小的我》《故园之恋》《相聚在龙年》《都是一个爱》《故乡的雪》《楼兰姑娘》《步步高》《海岛谣》《天蓝蓝海蓝蓝》《故乡情》等；影视剧词曲作品有《潮起潮落》《儿女情长》《哦昆仑》《朱德》《刘少奇》《戊戌风云》《父子老爷车》《好汉三条半》《刘胡兰》等。

## 69 许冠杰（1948—）

香港乐坛重要人物之一，昵称"阿Sam"，自1970年代起以通俗广东歌词谱下多首乐章，开创香港粤语流行曲的潮流，在香港乐坛被称为"歌神""香港乐坛巨星""香港流行音

乐祖师"和"广东歌鼻祖"。1974年许冠文导演的电影《鬼马双星》上映后，同名唱片在东南亚销量达到了15万张，打破当年纪录，其创作并演唱的主题曲《鬼马双星》和《双星情歌》开始风靡全港，还成为第一首在英国BBC电台播放的中文歌曲，为香港粤语流行歌曲的兴起奠定了重要基础。许冠杰的出现，将香港流行曲带至街知巷闻的境界。他的快歌的歌词是通俗广东话，内容多是小市民的生活写照：讲钱、想发达、上司和下属的关系、生活的艰辛等，歌词诙谐、针砭时弊，在嬉笑怒骂之间唱尽了人生百态。他的慢歌的歌词则完全相反，是古典式中文绮艳文字，内容以情爱为主，中间有搞笑的成分。其主要代表作品有：《半斤八两》《财神到》《咪当我老》《佛跳墙》《钱是会继续黎》《制水歌》《揾嘢做》《打雀英雄传》《学生哥》《世事如棋》《日本娃娃》《浪子心声》《急流勇退》《印象》等。

## 70  奚秀兰(1950—)

中国著名歌手，1950年出生于安徽省全椒县，从小爱唱爱跳。小学4年级时，到香港与父母团聚。1966年考入"丽的呼声"电视台第一次创办的电视音乐艺术训练班，1967年毕业，随后参加《星岛日报》举办的香港业余歌手唱歌比赛，以《绿岛小夜曲》一曲获得国语组冠军。其后在丽的电视台、无线电视台充任歌星艺员十余年。香港文艺界评价奚秀兰是"民歌皇后""小调歌后"。1984年应邀参加中央电视台春节联欢晚会，以一曲《阿里山的姑娘》博得了亿万观众的喝彩，一首《我的祖国》唱出了无数华夏子孙热爱祖国的心声。

## 71  谭咏麟(1950—)

香港知名歌手，音乐人与电影演员，绰号"谭校长"。生于香港，籍贯广东新会。谭咏麟是1980年代香港流行乐坛的代表人物之一，早在温拿乐队时代他就屡屡创造了白金唱片销量的成绩，曾在1984至1987年度"十大劲歌金曲颁奖典礼"中连续四届夺得"最受欢迎男歌星"，1985年在香港红馆连开20场个人演唱会，1989年再次刷新个人纪录，在香港红馆一连举办了38场演唱会，而他在1994年举办的香港大球场演唱会最为歌迷们津津乐道，其中的金曲如《讲不出再见》备受乐迷的喜爱。他以高质量和高产震惊了整个粤语歌坛。几十年来，香港歌坛风流人物无数，他是唯一一个可以横跨20世纪70—90年代以及新世纪的天王巨星。他以演唱浪漫情歌著名，是一位以快歌与台风取胜的红星，主要代表作品有《明天你是否依然爱我》《还是你懂得爱我》《独醉街头》《迟来的春天》《雨夜的浪漫》《爱在深秋》《爱的根源》《幻影》《知心当玩偶》《无边的思忆》《无言感激》《爱情陷阱》等。演唱的代表作品《水中花》由娃娃作词、简宁作曲，由谭咏麟在1990年中央电视台举办的春节联欢晚会上用国语演唱后，受到大陆观众的喜爱。《水中花》歌词典雅，具有我国古典诗词的韵味和那种借喻景物而感叹人生的手法，词中透露出压抑不住的失落与惆怅。"我看见流光中的我，无力留住些什么，只在恍惚醉意中，还有些旧梦。"唯美的歌词配以柔情似水的旋律，再加上谭咏麟的款款深情，将整个歌曲的意境营造得分外出色。这首歌曲的写作采用了中国的六声宫调式，歌曲旋律十分流畅，在乐器的搭

配上也很有特点,既有崇尚流行与个性的电声乐队,同时在间奏以及尾声中加入二胡,这样使得歌曲既具备了当时港台最流行的音乐元素,同时也有中国民族特色的魅力。

## 72 杨立德(1951—)

中国台湾著名音乐制作人,成功包装蔡琴、张雨生、张惠妹等人。许多脍炙人口的音乐如《明天你是否依然我》《奉献》《亲爱的小孩》等词都出自他的手。他是1980年代台湾流行歌曲新的开拓者。20世纪80年代台湾流行歌曲有了重大的变革,不同的流行音乐势力随时坠落,也随时飞扬。杨立德就在此时适时地切入流行音乐事业,鲜为人知的他,此时已经是滚石唱片前身《滚石杂志》的美术创意,同时身兼台湾规模最大的广告公司东方广告公司创意指导,和歌林唱片的视觉企划。20世纪80年代制作人制度成了唱片行业的常态,这说明流行歌曲专业分工的时代已经全面到来。在此情形下,杨立德把过去所从事广告事业里积累的摄影、文字、企划能力带进了唱片事业。杨立德写过的经典作品有《会哭的人不一定流泪》《奉献》《亲爱的小孩》《明天你是否依然爱我》《我只在乎你》《直到世界末日》《谁的眼泪在飞》《你看你看月亮的脸》《无声的雨》《他不爱我》等。

## 73 苏芮(1952—)

原名苏瑞芬,出生于台湾台北,是华语歌坛一位确立明确音乐风格的音乐人和艺术家。苏芮是首位把黑人灵歌融入华语流行音乐的人物。1983年,苏芮首张普通话专辑《搭错车》随着同名电影的火热上映,开始风靡台湾,其中插曲《酒干倘卖无》由罗大佑、侯德健作词,侯德健作曲,苏芮演唱。苏芮之前的台湾流行女歌手都是轻柔唯美的唱腔,而苏芮却是直接的呐喊,从肺腑深处引爆的爆发力,使其歌声中蕴藏的丰沛情感能强烈地撼动人心。这首电影插曲随电影迅速走红。这张专辑体现了故事与音乐互为附注的完美结合,在当时靡靡小调盛行的台湾流行乐坛几乎具有划时代的意义,不仅使台湾流行歌坛的演唱风格发生了改革,还对大陆流行乐坛也产生了重要影响。这种反叛精神的背后凝结了新一代台湾流行音乐人(包括罗大佑、梁弘志和李寿全等人)的心血付出。从台湾到香港,从新加坡到马来西亚,从中国到美国,从"金鼎奖"到"金钟奖",从"金嗓奖"到"金碟奖",从"金曲奖"到"金像奖",大大小小50来个奖项,见证了苏芮巅峰时期的荣耀与辉煌。其主要代表作品有《一样的月光》《酒干倘卖无》《跟着感觉走》《牵手》《是否》《请跟我来》《心痛的感觉》《是不是这样》《跟着感觉走》《凭着爱》等。

## 74 雷蕾(1952—)

女,满族,北京人,受其父作曲家雷振邦熏陶,自幼学习音乐。1977年考入沈阳音乐学院作曲系,毕业后到长春电影制片厂从事作曲。20世纪90年代初调入北京电视剧制作中心任专职作曲,现供职于北京东方演艺中心。其作品除竹笛协奏曲《月光下的宗戈》等器乐曲之外,以电影、电视剧音乐为主,先后有近百部作品问世,如《重整山河待后生》

是1985年播出的电视连续剧《四世同堂》的主题歌,由曲艺艺术家骆玉笙演唱后,取得良好社会反响,在普通群众中的认知度颇高。《少年壮志不言愁》是作者为1988年播出的电视连续剧《便衣警察》创作的主题歌,由刘欢首唱后,迅速火遍神州,尤其受到人民警察的衷心喜爱,此歌也因之成为一首警察歌曲,也成了作者与歌者真正意义上的成名作。《渴望》《好人一生平安》均为1990年热播的电视连续剧《渴望》的插曲。问世之后,随着韦唯、毛阿敏等流行歌坛顶级歌手的演唱,这两首歌曲的上镜率与演绎率均一度名列歌坛前茅,深受听众喜爱。代表作品有《重整山河待后生》《少年壮志不言愁》等。

## 75  侯牧人(1952—)

我国著名音乐人,是中国流行音乐的活化石,从摇滚到流行,从民歌到说唱,从主旋律歌曲到西北风再到新世纪音乐,他经历了中国流行音乐前20年的历程,他也是有中国民族特色纯音乐的开路先锋。他创作了最早的现代说唱歌曲,如《小鸟》,崔健的《不是我不明白》以及臧天朔的《说说》。专辑《红色摇滚》开创了中国"红色摇滚"潮流,这张专辑汇集了改编成摇滚风格的革命歌曲,以及侯牧人自己的创作,其中为张楚而作的励志歌《兄弟》,诠释了侯牧人这辈音乐人大到民族小到友情的一种热血情怀,而电影《本命年》的主题歌《留下油灯光》,更是20世纪90年代初中国流行音乐传播甚广的金曲,拥有程琳、那英和卫华三个演唱版本。作品结合民歌小调的创作方式,古朴又悠扬,不自觉地流露乡村情怀。其他代表作品有《我爱你中国》,为亚运会创作的《亚洲的太阳》,获得中国第一届乡村音乐创作大奖的《滴溜溜》等。

## 76  邓丽君(1953—1995)

祖籍为河北邯郸大名县邓台村,生于台湾云林县褒忠乡田洋村,20世纪80年代华语乐坛和日本乐坛的"歌后"。她亲切又甜美的笑容,再加上那柔美饱含感情而温暖人心的歌声,过人的语言天赋和努力令她成为20世纪80年代华语乐坛和日本歌坛乃至东亚的超级巨星,被尊称为一代歌后。在"新中国最有影响力文化人物"评选当中,邓丽君被选为港台最有影响力的艺人。据统计邓丽君的唱片(磁带)销售量已超过4800万张(盒)。邓丽君是在全球华人社会影响力巨大的歌手,并赢得了"有中国人的地方,就有邓丽君的歌声"的美誉,她更是首位登上美国纽约林肯中心、洛杉矶音乐中心的华人女歌手,曾经在美加等国家巡演。1986年获选美国《时代》杂志世界七大女歌星、世界十大最受欢迎女歌星之一,是唯一一个同时获两项殊荣的亚洲歌手。1984—1986年连续三年蝉联日本有线大赏以及全日本有线放送大赏,创下的双奖三连冠纪录无人打破。她曾于1985、1986、1991年三次参加日本红白歌会。其主要代表作品有《月亮代表我的心》《甜蜜蜜》《小城故事》《但愿人长久》《又见炊烟》《我只在乎你》《漫步人生路》《路边的野花不要采》《美酒加咖啡》《你怎么说》《何日君再来》《独上西楼》《夜来香》《在水一方》《北国之春》《爱人》《再见,我的爱人》《恰似你的温柔》《奈何》《我怎能离开你》等。

## 77  李黎夫(1953—)

我国著名作曲家,辽宁人,1980年代初开始从事影视音乐创作及卡带与唱片的制作、编配,20世纪80年代中后期由他编曲配器的流行音乐磁带曾经风靡一时,与徐沛东、温中甲、张小夫同称"京城四大配",曾为电视连续剧《父亲》《雪城》《梦醒五棵柳》《北方往事》等创作音乐。1995年起供职于中央民族乐团,创作有民族管弦乐《悲歌》《滇南遇想》等。主要歌曲代表作品《心中的太阳》《离不开你》分别是1988年播出的电视连续剧《雪城》的主题歌与插曲,并由当时登上歌坛不久就迅速走红的刘欢演唱。这两首作品均以自己鲜明的艺术个性在社会上广为流传。

## 78  徐沛东(1954—)

著名作曲家,1954年生于大连市,1970年考入福州军区歌舞团任首席大提琴,1976年考入中央音乐学院作曲系,师从杜鸣心教授。1979年毕业后任福州军区歌舞团作曲及指挥。1985年任中国歌剧舞剧院作曲、指挥。曾任中国歌剧舞剧院创作室主任、副院长等职。国家一级作曲,享受国务院特殊津贴,全国文化系统先进工作者。现任中国音乐家协会分党组书记、常务副主席。他多次担任国内重大文艺演出的音乐总监及比赛的评委,代表国家多次参加国际音乐节、流行歌曲比赛的评委工作及文化交流活动,并创作了大量音乐作品,其中有歌剧《将军情》、舞剧《枣花》、电影《摇滚青年》、电视剧《篱笆、女人和狗》三部曲以及《风雨丽人》《东周列国》《和平年代》《雍正王朝》《走向共和》《我这一辈子》《五月槐花香》等60多部音乐作品,并创作美声、民族、通俗歌曲及文艺晚会主题曲近千首,出品了100多盘个人作品专集磁带、CD等。其中《苦乐年华》是1989年电视剧《篱笆、女人和狗》片尾主题歌,获中国歌坛超级经典名曲、1989年全中国播放率最高最流行歌曲,众口相传,雅俗共赏。《苦乐年华》是继《十五的月亮十六圆》《为了寻求美》《八面来风》《龙笛》《晚霞迪斯科》等"西北风"流行曲之后,张黎、徐沛东、范琳琳的又一次经典合作。张黎的歌词深入浅出地讲述人生哲理,徐沛东在音乐方面融入了东北二人转,而范琳琳的演唱完美地结合了民族与流行。继"西北风"之后,三位艺术家又成功地开创了中国流行歌坛的"东北风"。多年来,范琳琳无数次演唱《苦乐年华》,无数次感动每一个听众,这首歌成为当之无愧的民族经典。其他代表作品有《我热恋的故乡》《十五的月亮十六圆》《亚洲雄风》《不能这样活》《命运不是辘轳》《乡音乡情》《辣妹子》《红月亮》《种太阳》《久别的人》《爱我中华》《我像雪花天上来》《大地飞歌》《踏歌起舞》《阳光乐章》《天地喜洋洋》《风景这边独好》《中国永远收获着希望》等。

## 79  陈小奇(1954—)

生于广东普宁,成长于梅州平远,我国著名词曲作家,著名音乐制作人及电视剧制片人,一级作家。1983年开始歌曲创作,有近两千首作品问世,约200首作品分别获"金钟

奖""金鹰奖"等各项大奖,其中的《涛声依旧》《我不想说》《大哥你好吗》曾经影响了整整一代人。《涛声依旧》是一首百年难遇的经典歌曲,由此,内地流行音乐首度成功包装的杨钰莹、毛宁这对金童玉女开始了他们的娱乐圈神话。广州新时代唱片公司是后来所有内地唱片公司的雏形,当时的中国流行音乐,南派胜过北派,而后北移至首都。《涛声依旧》的成功宣告中国唱片业走向相对成熟期。这首歌曲在1993年春节联欢晚会上采用舞蹈和歌曲相融合的表现手法演绎,令亿万观众耳目一新,也让毛宁一夜走红,传唱于大江南北。他先后推出李春波、甘萍、陈明、张萌萌、林萍、伊扬、李进、廖百威、陈少华、山鹰组合、火风等著名歌手,是改革开放30年来中国流行音乐不可或缺的参与者与见证人。陈小奇的作品以典雅、空灵,具有深厚文化底蕴的艺术风格独步乐坛。代表作品有《涛声依旧》《大哥你好吗》《九九女儿红》《我不想说》《为我们今天喝彩》《跨越巅峰》《拥抱明天》《大浪淘沙》《灞桥柳》《烟花三月》《当太阳升起的时候》等。

## 80 罗大佑(1954—)

台湾省苗栗县的客家人,祖籍广东省梅县,是台湾地区的创作歌手、音乐人,有"华语流行乐教父"之称,对1980年代后期到1990年代初期校园民歌及整个华语流行音乐风格转变有划时代的影响,其歌曲也是许多歌手争相翻唱的对象。罗大佑的歌曲在很大程度上融汇了东、西方文化的精华,既有传统的中国民间曲调,又有欧美摇滚乐的节奏形态,在传统与现代之间找到了恰当的融合点。其主要代表作品有《你的样子》《童年》《海上花》《追梦人》《滚滚红尘》《明天会更好》《鹿港小镇》《爱人同志》《皇后大道东》《光阴的故事》《东方之珠》《穿过你的黑发的我的手》《超级市民》《侏儒之歌》《随缘》《现象七十二变》《恋曲1980》《未来的主人翁》《火车》《乡愁四韵》《恋曲2000》《恋曲1990》《亚细亚的孤儿》《野百合也有春天》《之乎者也》《是否》等,其中《东方之珠》由罗大佑作词作曲。在《东方之珠》问世之前,香港乐坛很少有人用音乐去表达社会性感情或批判社会人群的生活态度,而这首由罗大佑创作的歌曲,以其博大宽厚的人文关怀、沧桑深沉的情感基调取得了空前轰动的效应,成为港台歌曲中"大派"风格的代表作。

## 81 李海鹰(1954—)

出生于广州,流行音乐作曲家,出色的当代作曲家之一。一曲《弯弯的月亮》曾经风靡了大半个中国。歌曲以其优美的曲调和丰富的内涵感动了当时的人们,被音乐界公认为中国现时通俗歌曲的一首代表作品。在内地流行音乐界,他是名副其实的"跨界音乐大师",其作品对流行音乐的发展起到深远影响。2003年担任"南宁国际民歌艺术节"音乐总监;曾获中央电视台春节晚会节目奖,文化部第九届、第十届"文华(音乐)奖"。其主要代表作品有音乐短剧《过河》《地久天长》《不见不散》;音乐剧《未来组合》《寒号鸟》;影视剧音乐《鬼子来了》《赛龙夺锦》《黑冰》《背叛》《荣誉》《西游记》《哪吒》;歌曲《我不想说》《弯弯的月亮》《牧野情歌》《七子之歌》《中国军魂》《爱如空气》《走四方》《我的爱对你说》《心中的安妮》《从何说起》等。其中作品《弯弯的月亮》是一首乡情题材的代表作,是电视

艺术片《大地情语》的插曲。词曲作者李海鹰抓住了流行音乐的精髓并且成功地与古典、民族元素进行嫁接，在当代音乐界有突出的贡献。这首歌创作于1989年，音乐带有广东乡土气息，旋律朴实而优美。陈汝佳唱了这首歌以后不久，很多歌手也都翻唱了这首歌，其中比较著名的是刘欢所演唱的版本。

### 82　费玉清(1955—)

　　本名张彦亭，外号"小哥"，祖籍安徽桐城，台湾实力派歌手及综艺节目主持人。费玉清擅长演唱民歌，在流行音乐乐坛被尊为"中国风"歌曲的开山祖师。他的歌曲带有浓烈的中国风格，在华人地区有重要影响力。踏进歌坛迄今，出过个人唱片专辑40余张，连同合辑及精选有一百余张，受到全球华人的欢迎，所唱的情歌动人且无与伦比，有"金嗓歌王"的雅号。连续6年获亚洲十大歌星奖、台湾金钟奖最佳男歌星奖、台湾金鼎奖最佳男主唱人奖以及两届的台湾金钟奖最佳男主持人。2006年与周杰伦以完全不同风格的唱腔唱响了《千里之外》，费玉清老歌的经典与周杰伦现代的流行完美结合，开始了又一次音乐时代旅程的跨越。主要代表作品有《千里之外》《一剪梅》《春天里》《凤凰于飞》《在水一方》《长江水》《梦驼铃》等，其中作品《一剪梅》由台湾著名音乐人娃娃作词，陈诏作曲，是20世纪70年代末台湾电视连续剧《一剪梅》的同名主题歌。这首歌风靡一时。歌词借用了我国古代诗词中的意境，新颖巧妙地运用多种比喻，刻画出人物的形象与情感。歌曲中融入中国民歌风格，运用民族乐器，音乐形象鲜明。

### 83　张国荣(1956—2003)

　　生于香港，是一位在全球华人社会和亚洲地区有影响力的著名歌手、演员和音乐人，大中华地区乐坛和影坛巨星，演艺圈多面发展最成功的代表之一。1977年参加丽的电视台举办的"亚洲歌唱大赛"，获香港赛区亚军，同年签约宝丽金并出版专辑。1982年转至黎小田的"华星"娱乐公司，推出专辑《风继续吹》并大获成功。1989年底宣布退出歌坛，1990年3月，赴加拿大温哥华进修电影导演课程。1995年重返歌坛，推出老歌重唱专辑《常在心头》和《宠爱》专辑。他是1980年代香港乐坛的殿堂级歌手之一；1991年获香港电影金像奖最佳男主角奖；1993年主演的《霸王别姬》打破中国内地文艺片在美国的票房纪录，他亦凭此片蜚声国际影坛，并获得日本影评人大奖最佳外语片男主角奖以及中国电影表演艺术学会奖特别贡献奖；1999年获香港乐坛最高荣誉"金针奖"。主要代表作品有《沉默是金》《倩女幽魂》《深情相拥》"Monica"《春光乍泄》《少女心事》《当爱已成往事》《何去何从之阿飞正传》《暴风一族》《风继续吹》《共同渡过》《一片痴》《侬本多情》等。其中作品《深情相拥》是张国荣为电影《夜半歌声》创作的插曲，这首歌由张国荣与辛晓琪合唱。《深情相拥》的编曲和配器吸收了歌剧的元素，旋律跌宕起伏，气息悠长，转调很美。张国荣创作这首歌时，在作曲技法上运用了转调的方法，形成一种耐听而西化的效果。《深情相拥》的旋律具有曲折婉转的线性美，抒情性较强，这种缠绕、断续的叙事曲风格具有很强的音乐想象力。编曲中加入的歌剧音乐元素，给人一种戏如人生、人生如梦的感

慨。这首歌的歌词也具有典雅隽永的韵味。从"爱的乐章还在心中弹奏,今夜怎能就此罢休"的欲拒还迎,到"既然相信会有思念的忧,就让你我俩常伴左右"的海誓山盟,把剧中恋人间的两难处境和相思情怀表现得淋漓尽致。

## 84　侯德健(1956—)

祖籍重庆市巫山县月池乡,台湾歌手,音乐制作人。侯德健为众多歌手创作了脍炙人口的歌曲,1970年代,校园民歌在台湾风行,他写了《捉泥鳅》《归去来兮》等作品,1983年写下流行一时的电影《搭错车》主题歌《酒干倘卖无》,他的代表作《龙的传人》(1978年)甚至变成中华民族的别称。1983年,为寻找音乐创作的源泉,侯德建无视台湾当局的禁令,只身前往大陆。随着《龙的传人》在大陆流行,他很快成为家喻户晓的歌手,和歌手程琳合作,并且推出《新鞋子旧鞋子》(1984年)和《三十岁以后才明白》(1988年)等专辑,其中作品《龙的传人》由侯德健创作并演唱。《龙的传人》作为台湾校园民谣的代表作,反映了广大台湾同胞强烈向往中华民族传统文化和万里锦绣山河的思乡之情。这首歌曲采用的是民族的六声音阶羽调式,具有小调式的特点,不仅较为典雅、抒情,还具有辽阔、遥远的特点,加上作者在这首歌曲中对意象的创造进行了大胆的尝试,使得这首歌曲既有着我们民族的隽永的美的特点,同时又透露出年轻人的理想追求和情怀。

## 85　张明敏(1956—)

中国香港著名歌手,1984年参加春节联欢晚会,凭借《我的中国心》成为第一个进入中国大陆演唱的香港歌手,也成为人尽皆知的香港著名歌手。这次演出获得盛大好评,为中国的流行音乐注入了新的生机,也成为他生命历程的一个新里程碑。由黄霑、王福龄两位先生专为他谱写的充满爱国激情的《我的中国心》灌成唱片后,销量超过百万张,获得1983年香港"白金唱片"最高荣誉奖。

## 86　梁弘志(1957—2004)

台湾高雄左营人。他是20世纪70年代末期台湾校园民歌发展的代表人物,一个不能被忘怀的台湾音乐人,一生创作了500多首歌曲,许多优秀的歌曲至今还在被我们传唱。他的作品曲调优美,文辞婉约,充满意境和韵味,有人甚至称其为叙述情感的音乐大师。演唱梁弘志作品最多的著名歌手是蔡琴和苏芮,除此之外,还有许多知名歌手都演唱过他的音乐作品,譬如谭咏麟、张国荣、邓丽君、姜育恒、费翔、潘越云、罗吉镇、黄莺莺、娄嘉珍、刘文正、陈凯伦、潘安邦、李亚明等,或者可以说,几乎在当代略有名气的华语歌手中,都会或多或少触及梁弘志创作的音乐作品,而整个华语乐坛的发展似乎也和梁弘志息息相关。梁弘志创作的音乐作品是当时华语乐坛的一面旗帜,是华语乐坛里不朽的精品,是质量的保证也同样是振兴华语乐坛的希望。主要作品有《恰似你的温柔》《抉择》《驿动的心》《半梦半醒之间》《像我这样的朋友》《错误的别离》《面具》《透明的你》《读你》

《正面冲突》《变》《请跟我来》《把握》《跟我说爱我》等。

## 87　苏小明(1957—)

原为海军政治部歌舞团合唱队独唱演员,1975年参军,1980年秋天,在由《北京晚报》等单位联合举办的"新星音乐会"上,她以演唱《军港之夜》而一举成名,并在相当长的一段时间里独领风骚,成为中国歌坛偶像人物,从而使她成为中国大陆演员通俗歌曲的开拓人物之一,与李谷一、关牧村、郑绪岚、蒋大为等属同一时代的著名歌唱家。情真质朴是苏小明演唱的主要特色,深沉含蓄是苏小明演唱的独特风格。其主要代表作品有《军港之夜》《海风啊,海风》《大海的歌》《白衣少女》《妈妈,我们远航回来了》《可爱的中华》《幸福不是毛毛雨》《美丽的夜晚》《美丽的小树林》《铃兰》《我有一双探索的眼睛》《白兰鸽》《兰花草》《灯光》《蓝海白帆》《有一只美丽的小蝴蝶》《回去吧!小海螺》等。其中作品《军港之夜》由马金星作词,刘诗召作曲,是中国内地通俗歌曲的探索之作。这首歌一经苏小明演唱,就受到了许多观众的热烈欢迎,并使演唱者苏小明一夜之间成为家喻户晓的人物。但同时,这首歌也引起了歌坛上的争议,有人认为它是"歪曲人民解放军的不健康的歌曲"。因为,在此之前人们听到的军旅题材的歌曲,基本上是以硬朗刚劲为特色。而这首歌写得柔情似水,展现出了夜晚的海面平静、安宁的意境,为我们勾画出一副甜美的水兵梦乡图。尽管如此,《军港之夜》还是迅速被全国的观众熟悉喜爱,也赢得了海军战士们的感激和赞许。《军港之夜》作为通俗歌曲的探索作品,冲破了"文革"以来革命歌曲一统江山的单一局面,在通俗歌曲的演唱和发展上迈出了第一步,在我国通俗歌曲的发展史上占有重要地位。

## 88　毕晓世(1957—)

中国著名作曲家,山东人,1974年入广东"五七"艺校学习小提琴,后考入广东歌舞团。1980至1982年曾就读于上海音乐学院作曲指挥系,后任广东歌剧院指挥。1977年在广州组建我国新时期第一支轻音乐队——"紫罗兰"轻音乐队。1987年与解承强、张全复组成了"新空气"三人音乐组合,开始了流行歌曲创作。现为海蝶音乐董事长、总经理与音乐总监。主要歌曲代表作品《山沟沟》,创作于1988年,是"西北风"歌潮中一首颇受关注的作品。《拥抱明天》这首歌曲问世于1992年前后,以北京申办奥林匹克运动会的主办权为创作契机,简约、明快而富有艺术张力的词曲融为一体,使得作品产生出了顽强的艺术生命力,被林萍等众多歌手在诸多场合反复演唱,其影响力非同小可。《蓝蓝的夜,蓝蓝的梦》由他与张全复共同创作于1993年,由毛宁首唱后曾登上中央电视台春节联欢晚会,进一步扩大了作品的辐射面,提高了在观众中的知名度。代表作有《让我轻轻地告诉你》《蓝蓝的夜,蓝蓝的梦》等。

## 89　齐豫(1957—)

中国台湾女歌手,因其独特的唱腔和出色的唱功,被广大乐迷誉为"天籁之音"。

1985年,齐豫与三毛、王新莲制作《回声》专辑,并与潘越云共同担任演唱,此一合作使"齐豫＆三毛"印象联系更为紧密,"齐豫"二字亦是三毛书中最多次提起的歌手,随着三毛去世,《回声》专辑已成经典绝响。齐豫入行多年,可算是台湾乐坛的大姐大。齐豫推出的唱片不多,她认为一个人是否走红,决定于他的诚恳度。齐豫有着出淤泥而不染的轻灵和淳美,天籁般的声音让人过耳不忘。代表作《橄榄树》《你是我所有的回忆》,代表专辑包括《橄榄树》《你是我所有的回忆》《骆驼·飞鸟·鱼》等。

## 90 沈小岑(1957— )

出生于上海,是1980年代著名歌星,因参加1984年春节联欢晚会演唱歌曲《喜迎新春》《请到天涯海角来》《妈妈教我一支歌》而红遍大江南北。1980年初,她首次登台,演唱了一首印尼的流行歌曲《哎哟妈妈》。由于在演唱时将话筒拿在手上唱这样史无前例的举动,轰动一时,成为当时歌坛上有争议的人物,她的唱法也被认为是大逆不道的。《请到天涯海角来》这首歌是广东流行乐坛第一首具有全国影响力的原创通俗歌曲。它不仅让演唱者沈小岑从一个默默无闻的建筑工人成为一个炙手可热的明星,并为海南岛做了广告。沈小岑1982年录制《请到天涯海角来》其实是"歪打正着"。那时内地最流行的歌曲,不是台湾校园民谣,就是外国电影插曲,收录在《歌坛新秀·沈小岑》专辑里的大多数歌曲都是翻唱的英文歌。由于当时录制的歌曲数量不够,工作人员就临时找了一首《请到天涯海角来》给她唱。不过这首"歪打正着"的作品成了她的代表作,大街小巷都在放这首歌,因此1984年沈小岑参加了中央电视台春节联欢晚会,歌声迅速传遍全国。随后她获得"中国首届金唱片奖""中国十大歌星"等奖项。她见证了中国流行音乐的第一轮辉煌。2001年以后,沈小岑凭借自身出众的实力成功进军百老汇。

## 91 陈百强(1958—1993)

生于香港,籍贯广东台山,粤语流行音乐的重要歌手。其斯文、活跃、健康、清秀的形象深入民心,成为20世纪70年代末至80年代中期香港最受欢迎的青春派偶像歌手之一。出版了20多张个人专辑,绝大部分销量达到或超过"白金唱片"数字,其中,他演唱的《眼泪为你流》《涟漪》等歌多次入选香港十大中文金曲,入选金曲数量之多,仅次于"歌王"谭咏麟。陈百强是香港流行歌坛最早获歌迷封称"偶像"的歌手之一。其演唱的情歌广为传唱。他的嗓音流畅,演绎情歌时的那种诱惑力,足以令听众陶醉,歌声中特有一种凄美与哀怨,充满着诗一般的浪漫情绪。演唱的主要代表作品有《只因爱你》《眼泪为你流》《喝彩》《涟漪》《今宵多珍重》《不再流泪》《有了你》《痴心眼内藏》《梦里人》《我的故事》《神仙也移民》《无声胜有声》《冬恋》《烟雨凄迷》《一生何求》《我的所有》等。

## 92 李宗盛(1958— )

我国台湾流行音乐作曲家、音乐人、歌手,祖籍北京市,成长于台北北投。他是1980

年代台湾流行乐坛最具实力的词曲作家和唱片制作人，有"百万制作人"之称，是自20世纪80年代起影响几代人的华语音乐"教父"。他成功制作了张艾嘉、潘越云、陈淑桦、辛晓琪和林忆莲等女歌手的专辑。他为赵传写的《我是一只小小鸟》、为伍思凯写的《让我忘记你的脸》、为成龙写的《生命中的每一天》等也都是风靡一时的热门流行曲。作为歌手他出版有《生命中的精灵》《爱情少尉》《李宗盛作品集》《远行》（与香港音乐人卢冠庭合作）等专辑，还与陈淑桦合唱《你走你的路》，与林忆莲合唱《当爱已成往事》（电影《霸王别姬》插曲）等。代表作品有《心的方向》《女人心》《爱的代价》《前尘往事》《我是一只小小鸟》《让我欢喜让我忧》《壮志在我胸》《铿锵玫瑰》《一夜长大》《寂寞难耐》《请原谅我》《求你讲清楚》《生命中的精灵》《我有话要说》《因为我在乎》《别说可惜》《喔！莎莉》《我终于失去了你》《梦醒时分》《就算没有明天》《原谅我的错》《我是一只小小鸟》《给所有知道我名字的人》《当爱已成往事》《爱如潮水》《我是真的爱你》《真心英雄》《凡人歌》《在我心中》《上上签》《这样爱你对不对》《明明白白我的心》《壮志在我胸》《在我生命中的每一天》《真心英雄》等。

### 93 郑绪岚(1958—)

中国当代著名女歌唱家，1955年出生于北京，祖籍山东。1977年，由王昆亲自面试后进入东方歌舞团，师从中央音乐学院著名声乐教育家郭淑珍。翌年，她被派往泰国、马来西亚学习东南亚民间音乐。1979年，24岁的郑绪岚演唱了王立平创作的《太阳岛上》，从此走红歌坛。凭借其温婉优美的演唱风格，郑绪岚进一步巩固了自己在歌迷心目中的地位。随后的几年里，郑绪岚陆续演唱了《牧羊曲》《大海啊，故乡》《飞吧鸽子》《妈妈留给我一首歌》《鼓浪屿之波》等歌曲以及电视剧《红楼梦》系列插曲，每一首歌曲都被她演绎得有绕梁之韵，至今传唱不绝，1987年被评为全国十名最受欢迎的歌唱家之一。

### 94 姜育恒(1958—)

出生于韩国的首尔，籍贯山东荣成，是韩国的华侨，职业歌手。1984年开始发行唱片，以一首《再回首》而闻名，此曲曾被王杰、苏芮和李翊君等明星翻唱。其忧郁气质、沧桑唱腔独树一帜，立刻风靡当时歌坛，获"金嗓奖"最具潜力新人奖。2004至2007年间，也于中国、东南亚、东北亚、美国举办个人巡回演唱会，深受各媒体的赞赏及歌迷的喜爱。至今姜育恒在全国的人气依然不减，是乐坛上的一颗永恒之星。其主要代表作品有《一世情缘》《再回首》《跟往事干杯》《梅花三弄》《爱我你怕了吗》《女人的选择》《别让我一个人醉》《驿动的心》《情难枕》《多年以后》《往事只能回味》《从不后悔爱上你》《其实我真的很在乎》《把所有依恋留给明天》《戒烟如你》《最后的温柔》《在雨中》《一帘幽梦》《有空来坐坐》《归航》《爱你不是我的错》等。

### 95 金兆钧(1958—)

我国当代流行音乐评论家，1982年毕业于北京师范学院中文系，1986年调入中国音

乐家协会。1987—1988年期间,在中国最高音乐学府——中央音乐学院进修西方音乐美学史、中国古典音乐美学史及和声等相关音乐理论课程。1986年后开始致力于音乐美学和流行音乐、音乐社会学、音乐心理学的研究,相继撰写了关于流行音乐的研究文章和评论文章数百万字,其中较为重要的文章有:《青年流行音乐创作群体的心理分析》(《人民音乐》1987)、《风从何处来?—评歌坛"西北风"》《来去匆匆,风雨兼程—通俗音乐十年观》《军魂当翻燕赵声》《摇滚在中国》《中国流行音乐和青少年亚文化》《1994—中国流行音乐的局势和忧思》《歌坛十年故事》等,并先后为《北京青年报》《南方周末》《音乐生活报》《歌迷大世界》杂志、《中国音像》杂志撰写专栏文章。在2002年所撰写的专题论文《颠覆还是捧场》获得中国文联文艺评论二等奖。2002年,由人民音乐出版社出版了个人音乐评论专著《光天化日之下的流行——亲历中国流行音乐》。

## 96　童安格(1959—)

歌手,曲作家,词作家,于1996年参加中央电视台春节联欢晚会,演唱歌曲《畅饮回忆》,是国内较早深受欢迎的实力歌手。1982年,童安格进入宝丽金唱片公司,从音乐制作助理开始其音乐生涯;1983年以"旅行者三重唱"开始做小型演出,自1985年推出首张个人专辑《想你》后,陆续推出创作专辑。他的音乐唯美、优雅,风格多元,声音也很清新自然。其主要代表作品有《其实你不懂我的心》《把根留住》《明天你是否依然爱我》《让生命去等候》《等我一起入梦》《梦开始的地方》《爱与哀愁》《伤感列车》《香水城》《耶利亚女郎》《最后一首歌》《请跟我来》《来跳舞》《忘不了》《花瓣雨》《一生中的第一》《飞雪》等。其中作品《其实你不懂我的心》由童安格作曲,陈桂珠作词,童安格演唱。这首歌深情大器、悠扬舒缓,显示出了与众不同的风格特质,成了华语流行乐坛的永恒经典,以及KTV中常唱不衰的点唱金曲。童安格的独特唱腔以及《其实你不懂我的心》的成功,让广大华语流行音乐爱好者意识到,原来流行歌曲也可以脱离开惯常的庸俗气质,演绎得优雅脱俗。歌中没有歇斯底里的呐喊和挣扎,没有彷徨躁动的尖锐和叛逆,童安格只是用低沉柔和的男声,委婉地道出对生活和爱情的无奈、忧愁,唱出"其实你不懂我的心"这样一句平直而真诚的道白。歌曲显现出一种独有的优雅温和的气质,使听者很容易被其歌曲的意境所感染。

## 97　张千一(1959—)

国家一级作曲,并享受国务院政府特殊津贴。创作了大量的交响乐、室内乐、声乐、歌剧、舞剧、舞蹈、电影、电视剧等各类不同体裁、题材的作品。其主要作品有歌剧《我心飞翔》《太阳之歌》,舞剧《野斑马》《大梦敦煌》《霸王别姬》,舞蹈《壮士》《千手观音》等,同时还为《红色恋人》《益西卓玛》《山林中头一个女人》《哦,香雪》《天堂回信》《赵尚志》《天路》《孔繁森》《红十字方队》《光荣之旅》《女子特警队》《DA师》《成吉思汗》《大染房》《林海雪原》等百余部电影、电视剧谱写了音乐。另外,还创作有《青藏高原》《嫂子颂》《女人是老虎》《在那东山顶上》《走进西藏》《相逢是首歌》等被全国广大听众喜爱的歌曲。其中作

品《青藏高原》是民族风格歌曲代表作,电视连续剧《天路》的主题歌。1997年,这首歌曲一经推出,特别是歌手李娜的演绎,把通俗的演唱风格与藏族的民间演唱风格结合在一起,给人以耳目一新的感觉,再加上富有激情和感染力的演唱,更是深深地打动了听众,使这首作品家喻户晓。这首歌运用了很多藏族音乐的元素,改变了人们对通俗歌曲的一贯看法,让老百姓认识到,原来通俗歌曲一样可以很大气很高雅。不仅通俗歌手觉得这首歌曲是发挥实力的歌曲,很多美声、民族的歌手也喜欢演唱这首歌曲。

## 98 陈哲(1960— )

中国内地流行音乐早期最重要的作词人之一,我国著名词作家、音乐制作人。由其作词的《同一首歌》《一个真实的故事》在1990年代广为流传。1986年,在轰动一时的"百名歌星演唱会"上,一曲《让世界充满爱》一唱而红,也成就了它的词作者身份。之后,陈哲前往山西北部的乡村。黄土地恶劣的生存环境、顽强坚韧的人民、"家"的民族根脉,深深触动了这位歌者,也契合了那个时代的心音——陈哲的《黄土高坡》铿锵奏响,风靡中华。为了抢救和保护民间文化的血脉,他近年来致力于原生态民歌保护和收藏工作。代表作品有《血染的风采》《让世界充满爱》《黄土高坡》《走西口》等。

## 99 齐秦(1960— )

台湾流行歌手,祖籍山东,籍贯黑龙江省牡丹江市。1981年曾在餐厅当过驻唱歌手。后进入综一唱片公司发行第一张唱片《又见溜溜的她》。1985年退役后的齐秦发表个人第一张创作专辑《狼》,大受好评,后凭借一首《大约在冬季》一炮而红,到现在仍然是一首脍炙人口的流行歌曲。他的歌以音色高亮而著称,长啸一声,啸声中充满了生命的感慨和青春的迷惘,让人情不自禁融入他的音乐世界里。其主要代表作品有《大约在冬季》《夜夜夜夜》《不让我的眼泪陪我过夜》《外面的世界》《原来的我》《月亮代表我的心》《狼》《你的样子》《往事随风》《张三的歌》《我愿意》《无情的雨无情的你》《花祭》《港都夜雨》《爱情宣言》《直到世界末日》《城里的月光》《火柴天堂》等。其中作品《狼》由齐秦作词作曲并演唱,收录于专辑《狼的专辑》。这首歌让齐秦红遍中国大江南北,这首歌的歌词是齐秦根据台湾现代诗人纪弦作品《狼之独步》创作而成,将诗转化为浪漫易懂、带有传奇色彩的歌词,赢得了内心压抑又渴望众人了解的寂寞人们的共鸣。

## 100 迪克牛仔(1960— )

原名林进璋,歌迷通常亲切地称他"老爹"。迪克牛仔从25岁开始舞台生涯,曾组团演唱,曾干过挑砖的建筑工人,历经苦难,直到40岁时机遇来临,迅速成为家喻户晓的当红歌星。几分沧桑、几分激昂、大气恢宏,极具感染力的声音在诉说生命的意义。尽管"老爹"演绎的绝大多数歌曲和原唱有几分雷同,但依然凭借真情的自然流露打动着每一个听众的心。老爹以人生道路为底蕴,留给大家的是扑面而来的真挚,是那份在生命中

呐喊搏击的激情。迪克牛仔演唱的《一言难尽》《爱》等歌曲在歌迷中广为传唱,他的成功被演艺界誉为"台湾传奇"。主要代表作品有《放手去爱》《有多少爱可以重来》《水手》《死心塌地》《解脱》《爱如潮水》《酒干倘卖无》《梦醒时分》《你知道我在等你吗》《爱无罪》《忘记我还是忘记他》《三万英尺》《爱你的宿命》《风飞沙》《我这个你不爱的人》《心动》《值得》《为爱向前跑》《不可以流泪》《最后一首歌》《老爹》《爱盲》《逃亡》《听到我心碎》《男人真命苦》《无名小卒》《爱你的宿命》《迷路的男人》《禁区》等。

## 101　周华健(1960—)

台湾著名流行音乐创作歌手、音乐人,祖籍广东汕头市潮南区,出生于香港西营盘。1979年赴台湾求学,1986年加盟滚石唱片公司,逐渐成长为台湾及亚洲华语流行乐坛的天王巨星,至今已发行音乐专辑逾40张,唱片累计销量数千万张。出道初期,周华健因其阳光、健康、积极向上的形象及曲风,被称作"阳光游子";后因其实力的唱功和天王般的人气而获得"国民歌王""天王杀手"之美誉,是20世纪90年代最具影响力的华人歌手之一。周华健的音色偏亮,中音区自然柔和并具有强烈的磁性,高音区较有张力和爆发力。善于运用鼻音、哭腔和假声,声线具有很强的辨识度和穿透力。歌曲内容大部分健康积极,坚定和柔情并存,忧伤和阳光同在,给人温暖和感动。主要代表作品有《花心》《朋友》《让我欢喜让我忧》《爱相随》《风雨无阻》《亲亲我的宝贝》《刀剑如梦》《难念的经》《其实不想走》《天下有情人》《忘忧草》《孤枕难眠》《上上签》《真心英雄》等。

## 102　费翔(1960—)

英文名Kris Phillips,美籍华人演员及流行乐歌手,美国"百老汇"音乐剧演员。出生于中国台湾,成长于美国,曾先学医学又学音乐,他的歌唱天赋成就了他的音乐梦。1987年费翔以"第一位"回到祖国大陆的台湾歌手的身份,在中央电视台举办的春节联欢晚会上以《冬天里的一把火》而一唱成名。费翔对于普通话歌曲的流传功不可没。费翔于1980年代走红于台湾,后转至中国大陆及美国发展,复于2000年重返台湾演艺圈,发行新唱片及参与电视演出。其主要代表作品有《故乡的云》《冬天里的一把火》《读你》《溜溜的她》《橄榄树》《恼人的秋风》《歌剧魅影》《我怎么哭了》《昨夜星辰》《海角天涯》《男人不坏》《问斜阳》《夏天的浪花》《爱过你》《午夜星河》等。

## 103　甲丁(1960—)

我国著名词作家、导演,他从15岁开始发表歌词作品,至今已经创作了1200余首歌曲,出版过个人作品专辑唱片9张。他的作品曾多次获中宣部"五个一工程"奖,中国音乐电视大赛金奖及最佳作词奖等三十余项大奖。甲丁的作品无论是内容、题材还是体裁都是超前的。据说他在1993年便和三宝等音乐人合作推出过许多首说唱风格的歌曲,但直到十年后说唱才由周杰伦等歌手在内地掀起一股热潮;而他和郭峰等歌手推出的本

土校园民谣也是在多年以后才真正风行起来。甲丁被大家所熟知,不仅是因为他创作了许多脍炙人口的歌词,更是因为人们把他当成了"春晚"的符号。他成功导演过多次春节联欢晚会,"雅俗共赏,老少咸宜"。甲丁参与策划、导演及参与各类演艺活动一百余台,其参与的电视节目曾多次获得全国电视"金鹰奖"和"星光奖"。代表作品有《知心爱人》《我爱我家》《二十年后再相会》等。

### 104  赵传(1961—)

中国台湾著名音乐人,他以高亢、沙哑的嗓音,加上其略显"沧桑"的长相成为华语流行乐坛一个时代的传奇。他的音乐不同于齐秦的深情凄美,王杰的叛逆淡薄,却更加贴近当时在中国大陆影响一代年轻人的流行摇滚乐。歌词诚恳而具有人文关怀,乐队化的编曲,加上自己出色的唱功让赵传赢得了许多华人摇滚迷的青睐,成为当代很多中国年轻人听摇滚的初级入门课程。《我很丑,可是我很温柔》是赵传于1988年发行的第一张专辑,专辑以描画大都市小人物的真情实感为基调,词作方面着重表现了都市人心灵深处脆弱与坚韧的一面,从而打动了许多在现实生活中因遭遇挫折而感到无奈的人,同名歌曲反映了一个都市小人物的内心独白。通过这张专辑,赵传以"小人物"的形象确定了他在流行乐坛的地位,赵传和他的"红十字合唱团"以及"摇滚不死"的精神,走遍了台湾的各大专院校,成为所有"小人物"的代言人。其代表作品有《我是一只小小鸟》《我终于失去了你》《勇敢一点》等。

### 105  张学友(1961—)

华语乐坛著名歌手,香港乐坛重要人物之一。1984年他参加了"全港十八区业余歌唱大赛",凭一曲《大地恩情》,从一万多名参赛者中脱颖而出,夺得冠军。随即进入歌坛,签约宝丽金唱片公司。单曲《情已逝》被评为该年十大金曲。到20世纪80年代末,张学友已成为香港歌坛的重要代表人物之一。20世纪90年代初,他迎来了歌唱事业的高峰。1991年,推出的两张唱片《情不禁》和《一颗不变心》横扫华语乐坛。1992年推出粤语唱片《真情流露》,当中9首歌曲曾经登上香港音乐流行榜,并多次占据榜首位置,成为香港流行音乐上榜歌曲最多的音乐专辑之一,当中的《分手总要在雨天》和《相思风雨中》等亦成为经典粤语流行曲目之一。1994年推出EP类型粤语唱片《饿狼传说》、国语唱片《偷心》和大碟《这个冬天不太冷》,并获得香港电台十大中文金曲奖。1995年张学友连续在世界各地进行了100场次的巡回演唱会,包括纽约的麦迪逊花园广场,成为第一个在麦迪逊花园广场举行演唱会的亚洲歌手,并于同年推出了一张销量惊人的唱片《真爱－新曲＋精选》,主要曲目有《真爱》《一千个伤心的理由》《我等到花儿也谢了》和其他精选旧作,同年获得世界音乐颁奖典礼的两个奖项,分别是"全球销量最高亚洲流行乐歌手"以及"全球销量最高华人歌手"大奖。张学友的巅峰时期亦被认为是香港流行音乐对海外贡献最大的时期,尤其是他成功开拓了庞大的海外市场。当时张学友的唱片销量亦引起了国际流行乐坛或者媒体的关注,包括美国《时代》杂志。美国最具权威的音乐杂志《公

告牌》在一定程度上也是因为张学友的崛起而开始关注香港流行音乐。1997年,张学友参与策划、导演并主演了原创音乐剧《雪狼湖》,在香港连续上演42场,当时在香港造成相当大的轰动效应,至今仍是香港音乐剧场次的纪录保持者,并在2005年推出普通话版。代表作品有《吻别》《一路上有你》《我等到花儿也谢了》《如果这都不算爱》《相思风雨中》《一千个伤心的理由》《心如刀割》《你最珍贵》等。

## 106 庾澄庆(1961—)

中国台湾男歌手、音乐人、主持人、演员,1989年,凭借歌曲《让我一次爱个够》一举成名。这首歌选自同名专辑《让我一次爱个够》,这张专辑是庾澄庆商业上最成功的专辑,销售40万张。专辑虽不是台湾最早的主流摇滚专辑,却是走纯西化道路最彻底的唱片之一。同名主打歌《让我一次爱个够》充满大量的R&B元素,其中副歌重复段的颤音,在如今听起来太具棱角太刚硬了点,但毕竟这是台湾歌手跨出的第一步,庾澄庆扮演的恰恰是这种曲风中国化的先驱实践者。除此之外,像用电子合成器和MIDI制作的欧洲主流流行舞曲(Dance Pop)作品《整晚的音乐》,爵士布鲁斯风格浓郁的《没有选择》,以及融合了拉丁热带元素的《无人岛》,都是当时还是以人文、旋律、感情为主的台湾乐坛基本没有涉及的领域。庾澄庆有着"音乐顽童"之称,他的音乐风格西化而年轻,加上歌声中那股洒脱不羁的气息,俘获了大批歌迷的心。2012年至2013年,庾澄庆两度担任《中国好声音》导师,带领出吴莫愁、金润吉等学员。2014年1月,庾澄庆登上"春晚"舞台,与韩国演员李敏镐合唱代表作品《情非得已》。其他代表作品有《我最摇摆》《热情的沙漠》《春泥》《命中注定》等。

## 107 崔健(1961—)

朝鲜族,中国摇滚乐开山之人,有"中国摇滚教父"之称。从14岁起,崔健跟随父亲学习小号演奏。1981年,他被北京歌舞团招收为小号演奏员,开始了他的音乐生涯。在北京交响乐团工作的6年当中,崔健开始歌曲的写作。他与另外六位乐手成立了"七合板"乐队,这是中国同类乐队中较早的一支。1986年,崔健写出第一首摇滚说唱歌曲《不是我不明白》,同年在北京举行的"纪念86国际和平年百名歌星演唱会"上,当他穿了一件长褂子,身背一把破吉他,两裤脚一高一低地蹦上北京工人体育馆的舞台时,台下观众还不明白发生了什么事情。当音乐响起,崔健唱出了《一无所有》:"我曾经问个不休,你何时跟我走……"台下变得静悄悄。十分钟后,歌曲结束时,在热烈的欢呼和掌声中,中国第一位摇滚歌星诞生了。自1990年代中期以后,崔健逐渐淡出中国歌坛,但是在2005年一张向崔健致敬的专辑《谁是崔健》,再次证明他在中国摇滚界举足轻重的地位。其主要代表作品有《一无所有》《假行僧》《新长征路上的摇滚》《从头再来》《花房姑娘》《南泥湾》《戒爱》《不是我不明白》《你的泪是我的伤心》《红旗下的蛋》《浪子归》《最后一枪》《在远方》《宽容》《蓝色骨头》《时代的晚上》《分手的时候》等。其中作品《一无所有》是中国摇滚乐的开山之作。这首歌由崔健作词、作曲并演唱。《一无所有》在中国流行乐坛具有划

时代的意义。它的成功不仅在于在形式上融合了中国传统民歌的风格,还在于它运用了摇滚乐的节奏配器,引出了一股席卷大陆歌坛的"西北风"和摇滚乐热潮。它的词质朴、诚挚,毫无修饰溢美的风气,表面上看起来是一首普通的爱情歌曲,但更多的是一代人心态的观照。《一无所有》突破了文化的屏障,唱出了中国人的苦闷、彷徨、困惑与失落的矛盾,唤醒了年轻人的灵魂,为自己的未来而呐喊,而成为一首时代的悲歌。

### 108 刘德华(1961— )

祖籍广东江门市,出生于香港新界,是香港著名艺人,香港太平绅士,中国残疾人福利基金会副理事长。曾获香港荣誉勋章,大中华地区乐坛和影坛巨星,华人娱乐圈的代表人物之一,娱乐圈影、视、歌多栖发展的代表之一,20世纪90年代香港乐坛"四大天王"之一,吉尼斯世界纪录大全中获奖最多的香港歌手,是亚洲新星导演计划的发起人。从出道至今共发行过正式专辑50多张,各类杂集及演唱会专辑50多张,演唱过近800首歌曲,唱片亚洲总销量超过5000万张。他最初以影视演员的身份进入演艺圈,20世纪80年代中后期开始涉足歌坛,第一张专辑是《只知道此刻爱你》,获得强烈反响。第一首成功流行的歌曲是1987年发行的《情感的禁区》中的同名主打歌。第一首获得十大中文金曲奖的歌曲是1990年发行的《可不可以》中的同名主打歌。1991年推出《爱不完》专辑,首日销售录音带16万盒。他的歌曲通俗、上口,易于传唱,许多都成为KTV的热门金曲。代表作品有《忘情水》《冰雨》《男人哭吧不是罪》等。在音乐创作上,刘德华参与过其多首歌曲的填词、作曲。代表作品有《笨小孩》《如果有一天》《天天想你》等。其中《笨小孩》由内地作曲家高枫作曲,刘德华、柯受良以及吴宗宪三人合唱,是中国大陆、香港和台湾地区音乐人齐心协力的结果。

### 109 叶倩文(1961— )

出生于台北,4岁举家迁居加拿大,大学毕业后来到香港,开始进入影视圈。1984年凭粤语歌曲《零时十分》走红,之后成为20世纪80年代末至90年代初的乐坛天后,并于1990至1993年度在十大劲歌金曲颁奖典礼中连续四届夺得"最受欢迎女歌星",于1988年度"叱咤乐坛流行榜颁奖典礼"中夺得"叱咤乐坛女歌手金奖",更于1993年获得台湾第五届金曲奖的"最佳国语女演唱人"奖。1996年于"春晚"演唱歌曲《我的爱对你说》。演唱的主要代表作品有《祝福》《潇洒走一回》《曾经心痛》《焚心似火》《甜言蜜语》《面对面》《秋去秋来》《红尘》《真心真意过一生》《与你又过一天》《明月心》《女人的弱点》《TRUE》《烛光》《情意》《你听到》等。

### 110 郑智化(1961— )

台湾歌手,台北市人。郑智化是20世纪90年代最具影响力的华语人文歌手之一,在诸多20世纪70和80年代出生的人中,郑智化则更多的是一个另类、反叛、孤傲的代名

词。在诸多偶像中,郑智化是一个当红期最短,但影响力却绝不微弱的歌手。他以一种敏锐的社会洞察力创作出了一系列关于社会题材的流行歌曲,以及很多具有现实主义色彩的流行歌曲,其中有对人生的深刻思考,对迷失自我的反省,对社会弊端的揭露,对不良政治的批判,也有对爱情的描写;他的歌词具有很强的文学性,夹叙夹议,以一种比较直白、通俗易懂的语言,找到了许多别人不曾关注的题材,创作出了一大批发人深省的流行音乐作品。其主要代表作品有《水手》《星星点灯》《阿飞和他的那个女人》《落泪的戏子》《三十三块》《堕落天使》《未婚爸爸》《面子问题》《中产阶级》《年轻时代》《大国民》等。

### 111 林夕(1961—)

原名梁伟文,香港著名词作家,毕业于香港大学中文系,是 20 世纪 80 年代后期崛起的一名填词人。1986 年凭借一首《曾经》获得香港电台"非情歌填词比赛"大奖,从此开始了填词生涯。他的词风曾被人形容为"小眉目处写人生",他对友情、爱情以及人际交往等人生的细节描写入木三分,十分精细。刚出道时,他曾是 Raidas 乐队的幕后填词人。1991 年,他加入了罗大佑的"音乐工厂",参与了《信仰爱》等专辑的创作。香港绝大多数歌手都演唱过他的作品。20 世纪 90 年代中期,林夕已成为香港词坛的重要代表人物。主要作品有《红豆》《吸烟的女人》《别人的歌》《从今以后》《还看今朝》《似是故人来》《红颜白发》《女人心》《至少还有你》《爱就一个字》《春光乍泄》《追》《你的名字我的姓氏》《再见二丁目》《约定》《半生缘》《越吻越伤心》《情诫》《今生不再》《一枝花》《幸福摩天轮》《脸》《左右手》《给自己的情书》《寒武记》《有病呻吟》等。

### 112 郭峰(1962—)

被"东方时空"誉为"东方之子"的流行音乐第一人,集词、曲、编曲、制作、演奏、演唱、策划、导演于一身的全方位音乐人。郭峰出生于音乐世家,从小受父亲影响开始学习音乐。郭峰是中国百名歌星演唱会发起第一人,创作的《让世界充满爱》更是家喻户晓。其主要代表作品有《我多想变成一朵白云》《让世界充满爱》《地球孩子》《恋寻》《心会跟爱一起走》《永远》《甘心情愿》《不要说走就走》《移情别恋》《成吉思汗》《让我再看你一眼》《在你面前我好想流泪》《圆梦》《别无所求》《难兄难弟》《We Are Friends》等。其中作品《让世界充满爱》由陈哲、小林、王健、郭峰、孙铭作词,郭峰作曲。1986 年 5 月 9 日,由来自全国一百多名歌手组成的《让世界充满爱》大型演唱会在北京体育馆上演。通过媒体的传播,主题曲《让世界充满爱》迅速在全国传开。全体歌手同声高唱《让世界充满爱》,这在中国流行音乐史上留下了令人难忘的一笔。

### 113 王杰(1962—)

港台地区知名的创作型歌手、演员、音乐人,1987 年踏入歌坛,在台湾出道,用一首首饱含深情的歌曲,迎来了上万的歌迷。1991—1994 年中国台湾"四大天王"之一。1993

年移民加拿大,1997年返港,并继续创作音乐作品。21世纪向中国香港和大陆发展,大力发展歌唱事业,相继在全国各地体育馆举行演唱会,并场场爆满,浪子形象深入人心。主要代表作品有《英雄泪》《说谎的爱人》《冰冷的长街》《一场游戏一场梦》《几分伤心几分痴》《伤心1999》《安妮》《谁明浪子心》《不浪漫罪名》《是否我真的一无所有》《我是真的爱上你》《忘了你忘了我》《你把我灌醉》《我》《红尘有你》《来生再续缘》《几分伤心几分痴》《祈祷》等。

## 114　梅艳芳(1963—2003)

出生于香港旺角,祖籍广西合浦,是大中华地区的乐坛和影坛巨星。1982年获得第一届新秀歌唱比赛冠军和国际唱片协会颁发的新人奖,同年签约"华星"唱片公司,并出版首唱专辑。1983年出版《赤色梅艳芳》,歌曲《赤的诱惑》入选香港电台"十大中文歌曲"和无线电视台的"十大劲歌金曲"。1991年宣布退出舞台,1991—1992年在红磡体育馆举行了三十场"百变梅艳芳告别舞台演唱会"。梅艳芳以其浑厚低沉的嗓音和华丽百变的形象著称,曾获香港乐坛最高荣誉"金针奖"和中国金唱片奖"艺术成就奖",是香港乐坛最年轻的终身成就奖奖主。此外,她还是香港演艺人协会的创办人之一及会长,被称为香港演艺界的"大姐大"。其演唱的主要代表作品有《女人花》《一生爱你千百回》《亲密爱人》《相逢一笑》《似是故人来》《坏女孩》《夕阳之歌》《胭脂扣》《似水流年》《相爱很难》《女人心》《女儿红》《莫问一生》《亲密爱人》等。

## 115　毛阿敏(1963—)

中国流行音乐"天后"级女歌唱家,1963年3月1日出生于上海,1985年入伍从军,于原南京军区前线歌舞团当独唱演员后开始歌唱生涯。毛阿敏以深情、婉转、大气的唱法,高贵、端庄的形象成为中国流行音乐的代表人物,她开创了中国流行歌曲的大歌时代,被公认为内地歌坛二线女星。1987年,毛阿敏在南斯拉夫国际音乐节上以一首《绿叶对根的情意》获表演三等奖,是首位在国际流行歌曲大赛中获奖的中国流行歌手。自1987年开始,她先后多次在中央电视台的春节联欢晚会中表演,备受好评,而所演唱的歌曲亦广为流传,成为中国流行歌坛顶尖的实力派歌手。她的歌声深受人民群众喜爱,演唱的代表作品有《渴望》《烛光里的妈妈》《历史的天空》。

## 116　刘欢(1963—)

歌唱家,生于天津,1985年毕业于国际关系学院法语系,任对外经济贸易大学教授,教授"西方音乐史"。曾经在首都高等院校英、法语歌唱大赛中双获冠军,也从此开始了他的音乐生涯。进入流行音乐界后,刘欢每年均有畅销单曲推出,如《心中的太阳》《弯弯的月亮》《亚洲雄风》《花落花开》等歌曲,均以其磅礴之气势、炙热的演唱情感与技巧,带给听众极大的震撼,也表达了生活在同一时代的广大听众的共同情感。刘欢拥有最多的

代表作,拥有最广泛的听众群,他演唱的歌曲在中国大地广为流传、深入人心、经久不衰。1993年与韦唯合作演唱第七届全国运动会主题歌《五星邀五环》;1994年应邀赴日本参加第12届广岛亚运会开幕式,演唱自己的作品《让我们同行》;2008年8月8日受邀与莎拉·布莱曼演唱北京奥运会主题曲《我和你》。其主要代表作品有《好汉歌》《少年壮志不言愁》《怀念战友》《蒙古姑娘》《得民心者得天下》《从头再来》《相约如梦》《绿叶对根的情意》《你是这样的人》《情怨》《糊涂的爱》《落叶》《千万次的问》《弯弯的月亮》《心中的太阳》《亚洲雄风》《花落花开》《我和你》等。

### 117 韦唯(1963—)

中国著名女歌手,流行歌坛上的"天后"级人物,中国的主流媒体把她称呼为"中国的惠特妮·休斯顿""中国的麦当娜"和"中国的席琳·迪翁"等。韦唯从小就显现出歌唱、舞蹈的天赋,1986年她首次作为国家选派的代表,代表中国参加波兰第24届索波特国际音乐节,并一鸣惊人获得了演唱特别奖和最上镜小姐双奖。1988年,韦唯在春节联欢晚会上演唱了《爱的奉献》,1990年又以《亚洲雄风》一举成为内地歌坛天后级的人物。韦唯演唱并录制了上千首歌曲,而她在中国和世界其他国家演出超过上万场。据估计她的音乐专辑仅仅是在中国销售就达到1.2亿张,她也是世界上最卖座的歌手之一。韦唯既保持了她特有的大家风范,又拓展了国际化的新时尚歌后曲风,她总是在成功中给大家惊喜。她可以演唱中文和英文歌曲,并在中国及海外与中国相关的大型活动和电视节目中经常受邀出席演出。2014年参与湖南卫视主办的《我是歌手》,再次备受瞩目。代表作品有《爱的奉献》《亚洲雄风》《命运不是辘轳》《今天是你的生日》《让我再看你一眼》等。

### 118 郭富城(1965—)

出生于香港,学习舞蹈出身,1990年,他开始在歌坛走红,同年推出首张专辑《对你爱不完》,取得很大成功。此后,他的一系列专辑使其迅速升为"四大天王"之一,之后更是得到了"亚洲舞王"的美誉。1995年在香港音乐人雷颂德、谭国政及经理人小美的协助下,挖掘其娴熟的舞技与别有特色的声线,使其成功转型为实力派歌手,三次获得最受欢迎男歌手,作品多次获年度十大金曲等殊荣。歌曲代表作有《第四晚心情》《狂野之城》《铁幕诱惑》《纯真传说》《爱的呼唤》《信鸽》《动起来》《唱这歌》《我是不是该安静地走开》《谁会记得我》《真的怕了》《把所有的爱都留给你》《游园惊梦》《无忌 VS 未来》等。

### 119 张雨生(1966—1997)

台湾著名歌手,有台湾"音乐魔术师"之称,1988年3月,他与所属的"Metal Kids(金属小子)"乐团荣获1988年第一届热门音乐大赛优胜及最佳主唱的殊荣,也因此获得制作人翁孝良的发掘,同年4月张雨生以一首黑松沙士的广告曲《我的未来不是梦》引起歌

坛注意。5月张雨生参加音乐专辑《六个朋友》的制作并演唱成名曲《我的未来不是梦》及《以为你都知道》。其主要代表作品有《大海》《我的未来不是梦》《一天到晚游泳的鱼》《天天想你》《口是心非》《最爱的人伤我最深》《我期待》等。其中作品《我的未来不是梦》由张雨生演唱,陈乐融作词,翁孝良作曲。《我的未来不是梦》是一首励志作品,张雨生唱出了许多青年人对梦想的追求与不懈的努力及顽强拼搏的精神。《我的未来不是梦》发行于20世纪80年代末,却传唱于整个90年代。

## 120 黄舒骏(1966—)

台湾地区著名的歌手、作家和制作人,1988年进入唱片公司,投身娱乐圈。黄舒骏被一致公认为是"罗大佑接班人"。他被人称为黑色幽默音乐大师,不论歌中的意思是抒情、是讥讽、是幽默、是严肃、是浪漫,黄舒骏的词拿出来单看都像一篇精致的文学作品。他的词不会因为音乐结构的变化而受到丝毫影响,他的词就像照在清澈溪流上的阳光,尽管溪水不断流淌出视线,但阳光依旧耀眼灿烂。如果没有音乐的作用,单看文字,黄舒骏的词也异常精粹。歌词中的文学意象与诗一般的画面表现也是黄舒俊的一大特色,而更难得的是其中对社会、对人性的思考,具有很高的审美价值和社会价值。他曾为《青少年哪吒》(荣获第29届金马奖最佳电影音乐)、《寂寞芳心俱乐部》《国道封闭》《金枝玉叶2》等电影配乐,并制作与创作黄莺莺、伊能静、陶晶莹、Beyond、范晓萱、邝美云、彭羚、杨采妮、吴倩莲等人(乐队)的专辑。近年来,多次担当选秀节目的评委。其主要代表作品有《避风港》《马不停蹄的忧伤》《我是谁》《恋爱症候群》《改变1995》《你》《未央歌》《爱你》《为你疯狂》《天使》《女朋友》《她以为她很美丽》《男女之间》《谈恋爱》《醉舞》《单纯的孩子》《何德何能》《不要变老》《何去何从》《少年狂想曲》等。

## 121 杭天琪(1966—)

中国流行歌坛重要代表人物。1988年,杭天琪参加中央电视台举办的第二届全国青年歌手电视大奖赛,以《黄土高坡》和《我热恋的故乡》获业余组通俗唱法第二名,并被中央电视台聘为特邀演员,奠定了她在中国通俗乐坛的地位。其成名作《黄土高坡》代表了中国新一代流行音乐的声音,迅速成为"西北风"时期中国流行乐坛的明星,开创了中国原创音乐的第一个高峰——"西北风"时代,之后进入空政歌舞团,成为一名专业的独唱演员,并出版了首张个人专辑《黄土高坡》,随后又出版了《全国青年歌手大赛——杭天琪特辑》。杭天琪演唱了大量的"西北风"歌曲,代表作品主要有《信天游》《祖国赞美诗》《黄河边的故事》《心愿》《铺天盖地》《龙》《太阳出来喜洋洋》《十月连着你和我》《某年某月的那一天》《指南针》《祖先和我》《认识你的时候》《哥哥把我拴在心里头》等,成为"西北风"时代的带头人。

## 122 林忆莲(1966—)

出生于香港,香港史上艺术成就最高的女歌手,1984首张大碟发行后,迅速成为香港

新生代艺人中蹿红最快、最受瞩目的一位,是近 20 年来最具代表性的实力派女歌手之一。从 1983 年签约新力唱片到 1993 年加盟滚石唱片,继而在 2000 年转入维京唱片,林忆莲的每一步改变都伴随着大量好唱片的推出,在近 20 年的时间内,林忆莲堪称华语歌坛发片数量最多的歌手之一。在近 20 年的演唱生涯中林忆莲演绎了众多热门歌曲,同时也是香港史上首位单曲进入美国《公告牌》Pop-100 的歌手。主要代表作品有《放纵》《逃离钢筋森林》《滴汗》《梦了疯了倦了》《爱上一个不回家的人》《野花》《为你我受冷风吹》《夜太黑》《铿锵玫瑰》《至少还有你》《当爱已成往事》《远走高飞》《没有发生的爱情》《梦醒时分》《下雨天》《纸飞机》等。

## 123  田震(1966—)

中国软摇滚女歌手,1984 年初入歌坛,并在 1986 年以经典曲目《最后的时刻》奠定了自己的歌唱地位,是中国大陆歌坛"大姐大"式的人物;其音乐风格以"软摇滚风格"为主。1986 年 6 月,田震找到一个令自己和歌迷乃至评论界真正兴奋的闪光点——《最后的时刻》。这首由陈哲作词、董兴东作曲的歌曲是大陆最早出现的出色的原创作品之一,由田震演唱后收入《无名高地》合辑之中,成为田震最有影响的代表作。同时还录制了陈、董二人的另一首原创作品《好像忘记了》(收入《一无所有》合辑之中)。此时田震已跻身中国大陆顶级歌手的行列。2000 年荣获中国原创歌曲总评榜年度十大金曲奖,并与香港歌手苏永康一起荣获亚太地区最佳合作奖。5 月应世界音乐奖组委会之邀,作为唯一的华人颁奖嘉宾出席在蒙特卡洛举行的世界音乐奖颁奖大会。8 月,推出新专辑《震撼》。2001 年在华语榜中榜上获"最受欢迎女歌手奖";在香港第 23 届十大中文金曲颁奖礼上获"最受欢迎女歌手银奖"。代表作品有《最后的时刻》《好像忘记了》《铿锵玫瑰》等。

## 124  黎明(1966—)

出生于北京,1973 年举家移居香港,曾赴英国留学。1986 年参加"第五届新秀歌手大赛"获季军,随后签约华星唱片公司,后来转签宝丽金唱片公司,并于 1990 年推出首张个人专辑《黎明 Leon》,开始在香港走红。此后,他的一系列畅销专辑使其跃为"四大天王"之一,共推出过唱片 20 多张,获各类奖项 60 余项。主要代表曲目有《今夜你会不会来》《两个人的烟火》《全日爱》《看上她》《天使的诱惑》《相逢在雨中》《对不起我爱你》《深秋的黎明》《越夜越有机》《你懂我的爱》《Happy 2000》《两位一体》《我是不是该安静地走开》《呼吸不说谎》《夏日倾情》等。

## 125  苏永康(1967—)

香港男歌手,1985 年参加第四届新秀歌唱大赛获得亚军,签约华星唱片;1989 年正式推出首张个人大碟《失眠》;1990 年香港商业电台叱咤新力军男歌手银奖;1991 年推出第二张大碟《不要离开我》;1992 年正式签约新艺宝,成为其下实力派唱将;1995 年正式

推出首张普通话专辑《好男人不该让女人流泪》，成功打入台湾市场；1999年发行专辑《爱一个人好难》，这张重量级的普通话大碟成为当年最受欢迎的音乐作品之一。2000年后，苏永康相继发行了《因为爱你》等12张专辑。主要代表作品有《爱一个人好难》《男人不该让女人流泪》《越吻越伤心》《从不喜欢孤单一个》《相遇太早》《拥抱》《我只是想要幸福》《悲伤止步》"Sorry"《有人为你偷偷在哭》《我为你伤心》《我愿等》《让懂你的人爱你》《幸福离我们很近》《我不是爱过就算的人》等。

## 126 孙国庆（1967—）

中国著名通俗音乐歌手，活跃于20世纪80年代中后期至90年代前期。孙国庆毕业于中央音乐学院，多年的艺术学习使孙国庆不仅喜欢古典音乐，而且对流行音乐有着浓厚的兴趣。20世纪80年代应邀演唱电视剧《篱笆、女人和狗》的主题曲《篱笆墙的影子》，并被录制成磁带在全国发行，销量多达两千万盒，被誉为中国流行音乐带之最。2000年，应华人协会的邀请到华盛顿参加中国文化节，在白宫进行了精彩的表演，向美国人民介绍了中国的文化，本次活动的成功得到了国内外一致好评。2001年，获中央人民广播电台排行榜冠军。2002年任Star TV《星空不夜城》脱口秀栏目主持人、《人小鬼大》栏目主持人。2003年，《星空不夜城》获得亚洲电视最佳清谈节目银奖。2005年，任中央电视台第4套中文国际频道《台湾万象》节目主持人。曾获得《新周刊》评选出的最佳谈话主持人新人奖，曾为著名歌手毛阿敏、著名演员王志文等人的专辑担任作曲和编曲。

## 127 程琳（1967—）

中国内地女歌手，中国第一代流行音乐歌手，以其清新纯美的演唱风格奠定了她在当时中国歌坛的领先地位，开创了流行音乐的先河，成为中国流行音乐史上里程碑式的人物。程琳8岁登台演出，12岁考入海政歌舞团任二胡演奏演员。13岁演唱的一曲《小螺号》传遍祖国大江南北，迅速成为中国歌坛年龄最小的新星。《新歌1987》中的《信天游》则让人们看到了程琳的风格的新飞跃。1989年，与姜文联袂主演电影《本命年》并演唱主题歌及插曲，程琳为其甜美的少女明星的辉煌时代画上了完美的句号。此后，她悄然出国，逐渐淡出了人们的视线。1995年，足迹踏遍了世界上的许多国家的程琳带着专辑《回家》回来了，后参加了《同一首歌》等节目的录制。其主要代表作品有《小螺号》《童年的小摇车》《故乡情》《榆钱树》《归燕》《妈妈的吻》《信天游》《风雨兼程》《相聚》《秋千》《两颗小星星》《背影》《我走的时候》《小白菜》《从前有座山》等。其中作品《信天游》由广东作曲家解承强作曲，刘志文、侯德健作词，与《一无所有》同时在一南一北问世，是"西北风"的代表作。这首歌1986年由王斯用粤语演唱，1987年由程琳演唱，深受广大群众喜爱。《信天游》采用了陕晋地区的音乐元素，有着浓郁的中国西北风格。其曲调古朴、自然、粗犷、激情、豪放，随着古老的信天游曲调，那种半喊半唱的收腔，给人带来了"乡土"味，使原始与现代有机、自然、巧妙地结合，曲调具有鲜明的民族艺术特色，起伏流畅，音乐上使歌曲具有一种冲击力和爆发力，蕴含着感情的张力。

**128　韩磊**（1968—）

中国流行音乐界最具个人特色、最受欢迎男歌手之一，1991年开始踏入中国流行音乐界，1991年7月参加了北京举行的《新人新声》大型演出，他酣畅豪迈、洒脱不羁的演唱方式感染了所有在场观众，也因此在中国流行乐坛开始崭露头角。在接下来的五年中，韩磊演唱了近百首电视连续剧的主题曲，以及许多红极一时的单曲。这些曲风各异的歌曲，充分展现了韩磊深厚的演唱实力及其精彩纷呈的个人音乐风格。2014年，参加湖南卫视《我是歌手》第二季，获得第一名。其主要代表作品有《走四方》《天上没有北大荒》《天蓝蓝海蓝蓝》《爱情飞蛾》《向天再借五百年》《青史明月照谁家》《百战英雄》《你是我的房子》《千百年后谁还记得谁》《信仰》《风雨人生》《思念》《浩浩乾坤》《金玉良缘》《千古英雄浪淘沙》《堂堂中国人》《同根一脉保江山》《花开在眼前》等。

**129　三宝**（1968—）

我国当代著名流行音乐作曲家，原名那日松。三宝出生于音乐世家，4岁开始学习小提琴，11岁学习钢琴，13岁进入中央民族大学音乐系附中学习小提琴。1986年以优异成绩考入中央音乐学院指挥系。自1990年开始，三宝分别与广西歌剧院交响乐团、武汉舞剧院交响乐队及中央芭蕾舞交响乐队、北京交响乐团、中国交响乐团、中国歌剧院交响乐团、中国广播交响乐团合作演出；1997年后成为自由音乐人。在中央音乐学院学习期间，三宝对欧美流行音乐产生极大兴趣，开始尝试流行歌曲创作，1990年北京亚运会大型演出中，他以一首《亚运之光》正式成为流行乐坛的出色代表，此后积极致力于作曲、编曲、制作及演奏活动。他曾为台湾著名歌手苏芮写曲数首，亦与李宗盛、卢冠延合作，制作专辑《我们就是这样》。在为毛阿敏制作的第一张专辑里，《我不愿再次被情伤》更获香港电台1995年第一季十大金曲第一名。至今，他编配的作品达数千首，而创作的流行歌曲已达数百首，其中脍炙人口的优秀作品有红豆的《一个童话》；李玲玉专辑中的《挥挥手》；景岗山专辑中的《我的眼里只有你》《花灵》《我是不是还能爱你》《我知道你在等着》；丁薇专辑中的《断翅的蝴蝶》；林依轮专辑中的《告诉明天再次辉煌》《带上你的故事跟我走》等。主要代表作有音乐剧《新白蛇传》《金沙》《蝶》；音乐套曲《归》；歌曲《亚运之光》《你是这样的人》《不见不散》《暗香》；影视配乐《百年恩来》《一个都不能少》《我的父亲母亲》《苦茶香》《金粉世家》等共40余部。

**130　李春波**（1968—）

中国民谣代表人物，生于辽宁沈阳，自幼喜爱音乐，先去北京担任伴奏，后凭借自己创作的反映知青歌曲的《小芳》《谁能告诉我》在1993年和1994年流行乐坛创下辉煌的成绩，受到广大听众的热爱，成为家喻户晓的人物。他以朴素、平实、口语化的民谣风格音乐在内地流行音乐的发展中占据代表性的地位。先后出版、发行过5张唱片，其中《小

芳》《一封家书》等风靡全国,销量突破百万,并获得全国 30 多家电台音乐排行榜的冠军,堪称乐坛神话,在中国歌坛引起前所未有的震动。李春波作为一位创作型歌手,他的作品和演唱很趋平常化,更有一种充满人性的美,朴实、清新、亲切、随和。他拥有众多的听众和歌迷,更难得的是他被各种生活层面的人们由衷地接受,也深深地影响了一代人的审美趣味。其主要代表作品有《小芳》《一封家书》《谁能告诉我》《呼儿嘿哟》《天上飘着雨》《爱上你的样子》《贫穷与富有》《一生一世》《小桃红》《浪漫红尘中》《知识青年》《楼兰新娘》《边走边唱》《何日相见》等。

## 131 陈红(1968— )

中国海军政治部文工团演员、歌手,以《常回家看看》在春节联欢晚会上一炮走红。1994 年就推出了自己的第一张唱片《这一次我是真的留下来陪你》,1998 年、1999 年又相继推出了个人主打歌《喜乐年华》《常回家看看》等,其中《常回家看看》极具亲和力的曲风立刻博得了男女老幼的喜爱,一夜间红透了大江南北,传唱于大街小巷。陈红从涉足歌坛的那一天起就向着自己心中的目标进取,从北国冰城哈尔滨到中国流行音乐中心的北京,从第三届全国青年歌手电视大赛的"荧屏奖"再到第五届"青歌赛"的亚军,陈红凭着个人的演唱实力和清纯可人、极具亲和力的形象,成为中国观众非常喜爱的歌手之一。

## 132 孙楠(1969— )

出生于辽宁省大连,中国大陆实力派歌手,在专辑《不见不散》发行之前,在马来西亚早已小有名气。他是中国第一位在海外举办演唱会的歌手之一,高亢而华丽的歌声,为歌迷带来很多惊喜,代表作数量之多,在华人男歌手当中名列前茅,忧伤的曲风让我们沉思,欢快的节奏让我们步入云端。主要代表作品有《不见不散》《你快回来》《红旗飘飘》《追寻》《心里话》《英雄》《天荒地老》《永远的朋友》,"I Believe",《燃烧》《风往北吹》《不灭的心》《谁的心忘了收》《为爱说抱歉》《爱你爱不够》《致世博》《重逢》《拯救》《美丽的神话》等。

## 133 朱桦(1969— )

我国著名音乐人,出生于武汉,于武汉音乐学院学习民族声乐,中国流行乐坛的唱腔最为多变、最具艺术气质和探索精神的女歌手。自 20 世纪 80 年代步入歌坛以来,以其特有的"桦式"唱腔、脱俗而多变的曲风跃然成为中国歌坛上的一枝奇葩,并被音乐圈公认为将情感与技巧融合得最完美的女歌手。她的探索精神,源于对不同乐风的驾驭和不同情绪的把握,从京剧元素的《罗衣》、戏曲元素的《红颜命薄》、百老汇韵致的《歌剧魅影》、实验独立色彩的《仿佛》《红豆词》《朝夕相伴》、交响乐的《玉观音》《教我怎能不爱你》、结合传统唱法的《妈祖之歌》,到无伴奏合唱的《凤凰与蝴蝶》,灵魂乐味道的《月亮代表我的心》,R&B 的《咔》,电子味道的《繁星之夜》,舞曲元素的《妮妮》等。她是国内流行

歌坛少有的尝试多种演唱领域的歌手,在作品诠释上具有独特的原创精神。有录音师笑称朱桦是流行乐坛的"活化石"。因为她的声乐造诣,被邀请出任《超级女声》《快乐男声》《绝对唱响》《加油,好男儿》《联盟歌会》等多个重要比赛的评委,知性专业的点评与优雅的气质赢得了观众的良好口碑。

## 134 雪村(1969—)

原名韩剑,因一首《东北人都是活雷锋》在互联网上的火热被更多的人认识,又因为一句"翠花,上酸菜"的诙谐而成为明星。2002年中央电视台春节联欢晚会演唱歌曲《出门在外》,同时还为电影《讨债公司》、电视连续剧《蓝城》《饮马流花河》《新七十二家房客》《心理诊所》《闲人马大姐》等谱写主题歌曲并制作音乐。其主要代表作品有《东北人都是活雷锋》《我开始摇滚了》《恭喜发财》《媳妇我错了》《星期三的第二堂课》《抓贼》《办公室》《小李飞刀》《征婚启事》《出门在外》《谢谢你我亲爱的媳妇》《一只蛐蛐》《东北出好汉》《臭球》等。其中作品《东北人都是活雷锋》是网络歌曲的代表作,之后被人制作为Flash动画于互联网上传播。

## 135 陶喆(1969—)

台湾歌手及流行音乐制作人,祖籍上海,出生于香港,在台北长大,1997年发行的首张专辑《陶喆》立即在乐坛掀起一阵R&B的热潮及旋风,因此陶喆也有"台湾Babyface"的美誉。陶喆的首张同名专辑《陶喆》将黑人乐风与本土歌谣结合,成功地颠覆了传统乐风,为台湾流行音乐注入新血。陶喆的作品拥有很高的完整性与成熟度,其即兴式的R&B唱腔同样著名,成为众多R&B歌手的典范。陶喆是少数在作品中拥有社会关注度与重视个人解放想法的歌手。陶喆并将传统歌曲重新编曲,赋予经典歌曲全新生命力,如《望春风》《夜来香》《忘不了》等,都是西方索尔音乐与中国传统音乐的完美结合。其主要代表作品有《忘不了》《找自己》《爱,很简单》《是是非非》《SUSAN说》《普通朋友》《爱我还是他》《月亮代表谁的心》《寂寞的季节》《今天你要嫁给我》《黑色柳丁》《就是爱你》《太美丽》《沙滩》等。

## 136 王菲(1969—)

1969年出生于北京,后拜师戴思聪学习声乐,1989年签约新艺宝唱片公司并发行了第一张个人专辑,从此正式步入乐坛,曾使用艺名王靖雯(对应英文名是Shirley Wong);英文名Faye Wong一般在华人圈外使用。王菲在华人世界拥有很高知名度,在海外尤其在日本也有一定的人气和知名度。她唱过许多脍炙人口的流行歌曲,音乐又极具个人风格,空灵的声音、率真的个性、智慧的眼睛、慵懒的表情,有时无奈,有时轻狂,有时平静,有时激扬。1994年是王菲音乐生涯的转折点,出了专辑《讨好自己》,并且由王靖雯改名为王菲。《讨好自己》是张粤语专辑,其中收录了王菲自己作词的普通话歌曲《出路》,这

首歌不仅是她自己作词,同时是她第一次也是最后一次尝试说唱形式。王菲自2004、2005年逐渐淡出歌坛,相夫教女,2010年于"春晚"演唱歌曲《传奇》再次引起轰动,并正式复出。在演唱上,王菲以独特的嗓音和极具个性的唱腔,赢得了歌迷的喜爱,她那既另类又商业的风格成为流行乐坛的一道独特风景线。她是1990年代初至今华语乐坛最优秀女歌手之一,同时是华语乐坛粤语专辑销量最高女歌手。其主要代表作品有《传奇》《因为爱情》《红豆》《容易受伤的女人》《执迷不悔》《流年》《将爱》《只愿为你守着约》《暧昧》《棋子》《我愿意》《约定》《人间》《爱与痛的边缘》《笑忘书》《又见炊烟》等。

### 137 高晓松(1969—)

"校园民谣"的关键人物,中国大陆著名作曲家、填词人、音乐制作人及导演。1994年,他以《校园民谣Ⅰ》进入音乐圈。他以创作见长,曾创立了麦田音乐,也即后来发展规模最大的国内唱片公司——太合麦田。高晓松一手打造了老狼、叶蓓、阿朵等歌手,曾经为刘欢、那英、小柯、黄磊、朴树、零点乐队、李宇春、林依轮、黄绮珊等人写歌或者担任制作人。1996年他发表的个人作品集《青春无悔》代表了其更高成就,被许多媒体评为中国原创音乐典范之作。主要代表作品有《同桌的你》《睡在我上铺的兄弟》《上班族》《流浪歌手的情人》《好风长吟》《模范情书》《B小调雨后》《冬季的校园》《青春无悔》《白衣飘飘的年代》《月亮》《回声》《荒冢》《久违的事》《恋恋风尘》《花儿为什么这样红》《那时花开》《冬天快乐》《我心飞翔》等。其中作品《同桌的你》是校园民谣的代表作品之一。这首歌是由内地校园民谣代表歌手老狼的成名之作,由高晓松创作于1991年,掀起了我国校园歌曲的第二次高潮,至今仍在大学校园中传唱不衰。此曲于1994年从大学校园内传到校外,并在社会上引起广泛的反响,传唱开来,在内地歌坛掀起了校园歌曲的创作、演唱热潮。这首歌在载体上属于校园民谣,但它并没有采用传统的民族调式,而是运用了西洋大调式写成。前奏用口琴吹出全曲的主题,节奏舒缓,气息宽广,口琴独特的音色,与学生时代的清晰淳朴相呼应。《同桌的你》表达的是人们对学生时代的一种追忆和怀念,整首歌始终包含着一种淡淡的怀旧情思。

### 138 小柯(1971—)

原名柯肇雷,集作词、作曲、演唱三位于一体的著名音乐人。1995年12月出版了首张个人专辑《念来去》。1998年10月推出了自己的第二张个人专辑《天色将晚》,并为电视剧《新神雕侠侣》《千秋家国梦》《二马》《京都神探》和《将爱情进行到底》创作了主题曲。1998年,被中央人民广播电台评为"最佳音乐制作人",1999年自己创作的歌曲《关于你的传说》《等你爱我》和《我还能做什么》连续三个季度荣获北京音乐台中国歌曲排行榜冠军。他的歌曲的曲调既没有R&B那明显的节奏,也不像诸如索尔音乐那样纯粹玩弄技巧,很平静很淡,就好像在娓娓诉说着一个个故事,谈论着一个个道理,当说到激动之处时偶尔爆发出来的呐喊又让人为之心动。他担任音乐制作的歌手有林忆莲、萧亚轩、莫文蔚、古巨基、张学友、那英、陈明、胡兵、谢雨欣、陈妃平、纪如景、满江等。主要代表作品

有音乐剧《凭什么我爱你》,歌曲《北京欢迎你》《等你爱我》《你说我容易吗》《遥望1999》《日子》《如果你走了我还有什么》《老大》《我还能做什么》《我该怎么办》《冬季校园》《像爱你一样爱她》《油画里的情人节》《只要能爱你怎样都可以》《疯了》《卡西莫多》《亲密的孤单》《夕阳往事》等。

## 139　沙宝亮(1972—)

中国歌手,1986年毕业于北京艺校,1993年步入歌坛和现代人乐队合作开始创作、演唱。沙宝亮写歌很多年,1996年时与其好友段旭然成立沙漠工作室,沙宝亮负责作曲,段旭然负责作词,其间为戴娆写了《期待》和叶蓓的《我是谁》,后签约北京现代力量文化发展有限公司,推出单曲《我的秋天谁来过》,位居中央人民广播电台《中国流行歌曲榜》第二名,并在全国各地电台几十家排行榜上榜。后来因演唱《金粉世家》的主题曲《暗香》,成为红遍中国的"情歌王子"。其主要代表作品有《暗香》《男人不坏女人不爱》《亲爱的再见》《青春日记》《沉香》《多情人间》《飘》《只因为爱》《我还爱着你》《天净沙》《玫瑰唇彩》《蒙娜丽莎》《我的秋天谁来过》《无名指》《错过》《爱你》《那么爱你》《可不可以》《其实你不懂我的心》等。其中作品《暗香》为电视剧《金粉世家》主题曲,由三宝作曲,陈涛作词,沙宝亮演唱。作品的歌词从独特的视角揭示了电视剧的主题,作者笔下的爱除了有几分伤感、几分缠绵之外更多了几分哲理;不论随意想来,还是细细品味,都能感受到乐曲中浓郁的古典韵味;虽然歌词古典味十足,但是曲作者并没有相应地采用中国的民族调式或民族音乐素材,而是采用了西洋的小调式和较为"西化"的表现手法,正好符合了时下年轻人的审美情趣,是新生代歌曲的代表作。

## 140　李圣杰(1973—)

台湾男歌手,拥有四分之一德国血统,曾为台湾网球选手。早年曾用艺名李杰。擅长情歌,1997年参加电视《超级新人王》节目与鲍比达老师签约后,于1999年发行首张个人专辑。从2002年一直到2004年,缔造无数佳绩,相继发行了《冷咖啡》《痴心绝对》《关于你的歌》《收放自如》《原谅我没有说》等专辑。一首《痴心绝对》以最简单直接的感情文字加上抒情动听的旋律,成功打动了数千万人的心,一再地创造奇迹。李圣杰脍炙人口的歌曲,惊人的传唱度席卷大街小巷,"人人都会唱"的歌曲特质,让大家对李圣杰总是多了一份亲切感。主要代表作品有《手放开》《痴心绝对》《远走高飞》《眼底星空》《擦肩而过》《你那么爱他》《最近》《关于你的歌》《如果你爱他》《不顾一切的爱》《位置》《我可以》《别说我的眼泪你无所谓》《你们要快乐》《不完美》等。

## 141　阿杜(1973—)

新加坡歌手,原名杜成义,祖籍为福建闽南,以其沙哑的嗓音闻名于华语音乐界。1999年被新加坡星探发掘,从而投身音乐事业,和海蝶音乐签约。阿杜在2002年推出第

一张唱片《天黑》后,其声名即响遍南亚。阿杜是实力与外形俱佳的歌手,男人味十足的外形配以被称为"新世纪进化未完全真男人的声音"。阿杜沙哑的歌声,就像砂纸一样,可以抚慰人心,制作人许环良说:"阿杜把身为男人的温柔,都唱到歌里去了""昨日的市井小民,明日的歌坛传奇"。这也许是对阿杜最为贴切的描述。阿杜的声音相当具有张力,阿杜的嗓音嘶哑却不矫情,反而在歌唱的时候流露出一种真诚以及同理心,以独特的声音诠释了许多经典的作品。其主要代表作品有《离别》《撕夜》《他一定很爱你》《坚持到底》《Andy》《差一点》《天黑》《天天看到你》《下雨的时候会想你》《天蝎蝴蝶》《你就像个小孩》《放手》《下次如果离开你》《无法阻挡》《一首情歌》《不让你走》《下雪》《我在你的爱情之外》《单向的爱》等。

## 142  陈奕迅(1974—)

香港乐坛重要人物之一,英文名 Eason Chan,著名男歌手及演员,是香港流行音乐新时代的指标人物之一,同时也是继许冠杰、张学友之后第三个获得"歌神"称号的香港男歌手,香港演艺人协会副会长之一,曾被美国《时代》杂志形容为影响香港乐坛风格的人物。1995 年在香港参加 TVB 举办的第 14 届新秀歌唱大赛,在多个环节均获得高评分,成为该届冠军,随即跟华星唱片公司签下歌星合约,进入演艺圈。2003 年他成为第二个拿到"台湾金曲奖""最佳国语男演唱人"的香港歌手,同时五次夺得"叱咤乐坛男歌手金奖",连续三次夺得"叱咤乐坛我最喜爱的男歌手",五度成为香港四大电子传媒音乐颁奖典礼大赢家,被《时代》杂志形容为影响香港乐坛风格的人物。其主要代表作品有《因为爱情》《等你爱我》《好久不见》《浮夸》《淘汰》《十年》《爱情转移》《红玫瑰》《不要说话》《人来人往》《富士山下》《全世界失眠》《谢谢侬》《不如不见》《兄弟》《十面埋伏》《最佳损友》《明年今日》《婚礼的祝福》《圣诞结》等。

## 143  李玟(1975—)

原名李美林,美籍华裔歌手,首位进军美国歌坛的华语歌手、首位全球发行英文专辑的华语歌手、首位登上奥斯卡金像奖颁奖典礼献唱的华语歌手、首位获邀于美国洛杉矶华特·迪斯尼音乐厅举办个人演唱会的华人歌手,当代华语歌坛最具代表性的人物之一。1993 年香港 TVB 新人歌唱大赛亚军,1994 年正式步入歌坛。1996 年加入 Sony 后,发行多张畅销经典专辑。她用当时在亚洲乐坛少见的 R&B 唱腔诠释歌曲,让人惊讶新奇,这带给流行音乐新指标,曾经风光地把金曲龙虎榜年终总冠军及亚军同时拿下;在广东'98 乐坛颁奖典礼上也拿下四项大奖,在美国 MTV 亚洲大奖上拿下两项大奖,八所美国知名大学曾经颁发给李玟华人高荣誉奖项等。李玟在乐坛成为热歌劲舞及 R&B 的代表,也因为有精湛的歌声及很高的知名度,与迈克尔·杰克逊、胡里奥·依格来西亚斯、瑞奇·马汀、Kelly Price 等国际知名歌手有过合唱表演。主要代表歌曲有《好心情》《想你的 365 天》《Baby 对不起》《刀马旦》《月光爱人》《美丽笨女人》《Di Da Di》《魔镜》《你是我的 Superman》《流转》《有你就够了》《你把我灌醉》《爱琴海》《过完冬季》《颜色》《暗示》

《要定》《第九夜》《我依然是你的情人》等。

## 144  戴爱玲（1975— ）

新加坡著名女歌手，1998年与滚石唱片签约，和歌手赵咏华合唱"I Will Smile"而广受好评；2001年被签入维京唱片旗下，成为2002年维京唱片的力捧新人，演唱维京唱片年度品牌Jingle引起大众注目，随后发行首张个人专辑"Magic"。2003年戴爱玲受邀演唱第十四届金曲奖主题曲"Passion"，并发行第二张专辑《为爱做的傻事》，首波主打单曲《对的人》成为红遍了大街小巷的经典KTV歌曲；2007年与新力博德曼签约，隔年发行暌违五年的第三张专辑《天使之翼》，首波主打歌《累格》再度成为KTV热门点播歌曲。其声音明亮，歌声魔力像一座声音的"活火山"，有力量也有温度，带给人高度的想象力，舞台魅力带有都市吉卜赛般的奇幻。主要代表作品有"I Will Smile"，《千年之恋》《坏坏惹人爱》《分开旅行》《你和我和他之间》《我期待》《只要再看你一眼》《上层精灵挽歌》《沸腾》等。

## 145  王力宏（1976— ）

知名华语流行歌曲男歌手及唱片制作人，籍贯浙江义乌，出生于美国纽约州的罗彻斯特。1996年初，19岁的王力宏在台湾发行第一张个人专辑《情敌贝多芬》，里面收录了他自己的三首创作曲。他的才华受到台湾流行乐坛和媒体的注意，加之其阳光少年的外表、学生歌手的身份、古典音乐的背景，立刻成为一颗颇受瞩目的新星。1998年夏季，王力宏加盟了新力音乐，《公转自转》《不可能错过你》等专辑为大家带去了清新的风格，也赢得了极佳的口碑，其中，专辑《公转自转》推出一周后在台湾就卖出10万张，达到白金销量。在1999年，王力宏以23岁的年纪拿到台湾流行音乐界最受瞩目的金曲奖"最佳男演唱人"及"最佳制作人"双料冠军，是金曲史上前所未有的最年轻的得奖人，随后又发行了《如果你听见我的歌》《心中的日月》《盖世英雄》《改变自己》《十八般武艺》等专辑。其演唱代表歌曲有《龙的传人》《在梅边》《一首简单的歌》，"Kiss Goodbye"，《我们的歌》《好心分手》等。

## 146  杨宗纬（1978— ）

台湾歌手，台湾第一届超级星光大道人气王，凭借其超高的人气，让人"开口即醉"的好声线和扎实的演唱功底获得众多媒体的关注、无数歌迷的青睐，并在台湾歌坛占有一席之地。2007年分别参与《星光同学会——超级星光大道10强纪念合辑》和《爱星光精选合集》两张专辑部分歌曲的录制。2008年发行首张个人专辑《鸽子》，由黄韵玲、林迈可、"五月天"的阿信、萧煌奇、蔡健雅、李伟菘等知名音乐人联手打造多元曲风的全新创作专辑并立刻成为各大排行榜的冠军。其代表作品有《洋葱》《背叛》《鸽子》《听说爱情回来过》《人质》《给未来的自己》《雨天》《让》《对爱渴望》《多余》《存爱》《回忆沙漠》《遇见》

《你看》《爱我的请举手》《谁会改变我》《哭了》《天气这么热》《美丽的稻穗》等。

**147 梁静茹（1978— ）**

马来西亚女歌手，原名梁翠萍，籍贯中国广东顺德。在一次歌唱比赛中有幸得到李宗盛肯定，并带其进入滚石唱片。1997年只身一人到台北，开始她的音乐梦想。精心录制两年的专辑就在发行后的几天，台湾发生了大地震，所有宣传全部取消，梁静茹靠着惊人的毅力度过了那段时光。2000年，以一首《勇气》让她红遍大中华地区，从此成为"K歌天后"！此后梁静茹以每年一张专辑的速度，捍卫她在华语乐坛的地位。梁静茹的音乐以抒情淡雅类为主，同时包含轻快、摇滚等多种音乐元素，她是当之无愧的"亚细亚歌姬"。她的声音温暖而磁性，有种非凡的力量，可以为人们心灵疗伤，可以在平凡中直指人心，直指你爱的世界，她也是当之无愧的"亚洲情歌天后"。主要代表作品有《勇气》《无条件为你》《分手快乐》《暖暖》《情歌没有告诉你》《分手快乐》《一秒的天堂》《宁夏》《会呼吸的痛》《燕尾蝶》《亲亲》《丝路》《可惜不是你》《崇拜》《没有如果》《情歌》等。

**148 孙燕姿（1978— ）**

华语女歌手，新加坡人，凭借独特声线及演唱技巧备受注目，2000年出道后迅速走红，为当今华人社会中知名的流行音乐歌手，获得过很多重要的音乐奖项。2000年孙燕姿带着一首《天黑黑》来到乐坛，以其独特声线演唱加上纯纯的钢琴声打动乐迷。被冠上音乐精灵之称的孙燕姿，以新人之姿发行首张同名专辑后在台湾地区销售量约40万张，当时各个颁奖礼的新人奖均为孙燕姿的囊中物，被誉为"小天后"，也被视为华语歌坛继王菲、张惠妹之后难得的"天后"接班人，获奖无数，与同期出道的蔡依林、萧亚轩、周蕙合称为"亚洲四小天后"，后在3年内发行了6张专辑。孙燕姿在"第9届全球华语音乐榜中榜"夺得了"港台最受欢迎女歌手奖"。2005年再次复出歌坛，发行专辑"Stefanie"，获得金曲奖第十六届最佳国语女演唱人奖，成为目前唯一一位获得金曲奖最佳新人奖与最佳女歌手奖的歌手。2007年2月26日，发行专辑《逆光》，并在接下来的各大榜单中表现抢眼，销量节节攀升，"天后"身份再次显现。2009年，举行了自己的世界巡回演唱会，大获成功，场场爆满。2011年3月发行专辑"It's Time"，又获歌迷追捧。主要代表作品有《是时候》《遇见》《180度》《愚人的国度》《当冬夜渐暖》《开始懂了》《世说心语》《天黑黑》《绿光》，"Honey Honey"，《爱情证书》《逆光》《木兰情》《我的爱》《眼泪成诗》《我也很想他》等。

**149 周杰伦（1979— ）**

中国台湾华语流行歌手、著名音乐人、音乐创作家、作曲家、作词人、制作人、导演。周杰伦是2000年后亚洲流行乐坛最具革命性与指标性的创作歌手，有"亚洲流行天王"之称。他突破原有亚洲音乐的主题、形式，融合多元的音乐素材，创造出多变的歌曲风

格,尤以融合中西式曲风的嘻哈或节奏蓝调最为著名,可说开创了华语流行音乐"中国风"的先声。他创新地在歌曲里使用西方古典音乐,作品也富有中国武术元素、中国音乐特色等。周杰伦融合中西音乐的风格创造了一种新鲜的声音,这和台湾的主流音乐很不同。代表作《东风破》由方文山作词,周杰伦作曲并演唱,是"中国风"流行音乐的代表作。他在音乐的基础上融入了民族曲调、民族乐器等民族音乐元素,形成了一种极具中国特色的"中国风"流行音乐风格。作品《双截棍》由方文山作词,周杰伦作曲并演唱,收录于专辑《范特西》。该曲呈现了华语的另一种适切的说唱方式。周杰伦独特的唱法,避免了某类数来宝的尴尬,也开创了其音乐时代的新风格。代表作品有专辑"JAY"、《范特西》、"Fantasy Plus"、《八度空间》《叶惠美》《七里香》《十一月的肖邦》《霍元甲》《魔杰座》《跨时代》等。

### 150 蔡依林(1980—)

中国著名女歌手,华人流行"天后"、"亚洲百变天后"。生于台湾,原名蔡宜凌、蔡依翎,英文名Jolin。在1998年参加新生卡位战歌唱大赛获得冠军后,于1999年发行首张专辑《Jolin 1019》出道,在台湾地区创下40万张的销量,一举荣获音乐风云榜最佳潜力新人奖、Channel V亚洲区年度最受欢迎新人女歌手奖和TVBS劲碟民选大赏最受欢迎信任奖在内的多项大奖。2003年及之后发行的《看我72变》《舞娘》,"MYSELF",等专辑均获得极大成功,并称霸G-Music七年华语女歌手销售冠军(其中包括三年华语销售总冠军),在华人世界乃至亚洲拥有极大影响力。2010年,担任中国上海世博会台湾馆主题曲的演唱人。其主要代表作品有《今天你要嫁给我》《爱情三十六计》《好久不见》《美人计》《马德里不思议》《无言以对》《黑发尤物》,"Love Love Love",《恋爱百分百》《舞娘》《布拉格广场》《柠檬草的味道》《说爱你》《倒带》《日不落》《听说爱情回来过》《我知道你很难过》等。

### 151 林俊杰(1981—)

新加坡华人流行音乐歌手、作曲人、作词人、音乐制作人。出生于新加坡,祖籍中国福建。林俊杰从2003年开始在中国大陆走红,2003年4月在台湾首发第一张个人创作专辑《乐行者》,全亚洲销量突破70万张,仅在大陆销量就达到了40多万张的好成绩,2004年凭《江南》一曲走红全国。之后推出的《乐行者》《江南》《编号89757》《曹操》《她说》专辑都获得了市场认可,同时他还也为许多华语歌坛的歌手创作了众多作品,例如张惠妹的《记得》、王心凌的《当你》、Twins的《我很想爱他》等。其卓越的音乐创作才华以及具有亲和力、感染力、穿透力的磁性嗓音使他成为当今华语乐坛最耀眼的男歌手之一。主要代表作品有《被风吹过的夏天》《流行主教》《忘记》《发现爱》《杀手》《期待爱》《爱与希望》《点一把火炬》《小酒窝》《表达爱》《信心旅行》《爱不会绝迹》《真材实料的我》,"I AM",《快乐的牧场》《完美新世界》《江南》等。

### 152 张韶涵(1982—)

1982年出生,台湾女歌手、演员。张韶涵出生于台湾桃园,是新疆维吾尔族后裔,12岁举家移民加拿大。张韶涵在加拿大时曾先后参加过不少歌唱比赛,并在"中广流行之星"歌唱比赛中以张雨生的《没有烟抽的日子》获加拿大地区冠军,后回台湾参加准决赛,跻身前八强,可惜最后因学业放弃参加总决赛,但因为比赛中的表现而被林隆璇发掘,于2000年与福茂唱片签约,正式进入演艺圈。主要代表作品有《隐形的翅膀》《遗失的美好》《快乐崇拜》《如果的事》《欧若拉》《寓言》《梦里花》《喜欢你没道理》《潘朵拉》《呐喊》《手心的太阳》《口袋的天空》《都只因为你》《香水百合》《控制不了》《我的最爱》等。

### 153 李宇春(1984—)

中国最具社会影响力和传奇性的流行女歌手,中国首位民选超级偶像,词曲创作人,电影演员,导演,素有中国"舞台皇后"之称。毕业于四川音乐学院通俗演唱专业。2005年参加湖南卫视《超级女声》音乐比赛获得年度总冠军,由此正式步入中国歌坛。作为中国乐坛具有划时代意义的顶级女歌手,影响力已超出娱乐圈范畴,成为当今中国社会的标志性人物。出道以来发表的专辑《皇后与梦想》《我的》《少年中国》《李宇春》等专辑,张张热销,稳登国内唱片销售冠军宝座。在2009年第九届全球华语歌曲排行榜颁奖礼中获得"最受欢迎女歌手"奖项,打破了这一奖项之前8年由港台地区歌手垄断的局面,同年在韩国首尔举行的亚洲音乐节上斩获"亚洲最佳歌手"大奖,奠定了在华语乐坛的地位。2011年,李宇春成为史上第一位荣获"香港十大中文金曲"颁奖礼"全国最佳女歌手"的内地歌手。美国《时代周刊》评价其为"中国流行文化代表"。

### 154 萧敬腾(1987—)

台湾歌手,出生于台北市,萧敬腾成名于《超级星光大道》节目,2007年05月11日,首次上星光大道的踢馆挑战赛,以一曲《世界唯一的你》击败了对手,一战成名,以一个非正式参赛者的身份一夕爆红,创下最短时间内爆红的纪录,并获选为2007年台湾奇摩十大新闻人物第三名。2008年3月,萧敬腾正式与华纳唱片签约四年,其个人首张专辑《萧敬腾》于2008年6月16日正式发行,发行首周即位列各大排行榜冠军。2009年7月17日,萧敬腾以亚洲新人王之姿发行个人第二张专辑《王妃》,并同时在全台湾举办七场Live Tour巡回演唱会;2009年11月13日,萧敬腾发行"Love Moments"自选辑,选择华语天后歌手红极一时的十首经典之作,以独特的男生唱腔再次娓娓道来,并将当年他在超级星光大道时的演唱曲目《新不了情》设定为第一主打,重现当年萧敬腾诠释这首歌的动人声音,发片后即获得G-music和五大金榜冠军。萧敬腾嗓音浑厚,唱腔多元,演唱曲风多样化,其主要代表作品有《王妃》《新不了情》《王子的新衣》《原谅我》《梦一场》《疼爱》《海芋恋》《阿飞的小蝴蝶》《收藏》《我怀念的》《如果没有你》《会痛的石头》《记得》《倒带》

《心如刀割》《写一首歌》《小男人大男孩》《善男信女》《我不会爱》等。

## 155 Beyond 乐队

香港著名摇滚乐队,成立于1983年,是20世纪华语乐坛最成功和最有影响力的乐队之一,由黄家驹(主唱、作曲)、黄家强(贝斯)、黄贯中(吉他)、叶世荣(鼓手)四人组成。1986年与宝丽金唱片公司签约,开始在香港乐坛产生影响。乐队的作品以写实为主,其内容每每反映出社会的时弊及他们的所见所感。乐队一直坚持着由各自成员负责创作所有作品的旋律和编曲部分。自1983年成立至今得奖无数,有很多首歌曲成为经典歌曲,家喻户晓、久唱不衰。主要代表作品有《海阔天空》《不再犹豫》《光辉岁月》《真的爱你》《大地》《喜欢你》《情人》《冷雨夜》《灰色轨迹》《谁伴我闯荡》《无尽空虚》《岁月无声》《再见理想》《长城》《不可一世》《逝去日子》等。

## 156 小虎队组合

台湾男子组合,原型来自日本杰尼斯"少年队",成员有"霹雳虎"吴奇隆、"小帅虎"陈志朋以及"乖乖虎"苏有朋三人,最初于1989年与女子组合"欢派对出"合辑。因青春阳光的外形、活力四射的舞蹈及淳朴励志的歌曲而迅速走红,继而成为当时华语流行乐坛最有影响力的青春男子组合,曾创下了演唱会20多场场场爆满的纪录,震撼了歌坛,成为当时台湾最活跃的歌坛新人组合,在中国以及海外华人地区风靡一时。后因成员分别要上学、服兵役等原因于1991年宣布解散,2010年"春晚"的舞台上,三人再次组合,唤起了无数人对这个组合的回忆。其主要代表作品有《爱》《蝴蝶飞呀》《青苹果乐园》《男孩不哭》《红蜻蜓》《星星的约会》《让我牵着你的手》《我要对你说谢谢》《叫我一声 My Love》《逍遥游》《再见》等。

## 157 唐朝乐队

中国摇滚乐著名乐队之一,成立于1988年,是中国第一支重金属风格摇滚乐队,成员有丁武、刘义军、赵年以及已逝的张炬等人。唐朝乐队是中国摇滚乐史上里程碑式的乐队,乐队初具影响是在1989年末的北京首体"'90现代音乐会"上,狂飙的歌声和飘逸的长发成了唐朝乐队的标志。1991年,乐队推出的同名专辑《唐朝》成为中国摇滚乐的代表作之一。专辑发行后,其歌曲中所蕴含的巨大音乐能量迅速在全国掀起风暴狂潮。他们的名字与新闻频繁在各媒体上出现,他们的歌曲在各地电台排行榜上位居前列。"唐朝"成为当年亚洲最值得注意的文化现象。其中主打歌曲《梦回唐朝》采用中国古典诗词版的歌词配以大气磅礴的音乐,加上主唱丁武充满力量的歌声,成为中国金属摇滚乐的代表作。1994年,香港红磡体育场"中国火"演唱会又再次证明了唐朝乐队在中国摇滚乐坛中不可取代的重要地位。其他代表作品有《国际歌》《九拍》《浪漫骑士》等。

## 158 五月天组合

中国台湾地区的摇滚乐团,由乐队团长兼吉他手怪兽(温尚翊)、主唱阿信(陈信宏)、吉他手石头(石锦航)、贝斯玛莎(蔡升晏)和鼓手冠佑(刘谚明)组成,在1997年3月29日更名为"五月天"。至2016年,四次拿下"台湾金曲奖"和"最佳乐团奖"。1999年,发行首张专辑《第一张创作专辑》。2000年7月7日,发行了第二张创作专辑《爱情万岁》。2001年7月6日,推出第三张创作专辑《人生海海》。2003年11月11日,发行第四张专辑《时光机》。2004年11月5日,推出第五张专辑《神的孩子都在跳舞》。2005年8月,推出精选辑《知足 Just My Pride 最真杰作选》。2006年12月29日,发行第六张专辑《为爱而生》。2008年10月23日,发行第七张专辑《后青春期的诗》。2011年12月16日,发行第八张专辑《第二人生》。2016年7月21日,发行第九张专辑《自传》。代表作品有《温柔》《倔强》《恋爱 Ing》《志明与春娇》等。

## 159 羽泉组合

中国内地歌唱组合,由陈羽凡和胡海泉组成。自1998年成立以来,发行了16张音乐专辑,其中11张为原创专辑,总销量超过1200万张。1999年,推出首张创作专辑《最美》,销量就突破百万。2000年发行专辑《冷酷到底》,2001年发行专辑《热爱》,2003年发行专辑《没你不行》,2005年发行专辑《三十》,2006年发行专辑《朋友难当》,2009年发行专辑《每个人心中都有一个羽泉》,2011年发行专辑《@自己》,2013年发行专辑《再生》,2014年发行专辑《敢爱》,2015年发行专辑《不服》。代表作品有《最美》《冷酷到底》《深呼吸》《叶子》《开往春天的地铁》《爱情诺曼底》等。

## 160 飞儿乐队

成立于2002年5月,由主唱詹雯婷、吉他手黄汉青和制作兼键盘手陈建宁组成,于2004年正式进入乐坛,其歌曲"Lydia"作为为电视偶像剧《斗鱼》的片尾曲,在其正式出道前即在台湾各商业媒体大量曝光,因而在亚洲及华人世界一炮而红。乐队几乎所有作品都是自行创作,正是这种不断尝试,不断创新,使得飞儿乐队在如今的流行乐坛中,找到了属于自己的风格。乐队从成立以来相继发行了《F. I. R. 飞儿乐团同名专辑》《无限》《飞行部落》《爱·歌姬》《让我们一起微笑吧》等多张专辑。主要代表作品有《我们的爱》,"Lydia",《流浪者之歌》《千年之恋》《月牙湾》,"Fly Away",《你的微笑》《光芒》《三个心愿》,"Find My Way",《塔罗牌》《荆棘里的花》《你很爱他》等。

## （三）近现代流行音乐作品

**1** 《可怜的秋香》1921

　　中国音乐史上第一首用白话文写词的歌曲，也成为中国近代音乐史上的经典。这首歌是作曲家黎锦晖1921年创作的。作品以孩子的口吻，描写一个牧羊女孤苦伶仃的一生，寄寓着作者对旧时劳动人民悲苦生活的同情。歌曲的旋律颇具儿童歌曲的语言特色，似是一个不懂世事的孩子，睁着天真的大眼睛向可怜的秋香提着一系列的问题。曲调内向、抒情，同时还带着思索和怜惜的意味。整首歌曲较接近于我国传统的民间小调，唱起来流畅婉转，亲切自然，颇为感人，同时还有较强的民族风格。从这点看，这首歌在今天似乎不值得惊讶，但在西洋音乐刚刚进入中国，而大家都在模仿西洋音调的20世纪20年代里，就实为难得了。

**2** 《毛毛雨》1927

　　我国近现代第一首流行歌曲，词曲均由作曲家黎锦晖创作于1927年。歌曲主要描写了妹妹盼情郎归来的心境情绪。这首《毛毛雨》在流行歌曲历史上具有标志性意义，然而它在1927年的出现却似乎是自然而然的。当时，《毛毛雨》《落花流水》《妹妹我爱你》等歌曲和儿童歌舞剧一起，成为黎锦晖歌舞团的表演曲目，四处巡演，并且同样流传于学校。从整体看，它是一首中国民族音乐手法和西洋音乐元素相结合的作品。从旋律上看，它具有典型的民间小调特征，但是在伴奏方面则采用了当时在上海盛行的西式乐队，节奏上呈现出一些西方流行音乐的特征。在演唱上，该曲的首唱者是黎锦晖之女黎明晖，演唱方法基本上继承了传统的民间小调唱法，嗓音直白、尖细。在歌词方面，黎锦晖打破了封建礼仪的束缚，大胆地写出了男女之间的淳朴爱情（当时被称为"家庭爱情歌曲"），体现了"新文化运动"后，新女性欲突破封建思想长期束缚的觉醒，因此受到了广大平民听众的喜爱。最早的几首流行歌曲由于数目较少，并未明确地形成一种类型，只是随意地夹杂在歌舞剧中间流传，但其对民众的吸引力和旺盛的生命力却已初步显现。

**3** 《落花流水》1927

　　"时代曲"经典曲目之一，由"黎氏八骏"之一的黎锦晖所作。他是李叔同之后学堂乐歌和儿童歌曲最重要的创作者和传播者，1927年前后他因受到西方流行音乐启发，尝试

用中国民族传统音乐手法谱写适应时代潮流的流行歌曲,称之为"时代曲"。《落花流水》是一首艺术水平较高的时代曲。"落花流水"是中国古诗词中常用的意象,多用于感叹时光飞逝,表达人内心的寂寞以及相思之情。黎锦晖借"落花"与"流水"为歌曲奠定深沉的感情基调,表达主人公对母亲与故友的思念,1928年由他的长女黎明晖为大中华唱片公司录制,在之后的南阳巡演中这支歌一直是她的保留曲目,之后这首歌曲被不同的人翻唱,均受好评。《落花流水》深受当时老一代知识分子喜爱。

### 4 《小小画家》1928

我国20世纪30、40年代经典流行歌曲。《小小画家》被认为是黎锦晖儿童歌舞剧创作中成就最高者,1928年由中华歌舞团的黎明晖、王人美、李文云等首演于上海。该剧描写一个有绘画才能而不愿意读书的孩子,常以嬉闹的方式反抗师长。最后老师发现了他的才华,觉悟到教育应该因材施教。全剧用富于戏剧性的音乐曲调,塑造了性格鲜明的6个人物,生动地讽刺了封建教育方式的僵化和古板,宣传了因材施教的好处,在当时不仅有着积极的思想意义,而且在儿童歌舞艺术创作上也取得了突破性进展。中华歌舞团将该剧带到许多东南亚国家演出,每到一处都受到热烈欢迎。这部作品1993年被评为"20世纪华人音乐经典"入选曲目。

### 5 《玫瑰玫瑰我爱你》1930

原名《玫瑰啊玫瑰》,由吴村作词,陈歌辛作曲,创作于20世纪30年代,由姚莉演唱。这首《玫瑰玫瑰我爱你》是姚莉早年间在上海灌录的歌曲,至今仍受到人们的青睐。姚莉声音甜美,口齿清晰,情感处理细腻自然,非常动听,并且她的模仿力极强,因此人们称她为"银嗓子"一点不为过。这首歌的风靡程度让人咋舌,在中国台湾、香港等地被多名歌手翻唱,甚至在国外也有对其进行翻唱的。

### 6 《寻兄词》1930

1930年中国第一首电影歌曲《寻兄词》问世。该歌曲是电影《野草闲花》的插曲,孙成璧作曲,导演孙瑜作词,主演阮玲玉、金焰合唱,歌词文白夹杂。电影音乐是电影综合艺术的有机组成部分,是20世纪初出现的一种新的音乐体裁。《野草闲花》是无声片,但用蜡盘配音的方法播放了这首歌曲。这首歌曲易唱易记,是20世纪30年代深受群众喜爱的电影歌曲之一。《寻兄词》的作曲者是导演孙瑜的弟弟,他是一名业余音乐爱好者,但正是这部歌曲揭开了我国电影歌曲发展史的序幕。

### 7 《采槟榔》1930

《采槟榔》由黎锦光先生根据湖南民歌《双川调》创作于20世纪30年代,殷忆秋作词,周璇原唱。其歌词朗朗上口,简洁明快,风靡上海,遂成为周璇名曲。20世纪80到

90 年代该歌屡屡被多名歌手翻唱,如奚秀兰、邓丽君(邓丽君曾在 1982 年的演唱会上现场演唱该曲)、凤飞飞、龙飘飘等,此歌又再次风靡,成为现在人们耳熟能详的老上海流行乐之一。

**8** 《桃花江》1930

我国 20 世纪 30、40 年代经典流行歌曲,由黎锦辉作词作曲,黎莉莉演唱。这首歌是以桃花江畔环肥燕瘦、各臻奇妙的美人衬托主人公所爱慕的理想对象。这首歌当时风靡整个中国及南洋。歌中前半部分是男声演唱,中间部分穿插了女生的独白,后半部分是男女声对唱,歌曲唱出了青年男女的爱情。《桃花江》这首歌无论创意、取材、用字、选音、编谱,都走在了时代前头,但后来它被评价为"迎合市民口味""软豆腐""香艳肉感",更有甚者,认为它是毒害儿童的"海洛因"。《桃花江》的旋律优美迷人,所采用的民族调式为听众所喜爱。歌曲由首演到迅速风靡,成为国语"时代曲"中的代表作。

**9** 《渔光曲》1934

影片《渔光曲》的主题歌。这首歌曲由安娥作词,任光谱曲,作于 1934 年。随着电影的上映,该主题曲也成为传唱大街小巷的流行歌曲。任光为作此曲,特赴渔民区观察渔民生活与劳动。质朴真实的歌词和委婉惆怅的旋律鲜明地描绘了 20 世纪 30 年代渔村破产的凄凉景象。音乐中饱含了渔民的血泪,感情真挚,展示了旧中国渔民苦生难活的悲惨遭遇,抒发了劳动人民心中不可遏制的怨恨情绪。歌曲是单一形象的三段结构,各段音调虽有变化,但统一的节奏型、相同的引子和间奏,使音乐成为一个整体。它虽然采用了宫词式,但调性色彩并不明朗,似乎是在旷远之中表露出一丝哀愁和压抑。它还通过贯穿全曲的舒缓和节奏,刻画出渔船在海上颠簸起伏的形象,这些都增添了作品的艺术魅力。

**10** 《铁蹄下的歌女》1935

许幸之作词、聂耳谱曲、创作于 1935 年的一首歌,是电影《风云儿女》的插曲。全曲旋律悲痛、深情,但又富于强烈的戏剧性,以沉痛的情绪贯穿始终。《铁蹄下的歌女》是聂耳艺术歌曲的杰出代表,聂耳从歌曲的内容和形象出发,不拘一格地运用崭新的创作手法和音乐语言,表现了一个饱尝人间心酸、胸怀报国之心,在铁蹄下挣扎又不甘沦落,貌似纤弱又不乏铮铮硬骨的劳动人民阶层的女性形象。整个作品蕴含着催人泪下的悲剧力量,被誉为我国近代音乐史上抒情歌曲的典范。

**11** 《梅娘曲》1935

《梅娘曲》由田汉作词、聂耳作曲,王人美演唱。这首歌曲是田汉的话剧《回春之曲》的插曲,作于 1935 年。《回春之曲》是描写一些南洋的爱国青年华侨,为了反对日本帝国

主义的侵略回国参加抗战的动人故事。《梅娘曲》是当剧中主要人物高维汉在战争中负伤后,他的情人梅娘不顾父母的反对,只身从南洋赶回祖国,看到自己的心上人因受伤而昏迷不醒,后失去记忆时,抑制不住内心的痛苦所唱的一首歌。聂耳为了把人物内心的复杂世界勾画出来,运用南洋民歌典型的自然大调作为调式基础,整首歌曲调优美、深情而悲伤,既符合梅娘的知识妇女的形象,也符合梅娘当时复杂的心情和内心世界。

## 12 《天涯歌女》1937

是1937年拍摄的电影《马路天使》的插曲,田汉作词,贺绿汀作曲,周璇演唱。该曲是上海20世纪三四十年代最有代表性的作品之一,至今为止翻唱版本不计其数。《天涯歌女》是根据两首苏州民歌《哭七七》和《知心客》的旋律改编而成。曲调朴实真切,优美感人,同时在配器上也有所创新,用二胡主奏旋律,配以弹拨乐器,凸显江南小调的节奏与情韵。歌曲不仅唱出了剧中人物小红的爱情渴望,也唱出了东北人民乡土沦落的痛苦和抗击日寇的愿望。歌词不仅在表达人物情绪、塑造人物形象方面发挥了很好的作用,而且进一步强化了电影的民族化风格,增添了艺术魅力。《天涯歌女》的内容贴近群众的生活,配合《马路天使》的剧情发展,唱出了市民的种种人生际遇,表达了他们的喜怒哀乐,这使得歌曲能在上海流行起来,并间接为电影的轰动做有声的宣传。《天涯歌女》的歌词淳朴真挚,通俗隽永,使它成为民谣式的情歌。时至今日,《天涯歌女》已经不仅仅是一首歌,在某种程度上,它更是对音乐创作的最佳示范,是中国流行音乐史上重要作品之一。

## 13 《秋水伊人》1937

1937年张石川导演电影《古塔奇案》片中的插曲,由贺绿汀作词作曲,由时称"银嗓子"的龚秋霞演唱。该曲旋律优美典雅,具有浓烈的都市气息和抒情性,是当时风靡上海的"流行歌曲"。在影片中,龚秋霞饰演张家长子明德的表妹凤珍。两人相恋后,明德因反对包办婚姻而弃家出走,而后张家次子亚农霸占了凤珍,并将她骗至古塔,最后活活将她烧死,她仅遗下一个女儿小珍。十年后小珍长大了,她也面临与母亲同样的命运,亚农要把她嫁给她不喜欢的钱家,她拒绝了。这首凄婉哀怨的歌,就是影片中凤珍每晚临睡前望着女儿小珍,百感交集,以她那高亢哀伤的优柔嗓音唱着那曲凄婉哀怨的《秋水伊人》,让人动情。"望穿秋水,不见伊人的倩影,更残漏尽,孤雁两三声……"作曲家贺绿汀不仅多次指导龚秋霞演绎这首哀怨凄情、扣人心弦的歌,还为她挑选乐队并灌成唱片,以至于我们今日仍可听到当年龚秋霞演唱的灌录在七十八转唱片上的声音。

## 14 《四季歌》1937

我国20世纪三四十年代经典流行歌曲。《四季歌》是电影《马路天使》中一首脍炙人口的插曲,1937年由贺绿汀根据苏南民歌改编,田汉作词,影片中由著名影星"金嗓子"周

璇演唱。影片上映后,此曲便迅速流传开来。歌曲的旋律婉转秀丽,富于江南韵味,但这秀丽的旋律却包蕴了一个严酷的主题。歌曲以四季景物的变化,含蓄地反衬一个少女的不幸遭遇。由于日本帝国主义的侵略,少女被迫从北方流浪到南方,故乡、父母和正在前方同侵略军作战的情郎,时时引起少女的伤感和无限的思念。这首歌属于典型的民间曲调,具有江南音乐朴素、流畅的特点。

### 15　《夜半歌声》1937

这首歌曲是同名影片《夜半歌声》的插曲,由田汉作词,冼星海谱曲,创作于1937年。歌曲描绘了一个为爱而决心与封建强权抗争到底的青年形象,这一类型的形象只在1931年到1937年的上海老歌里出现,因这时的中国处于内忧外患时期,这一形象有着明确的时代性与功用性。冼星海创作这首歌曲于祖国危难时期,"寄怒号于悲鸣"。整首歌曲被愤怒的情绪包裹,旋律跌宕起伏,配合着主人公情感的波动。

### 16　《何日君再来》1938

这首歌曲是歌舞片《三星伴月》的插曲,创作于20世纪30年代的上海。该曲原本是著名音乐家刘雪庵先生1932年秋在一次音专同学聚会上即兴创作的一首探戈舞曲。1938年艺华影业公司受出品三星牙膏的中国化学工业社资助拍歌舞片《三星伴月》,因其曲调委婉缠绵,因此被电影导演方沛霖选中,邀请编剧黄嘉谟(笔名:贝林)填入中国语歌词,取名《何日君再来》,由周璇演唱。这首歌的词曲结合得当,采用探戈节奏,切分音使用频繁,旋律婉转而富有动感。"今宵离别后,何日君再来?"多次出现,体现了两个情人间的矛盾情感。旋律中饱含着离愁别绪。这首歌后来由白光、潘迪华、奚秀兰、胡美芳、松平晃、渡边滨子、李香兰(山口淑子)、夏目芙美子、翁倩玉等先后翻唱录成唱片。1980年开始邓丽君演唱《何日君再来》在国内大陆造成轰动,《何日君再来》也成为中国流行音乐史上最具影响力的歌曲之一。《何日君再来》是一首道尽了人间的苍凉、现实无奈的歌曲,劝喻世人随遇而安、及时行乐、享受人生。虽然是消极的、沉沦的,但这却是芸芸众生在人世间现实生存遇到种种打击与挫折之后的一种选择。歌曲真正深入人心的却是那沁人心脾的隽永旋律,一曲唱罢不能忘怀。人们暂时在这首歌里寻找到人生的慰藉。

### 17　《不要唱吧》1940

这是传唱于20世纪40年代的一首流行歌曲,其曲作者李厚襄、词作者李隽青、演唱者周璇都是解放前流行歌坛最负盛名的演创人员。中国现代流行歌曲从20世纪20年代末出现以来,在将近20年的时间内展现出惊人的扩张性,这种吸收了西方现代音乐又融合中国传统音乐元素的新型歌曲在广播、杂志、电影等现代媒介的推波助澜下,成为风靡一时的娱乐形式。"不要唱吧,不要唱吧!诗呀曲呀,你们说太高雅。不要唱吧,不要唱吧!情呀爱呀,他们说太肉麻。轻松的不伟大,雄壮的又可怕,庄严的没有人爱它。不

要唱吧,不要唱吧。不开口免得人家骂,不开口免得人家骂。不要唱吧,不要唱吧!"就在当时的盛况之下,《不要唱吧》反映的却正是中国流行歌曲所面临的尴尬,吐露了流行歌曲创作人员和演艺人员的无奈。

### 18 《明月千里寄相思》1940

《明月千里寄相思》由刘如曾作词作曲,创作于20世纪40年代,由吴莺音演唱。这首歌曲旋律优美舒缓,没有太大的起伏变化,而吴莺音的演唱风格正是抒情中略带哀怨。此外,吴莺音的声音洪亮中还夹杂着委婉,加上出色的音色和气息控制,恰如其分地表达了歌曲中"一轮明月,千里相思"的忧伤情绪。《明月千里寄相思》还被众多歌星翻唱,特别是经过20世纪80年代徐小凤、蔡琴的演唱后,又掀起了新一轮的高潮。

### 19 《恨不相逢未嫁时》1940

这是一首极具艺术性的流行歌曲,在听众中广为流传,由陈歌辛作词,姚敏作曲,李香兰演唱,作于1940年。这是姚敏为李香兰度身定做的歌曲,他们二人合作的歌曲最多,首首动听。《恨不相逢未嫁时》是一首4/4慢布鲁斯节奏的抒情歌曲,节奏舒缓,旋律起伏较大,充满着忧伤的情感色彩;旋律带有伤感和幽怨,具有单三段体ABC结构。歌曲表现了一位已婚女性不经意中又与少女时代的初恋情人重逢。多少的甜蜜、辛酸、失望和苦痛像打翻五味瓶,又一起涌上心头,却只能默默无言。歌词对少女初恋情感的怀念描写得非常生动,直到做新娘时,才不再提初恋情人的名字,而在不经意中重新相遇却无法尽诉相思,只能故作冷淡而淡淡地打一声招呼。歌词全部用的是白话,把一个女性细腻婉约的相思情怀和处于尴尬境地时的复杂心情描写得淋漓尽致。这是一首艺术水准较高的流行音乐作品。20世纪70年代以后,邓丽君的翻唱版本影响较大。

### 20 《跟你开玩笑》1940

这是我国早期流行歌曲中中国旋律与外国爵士音乐结合得极为完美的作品之一。《跟你开玩笑》创作于20世纪40年代,由老牌流行歌曲词作家陈栋荪作词,流行歌曲作曲大师姚敏作曲,"银嗓子"姚莉演唱。这是一首4/4节拍,具有轻快活泼风格的民谣节奏歌曲。它也是一首创作型中国民歌。这首歌从三个不同角度来表现一位少女假装娇嗔,故作刁蛮,与其男友开玩笑、寻开心,生活气息极浓。五句歌词的后两句每段完全相同,而且这两句之前均有衬字"哎呀呀"与其相连,以加重表达情感的语气。该曲也是一首典型的用爵士乐队伴奏的歌曲。

### 21 《花样的年华》1940

这是20世纪40年代香港华联影片《长相思》中的插曲。这是一部以抗战为主题的爱国电影,讲述的是抗战期间游击队员家属在上海的经历。当时有大上海"金嗓子"之称

的周璇,在片中作为主演,主唱了这首《花样的年华》。《花样的年华》作曲者陈歌辛,就是《梁祝》的作曲者之一陈钢的父亲,是20世纪初上海赫赫有名的作曲家,词作者为范烟桥。

## 22 《春之舞曲》1941

《春之舞曲》是影片《孤岛春秋》的插曲,由白虹演唱。《孤岛春秋》于1941年由金星影片公司出品,吴村编导,白虹担任女主角并演唱其中的歌曲。这是一部以抗战为背景的进步影片,它描写了住在石库门中的三姐妹观看了爱国话剧《明末遗恨》之后,萌生抗战之心,决心参加救亡演剧队、为国效力的故事。作为影片插曲,《春之舞曲》曾被人称为20世纪40年代流行歌曲中谱写得最成功的圆舞曲之一,在间奏中还能听到踢踏舞踩地的节奏声响,独特的曲风给人留下了深刻的印象。

## 23 《莎莎再会吧》1941

这首歌曲是1941年电影《孤岛春秋》的插曲,由吕莎(姚敏)作词并作曲,"京腔歌后"白虹演唱。《孤岛春秋》由我国歌唱片导演鼻祖吴村编导,白虹、慕容婉儿等联合主演。片中除了《莎莎再会吧》这一插曲,还有《上海春秋》《相思谣》《春之舞曲》等插曲。故事里丁家三姐妹中的丁二姐(白虹饰)是一位歌星,在电台播唱歌曲。这首《莎莎再会吧》就是在电台播音所演唱的,其他插曲亦均由白虹主唱。此曲带有一点爵士乐的味道,很活泼,曲风颇具创意。

## 24 《凤凰于飞》1941

这是电影《凤凰于飞》的同名主题曲,由陈蝶衣作词、陈歌辛作曲、周璇演唱。1941年,陈蝶衣创办《万象》杂志,出任首任主编,并开始为歌曲配词。怀着满腔爱国热忱,陈蝶衣先生毅然决然投入流行乐曲创作的行列。首先接受的任务是编写方沛霖导演的歌舞新片《凤凰于飞》的插曲。"凤凰于飞"源自《诗经·大雅·卷阿》,原意为凤与凰在空中相偕而飞,常用以祝新人幸福美满。在歌词创作中陈蝶衣先生不断地实践其"爱"与"美"的信念,借由流行歌曲无远弗届的力量,如春水涌现般不断地鼓舞及安顿着当时惶惶不安与备受压抑的人心。这首歌曲流传相当广,至今仍被改编成各种形式的音乐演奏或者演唱。

## 25 《蔷薇处处开》1942

这是影片《蔷薇处处开》的同名主题歌,作于1942年,由陈歌辛作词作曲,龚秋霞演唱。这是20世纪40年代在我国歌坛极为流行的歌曲之一。这是一首4/4节拍轻快活泼的抒情歌曲,唱出人们对春天的热爱和春天到来的喜悦。胜利唱片公司曾灌录唱片。20世纪40年代中期,这首歌曲在群众中非常流行,几乎达到人人会哼唱的程度。后来流行歌曲被禁封了三十年,不少当年的流行歌曲在听众心中的印象已经淡漠,而这首《蔷薇处

处开》却属于令人难以忘却的歌曲之一。《蔷薇处处开》是一首优美健康的歌曲,它的"点睛"之句就是:"春风拂去我们心的创痛,蔷薇蔷薇处处开!"只有经历了严冬寒霜摧残的人,才会如此懂得春天的宝贵!歌唱家朱逢博非常爱这首歌,在粉碎"四人帮"后,她率先力排众议,录制了这首歌的音带。1979年,她到海南岛慰问参加自卫反击战的伤病员。一路上正是一片春绿,满山尽是粉红的野蔷薇。她兴奋地朝着同伴喊道:"看,这就是蔷薇,就是蔷薇!"她看着蔷薇,心中却出现了战士的鲜血:是战士的鲜血浇红了蔷薇,灌溉了春天。到了前线,她每到一处都要唱这首歌,每次唱,战士都会流下热泪。因为,她用"挡不住的春风","吹进"战士的"胸怀"。

### 26 《红豆词》1943

歌词取自曹雪芹的《红楼梦》,是贾宝玉所唱《红豆》曲的歌词,由刘雪庵作曲,创作于1943年,由周小燕演唱。这是一首爱情的颂歌。歌曲为多句体乐段结构。全曲以第一乐句的节奏型为基本节奏贯穿、发展,这种数板式的节奏型加上环绕性的音调进行,似吟似诵地表达了含蓄的情感。歌曲最后两乐句与开始两乐句相同,前后的呼应增强了全曲的统一性,也进一步艺术地体现了相思之情。

### 27 《恭喜恭喜》1945

这首歌曲由流行音乐大师陈歌辛作词作曲。1945年以前,台湾根本没有普通话歌曲的市场,1949年,普通话歌曲的市场才逐渐形成。但是在1945年前后,有一首内地产生的普通话歌曲流行到了台湾,传遍了大街小巷,就是这首《恭喜恭喜》。最早演唱这首《恭喜恭喜》的是号称"银嗓子"的姚莉与她的胞兄姚敏。这首歌至今仍然是台湾逢年过节必会放的一首歌曲,足见其艺术生命力之强。姚莉与姚敏合唱的这首《恭喜恭喜》的原声还能找到,比起后面的翻唱版本,他们的演唱原汁原味,很有那个时代的特点。《恭喜恭喜》是全球华人所共知的听了唱了千百遍的贺年歌曲,然而很多人并不知道,最开始这首歌曲并不是用来庆贺新年的。近代的中国,是一个处在极端战乱贫困中的国度。当时的人民不仅衣不蔽体食不果腹,更是分秒都在枪林弹雨中逃生。直到1945年抗日战争胜利,瓢泼的泪雨浸润了无数干瘪疲惫的心,疲惫了半世纪的中国人民终于有勇气期待明天。在这样的背景下,这首歌曲便诞生了。从原唱姚莉的歌声中,我们也能听出她当时无比复杂的心情。后来这首歌被很多歌手翻唱。

### 28 《哪个不多情》1945

这是20世纪40年代的经典流行歌曲,由黎锦光作词、作曲,姚莉演唱,作于1945年,4/4节拍,风格欢快活泼。这首歌曲是一首创作型的民歌,具有中国江南民歌的典型结构,起承转合四句为一段,共有两段。这两段为对仗、排比的并列关系,共同说出了花季少年男女多情怀春的心理。最后用两串衬字"哎呀伊得儿喂"相连,把第四句歌词重复一

次。这又是中国南方民歌的突出特点。伴奏则是地道的爵士乐队,由钢琴、中音萨克斯管、黑管、木吉他、贝斯组成。首先以中音萨克斯管主奏出轻快的前奏则引出歌声,连续把两段歌词唱完,接着以萨克斯管和钢琴先后轮番主奏歌曲主旋律。钢琴和黑管演奏副旋和小间奏。贝斯和吉他则专司节奏。乐队巧妙而有序地配合奏出一段既活泼热闹又优美动人的旋律作为间奏。因为前奏、间奏中主要是以中音萨克斯管主奏,所以本曲显露出轻快活泼又透着低沉雄伟的风格特点。这首歌在20世纪40年代后期非常流行,至今还被许多歌星翻唱。

### 29 《香格里拉》1946

这是我国20世纪30、40年代的经典流行歌曲,是1946年拍摄的电影《莺飞人间》的插曲,《莺飞人间》是抗战胜利后的第一部歌舞片,由陈蝶衣作词、黎锦光作曲,欧阳飞莺演唱。歌曲采用了欢快的伦巴节奏,基调令人愉悦,体现了作者对"香格里拉"(世外桃源)的赞美与热爱。歌词中并没有依照外国人所描写的香格里拉的特点去写,而是写成了陶渊明世外桃源式的清幽环境,"山偎水涯""红墙绿瓦""柳枝参差""花枝低丫",极富诗情画意,令人流连忘返。这首歌所表达的欢快情绪与当时刚刚取得抗战胜利的中国人民情绪相一致,因而深受人们的喜爱,并广为流传。

### 30 《夜上海》1947

这是我国20世纪30、40年代的经典流行歌曲,是香港大中华影业公司于1947年拍摄的电影《长相思》的插曲,由该片编剧范烟桥作词、陈歌辛作曲,由当时著名歌手周璇演唱,并广泛流传至今。该片讲述的是一位女歌星痛苦、心酸的生活经历和曲折的爱情,词作家透过夜上海的灯红酒绿、纸醉金迷,发现的是夜总会里踏歌起舞者内心的悲伤和无奈。"夜上海,夜上海,你是个不夜城"的歌声,勾画出一幅浓艳诱人的都市风情画,传达出一种不可替代的"海派情调",是对那个时代灯红酒绿、花天酒地的奢靡生活的揭示。该曲几十年来广为流传,成为上海的一首标志性歌曲。

### 31 《等着你回来》1948

这是由词曲作家严折西于20世纪40年代末创作的带有爵士风味的歌曲,由白光演唱。现实生活中,白光为了逃避包办婚姻,果断地从北平来到上海,从而建立了一番新的生活,而这首《等着你回来》就像是在描述白光努力追求幸福新生活的心声。

### 32 《如果没有你》1948

这是电影《柳浪闻莺》的插曲,由陆丽(严折西)作词,庄宏(严折西)作曲,白光演唱,作于1948年。歌曲内容是一个男孩真挚盼望得到姑娘爱情的心声表露。身边没有恋人时不知怎么过,因此,事也做不了甚至去闯祸。生命是为恋人而活,热切盼望姑娘来身边

共同建立新的生活。按理说，这是男性的口气。可有时歌唱演员也会唱与自己性别不同内容的歌曲，恰巧白光的声音能演绎这种意境，她的声音低沉浑厚，粗犷而富有磁性，演唱起来颇符合歌曲中人物的情感。否则，换了尖细的嗓音去唱这首歌，效果恐怕就不会理想了。由于歌曲采用了探戈节奏，其明显的流动感，规律的起伏性，更适宜表现男孩追求爱情的热烈，甚至有些狂野的心态。该曲的旋律手法十分严谨，运用了严格下行模式，具有较高的创作技巧；配器采用了探戈节奏作为背景。旋律和节奏的搭配十分默契，是一首典型的"西化"作品。

### 33 《郎是春日风》1949

这首歌由著名作曲家李厚襄一人作词谱曲独自完成，由当时七大歌星中排名第二位的老牌歌星白虹首唱，这也是白虹的主要代表曲目之一，在20世纪40年代的舞榭歌坛上到处传唱。这是一首慢4/4节拍布鲁斯节奏的抒情歌曲。歌词中，少女把心爱的恋人比作春日风，把自己比作桃花、冰河、流云，在春风的吹拂下盛开、解冻、飘飞。歌曲开始，由男女声以无词的啊声引出过门。女声独唱中，在主部即A部分的第二次重复及中部即B部分之后再出现的A部分之后，由男声以"朗"或"朗个衣个朗个衣个朗"的伴唱插入。歌曲在最后结束时又以男声用"哇"声结束。这样，歌曲的表现更为丰富多彩。特别是歌曲中间的虚字伴唱，更加深了歌曲感情的表达，借此感染听众。后来，七大歌星中排名第七位、有"鼻音歌后"美誉的吴莺音在香港也演唱此曲，不过演绎风格却有明显不同。歌词也略有不同，只是单一的女声独唱，起始、中间及结尾均无男声伴唱，听起来似无白虹所演唱得那样生动。也许对歌曲演绎的感觉会因人而异，不过可以肯定的是大歌星们的演唱均有互不相同的个人独特风格。

### 34 《情人的眼泪》1955

这是由陈蝶衣作词、姚敏作曲的一首歌曲，原唱为潘秀琼，后又被姚苏蓉、蔡琴等人翻唱。潘秀琼的著名作品还有《绿岛小夜曲》《家家有本难念的经》《梭罗河之恋》等。《情人的眼泪》原是1955年香港"邵氏父子"公司所拍摄的影片《杏花溪之恋》的插曲，由潘秀琼担任配唱。这部影片由王引导演。由于其曲调优美，感情细腻，极受听众喜爱。这首歌是专为潘秀琼度身定做的。潘秀琼是20世纪五六十年代中国流行歌坛上名列前茅的代表歌星，也是当时少见的具有优美的中音音色的流行歌星。这首歌曲流传甚广，之后被许多歌星翻唱。

# （四）华语音乐剧及其主要唱段

**1** 《芳草心》1983

音乐剧《芳草心》由原南京军区前线歌舞团创作并演出。《芳草心》在票房收入方面创造了不菲的业绩，是创造了一定利润的第一部原创音乐剧。音乐剧《芳草心》由向彤、何兆华创作，王祖皆、张卓娅作曲，1983年由前线歌舞团在南京首演。《芳草心》中的人物主要是方方以及她的双胞胎姐姐圆圆和一个在一次事故中受了伤的工程师于刚，故事在方方、圆圆对待于刚负伤前后的关系中展开，其贯穿全剧的主题歌《小草》成为当时最流行的歌曲之一，成为至今为止中国音乐剧中最受观众喜爱的一首歌。这首歌曲是剧中人芳芳为了鼓励于刚，在医院的草坪上为于刚唱的一首歌，用吉他伴奏。战斗英雄史光柱、残疾青年张海迪、数学家陈景润都把自己比作小草，连指挥家李德仁在病重住院期间也一直吟唱着《小草》。

**2** 《海峡之花》1984

音乐剧《海峡之花》由钱志成编剧、庄德淳作曲，于1984年在上海歌剧院演出。故事讲述的是誉满南洋的女歌星夜来香回到阔别多年的故乡台湾，在欢迎的鲜花与款待舞宴的背后，夜来香却被当局监视。执行监视她的警备司令部处长何高，偏偏又是夜来香痴心寻找、等待16年之久的初恋情人。全剧迂回曲折地展开这一对男女主人公的矛盾冲突，表达了他们的离愁别绪、渴望团圆之情。音乐剧中唱段《送别酒》是剧中女主人公夜来香的唱段，也是全剧的主题歌。歌曲表达了男女主人公难分难舍的惜别之情及对祖国早日统一的期盼。

**3** 《蜻蜓》1984

音乐剧《蜻蜓》该剧由湖南省湘潭市歌剧团创作演出，冯柏铭编剧，刘振球作曲。《蜻蜓》写的是当代青年的生活、情操、理想和坎坷的爱情，内容和形式使人耳目一新。《蜻蜓》刻画了三个没有血缘关系的兄妹，婷婷、哥哥和方方相依为命。方方轻浮地爱着婷婷，婷婷眼睛失明，方方却离弃了她。哥哥代方方写信鼓动婷婷勇敢地生活下去，婷婷眼睛复明，发现真情，毅然投向哥哥的怀抱。根据内容，作者把全剧按照一首交响曲的结构，划分为六个部分，六个部分没有严格的幕间区分，像连续演奏的乐曲一样，从幕启直

到幕落。《蜻蜓》的音乐基调、核心是童谣体的《小蜻蜓》。这首歌虽天真稚气,但却含着内在的坚韧。主人公从容不迫的音调,鼓舞着折断翅膀的小蜻蜓重新翱翔,实际上这是不幸的兄妹自己心灵的写照。《可爱的小蜻蜓》《胜过甜言蜜语万万千》《这才是爱,这才是情》《愿百倍千倍来爱她》等都是其中很有深度的抒情唱段。

### 4 《台湾舞女》1985

《台湾舞女》是一部闽台音乐剧,1985年由晋江地区歌剧团创作并上演。由王再习、许一纬编剧,庄稼作曲。该剧取材台湾小说,描写舞女白玉兰为了让自己心爱的穷苦青年叶少杰能筹足资金赴美留学,而不惜忍辱负重。当叶少杰学成归来之际,她却因"诈骗罪"锒铛入狱。这台音乐剧以浓郁的地方色彩和乡土气息赢得同行和观众的赞赏。它表现了台湾下层人民互助的传统美德和为爱情而自我牺牲的精神,比较真实地反映了台湾的社会风貌,对沟通海峡两岸人民的感情、促进互相了解都有积极的意义。该剧的编剧一方面在构思剧本时就有意识地安排一些能抒发人物内心感情的主要唱段,尽量避免那些交代性、叙述性和说理性的唱段,同时又根据当前青年观众的审美要求和欣赏水平,穿插一些健康的、有人情味和寓意较深的流行歌曲。唱词的编写和音乐的设计都力求做到雅俗共赏:既注意通俗化,让更多的观众爱听爱唱,又注意唱词的优美清新和旋律的流畅动听,因而整出戏自成一格,别有韵味。主题歌《白玉兰之歌》有着浓郁的闽台民歌风味,在几个重要场面反复出现,从头贯穿到底。由于这首歌旋律优美,节奏明快,因而在整个闽南地区广为流传。

### 5 《搭错车》1985

1985年,在中国音乐剧史上发生了一件很有意思的事情:地处东北的沈阳市话剧团有感于话剧艺术久居低谷的现实困境,在被逼无奈中另辟蹊径,推出了他们自己命名为"音乐歌舞故事剧"的《搭错车》,其主要故事框架取材于台湾同名电影,并且以侯德健创作的流行歌曲贯穿全剧,其中传唱极广的歌曲有《酒干倘卖无》等。在演出场所方面,他们又别出心裁地将演出置于四面看台的体育馆中。结果,他们的尝试获得巨大成功。据称,自1985年首演至1989年短短几年间,他们到全国各地巡演,创造出了1460场的惊人纪录。这个纪录就是在百老汇也是一项骄人的成绩。

### 6 《小巷歌声》1985

音乐剧《小巷歌声》由杨果斌编剧、李执中作曲、杨梁斌作词,由株洲市歌舞剧团演出,1985年获第二届"株洲金秋戏剧调演创作奖和演出奖",1986年获湖南省歌、话剧汇演三等演出奖,同年12月获全国歌剧交流演出优秀演出奖和创作奖。1987年《小巷歌声》连续演出100场,获湖南省文化厅"百场万元奖"。1988年应文化部艺术局、中国歌剧研究会邀请进京演出,获文化部艺术局奖励。该剧由中央人民广播电台和湖南广播电台

录音播放。主要唱段有《二十岁进行曲》《我是一朵无名的小花》《一朵小茉莉》《青山绿水相依偎》等。

### 7 《特区回旋曲》1987

该剧由阎肃作词、刘虹作曲、金翼导演，于1987年在总政排演场首演，由中国人民解放军原总政治部歌舞团担任演出。故事讲述的是中国军队裁减一百万人，百万官兵解甲投身和平建设，引出无数动人的故事。音乐剧中唱段《蓝天上有一只可爱的小鸟》是剧中宾馆服务员、复员军人柳韵的唱段。在少女群舞的陪伴下，柳韵载歌载舞，塑造出天真烂漫、热情活泼的少女形象。歌曲在剧中多次出现，也反映了柳韵初到特区，在花花世界里遇到金钱考验的窘态。

### 8 《公寓·13》1988

该剧由作曲家刘振球与湖南郴州地区歌剧团合作推出的音乐剧。全剧以概括的结构、轻松明快的音乐、生动活泼的剧情、富有时代特色的舞台造型，表达了人们对于群体生活中情感交流的希冀和向往。该剧叙述的是乡下姑娘"鸽子"，怀着美好的憧憬来到都市，企望与都市的人分享她丰收的喜悦，但一连串的遭遇使她陷入了迷惑。《公寓·13》的一个最突出的特点就是汲收了通俗歌曲、轻音乐、现代舞、现代舞台造型等元素。主人公"鸽子"的唱段《这就是繁华的都市》吸取了民间小调和民间戏曲的音调及行腔特点。剧末群唱的《鸽子颂》是全剧最具感染力的唱段之一，使观众的感情得到更进一步的升华。经典唱段有《你的心地多么善良》《夜风似骏马》《沙漠，绿洲》等。

### 9 《雁儿在林梢》1988

该剧是1988年《上海之春》献演的重点节目之一，根据琼瑶同名小说改编，由李运度、刘志康编剧，叶纯之作曲。故事发生在台北，女主人公陶丹枫，年轻美貌，酷爱戏剧，流落英伦，备受歧视。因有住台湾的姐姐陶碧槐的全力支援，而能就学英国皇家戏剧学院，从而避免拟作舞场"兔女郎"和出卖青春而求学的厄运。当她突然得知姐姐因未婚夫移情别恋而自杀的噩耗时，速返台北，决心以特殊的方式进行报复。不料，在爱与恨的挣扎中，她却身陷自己精心织下的罗网。当弄清姐姐完全是为了让她能够求学而沦为舞女、卖身、怀孕、堕胎而亡的死因后，震惊异常，悔恨万分。《雁儿在林梢》虽说在剧本的整体结构上还存在一些值得推敲的薄弱环节，音乐戏剧风格上还存在着一些值得更大胆、更强化、更鲜明的处理、升华之处，但在走自己的路的明确意识下，对形式探索和内涵开拓的统一，写实写意的结合，雅俗共赏的探索，继承、借鉴与创新的全面观照等方面，无疑取得了成效，积累了经验。

### 10 《请与我同行》1989

该剧由舒柯编剧、左焕绅作曲、方红林导演，于1989年10月在上海群众剧场首演，由上海歌剧舞剧院担任演出。故事讲述了个体户俞喜从国营百货商店女经理——他的老同事赵欣那弄到了一批服装，与朋友"小兄弟"一起摆地摊、当小贩的故事。凭着他们的聪明才智，生意做得挺红火，同时俞喜还得到了青梅竹马的女朋友任如蔓的关心和帮助。几年的苦心经营，俞喜成了小有资产的个体工商户。然而为了追求更多的金钱，他也变得更加玩世不恭，像一匹脱缰的野马难以自控，这一切使女友任如蔓无法理解，终于离他而去。音乐剧中唱段《小路》出现在该剧的第三场戏。摆地摊做服装生意的俞喜，在商海中颠簸拼搏，时常感到孤独迷惘。但他青梅竹马的女友——舞蹈演员任如蔓的关心和帮助给了他安慰。此曲体现了任如蔓对俞喜的理解和鼓励，愿与俞喜分忧愁、共患难。

### 11 《征婚启事》1989

该剧由邓海南编剧、冬林作曲、王群导演，于1989年在原南京军区前线歌舞团礼堂首演，由原南京军区前线歌舞团担任演出。故事讲述的是中尉连长任然三十岁了，还在爱情的门外独自徘徊。趁他有一个月的探亲假期，他的好朋友诗人苏影半是关心半是恶作剧地为他操办了一则征婚启事。别具一格的征婚用语吸引了各种各样的应征女性，任然不辜负好友的一片热心，便半推半就地在苏影的张罗下忙活了起来。音乐剧中唱段《爱情是什么》是剧中多次出现的主题歌曲之一，它表达了女主人公汪梦对男主人公任然的爱慕之情。旋律优美而伤感，反映了花季少女对爱情的渴望和迷茫。

### 12 《日出》1990

《日出》是一部大型原创音乐剧，由万方编剧、金湘作曲、李稻川导演，改编自曹禺著名话剧《日出》。1990年11月在首都剧场首演，由中央歌剧院音乐剧中心担任演出。故事讲述的是天真淳朴的乡村女孩陈白露在上海滩那个充满了邪恶与罪孽的世界里如何变成一个交际花，又如何被那个世界所吞噬的悲剧故事。音乐剧中唱段《这一刻》是剧中陈白露与方达生的唱段。在陈白露的卧室里，方达生面对卸妆后的陈白露，仿佛重见了过去那个淳朴的陈白露，两人回忆起过去的生活。音乐剧的唱段主要还有《今晚的月亮真好》《带你回家去》《你还没有长成人》《你是谁？美丽的女人》等。

### 13 《山野里的游戏》1990

该剧由王延松、徐立根编剧，李黎夫、彭川作曲，王延松导演，于1990年11月在哈尔滨展览馆剧场首演，由哈尔滨歌剧院担任演出。故事讲述的是改革开放初期，一对农村青年恋人大会和毛桃，偶尔进城玩耍，适逢歌剧院招考演员，两人误入考场，遇到前来报考的歌舞演员娜娜、豆芽菜等由此而引出的喜剧故事。大会和毛桃在一旁观看考生的有

趣表演,主考官却以为两人亦是报考者,命他俩上场考试。两人被迫跳了一段在家谈情说爱时常跳的"马棚双人舞",得到考官赏识,决定录用他们。大出意外的是,因家里农活忙,要赶回去务农,大会和毛桃不愿意留下参加演出,谢过考官后两人离开了剧场。音乐剧中的唱段《夜》是女歌手娜娜参加剧院招聘考试时,在复试中演唱的歌曲,是娜娜情感的表述。

## 14 《人间自有真情在》1990

该剧由陈振华、江述宝编剧,王猛作曲。故事讲述的是山村姑娘金凤为挣脱包办婚姻的枷锁,实现埋藏在心底的歌星梦,从新婚之夜的洞房逃到陌生的城市,面对着各种冷遇和无情的伤害,得到了正直人们真情的呵护与同情。经典唱段:《你是一朵白莲》为剧中主人公金凤和罗翔的唱段,表现了他们两人冲破重重阻力,终于可以相爱了,此时一对互相爱慕已久的人唱出了对爱人的赞美,表达了对未来美好生活的向往和对爱情的信心。

## 15 《巴黎的火炬》1991

音乐剧《巴黎的火炬》是我国歌剧舞台上第一部以巴黎公社为题材的音乐剧,也是第一部以外国题材为内容的音乐戏剧作品,由刘振球作曲,李剑华、胡绣枫、胡献廷、俞慎、李稻川编剧,张远文导演。该剧在音乐上大量选用了法国民歌、大革命歌曲(如《马赛曲》)和公社歌曲(《国际歌》)作为音乐语言的基础,并将这些不同的音乐材料,经过熔炼和重新铸造,使它们具有戏剧化和个性化的功能,成为该剧的有机构成。

## 16 《鹰》1993

该剧由王延松、胡小石、李宝群、徐立根编剧,刘锡津作曲,王延松导演,于1993年在哈尔滨话剧院剧场首演,由黑龙江省歌舞剧院担任演出。该剧获得了文化部文华奖及五个单项奖。故事讲述了远古时代我国北方两个长期敌对的少数民族部落犬族和鹰族,他们彼此杀戮,积怨极深。正当两族举行决战时,两族首领各得一子一女。后犬族为鹰族所灭,犬王之子被鹰王收为养子,而鹰王之爱妻因难产而死,鹰王怒将女婴弃下悬崖,却被神鹰救回深山。二十年后,年轻的女萨满受神鹰指派返回鹰族,与鹰王之子相爱。但鹰王因其与爱妻酷似而执意娶其为妻,鹰王并不知道女萨满就是他的女儿,于是父子与女萨满之间发生了一场激烈的情感角斗。音乐剧中唱段《自从与你相见》是主人公沁都朵儿和龙沓尔汗的二重唱,表达了彼此的爱慕之情。

## 17 《秧歌浪漫曲》1995

《秧歌浪漫曲》是一部民族音乐剧,由时任中国音乐剧协会(原中国音乐剧研究会)会长的邹德华亲自担任艺术总监,著名话剧作家王正改编自话剧《秧歌·会首》,刘锡津作

曲,1995年末在保利大厦国际剧院首演。该剧讲述了一个发生在现代北方农村的故事：花桥村有两个杰出的秧歌高手,李仁喜和金蝴蝶,他们曾经是一对情投意合的恋人,因为父母包办婚姻没有能够在一起。时间推移,到了改革开放的新时代,乡亲们把辛苦血汗钱凑起来托付给李仁喜要他筹办秧歌会,而金蝴蝶的丈夫却在赌博中把金蝴蝶输给了别人。李仁喜不能坐视不理,便用筹办秧歌会的资金替金蝴蝶赎身,自己却陷入进退两难的境地。金蝴蝶为了给自己的旧情人排忧解难,主动找到原来的买家要用自己换回秧歌会的资金。最后警方出面干涉,故事有了皆大欢喜的结局。《秧歌浪漫曲》中使用东北大秧歌音乐与舞蹈,不仅歌与舞结合得很出色,并且能通过这种形式表现出丰富的戏剧内容。

### 18 《夜半歌魂》1996

该剧由沈正钧编剧、杨人翊作曲、郭小男导演,于1996年5月在上海云峰剧场首演。故事讲述的是某城市一个古老的剧场,经常在半夜三更时传来如泣如诉的歌声,剧场经理唐凯疑是幻觉。唐凯的老同学商诚,漂泊海外20年后,怀着报效国家之心从海外归来,第一件事就是要投资改建该剧场。而剧场老职工四阿婆认定商诚就是害死她朋友蓝浩如的凶手。就在这剧中剧、戏外戏亦假亦真交替出现,田园风光、水乡情调的高歌低吟,人们看到了伪善和真诚、友谊和亲情。从未谋面的亲生父女,相见相认,催人泪下,两个老同学追忆往事,坎坷沧桑,令人感慨。宏大的歌舞场面宣告新剧场改造竣工,音乐剧成功上演,夜半歌声迎来了文艺舞台的绚丽黎明。音乐剧中的唱段《走进人间万里路》是第一幕和第二幕之间的唱段。剧场经理唐凯的老同学商诚怀着报国的心愿从海外归来,面对离别多年的祖国,思绪翩翩、万般感慨地唱出了此唱段。

### 19 《芦花白·木棉红》1996

该剧由冯柏铭、孟冰编剧,贺东久、冯柏铭、孟冰、陈奎及作词,程大兆、张卓娅作曲,王群、汪俊导演,于1996在中国剧院首演,由总政歌舞团和战友歌舞团担任演出。该剧获得1996年全国歌剧观摩演出优秀剧目奖,第六届"五个一工程奖",第七届国家"文化新剧目奖"。该剧是根据好军嫂韩素云的感人事迹创作而成。军嫂芦花为支持丈夫大苇参军,勇敢地承担起大苇一家人的生活重担,不幸身染重病的芦花为了让丈夫安心服役,默默地忍受着病痛的折磨。芦花的事迹被报道后,引起了社会的关注,各界人士纷纷伸出援助之手,帮助芦花重新恢复了健康。音乐剧中唱段《四季歌》是剧中女记者的一个唱段,以城市女记者的视角,勾画出了乡村的变化。

### 20 《雪狼湖》1997

音乐剧《雪狼湖》创作于1997年,讲述了一个凄美的爱情传说。剧中热爱音乐的雪与胡狼之间的爱情纠葛引发种种戏剧冲突,情节扣人心弦,感人至深;而音乐部分更是旋

律优美、引人入胜。1997年3月28日,由张学友担任主演及艺术总监的创意音乐剧《雪狼湖》在经历了前后一年多时间的紧张筹备下,于香港红磡体育馆正式公演。首演获得了成功,开创了香港音乐剧的先河。1997年5月9日,《雪狼湖》圆满闭幕,共演出42场。1997年11月,《雪狼湖》歌曲全辑推出,分第一幕与第二幕,收录32首歌曲,为这个故事画上了句号。音乐剧于2005年改编成普通话语版,先后在杭州、长沙、广州、深圳、上海、重庆、武汉、郑州等城市,及新加坡、马来西亚等国家陆续上演。该剧演出场次合计达到了103场,被评论为迄今为止最优秀的港产音乐剧。主要唱段有《不老的传说》《命运舞会》《一些感觉》《暗里的感觉》《什么是恋爱》《花与琴的流星》《两个她的秘密理想》《金金想印》《爱是永恒》《共度良宵》《狂》《爱狼说》《花样嘉年华》《爱是永恒》等。

### 21 《吻我吧,娜娜》1997

该剧由陈乐融以1994年演出的《新驯悍记》为蓝本改编而成。歌手张雨生改变演员的身份成为音乐总监及乐团领导,以惊人的速度和多样的风格,完成全剧的音乐创作工作。该剧于1997年8月1日在台北戏剧院首演。演出后,媒体和文艺界都给张雨生相当的好评,音乐时代杂志的乐评指出,该剧虽长达三小时,但由于张雨生灵活的音乐设计,强烈、抒情、快慢风格交叉出现,还加入一些特殊效果,使每个角色的个性鲜明呈现,音乐丰富,一点也没有拖戏的感觉。《吻我吧!娜娜》是一部成熟度很高的作品,给当时的音乐剧界带来了很大的震撼。被《音乐杂志》称为"十年来最好的音乐剧"。主要唱段有:《国歌》《有个辣妹郝丽娜》《我就是辣妹,怎样》《女人应是如此》《雨生访谈》《带刺玫瑰》《吻我吧!娜娜》《鸽子与老鹰》《霍氏音阶》《我要嫁了》《谁说婚礼是神圣的》《我是你的海港》《刺猬碰上仙人掌》《琴瑟和鸣》《男人征服》等。

### 22 《中国蝴蝶》1997

《中国蝴蝶》选用了《梁山伯与祝英台》这一家喻户晓的古典传奇故事为蓝本,是为中国著名声乐教育家武秀之教授的"三结合"教学模式量身定做的探索性实验剧目。该剧创编于1997年,由居其宏编剧,周雪石作曲。2008年10月该剧参加了由中国文联、教育部和上海市政府主办的中国首届校园戏剧节,并获得了优秀剧目奖。2009年、2010年、2011年该剧被纳入河南省高雅艺术进校园活动演出计划。《中国蝴蝶》的剧本追求浪漫写意的特点,歌词通俗易懂,雅俗共赏,剧目被分为"春之舞""夏之梦""秋之歌""冬之殇"四幕。"梁山伯之死"一幕咏叹调《飞翔》最高音达到high C,梁山伯的扮演者每次唱到这一段时,声音游刃有余给观众以巨大的满足感。祝英台的咏叹调《与君共舞》一曲,曲调凄美委婉、动听感人,最高音同样到达high C,演唱难度相当大。该剧其他代表唱段有《秋天里我们收获着爱情》《苦藤摸瓜》《两个秘密》等。

### 23 《新月》1997

该剧由张健钟、秦华生编剧,傅显舟作曲,讲述的是诗人徐志摩由父母包办在砍石镇

与张幼仪完婚,在英国留学期间却与林徽因一见钟情的故事。徐志摩在与张幼仪离婚后,发现林徽因与梁思成订婚了;在"新月诗社"中与陆小曼相恋了,历经几多周折与陆小曼完婚,却发现陆小曼已染上了鸦片。诗人追求"单纯理想"的爱情与事业之梦始终没有实现,就像那挂在天上的一弯新月,给人留下无限的遐想。代表唱段《我不知道风在哪个方向吹》根据徐志摩晚期一首诗谱曲而成,出现在序幕与剧中。诗人认为这首诗歌最符合他的心情。作为全剧的主题歌,这首歌有多段歌词,格律相同而内容不同。《莎扬那拉》是徐志摩与林徽因北京相会时林徽因的一段独唱,虽是徐志摩的名诗,表达的却是两人恋情面临结束时的惆怅。《扬子江采莲蓬》是徐志摩与陆小曼恋爱中不得已分离,徐志摩往南方避难时的一首诗歌,表达的是两人相思苦恋的共同心情。《快乐的雪花》是徐志摩与陆小曼恋爱中的一首二重唱。

**24** 《四毛英雄传》1997

该剧是一部风趣幽默的都市喜剧,也是一部蕴含着人生哲理的情感喜剧。由张林梭编剧,刘振球作曲,陶光露导演,获得当年中国人口文化奖,广东省"五个一工程奖"。《四毛英雄传》的推出成为同类题材中较为成功的一部。它通过四毛、八妹等一批打工仔在特区所经历的人情冷暖和世态炎凉,歌颂了人性的善良、正直、互助、友爱和真诚。音乐全部用流行风格写成,其中的主题曲《月光光》朗朗上口,风靡一时。《雪花飘》选自剧中八妹的唱段。四毛与八妹天热卖西瓜,遇台风赔了本,在冷冷的夜晚两人蜷缩着做了个梦,梦中八妹唱起了这首歌。

**25** 《白莲》1998

该剧由张继刚、刘沛盛、符又仁编剧,杜鸣作曲。故事讲述了一个位于深山中的小酒店,店小二用三坛酒娶了爱唱歌的白莲。可店小二不让白莲唱歌,说山歌会把"山鬼"引来。"山鬼"柳根也爱唱歌,"山鬼"柳根和白莲以山歌相遇、相识、相知并相爱了。他们的山歌感天动地,他们唱着山歌走向涅槃。《白莲》是对广西民间音乐(主要是短小轻灵的广西民歌)进行了大胆创编。《并蒂白莲花开久》选自剧中男女主人公的唱段,它出现在店小二和他的伙计们迎亲之后,歌曲以领唱加合唱的形式出现在剧中。

**26** 《千秋架》1999

该剧由徐志远、刘振球作曲,是根据黄梅戏经典剧目《女驸马》改编而成。它是在原汁原味的黄梅戏的基础上,增添了音乐剧和现代舞的因素和技法,把古典美和现代美结合起来,进行综合性的体现。经典唱段有:《未曾知晓你的门庭》《夫妻观灯》《戏牡丹》《罗帕记.逐女》《兰花十八相送》等。

### 27 《未来组合》1999

该剧由李亭编剧,李海鹰作曲。讲述的是四个高三学生熊亮、江唯唯、马鸣和牛晓涛收养了一位车祸中失去母亲的婴儿,给她取名"小未来"的故事。剧中代表曲目《星星》选自剧中牛晓涛的唱段。晓涛的父亲事业蒸蒸日上,可感情生活却一波未平一波又起。父母闹离婚,家里天翻地覆,害怕失去家庭的晓涛来到好友家里诉苦。好友用尽各种方法安慰和引导他,陷入矛盾中的晓涛唱起了《星星》。作曲家李海鹰用"一曲多用""旧瓶装新酒"的方式给这部音乐剧五个角色每个人都安排一首主题歌,伴随剧情的展开,不同的歌词采用相同的旋律(或略加变化),反复使用一次或者两次,比如熊亮的《让我的手牵着你的手》。这首歌在第五幕熊亮退学照顾父亲,他唱起了另一首歌《生命的奇迹》,是完全不同的歌词,却采用了基本相同的旋律。开场曲《告别17岁》,也作为闭幕曲使用,歌词未改动,只是表演形式有所变化。而第一幕合唱曲《风景线》在第四幕变为《那一天》,第一幕合唱曲《男孩》变为第五幕的"Classmates",歌词内容完全不同。

### 28 《玉鸟兵站》1999

由冯柏铭编剧,冯柏铭、王晓岭、妮南作词,张卓娅、王祖皆、刘彤作曲,廖向红、邓一江导演。于1999年8月在中国剧院首演,由总政歌剧团担任演出,获得第七届全军文艺汇演剧目奖,音乐创作一等奖。故事讲述的是滇西北高原,在通往"香格里拉"的玉鸟古镇上,有一个美丽的姑娘叫阿朵。因为阿朵为当地女青年和一些年轻军官成就了许多姻缘,人们便将她在镇上所开的网吧叫作"玉鸟兵站"。然而阿朵姑娘自己却不谈婚论嫁,别人一旦提起,她就宣称她已经有了男朋友了。但这"男朋友"是谁?她却一律答不上来。直至有一天古镇上来了一位叫"骆驼"的陆军上尉,才逐渐地将这谜团解开。音乐剧中唱段《我心永爱》是剧中"阿朵"的唱段。阿朵看到了骆驼在扑救森林大火之前留下的信,从信中得知了骆驼和连长"阿兵哥"的身世。经过和骆驼的交往,阿朵对骆驼也有了感情,而此时骆驼却生死不明。阿朵唱起了这首歌,表达了她对"阿兵哥"和骆驼的爱。

### 29 《西施》1999

该剧是中经信国际大厦金童玉女娱乐公司创作的音乐剧《四季美人》系列中的"春季",《四季美人》的后三部依次为:夏《貂蝉》、秋《杨贵妃》、冬《王昭君》。音乐剧《西施》由陈虹编剧、张广天作曲。1999年在"金童玉女娱乐超市"首演,由歌星胡文阁和影星王姬反串主演。胡文阁是歌坛怪才,曾因男扮女装演唱流行歌曲而引起轰动,被誉为"歌坛梅兰芳"。《西施》作为在一个娱乐场所发挥作用的音乐剧,它对当时中国不成熟的文化市场是一次冲击。

### 30 《快乐推销员》2002

　　该剧由方红林、周文明导演,陆建华作曲,张明媛编剧,信洪海编舞,于2002年在镇江影剧院演出,由江苏省镇江市艺术剧院担任演出,获得2004年文化部"文华奖"。该剧讲述了一段平凡而又离奇的故事。舞蹈学校女学生常慧,因遭意外,被汽车撞伤了腿,坐在轮椅上终日忧郁。常母为某市的城建开发总经理,为寻求女儿"快乐"在报上刊登广告。推销员老罗为达到推销产品的目的,指派小罗接近常慧"推销快乐",但两颗年轻的心接触、碰撞、闪烁出青春的火花,由此发生了一系列的戏剧性变化。充满青春活力和时代气息的音乐剧《快乐推销员》以"推销快乐,呼唤真诚"为主线,极富感染力的舞曲与感人至深的唱段贯穿始终,并结合演员精湛到位的表演和丰富贴切的舞蹈语汇,将真情传播开去。该剧由来自全国多个文艺团体的艺术家们精心打造而成,融合了国家一级编剧、一级作曲和一级导演的集体智慧,是音乐剧创作实践的一部佳作。《快乐推销员》是江苏省第一部原创音乐剧,自1999年创排以来已在全国公演110余场。2002年8月,这部作品在哈尔滨举行的第三届全国歌剧(音乐剧)观摩演出中,获得剧目、剧本、导演、主角、配角和舞美等单项奖。音乐剧唱段有:《一天一个新太阳》《妈妈是一把伞》《一片云,一弯月》《我们就是将来》《快乐之歌》《我要飞翔》等。

### 31 《香格里拉》2002

　　音乐剧《香格里拉》是一部完全由中国儿童艺术剧院自主创作的剧目,主创班底包括著名导演艺术家徐晓钟、钟浩,作曲家邹野,舞蹈艺术家万素,青年造型专家文革等。该剧于2002年5月在中国儿童剧院首演,由儿童艺术剧院担任演出,并被列为文化部的文化精品工程。该剧通过讲述人们寻找理想王国"香格里拉"的故事,揭示了"香格里拉"的本质内涵——人与人的和谐、人与自然的和谐、精神与物质的和谐。这是取材于藏族民间传说而创编的音乐剧,描述了从天国来到人间的金孔雀玛噶央金与憨厚的藏族青年达瓦共同寻找着理想中的圣地"香格里拉"的故事。女巫惧怕"香格里拉"的神圣,用尽残忍手段,拼命阻挠两个年轻人的旅途。最终,玛噶央金化作光束,为善良的人们把前方的道路照亮,引领他们到达理想的彼岸。音乐剧中唱段有:《兴奋》《二重唱》《用生命照亮大地》等。

### 32 《五姑娘》2003

　　该剧是一部具有浓郁水乡风情的中国原创音乐剧,由传唱近一个世纪的嘉善田歌、平湖钹子书、海岩民歌、侗乡风情调等民间音乐元素和民间传说故事改编而成,讲述了明清时期一对社会地位悬殊的青年男女恋爱被阻、最终生离死别的爱情悲剧。《五姑娘》在借鉴音乐剧这种流行艺术的同时,有着自己丰厚的民族特色和地方特色。该剧将吴歌中最具代表性的嘉善田歌这一独特的民族音乐融入剧中,滴落声、落秧歌、羊骚头、急急歌、

平调等乡间曲调和贯穿始终的田歌对唱,歌舞对春牛会、开秧门、轧蚕花、踏白船、赶庙会等江南水乡风情的生动演绎,使这出融歌、舞、剧于一体、现代与时尚相结合的音乐剧动感十足、情趣盎然、且民俗特色浓郁。《五姑娘》是浙江打造的首部原创音乐剧,嘉兴文化局艺术中心专门请来了中国广播艺术团国家一级作曲家莫凡担任作曲,中国音乐学院著名音乐剧导演陈蔚担任导演。2003年3月31日,在桐乡大剧院首演,此后,先后在杭州、宁波、北京等全国各地巡演近百场,所到之处收获了无数掌声和喝彩,在北京保利剧院演出时,还吸引了全国各地的艺术家和领导前来观看,并深获好评。音乐剧中唱段有:《忘不了那个长年》《窗外梅雨》《爱到永远》等。

### 33 《围屋女人》2003

《围屋女人》是由赣南采茶歌舞团创作演出的江西省第一部民族音乐剧,是一部从内容到形式全面创新的精品力作。《围屋女人》讲的是一个发生在革命战争年代里的故事。故事以音乐剧为载体,全剧有数十个曲目、数十段舞蹈。剧情复杂,在大起大落中,尽显围屋女人、苏区母亲崇高的品格和博大的胸怀。《围屋女人》是江西省申报中宣部第九届精神文明建设"五个一工程"的作品,也是赣州市继《山歌情》《长长的红背带》之后推出的又一力作。它既是赣南采茶歌舞剧团充分利用文化资源优势,精心铸造文化品牌的一次全新探索,也是江西省艺术创作在战略调整过程中取得的又一成果。在江西省第二届艺术节上,《围屋女人》获优秀剧目、优秀剧本、优秀导演及优秀音乐创作等14个奖项。音乐剧创作以来,已经在赣南老区演出了50多场,几乎场场爆满,观众达6万多人次,反响强烈。音乐剧导演王秀凡介绍说,100多名演员全部都是客家人,以客家歌舞话红色革命斗争历史,体现了独特的民俗风情。

### 34 《赤道雨》2003

该剧由刘彤、付林作曲,周振天、冯柏铭编剧,廖向红导演。于2003年在北京天桥剧场首演,由海政文工团投资制作并演出。本剧自2003年推出后一直由宋祖英担任剧中女一号,后由海政演员吕薇担任女一号。音乐剧本身充分挖掘了海军题材的独特性和浪漫风格,运用音乐、舞蹈、表演、声像等多种表现形式,使严肃的军旅题材剧目富有强烈的时代气息。其中既有中国民歌风格的咏唱、俄罗斯式的水兵合唱,又有唐人街的爵士乐、非洲的土风舞和夏威夷草裙舞,受到部队官兵的热烈欢迎。海军创作排演推出音乐剧《赤道雨》,将向来严肃的军事题材与大众化的音乐剧相结合。《赤道雨》的出现,为变换多种角度和风格来拓宽军旅题材的舞台表现形式提供了一种可能,而这也注定了《赤道雨》是有别于常规军旅题材剧作的"另类"形态。主要唱段有:《说一声再见》《你还好吗》《后会有期》《聚散依依》《手牵手》《明天》《赤道雨》《但愿》《一生无悔》等。

### 35 《酸酸甜甜香港地》2004

该剧由香港话剧团、香港舞蹈团、香港中乐团联手制作。导演把它形容为"是一部原

汁原味的香港原创音乐剧,它具有丰富的香港社会色彩,也有普通人生哲理和引人入胜的故事情节,还有深厚的中国情怀及反映香港人的拼搏精神。"2004年9月在杭州举行的"七艺节"上,音乐剧《酸酸甜甜香港地》备受瞩目,不仅因为它是港澳台地区的祝贺演出节目,还因为在这部剧的创作班底中又见黄霑、顾嘉辉这一黄金搭档。一百多年来,香港人在英国殖民主义的统治下,使自己身份模糊起来,相当多的香港人对祖国产生某种疏离感。而香港回归后,香港人的身份认同问题更加突出。《酸酸甜甜香港地》是香港回归祖国后在舞台上对于香港人的定位,它是心理的定位,是精神的定位,使这样一出音乐剧通俗而不浅薄,欢快而又有韵味。一曲曲悦耳的独唱、合唱、双人唱,唱出港人的心声,一个个独舞、群舞、双人舞,跳出了香港的节奏,时代的节拍,港人的兴奋。它反映了香港回归祖国后,香港人作为香港真正主人的精神风貌。主要唱段有:《祈福转运》《春风绿华南》《"新的"之歌》《"新的"Pizza》《冬至之歌》《天娜心声》《抢客大战》《送外卖》《恶人先告状》《无味人生》《酸酸甜甜香港地》等。

### 36 《花木兰》2004

该剧是中国歌剧舞剧院新编音乐剧,由丘玉璞、喻江编剧,郝维亚作曲,王晓鹰导演,于2004年2月在北京蓝天剧场首演。该剧中以《木兰辞》所谱写的主旋律和几段花木兰与白玉溪的爱情二重唱,旋律优美、层次清晰、感情真挚。在剧本创作上,没有一味传袭过去那些替父从军或"谁说女子不如男"的主题,而是赋予了花木兰这个古老故事以更新鲜的、更具时代感的爱情与和平的主题、内涵。《花木兰》采用了"舞""唱"分离的形式,即花木兰的歌唱由一位演员承担,同时舞蹈由另一位演员承担。为了弥补中国音乐剧演员"唱"和"舞"很难两全的遗憾,也考虑到花木兰"男扮女装"的双重身份,剧中两个木兰共同完成了同一个形象,也成为该剧引人瞩目的一大因素。主要唱段有:《木兰辞》《月光依稀》《我希望》《所有死去的灵魂现在听我歌唱》《别问我已经来到这里》《在梦里我碰着你的手指尖》《我不敢相信》《望不见边际的雪原》《雄鹰翱翔 无际苍穹》《人民间没有我要的爱情》《我送这一块水晶》《我想这样看你的样子》《公主的心》《无词歌》《和平无界 正义无疆》等。

### 37 《兵马俑》2004

该剧由罗启仁编剧,郝维亚作曲,中国歌剧舞剧院在温哥华大剧院首演。《兵马俑》从秦始皇的太监赵高的角度进行陈述,讲及秦始皇统一中国,实行货币、文字和度量衡的统一及劳役七十万劳工为他建造坟墓,为保守秘密,不惜生葬他的妾侍和劳工等故事,展现秦始皇辉煌和暴戾的一生。代表性的唱段有:《长城探险》是剧中第五幕孟姜女的唱段。孟姜女找修建长城的丈夫,看到无数劳工凄惨的生活而发出的感慨。《生命如花》是相恋中的孟姜女与丈夫在受到秦始皇嬴政的威胁时两人的爱情戏。

### 38 《蓝眼睛·黑眼睛》2004

该剧讲述了一个异国恋情的动人故事。奥地利少女格鲁特爱上了中国留学生杜承

荣,来到了中国,半个世纪风风雨雨,他们经历了种种坎坷,但始终相爱相助,相依相伴,共同坚守着他们心中至死不渝的爱的诺言。《蓝眼睛·黑眼睛》以定居浙江东阳60余年的奥地利籍女子格特鲁德·瓦格纳一家为原型,用音乐剧擅长的情感渲染手法,讲述了一个凄美浪漫的异国恋情故事。由郭小男执导,翁持更作曲。该剧紧紧抓住了角色一生的感情线索,演出时确实让观众动情。除了剧情本身好看外,剧中的音乐也是一次创新。作曲翁持更突破了原有的局限,把美声和通俗、西洋与民族的音乐素材和唱法融合到了同一台剧目中,并以摇滚乐手说唱的形式贯穿全剧,用现代人的视野诠释上一代人的心路历程,让人有耳目一新的感觉。

### 39 《风帝国》2004

该剧由张广天编剧、导演、作曲,讲述了一个上古时代的故事。一场大洪水覆灭了几乎所有的人,只剩下风氏家族的公主风玉,为了重建人类社会,她把神赐的肉身还给天庭。好在有木神句芒和水神共工帮忙,她得以重生。于是风玉抟土造人,重新建立起了人类社会。但是好日子没过多久,地上的怪兽"年"就开始作乱,风玉带领着自己造的人,历尽艰难来到了东方乐土,这时候水神和天帝打起仗来,把天捅了个大窟窿,决定采石补天。天补好了,但女娲却在这过程中葬身火海。该剧是以我国古神话中女娲的故事为题材创作的一部音乐剧,但是剧中加入了一贯的革命性和先锋元素,试图探索一种新样式。剧中有合唱也有舞蹈,但舞蹈是为剧情服务的,并非歌伴舞,力求在唱段优美的同时,戏也要好看,这才是一部真正的音乐剧。风玉、句芒、共工、灵儿,这些都是《风帝国》中的人物,其中风玉就是神话中女娲的化身,但是张广天赋予她让人意想不到的命运。主要唱段有:《飞扬》《风玉的幽灵》《造人》《不管你究竟对我怎样》《我就是这样一个女人》《灵儿的独白》《我是战士》《人神分离》《有一种感觉》《四鬼妖术》《渡弱水—天神降临》等。

### 40 《地下铁》2004

该剧从几米的《地下铁》扉页柔柔的画像开始,也结束于这张画。超大型的投影灯将几米的画作投射到舞台背景上。地下铁的入口、天桥阶梯,在视觉上也保留了很多几米作品的特征。几米的《地下铁》讲述的是一个15岁少女在一天清晨走进地下铁,从对地下铁的冒险之旅演变为探寻未知的生命历程的故事,绘本画面呈现的是淡淡的哀愁和伤感的情绪。作为几米作品中人物造型的补充,音乐剧进行了不少的再创作,改编和添加了很多内容,加上适度的变形,出现了黑衣人、园丁、铁道测量员。《地下铁》中的演员分饰多个角色,在角色之间多次变换身份。"一个关于真相的预言,一场充满想象、色彩与声音的追寻旅程",全国最受欢迎的绘本家几米首次以"剧场"的概念创作,结合创作社导演黎焕雄的才情、名设计师蒋文慈的服装、资深音乐人陈建骐的配乐、诗人夏宇的词作,"影帝"范植伟、歌手陈绮贞、"蟑螂妹妹"黄心心、吴恩琪等人共同演出,知名小提琴家胡乃元也特别跨刀拉奏两曲。主要唱段有:《生命的月台》《黑色的记忆》《那么就要出发了吗》《时钟森林》《远方有多远》《我的想象还是别人的梦》《啊迷路,几乎是快乐的》《看着远

方》《解冻又冰冻的黑暗》《被审判的审判者》《下雪的拉丁风》《一个奇迹,或者你的梦》等。

### 41 《金沙》2005

《金沙》是中国原创音乐剧剧目,由三宝作曲,关山编剧、导演,于2005年4月8日在北京保利剧院首演。作为国内首部宣传"中国文化遗产"的音乐剧、成都的"城市名片",音乐剧《金沙》一经推出就在中国音乐剧界掀起了不小的浪潮。就是这样一部国产音乐剧作品创下了中国音乐剧史上文化价值和商业价值的新高。本剧依据成都西郊出土的金沙遗址中的故事演绎而成。主要唱段《总有一天》是音乐剧《金沙》的代表曲目,由主角"沙"演唱,分别出现在开篇与结尾,但两个场景中所表达出的感情却不尽相同。开篇时重在突出一种对未知的希冀和探索,而结尾却表达出了一种分离的痛苦与刻骨的思念。曲风带有浓烈的三宝风格,起伏波动很大,情绪感染力很强。在《金沙》的高潮部分,作曲家三宝用急剧上升的音乐线条表现了"沙"对所遗忘爱情的渴望和最终会揭开谜底的决心。曲尾伴随着"沙"在高声区重复的呐喊声,观众感受到了"金"与"沙"爱情的真挚。主要唱段有:《忘记》《总有一天》《当时》《天边外》《飞鸟》《花间》等。

### 42 《印象·苏丝黄》2005

音乐剧借用了苏丝黄的经典形象与1997年之前的香港作为背景创作,不再以男性视点为主,而是把焦点集中在奇女子苏丝黄身上,讲述她的经历、性格与思想。白天,她活在幻想之中,身份是一个等待未婚夫来迎娶的富家女;晚上,她风尘性感,流连湾仔酒吧,身份变为吧女;她渴望有个男人带她远走高飞。终于有一天,机会来了,可她却做出了自己的选择。苏丝黄不仅是一个典型的东方女性形象,她身上有着许多吧女的真实缩影,她的命运至今仍在以不同形式重演。该剧由曾江、焦媛、黄龙斌、王廷林演出。2004年5月,音乐剧《印象·苏丝黄》在香港文化中心首次演出,场场爆满。在上海演出时,制作方精益求精地对演出细节进行了再次打磨,获得强烈反响。主要唱段有《幸福第一次》等。

### 43 《蝶》2007

《蝶》是中国原创音乐剧剧目,由三宝作曲。故事来源于我国《梁山伯与祝英台》的爱情故事。《蝶》把"梁祝传奇"置放于一个叫"世界尽头"的地方。那里是蝶人的世界。蝶人祝英台出嫁前夜,浪子梁山伯贸然闯入蝶人的婚宴,要带走新娘。蝶人首领老爹由此起了杀心。音乐剧《蝶》作为国内首部音乐剧,从诞生以来,始终坚守向全世界展示一个有着几千年文化底蕴,依然不断创新进取的中国。《蝶》剧自公演以后,收到众多海内外演出商的邀请,正是因为它极好地融合了中西方文化精髓。国内外顶级音乐剧制作团队的联手,也使得《蝶》剧更容易被全世界的观众接纳,更容易在国际市场上占有一席之地。主要唱段有:《消息》《诗人的旅途》《婚礼》《他究竟是谁》《夜色》《诗句》《欲望之酒》《为什

么让我爱上你》《蛋糕店》《判决》《心脏》《真相》《爱，是我斗争的方式》等。

## 44 《凭什么我爱你》2007

音乐剧《凭什么我爱你》由小柯编剧并作曲，是一部时尚爱情悲喜剧。一个与众不同的女孩通过一首歌看到了一个人的真诚内心，从而爱上了一个才、貌、财三全的男孩，在热恋之巅却突然发现他的爱人是由两个人组成。面对支离破碎的感情，女孩将如何去面对？两个男孩的感情的无辜付出，阴差阳错的爱情纠葛以及最终关乎于生命来去的选择，原来都源自娱乐圈的一个惊天黑幕！该剧是中国本土音乐剧史上的一次创新与发扬：以音乐为核心，让音乐剧走向大众，成为真正的流行话题。该剧也是中国第一部小剧场低成本音乐剧，真正使音乐剧开始有了品牌生命。主要唱段有：《凭什么我爱你》《我爱的你是谁》《粉丝歌》《赢得财富是男人的第一选择》《去角落的路上》《真好玩》《最后我会留意谁》《我的爱情在哪里》《她爱上了谁》《遇见》《江湖险恶你可怎么弄呀你》《女人是祸水，爱情不简单》《爱情谣》等。

## 45 《杨贵妃》2009

秦腔音乐剧，取材于《长恨歌》，以《长恨歌》之词贯穿全篇，将秦腔和歌舞、秦腔和音乐结合在一起，用秦腔艺术原汁原味地表现了李隆基和杨玉环的爱情故事。该剧最大的亮点在于它是以历史为源，以歌舞为媒，以陕西的秦腔艺术表现陕西的历史故事，可谓是最原汁原味的组合，是西安秦腔剧院的首部创新力作。

## 46 《电影之歌》2010

为纪念中国电影诞生100周年，原国家广电总局电影频道节目中心开创性地尝试通过多媒体电影音乐剧的形式礼赞中国电影的百年辉煌。音乐剧《电影之歌》精心策划、筹备了长达两年，由电影频道投资，全国著名编剧、导演、音乐人、美术指导以及影视明星共同加盟，通过一个普通电影工作者传奇的一生折射中国电影百年历史。《电影之歌》力求让观众在剧中主人公的坎坷人生经历中看到中国电影百年的风雨历程，让观众感受音乐魅力的同时全方位了解电影给中国人的生活带来的变化，感受今天中国电影在国际上赢得的辉煌。从2005年12月首演以来演出超过60场，在票房和观众口碑上均取得成功。160分钟感人的音乐、22首原创新曲，音乐总监李宗盛将以流行音乐风格贯穿历史的旋律，用民族乐器的特点创造革命性的音乐演唱。2010版音乐剧《电影之歌》在台北戏剧院举行了全球首演。该剧主要经典唱段有：《光影的故事》《最爱》《我是作梦者》《风雪少年路》《那一年，有一天》《梦幻之城》《没有不可能的事》《借来的星空》《成名要趁早》《她是我的蝴蝶》《高处不胜寒》《夜温柔》《追忆之瞳》《命运之约》《等，远方的彩虹》《给电影人的情书》《电影之歌》等。

### 47 《爱上邓丽君》2010

《爱上邓丽君》是东方松雷剧场精心策划的第一部原创剧目,以邓丽君为题材,通过奇幻的爱情故事,将一位创造无数巅峰的歌神不为人知的情感历程展现在世人面前,与观众共同分享邓丽君经典歌曲,唤醒观众对纯真情感的共鸣,勾起对这位传奇人物无尽的思念。该剧主创团队阵容强大,著名音乐剧制作人李盾担任制作人兼艺术总监,台湾著名编剧王蕙玲担纲编剧。该剧于2010年12月亮相香港,2011年5月在北京上演。该剧汇集了《漫步人生路》《初恋的地方》《月亮代表我的心》《我只在乎你》等20多首观众耳熟能详的邓丽君金曲。为了配合剧情发展,增强音乐的戏剧感,本剧还加入了摇滚的元素,从而更好地烘托出人物内心的矛盾与挣扎,此举很受年轻人欢迎。该剧的制作人李盾表示,邓丽君生前一大遗憾是未能在内地举办演唱会,希望这部音乐剧能为她圆梦。音乐剧主要唱段有:《没有爱到不了的地方》《甜蜜蜜》《小城故事》《千言万语》《月亮代表我的心》《但愿人长久》《初恋的地方》《海韵》《酒醉的探戈》《一见你就笑》《漫步人生路》《我只在乎你》等。

### 48 《罗丝湖》2011

该剧是内地第一部时尚、魔幻且充满青春动感的音乐剧。主要讲述了共同居住在远古森林里的两个部落——高级精灵族和狼族之间的故事。两个部落居住地的分界线为一条湖,名为"罗丝湖"。《罗丝湖》通过男女主人公童话般美丽的"爱"化解高级精灵族和狼族之间的恩怨,表现崇尚和平的美好愿望,提倡社会和谐,呼吁保护生态环境。该剧于2011年4月1日在北京梅兰芳大剧院拉开帷幕。作为国内首部魔幻歌舞与音乐完美融合的音乐剧,《罗丝湖》旨在为中国音乐剧的创作思路带来突破和变革,打造真正属于中国观众的音乐剧。音乐剧《罗丝湖》由崔迪、万家铭、李智伟、王梓同联手打造的音乐,旋律流畅动听,歌词朗朗上口,与魔幻的仙境般舞台、活力四射的舞蹈和唯美的爱情故事融为一体。音乐剧中唱段有:《我的寂寞》等。

### 49 《妈妈再爱我一次》2013

该剧由中国著名音乐剧制作人李盾领衔创作,香港著名音乐人金培达、著名词作家梁芒为其量身打造原创音乐,其主创团队更是集结全球一线的创作与制作力量,邀请来自美国百老汇的著名编舞。音乐剧《妈妈再爱我一次》是一部反映都市家庭生活伦理的音乐剧,讲述了一段母与子之间"爱"的故事。母爱的宽容与伟大是一个永恒不变的主题,在看似悲情的题材中却暗藏了无尽的暖意。该剧延续20年前同名电影中《世上只有妈妈好》的主题旋律,结合萨尔萨音乐的动感节奏,既能带给观众最纯真的感动,也能将当代都市的繁华与时尚透过朗朗上口的音乐、精良制作的舞美、极富设计的服装精致地展现出来。